21世纪高校数字媒体专业系列教材

# 视听语言

赵慧英 王杨 编著

北京大学出版社

## 图书在版编目(CIP)数据

视听语言 / 赵慧英，王杨编著 . —北京：北京大学出版社，2016.8
（21世纪高校数字媒体专业系列教材）
ISBN 978-7-301-27398-2

Ⅰ.①视⋯ Ⅱ.①赵⋯ ②王⋯ Ⅲ.①电影语言—高等学校—教材 Ⅳ.① J90

中国版本图书馆CIP数据核字(2016)第181773号

| 书　　　　名 | 视听语言 |
|---|---|
|  | SHITING YUYAN |
| 著作责任者 | 赵慧英　王　杨　编著 |
| 丛 书 主 持 | 唐知涵 |
| 责 任 编 辑 | 唐知涵 |
| 标 准 书 号 | ISBN 978-7-301-27398-2 |
| 出 版 发 行 | 北京大学出版社 |
| 地　　　　址 | 北京市海淀区成府路205号　100871 |
| 网　　　　址 | http://www.pup.cn　　新浪微博：@北京大学出版社 |
| 微 信 公 众 号 | 通识书苑（微信号：sartspku）　科学元典（微信号：kexueyuandian）|
| 电 子 邮 箱 | 编辑部 jyzx@pup.cn　　总编室 zpup@pup.cn |
| 电　　　　话 | 邮购部 010-62752015　发行部 010-62750672　编辑部 010-62753056 |
| 印 刷 者 | 三河市博文印刷有限公司 |
| 经 销 者 | 新华书店 |
|  | 787毫米×1092毫米　16开本　20.75印张　450千字 |
|  | 2016年8月第1版　2023年11月第8次印刷 |
| 定　　　　价 | 59.00元 |

未经许可，不得以任何方式复制或抄袭本书之部分或全部内容。
**版权所有，侵权必究**
举报电话：010-62752024　电子邮箱：fd@pup.cn
图书如有印装质量问题，请与出版部联系，电话：010-62756370

# 目　录

绪　论 ································································································ 1

## 第一章　视听语言生成的心理机制 ······························································ 24
第一节　视听语言的心理基础 ······································································ 24
第二节　视听语言的创作心理 ······································································ 30
第三节　视听语言的接受心理 ······································································ 37

## 第二章　视觉语言构成 ·············································································· 46
第一节　景别、焦距和角度 ········································································· 46
第二节　画面位置与构图元素 ······································································ 75
第三节　线条与形状 ·················································································· 93
第四节　光线 ··························································································· 104
第五节　色彩 ··························································································· 126
第六节　运动处理 ···················································································· 139

## 第三章　听觉语言构成 ·············································································· 155
第一节　声音的属性与功能 ········································································ 155
第二节　声音的类型 ·················································································· 164
第三节　声画构成 ···················································································· 189

## 第四章　视听作品剪辑 ·············································································· 197
第一节　蒙太奇 ······················································································· 197
第二节　镜头剪辑技巧 ·············································································· 214
第三节　转场的方式 ·················································································· 234
第四节　视听作品的结构 ··········································································· 252
第五节　视听作品的节奏 ··········································································· 264

## 第五章　视听语言类型化 …… 276
### 第一节　类型化的视听语言 …… 276
### 第二节　视听纪实语言 …… 284
### 第三节　视听艺术语言 …… 300
### 第四节　视听产品生产流程 …… 313

## 后　　记 …… 323

# 绪　　论

> **学习目标**
> 1. 了解传播学意义上视听语言的独特身份和成长轨迹,把握其在传播中的新特点。
> 2. 了解视听语言的艺术属性和审美功能,认识视听语言的审美特性。
> 3. 了解当代文化的视听转向,把握视听语言面临的机遇和前景、承载的功能和特点。

媒介传播的历史发展到 21 世纪,当人类传递信息的手段越来越丰富和便捷、视听媒介的传播已经从"旧时王谢堂前燕"转而"飞入寻常百姓家"的时候,对视听语言的研究就成为一个更开阔、更深入的学术领域,对视听语言规律和技巧的普及也成为一个无可回避的时代命题。

传统意义上,视听语言指的是影视创作中镜头运用、画面剪辑、声画组合等具体的规律和技巧。本书中,视听语言泛指以电子媒介为制作、传播和接收手段,以人的视觉、听觉心理机制为作用基础,用画面和声音的综合形态来传递信息、交流思想、表达感情的视听形象及其规律系统。

罗宾·乔治·科林伍德在其《艺术原理》一书中说,如果艺术具有表意性和想象性这两个特征,它必然会是一种什么东西呢?答案是:艺术必须是语言。的确,每一门艺术都有其独特的语言或表现元素,如舞蹈中的肢体动作、音乐等,绘画中的色彩、线条、构图等,戏剧中的台词、唱腔、表演等,文学中的叙事、描写、议论、抒情等。视听语言作为一种非文字、类语言的符号系统,无论是画面与声音的各自系统,还是画面与声音的组合系统,都具有一定的传情达意功能,因而与人类的有声语言及文字语言相类似。就如美国著名传播学者施拉姆所说:"电视传播不过是语言传播的延伸和补充……画面以及其他电视传播系统都是以语言结构来阐述自己从而发挥意义的。"[①]

从这种意义上说,画面、声音及其组合关系也可以被称为一种语言,一种具有自己的能指和所指,具有独特语法特点、语用规则和语言功能的特殊语言。

---

[①] [美]施拉姆.传播学概论[M].李启,周立方,译.北京:新华出版社,1982:77.

## 一、传播向度中的视听语言

语言是人类传递信息、交流思想、表达情感的工具或媒介符号。视听语言是对视听符号系统的一种喻称,是一种非文字、类语言的符号系统。它立足于各种电子传播媒介中的视听符号传播,从最基本的视听元素入手,探讨视听作品创作的全部技术手法和艺术规律。

从源流上说,视听语言滥觞于人类以视觉、听觉为主要载体和渠道的信息传播活动,如人类早期面对面交流中所使用的面部表情、手势和身体动作,所使用的各种感喟声音、动作声音和简单的口头语言等。随着人类文明的发展,视听语言逐渐丰富起来,如各种文学形式中的文字语言,艺术中的绘画语言、雕塑语言、舞蹈语言等。而广播、电影、电视的诞生,使视听语言插上了电子的翅膀,取得了革命性进展,其艺术属性和技术属性日益凸显。以网络为代表的新媒体的勃兴,则使视听语言进入一个海量、全时、高效、共动的时代,成为21世纪文化转型的主体形态和典型代表。

### (一)媒介发展的历史进程

视听语言的发展离不开视听媒介的进步,而视听媒介的进步有赖于人类传播活动和传播媒介的总体建构。

广义上,媒介不仅是一个技术的概念,同时也是一个社会的概念。从技术角度,媒介是指信息传递的中介物,即载体、渠道、工具或技术手段。从社会角度,媒介是指信息传递的专门机构,即从事信息的采集、加工制作和传播的社会组织。站在技术角度上,在媒介发展的历史进程中先后出现了各种原始媒介、语言(口语)媒介、文字媒介、印刷媒介、以广播电视为代表的传统电子媒介和以网络为代表的移动、互联新媒介等等。传媒思想家麦克卢汉更为简明扼要地将人类社会传播活动和媒介发展历程概括为三个主要时期:口头传播时期、文字印刷传播时期、电子传播时期。

#### 1. 口头传播时期

口头传播时期大约始于4万至5万年前,人类发明了口头语言。人类交流最早使用的媒介是自己的生理器官,包括眼神、表情、手势、形体动作等身体语言,并辅以示意、指向、赞叹、感喟、喜悦、愤怒、哀伤等含有各类表意和表情功能的非言语的声音。在漫长的繁衍进化过程中,这些身体语言和声音有了相对固定的含义,逐渐构成了一套可以理解的信息系统,并进一步发展出具有一定规律的结构和一系列变化组合的规则,语言也就诞生了。

口头传播最大的特点是实时、实境性,交流的双方开敞在一个面对面的实时实境之中,使交流显得生动、活泼、真实、全面。除了口头语言所表达的丰富含义,人们还可以捕捉到很多由语音语调所传达的副语言信息和由身体语言所传达的非语言信息。这是一种典型的"在场""全息"语言,因为语音语调负载着大量情绪、情感信息,而身体语言负载了大量意愿、态度信息。

口头语言的出现使人类交流发生了质的改变,但仍然局限在人的视觉、听觉所及范围内,并且无法进行物质化的储存和复制。人们被迫把他们储存的共有的记忆和个人的记忆放在大脑中,而人类大脑可供储存记忆的空间总是有限的。从本质上说,口头传播仍然是一套身体化的信息系统,依靠人类发音器官和身体各部分的参与完成信息传播。

2. 文字印刷传播时期

文字印刷传播时期大约始于 5000 年前,文字、造纸术、印刷术等语言和媒介的出现,构成了人类传播史上的第二次飞跃。

文字的产生使人类进入可书写的时代。文字的意义是使口头语言得以物质化,人们可以用石头、木块、竹简、绢帛、埃及莎草纸等记录和传递信息,信息交流超越了身体媒介的空间限制,并且能够在时间链条上长久地保存下来。知识的存储和传播发生了质的飞跃,社会共有的记忆力得到大幅度扩展。

印刷术的诞生扩大了文字语言的信息功能,成为人类传播史上的又一次重大事件。我国宋代毕昇发明胶泥活字印刷,欧洲 15 世纪谷登堡发明了金属活字印刷术。1455 年,谷登堡使用手摇金属活字印刷机印刷的 200 本《圣经》,标志着现代机械印刷的开始。它具有极高的技术价值和文化价值,使文化知识开始由贵族阶层走向普罗大众,人类传播也由人际传播时代进入大众传播时代。

文字印刷时期的传播超越了实时、实境的局限性,信息存储、错时交流和异地传播成为可能。文字印刷时期的传播,纸质媒介主要是以报纸为代表。作为最早出现的大众传播方式,其最大功能是权威新闻内容的提供和权威信息的发布。报业采集新闻的能力和效率、报道新闻的权威和深度,长期以来为整个传媒行业确立了典范。另外,报纸便携易读、便于留存,是历史的草稿、文明发展的重要依据。这样一套人类体外化信息传播系统的形成和扩展,大大促进了经济、政治和文化的交流与融合,使社会结构发生了重大变革,大规模的社会管理和控制成为可能。

虽然人类对纸媒传播已经形成一种难以割舍的文化情结,但是文字印刷传播的不足之处相当突出。比如传播速度慢,印制周期长;内容传递单向,缺乏动态性、互动性;制作成本比较高,信息加工环节比较长;印刷耗费大量纸张等等。另外,这种信息载体和传播形式也有其先天的局限性,即文字印刷语言是完全符号化的语言,缺少了语音语调的参与和身体语言的辅助,而丢失了大量情绪情感、意愿态度上的信息,因而是呆板的、不完整的语言。并且,由于使用和接收这种语言需要一定的文化知识素养,具有"高门槛"性,因而其传播范围和传播效果都会受到一定影响。

3. 电子传播时期

"上帝啊,你创造了何等的奇迹!"这是 1844 年电报发明人莫尔斯发出的世界上第一封电报的具体内容。以此为标志的人类电子传播时期宣告开始。电报、电话、电影、广播、电视、录音、录像、计算机、互联网、卫星通信等电子媒介的出现和普及,使人

类进入了声电光影的世界。远距离实时传输成为现实,全时共动的传播理想得以实现,人类由古老的智慧社会跨越近代的知识社会,迈入了当代的信息社会。

传统的电子传播以电影、广播、电视为主。1895年3月22日,卢米埃尔兄弟在法国科技大会上首放影片《卢米埃尔工厂的大门》获得成功。同年12月28日,他们在巴黎的卡普辛路14号大咖啡馆里,正式向社会公映了《火车到站》《水浇园丁》等12部纪实短片。1920年,美国西屋电器公司在匹兹堡创立了世界上最早的无线电广播——KDKA广播电台。1936年,英国广播公司(BBC)建立了世界上第一座电视台。

电影是最典型的以视听语言为根本手段的大众传播媒介。一百多年来,电影以其趋于完善的技术手段和臻于成熟的艺术表现而早已脱离了早期单纯的娱乐杂耍性质,成为一门具有独特艺术品格和审美价值的艺术门类。虽然意识形态功能和商业功能一直都伴随着电影的发展,但其审美特性一直受到众多研究者和创作者的重视,镜头运用、场面调度、剪辑技巧等直接奠定了视听语言的基本形象及规律系统。超凡脱俗的想象力,千曲百折的叙事策略,令人震撼的视听冲击赋予了电影为整个人类造梦的能力。但高昂的制作费用、综合性制作班底、深奥复杂的制作技术与技巧使它在很大程度上仍是艺术殿堂中的奢侈品,普通百姓除了观赏之外,很难问津其投资与创作的全过程。

作为一种听觉媒体,广播是以无线电波或导线传送声音的大众传播媒介。它收听方便、成本低廉,同时覆盖面广、传递迅速,可以有针对性地选择适当的地区和对象等。广播传播具有伴随性,使其成为最利于移动接收的媒体。

电视是以无线电波或导线传送声音和画面的大众传播媒介。其特点是具有直观性、生动性、现场感和伴随感。现场直播能在第一时间让观众"耳闻目睹"新闻的发生。电视主要的不足是制作成本相对较高,一些特定节目制作周期也较长。

电影、广播和电视的发展,建立在开发人们听觉、视觉的信息接收功能基础上,进一步丰富了人类获取信息的方式,使信息接收和记忆的速度明显加快。在播报速度上,如果说电视是"直快",报纸是"普快",那么广播就是"特快"。而广播和电视的共同缺点则是稍纵即逝、保留性差、不易查询等。

新兴的电子传播以互联网等为代表。互联网的研究和建立开始于20世纪60年代初,基于数字技术的发展。1969年,美国国防部研究计划署制定的一项协定把四所大学的四台计算机连接起来。从20世纪80年代中期开始,网络技术和通信技术又得到长足的发展。随着计算机和互联网的产生和发展,人类进入了一个全新的、前所未有的网络化时代。1998年,联合国新闻委员会正式将互联网确定为继报纸、广播、电视之后的"第四媒体"。截至2015年,全球网民的数量已超过30亿,在中国网民总体规模接近7亿,而且移动网民的数量已超过传统PC机网民的数量。据专家预测,笔记本、移动终端、可穿戴设备将在近年获得突飞猛进的发展,手机终端将超过计

算机,互联网将连接汽车、可穿戴设备、电视等。

媒介的发展史实际上就是传播技术不断发展的历史,是传播媒体日益丰富的历史。书籍、报纸、杂志、广播、电影、电视、网络等传播媒介在这个历史演进的过程中,各自形成并确立了自身独特的传播身份和传播个性,在竞争与合作中共同创造人类传播的辉煌格局,并且在媒介融合发展的大趋势下各自创新着自身形态和生存法则。

(二)新媒体时代视听语言的新特点

数字技术、网络技术和移动通信技术的发展,使人类传播由定时、定向传播走向全时共动、多维立体传播,由单一功能的媒体传播走向多种功能的媒体传播,由有限、少量信息传播走向无限、海量信息传播,由与生产生活密切相关的现实传播走向以符号化生存为特征的虚拟传播,由新闻、舆论、娱乐、艺术等少数领域传播走向政治、经济、文化、教育等人类社会生活的几乎全部领域传播,由范围有限的区域传播走向无所不在的全球传播。在"互联网+"的时代,各种传播媒介与互联网融合的趋势进一步消解了传统媒体的界限,而随着流媒体、大数据、云计算、物联网等概念日益在生活中成为现实,新媒体传播已经改变了人际交往、休闲娱乐、学习研究、组织管理、流通消费、政务商务等种种生产生活的观念及方式,从而彻底将人类由工业社会带进了信息社会。

在这样的媒介传播格局中,视听语言的发展除了沿袭传统影视制作中的声画并茂、视听兼容性以及对现实生活的参与性和伴随感,同时和其他新媒体一样具有海量性、共时性、分享性、全域性等特点之外,在内容、手法、渠道、接收等方面都获得了长足进步,形成鲜明的新特点。

1. 全媒体、全渠道的融合性

进入21世纪以来,"融合"成为媒介发展的关键词。对于视听语言的发展来说,有两个至关重要的融合,一是内容加工的全媒体性,二是内容传输的全渠道性。从制作的角度来说,高清电视的出现和数字特技的发展使同一个画面之内的信息含量和技术技巧极大增加,视听语言加工的基本元素更加细分和多元,传统的画面、声音与文字、图表、照片、动画等多媒体形式紧密结合起来,形成新的节目样态。从传输的角度来说,电视屏、电脑屏、手机屏等多屏联合和转换越来越普遍。除了传统的院线播放和数字电视网传播,互联网和电信网也早已介入视听内容的高速传输。制播分离迈出了实质性步伐,视听艺术的生产和经营模式不断拓展,跨界发展的形式日益增多。同一题材和内容的视听作品还可以整体或局部转化为网络游戏、Cosplay 表演和服装、视频、玩具等更多的艺术衍生品。

2. 重共享、重反馈的交互性

数字技术、网络技术和移动互联技术的长足发展,为视听节目制作、播出网络化提供了条件。而网络化的重要特点之一就是交互性。一方面,随着全数字化的制播网络渐趋成熟,素材及成品在制作部门的局域网及开放的互联网架构中实现共享(以

知识产权保护为前提),可以将非线性编辑系统、虚拟演播室系统、动画工作站、音频工作站等各类以计算机为操作平台的系统组成网络。图像、声音素材采集处理后储存在磁盘阵列,运用非线性编辑网络进行后期制作,最后传送到播出服务器上,方便快捷。另一方面,建立健全了反馈机制,传与受之间的即时互动更加便捷。传播者不仅要进行节目广播,而且还要使用数字媒体提供各种节目资源和高质量、多品种的信息服务,成为具有交互能力的"信息电视"。而接收者可以随时选择自己喜爱的视听节目或所需信息,以个性化、社群化等多种方式作出评价和反馈,甚至参与到制作流程中,以大数据意见集成的方式影响到节目的表达方式、人物的命运、故事的结局等。票房与收视率的概念终将改写,分众化传播与"私人订制"的时代已经降临。

3. 纪实与虚拟的两极化发展

视听作品是艺术与技术的结晶,视听技术的发展总是带动艺术观念的进步,而艺术观念的更新又为技术发展提供方向和动力。视听艺术原本就具有再现和表现的功能,在纪录现实和艺术创造之间衍生出千姿百态的艺术手法和形式。进入新媒体时代,采录设备的小型化、便携式,制作软件的简单化、亲和性,使纪实性的观念和技巧得以有效发挥。而数字特效的模型化、便捷性,尤其是其丰富的效果和强大的功能,不仅为视听创作提供了高科技的制作手段和无限自由的创作空间,能够激发无穷想象力,而且在丰富节目包装形式、增强屏幕艺术效果、降低节目制作费用等方面显示出巨大优势,使艺术创作在虚拟的道路上越走越远。

总之,传统媒体与新媒体从内容到技术的对接,各类视音频网站的开放,卫星通信技术的成熟及全面应用,终端设备的花样翻新与功能改良,构成了视听作品创作中异地联合、多途传输的宏大格局和移动收发、即时听看的微观景象。未来社会将是一个和谐发展、形态多样的社会,各种媒介的共生共荣成为一种历史的必然。和视听语言的发展密切相关的媒介,诸如数字电视、网络电视、IP电视、移动电视、院线电影、手机电影等,正在面临大发展、大繁荣的机遇和挑战。因此,有必要对各种传统和新兴媒介中的视听元素进行抽象、提炼、整合、创新,以影视创作的基本理论和技巧为基础,结合变化了的时代环境和技术条件、创作观念,形成一套全新的、具有普适性的视听语言运作系统。

## 二、审美向度中的视听语言

"科学和艺术致力于同一目标,但它们却是从两个相反的方向接近既定的目标。前者偏重科学思维和逻辑,后者偏重艺术思维和形象,各自以独特的方式认识世界和改变世界。"[①]视听艺术是人类精神与梦想的栖息之地。"它那五彩缤纷的画面、千曲百折的叙事、绘声绘色的视听冲击,以及它那'缺席的在场'所带来的逼真感与想象性

---

① 张凤铸.中国电视文艺学[M].北京:北京广播学院出版社,1999:46.

的高度融合,使它'最大限度地'克服了人类艺术用'通感'、用'造型的瞬间'、用'语言形象'等各种手段仍然难以克服的镜与灯、声与像、面与线的美学对立,创造了一种空间与时间、视觉与听觉、表现与再现一体化的艺术样式。"①

康德曾说,我们所有的知识都开始于感性,然后进入到知性,最后以理性告终,没有比理性更高的东西了。我们理解视听语言,最重要的就是要从审美的向度去理解它所蕴含的视觉与听觉的造型性、时间与空间的自由性、主体与客体的运动性、综合与中和的融会性、再现与表现的创造性。这正是一个由感性到知性,再由知性到理性的过程。经由这种理解,我们才能把视听语言由技术、艺术的层面,上升到美学、哲学的高度。

(一)视觉与听觉的造型性

造型原本指塑造形体,是包括绘画、雕塑、建筑、摄影、书法等在内的造型艺术运用一定的物质材料、技术和艺术手段创造的可视静态空间形象。这里借以指代视听艺术用各种手法对视觉形象、听觉形象以及视听结合的综合形象所进行的塑造。它既包括对空间形象的艺术加工与提炼,也包括对时间形象的审美升华和创造,是为观看和聆听而进行的具有运动性质的时空综合形象塑造。

视听语言是一个由视觉形象和听觉形象综合而成的表意系统,作用于人的视觉和听觉。在《机械复制时代的艺术作品》中,本雅明最为推崇的就是电影,认为电影展示了异样的世界和视觉无意识,不但在视觉,而且在听觉方面导致了对感官的深化,是人类艺术活动中的一次革命。"电影在视觉世界的整个领域中,现在也在听觉领域中,导致了对统觉的类似的深化。"②作为运动的时空艺术,视听作品主要是由画面和声音两大要素构成。虽然在理论上对二者孰为影视本体语言有过激烈争论,但人们已越来越认识到它们在叙述和造型上的各有千秋、不可或缺。

视觉上的造型性指的是镜头视觉元素构成的审美特质,强调镜头的空间意识,关注景别、焦距、角度、画面位置与构图元素、线条、形状、色彩、光线等在造型中的功能和规律,同时还包括"表现运动"和"运动表现"的运动处理技巧,造型美主要体现在空间结构和运动中的美。

画面是视听作品结构的最基本单元,也是视听语言的基本造型元素。法国电影理论家马尔丹在《电影语言》中认为,电影画面是一种具有形象价值的具体现实,是一种具有感染价值的美学现实,也是一种具有含义的感知现实。取景框中出现的各种事物绝不是简单的生活纪录,而是围绕特定主题,按照叙事需要,依据美学原理而进行的选择和再组织。景别、焦距、角度、线条、形状、光线、色彩、运动方式等各种要素都在发挥积极的造型作用。比如光线处理,可以恰当体现被摄对象的质感、立体感、

---

① 尹鸿.镜像阅读[M].深圳:海天出版社,1999:1.
② [德]瓦尔特·本雅明.机械复制时代的艺术作品[M].王才勇,译.北京:中国城市出版社,2001:133.

空间感,具有强大的空间造型作用,同时还具有强调作用、象征作用、烘托情绪情感和渲染环境气氛等作用。在视觉的各种造型元素中,光线是第一位的,就如鲁道夫·阿恩海姆所说,光线几乎是人的感官所能得到的一种最辉煌、最壮观的经验。它不仅能揭示物体自身的造型美,而且它本身就是一种审美对象。

听觉上的造型性指的是镜头听觉元素构成的审美特质,强调镜头的时间意识,关注人声、音乐、音响在造型中的功能和规律,造型美主要体现在时间结构的美。

视听作品中的声音有多种不同的形态,总体上可以区分为人声、音乐和音响。这些声音形态之间的默契配合,以及声音与画面之间的相互映衬,能够完成抒发情绪、刻画心理、描摹动作、创造节奏、建立风格等很多功能。首先,声音是以其具象功能和意象功能而造就了一个感性的世界。从时间、空间的立体多维性及映现、描摹事物的方式方法上看,声音所具有的具象功能准确而强大,在表现现实时空及虚拟时空、塑造生活真实与艺术真实等方面具有独特的魅力。而主观情思无处不在的渗透与介入,使声音具有了强大的意象功能,视听作品可以借此完成人物性格的塑造,形成丰富的修辞效果,制造各种出人意料的戏剧性。与此同时,声音也以其抽象功能而成就了一个理性的王国。视听作品中的各种声音有机融合起来,不仅能在造型层面形成巨大的艺术张力,而且能在观念层面传达更为深刻的思想内涵和价值判断。从声音的具象功能、意象功能、抽象功能上,以及与之相应的真实性、造型性、抽象性上,我们的确可以感受到声音的巨大表现潜能,感受到听觉语言具有与视觉语言并驾齐驱的造型性。

如果说,视觉语言中的画框与构图、景别与角度、表现运动与运动表现、光效与色彩,听觉语言中的人声、音乐、音响等视听各元素只是用来表意抒情的字和词,那么,场面调度与剪辑就是把字和词组合成句、段、篇章的过程。声画结合的蒙太奇构成了视听语言的叙事、描写、抒情、议论及说明等表意方式和表意效果。造型性就是在"遣词造句""布局谋篇"的过程中,艺术地把握世界的一种方式。视听觉结合的造型性显然超越了二者的简单叠加,使视听作品的表意功能和审美功能呈几何倍数的增长。画面与画面、声音与声音、画面与声音之间有着极其复杂的组合关系,每一种关系都有呼有应、有承有接、有并列有比较、有引申有促进、有暗示有象征,等等。这些无疑都是造型性的体现。"屏幕造型是一种时间造型与空间造型、声音造型与画面造型有机地融汇在一起的一种'时空造型'、'声画造型'。正是在这个意义上,'造型'才构成了电视艺术一种独特的语言形态。"[①]正是种种造型语言的运用,使视听艺术自身的美学潜能被发掘出来,显示出巨大的生命力。"随着影视艺术空间意识的发展,造型性日益被提到新的高度来认识,使得影视艺术的造型超越了单纯艺术手段的范畴,成为影视艺术本性自我确认的标志和象征。影视造型已经不仅仅是一种表现手段,而且

---

[①] 高鑫.电视艺术概论[M].北京:学苑出版社,1992:71.

成为一种创作原则和思维方法。"[①]

（二）时间与空间的自由性

如果说音乐和文学是典型的时间艺术，而绘画、雕塑、建筑等是典型的空间艺术，那么综合了多种艺术表现形式的视听艺术就是典型的时空艺术。视听艺术不仅能再现客观现实的立体感和纵深感，而且能利用时间因素再现物体的速度感和节奏感。它把时间艺术的表现性与空间艺术的造型性有机结合起来，让每一个镜头在时间序列和空间环境中同时展开，并赋予各种时空组合以超出自然时间和现实空间的高度自由性。丧失了时间的连续性、离开了运动的特点和对空间的虚拟再现，视听艺术就失去了存在的意义。因此，视听艺术不仅是空间艺术，同时也是时间艺术，是典型的时空结合的艺术。

诚如贝拉·巴拉兹所说，艺术作品中的时间，不是可以用钟点来计算的时间的实际延续。作品"内部"的时间——这是一种幻觉，例如，在绘画中，空间透视也是这样一种幻觉。视听作品中的时间是经过处理的时间。视听艺术能对现实的时间作相等、延长、缩短、凝滞、预演、重复等创造性处理，能把过去和未来、现实和回忆、想象及错觉通过顺序、交错、颠倒等方式合情合理地组接在一起。

就单个镜头来说，既具有时间的延续性，又具有空间的扩展性。其时间是空间化了的时间，其空间是时间化了的空间。时间和空间是相互依存、紧密结合在一起的。对于多数单个镜头而言，通常是对运动或事件的发生时间的忠实纪录，其时间形态具有单向、顺序性，连续性和同步性。而单个镜头内部运动时间的富有弹性的压缩和放大、凝滞或错置的效果，则是利用升格、降格、定格、挖格或几种方式交替并用等特殊手段造成的。

就不同镜头组接而成的场景和段落，以及整个作品来说，其表现时间的顺序可能会出现多种情况，包括顺序的、平行的、交叉的，甚至是颠倒的。对时间结构的不同处理会导致迥然不同的叙事结果和表现风格，从而导致完全不同的视听作品。多数视听作品，尤其是叙事性作品，往往采用线性时间结构，依照事件进程的自然时序组织情节，推进剧情。通常以时间为轴线，展开事件及人物性格的发展进程，一般情节完整，讲究首尾呼应，起、承、转、合自然流畅，情节与情节之间有紧密的逻辑关系。随着技术的发展及现代影视创作观念的兴起，非线性时间结构的作品越来越多，时空交错式结构、套层式结构、拼贴式结构等极大地丰富了时间的处理方式，创造了多重时空关系，以歧异性、多义性带来新的审美意味。

视听作品中的空间也是经过处理的空间，它经拍摄、剪辑、特效处理以后，最终体现在屏幕上，因而应该有一个更为精确的命名，叫做镜头空间。镜头空间和人们的经验空间，和拍摄时的具体场景空间有着截然不同的属性和功能。从根本上说，镜头空

---

[①] 彭吉象.影视美学[M].北京：北京大学出版社，2009：241.

间具有平面造型、框架结构的特点。

平面造型取决于视听艺术载体空间的明确性。也就是说屏幕空间是平面的、具体的、有限的。我们所看到的空间关系是在一个二维的平面关系上构成的，无论其立体感何其逼真，事实上它仍然是各个平面的连续展示。平面造型的特点是要在这二维空间的平面载体上再现和表现三维空间。可以利用近大远小、近疏远密、影调的近浓远淡等视觉经验形成三维空间，也可以利用物体的运动和摄像机的运动来形成纵深感，打破画平面。如果说画内空间具有现实性，画外空间则具有想象性。视听作品可以用画内有限的空间布局，表达画外无限的空间关系，用局部的、不完整的画内空间去表达画外整体的空间关系，缝合观众心理的想象。对于一些特殊的艺术诉求，可以采用一些特殊的造型手段。如利用光学的、色彩的、影调的手段，可以扩展或压缩空间，可以弹性地改变空间并使之带上各种情绪情感色彩，创造出生理（眼睛）感受是具体的，而心理（大脑）感受是虚假的空间关系和空间效果。

框架结构是视觉造型形式对画面的又一规范，每一个具体的画面都是在一定大小的框架内完成造型的。约费指出，边框标志着假定性世界的界限，这个世界要求以不同于现实世界的态度来对待它。创作者通过框架对被摄景物做不同范围的截取，构成不同的视觉样式，形成景别，同时确定了被摄景物在画面中的相对位置，景物与框架之间的不同格局，起着界定、平衡、间隔、创造比例等直接影响画面内容的作用。框架为画面提供了一个稳定的基底，观众的视觉活动是参照这一框架进行的，所谓画面内物体是否平衡都是在框架的对比中形成的。如果抽象的认识构成框架的四条边线，它们就成为四个标志杆，可以对画面内的物体产生某种吸引力或排斥力，形成画内物体相对运动或相对静止的趋势。因此，框架结构决定了画面的呈现方式，也决定了观众的审美方式。

在现今技术基础和物质材料的限定下，无论采用多机位拍摄，还是多信息渠道传送，视听作品最终还是呈现在一个有明显边缘的平面上。因此平面造型、框架结构这两个方面构成影视画面特定的空间形态和特性。现阶段，画面的造型表现和视觉美感均在这个大前提下发挥自己的优势和特长。

在视听作品中，时间的表现性与空间的造型性以高度自由的蒙太奇方式组合在一起，就为我们创造了难以言喻的视听奇观。它反映现实的物质世界，也洞见幽微的心理世界（如潜意识、梦境、幻想）；它纪录灾难、战争等特殊形式的人类生活，也呈现大到无法看全、小到无法察觉或转瞬即逝的事物；它带引人们回到过去，几百年前或亿万年前，也引领人们走进未来，异次元或纯科幻领域。时空蒙太奇给视听艺术带来时空转换的自由，塑造了不同于物理时空的特殊视听时空。依托于视听语言的逼真感与假定性，高度自由的时空组合成就了视听作品有节奏的流动感和无边界的广延性。

（三）主体与客体的运动性

视听艺术是通过运动的影像和声音来传情达意、塑造形象的一种艺术。连续的运动成为其重要的美学特征。视听艺术区别于其他艺术形式的最主要的特点，就在于它是由具有运动性的画面和声音所组成的镜头序列。运动既是视听艺术表现的内容，又是视听艺术表现的形式和手段。因此，运动性是视听媒介的区别性特征，运动处理是视听艺术自身独有的造型手段。

视听艺术的运动从总体上可以区分为创作主体和被表现客体两个方面，具体说来包括摄像机的运动、被摄物体的运动、主客体复合运动，以及由蒙太奇剪辑和数字特技等所造成的运动。

摄像机的运动，是指创作主体借助摄像机所进行的推、拉、摇、移、跟、虚、晃、甩、旋转等种种操作所获得的运动形式。这是通过机位、光轴与焦距的变化所造成的运动，每一种运动形式可以单独使用，也可以综合使用。

被拍摄物体的运动，是指镜头中被拍摄的人或物的运动，小到一言一动之微，大到天崩地裂之巨，可以说大自然或人的脑海里有多少种运动形式，镜头就可以纪录或创造多少种相应的运动形式。

主客体复合运动，指在一个镜头内，摄像机的运动与被摄物体的运动交织复合在一起，形成更为复杂的综合运动形态。这些运动形态不仅是客观存在的，而且是主观想象的，不仅是具象生动的，而且是抽象深刻的。"影视表现运动……不仅拥有现实主义的全部外在表现，就其能改变运动形态、速度，能表现现实无法察觉，甚至根本不存在的运动而言，它还拥有浪漫主义的、表现主义的，乃至象征主义的几乎全部的外在表现。"[①]

蒙太奇剪辑所造成的运动，是指运用连续、颠倒、平行、交叉等叙事蒙太奇和对比、积累、隐喻、象征等表现蒙太奇，在画面与画面、声音与声音、画面与声音的衔接与转换中产生的运动，主要是指节奏的形成及变化。另外，数字特技的运用，打破了镜头的常规，无论在单个镜头还是在蒙太奇句子中，都创造了令人更加震惊的运动效果。

运动性是视听艺术天然的根本特性，恰如运动是这个世界的自然属性。它在流动的时间进程中展现视觉内容的变化，彰显镜头与镜头之间的联系。它是拍摄和剪辑中速度、力量、节奏、变化等各种因素的综合体现，具有独特的美感特征，也承载着重要的美学功能。比如，除了叙事、表意、抒情的功能，运动处理还具有形成美感和建构风格的功能。运动处理带有强烈的个性色彩，在不同类型的视听作品中有不同的处理方式，能够确定整个作品的节奏、基调和风格。"运动是'能'和'力'的发挥，它带来变化，体现运动形态、速度和节奏，这些都将构成运动形态美。影视运动，从美的形

---

① 郑国恩.影视摄影构图学[M].北京：北京广播学院出版社，1998：218.

态可表现为运动美、速度美、力度美、韵律美、变化美、情境美等。作为艺术形象的'美',不仅它本身好看,而且它有超越自身的更多形象性,更深更广的意蕴。"[①]

总之,从形式的角度来说,运动是视听艺术纪录和再现现实世界的基本元素和方式,更是视听艺术表现主观情思、创造艺术形象的重要手段和方法。从内容的角度来说,运动是作品内涵的承载,其本身也可以成为视听艺术的一个突出表现对象,甚至可以升华为作品的主题。因此,对运动性和运动处理的把握,是我们理解视听艺术,探究作品魅力的基本层面和关键环节。

(四)综合与中和的融会性

在关于视听艺术的理论研究中,"综合论"久已存之,深入人心。从最初的片段纪录真实生活到现在穷极想象的艺术创造,视听艺术无疑吸收借鉴了戏剧、文学、舞蹈、音乐、绘画、雕塑、摄影等各种艺术形式的优长,具有鲜明的综合性。同时,它与这些艺术形式又不是生硬的嫁接或组合关系,不是简单的照搬或模仿,而是彼此融合互渗,将这些艺术形式中最具价值和最适合自己的部分灌注到自己的内在精神和外在肌理之中,逐渐成长为具有自己的质的规定性、具有独立美学风格与艺术品性的艺术形式。从这一点上来说,仅从综合性上来理解视听艺术是不够的,还必须在理论上引入"中和"的概念。

在理论思维上,俱陈已有之物,吸收借鉴未有之物,是谓"综之合之";对综合起来的事物进行整合重构,不仅在物理上改变其质与量,还要在化学上产生新的变化反应,是谓"中之和之"。视听艺术显然在综合与中和两个维度上都有自己的呈现,在审美特质上展现出一种自由开放、兼收并蓄的融容性。

这种融会性体现在技术、艺术和美学三个层次上。

首先,它以技术和艺术的融会为基础。"电影作为一门艺术与其他传统艺术有一个本质性的不同点,那就是它首先是一门工业,一门由光学摄录系统和洗印放映系统构成的工业,其次它才是一门艺术。"[②]视听艺术吸纳了光学、声学、电子学、计算机科学及通信科学的最新科技成果。无论电影、电视,还是当今时代以数字技术、网络技术、移动通信技术所承载的其他视听艺术形式,无一例外都是科学技术与文化艺术交相融汇的结晶。艺术的发展从来都是与技术的进步相辅相成、相得益彰的。艺术观念与形式的进步,催生了技术进步的需求;技术进步带来的可能性,激发着艺术观念与形式的创新。当新的技术成果足以大规模、高效率、无疆界地记录、存储、复制、传播、原创各种艺术内容时,艺术创作也发生了翻天覆地的变化。新的视听技术打破了传统文字、声音感知的线性流程,以非线性、超链接的方式,将文字、声音、画面、图片、表格、动漫等多种元素自由组合在一起,创造了二维、三维表达的极限,人类艺术想象

---

① 郑国恩.影视摄影构图学[M].北京:北京广播学院出版社.1998:218.
② [德]贝斯塔曼出版公司.世界电影全记录[M].邵牧君,等译.海口:南方出版社,2001:1.

所能抵达的几乎所有境界,都经由那斑斓五彩的画面、千回百转的叙事、声形毕肖的视听冲击而抵达。

其次,它以艺术技巧的融会为表现形式。视听艺术涵盖了戏剧、文学、绘画、雕塑、建筑、音乐、舞蹈、摄影等各门艺术中的多种元素。比如,它借鉴了绘画、照相艺术的构图和光影,吸收了戏剧、小说的表演和叙述,又从音乐那里学来节奏和流动。同时,视听艺术自身又有着其他艺术形式难以望其项背的优势:流畅运动的长镜头、变幻莫测的蒙太奇、视听对称与对位所造成的强烈感官冲击、穷竭想象的特技效果所带来的心灵震撼,等等。两者的叠加使视听作品在内容上可以包罗万象,精心的虚构是人类情感与梦想栖居的广厦、忠诚的纪实是历史与未来对话的桥梁;在形式上可以千变万化,宏阔博大的影像世界、声响天地,使"形美以感目、声美以感耳"的审美追求得以完美实现。

最后,它以美学观念的融会为内在动力。电影诞生之初只是流行于街头巷尾的一种"杂耍",电视的发展也曾在较长时间内局限于几种固定的艺术手法和有限的表达方式。然而,随着科技的进步及其自身不断地吸精汲粹,化合衍变,这些技术与艺术成果进入创作过程之后相互交汇涵泳,视听艺术已经成为一种既涵容着其他艺术门类的美学优长,又形成了自身独特审美特征的艺术形式。这种融会性突破了技术、艺术的层次,更加集中地反映在美学层次上,借鉴了优美、崇高、悲剧、喜剧、正剧等多种美的基本形态,并对其进行了具有质变意义的化合改造,在美学上创造了"时间艺术和空间艺术的综合,视觉艺术和听觉艺术的综合,体现为再现性和表现性的统一、纪实性和哲理性的统一、叙述因素和隐喻因素的统一。"①

知识小卡片

> **第七艺术宣言**②
>
> 意大利诗人和电影先驱乔托·卡努杜在1911年发表了一篇著名理论文章,该篇文章在电影史上第一次宣称电影是一种艺术,从此,"第七艺术"成为"电影艺术"的同义语。卡努杜认为:在建筑、音乐、绘画、雕塑、诗和舞蹈这六种艺术中,建筑和音乐是主要的;绘画和雕塑是对建筑的补充;而诗和舞蹈则融化于音乐之中。电影把所有这些艺术都加以综合,形成运动中的造型艺术。作为第七艺术的电影,是把"静的"艺术和"动的"艺术、"时间"艺术和"空间"艺术、"造型"艺术和"节奏"艺术全都包括在内的一种综合艺术。

---

① 彭吉象.影视美学[M].北京:北京大学出版社,2009:206.
② 许南明.电影艺术词典[M].北京:中国电影出版社,1986:58.

## （五）再现与表现的创造性

和其他艺术形式一样，视听艺术的审美价值必然包含着客观再现和主观表现这样两个方面。从其技术本性来说，镜头具有天然的纪实性特征，能够以声画结合的方式逼真地纪录和再现现实世界。而一当"杂耍"升华为艺术，想象性、幻觉性、假定性等表意性特征，就赋予镜头及镜头组合以强大的表现功能。这两者的结合，创造了极尽绚烂的视听艺术世界。

视听艺术的再现功能与其逼真性密不可分。以巴赞、克拉考尔为代表的纪实性美学观认为，电影的本性是"照相艺术的延伸"，是"物质现实的复原"。他们主张"照相式地忠实再现物质现实"，要求摄像机纯客观地记录下现实的全貌，供观众自己去选择和思考。提倡多用景深镜头和长镜头，强调电影的纪实性与再现性，强调电影的空间真实、整体真实和客观真实。的确，凭借强有力的科技手段，光学镜头能够精准、细腻地纪录客观现实中不断变换的光影、色彩、动作及与之同步的声音，并可以将它们几乎按照生活的原貌在屏幕上复现出来。包括人物、关系的真实，环境、空间的真实，色彩、影调的真实，运动、方向的真实，声音、节奏的真实，细节、整体的真实等。这种纪录和复现带有真实、直观的特点，给人以声形并茂、恍如身临其境的审美感受。作为大众传媒在信息传播中的现场感、伴随性便也由此而生。可以说技术手段越先进，就越能体现视听艺术的逼真性，而视听艺术的再现能力也就越强大。

视听艺术的表现功能与其假定性密不可分。假定性在视听艺术创作中有其更特殊的性能。以爱森斯坦、普多夫金为代表的蒙太奇学派认为，电影应当通过艺术家对于生活的选择、提炼、概括和加工，更集中、更典型地反映现实生活。他们用一套相对完整和成熟的蒙太奇理论，将技术、艺术层面的视听创作上升到美学、哲学的高度。的确，视听艺术重在追求外在真实与内在真实、生活真实与艺术真实、现象真实与本质真实的高度统一。在创作和接收的过程中，视听艺术都不得不接受人的主观干预。和逼真性一样，创作者的主观介入和操控也是视听艺术与生俱来的属性之一，由此带来的假定性表现在很多方面。首先影像的本身就是以二维平面来表现三维空间的立体世界，它所展现的只是现实的影像而不是现实本身。并且创作者运用摄像机的景别和角度、镜头焦距的变化、线条与形状的捕捉和提炼、光影和色彩的运用、运动的方式和速度、主观音响和无声源音乐等，都体现出创作者对现实的选择和提炼、修饰和美化。另外，时空的假定性、故事结构的假定、角色的假定性，乃至主题的假定性等，无处不浸透着创作主体的情思。另外，观众在欣赏视听作品时，与创作者所反映的客观真实与主观真实再次产生碰撞和共鸣，在审美接受的过程中，视听艺术增加了另外一重假定性——观众的再理解、再创作。黑格尔曾强调主体创造性对于艺术的首要意义，认为艺术创造根源于人的"心灵自由的需要"，是人类"要在直接呈现于他面前的外在事物之中实现他自己，而且就在这实践过程中认识他自己"的"自我创造"的

"冲动"的结果。① 马克思也强调,美的本质是人的本质力量的对象化,视听艺术的本质也同样要反映人的本质力量并使其对象化到具体的艺术形象上。因此,正是反映人的本质力量和创造性的假定性的合理运用,才使视听艺术具有了无限的表现潜能,成长为一种具有创造力的艺术形式,真正跻身艺术的殿堂。

从根本上讲,视听艺术的逼真性与假定性是具有辩证关系的美学特性。"逼真"与"假定"是对立的两极,而再现功能与表现功能正是在这两极之间彼此结合、彼此消长、彼此确证且相得益彰。因此,要辩证地看待这两者的关系,全面地发挥这两者的功用,在对视听艺术美学特性的深度挖掘和广泛应用中,创造出更加多样、更具时代特点的艺术形象,也使视听艺术在更广阔的社会领域中发挥作用。

### 三、文化向度中的视听语言

"电影作为大众娱乐媒介,其通俗性引动了电影史学家和社会史学家在观念上的一个转变:从把电影作为无与伦比的洞察力之源发展为把电影看成是民族的文化。"② 文化学的研究成果表明,每个时代都有其鲜明的文化特色和相对稳固的文化形态,而每种文化形态都有其独特的文化主因。"视听时代"正是以视觉和听觉作为文化主因的时代。这个时代的文化渗入了越来越多的视听因素,不仅作为第七、第八艺术女神的电影电视获得空前发展,而且以互联网为代表的新媒体已经成为视听语言的主要载体和渠道,创新了视听语言的形式,丰富了视听语言的内容,拓展了视听语言的功能,使其由相对单纯的新闻、娱乐、审美领域进入政治、经济、文化、教育等多个领域和越来越广泛的社会生活,从而促成了当代文化的视听转向。

(一)当代文化视听转向的表征

当代社会,文字印刷文化的式微是不容争辩的事实,视觉性、听觉性已经成为当代文化的主因。诚如丹尼尔·贝尔所指出的:"目前居'统治'地位的是视觉观念。声音和影像,尤其是后者,组织了美学,统率了观众。"③ 视听文化克服了文字文化需要靠后天学习的缺点,实现了对视听产品接收的平等权,相对于文字具有更多的传播优势,因而跃居于组织美学和统帅大众的优势地位。人们对事物外观的关注和对视觉快感的追求超过了以往任何时代,与之相伴的听觉传播也备受重视。视听产品的形式与内容变得极大丰盛,功能与作用获得跨界发展,创作与接收的主客体也呈现出边界消融、全媒共动的趋势。

1. 形式与内容的极大丰盛

虽然只有百余年的发展历程,但电影和电视原本已经成为两种成熟的艺术,在形

---

① [德]黑格尔.美学(第1卷)[M].北京:商务印书馆,1979:39.
② [美]罗伯特·C.艾伦,道格拉斯·戈梅里.电影史:理论与实践[M].李迅,译.北京:中国电影出版社,1997:207.
③ [美]丹尼尔·贝尔.资本主义的文化矛盾[M].赵一凡,等译.北京:三联书店,1989:154.

式和内容上都有长足的发展。尤其是近年来,数字技术的发展为声、电、光、影组合的无限可能性提供了更加坚实的技术保障,网络技术和移动通信技术的突飞猛进又为各种视听作品的传播开辟了无所不至、无远弗届的通道。由此,视听作品的新形式、新内容花样翻新、摩肩接踵,如:动漫、MTV、Flash、3D电影、3D电视,影视作品中的各种灾难片、穿越剧、3D舞台效果演出所运用的视频与光效的结合等。微电影、微视频等随着手机媒体的普及也渐成气候,得到国际国内一些主流电影节、新闻媒体的承认和采用。电视中的真人秀节目、访谈节目、综艺节目等充满了富有创意的奇思妙想。手机电视、移动车载电视、户外彩屏等都在探索新的节目单元和编排方式。电影与电视在题材、手法、运营渠道等方面开始联姻,而更广泛意义上的媒介融合带来的视听语言的灵活运用,正处在方兴未艾的阶段。

从传输的便捷性和消费的多渠道角度来考察,视听文化的传播与欣赏方式也在发生革命性变化。顺序流式、实时流式传输技术,点播、直播、推方式、拉方式、全时欣赏、即时互动,使视音频行业一路高歌猛进,用户数量、市场规模、营业收入等指标均出现大幅增长。

2. 功能与作用的跨界发展

在这样一个以视觉、听觉为主因的大众文化时代,传统的电影、电视以及各种新媒介中活跃的视听元素,成为一个复杂、广泛的社会交流系统。它不像其他文化形态那样有着清晰的边界,而是兼跨新闻、艺术、娱乐、社会服务和公共教育等众多领域。媒介的工具性与语言的表意性如此紧密地结合起来,使其获得了强大的文化功能,改变了人们的感觉经验、思维方式、生活状态和价值观念,填补了人们心灵和情感的需求。举目可见、盈耳皆是、触手可及的视听信息和艺术成果,于不知不觉中就起到了抚慰情感、充实生活、澡雪精神、陶冶性灵、培育美感、提升境界的作用。"现在图像是休闲文化的主要组成部分,它们的唾手可得使得人们把它们'和自由本身等同起来'。"①这就促使当代社会生活走进一个泛视听化的阶段,除了传统的新闻资讯、舆论引导、广告宣传、娱乐审美等应用形式,视听语言在人际交流、商业休闲、教育教学、科学研究、仪式活动等方面也发挥着越来越大的作用。巨大的技术创新力与整合力,使视听语言在文化的任何一个领域都可以开辟用武之地并兼跨各领域发展,成为政治经济、科学技术、社会文化、伦理道德以及各种价值观念的交融性体现。

在新媒体越来越呈几何级增长的态势里,技术上的数字鸿沟和文化上的层离现象都在自身的相克相生中推摩互长,一方面制造一方面又弥合着各门艺术、各式手法、各类人群、各色诉求、各种领域之间的距离。视听文化不仅体现着大众文化的精神,同时也兼容并包着精英文化的精髓,因而呈现出一种全能文化的形态。如果把视听文化比喻为一座图书馆,那么,它世俗与高雅同在,严肃与娱乐并存。地摊上的浮

---

① [英]安吉拉·默克罗比.后现代主义与大众文化[M].田晓菲,译.北京:中央编译出版社,2001:124.

躁与喧嚷堂而皇之地陈列在正厅,绝大多数书架上的分类栏里标示着平庸。智慧的灵透、艺术的高雅在一些角落里闪光,创造的激情、思维的力量在所有库藏中流动。它崇尚梦想、鼓动浮华,在批处理大量文化快餐的同时而不失内省的自觉。不同类型的视听作品扩展了人们对艺术与生活的认知与体验范式,不同电子渠道的展示和传达一方面分解着、一方面缀合着被遮蔽了的社会的本来面目。虽然我们并不能无限制地夸大视听语言的社会功用,但的确,克服了技术障碍、经济障碍、身份障碍、观念障碍、时空障碍之后,视听语言的创作与欣赏变成一种生活方式,而生活的观念与形态则变为一种活色生香的视听艺术。两者结合,创造了蔚为壮观的视听文化景观。

3. 创作与接收的主客融合

无论是传统的因特网,还是功能进一步强大的移动互联网,整体的架构都是自由开放的,具有信息共享、资源统合、即时沟通、协调互动的网络运行机制,因而具有高时效、跨文化、跨国界的融合共生能力和无可匹敌的创造性。这里培养孕育了最活跃的"社会脑"、最丰富的"大众心",最具潜能的社群力量。一大批来自底层、出身大众的视听艺术发烧友和草根艺术家脱颖而出,和已有的专业人士一同引导着视听文化的风云变幻。

这种民间力量的介入,不仅极大丰富了视听作品的内容、形式和功能,也打破了创作主体与欣赏客体之间的界限。在"人人都是麦克风"的时代,以发布视频、音频内容为主的播客、博客、微信等私人媒体具有了公共性质,各种视频网站便捷的上传与下载机制使民间视听创作进入新的"荷马史诗"时代。主客体之间的界限彻底消解,创作者也是接收者,接收者在欣赏的过程中又进入二度、三度创作,视听作品在网络中的流传成为N级传播、永不终结的状态。进入生产和流通环节的专业机构、专业人士的视听作品已经如雨后春笋,草根阶层的自由参与、自由创作更使视听作品的数量呈爆炸式增长的态势。

随时随地,人们都处在视听语言的围裹浸染之中,犹如处在空气的弥漫渗透之中。信息的更大规模的广延和更深的精神介入也带来人的主体意志的更高程度的张扬。以精英相标榜的专业人士及以草根自命名的广大群众都在这种新的传播方式中活跃着、创造着,以多维度、多渠道的互动丰富着视听语言的创作,拓展着视听文化的空间,形成主客之间融合共生的格局。

因此,无论从大众的参与面和参与程度上考察,还是从内容的原创性和发布的自主性等角度考察,新媒体都引发了艺术主客关系、传受关系、生产者与消费者关系、草根与精英关系的革命。视听艺术不再成为神秘殿堂中受人顶礼膜拜的女神,也不再是贵族精神生活的专有品,而以更加亲和的平民化姿态进入寻常百姓家,民间力量不再受到文化管理机构的层层审查、制作技术的种种障碍、发布渠道的资源匮乏等限制,而在新媒体平台上得到最充分和最广泛的展现。

(二) 当代文化视听转向的原因

从铅与火到光与电,技术进步始终伴随着各种传播媒介的发展,尤其对电子媒介的传播起到至关重要的作用,缔造了视听语言的辉煌历史,也直接促成了当代文化的视听转向。当然,这种转向也有其深刻的经济原因和社会原因,有赖于市场经济的有力推动和社会观念的多元发展、主体意识的培育高扬。因此,"我们可以把当代视觉文化看做是视像技术发展和世界对象化价值运动双重作用的结果。"[①]

1. 信息技术的进步

数字化、网络化、信息化是当代传播最为鲜明的趋势和特征,而数字化和网络化的发展,最终都是为了实现信息化服务的。视听语言所赖以生存的电子技术,恰恰经历了一个数字化、网络化、信息化的过程。

以电视为例。传统的电视技术从设备角度而言主要包括三种,一是制作设备——摄像机、录像机、编辑机;二是传输设备——微波发射、光缆、光纤、卫星等;三是接收设备——电视机。而发展到目前,这三种设备的类别、型号、功能都发生了翻天覆地的变化,电视节目从制作、传输到接收,都走向一个数字化、网络化、信息化的技术环境。

从制作设备上说,广播档、业务档、家用档及特殊用途的摄录设备实现了全面的数字化,体积越来越小、信号质量越来越高、功能越来越完善,而价格越来越低廉。高清晰度电视已可与电影相媲美。无磁带化的制播网络已经成为大部分节目制作机构的工作常态。非线性编辑技术和虚拟演播室技术的应用,进一步把电视节目制作带到一个自由、灵活的新境界。

从传输设备上说,随着视频压缩技术和流媒体传输技术的快速发展,网络电视、IPTV、手机电视、卫星移动电视等新媒体不断崛起,与传统媒体呈现出丰富的融合特征。这些新媒体为视听作品提供了专业化的搜索引擎以及上传、下载和进行多级传播的通道,传播速度越来越快、传播带宽越来越大、符号形式越来越综合,并趋向于大文本量的多媒体、流媒体组合,视频内容失真、断帧、停格、跳帧现象大大改善,清晰度、流畅性、即时性等质量水平越来越高。视听作品可以通过高速互联网实现直播、点播以及时移播出,最大限度地满足受众的观看需求。

从接收设备上说,电视、电脑、智能手机等视音频接收终端不断前移乃至具有贴身性,接收更加便利,用途更加广泛,人们可以随时随地收听和收看包括视音频在内的多种媒介信息。人们足不出户便可"思接千载,视通万里",人机交互和人与人交往方式愈来愈快捷乃至具有即时性,人人参与到视听作品的创作与传播中已经从一种可能性发展为一种现实性。

除电视外,其他类型的视听语言运用形式也同样经受了新媒体、新技术的洗礼,

---

[①] 李鸿祥.视觉文化研究[M].上海:东方出版中心,2005:336.

在全新的制播与传输格局中,实现了数字化、网络化和信息化发展,发挥着越来越重要的社会功能,从而在当代文化形态的塑铸中成为主导性因素。新技术的不断发展抹平了艺术的技术性与技术的艺术化的审美边界,在技术理性中揉入了艺术感性,在艺术感性中架构起技术理性,使技术与艺术的发展,越来越在高科技信息化的平台上交融一体,互为契机和动力。艺术生产的新理念、新需求呼唤着技术的进一步发展,技术的不断更新和综合创新运用又催生了新的艺术灵感、艺术创造。人类表达的手段、载体、途径本身上升为目的、内容、结果,最大限度地促成了当代文化的视听转向。

2. 市场经济的推动

视听语言作为一种综合性的艺术形式,当然有其凌空高蹈的一面,脱离不了精神属性,但亦有其脚踏实地的一面,受物质力量、经济方式、生产力水平等的制约和影响。除了技术条件的决定性影响,视听语言创作活动说到底还是一种特殊的生产活动,要受生产的普遍规律的支配。尤其是在市场经济社会中,市场这只"看不见的手"会以特殊而有力的方式,调控排布视听艺术生产的各个环节,规定和限制视听艺术生产的内容及形式,按自己的标准和法则,将视听艺术活动裹挟到经济生产与物质消费的漩涡中心。这主要表现在以下两个方面。

一是市场需求的旺盛与多样。市场经济条件下,人们精神需求的增长源自两方面原因:一方面,随着物质生活水平的提高,小康社会目标的趋于实现,人们已不满足于单纯的仅止温饱的物质生活,而将健康、娱乐、休闲、审美等作为生活水准和生命质量的重要指标,文化精神需求显著增长,艺术审美活动和日常工作、学习、生活紧密结合起来,人们通过多种渠道寻求精神生活的满足之道。另一方面,由于市场经济先天带有的"异化劳动"的特征,市场化进行得越彻底,异化劳动越得以合理合法地存在,而由此引发的劳动者精神生活缺失或分裂的状况也会愈加严重,这就必然使人们的精神需求变得更加多样且迫切。也由于当代中国有着特殊的国情及历史文化沿革,社会经济结构存在着十分复杂的形态,是"前工业社会、工业社会和后工业社会的纠葛"[①],必然使社会精神需求也呈现复杂多元的结构。

以往一家老少围坐在电视机前收看同一个电视节目的景象早已不复存在了,代之而起的是不同性别、不同年龄、不同收入、不同地域、不同文化程度、不同职业人群富于个性特点的收看、收听和即时互动活动。传统的电影院线几经浮沉,重又焕发了生机;IP电视、网络视频和移动电视节目的需求逐渐超越了传统的有线电视;人们对文化旅游中的实景演出项目、大型展会展览、各种舞台演出乃至颁奖活动中的视听元素,也充满了渴望,审美诉求越来越高。在强劲的市场需求支撑下,以视听语言为主要表达手段的一些文化艺术产业,如影视剧、电子游戏、动漫产业等,从探索、起步到加速发展,显现出成为国民经济支柱性产业的巨大潜力。

---

① 莫其逊.元美学引论[M].桂林:广西师范大学出版社,2000:279-280.

二是和视听语言相关的艺术生产力得到极大程度的解放。在以市场经济为主导的当代社会,世界各国的文化产业都获得空前发展,我国的文化产业也从无到有,逐渐走向规模化、集约化、专业化道路,成为国民经济支柱性产业。视听产品的生产,兼跨新闻出版和艺术生产两大产业、多个领域,是文化产业的高端项目。在这一项目的运行中,目前我国采取事业和产业双轨并行的方式,使原来运行于物质生产、流通和消费领域的市场化和商品化法则,逐渐向精神文化领域渗透扩展。由改革开放之初国家全部包办文化事业单位,到逐步放开政策实行"以文补文",再到事业单位转企改制,实现企业化发展,国家保留对文化生产活动的监督、调控职能,但通过一系列大幅度的改革举措,使视听产品生产的相关资源得以优化整合并能够相对自由地流通,使生产主体得到大力培育,拥有了自主发展和迈向国际视听市场的实力,使现代企业制度得以确立。

市场环境下,各种生产主体与消费主体在多元经济结构中都客观而且合法地存在着,各种艺术创造和审美需求在一个复杂变化的系统中共存。市场正以其高效、有序、自由、竞争的规律,推动所有与视听语言相关的文化艺术生产走上产业化发展的道路,并不断提升其规模化、集约化、专业化水平,这也促使当代文化向重视视觉与听觉文化的方向转型。

3. 文化观念的变革

当代社会,物质生活越来越丰富,精神文化现象越来越芜杂,百姓关注和参与的"议题"越来越多,很多领域的开放度、透明度越来越高,人们对新闻传播和艺术生产的心理预期和依赖性也越来越大。尤其是文化观念的变革,直接引发了视听文化的根本性增长与流行。

其一,消费主义来袭。随着我国经济的飞速发展,消费主义由西方的舶来品逐渐渗透到我国生产生活的各个领域,衍化为社会各阶层的一种主要文化形态。它给我们带来一个中西交融的文化环境,也使我们的生活方式和价值观念发生了翻天覆地的变化。在消费主义文化主导下,人们尽情享受各种商品的供应和物质的快感,在非理性的乐观情绪中感受快乐、富足,同时变得越来越拜物、拜金。

在这样一种文化形态下,经济、技术、文化方面的准入门槛一再降低,伦理道德的底线和意识形态的警戒线一再退后,视听艺术不断走向和贴近大众,由少数人的专利品、垄断物变成了大众的共享品。消费需求的劲猛增势催生了更为丰富的艺术样式和表现手法,创生出更多的灵感和想象力。进入21世纪,消费主义的盛行不断刺激着人们的消费热情,同时也激发了参与的渴望,使视听艺术走向大众的速度和幅度产生惊人的变化,由此带来生产主体的大量增加和创造精神的解放。无论是传统意义上的视听艺术家,还是在消费主义文化中崛起的新的参与者、生产者,作为视听艺术生产的主体,他们的受教育程度、视听专业训练与素养及视听创作水平都显著提高。他们在市场经济条件下无疑获得了更具时代感的舞台和更加广阔的创作空间。对绝

大多数视听创作者而言,消费主义既带来一种规约,为特定经济目的而需要融合与修正,同时又是一种动力,在抵达艺术目标的途程中得到激励。

其二,主体意识高扬。人是文化生产与消费中最活跃的要素,正是人的需求和人的创造构建并支撑着整个文化艺术的大厦。传统的文化生产与消费中,生产者与消费者、传播者与接受者、专业人士与业余人士、艺术家与大众之间的界限可谓泾渭分明。而当信息时代降临,越来越多的人开始以个体的方式大规模地介入到文化生产和消费中。艺术精英纷纷从传统领域转向新媒体领域的视听创作,大批草根经历过大浪淘沙后,也成长壮大为不可小觑的视听生产力量。于是我们进入一个内容生产的全民时代。不同身份、不同角色的生产主体,在新的创作环境里交相错杂。无论是创作主体还是批评主体,无论是体制内的工作者还是体制外的爱好者,进入赛博空间、"秀"在各类媒体上的人们可谓形形色色,异常活跃。

从苏醒到高扬,主体意识使人们获得生命的存在感、身份的确定性。这既是科技发展纵容的结果,也是市场经济发展的产物,更是社会主义民主化进程的方向。由于主体意识的高扬,人们最大限度地把自己的本质力量对象化到艺术实践中,超出任何历史阶段地发挥着主体能动性,既在免费狂欢中饕餮着视听盛宴,又在无边界、持久性的参与中创造着一个个视听热潮,从而完善视听语言,完成意义再生。

其三,符号化生存成为新风尚。主体意识的高扬,也直接启迪了信息时代符号化生存的新风尚。视听语言本身就已经抽象为一种表意抒情的符号,依托视听语言的精神文化生活,更成为一种感情的寄寓,一种身份的象征,是在虚拟和现实时空中自由跳转的符号化生存。

视听创作的表现功能,使进入赛博空间和移动互联的各类创作与欣赏主体,带着自我抒情的浪漫、理性沉思的端严,也带着个性驰骋的放纵,确证自己的渴望,投入于不计现实名利、脱离传统束缚的创作天堂,为精神而战,为心灵而写,自发的激情中也不乏自觉的力量,创造了一个充满个性的视听体验世界,构筑了一个自由开放的视听符号交流系统,成就了真实世界里的虚拟,虚拟世界里的真实。

视听作品的纪录与再现功能,将客厅、厨房、卧室等"后台"行为,整合进大众传播的"前台"表现,属于个人隐私的思想和行为,开始变得公开和透明,而人们对这类隐私的接受度、宽容度也逐渐提高了。大家通过视听作品来晒思想、晒情感、晒生活,创造了一种分享文化;同时他们互相关注,互相激发,将社区虚拟活动现实化,将生活娱乐一体化,创造了一种互动文化。从隐私到分享,从分享到互动,不同文化群落、不同价值观念的人们在生产与消费、创作与欣赏的过程中共享视听文本,创造新的精神生存方式。意识活动呈现更多的自由自觉的表征,生命的精神化、符号化达到很高程度。这种符号化生存的新风尚,必然促进着当代文化的视听转向。

(三)当代文化视听转向的启示

正是信息技术的进步,市场经济的推动和文化观念的变革,使视听语言的创作与

生产处在一个充满机遇和挑战的历史新时期,积聚了大量发展的动能并形成了一定的位势,成为当代文化转型的风向标和推动力。当代文化的视听转向给了我们多方面的启示。

首先,理论研究的视域不应再单纯地局限于传统的电影电视领域,而要对巨变中的时代命题做出积极回应,对视听语言发展的新情况、新态势做出深刻思考。作为一种电子化的信息媒介与载体,视听媒体也是全媒体、富媒体、超媒体、自媒体,是技术的无限可能性,是现实的无限丰富性的映像与组成部分,是扩大了的精神领地和新的令人敬畏的思维王国。时代发展已经告诉我们,21世纪注定是一个视听媒介占主导的世纪。从国家和民族可持续发展的角度,理应大力培养整个国民的视听思维的意识和能力。否则,没有视听思维意识和能力的人,只能被称为功能性文盲了。况且,视听文化所引发的从生产到消费、从观念到形式、从表象到内涵的革命,已从初露端倪衍化为荦荦大端之势。作为文化产业的高端项目,它也是构成国家经济硬实力与文化软实力的重要组成部分,有助于形成国家和民族高度的文化自觉和文化自信。因此,总结和提炼新的视听创作规律,认识和把握视听文化的内涵与走向,才能使理论研究具有前沿性,保持高屋建瓴的性质和姿态。

其次,视听文化的精英发展与大众普及要紧密结合起来,充分调动大众的参与热情。毋庸置疑,视听语言生产与消费的主阵地已经由传统的电影院、有线电视网转向以移动、互联为特征的新媒体。美国《连线》杂志曾形象地概括新媒体是"所有人对所有人的传播"。它为人们提供唾手可得的自选、自编、自印、自创艺术品的技术条件,以海量数据库和强大搜索功能提供艺术资源与素材,并通过多终端展示和全方位互动,使视听语言的生产与消费在网上成为一个自足的系统。更多的人可以更便捷、更随心所欲地"触电",享受着视听创作的无限乐趣。从生产到消费,每个人都有机会参与创作并展示自己的作品,泥沙俱下之中自有精品迭出;每个人也都有机会以各种方式欣赏和评价别人的艺术作品,喧嚣纷嚷之余亦不乏真知灼见。创作的开放性增强,原创作品批量呈现,一些作品在多级传播的影响流中实现多级创作,一边消费一边生产,吸纳了民间力量,形成新的荷马史诗式创作。因此,要重视民间智慧、民间力量的成长,努力提高全民文化素养和媒介素养,为视听语言的进一步提升涵养源头活水。

最后,当代文化的视听转向也在提示我们,要注意克服视听文化的先天缺陷和极速膨胀带来的不良影响,如抽象能力和逻辑性的局限,碎片化传播、浅表化满足、内容的粗制滥造和意义的消解等。作为以形象和声音为构成要素的媒介手段和艺术形式,视听语言的抽象能力肯定不如文字语言,在逻辑的推演方面也存在着一定的障碍,因此发展视听文化要扬长避短,尊重客观规律。现代传播媒介的发展呈现出间隔越来越短、其容量和集合程度却越来越高的趋势。在信息丛林中,在虚拟世界里,不经意间人们就会迷失自我。同时,由于消费主义文化的侵蚀和快餐文化的流行,很多人奉行娱乐至上的观念,在参与视听艺术创作与欣赏的过程中,也会陷入一味猎奇或

长期麻木的状态,在触碰包括视听媒介在内的大众传播媒介时浅尝辄止,被动跟从,被娱乐、被议题设置的现象层出不穷。

总之,当代文化的视听转向已然发生!"在大众传媒的时代,画面正取代文字走向台前,色彩和构图正构成真理的内涵,要想在扩大了的精神领地,面对新的令人敬畏的思维王国领先一步,就得认识并且运用影像文化。"① 视听艺术在当代生活中的深入与普及程度是任何一种其他艺术形式所无法比拟的,"它同时是艺术形式、经济机构、文化产品和技术系统"。② 当今时代,视听文化正在日益完备、日益体系化,成为亿万受众获取知识、信息,满足精神、文化需求,进行娱乐、休闲的主要方式。它彻底改变了传统的思维习惯和存在模式,不仅仅作为一种艺术形式而存在,更是作为一种语言、一种工具、一种新的思维方式介入人类生活的多重领域和精神空间。它所涵摄的视觉/听觉、具象/抽象、感性/理性、表象/内涵、非语言符号/语言符号等一对对范畴,对立同一在人类文化的大家族里,使视听文化成为属于全球的、未来的、创新的新生文化,成为当代文化的主体形态。

**本章小结**

绪论部分旨在从传播、审美、文化三个向度来理解视听语言。首先立足于视听语言的技术基础和大众传媒属性,从人类文明纵向发展的维度上探讨媒介、语言和符号的关系,在传播学意义上确证视听语言的独特身份和成长轨迹。同时在视听传媒发展进入巅峰状态、媒介融合态势日益显化的横向维度上分析视听语言在传播中的新特点。进而着眼于视听语言的艺术属性和审美功能,通过对视听语言构成要素、艺术手法、表现潜力和发展规律的探讨,总结和提炼视听语言的审美特性。最后,落脚在当代文化的视听转向上,从表征、原因、启示等方面,进一步探讨视听语言在数字化、网络化、信息化时代所面临的机遇和前景,所承载的功能和特点,从而更加深刻地理解和把握视听语言。

**思考与练习**

1. 在新媒体时代,视听语言呈现出哪些新特点?
2. 如何理解审美向度上的视听语言?
3. 当代文化实现视听转向的表征、原因是什么?对我们有哪些启示?

---

① 周安华.现代电影批评艺术[M].北京:中国广播电视出版社,1999:19.
② [美]罗伯特·C.艾伦,道格拉斯·戈梅里.电影史:理论与实践[M].李迅,译.北京:中国电影出版社,1997:3.

# 第一章　视听语言生成的心理机制

> **学习目标**
> 1. 了解视听语言中运动感、纵深感及表意功能形成的心理基础。
> 2. 从创作者的角度了解视听语言个性化的表达机制。
> 3. 从接受者的角度了解视听语言的审美加工心理机制。

与文学语言有很大不同,以视听元素为主要表达手段的视听语言生成于技术呈现与艺术加工的有机结合,是技术与艺术的结晶。如果说包括影像拍摄、声音录制和剪辑等在内的视听技术,只是呈现视听语言的工具,那么创作者和观众借由视听语言对视听作品所蕴涵的思想、情感与信息等内容的表达与接受方式,即是我们所说的视听语言生成的心理机制。它既需要通过视听技术和艺术加工予以外化,又是视听技术发展与视听艺术完善的基础与依据。

从传播学的角度来看,视听语言的运用和视听作品的完成是由创作者实施且以观众为对象的创作与接受过程。"创作者依赖它们(视听语言)来表达,而接受者则依赖它们(视听语言)来读解,一切视听作品的创作和有效传播都是建立在人们对这套语言体系基本一致的认知基础之上的。"[①]这个"基本一致的认知基础"指的也应该是视听语言生成的心理,它涉及创作者与接受者双方心理的四个层次:一是创作者的表达,二是接受者的加工,三是创作者与接受者的认同,四是作为客观基础的心理反应过程。实际上,这是一个以认知心理为基础、以创作者的个性表达为主导、以接受者的心理认同为落脚点的过程。同时,接受者的正向与负向反馈又促进与改变创作者的表达,从而使视听语言的生成形成一个螺旋上升、不断完善的过程。

## 第一节　视听语言的心理基础

不同于文字、绘画、摄影等,视听语言具有三个相互联系的属性:一是由视听技术特性决定的逼真性(真实性)。视听语言具有纪实性特征,能够以光波、声波形式来记录和再现现实生活的真实图景。二是由艺术加工后产生的幻觉性(表意性)。视听语

---

[①] 邵清风,等.视听语言[M].北京:中国传媒大学出版社,2013:217.

言的"真"是不完全的,是在再现现实的基础上,进行了不同程度的表现,以营造一定的幻象。三是时间性和空间性。视听语言不仅能够再现客观现实的空间感和立体感,还利用时间再现物体的速度感与节奏感。

那么,这一切是如何实现的呢?其实,正是人的认知心理特性,才使人能够感受到视听语言的这种独特魅力。"了解我们人类自身接受影像和声音(或光波和声波)时特有的生理、心理机制,对我们掌握并熟练运用视听语言来表情达意具有先决意义。"[①]这里所说的心理机制,就是指认知心理,即指人认识外界事物的过程,或者说是对作用于人的感觉器官的外界事物进行信息加工的过程,包括感觉、知觉、记忆、思维等心理现象。就视听语言特性的心理基础而言,决定逼真性的视听技术是对人的感觉器官的仿真,而表意性(幻觉性)和时空感的心理反应机制则主要是知觉过程和思维过程等认知心理。

**一、运动感的形成**

运动的幻觉是影像的一个基本幻觉。我们观看屏幕上的影像时,得到的是一连串具有时间连续性的流畅运动着的影像。实际上,影像的运动是不存在的,它是由一连串静止画面组成的。这种运动感产生的心理机制主要是感觉过程的视觉后像现象和运动知觉过程的似动现象。

(一)视觉后像(视觉暂留现象)

心理反应过程的第一个阶段是感觉,即人脑对当前直接作用于感觉器官的客观事物个别属性的反映。视觉和听觉都属于外部感觉,是由身体外部刺激作用于视觉器官(眼睛)和听觉器官(耳朵)所引起的感觉。视觉后像是指当光刺激视觉器官时,在眼睛内所产生的兴奋不随着刺激的终止而消失,而是在刺激停止后维持若干时间所留下的一种光感觉。它是感觉后像的一种。

当外界刺激停止作用后,还能暂时保留一段时间的感觉形象叫感觉后像。各种感觉器官都能产生感觉后像,如电灯灭了,眼睛里还保留着亮着的灯泡的形象;声音停止后,耳朵里还有这个声音的余音在萦绕等。

视觉后像分正后像和负后像两种。与外界刺激具有相同特征的后像为正后像,如上例中视觉后像仍为灯的形象即是正后像。负后像是与外界刺激的特征相反或颜色互补的后像。如电灯灭了,眼睛里留下的是一个暗的灯泡的形象,背景却是亮的,这种后像即是负后像。如果是红色的刺激物,盯着看一会儿,再将目光移到一张灰白纸上,可看到一个蓝绿色的形象,这是彩色的负后像。彩色的负后像是刺激色的补色,红色的补色即是绿色(蓝绿色)。正后像和负后像还可以相互转换。如在夜间看一个乳白灯泡几分钟,突然关闭电灯后,出现的后像可能是亮的,也可能是暗的;而且

---

① 邵清风,等.视听语言[M].北京:中国传媒大学出版社,2013:5.

亮暗是交替出现的。因为是乳白灯泡，后像里有时出现的是白灯泡，有时出现的是彩色灯泡，而且灯泡的色彩也会交替变换。

后像持续的时间与刺激的强度呈正比，即刺激的明度越强或刺激的延续时间越长，后像的明度和持续时间也越长。研究发现，这个时间通常是0.1～0.4秒左右。电影、电视中画面产生运动感的视觉暂留原理，也被称为视觉暂停现象、余晖效应，其实就是视觉正后像原理在影视中的一种应用。当电影胶片以每秒24格画面的速度匀速转动时（也就是几乎以0.04秒每格的速度快速转动），因为速度很快，所以第一格画面的视觉后像还没来得及消失，第二格画面就被视觉器官感觉到了；第二格画面的视觉后像还没消失时，第三格画面就又进入了眼睛……如此继续下去，胶片上一系列静态画面就因视觉暂留现象的作用而使观众的视觉形成了一种连续不中断的感觉，从而产生了逼真的运动感。电视画面的运动原理与此相同，只是每秒25帧画面。中国古代所谓的"走马灯"就是这一机制的最早应用。法国卢米埃尔兄弟也利用这个原理，发明了"活动电影机"，从而促成了电影的诞生。

（二）似动现象

在实际生活经验中，人们更多的是从知觉而不是感觉上认识外界事物。从这个意义上说，知觉才是认知心理过程的第一个阶段，感觉只是在实验室中才把它作为一种独立的心理现象加以研究。知觉是直接作用于感觉器官的客观事物的整体在人脑中的反映。它不仅是各种感觉的结合，更受个人的知识和经验的影响。由视觉引起的知觉叫视知觉，由听觉引起的知觉叫听知觉。因此，运动感主要是建立在视知觉产生似动现象的原理上。

知觉包括空间知觉、时间知觉、运动知觉等类型。运动知觉是对物体在空间中的位移产生的知觉。运动知觉的产生需要物体的运动有一定的速度，物体位移的速度太快或太慢，人们都知觉不到运动。当物体的运动被知觉到的时候产生的知觉即是运动知觉，这种运动知觉叫真动。而物体在空间并没有发生位移，却能被知觉为运动的心理现象，就叫做似动现象。

运动知觉的这种似动现象的原理就是画面运动感产生的心理机制。电影屏幕上各种形象实际并不活动，而观众能够知觉到它是运动的，就是因为人的运动知觉有似动现象。这种现象是1833年由普拉托制造动景器后才被认识到的。因此，似动现象又叫动景现象。动景器的进一步改进，最后发展成为电影。

似动现象的原理可以用似动现象最简单的形式即Φ现象（所以似动现象也称为Φ现象）来说明。当视野不同位置的两个光点以大约每秒4到5次的频率交替出现时，就会发生Φ现象。当这种交替的速率相对较慢时，就好像是单个光点在两个位置之间来回移动。这种运动从第一个点的位置到第二个点的位置有很多的路径，但人

通常只能看到最简单的路径,那就是一条直线。① 就像一串亮起的灯,一个亮完了,第二个再亮,然后是第三个、第四个,一个接一个地亮,看上去就像是一个灯在沿着灯串流动。

此外,还有一种叫自主运动的似动现象,构成了动画影视的心理机制。屏幕上的一个亮点,本来它并没有动,盯着它看时,有时会觉得它在移动。这是因为光点比较小,周围又没有其他东西作为参照,于是就产生了这种自主运动。无论是较为传统的动画,还是当前的数字动画,都是把绘制好的动画角色的一格格画面以高速频率依次闪现,从而使观众产生逼真的运动感。

欧文·洛克指出,关于影视的运动错觉,视觉暂留只说明了为什么没有出现闪烁,可并不说明外观似动;进而提出解释外观似动的感觉理论和推断理论可能都正确。感觉理论是把似动看作实际运动的一个特例,而且将这种知觉解释为视觉神经系统的运动检测神经元放电的结果。推断理论是指,对于 A 物体在某处消失后 B 物体突然在另一处出现这样的问题,似动是一种解决。毕竟,这一过程与实动很像,尤其是过程很快的时候。② 这两种理论似乎解释的是两种不同的似动现象。第一种为短期过程的似动知觉,产生根据是 A 和 B 的视网膜映像的空间间隔很小,二者出现的时间间隔也很小。第二种为长期过程的似动,根据是 A 与 B 之间的时间间隔与空间间隔都较大。感觉理论可用来解释第一种似动,推断理论则用来解释第二种似动。

## 二、纵深感的形成

纵深感是我们在观看屏幕上平面的影像时所感受到的深度感。由于投射到视网膜上的图像是两维的,所以大脑的这种三维立体的空间认知也是影像的一个基本幻觉。其产生的心理机制主要是空间知觉过程。

空间知觉是对物体的大小、形状、距离、方位等空间特性的知觉,包括大小知觉、形状知觉、距离知觉和方位知觉。其中,判断物体与自己之间距离远近的距离知觉是产生纵深感或立体感的主要心理过程,所以距离知觉也叫深度知觉或立体知觉。

视觉和听觉都能提供深度知觉的线索和特征。来自听觉方面的深度线索比较简单,主要是物体发出的声音的大小等特征,如听到由轻到重的脚步声,我们就可以判断出有人在走近自己。但更主要的线索来自于视觉,包括外界物理条件、单眼和双眼视觉的生理机制等。

(一) 单眼线索

单眼线索是用一只眼睛就能感受到的深度线索,包括:

- 对象的遮挡。遮挡的物体看起来离得近,被遮挡的物体看起来离得远。

---

① [美]理查德·格里格,菲利普·津巴多.心理学与生活[M].王垒,等译.北京:人民邮电出版社,2003:119.
② [美]欧文·洛克.知觉之谜[M].武夷山,译.北京:科学技术文献出版社,1989:251.

- 线条的透视作用。两条向远方延伸的平行线看起来会趋于接近,这就是线条透视。远处的物体看起来小、模糊、密集,近处的物体看起来大、清晰、稀疏。拍摄时就要有意识地捕捉和表现线条,利用近大远小、近疏远密的规律,增加画面的纵深感、透视性。
- 空气的透视作用。远处的物体因空气中物质的遮挡,即物体反射的光线在传递过程中被空气吸收和散射掉了一部分,使得它不如近处的物体清晰。换句话说,空气的透视使得远处的物体显得模糊,近处的物体显得清晰。拍摄时如果条件允许,可以有意识地在场景中添加一些烟雾,加强画面的空间感。
- 运动视差。是指在运动的过程中,看不同距离的物体的效果是不同的。当观察者自己运动时,会觉得外界物体也做相对运动,而且近处物体看上去移动快,方向与自己相反;远处物体移动得慢,方向与自己相同。如坐在高速行驶的车上,车窗外近处的景物在飞快地向后移动,而远处的景物则移动得慢,甚至是不动的。因此,隔着成排的栏杆、树木或电线杆拍摄时,物体运动的速度会比实际速度显得快。

### (二) 双眼线索

双眼线索主要是指双眼视差,它是纵深感或立体感形成的主要知觉线索。两眼的瞳孔相距大约65毫米,当用两只眼睛同时看一个物体的时候,这个物体在两眼视网膜上的呈像是有差别的,即左眼看物体的左边多一些,右眼看物体的右边多一些,两眼视网膜上便形成两个略有差异的视像,这两个略有差异的视像就叫双眼视差。虽然两眼存在着这个略有差异的视像,但在它们传到大脑皮层后,会被整合成一个视像,而这个视像就是一个立体的。所以尽管存在着双眼视差,但我们平时看东西时是不会注意到两只眼睛得到的视像是不一样的。

双眼视差原理就是立体摄影、立体电影的制作原理。两个摄影和放映的镜头都相距65毫米,拍摄时拍了两个同步的画面。放映时把这两个画面分别投射到银幕上。看的时候戴上一副眼镜,运用光学原理,让左眼看到的是左边镜头放映的画面,右眼看到的是右边镜头放映的画面,这样就和生活中用两只眼睛看东西一样了,从而产生了立体感。

## 三、表意功能的形成

视听语言的逼真性和表意性是一体两面的关系。"视听语言中的具体影像首先必然是对具体被摄物的逼真再现,然后再通过镜头组接等方式并根据特定的语境(具体作品的上下文)来实现表意。"[①]如果说视听语言是实现表意的技术手段,那么对视

---

① 邵清风同,等.视听语言[M].北京:中国传媒大学出版社,2013:217.

听语言所表之意的理解与把握又是如何达成的呢？也就是说,视听语言表意功能形成的心理机制是什么呢？

我们认为,所谓的表意,就是对事物特征或本质的某种抽象表达。而人脑对客观事物的本质和事物之间内在联系的心理认识过程是思维。所以,视听语言表意功能形成的心理机制主要是思维心理过程,即在视觉暂留和双眼视差等感知心理特性基础上,视听思维借助视听表象(意象)等认知心理过程最终达成了这种表意性。

（一）视听思维

格式塔心理学者鲁道夫·阿恩海姆最早提出了视觉思维的说法。他认为,不能将感知与思维分割开来,艺术活动是理性的一种形式,其中知觉与思维错综交织,结为一体。"感知,尤其是视知觉,具有思维的一切本领。这种本领不是指人们在观看外物时高级的理性作用参与到了低级的感觉之中,而是说视知觉本身并非低级,它本身已经具备了思维,具备了认识能力和理解能力。"① 由此,我们说视听思维就是指视知觉与听知觉在感知事物的同时就具备了思维的功能。"知觉包括了对物体的某些普遍性特征的捕捉；反过来,思维要想解决具体问题,又必须基于我们所生活的世界的种种具体意象。"②

思维具有间接性和概括性。前者表现为能以直接作用于感觉器官的事物为媒介、对没有直接作用于感觉器官的客观事物加以认识；后者表现为把一类事物的共同属性抽取出来,形成概括性的认识。没有了思维的间接性,人们只能是直观而感性地认识事物；失去了思维的概括性,人们也只能认识个别的、具体的事物。同样,视听思维也正是因思维的这些特性,才能够使视听语言形成其表意的功能。"视知觉远远不单纯是一种对有关个别性质、个别物体和个别事件的信息的收集,而是对一般普遍性质的把握。通过产生代表某一类性质、某一类物体和某一类事件的意象,视知觉便为概念的形成奠定了基础。"③

（二）视听意象

一般而言,思维是借助语言与言语来实现的、能揭示事物本质特征及内部规律的理性认识活动。视听思维只是用视觉和听觉所获得的意象代替了语言与言语。而且,阿恩海姆通过大量事实证明,任何思维,尤其是创造性思维,都是通过意象进行的,只不过这种意象不是普通人所说的那种意象,它是通过知觉的选择作用生成的意象。

其实,意象是表象的一种。表象是一种记忆,是过去感知过的事物的形象在头脑中再现的过程(当然,在头脑中所出现的事物的形象也叫表象)。思维过程的产生依

---

① ［美］鲁道夫·阿恩海姆.视觉思维——审美直觉心理学[M].滕守尧,译.北京:光明日报出版社,1987:28.
② 同上书,第238页。
③ 同上书,第424页。

赖于记忆。表象既具有直观形象性，又有概括性，因而起到了从感知向思维过渡的桥梁作用。"意象即是由记忆表象或现有知觉形象改造而成的想象性表象"。① 心理学家麦金又将视觉意象分为三种：一是客观可见的部分，二是想象虚拟的部分，三是构建的部分，这几部分之间是相互作用的。

实际上，视听意象工作原理与阿恩海姆对视觉意象的解释基本一致。他认为，意象更多的是对事物的一种抽象，既包括对事物形状、特征等的概括，更是通过记忆机制将事物从它们所在的环境（或前后关系）中"抽取"出来，从而实现了意象作为绘画、意象作为符号与意象作为纯粹记号的功能。

（三）视听想象

绝大多数情况下，通过视听意象进行的视听思维属于想象的过程。即对已有的表象进行加工、改造，创造出新形象的思维过程。也就是说，视听思维虽以意象的内容为素材，来源于表象，却不是简单地对感知过的事物的形象在头脑中进行复原与再现，而是对其进行加工与改造，从而创造出新的形象。因此，视听想象是一种创造性的思维。

一般来说，想象按其是否有意识、有目的可分为无意想象和有意想象两种。无意想象是没有预定目的，在某种刺激作用下不由自主产生的想象，例如梦和幻觉。有意想象是在一定目的、意图和任务的影响下，有意识地进行的想象。视听想象就属于后者，它是视听语言的创作者和接受者有意识进行的思维过程。

从创作者的角度看，视听想象属于创造想象，即不依据现成的描述和图示，独立地创造出新形象的过程。从接受者的角度看，视听想象属于再造想象，即根据视听语言所展示的图景和塑造的情境，在头脑中形成相应形象的过程。

## 第二节 视听语言的创作心理

某种程度上，视听语言和视听作品是由包括导演、摄影师、录音师、剪辑师等在内的创作者们创造出来的。"对于视听作品而言，这个（对视听语言体系）一致的认知基础的构建任务完全落到了创作者的肩上，他们建立的所有规则，作出的所有努力，都是致力于让观众的观看行为成为一场无负担的游戏，或是直击心灵的洗礼。"②

尽管视听语言表意的无限可能性导致视听语言难以归纳出固定的符号系统和语法模式，但对于创作者个人来说却是可能的，这就是所谓的创作风格，即视听作品所带有的创作者个人的印记。这种创作风格的主要心理机制就是个性化，也是视听语言创作心理的核心。换言之，在视听语言的创作过程中，包括感受、思维、情感等与创

---

① 夏征农，陈至立. 辞海[M]. 上海：上海辞书出版社，1990：2291.
② 邵清风，等. 视听语言[M]. 北京：中国传媒大学出版社，2013：217.

作有关的种种心理活动,无不受着创作者人格不同程度上的影响与制约。

## 一、视听语言的个性化

在实践中,每一个创作者都会有意无意地赋予作品一些非常个人的、主观的意涵。成就一部作品的初衷往往正是出于创作者主观思考或感受的表达。作品的形式要素,如故事、情节等,不过是这些主观意涵的载体。由于这些思考和感受只属于创作者本人,所以它们必定是非常独特和个性化的,而用以表达它们的外在形式也必然是非常独特而个性化的。视听语言以影像、声音以及二者的结合进行叙事与传递信息。但无论视听语言呈现怎样的形式与结构,其背后都隐藏着创作者的影子。而且,越是大师级的创作者,其在视听语言中的身影越明显,尽管往往已经达到了"飞鸿无影、踏雪无痕"的高超境界。对于这种情况,从心理学的视角该如何解释呢?

在本质上,人的心理是脑的机能,心理现象是脑活动的结果;心理是对客观现实的反映,反映的结果体现为事物的形象、概念、对事物的体验等主观映象。心理现象既有以过程的形式存在的认知、情绪、意志等内容,又有表现个体独特性的心理动力特征、人格特征等内容,而且又与个体过去的经验、所处的社会文化环境、即时情境等因素有关,从而具有很强的社会性。

从对心理实质与结构的这种理解来看,如果说视听语言的心理基础主要是从心理是脑的机能这个心理实质和认知心理过程角度进行探讨的,那么视听语言的创作心理则主要是在心理是对客观现实的反映这个心理实质和心理过程独特性的视角上展开。也就是说,视听语言和视听作品体现的是创作者对其经历与所处环境的心理反应,是创作者的个性化表达,是其人格的表征。

一般来说,心理学中所讲的个性与人格是可以通用的概念,是指"人的各种心理特性的总和,也是各种心理特性的一个相对稳定的组织结构,在不同的时间和不同的地点,它都影响着一个人的思想、情感和行为,使他具有区别于他人的、独特的心理品质"。[①] 二者的区别在于,个性强调个体之间的差异,认为个性是一个人不同于他人的心理特点的综合;而人格突出的是个体心理特点的整体性和综合性。但无论个性或人格的结构如何,一旦达到成熟状态,由各种心理特征构成的个性结构或人格结构具有相当的稳定性。即不受时间和地点限制,对人的行为的影响是一贯的。

从对个性和人格的界定来看,所谓视听语言的个性化表达,是就创作者与其他创作者的区别而言的。斯皮尔伯格的《侏罗纪公园》与卢卡斯的《星球大战》、李安的《卧虎藏龙》与张艺谋的《英雄》就是差异巨大的科幻电影与武侠电影。同时,就创作者自身而言,他所创作的视听语言又是其自身人格某种程度上的呈现与表征。

可以说,视听语言外显的是影像与声音本身,而内隐的则是创作者的心灵世界。

---

① 郭念峰.心理咨询师.基础知识[M].北京:民族出版社,2005:85.

视听语言个性化的过程是对视听语言和创作心理相互影响与促进的过程。也就是说，创作者的人格塑造了视听语言的形态，而视听语言又使创作者与他人区别开来，从而使视听语言具有了更加鲜明的个性。

**二、个性化表达的内容**

视听语言创作者的人格是在其神经系统和脑成熟的基础上，在一定的社会环境中逐渐形成的。它既包含有创作者的成长经历和体验，也体现着他对当前社会现实的反映，并具体表现在创作者的需要、动机、性格、自我等人格结构成分中。而且，人格对个人的行为具有调节作用。这意味着，视听语言和视听作品作为创作者的创作行为，是社会环境刺激经由创作者的人格的中介作用而进行的。因此，这种视听语言个性化表达的内容就是指创作者力图通过视听语言所要传达的、附着在其人格成分上的信息，主要是创作者人格结构的具体内容。

（一）创作者的自我与价值观

作为个体人格的核心成分，自我又称自我意识或自我概念，是个体对其存在状态的认知，包括对自己的生理状态、心理状态、人际关系及社会角色的认知。价值观是个体核心的信念体系，是个体评价事物与抉择的标准，是关于什么是"值得的"的看法。个体自我概念和价值观的形成与稳定标志着个体人格的成熟与稳定。而自我和价值观的具体内容则又是个体社会化的结果，反映和体现着个体经历和所处的社会文化内容。因此，无论是蕴含在视听作品的主题思想中，还是投射于视听作品中的人物角色上，创作者的自我与价值观都是视听语言个性化表达的主体内容。可以说，成功的视听语言和视听作品归根结底展现的是创作者的自我认识与价值选择。

（二）创作者的性格

作为个性的一个心理特征，性格体现的是个体之间在心理品质上的差异。性格是指一个人在对现实的稳定的态度和习惯化了的行为方式中表现出来的人格特征。态度是个体对特定对象的认知、情感、行为倾向等内在的心理倾向，行为方式则是对该对象做了什么、怎么去做的外在表现。一个人对现实的稳定的态度决定了他的行为方式，而习惯化了的行为方式又体现了他对现实的态度。

不同于体现人格生物属性的气质，人的性格是在社会生活实践中逐渐形成的，更多受社会历史文化的影响，有明显的社会道德评价的意义，直接反映了一个人的道德风貌，它更多的体现了人格的社会属性。而且，人的性格一经形成便比较稳定，会在不同的时间和不同的地点表现出来。同自我与价值观一样，这种人格特征的稳定性为创作者对视听语言的个性化表达奠定了坚实的基础。也就是说，我们可以很容易地从视听语言和视听作品中解读出创作者本人的个性来。

创作者对视听语言和视听作品进行个性化表达时，如果说对自我与价值观的表达侧重在思想观念阐释的层面上，那么，其性格特征的展示则主要表现为态度与行为

层面,并直接具体化视听语言的形态与特点,以及体现在视听作品中所塑造人物的行为方式中。

（三）创作者的需要与动机

作为个性倾向性,需要与动机体现的是个体之间在心理活动动力上的差异。需要是有机体内部的一种状态,表现为有机体对内外环境条件的欲求。动机是激发个体朝着一定目标活动,并维持这种活动的一种内在的心理活动或内容动力。一般来说,较之驱动行为产生的诱惑力与强迫力等外部动力,需要与动机这种来自个体内部的动力更为持久与稳定。尽管我们无法直接观察到需要以及在此基础上产生的动机,但从个体的外部行为表现可以推断出人的需要与动机。可以说,一方面,创作者的需要的满足与动机的激发,是个性化视听语言的内部驱动力;另一方面,个性化了的视听语言又体现着创作者的需要与动机的内容。当然,不同的创作者的需要与动机是不一样的。我们可以用马斯洛的需要层次理论来进行简单的判断。

美国人本主义心理学家马斯洛认为,人的需要包括由低到高逐级形成并逐级满足的层次,依次是生理需要、安全需要、爱和归属需要、尊重需要和自我实现需要。生理需要指人对食物、空气、水、性和休息的需要,是维持个体生存和种系发展的需要。安全的需要是指人对安全、秩序、稳定以及免除恐惧和焦虑的需要。这两种低层次的需要因为关涉到个体的生存不能没有,因而称为缺失性需要。爱与归属需要指人要求与他人建立情感联系,以及隶属于某一群体并在群体中享有地位的需要。尊重需要指希望有稳定的地位,得到他人的高度评价,受到他人尊重并尊重他人的需要。自我实现需要指人希望最大限度地发挥自己的潜能,不断地完善自己,完成与自己能力相称的一切事情,实现自己理想的需要。这三种高层次的需要的满足有益于健康、长寿和精力的旺盛,因而称为生长需要。

需要注意的是,通过视听语言和视听作品来判断其创作者处于上述五个需要层次的某一阶,并不是指创作者本人在生活中所处的需要层次,而是指推动其进行视听语言和视听作品创作时的需要。因此,对创作者本人而言,他们应该都处在生长需要的层次内。但从视听语言和视听作品来看,总体上那些一味地为市场和票房而作的所谓大片和"俗"片,尚未脱离缺失性需要的驱动;而那些所谓的文艺片应该是由生长需要来驱使的。当然,在当前的消费主义时代,更多的创作者则可能是综合了多种需要,试图在迎合商业口味与保持个人情怀之间寻求某种平衡。此外,在创作者进行视听语言创作时,又往往掺杂着兴趣、爱好和亲合动机、成就动机、利他动机、侵犯动机等社会性动机因素,而这些动机因素更可能是较为直接的心理动力。

（四）创作者的潜意识

应该说,自我与价值观、性格、需要与动机等内容,都是属于人的意识范畴之内的,即在觉醒状态下能够觉知或觉察到的心理现象。但还有一些无意识心理,即个体没有觉察到的心理活动和心理过程。弗洛伊德提出的潜意识就是其中之一。他认

为,潜意识是人的心理活动的深层结构,包括原始冲动和本能,这些内容因为同社会道德准则相悖,因而无法直接得到满足,只好被压抑在潜意识中。潜意识里的内容并不是被动的、僵死的,而是积极活动着,时刻寻求满足着的。而我们这里所说的潜意识范围更广,既包括弗洛伊德意义上涵盖本能冲动与童年经验的潜意识,也包括荣格提出的以人类祖先经验积淀物为主体(主要是原型)的集体潜意识,以及弗洛姆提出的由社会不允许其成员所具有的思想、认识、态度与情感组成的社会潜意识。[①]

正如宇宙中存在着暗物质一样,潜意识层面的内容也是人心理很大的一个组成部分,以至于弗洛伊德用隐在水里的冰山来形容它的巨大与边界的不确定性。而且,它又像活火山一样,时刻不停地在运动着,试图冲破意识的阻拦而表现出来。对于视听语言和视听作品的创作者来说,其艺术创作就提供了一个很好的表达渠道,它也是弗洛伊德所说的积极的自我心理防御机制——升华。因此,视听语言的个性化内容也应该包含着创作者的潜意识心理,尽管有时候连创作者本人都可能没有意识到。而且,这种潜意识内容更多可能是以渗透在其他意识层面的内容中的表达方式来进行的。

### 三、个性化表达的方式

赫伯特·泽特尔将影视中的画面元素分成五种,即光和色彩、二维空间、三维空间、时间与运动、声音。创作者以自己的方式、运用这些画面元素构建视听语言的存在形式,表达自己的思想与情感,从而赋予视听语言和视听作品以创作者的个性。在这一过程中,除了视听语言形态构建自身的特点规律外,创作者又是以怎样的方式来对视听语言进行个性化的呢?换句话来问,视听语言个性化表达的方式主要有什么呢?

从个性结构成分来看,创作者的自我概念、价值观、性格、潜意识、需要、动机等主要是视听语言和视听作品个性化表达的内容;那么,创作者的能力水平、气质类型、个人旨趣、行为习惯等就决定了个性化表达内容所取的方式与能够达到的程度。这样说并不意味着将创作者的个性结构割裂成两个没有关联的部分。只不过在视听语言个性化中,视听语言和视听作品既承载了创作者的人格内涵,又被创作者的某些个性特点决定了其人格内涵是以何种形式的视听语言呈现以及如何被呈现的。可以说,这两方面是相辅相成、互相契合的。

(一)偏好选择

偏好是微观经济学中的一个基本假设,是指消费者按照自己的意愿对可供选择的商品组合进行的排列。其实,在这里,偏好相当于人的兴趣与爱好。之所以用偏好而不是用兴趣或爱好来描述创作者对视听语言进行个性化的一个方式,是因为兴趣

---

① 杨文登.心理学史笔记[M].北京:商务印书馆,2012.

和爱好属于动机,强调人对事物或某种活动的心理倾向;而偏好强调人的主观性,它是潜藏在人们内心的一种情感和倾向。

个人偏好是人的个性中能够表现出来的较为稳定的特征,其感性因素多于理性因素。正如经济学理论中描述和现实中呈现的那样,消费者基于对商品或劳务等经济活动的主观感觉或评价,而对所购买的商品或劳务进行选择排序。同样,创作者在进行个性化表达时,也会基于自身的偏好对视听语言进行选择和排序,优先运用自己嗜好的画面元素和视听语言形式来表达自己的思想与情感。当我们在观看某位创作者的某种风格的视听作品时,其实就是在欣赏创作者的某种偏好。很大程度上,创作者的偏好选择是没有多少道理可讲的,它只是个人的一种情感选择或直觉表现。

（二）气质外化

同性格一样,作为个性的一个心理特征,气质也是体现在个体之间心理品质上的差异。它是心理活动表现在强度、速度、稳定性和灵活性等方面动力性质的心理特征,相当于日常所说的脾气、秉性。与性格体现人格的社会属性不同,气质体现的是人格的生理属性,它主要是由神经过程的特点决定的,具有很强的先天性。于是,具有不同气质特点的人,其行为和活动也很不一样,而且很难改变,即所谓"江山易改,禀性难移"。具体到视听语言和视听作品的创作者,其对视听语言的个性化也必然反映自己的特点。某种程度上,可以说某位创作者构建的视听语言就是他的气质类型的一种外化。

根据气质的特性和神经过程的特点,一般将气质分为四种类型,即胆汁质、多血质、黏液质和抑郁质。从外在表现来看,属于胆汁质类型的人外向直爽、脾气暴躁、不易自制;属于多血质类型的人外向灵活、适应性强却不太稳定;属于黏液质类型的人内向稳重、专注力强;属于抑郁质类型的人内向孤僻、认真细致。虽然多数人是几种类型的混合型而以某一种气质类型的特点为主,但艺术创作者则多数属于某个典型的类型。因此,我们可以看到,视听语言似乎也带有了某种气质类型的特点,而这种特点正与这种视听语言创作者的气质类型特点相符合。比如《阳光灿烂的日子》之于胆汁质的姜文、贺岁电影之于多血质的冯小刚。

（三）习惯化

其实,偏好选择、气质外化的个性化表达方式在初入行不久的创作者身上表现得尤其明显,而对于耕耘日久的"老手"则更多地变成了习惯。在心理学意义上,习惯是指通过重复而自动化了的、固定下来的且无须努力就能实现的行为模式。所谓习惯化的个性化表达方式,不是说视听语言和视听作品的创作者有意为之,而主要是在从业过程中,将符合自己个性又得到受众认可的一些做法不断加以运用,从而逐渐形成了自己得心应手的创作方式,这便是所谓创作者的艺术风格。

（四）能力强化

能力也是个性的一个心理特征,它是体现在个体之间从事某种活动适宜性方面

的差异。与我们一般理解的不同,能力不是知识和技能。知识是人类社会历史经验的总结和概括;技能是通过练习而获得和巩固下来的,完成活动的动作方式和动作系统。而能力是顺利、有效地完成某种活动所必须具备的心理条件,是掌握知识和技能的前提,并决定着掌握知识和技能的方向、速度、巩固的程度和所能达到的水平。

对于视听语言的创作,创作者的知识和技能是必要的条件,而创作者的能力又决定了其掌握知识与技能的方向与程度,特别是创作者所具有的特殊能力。特殊能力是指从事某种专业活动或某种特殊领域的活动时,所表现出来的能力。不同于从事一般活动的人,从事影像拍摄、声音录制和剪辑等视听语言创作活动的人,要求其必须具备音乐、美术、摄影、摄像等特殊能力。当然,不同的创作者所具有的特殊能力是不一样的。也正是如此,才使得能力强化成为创作者视听语言个性化表达的一种方式。

所谓能力强化的表达方式,具有两个方面的含义。一方面,创作者的能力是其一切个性化表达的基础;没有一定能力以及建立在能力基础上的知识与技能,视听语言的创作是不可能完成的,更不必说个性化表达了。另一方面,创作者具备的特殊能力以及建立在此基础上的特殊知识与特殊技能,又使其个性化表达成为可能;而且,这种特殊能力的不断强化,同时也使创作者个性化的表达方式不断得以强化,从而成为创作者的独特标志。不知不觉中,这种标志便被观众当做一个标签,加以解读和消费。

---

**案例 1-1　　　　张艺谋早期电影的个性化表达**

　　风格即人。任何一部电影都不可能不打上导演自身的烙印,不可能脱离导演的个性、气质、偏好、能力、性格而单纯存在,尤其是其早期作品。

　　张艺谋1951年生在陕西西安,乃秦人后代,精神血脉中秉承着先秦遗风、汉唐余绪。他也因特殊的身世、经历而磨炼出特殊的品性。父亲曾被打成"历史反革命"和"现行反革命",他从小就受到政治上的歧视,升学就业也因此倍显艰难。贫寒的家境,精神的苦闷使他从小沉稳内向,下乡时的艰苦劳作给了他农民般的淳朴务实,求学时的一波三折教会他珍惜和执著。天性中的一股心劲儿让他把所有的苦难都变成锤炼自己的火焰,从而使其电影风格呈现出"朴拗"的个性特征——

　　朴,质朴,素淡,古拙,单纯,土气;

　　拗,执拗,倔强,率真,偏激,浓烈。

　　考察张艺谋早期作品中的人物,无一不是质朴而执拗。"我爷爷"和"我奶奶"周身流溢着狂野之气,活得无拘无束,率真而热烈;菊豆和颂莲,用自己的一生来与封建宗法势力相抗争,追求爱情和幸福,虽然失败了,却成为自焚和疯狂的英雄;

秋菊和赵小帅,与环境、与传统、与自身较劲儿、较真儿,为了自尊、为了一口气而不顾一切;魏敏芝和招娣,更是锲而不舍的典范、愿望达成的胜利者;福贵和家珍,为了纯粹的生存目的而承受住各种命运的捉弄与人生的苦难,看似最软弱最随波逐流缺乏个性,却在内心深处保留了最原始的顽强……

特殊的身世经历、气质性格中所具有的朴拙,也导致张艺谋个性中的反叛精神和求新、求变的极致追求,从而使其作品带上"浓郁"的审美特征。它是色彩的也是造型的,是情绪的也是理念的,是人物的也是主题的,是手段的也是目的的,是由最初的创作冲动生长晕染而成的一种整体氛围。《红高粱》里是漫山遍野的高粱、汪洋恣肆的酒、热气喷发的血所构成的色彩的浓郁;《我的父亲母亲》中是诗情画意的美和至纯至真的情的浓郁;《菊豆》里是人性扭曲到极点时所滋生的压抑情绪的浓郁;《大红灯笼高高挂》里是明争暗斗、恶妒残害而造成的阴鸷气息的浓郁;《秋菊打官司》里是中国特有的家庭式伦理关系与自尊意识、现代法制观念冲突而成的乡土乡情的浓郁;《活着》里是面对历史与政治之网宿命般的无奈,小人物苟活一世福祸无常唯有随遇而安的人生况味的浓郁;《有话好好说》里是镜语失范夸张变形所造成的荒诞感觉的浓郁……这种浓郁,是度数很高的高粱酒、是光华灼目的才力的具象显现。

他的影片题材各异、风格不同,更没有统一的人物和主题,但都有一种对极致的追求,由"极致"而导致"浓郁"。这不仅是创作者本性必然映现在作品中的结果,也是创作者有意强化和主动选择的结果。张艺谋是第五代导演中的翘楚,而第五代电影恰恰是以强烈的"反偶像、反迷信、反神话、反传统的反叛意识和忧患意识"而震惊影坛的。这种反叛精神使他不但能站在时代的高度上审视和批判传统电影和文化中僵化保守的一面,而且使他能站在自己的对立面上,反思自己的得与失,不断实现自我蜕化和艺术嬗变。

## 第三节 视听语言的接受心理

视听语言是作为沟通交流的符号系统而存在的。因而,不管视听语言和视听作品在多大程度上带有着创作者个性化的成分,对于观众而言却并不意味着照单全收。也就是说,观众的观看行为不是完全被动的。明斯特伯格等电影研究者一致认为:"电影银幕上运动着的影像不完全是在银幕上完成的,而是在观众主动的心理参与下,在观众的脑海中完成的。"[①]

的确,观众并非被动地接受创作者提供的内容,而是带着自身的经验与情感来接

---

① 邵清风,等.视听语言[M].北京:中国传媒大学出版社,2013:7.

受。视听语言和视听作品只有在观众那里、为观众所接受才算最终完成,否则只能是创作者的一种自娱自乐行为。也就是说,视听语言虽然是创作者的一种个性化表达,但如果不能建立在观众的心理接受的基础上,它便也达不到传情达意的目的。因此,观众对视听语言和视听作品的接受心理,不仅有效地参与着视听语言的生成过程,也对创作者风格的形成具有重要意义。

所谓视听语言的接受心理,主要是在传播的意义上,指观众个体和群体对视听语言和视听作品达成心理认同的过程,包括对视听语言和视听作品积极态度的形成、观看过程中的审美体验和意义建构等,从而表现为观影行为的重复发生(从开始被动或主动的观看到主动观看、从观看创作者的一种作品到观看其大部或全部作品等)。这种不断重复的行为形成了对创作者的正向反馈,从而进一步促进视听语言的发展和完善。

## 一、正向态度的形成

尽管也存在着喜欢与否的问题,但观众对单个状态的视听元素很难说是否有接受与否的情况。只有对于创作者有意识、成系统创作的视听语言和视听作品,观众接受与否才是其商业价值和艺术价值能否得以实现的主要标准之一。当然,影响观众是否接受的因素有很多。其中,观众对视听语言和视听作品及其创作者积极态度的形成,是其心理接受和认同的开始。

社会心理学将态度定义为"个体对特定对象的总的评价和稳定性的反应倾向"。由人的态度出发,向内可以探究其心理状态,向外则可在不同程度上预测其行为表现。而且,人通过价值观赋予态度对象以主观价值,直接影响态度,并最终影响人的行为。同样,观众对视听语言和视听作品持有积极而正向的态度,也是决定其接受视听语言和实施观看行为的主要因素。根据美国学者凯尔曼的态度形成理论,观众对视听语言和视听作品正向态度的形成一般经历三个阶段。

(一)表现出参与行为

凯尔曼认为,依从是态度形成的开始。作为一种印象管理策略,个体总是按社会规范和社会期待或他人意志,在外显行为方面表现得与他人一致,以获得奖励,避免惩罚。此时,行为受外因控制。也就是说,此时的行为参与有被动的成分,还谈不上态度积极与否。但只要有了行为,尽管不是由积极的态度推动的,却有可能形成积极的态度。因此,不管由于什么原因、出于什么目的,无论主动还是被动,只要观众参与了与视听语言和视听作品创作相关的活动,就有可能形成对该视听语言和视听作品积极的态度。如果说当前影视市场上制作方和发行方、院线等组织的选秀、试映、试评等活动还仅仅是在一定程度上调动参与者的积极态度,那么,所谓的粉丝电影的成功就更是建立在粉丝们的行为参与基础之上了。

**（二）产生情感认同**

情感因素对态度至关重要。态度主要包括认知、情感和行为倾向性三种成分。一般来说这三种成分是统一的。当它们出现冲突和矛盾时，情感成分往往起主导作用，决定态度的基本取向与行为倾向。可见，对态度对象的情感体验或情感反应如何，很大程度上决定着态度的形成。凯尔曼也认为，认同是态度形成的第二个阶段。在认同阶段，情感因素起明显作用，个体因受到态度对象的吸引，自愿地接受他人的观点、信息或群体规范，使自己与他人一致。此时，个体已超越属于外部控制的奖惩，而主动趋同于对象。

认同依赖于对象对个体的吸引力。对观众而言，无论是创作者本人具备足够的个人魅力，还是其创作的视听语言和视听作品本身具有强大的艺术感染力，都会唤起观众的积极情感，从而产生心理认同。

**（三）实现理性内化**

内化是态度形成的最后阶段，是个体原有的态度与所认同的态度协调的结果，是以理智，即认知成分为基础的。在这一阶段，个体真正从内心相信并接受他人的观点，并将之纳入自己的态度体系，成为自己态度体系的有机组成部分。对于视听语言和视听作品的理性内化，可能更多的是对其创作者个性化表达内容的接受。而这种理性内化必然会有自己的思想和价值观的参与和观照。

从态度形成的三个阶段来看，对视听语言和视听作品正向态度的形成，可能需要较长的时间，是一个从被动参与到主动趋向的过程。而且，形成了的正向态度，又会促使观众产生进一步的观看行为，从而不断巩固和加深观众的正向态度。

## 二、审美情感的达成

视听语言的特性决定了视听语言和视听作品首先必须具有自身纯粹的美。这些色彩、形式、韵律，以及作为整体给观众带来精神上美的感受，即审美情感或者说美感的达成，是决定观众接受心理的一个最直接的因素。尽管在不同观众那里，审美情感可能千差万别，但就像一千个观众心目中可能有一千个哈姆雷特，却并不影响观众对《哈姆雷特》悲剧美的接受。

作为人的一种高级情感，美感是按照一定的审美标准评价自然界、社会生活和文学艺术作品时所产生的情感体验。与表示感情反映过程即脑的活动过程的情绪不同，情感常被用来描述具有深刻而稳定的社会意义的感情。但二者都属于人的心理过程，是人对客观外界事物的态度的体验，是人脑对客观外界事物与主体需要之间关系的反映。就是说，情绪和情感是人的一种主观感受或内心体验。当外界事物符合主体的需要，就会引起积极的感受和体验；当外界事物不符合主体的需要，就会引起消极的感受和体验。

视听语言的审美情感就是指人在欣赏符合其审美标准和需要的视听语言和视听

作品时所产生的情感。某种程度上,视听语言正向态度形成的第二个阶段即情感认同,更多的是指积极情绪的唤起,是人对视听语言产生喜爱、愉悦感情的心理反应过程,具有一定的情景性和易变性。而审美情感则反映的是对视听语言产生喜爱、愉悦感情的内容,即感情的体验和感受,具有更大的稳定性和持久性。

（一）经由审美标准的丰富来达成

"萝卜白菜,各有所爱。"视听作品能否使观众产生审美情感主要取决于观众的审美标准。人的审美标准既反映事物的客观属性,又受个人的思想观点和价值观念的影响。就是说,观众对视听语言的审美既有共性的一面,即由人的感觉、知觉、联觉等对色彩、形式、音韵等视听语言元素的认知心理反应;更主要的还是其个性的一面,即由个体的记忆、需要、动机、气质、性格、自我等人格要素决定的心理映象。这种因不同个体持有不同审美标准的多元化状态,即是审美标准丰富性的一个方面。可以说,这是一种审美标准的社会性丰富。它使得尽管在观众面前呈现的视听语言和视听作品是同一的,但每个人、每个群体对它的主观感受、体验与评价却可能千差万别。却也正是如此,使得不同种类的视听语言和视听作品都能获得具有相应审美标准的观众的认同。观众的这种接受心理的差异,使得视听语言和视听作品能够呈现出百花齐放的局面。

审美标准的丰富还包括个体自身审美标准的多元性。这种审美标准的丰富不是指个体审美标准的杂乱无章,而是以一个主要的标准和要求为核心,容纳其他与之没有本质冲突或对立的审美标准。某种程度上,可以把个体审美标准的这种多元性视为社会层面审美标准多元化状态在个体身上的一种微缩。这种审美标准的丰富,使得个体的审美体验也更加丰富多彩。

（二）经由审美能力的提升来达成

审美标准的丰富并不意味着降低审美标准来达成审美情感,尽管审美标准与审美情感的达成之间具有某种负相关(反比例)关系。美感体验的强度受人的审美能力和知识与经验的制约。因此,我们可以通过提升审美能力来使自己获得更为强烈的审美体验。其实,审美能力提升的过程中就包含着审美标准建立的过程,或者说审美能力的提升是以一定的审美标准为基础的。

能力是顺利、有效地完成某种活动所必须具备的心理条件。从这个定义出发,所谓审美能力就是人们顺利、有效地进行审美的心理条件。具体到对视听语言的审美来说,主要包括敏锐的视觉辨别能力、观察力、良好的形象记忆力、形象思维能力和灵敏的听觉分辨能力、节奏感、旋律的记忆力、想象力、感染力,以及对视听语言整体的感知能力等心理条件。

能力不是知识和技能,但在掌握知识和技能的过程中,能力也会得到发展。因此,尽管审美能力具有不同程度的先天因素,但通过增加关于视听语言的知识和增强生产视听语言的技能,可以大大提升人的审美能力。此外,不断增强自身的视觉素养

（媒介素养），也可以大大提升审美能力。

（三）经由审美经验的积累来达成

审美经验是审美心理学研究的中心内容，是指人们欣赏着美的自然、艺术品和其他人类产品时，所产生出的一种愉快的心理体验。这种心理体验是人的内在心理生活与审美对象（其表面形态和深刻含义）之间交流或相互作用后的结果。某种意义上，这种审美经验就是一种审美情感（美感）。但审美经验包括感知、想象、情感、理解等审美心理要素，又经历初始阶段（审美注意和审美期望）、高潮阶段（审美知觉与感性愉快、审美认识与审美快乐）、效果延续阶段（审美判断与审美欲望、审美趣味与鉴赏力的提高）等三个阶段。① 所以，我们说这种能够由形式与符号、艺术再现和表现等引起的审美经验，不仅可以达成审美情感，还是使美感不断丰富与深化的途径。

## 三、意义建构的完成

视听语言是创作者情感与思想的个性化表达，而这种表达又是隐藏在视听语言的影像、画面、声音以及视听语言要素之间的关系中。这种视听语言的感性和开放性等特性在给观众以观赏形象化和直观性的同时，也带来了不同程度的意义不确定性。但也正是这种种的不确定性，满足了观众渴望参与解读视听语言和视听作品的心理。影视受众研究的文化研究学派和接受美学理论都证明了这一点，前者"强调了作为文化的接受者的受众的主动性"，后者"解决了很多在大众传播中由于视觉要素的感性而给读者带来的意义不确定的尴尬"。②

如果说观众审美情感的达成是从感性角度实现对视听语言和视听作品的接受，那么，从理性角度的接受就是观众对视听语言和视听作品之于自身意义建构的完成。正如影视受众的文化研究学者约翰·费斯克所言："电视文本是开放的，是生产者性文本的概念，这种文本凸显了文本本身的被建构性，邀请读者参与意义的建构。"③

从学习的角度看，观众观看视听语言和视听作品的过程，就是一种知识建构的过程，即在自身原有知识经验基础上，在一定的社会文化环境中，主动对视听语言及其蕴含的信息进行加工处理，从而构建视听语言的意义（或视觉表征）的过程。这种意义，既可能是对创作者所传达的内容的接受与改编，也可能是拒纳与解构。即如影视受众文化研究学者斯图尔特·霍尔所说：信息的传播效果有赖于受众的解读，虽然意识形态对受众也存在影响，但是受众仍然可以按照协商或者对抗的模式对意义进行解读，不一定完全屈从于霸权。④ 无论"协商"还是"对抗"，都是受众对视听语言和视听作品的一种接受。

---

① 滕守尧.审美心理描述[M].成都：四川人民出版社，1998：77.
② 任悦.视觉传播概论[M].北京：中国人民大学出版社，2008：198-201.
③ [英]约翰·费斯克.解读大众文化[M].杨全强，译.南京：南京大学出版社，2001：127.
④ 任悦.视觉传播概论[M].北京：中国人民大学出版社，2008：199.

(一) 对视听语言的认知选择

对视听语言和视听作品的意义建构从选择性注意开始。注意不是一种心理过程，它是心理活动或意识活动对一定对象的指向和集中。由于人的心理资源的有限性，决定了感知器官对外界刺激必然有所选择。意识的指向性即是指心理活动选择某些对象，同时舍弃另一些对象。意识的集中性则是指心理活动聚集于所选择的对象上。同样，在一次具体的观看行为中，观众对于视听语言和视听作品也不是全部进行加工，而是有所选择的。

从视听语言自身的特性而言，观众的注意首先所选择的是具有视听奇观性的视听要素，即让观众接触影像的瞬间，就在感官和情绪上深受刺激。这就是确定注意焦点的刺激驱动捕获理论，它"发生在刺激的特征——环境中的物体——自动抓住你的注意时，它不依赖于知觉者的目的"。[①] 此外，能够引起观众产生幻觉、带有暗示性的视听要素，也能够引起观众的注意，比如蒙太奇剪辑就是最能引发观众注意的视听语言。

从观众接受的角度来说，能够引起观众注意的主要是观众想要探究的和与观众的经验相吻合的视听要素。这就是确定注意焦点的目的指向选择理论，即你所关注的是你"对将要注意的物体做出的选择，是你自己的目标的功能"。[②] 观众想要探究的视听语言要素自然是由其目标指向的选择，而观众所熟悉的、能够引发其记忆的视听语言要素，也可以理解为是观众已经探究过的目标。

(二) 对视听语言的认知加工

尽管观众通过选择性注意对某些视听语言要素进行了聚焦，但却不是仅仅依据所关注的视听语言进行意义建构。"受众对影视信息的认知能力，重点不是对单一画面的理解，而是对画面与画面连接起来所表示的一个整体意思的理解，也就是对画面编辑意义的理解。"[③]这不仅是因为接受心理所要建构的意义是针对视听语言系统和整个视听作品的意义，更是由人的认知加工机制所决定的。对此，格式塔心理学做了较好的解释。

格式塔心理学又叫完型心理学，认为人有一种将他看到、听到、感知到的形象复合成他已知的完整形象的倾向。因而，观众对视听语言的理解是将自己的心理活动也参与进来，通过感知活动对感觉器官提供的素材进行创造性的组织与处理，创造属于自己的世界与意义。

(三) 对视听语言的认知建构

"视觉观看是对现实世界的解释而不是对其进行复制，从对信息有选择地接收，

---

[①] [美]理查德·格里格,菲利普·津巴多.心理学与生活[M].王垒,王甦,等译.北京:人民邮电出版社,2003:111.

[②] 同上.

[③] 任悦.视觉传播概论[M].北京:中国人民大学出版社,2008:222.

到对信息的主观诠释,视觉观看的这种主动性最终和观看者的文化、知识背景紧密联系到一起。"① 同样,观众对视听语言和视听作品的接受也是这样一个将"自己"代入的过程。恰如建构性知觉理论所认为的那样:"人们是在记忆的支持下通过主动选择刺激及合并感觉来建构对事物的知觉"。②

此外,人的心理补偿功能也有助于建构的实现。所谓心理补偿,是指人的知觉可以根据生活的积累和视听感知经验,将缺失的部分补偿完成,从而形成一个完整的形象。"观众在观影过程中,会自觉不自觉地根据自己的经验对影片画面之间的断裂作出心理补偿,从而最终实现了对电影、电视的观赏。"③

**四、接受心理的群体效应**

我们知道,在影视的发展过程中已经形成了各种各样的类型片,如青春片、爱情片、科幻片、战争片等。每一种类型片的背后,都存在着一个个规模或大或小、联系或紧或松的观影群体。如果说态度形成、美感达成和意义建构主要是从个体的角度来描述观众对视听语言的接受心理,那么,这种以群体形态存在的观众的接受心理又是如何呢?

应该说,由一个个审美标准相似的个体组成的群体,其对视听语言和视听作品的接受心理也会经历态度形成、美感达成、意义建构等过程,而且表现出某种相似性。但群体心理毕竟属于社会心理层面,也有其特殊的特点与规律。实际上,按马克思关于人的社会性的观点即人是一切社会关系的总和,人的心理现象都可以说是一种社会心理现象,即由社会因素引起并对社会行为具有引导作用的心理活动。

群体心理是指在群体大多数成员头脑中普遍存在的,反映群体特点和特定社会关系的群体共同的或占主导的心理现象。特定群体的群体心理对其成员的心理与行为有着不可忽视的影响与制约作用。表现在对某类视听语言和视听作品的接受心理与行为上,就是接受心理的群体效应。由群体效应所影响的接受心理,并不一定保证观众对视听语言和视听作品的接受是发自内心的,却也会使观众表现出不同程度的认同的心理与行为。

(一)从众与众从

从众是在群体压力下,个体或群体中的少数人在认知、判断、信念与行为等方面自愿地与群体中的多数人保持一致的现象,即所谓的"随大流""羊群效应"。众从是群体中由于多数人受到少数人意见的影响而改变原来的态度、立场和信念,转而采取与少数人一致的行为。无论是表面的顺从(社会化存在的权宜之计),还是内心中真

---

① 任悦.视觉传播概论[M].北京:中国人民大学出版社,2008:256.
② [美]罗伯特·L.索尔索.认知心理学[M].何华,译.南京:江苏教育出版社,2010:95.
③ 邵清风,等.视听语言[M].北京:中国传媒大学出版社,2013:6.

正的接受,对于视听语言和视听作品的接受而言,少数人的从众和多数人的众从都是较为普遍的群体现象。

在青少年亚文化群体和粉丝文化群体中,这种群体效应更为常见。一方面,是由于这种群体的凝聚力较强、群体成员的一致性较高,故而对成员的群体压力和吸引力都较大;另一方面,青少年和以青少年为主体的粉丝群体成员,寻求团队认同和行为参照的心理需求更为强大。所以,我们才看到尽管主流舆论对《小时代》系列电影和《爸爸去哪儿》等真人秀电影持批评态度,却并不影响其粉丝的真心追捧。

此外,还有一种较为松散的从众或众从现象,即流行或时尚。严格来说,流行或时尚并不属于群体心理,因为它是发生在社会大众层面的心理现象,而不是群体层面的。它是一种群众性的社会心理现象,是指社会上许多人都去追求某种生活方式,使这种生活方式在较短的时期内到处可见,从而导致人们彼此之间发生连锁性的感染,即所谓的"一窝蜂"现象。比如,电影观众对好莱坞大片的热追、电视观众对《来自星星的你》等韩剧的狂热等都属于这种情况。由流行或时尚所导致的对视听语言和视听作品的接受心理与行为,具有一定的时效性和周期性,所以它不如亚文化群体的从众持久和稳定。

(二)刻板印象

刻板印象属于社会认知的范畴,是指人们通过自己的经验形成对某类人或某类事较为固定的看法。由于群体的共同目标、相同的成员身份、共同的信息来源、相互之间便利的信息沟通等原因,使得同一群体中的人们持有的刻板印象具有一致性。刻板印象作为一种认知图式(对信息的复杂组合进行加工的方式),具有社会适应的意义,能够帮助人们简化社会认知过程,由此便也成为影响观众接受某类视听语言和视听作品的一种群体效应。

与由文本等途径形成的刻板印象相比,经由视听语言形成的刻板印象对观众的影响更大,也更持久。"视觉文化在日常生活中的渗透导致了人们对世界的理解更多依靠的是图像模式而不是文本模式,人们被视觉文化包围、建构,而刻板印象的各种表征也因此朝向视觉化发展。男人的形象、女人的形象等各种从前是通过文字描述表现出来的刻板印象,如今已经变成赤裸裸的、具体化的形象出现在电视、广告以及各色大众传播中。而这种现象最终导致刻板印象以一种具体形象的符号化模式广为传播和泛滥。"[①]

(三)偏见

刻板印象的消极作用是易使某些群体成员产生偏见,甚至歧视。偏见是人们不以客观事实为根据所建立的对人、对事的态度。这种态度包括的认知成分较少,情感成分较多,因而可能表现为正面的偏爱,也可能是负面的偏恶。对某类视听语言和视听作品的偏爱,就会导致观众表现出接受的心理与行为。对某类视听语言和视听作

---

① 任悦.视觉传播概论[M].北京:中国人民大学出版社,2008:258.

品的偏恶,就会导致观众表现出拒绝的心理与行为,但也从而提供了使其接受其他类型视听语言和视听作品的可能。在这个意义上,可以说偏见也是影响观众接受心理的一种群体效应。

作为某个群体成员的观众所持有的偏见,既可以指向视听语言要素,也可以以视听作品为对象,但更可能是视听语言和视听作品的创作者。可以说,正是因为视听语言是创作者表达其个性的一种工具,才使其更容易成为偏见的对象。

## 本章小结

本章从心理学的视角,对视听语言生成的心理机制作初步探讨,主要包括三个内容:一是从认知心理过程的角度,介绍视听语言赖以生成的心理基础。其中,运动感产生的心理机制主要是感觉过程的视觉后像现象和运动知觉过程的似动现象。纵深感的形成有赖于外界物理条件、单眼和双眼视觉的生理机制等。表意功能的形成主要是在视觉暂留和双眼视差等感知心理特性基础上,视听思维借助视听表象(意象)等认知心理过程而达成。二是从创作者个性化表达的角度,探讨视听语言的创作心理。在视听语言的创作过程中,包括感受、思维、情感等与创作有关的种种心理活动,无不受创作者人格的影响与制约。个性化表达的内容,主要是创作者人格结构的具体内容,包括自我与价值观、性格、需要与动机、潜意识等。个性化表达的方式,由创作者的偏好选择、气质外化、习惯化、能力强化所决定。三是从接受者心理加工的角度,探讨视听语言的接受心理。其中,观众正向态度的形成包含三个阶段,即表现出参与行为、产生情感认同和实现理性内化。审美情感的达成主要是经由审美标准的丰富、审美能力的提升和审美经验的积累。意义建构的完成包括对视听语言的认知选择、认知加工和认知建构三个部分。接受心理中的一些群体效应,如从众与众从、刻板印象、偏见等,都会对审美心理产生一定的影响。

### 思考与练习

1. 视听语言赖以生成的心理基础包括哪些?
2. 结合具体作品谈谈创作者个性化表达的内容和方式。
3. 观众正向态度的形成包括哪几个阶段?审美情感的达成需要经由哪些过程?

# 第二章　视觉语言构成

> **学习目标**
> 1. 了解景别、焦距和拍摄角度的划分及造型特点。
> 2. 了解线条、形状、光线、色彩在构图造型中的作用。
> 3. 了解运动镜头的分类、表现力及其意义。

在视听作品中，视觉语言始终是视听艺术的核心构成要素。从视觉语言的基本意义单位，包括景别、焦距和拍摄角度的镜头语言，到画面构图中的基本构成元素以及承载着抽象审美功能的线条与形状；从开创了辉煌视觉体验的光线和色彩，到形成了无穷变化效果的镜头运动等，其构成十分丰富。本章对画面造型构成要素的概念、分类、表现特征、功能及作用进行了全面剖析，结合大量的案例素材，详尽分析视觉语言的基本构成要素及其表现力，希望完整呈现视觉语言对视听作品创作的重要意义和专业价值。

## 第一节　景别、焦距和角度

### 一、景别

（一）景别概述

景别是指由于摄影机与被摄体之间距离以及镜头焦距长短的不同，被摄体在影视画面中所呈现出的形象大小和范围大小的区别。这是从二维平面的角度识别画面中被摄体位置与空间的关系。在影视作品中，景别通常是完成画面的空间塑造和内容控制的重要手段。影视作品通过对不同景别的交替使用和组接匹配，可以在画面造型上表现空间感和距离感，引领观众在视觉节奏上的变化，注意和观看事物的不同侧面，作为叙事手段交代特征和强调细节，叙述情节和描摹人物内心，引发观众的情感共振和心理共鸣，增强作品的艺术表现力和感染力。

景别的大小主要取决于以下两个因素。

1. 摄影机与被摄体之间的距离

在镜头焦距不变的情况下，取景距离直接影响画面的容量和被摄主体在画面中

所占比例。拍摄距离越近,景别越小,视角越窄,被摄主体在画面中的面积越大;拍摄距离越远,景别越大,视角越宽,被摄主体在画面中的面积越小。

2. 镜头焦距的长短

在拍摄距离不变的情况下,镜头焦距的变动使视距发生相应远近的变化,取景范围也随之发生变化。镜头焦距越短,景别越小,被摄主体在画面中的面积越大;镜头焦距越长,景别越大,被摄主体在画面中的面积越小。

(二)景别的划分与功能

景别的划分只是一个相对的概念,在实际拍摄中并无严格区分。通常存在两种划分标准,一种是以被摄主体在画面中所占的面积大小作为划分依据,另一种则是以成年人体在画面中所占位置大小来进行划分(如图2-1)。

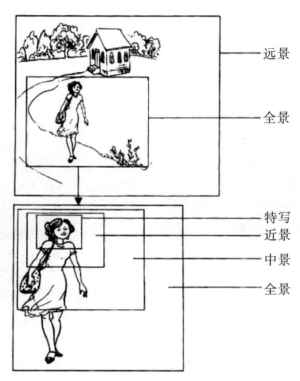

**图 2-1　人物为主体的景别划分方式**

结合两种划分标准,通常将景别划分为远景、全景、中景、近景、特写五种类型,在此基础上,则可以将景别进一步细分为:大远景、远景、大全景、全景、中景、中近景、近景、特写、大特写等景别。不同的景别因为带来的影像观感和视觉效果不同,会产生不同的心理情绪和艺术美感。要把握好不同景别的拍摄要领和表现精髓,可以用八个字来概括——"远取其势,近取其神"。

1. 大远景和远景

大远景和远景在主体与环境之间关系的表现上并无本质差别,主要的区别在于

被摄主体与画面高度的比例关系有所差异,前者约为1∶4,后者约为1∶2左右。

(1) 大远景。

具体看,大远景通常采用广角镜头和静止画面,来展示大的空间、环境,交代事件发生的地点、背景,空间范围,主体运动方向等,是主要用来交代空间关系的功能性景别。

大远景通常位于影片的开头或结尾,承担着交代环境、写景抒情、营造气氛、结束全局的功能。"大远景放在影片的开头,着眼于以环境气势抓人,使观众理解整部影片的环境氛围。放在影片的结尾,在于发挥前面故事情节的余韵,给予观众以回味的时间和空间,重新审视人物事件与环境的关系,将人物的命运与环境空间融为一体。"[①]

### 案例 2-1　　　　　大远景

法国影片《杀手里昂》的开头就航拍了纽约城市的一个大远景,表现了故事发生的环境;而在影片的结尾同样是一个对远处大城市垂直、俯拍的大远景,和影片开头形成前后关系上的呼应。(如图 2-2 和图 2-3)

图 2-2　影片开头　　　　　　　　　图 2-3　影片结尾

在大远景中,因为人物处于画面空间的远处,只占据画面中很小的部分,因此场景往往成为表现主体,以景抒情,营造画面的整体气氛。但大远景中人物的相对渺小并不意味着其丧失主体表现力,通过画面的构图、用光、明暗虚实对照以及透视变化等方法,可以引导观众的视线,使画面中的人物成为视觉的焦点(如图 2-4)。同时,在大远景中因为人物被"物化"为大环境空间中渺小的一点,人物细部的表情、状态无法得以清晰呈现,借由环境的烘托,可以表现人物委婉、含蓄的感情状态,给观众留下自由想象的空间。所以,大远景虽然具有展示背景、交代环境的叙事性功能,但从整体上看,其更多地呈现出了"务虚大于务实"的写意色彩。

---

① 朱羽君.电视画面研究[M].北京:北京广播学院出版社,1989:41-42.

图 2-4　线条导引视线

（2）远景。

远景因为主体在画面中所占比例相应增大，主体与画面环境间的平衡关系也发生相应改变，即"主体的视觉形象得到了形式上的强化"。① 如果说大远景中环境相对独立，成为表现的主体，在远景中则更多地表现为环境与主体之间的相互依存和内在相关。远景中通常展示开阔的场面和自然景观，包括战争、集会、山川河流、草原沙漠等，它既要交代人物活动的空间环境，又要注重描绘人物的运动方向和行为活动。同大远景相比，远景往往介入某个具体场景，更注重强调人物在空间环境中的具体感和方位感，景别具有更强的信息交代能力和叙事功能，呈现出介于大远景与全景之间"虚实相间"的表现特点。

#### 案例 2-2　　　　　　　　远景

影片《那山·那人·那狗》中运用了大量远景镜头来表现绿色的山林和田野以及在其中如光点般慢慢移动的人物，表现了人与自然的和谐之美。（如图2-5）

图 2-5　《那山·那人·那狗》

不论是大远景还是远景，因其拍摄距离远，表现对象景物范围大，场面开阔，故

---

① 王丽娟.视听语言传播艺术[M].北京：中国广播电视出版社,2006:113.

拍摄时要表现出浑然一体的自然气势。一方面在构图时要注意提炼自然景观的线条因素,注意山川河流的起伏、走向,从外形、轮廓等总体外观上注意呈现出自然景观的整体气势;另一方面注意拍摄的季节、天气、时间等因素对景物影像的塑造作用,多用侧光和侧逆光构建画面层次,通过明暗影调的对比和作用,营造画面的空间透视感和空间深度感,增强画面感染力。借助具有生命活力的远景描绘,抒发拍摄者的浓厚情感,在拍摄者寓情于景、借景抒情的远景画面中,展现远景情景交融的独特魅力。

2. 全景

较之远景,全景中镜头距离被摄主体要更近些,包括大全景和全景两种类型。全景又叫全身镜头,通常会将人物身体全部纳入镜头画面,全景中人物与画面的高度比例几乎相等,而大全景中人物高度约占画面的3/4。因为全景既可以清晰、具体的展现被摄主体全貌,又可以较好地介绍主体所处的环境,故全景常被用来交代人与人、人与环境之间的关系,是叙事信息比较丰富的景别镜头。

与远景比,全景有较为明确的内容中心和结构主体。在人物为主体的全景画面中,人物无疑成为画面的绝对中心,通过展示一定空间中人物的形态、动作及活动过程,可以很好地介绍和记录被摄主体的完整形象及形态全貌,使观众对表现主体的全貌及主体与环境间的关系有完整的观照和认识。在影视作品中,全景是常用的重要镜头,它往往集纳了多种画面造型元素,确定每一场景中的拍摄总角度,决定同一场景中其他景别镜头的拍摄角度和场面调度。

**案例 2-3**　　　　　　　　　　**全景**

影片《可可西里》中运用了很多全景镜头来表现巡山队员在可可西里经历的生离死别,画面语言令人震撼和感怀。(如图2-6和图2-7)

图 2-6　天葬强巴

图 2-7　日泰之死

知识小卡片

> 全景主义[①]
> 有人把日本的全景称为"全景主义",认为日本电影和外国电影风格上最明显的不同是,日本电影远景和全景这种远距离摄影位置的镜头多,而对这种镜头的运用体现了东方跟西方在对待自然和人的态度上的不同。西方人注重人,景是附带的;东方人却更注意把人放在自然环境中去观察,更注意景的表现。

3. 中景

中景镜头是表现人物膝盖以上或景物绝大部分的镜头画面。因为镜头距离被摄主体更近,只能局部性地表现人物和所处环境,人物的整体形象和环境空间被淡化,居于次要位置,而人物上半部分的动作形态、情绪表达、人物之间的交流关系则被重点展示,因此中景镜头是叙事性很强的功能性景别。如果说全景适合于"叙述"人与环境之间关系的话,中景则倾向于"描写"人物动作和故事情节。中景最大的特点就是它对于被摄主体动态的表现和反映,它善于"展示主体富有表现力或动作性强的局部,表现故事发展的焦点,角色之间的感情交流和联系等",作为感染力很强的过渡性景别,常能有效吸引观众注意力(如图 2-8 和图 2-9)。

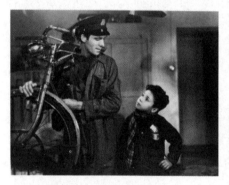

图 2-8 《偷自行车的人》

图 2-9 《艾滋病人》

4. 中近景和近景

中近景和近景的区别在于前者是表现人物腰部以上的镜头,而后者是表现人物胸部以上的镜头。中近景的出现,可能是对电影银幕时代的中景镜头进入到电视屏幕时代以后,所做的适度改变和变形。因为屏幕的缩小,观看距离的缩短,镜头的拍摄距离也做了适度调整。它和近景镜头一样,都适于突出主体,强调细节,尤其善于表现人物的容貌、神态、表情和细微动作(如图 2-10)。在近景中,空间环境和背景因

---

① 梁明,李力,等.镜头在说话——电影造型语言分析[M].北京:世界图书出版公司,2010:192.

素进一步被弱化和虚化,人物的面部表情和内心情感成为被刻画的重点,因为观看视距的缩小与逼近,观众与表现主体之间的心理距离也相应缩小,形成良好的交流感和亲近感。在电视节目如谈话类节目中,常采用近景镜头表现谈话主体,可以缩小观众与主持人、谈话嘉宾之间的心理距离,营造出观众与谈话主体处于同一交流空间的感觉,利用视觉感知空间的统一,强化观众的现场感和参与感,从而产生"类人际交流"的效果(如图 2-11)。

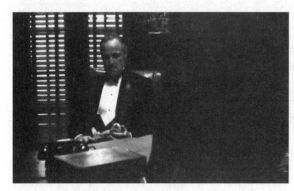

图 2-10 《教父Ⅰ》　　　　　　　　　图 2-11 《新闻会客厅》

近景因为善于刻画人物的面部表情和仪表神态,又被称为"肖像画面"。正如文学作品中的肖像描写一样,刻画人物要"近取其神",眼睛是非常重要的表现元素。因此,在人物近景中,眼睛应成为画面的中心表现内容,通过眼神光的处理,以眼传神,配合构图和用光,实现近景"传神达意"的作用。

5. 特写和大特写

和从极远处拍摄主体的远景相对应,特写是从极近处拍摄主体。在人物为主体的拍摄中,特写是表现人肩部以上的部分。特写镜头中,环境空间被彻底虚化,被摄主体的局部充满画面,将观众平时注意不到的细部加以放大呈现,通过突出和强调被摄主体的细微之处,来揭示人物的内心情感和事物的内部特征,给人以强烈的视觉冲击和心理冲击。因此,特写镜头具有叙事写意的双重功能。正如匈牙利电影美学家巴拉兹所说,好的特写能在逼视那些隐蔽的事物时给人一种体察入微的感觉,他们流露出一种难以言宣的渴望、对生活中一切细枝末节的亲切关怀和火一般热的感情。优秀的特写都是富有抒情味的,它们作用于我们的心灵,而不是我们的眼睛。

大特写则是表现被摄主体某一局部或细部的画面,迫使观众去关注表现对象某一关键性的细节,如惊恐的眼神、抽动的嘴角、颤抖的双手等细微变化的面部表情和细小动作,可以使人们"深入到最隐秘处"去窥测人类的内心世界,从而对人们的视觉感官和心理体验造成更强有力的冲击和震撼。

## 案例 2-4　　　　　　　　　　　特写与大特写

影片《杀手里昂》最后"里昂被杀"一场戏中,运用了一系列特写画面,反映了矛盾双方的心理特征,强化了视觉感染力,将影片推向审美能量的最高潮(如图2-12至图2-15)。

图2-12　里昂特写

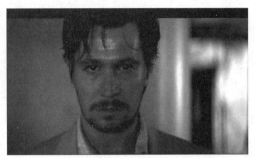
图2-13　缉毒警察特写

图2-14　缉毒警察举枪特写

图2-15　手枪特写

而在《杀手里昂》的第一场戏"里昂接受任务"中,短短十几个镜头运用的都是具有视觉冲击力的大特写,淡化了空间表现,突显了人物身份的神秘感(如图2-16)。

图2-16　《杀手里昂》中的大特写

特写镜头通过凸显人物、虚化环境,形成抒情性或情绪性的效果,具有含蓄而又直击心灵的独特魅力,很多导演在影片中会运用特写镜头来反映和展现人类复杂多变的内心世界。另一方面,好的特写画面,也可以帮助我们去看到生活中不为人关注的一面,体会生活中打动人心的力量,如巴拉兹所说,一个蚁堆从远处看仿佛是静止的,但是走近一看,这里却是一片忙碌的景象。如果我们能够很仔细地通过特写来观察灰暗、沉闷的日常生活中的种种细微的戏剧性现象,我们便不难发现其中是有许多非常动人的事情的。

通常来讲,场景空间和范围越大,越应该出现全景系列景别,包括大远景、远景、大全景和全景;相反,场景空间和范围越小,越应该出现近景系列景别,包括中景、中近景、近景、特写和大特写。对于这两大系列镜头,张会军在《电影摄影画面创作》中将其归纳为全景系列和近景系列两大镜头体系,并对其特征、功能作了完整概括,我们可以参照其归纳的图表做一简单、直观了解。

表 2-1　全景系列和近景系列[①]

| 景别<br>分析 | 全景系列镜头<br>(大远景、远景、大全景、全景) | 近景系列镜头<br>(中景、近景、特写、大特写) |
| --- | --- | --- |
| 1 | 抒情的、写意的 | 叙事的、纪实的 |
| 2 | 画面强调"势" | 画面强调"质" |
| 3 | 表现人物"形体"关系 | 表现人物"神态"关系 |
| 4 | 空间"实"写 | 空间"虚"写 |
| 5 | 大景深、背景实像 | 小景深、背景虚像 |
| 6 | 地平线与人物关系很重要 | 地平线与人物关系并不重要 |
| 7 | 画面气氛十分重要 | 画面构图十分重要 |
| 8 | 环境为主人物为辅 | 人物为主环境为辅 |
| 9 | 构图更注重绘画性 | 构图更注重随意性 |
| 10 | 画面角度不太重要 | 画面角度十分重要 |

**案例 2-5　　　　不同景别的组合运用[②]**

在影片《一个国家的诞生》中,格里菲斯创造性地将远景镜头与特写镜头结合运用,用极远景来拍摄南北两军的大战场面,用全、中、近景再现动作,用特写强调

---

① 张会军.电影摄影画面创作[M].北京:中国电影出版社,1998:23.
② 胡克,游飞,等.美国电影分析[M].北京:中国广播电视出版社,2007:7.

> 细部,开创了将不同景别相结合进行叙事的电影实践。
> 　　远景:行进中的队伍
> 　　近景:山坡上哭泣的妇女和孩子
> 　　全景:炮火中的骑兵和奔跑的人
> 　　全景:一个伤员被扶着走来
> 　　全景:烟雾中的骑兵
> 　　中景:威德被战友放在地上
> 　　近景:威德死去
> 　　全景:一个人给士兵们分玉米粒
> 　　特写:士兵用手接着有数的玉米粒
> 　　在这个短短的段落里,既整体展现了战争的宏大场面,又对个别士兵的伤亡进行了细致描写,同时将战场与战争后受难的人民放在同一画面中进行表述,玉米粒的特写又将士兵的艰苦处境生动形象地反映出来,将战争的严酷无情及战争带给个人的苦难全面地展现在观众眼前。

（三）景别在视觉语言系统中的意义和作用

1. 景别的意义

（1）景别是视觉语言的基本表达方式。

景别是镜头语言的基础,是最常用的基本语言。有调查表明,人们观看屏幕画面的时候,第一眼关注到的首先是画面的景别,然后才会注意到画面展现出的构图、造型、用光等其他元素,并以画面的景别为基础对其他的画面元素进行观察、感知、理解和分析。因此,在视觉语言系统中,景别是其他镜头语言构成的基础,是视觉语言最基本的表达方式。

（2）景别描绘和再现了视听作品中的画面空间。

视听作品需要运用画面造型塑造一个有别于现实的三维立体空间,而景别则是创作者描绘和再现外部世界所能想到的第一种镜头语言。不同景别在画面空间塑造和描绘的表现力不同,通常看,景别越大,环境因素越多,景别越小,强调因素越多。如远景系列景别通常所描绘的空间更广阔,空间关系明确,善于表现环境、场景气氛以及人与环境之间的关系。而近景系列景别则因为人物成为表现主体,空间要素被弱化,使其在空间揭示和环境表现上不具备突出表现力。而创作者将具有指向意义的不同景别进行排列组合,暗示我们在视听语言系统中去想象和构建"类现实"的空间形式和空间感觉。

（3）景别限定了观者的情感参与度。

当我们用肉眼观察外部世界时,我们可以自由选择是正常距离观看面对的开阔

场景,还是贴近物体观察某一个细节。但是在视听作品中,创作者设计安排不同的景别进行叙事和抒情,呈现给观者固定顺序的景别画面,这种由创作者施加的观看体验限定了观众的视觉注意力和情感参与度。如远景系列的画面因为拍摄的空间、范围较大,观众在视觉上感觉空间距离遥远,从而在心理上产生旁观、超然、不介入的感觉,在感情上表现得更为冷静和超脱;而近景系列的画面拉近了观众和人物主体之间的视觉距离和心理距离,狭小的空间呈现有意忽略了和主体无关的东西,既强调和突出了环境中的某个部分,也会使观者在心理上产生亲近感、参与感和介入感。

2. 景别的作用

(1) 景别的变化促使视听作品实现造型意图和节奏变化。

从镜头语言的表现规律看,近景系列的景别有利于表现叙事内容,而远景系列的景别则反之。因此,根据叙事重点和作品内容的不同,可以利用景别的变化在画面构图上突出视觉造型,表达不同的造型意图。同时,可以运用不同景别的组接形成视觉节奏的变化。如使用远景系列景别时,画面内容丰富,信息量较大,画面时长较长,节奏抒情、缓慢;使用近景系列景别时,画面内容简单,信息较单一,画面时长较短,节奏跳跃、明快。在不同景别跳度的大小、缓急中,观众也可以具体感受到整个视听作品的节奏变化。

### 案例 2-6　　　　景别变化促进节奏变化

在影片《勇敢的心》斯特林大战一场戏中,苏格兰军队和英格兰军队第一次正面交锋,影片对英格兰军队表现多用远景系列,对苏格兰军队表现多用近景系列,采用平行剪接,使画面的内外节奏不断加快,形成强烈的视觉张力(如图2-17至图2-20)。

图2-17　英格兰军队(远景)

图2-18　苏格兰军队(中景)

图2-19　英格兰军队(全景)

图2-20　苏格兰军队(近景)

(2) 景别的变化影响观者的情感体验和心理感知。

从根本上来讲,景别的变化与观众反应有直接的关系,不同的景别可以引起观众不同的心理反应,而通过景别的变化则可以引发观众不同的情感体验和心理感知。常见的景别变化方式包括由远及近的"接近式"镜头和由近及远的"远离式"镜头。"接近式"镜头由远景向特写运动,往往表达日益高涨的情绪和气氛,观众的情感或心理情绪也会由理性逐渐趋于感性;"远离式"镜头由特写向远景运动,多表现趋于平稳、宁静、低沉的情绪,观众的感性反应渐弱,理性反应渐强,有足够的距离和空间去沉思。因此,正如让·米特里所言:"从'远景'到'大特写',影片的镜头一反通常所见,并非仅仅意味不同景别,仅仅表示空间差异。各种景别与再现的内容结合在一起构成各自不同的形式,造成不同的感受,从而产生不同的意识、情感和理解。"①

### 案例 2-7　　　　"接近式"镜头的作用

在影片《勇敢的心》"华莱士发现结盟者罗伯特背叛他"的一场戏中,影片就运用了一组"接近式"镜头,将华莱士的失望、痛心和罗伯特的悔恨之情生动细致地刻画出来(如图 2-21)。

图 2-21　《勇敢的心》

(3) 景别的不同运用建构导演风格和视听作品风格。

景别的变化可以体现视听作品叙事风格的变化,对情节的表现、空间的取舍、作品节奏的变化以及观众注意力的集中都有着重要作用。因此,景别的运用也是创作者创作构思的重要组成部分,景别运用是否恰当,也体现出创作者的创作主题是否明确,创作思路是否清晰,对拍摄对象各部分的理解力是否深刻等问题。因此,在影视

---

① 李恒基,杨远婴.外国电影理论文选(上)[M].上海:上海文艺出版社,1995:313-314.

作品中,导演会根据叙事和表达的需要确定作品所要使用的主要景别类型,通过主要景别的运用来建构作品的视觉风格和自身风格。如瑞典著名导演伯格曼喜欢用特写镜头来反映人类复杂的内心世界,在影片《呼喊与细语》中,伯格曼运用了近4/5的特写和近景镜头来展现人物内心隐秘的情感、繁复的情绪变化以及潜意识中细微流淌的微妙状态。而台湾导演侯孝贤则喜欢用"冷静的目光俯瞰人生",善用远景和全景镜头去反映生活和历史的残酷。

## 二、焦距

（一）和焦距相关的几个概念

1. 焦距及分类

在物理学中,焦距也称为焦长,是指从透镜中心到光聚集之焦点之间的距离。具体说,摄像机的镜头是一组透镜,来自远处的平行光线穿过透镜后,在镜头主轴上折射汇聚于一点,即焦点。由焦点到镜头中心的距离即焦距（如图2-22）。

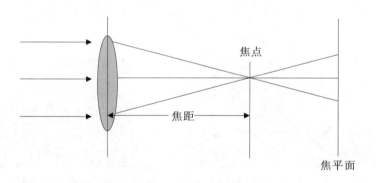

图 2-22　镜头焦距示意图

根据镜头焦距的可调性,可以将镜头焦距分为变焦距镜头与定焦距镜头两种。变焦距镜头是指镜头的焦距可以在一定范围内进行不间断的改变,因此,它可以在拍摄距离不变的情况下,通过改变镜头的焦距来改变画面景别和景深,从而获得具有艺术表现力的画面。而在定焦距镜头中,又可以根据镜头焦距的长短,即拍摄视角的大小,将镜头分为标准镜头、长焦距镜头和短焦距镜头。

2. 景深

景深是指在对某一景物进行调焦时,在对焦物体前后纵深空间范围内的景物都会清晰成像,这个清晰成像的纵深范围就是景深。影响景深大小的因素有三个:焦距长短、光圈大小和摄距远近。在光圈系数和拍摄距离不变的情况下,镜头焦距越长,景深范围越小,镜头焦距越短,景深范围越大。

3. 视场角

以摄像机的镜头为顶点,以被测目标的物像可通过镜头的最大范围的两条边缘

构成的夹角,称为视场角(如图2-23)。视场角的大小取决于镜头焦距的长短。通常来说,焦距越短,视角越大,拍摄范围和视野就越大;焦距越长,视角越小,拍摄范围和视野就越小。

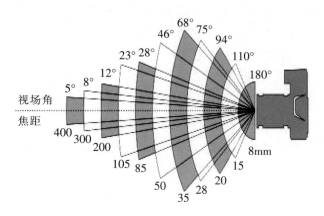

**图 2-23 视场角和焦距之间关系**

4．透视关系

摄像机镜头和人眼功能类似,能汇聚从周围物体反射来的光线,并传送到底片上形成有体积大小、深度及空间关系的影像。这些场景之间的体积、深度和空间关系,称为透视关系。不同的焦距会造成不同的透视关系,改变影像中事物的宽广度、景深及大小。通常来说,短焦镜头拍摄的画面空间被拉长,近大远小的比例强烈,画面纵深感和透视感强烈;长焦镜头拍摄的画面空间被压缩,近大远小的比例缩小,画面纵深感和透视感被弱化。

(二)不同焦距镜头的造型特点及功用(如表2-2)

表 2-2　不同焦距镜头的造型特点

| 镜头　　造型 | 标准镜头 | 长焦镜头 | 短焦镜头 |
| --- | --- | --- | --- |
| 焦距 | 35～50mm | 大于50mm | 小于35mm |
| 视场角 | 50° | 小于40° | 大于60° |
| 景深 | 正常 | 小 | 大 |
| 空间透视 | 正常 | 压缩空间 | 拉伸空间 |
| 畸变现象 | 无 | 无 | 有 |
| 运动物体的动感 | 正常 | 横向运动物体动感强 | 纵向运动物体动感强 |

### 1. 标准镜头的造型特点及功用

焦距值等于或接近画幅对角线长度的镜头,称为标准镜头。标准镜头的焦距是35～50mm,视角约为50°左右,这是人单眼在头和眼不转动的情况下所能看到的视角。因为标准镜头的视角基本等于人眼观察景物时的视角大小,因此标准镜头拍摄的画面影像接近于人眼对空间的视觉透视感受,空间既不被压缩,也不被延伸,物体不会产生变形现象。用标准镜头拍摄的画面能够最自然、真实地反映客观景象,常用于人物肖像和中近景画面的拍摄。

被誉为"现代新闻摄影之父"的法国著名摄影家布列松在日常的街头拍摄中,最喜欢用"小型相机+标准镜头"去进行抓拍,因为这样的器材组合能最大限度地减少主观干涉,将外部世界最真实、自然、客观存在的瞬间呈现给观者,因此布列松的"决定性瞬间"理论和现实主义拍摄风格,对当时及后来的新闻摄影观念也产生深远影响(如图 2-24 和图 2-25)。

图 2-24 布列松作品

图 2-25 《毕业生》

知识小卡片

**两极镜头**

两极镜头从镜头焦距上看通常指变焦镜头中的两端,最短焦距镜头和最长焦距镜头,相对应的,从景别上则指不同景别中的两极——远景与特写。运用两极镜头进行剪辑,好像把一个人从极远处拉到极近处,形成反常的视觉体验。以前,在影视作品中很少使用两极镜头,但现在两极镜头被称为"性格镜头"得到越来越多人的青睐,尤其是在娱乐类、真人秀类的电视节目中,因为这种镜头可以通过产生视觉跳跃感吸引观众注意力,而成为广泛应用的造型语言。

### 2. 短焦距镜头的造型特点及功用

短焦距镜头是指焦距小于标准镜头焦距、视场角大于60°的镜头,因其视角宽大,又称"广角镜头"。短焦距镜头成像比小,视角宽广,包含景物范围大;景深大,画面稳定性强;近距离拍摄物体会产生畸变现象;景物近大远小比例突出,画面透视感和纵

深感强烈;对横向运动物体表现动感弱,对纵向运动物体表现动感强。

短焦距镜头的功用有以下几点。

(1)适于拍摄大场面,展示大空间。

因为短焦镜头视角广阔,包含景物范围大,因此更适合拍摄全景、远景等大景别画面,以表现辽阔、开放的自然景观,宏伟、壮观的高大建筑及纵深复杂的多层次场景。如果再配合俯角、仰角的拍摄,则可以更好地表现大场面和整体布局,强化观众对拍摄对象的艺术感受力(如图2-26)。

图2-26 《卧虎藏龙》

(2)适于表现人景交融的画面。

因为短焦镜头视角宽,这使得它在近距离拍摄人物时,既可以很好地突出人物主体,又可以展示环境特点。尤其在狭小的空间里,常能拍摄到较大范围的景物,从而达到以环境烘托人物、人景交融的拍摄目的。

(3)适于多层次的表现拍摄对象。

因为短焦镜头景深范围大,因此可以在一个镜头中,清晰捕捉近景、中景、远景中的不同人物,这样不仅可以增加画面的信息量,交代故事情节,也可以很好地塑造空间的连续性和人物之间的微妙关系。观众对大景深画面的理解和关注内容具有开放性和自由选择性,使观看体验具有更多的现实接近性。

(4)适于抓拍和偷拍。

短焦镜头视角广、景深大,即使不用准确对焦,也可以得到清晰图像,因此可以运用短焦镜头进行抓拍和偷拍,这在新闻事件拍摄中比较常用。

(5)适于强化空间纵深感和透视感。

短焦镜头因为会拉伸纵向空间,夸张前景与后景之间的空间距离感,因此在拍摄有前、中、后多层次景物画面时,画面的空间透视感和纵深感被加强,景物近大远小的比例被夸大。因此可以利用短焦镜头这一造型特点,刻意拉大人物之间的空间距离,表现人物之间的心理距离感。也可以寻找纵向分布的线条或景物作为拍摄对象,通过近距离拍摄强化其透视效果和场景的纵向变化,凸显画面的艺术表现力(如图2-27)。

图 2-27 《碟中碟 4》

（6）近距离拍摄易产生变形现象。

因短焦镜头近距离拍摄易产生变形现象，因此尽量避免用短焦镜头拍摄人物近景或特写。但在一些特殊情况下，有时也会反其道行之。像针对一些反派人物的拍摄、为营造幽默滑稽的画面效果或者反映人物非常态的心理状态等，也会刻意运用短焦镜头近距离拍摄人物。如电影《有话好好说》中的人物拍摄、《堕落天使》中短焦镜头对人物的表现，都凸显了电影中人物形象的心理特点，契合了电影所要表达的主题（如图 2-28 和图 2-29）。

图 2-28 《有话好好说》

图 2-29 《堕落天使》

（7）善于表现纵向运动物体的动感。

因为短焦镜头的视觉宽，拍摄范围大，因此在拍摄横向运动物体时，物体入画后要较长时间才能出画面，给人视觉感觉上物体的移动速度减慢。而另一方面，因为短焦镜头拉伸了纵向空间，强化了物体近大远小的空间透视感，当镜头靠近或远离纵向运动物体时，物体急剧变大或快速变小，给人视觉感觉上物体的运动速度加快，动感变强。因此，在表现迎面而来的火车或潮水般涌去的人群时，运用短焦镜头会加强拍摄对象的节奏感和运动态势。

3．长焦距镜头的造型特点及功用

长焦距镜头是指焦距大于标准镜头焦距、视场角小于 40°的镜头。长焦距镜头视场角窄，画面包含景物范围小，但成像比大；景深小，画面的空间纵深感被压缩，背景

虚化，感觉上前景和后景的距离仿佛被填平，处于同一平面；有望远效果，对横向运动物体表现动感强，对纵向运动物体表现动感弱。

长焦距镜头的功用有以下几点。

（1）有利于突出主体。

一方面，长焦距镜头视角狭窄，画面包含景物范围小，拍摄的景物画面构图简洁、精练，主体突出。另一方面，长焦距镜头的画面景深小，往往可以将杂乱的前景、背景进行虚化处理，通过虚实对比，使主体更加清晰、醒目、突出，吸引观众（如图2-30）。

（2）适于远距离拍摄，描绘细节。

因为长焦距镜头具有望远效果，成像比大，适于对不宜靠近的物体如飞禽走兽等进行远距离拍摄，可以将远处物体拉近，完成比较满意的画面效果。同时，长焦距镜头可以拍摄近景、特写等景别，使小件物体最富表现力的细微局部充满画面，以细致入微的描绘和再现景物细节与质感，揭示事物的具体特征。如人物肖像拍摄时利用长焦镜头特写人物的眼睛，以刻画人物的内心情绪。

（3）有利于表现拍摄对象之间的亲近感与紧凑感。

因为长焦距镜头可以压缩、削弱画面的空间纵深感和透视感，在拍摄多层次人物和景物时，前景和后景之间的距离仿佛被填平，画面中的人物和景物会产生拥挤、紧凑、亲密的感觉。通过表现人物之间物理距离的拉近，来反映人物心理距离的亲近。如电影《毕业生》中运用长焦距镜头对男主人公和家人之间关系的刻画与表现（如图2-31）。

图2-30 长焦

图2-31 《毕业生》

（4）有利于表现影调、色调柔和的人物与景物。

因为阶调透视的关系，景物越往远处去，色彩越明亮、清淡，明暗反差越小，景物轮廓越模糊。利用阶调透视的规律，长焦距镜头在进行远距离拍摄时，往往使所拍摄的影像色调淡雅、清新，影调柔和、朦胧，使拍摄的人物和景物具有独特的柔和之美，有利于表现温柔、细腻的人物形象和宁静、幽深的自然景观。

(5) 善于表现横向运动物体的动感。

因为长焦镜头视角窄,拍摄景物范围小,因此在拍摄横向运动物体时,前后景在画面中不但变换速度较快,而且极易虚和模糊,这样在运用横向摇摄追拍横向运动物体时,物体的运动速度感明显增强,造成画面快速的视觉节奏,以表现紧张、不安和欢快等情绪。

**案例 2-8　　长焦距镜头对横向运动物体的表现**

前苏联电影《雁南飞》中,女主人公薇罗尼卡在医院中被医生责骂背信弃义的话刺伤,跑出医院,影片用长焦距镜头拍摄了薇罗尼卡在奔跑过程中经过的一系列栏杆前景,一闪而逝的前景运动使薇罗尼卡的动作节奏感被大大强化(如图2-32)。

图 2-32　《雁南飞》

## 三、角度

拍摄角度也称镜头角度,是拍摄时镜头所处的视点和方位。好像人的眼睛一样,我们在日常生活中观察外部景物,往往会遵循自己的视觉习惯,有固定的位置和角度。当我们有意识地去改变观察方向和观察角度时,我们看到的景物外观也会发生变化。而观察视角的变化选择,往往体现了观察者的内心状态。因此,对于拍摄者来说,选择什么样的拍摄角度,也常反映了拍摄者的创作意图和个人风格。所以,角度不仅仅是"看什么"的问题,更重要的是"怎么看"的问题。创作者利用角度的选择,最大限度地凝练生活、概括现实,表达创作者的观点和态度。正如巴拉兹所言:"变幻多端的摄影方位是电影艺术的第二个重要创作方法。它又使电影艺术在原则和方法上有别于任何其他艺术。"[①]

---

① [匈]贝拉·巴拉兹.电影美学[M].北京:中国电影出版社,1986:73.

(一)拍摄角度的分类及特点

视听作品的拍摄角度可以按摄像机镜头与被摄对象在水平方向、垂直方向与倾斜方向的夹角,将拍摄角度划分为三大类、八小类。水平方向的拍摄角度包括正面角度、侧面角度、斜面角度和背面角度;垂直方向的拍摄角度包括平视角度、俯视角度、顶视角度和仰视角度。

1. 水平方向拍摄

水平方向的拍摄是指以拍摄对象为中心,在同一个水平面上的不同方位进行拍摄。这样,在拍摄对象前后左右的不同位置产生了四种拍摄角度(如图2-33)。

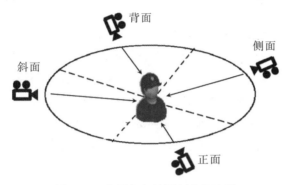

图2-33 水平方向拍摄角度示意图

(1)正面角度。

摄像机镜头对被摄体的正面进行拍摄,表现被摄体的正面特征。这是人们日常生活中最常用的角度,在视听作品中,"可以很好地展示人物横向线条与外部轮廓形式、细部的对称结构及面部情感的微妙变化,同时人物头部和胳膊形成的三角构图给人稳定、和谐、对称、静态的美"。[①] (如图2-34,2-35)

图2-34 《穿条纹睡衣的男孩》

图2-35 故宫

---

① 李兴国.摄影构图艺术[M].北京:北京师范大学出版社.1998:181.

正面拍摄的优势有以下两点。

- 可以将拍摄对象的正面全貌和外部特征完整地展示给观众,有利于展现拍摄对象的风貌和气势,呈现出构图对称性的效果,给人以庄严、肃穆、均衡、稳重的感觉。
- 平视正面拍摄人物,可以细致表现人物的面部表情变化,提升画中人物的亲和力,营造出画面人物与观众进行"类人际交流"的气氛,缩短了两者之间的心理距离,增强观众的现场感和参与感。

正面拍摄的不足有以下三点。

- 正面拍摄因为将物体的各部分平均展现在画面上,没有主次之分,画面比较机械,因而有时会显得呆板,缺少变化和活力。
- 正面拍摄的景物多凸显横向线条,使画面缺失纵向线条的透视变化,不利于表现画面的空间感和透视感。
- 正面拍摄运动物体时,物体的运动空间被压缩,视觉感觉物体的运动速度减慢,动感不强。

(2)侧面角度。

摄像机镜头对被摄体的侧面进行拍摄,与被摄体正面形成 90°的角度,表现被摄体的侧面特征,可以清晰呈现被摄体的轮廓和运动姿态,具有很强的指向性和诱导性。

一方面,侧面角度有利于表现物体的"动作线"。对运动物体,用侧面角度进行拍摄,可以很好地表现横向运动物体的侧面线条,其位移、运动方向和运动速度都可以得到理想呈现,有利于表现出运动的气势和美感。因此,侧面角度也被称为动作角度。另一方面,侧面角度有利于表现人物之间的"交流线"。用侧面角度拍摄可以清楚地展示人物之间的位置关系,交代人物之间的情感交流状况,营造出面对面交流的氛围,并通过交流双方的对视和身体动作,揣摩双方的心理状态(如图 2-36,2-37)。

图 2-36 横向运动的动体

图 2-37 《大话西游》

但是侧面角度表现被摄体的横向线条因为缺少角度变化,故不利于展现画面的

空间立体感和透视感。而且因为侧面角度只能拍摄到人物面部的一侧，不利于表现人物面部表情，其视线不直接面向观众，缺乏与观众间的交流感。

（3）斜面角度。

镜头处于被摄体前侧方或后侧方的角度，也叫对角线结构角度。这种角度弥补了正面和侧面两种拍摄角度的不足，表现形象生动活泼，变化多样，是拍摄中应用最广的角度。第一，它利用画面中不同程度的对角线结构，造成画面形象近大远小和线条汇聚的视觉效果，表现空间纵深感和空间透视感。第二，它利用画面对角线的容量，扩充和伸展空间，协调安排主体与陪体的空间关系，表现人物立体感。如电视采访中，常用斜侧面角度拍摄采访者与被访者，交叉运用正打与反打镜头表现平等交流的双方，使画面显得更为自然流畅（如图2-38）。

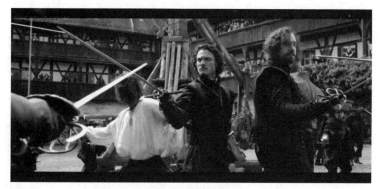

图 2-38 《三个火枪手》

（4）背面角度。

背面角度是指镜头处于被摄体的正后方进行拍摄的角度。这种拍摄角度，在表现以人物为主的画面时，有以下优势。

- 背面拍摄中，人物的面部表情被隐藏，对于人物主体的所思所想，观众具有不确定性，从而易引发观众的好奇和悬念，进而塑造了观众想象的空间。
- 背面拍摄角度使观众的视线和画面人物的视线一致，从而导引观众不由自主地将视线投向画面人物所面对的景观，提升观众的参与感。如纪录片中，运用背面拍摄角度使观众跟随拍摄对象进行现场追击和跟踪式采访，体现拍摄的纪实效果和观众的现场伴随感（如图2-39）。
- 背面角度很含蓄，可以通过刻画被摄对象的背影轮廓和姿态动作，提炼具有表现力的线条和身体各部分的微妙变化，让观众了解人物内心情感的变化。

图 2-39 《甜蜜的生活》

### 2. 垂直方向

垂直方向的拍摄是指通过改变摄像机和拍摄对象的相对高度而选取的拍摄角度,包括平视、俯视、顶视和仰视。拍摄高度的不同,可以导致画面水平线的变化、前后景物可见度的变化和透视关系的变化(如图 2-40)。

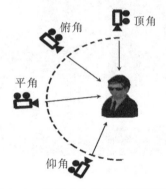

图 2-40 垂直方向拍摄角度示意图

(1) 平视角度。

平角拍摄是镜头与被摄对象处于水平位置的拍摄角度,画面中的线条、结构、透视、大小都接近人们日常生活中的观察视角,传递出客观、平静、不偏不倚的感情色彩,是典型的新闻摄影角度,通常在以客观纪实见长的电视新闻、纪录片中常用(如图 2-41 和图 2-42)。

图 2-41 《毕业生》

图 2-42 《幼儿园》(纪录片)

使用平角拍摄景物时,要注意地平线对画面构图的分割作用。应避免使地平线处于画面中间而平均分割画面,造成画面构图呆板、单调。可以有效地利用前景增强画面的透视效果,并利用山峰、树木、岩石等不规则物体分散观众注意力。

同时,平角画面在视觉上比较平淡,缺乏空间透视感,画面层次不够丰富。因此,选用平角拍摄时,不应追求视觉新鲜、离奇,而应体现画面的叙事性特点,保证故事情节的清晰讲述。

(2)俯视角度。

俯角拍摄又称"俯拍",是指镜头高于被摄对象视平线的位置进行拍摄。俯拍画面中的地平线位置明显升高,景物的纵向线条被压缩。

因此,在拍摄景物时,俯拍适于表现景物的层次、规模及完整的场景布局和宏大的场面,给人以宽广、辽阔的空间感受。同时,因为景物的竖向线条有向下集中透视的趋势,因此能形成景物之间的远近、大小对比,有"配景缩小"的效果(如图2-43)。

图2-43 俯拍

在拍摄人物时,俯拍更多的是体现环境对人物的左右力量,通过俯视镜头表现人物的渺小、无力以及环境对人物的压制、掌控的态势,从而塑造人物的绝望、孤独、困窘、压抑的情感状态。同时,俯拍也可以使人物显得更矮小、萎缩,反映出创作者对人物蔑视、鄙夷的态度。

### 案例 2-9　　　　　　　　俯拍表现人物绝望

电视剧《激情燃烧的岁月》中,褚琴与石光荣成婚后,来见自己的恋人谢枫,谢枫拉着凄婉的二胡曲,此时,镜头运用俯拍的角度给了二人一个全景式的静止画

面,强化了两个相爱之人的悲伤与无助(如图2-44)。

图2-44 《激情燃烧的岁月》

当然,俯拍会丑化人物形象,不利于对人物神情的表现,也无法表现人物与观众之间的平等交流。而且,当地面背景色彩与被摄对象色彩相近时,无法凸显主体,因此,应注意运用构图、色彩、影调、运动等技巧来突出表现主体。

(3)顶视角度。

在俯拍中,如果镜头处于被摄对象正上方,与被摄对象所在水平面形成垂直角度,即称作顶角拍摄。这种拍摄角度异于我们日常观察事物的角度,使观者从居高临下的位置去俯瞰世界,观察一切,从而获得强烈的视觉冲击力和心理优越感。所以,也有人把这种拍摄角度形象地比喻为"上帝之眼"。如纪录片《再说长江》中即多次运用航拍表现了长江源头、三峡大坝、武当山、长江入海口等壮观大气的自然风貌(如图2-45)。

因为顶角拍摄出的画面构图发生较大变化,具有形式上的美感,因此在拍摄大型群体活动、歌舞表演、花样游泳等场面时,常用顶角拍摄来表现拍摄对象的造型美感。如2008年奥运会开幕式的直播拍摄、2009年新中国成立60周年国庆阅兵式的直播拍摄等,都大量采用了航拍俯瞰的角度,表现画面的精美绚丽和恢宏气势(如图2-46)。

图2-45 《再说长江》

图2-46 2008年奥运会开幕式

(4)仰视角度。

与俯角拍摄相反,仰角拍摄是指镜头低于被摄对象视平线的位置、自下而上的进

行拍摄。仰拍画面中的地平线通常位于画面下方,景物的纵向线条有向上延伸、集中的趋势。

仰角拍摄会夸大被摄主体的大小和面积。如果是拍摄高耸的建筑,仰拍会夸大建筑的垂直高度感,进一步强化建筑雄伟壮丽的外观。如果是拍摄人物,仰拍会强化人物高大、威严、强悍的形象,从而使观者产生崇敬、敬畏的心理,体现拍摄对象的重要性。有时,仰拍镜头也会用来表现儿童的主观视角。如《杀手里昂》中,杀手里昂和小女孩最初见面时,对女孩用了俯拍,里昂用了仰拍(如图2-47)。

仰角拍摄角度较低,后景被遮挡或压缩,背景得到净化,而利用仰角拍摄,外拍及内拍背景常被简化为天空或天花板,因此画面主体突出,有利于展现人物所处环境空间的真实性。此外,仰拍在表现运动物体时,画面动感强烈,尤其是在表现纵向运动物体时,能增强物体跳跃的高度和腾空而起的动势,因此,在拍摄跳高运动、火箭升空等运动画面时,给人以强烈的视觉冲击力(如图2-48)。

但是,如果用广角镜头近距离大角度从下向上进行拍摄,物体会产生变形现象,因此运用仰角拍摄时要有所节制,注意把握好拍摄距离和拍摄角度等因素。

图 2-47 《杀手里昂》

图 2-48 仰拍纵向运动物体

### 案例 2-10　　《辛德勒的名单》中拍摄角度的运用[①]

图 2-49 侧面拍摄

图 2-50 正面拍摄

---

① 张会军,陈泓,王鸿海,等.影片分析透视手册[M].北京:中国电影出版社,2003:109-114.

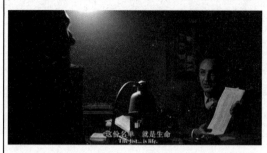

图 2-51　俯拍　　　　　　　　　　　　图 2-52　侧面平拍

在影片《辛德勒的名单》中，两个主要人物纳粹党员辛德勒和犹太人史丹之间的关系随着剧情的发展而不断变化，从造型语言的角度看，片中拍摄角度的运用在表现二人关系发展变化方面发挥了很大作用。

二人第一次见面是在史丹的办公室，辛德勒想利用自己的纳粹党身份办厂做军方生意，发笔战争财。他来找史丹作他的工厂经理，并和史丹谈判，如果史丹能联络纳粹占领区富有的犹太人找来资金和劳动力，他则可以利用自己的纳粹党身份与犹太人合作，保全其性命。这次谈判影片从侧面进行全景拍摄，表现了辛德勒的霸气，及二人交流中的对立疏离、互相揣摩对方心理的人物状态（如图2-49）。

随着剧情发展，当辛德勒决定和史丹共同制造名单，变相地背叛了纳粹时，影片从正面进行中近景拍摄，画面均衡稳重，表现了二人齐心协力、同呼吸共命运的关系转变（如图2-50）。

之后，当史丹知道辛德勒是花费了大笔资金买下了名单上犹太人的性命后，大为感动，此时镜头从辛德勒的背后俯拍史丹仰视的镜头，表现了史丹对辛德勒发自内心的敬仰（如图2-51）。

影片结尾，当辛德勒基于自身优越身份的骄傲和"上帝"拯救子民的施予，救出了名单上的犹太人即将离去时，他接过史丹代表工人们送给他的金戒指，上面镌刻的一句话"救一个人，等于救整个世界"突然使他警醒，他明白了自己的行为和这种崇高境界之间的巨大差距，愧疚和自我谴责使他扑倒在史丹身边。此时，镜头从侧面平拍辛德勒，表现了二人位置上的高低转换及精神上的不断贴近（如图2-52）。

3. 倾斜方向

倾斜镜头是指镜头拍摄时没有处于水平线位置，使原本自然状态中的水平线和垂直线变为倾斜线条，使画面呈现出不完整、倾斜的构图形式，属于非常规镜头。以这种倾斜角度拍摄的画面，会让观众感觉画面中的人物重心不稳、快要倒下一样，这种反常规的拍摄角度不符合人们日常生活中的观察视角，往往会让观众产生莫名的紧张感。因此，当想要表现剧中人物的特殊心态，如遭遇极大的悲痛或威胁而感到伤

心和恐惧时,或人物具有迷茫、孤寂、失衡、病态等心理时,用倾斜镜头进行表现,可以使观众感同身受地体会到剧中人物的独特心理感受。如王家卫导演的《阿飞正传》《春光乍泄》《重庆森林》等一系列电影,因为塑造了许多都市中迷乱、孤寂的人物形象,因此他在作品中运用很多倾斜镜头来反映剧中人物的主观情感和心理特征(如图2-53)。而克里斯托弗·诺兰在《盗梦空间》中也运用过倾斜镜头来表现剧中人物的潜意识状态和梦境中的虚幻(如图2-54)。

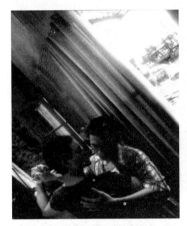

图 2-53 《春光乍泄》

图 2-54 《盗梦空间》

(二)拍摄角度的功能

1. 造型功能

视听作品中的拍摄角度通过拍摄方向和拍摄高度的改变,对于作品中的其他创作因素,包括用光、画面构图、空间表达、人物塑造、场面调度等,都发挥着重要影响。在用光方面,拍摄角度的选择,往往会影响主光方向(顺光、侧光、逆光)的确定,并通过拍摄高度的选择,来获得不同的画面影调效果。通常仰拍易获得高调和高反差的画面效果,而俯拍则具有低调和低反差的画面效果。在画面构图和空间表达方面,拍摄角度可以影响画面主体的前后景构成关系和空间深度,进而影响到画面构图的整体效果。通常来说,俯拍可以简化杂乱的前景,仰拍可以简化背景,进而突出主体。而在空间深度感表现方面,俯拍、仰拍及侧面拍摄均具有较强的表现优势。在人物塑造方面,通过拍摄角度的选择可以记录和表达人物形象,进而揭示人物的思想、性格。如仰拍会使人物形象更鲜明、高大,而俯拍则使人物形象稍显渺小、逊色。

2. 隐喻功能

拍摄角度除了具有画面造型的外在表现功能外,还可以通过角度的变化揭示人物的内心世界和作品的潜在价值,即拍摄角度的隐喻功能。不同的拍摄角度都会具有特定的指向性和象征意义,创作者会通过对拍摄角度的选择来表达自身的主观感受和感情色彩。如对人物的拍摄,仰拍要比俯拍具有更多的赞赏和褒义,创作者可以运用拍摄角度的隐喻功能来表达他的观点和情感倾向。

### 案例 2-11　　　　　拍摄角度的隐喻功能

前苏联电影《雁南飞》中女主人公薇罗尼卡因为被骂而奔跑的镜头中，影片采用奇特的角度，将冒着浓烟的火车头与薇罗尼卡的头部特写统一在一个画面中，薇罗尼卡激动、亟欲爆发的内心世界就如同喷着浓烟的火车头渴望得到发泄（如图 2-55）。

图 2-55　《雁南飞》

通常来说，像正面角度和平视角度的常规镜头往往更多地表现出客观色彩和平实、朴素的镜头语言；而非常规的角度如大幅度的仰拍、俯拍、斜拍等则比较浓郁、夸张，具有象征意义甚至荒诞作用，留给观众深刻印象。

3．满足观众的心理体验

一部视听作品，要想吸引观众，就应该充分考虑观众的视觉体验和心理感受。而拍摄角度的有效选择和运用，则可以有力地支持画面造型、剧情表达和观众的心理体验。在好莱坞电影中，每部影片平均有上千个镜头，大量的镜头使影片的画面角度丰富多变，传递大量的画面信息，加快影片的叙事节奏，营造出强烈的视觉冲击效果，满足观众的心理体验。因此，在剧情和场景允许的范围内，一部拍摄角度丰富多变的视听作品，会更容易感染观众，造成视觉上的观赏性。

4．塑造导演风格

拍摄角度也常用来表现导演的创作意图，因此导演会经常运用一定的拍摄角度来暗示他想在特定时刻传达给观众的信息。在视听作品中，角度变化越大，作品情节和人物的感情色彩就越强烈，角度越常规化，影像风格就越平实。所以，现实主义传统的导演多采用普通角度的平视镜头进行拍摄，以清晰的角度、均衡的构图、和谐的光影色彩来表现真实、自然的客观世界。而个人风格强烈的导演则相反，多采用极端角度或非正常角度的画面做内在性表达，通过揭示事物本质来反映事物的象征性真实，他们企图通过时刻提醒观众摄影镜头的存在，来反映主题，表达主观意图。

## 第二节　画面位置与构图元素

"构图"一词是英语 Composition 的音译，在拉丁语中有"联结、结构、组成"的含义，是造型艺术的术语。视听作品中的画面构图是指画面的结构和布局，即画面中各个物体的相对位置关系和不同元素的有机组合。其目的在于运用恰当的形式结构，将各种分散的、个别的景象要素有机组织和分布在画面中，构成一个完整的艺术整体，从而生动有力地突出主体形象，表现视觉美感效果，表达主题思想，传递创作者的情感和风格。

### 一、画面构图的景象要素

从画面构图的景象要素看主要包括主体、陪体、前景、背景以及空白五个要素，对于一副画面来说，除了主体不可或缺之外，其他要素并不是缺一不可的，有时往往会根据拍摄内容和具体的主题表达来确定拍摄画面应包括哪些景象要素，但无论如何，各要素之间应合理搭配，精心布局，通过主、陪体的相互映衬和环境要素的烘托，营造和谐、流畅的画面效果。

（一）主体

主体就是画面的主要表现对象，在画面的景象要素中，主体是当之无愧的画面结构的灵魂，它既是画面内容的中心，也是画面结构的中心，其他要素应围绕它配置且与它关联呼应，从而形成一个有机整体。主体可以是人物，也可以是景物；可以是一个人，也可以是几个人或一群人。总之，主体既富于变化又是画面中起主导作用、控制全局的焦点，因此，在画面结构的安排上应使主体明确，突出并强化主体，使之引人注意。

任何一个主题鲜明的画面，一定要有明确突出的主体。要突出主体，可以安排主体位于画面的视觉中心点或黄金分割点，也可以通过线条导引视线、对比、搭框等方式来突出主体。如影片《阿甘正传》中，阿甘参加乒乓球比赛的画面，阿甘位于画面中心，在构图上通过线条导引和大小对比的方式将观众的注意力集中到主体阿甘身上（如图 2-56）。

当以景物、大场面作为画面的表现主体时，应注意选择比较有代表性的建筑或富有特点而又醒目的树木、山丘、岩石来作为画面结构中的支点，它们会在画面布局中组织画面，引导观众视线，发挥提纲挈领的作用，从而使画面主次分明、前后照应，形成统一的整体。

图 2-56 《阿甘正传》

（二）陪体

陪体是在画面中与主体有紧密联系，并同主体构成特定情节的拍摄对象。它在画面中起到陪衬、烘托、渲染、突出主体的作用，同时也可以均衡画面，使画面的视觉语言更准确完整，帮助主体揭示、深化主题。如影片《穿条纹睡衣的男孩》中，父亲是纳粹军官的小男孩布鲁诺无意中来到用电线网制成的围墙边（即奥斯维辛集中营的围墙），认识了用手推车倒碎石子的同龄孩子什穆埃尔，两人成为朋友。这里，手推车和碎石子作为陪体，烘托了两个同龄孩子之间的巨大差距和不同命运，也进一步揭示、深化了主题，即纳粹对犹太人的残忍迫害（如图 2-57）。

图 2-57 《穿条纹睡衣的男孩》

陪体可分为直接陪体和间接陪体两种，直接陪体是指陪体与主体同时出现于同一幅画面上，这时候在陪体的安排上要把握好分寸，注意不要让陪体喧宾夺主，破坏主体的表现力，发挥好陪体的"绿叶"作用。而间接陪体往往不直接出现在画面中，而是通过画面提供某些线索让观众依靠想象联想到陪体的存在，具有一定的隐蔽性和虚幻性，这种处理手法可以充分调动观众的想象力，使画面富有隐喻的意味，从而创造画面之外的画面。如武松打虎，画面中虽没有出现老虎的形象，但可以通过表现风吹草动、林中异响的画面，营造出"林暗草惊风，将军夜引弓"的画面意境，调动观众的想象力，使有限的画面表现出意味深长的画外空间。一般来说，在静态拍摄中，主体和陪体会同时出现在画面中；而在动态拍摄中，陪体有时会出现在画面中，有时则作为间接陪体隐藏于画面外。

> **案例 2-12　　处理好陪体与主体间的关系**
>
>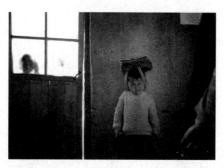
>
> 图 2-58　主体与陪体的匠心安排
>
> 从图 2-58 可以看出，陪体在与主体同处于一个画面中时，应注意把握好以下处理方法。
> （1）主体置于视觉中心，陪体处于边缘。
> （2）主体完整，陪体部分。
> （3）主体正面，陪体侧面。
> （4）主体动，陪体静。
> （5）主体实，陪体虚。
> （6）主体明，陪体暗。

（三）前景

画面中位于主体前面靠近镜头的人或景物，称为前景，是主体周围环境的一部分。很多时候，可以通过前景安排画面构图，发挥前景的积极作用。

- 前景可以与主体形成象征、隐喻、对比等各种关联，帮助烘托主体，说明主题。有些画面内容，单靠主体很难完整表现，依靠运用前景"点题"，使画面主题表达准确、透彻。如电影《毕业生》的海报图片（图 2-59）中，罗宾逊太太的一条腿很性感的横在镜头前成为前景，既表现了罗宾逊太太的强势和掌控，又突显了男主人公本的迷茫和迟疑。

- 前景可以突破二维平面的限制，增加画面的层次感、空间感和透视感。在拍摄时，可以有意识地选用前景进行构图，通过近景、中景、远景的对比，表现出画面近大远小的视觉效果，增强画面空间深度感。如电影《了不起的盖茨比》中，盖茨比在尼克家约见黛茜，尼克回避走出屋外，其中一个画面恰好以尼克作为前景，从窗户可以看到盖茨比和黛茜在屋内交谈的场景，突出了画面的层次感和空间纵深感（如图 2-60）。

- 前景可以帮助均衡美化画面，使构图更富有变化。有时画面主体过于单一、孤立，只拍摄主体会使人感觉单调甚至画面失衡、重心不稳，运用前景进行构

图上的变化会增加视觉上的均衡与和谐。
- 当前景是门窗、围栏等框形物体时，可以通过设置画框前景装饰画面，营造"画中画"的美学效果，增加画面的形式美。
- 在拍摄运动物体时，前景快速从镜头前掠过可以增加画面的节奏感和速度感。
- 前景还可以交代主体所处的环境、季节及天气状况，渲染现场气氛，赋予画面时间特性。

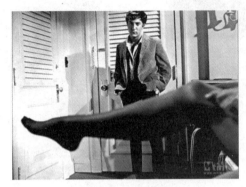

图 2-59 《毕业生》

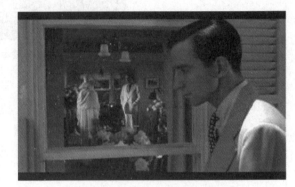

图 2-60 《了不起的盖茨比》

因为前景离镜头近，成像面积大，影调、色调重，位于画面的上下左右边框位置，会很容易夺人眼球，影响人的第一视觉心理。因此，在安排前景时，要注意以下问题。

- 前景应避开视觉中心点。
- 前景面积不宜过大。
- 前景色调不应太鲜明。
- 不用活动物体做前景。
- 前景可以适当虚化。

（四）背景

画面中位于主体的最后用来衬托和渲染主体的人或景物，称为背景。一个画面中可以没有前景，但一定会有背景，背景是画面构图中重要的造型元素。背景丰富多变，正如贝拉·巴拉兹所说，环境和背景"其生动程度并不亚于人物的面孔"[1]，因此，背景在画面中的地位和作用不可低估。

- 背景可以点明主体所处的时代特征、地理位置、季节特征等，渲染环境气氛，将观众的情绪带入故事发生的情境中。影片《南极大冒险》中通过对南极冰天雪地的环境刻画，表现了当地生存环境的艰难，为后面人与动物互助互救情节的展开做了很好的铺垫（如图 2-61）。

---

[1] ［匈］贝拉·巴拉兹.电影美学[M].北京：中国电影出版社，1986：68.

- 背景可以帮助刻画人物性格,有助于观众理解主题思想和情节内容。通过环境的陪衬和描写,可以在一定程度上体现人物的身份、职业、思想、性格、习惯与爱好,帮助观众进一步理解剧情(如图 2-62)。
- 背景可以烘托主体,突显主体鲜明形象。运用具有"可读性"的背景,将背景与主体区分开来,使主体形状、轮廓显著,从而突出主体。
- 背景可以平衡画面,在空间层次、影调、色调等方面丰富构图的表现性,使画面形成多信息、多容量的构图风格。

图 2-61 《南极大冒险》

图 2-62 《舞蹈教师》

背景和陪体一样,都是服务于主体的,而因为背景常常要衬托主体,表现画面空间深度,因此在选取背景时应注意以下问题。

- 背景与主体应相互映衬、相互说明、和谐统一,因此应避免主体与背景游离,去除可有可无的背景,通过背景与主体的完美组合呈现出最佳的视觉效果。
- 背景与主体应在影调、色调、虚实、动静上形成对比,以突显主体的立体感、空间感和轮廓感,发挥背景合理衬托的作用。
- 应多用简化背景突显主体,避免主体与背景不分主次,影响主体表现。如通过拍摄视点的改变,或利用仰拍、俯拍,避开杂乱线条,达到简化背景的目的。也可以利用长焦距镜头、大光圈远距离拍摄,虚化背景,突出主体。

### 案例 2-13　　　　　　　　前景与背景的运用分析

在黑泽明 1952 年导演的电影《生之欲》中,讲述了一个人浮于事的科长渡边在发现自己患癌后开始反思人生的故事。渡边出场的第一个画面中(图 2-63),前景"市民科长"的牌子,表明了渡边的社会角色,也影射了美国对"战后"日本实行的所谓"民主改革"。画面主体渡边一边在枯燥的文件上盖着图章,一边不停地看表等待下班的时间。背景则是成堆的比渡边还要高的资料文件,隐喻了当时日本政府机构严重的官僚主义和形式主义。在这一画面构图中,前景和后景都很好地

衬托了主体,刻画了人物形象,说明了主题。

图 2-63 《生之欲》

### (五) 空白

中国传统的绘画艺术中有"虚实相生,无画处皆成妙境"的说法,指的就是在绘画时,不要一味地涂满和堆砌,该留白时要大胆地留白,通过留白,引发观众联想和创造,进而产生"形在画内,意在画外"的意境空间。艺术相通,绘画艺术中的"无画处"即是镜头画面中的"空白"。因此,视听画面中的"空白"从广义上看是指根据情节发展的需要而使用的空镜头,从狭义上看则是指画面中相对单一色调的背景和空隙,是画面中的隐形结构。

要形成狭义上的"空白",要么选用相同或相近颜色形成的背景,如天空、大地、海洋、森林、夜空等单一色调的背景形成"空白",要么选择长焦距镜头远距拍摄虚化背景,使背景中的杂乱线条和色调在虚焦下得以净化和淡化,也可以形成"空白"。"空白"的面积通常要大于主体面积,才会营造出深远意境,如果面积过小,则会使画面趋向于写实(如图 2-64)。

图 2-64 画面中的空白

在一幅画面中,空白不是有具象的实体元素,却又是画面中联结各实体元素必不可少的无形纽带,是视听画面中特殊的重要元素。其功能和作用表现为以下方面。

1. 空白可以合理分配画面空间

在画面构图中讲究疏密有致,即主体、陪体、环境等实体元素如果在画面中过多过密,会给人压抑窒息的感觉,如果实体元素过于稀疏,则会使画面松散、凌乱,缺乏表现力。因此,画面中的空白元素会根据主题表现的需要合理分配空间,配置各元素,使画面视觉语言精练清晰,构图和谐统一。

2. 空白可以精简画面,营造意境

画面中大面积的空白元素的运用,可以简化背景,突出主体,使画面简洁、流畅,空灵清秀。而且,画面中的大量"空白"可以增加画面的写意风格,生发画面的意蕴空间和观众的想象空间,激发观众的情感共鸣。"天苍苍,野茫茫,风吹草低见牛羊"即是对这样的画面空白最好的写照。

3. 空白可以满足人们的视觉习惯和心理要求

日常生活中,人们观察有方向性的事物或运动物体时,习惯于在物体朝向的前方或运动的方向多留一些空间,即"人有向背,物有朝揖"。因此,镜头画面在拍摄有朝向的物体或运动物体时,为满足人们的视觉习惯和心理要求,通常会在人的视线前方,或是入射光线的前方,或是物体运动的前方,留下足够的空白(或称朝向空间),以留住观众的视线,引发观众心理上的感应与互动。通常在人物的头顶也会留下一定的空白(或称引向空间)。

4. 空白部分的基调会影响画面的情绪表达

画面中空白部分的光线和色调很大程度上会影响整个画面的情绪基调。如果大面积的空白部分运用明亮、洁白的浅色调,如天空、海洋、草原等为背景来烘托主体,则画面更多的是呈现出轻松、愉悦、欢快、阳光的情绪;如果画面中大面积的空白部分选择阴暗的光线和浓重的色彩作为背景,则画面会给人一种凝重、神秘、紧张、深沉的情感状态。因此,创作者会根据主题表现的需要和创作风格,来安排空白部分的影调和色调,使之和画面要传达的情绪相一致。

知识小卡片

空镜头[①]

空镜头又称"景物镜头",指影片中作自然景物或场面描写而不出现人物(主要指与剧情有关的人物)的镜头。如高山、流水、沙漠、天空、草原等。空镜头并不空,而且有多种表现功能和艺术价值。

---

① 搜狗百科. http://baike.sogou.com/v7427157.htm.

## 二、画面构图的类型

### （一）静态性构图

静态性构图是指拍摄中,在拍摄机位、拍摄方向、镜头焦距三不变的情况下,摄像机所拍摄的被摄体相对静止的画面,此时的被摄主体位置基本不变,画面的景别、透视关系和造型因素基本不发生变化,画面呈现出一种平静、顿歇、暂时平衡的状态。

静态性构图虽然是在摄像机机位固定的状态下拍摄,但通过影调、色调和拍摄角度的安排,一样可以使画面具有生命力和感染力。静态构图适于表现静态环境,突出静态人物。它通过消除画面内外的运动因素,使观众可以在视点固定的状态下,集中注意力去观察拍摄对象的细部动作、表情、空间位置及其周围环境,于画面人物的相对静态的行为中去体会人物内在思想和情感的变化,使画面呈现出"此时无声胜有声"的美学效果。

由于静态性构图自身的稳定结构使其往往表现为单构图形式,即一个镜头内只表现一种构图组合形式。因此,在影视作品中,静态性构图的设计与运用更多的是为了奠定作品的节奏风格。而且其本身形态的稳定性使摄影师较易把握画面构图的相对完整,体现画面表意的独立性,在连续运动的镜头中获得动、静势力的相对均衡,形成视觉上的铺垫和参照。

### （二）动态性构图

和静态性构图相比,动态性构图更多地体现出影视作品的构图特点——在运动中完成构图。正如美国电影理论家波布克所说:"电影中的构图不像其他任何视觉艺术中的构图,它的关键在于活动。因为没有一个画格跟另一个画格完全一样,影像是在不断变化的,导演和摄影师必须在任何时候都能掌握它。"[①]因此,动态性构图是在摄像机、拍摄对象、镜头焦距任何一个或多个元素运动的状态下,不断地调整拍摄对象在画面中的位置的过程。

动态性构图形式活泼,信息量大,属于多构图形式,即一个镜头内具有多种构图组合形式。通过连续记录拍摄对象的运动状态及动态呈现拍摄对象的位置、空间的变化,营造出人们在日常生活视觉流动的模拟影像,运用多变的景别、角度和空间层次,形成富于变化的作品风格和审美效果。更重要的是,"影视的运动性及运动性的构图处理不仅指表现运动对象的可见形态,更指深藏其后,并指挥外在行动的思想活动,就是要处理绘画根本无法驾驭的浸润着饱和情绪状态的运动速度、节奏和韵律。影视运动性要求我们打破静止构图观念,建立适于影视的动态构图观念。"[②]

因为动态性构图的多变性会造成人们视觉上的更迭,因此利用动态性构图的充

---

① [美]李·R.波布克.电影的元素[M].伍菡卿,译.北京:中国电影出版社,1986:60.
② 郑国恩,王伟国.影视摄影技巧与构图[M].北京:科技文献出版社,1993:341-342.

分变化有助于形成鲜明多变的画面节奏,进而影响观众的心理节奏和情绪反应。但是动态性构图常会限制观众视线的集中,故对于摄影师来说,进行动态性构图不会过多地去追求画面的规整性,而更注重通过丰富流畅的构图变化和画面结构的整体效果来表达主题,表现作品风格。此外,动态性构图不利于清楚表现人物的面部表情,但对人物的动作变化会起到强化作用。

从摄像机、拍摄对象和镜头焦距运动变化的角度来看,动态性构图的基本形式包括以下几种。

1. 摄像机和镜头焦距静止,拍摄对象运动

这是摄像机在固定视点上拍摄运动主体的动态构图。在固定的空间范围内,摄像机固定不动,镜头也不做变焦运动,而拍摄对象做水平或纵深运动。这种形式的动态画面通常会比较真实、客观地记录反映拍摄对象的运动速度和节奏变化。如拍摄快速奔跑的羚羊或呼啸而来的火车,都可以通过使用不同的焦距和景别,从不同的方向和角度强化运动对象的动感。

2. 摄像机运动或镜头焦距变化,拍摄对象静止

这是通过摄像机或镜头焦距的运动变化,使观众的视点和视向发生变化,体现了观察物体的主观性。常见的运动镜头包括推、拉、摇、移、升降拍摄等。因为要通过多幅构图组合做整体的审美表达,所以拍摄过程中要做到匀速、平稳、准确地拍摄。

3. 摄像机和拍摄对象一起运动

摄像机和拍摄对象同时运动,会因为两者运动方向的不同使画面的构图结构发生变化。通常来说,摄像机和拍摄对象的运动关系因方向的不同可分为"同向、异向、相聚"三种,其中最常见的是同向运动中的跟拍。当拍摄对象和摄像机的运动方向一致时,摄像机会追随运动主体进行等速拍摄,此时运动主体在画面上的面积和位置相对稳定,只有后面的背景空间处于变化当中。这种拍摄手法在体育比赛中运用较多。另外两种运动关系,"异向"是摄像机和拍摄对象向相反方向运动,"相聚"是摄像机和拍摄对象向相对方向运动,拍摄时,应利用景别和拍摄角度的变化满足观众的视觉习惯和心理习惯。

(三)综合性构图

顾名思义,综合性构图是包含了静态构图和动态构图的多层次、多变化构图。在一个镜头画面中,既可以运用固定视点拍摄静态物体,又可以使摄像机和拍摄对象运动起来拍摄动态画面,形成有动有静、动静合一的有机构图形态;在综合性构图的结构安排中,既可以是静为主动为辅的静态主体性综合构图,又可以是动为主静为辅的动态主体性综合构图,还可以是动静交错呈现的均衡综合性构图。由于综合性构图变化复杂,因此在拍摄过程中,应注意遵守轴线运动的规律,多用长镜头,按照构图的意图,安排拍摄对象的位置,通过运用不断变化的景别、角度、光线、色调、背景等元素,既有重点突出和描绘,又可以保持不间断的连续表现,建构起统一时空中适于主

题表现需要的画面情绪和动静相宜的叙事表达。

> **案例 2-14**　　　　　《杀手里昂》开场部分的构图类型
>
> 　　在电影《杀手里昂》开场的两场戏中,静态构图的运用和动态构图的运用形成了鲜明对比。影片开场部分首先交代了里昂的出场及职业身份,画面中人物全部坐着,摄像机也静止拍摄,运用的都是静态性的画面构图。而进入第二场戏,里昂接下任务,准备要去杀死"胖子",画面中人物都处于运动当中。尤其是当"胖子"意识到自己随时可能被里昂杀掉时,在屋内紧张地四处奔跑和躲藏,通过人物的肢体动作渲染了人物的紧张心理,机器也同时进行运动拍摄,运用了典型的动态性构图,和第一场戏中的静态性构图形成了鲜明对比。

### 三、画面构图的特点

在视听作品拍摄中,画面构图的特点表现为以下几点。

（一）构图载体的运动性

视听作品"无论何时画格内部都存在着运动",在画面的连续展示和不断运动中,画面构图中人物的位置、背景关系及透视关系也在发生着改变,"构图改变了,影像对观众的影响也发生了变化"。[①]

（二）画面结构的连贯性

从视听画面的运动性看,"影片是始终在变化着的影像的一种不断的流动。"[②]因此,在视听作品中,一个相对完整的镜头可能是由一系列前后连贯、内容相接的画面构图所组成,这一系列构图组合形式之间的延续性和前后相承的关系,使镜头画面在流动的整体结构中具有了完整性。

（三）画面时空的多变性

因为视听画面的运动性,它在具体的运动中构建了时空关系,它的画面构图可以随着时间、空间的变换,多角度、多视点、多维度的传递信息,塑造形象,因此,"电影是时空艺术",可以穿越时间与空间丰富画面构图的视觉效果,满足观众的视觉感受。

### 四、画面构图的基本法则

视听作品的画面要突出主体,富于变化,为主题服务,满足人们的审美趣味,从构图形式上看有一些可遵循的基本法则。

---

① [美]李·R.波布克.电影的元素[M].伍菡卿,译.北京:中国电影出版社,1986:60.
② 同上。

(一)位置法则

这里所说的位置法则既指被摄主体在画面中的位置,又指地平线在画面构图中的位置。这两者在画面中所处位置的不同,会影响我们的视觉注意力和构图风格。

1. 被摄主体在画面中的位置

(1)几何中心。

以规则的长方形画面为例,画面的几何中心就是画面对边中线的交叉点或画面两条对角线的交叉点(如图2-65)。因为这个交叉点位于画面中央,左右两条边线对它的作用力相互抵消,因而处于交叉点位置的主体会给人稳定、严肃、庄重的感觉。通常在一个相对独立封闭的画面中,中心位置会使视线集中,安排于中心位置的人物也通常意味着权力和掌控,因此在视听作品中常将群体中的重要人物安排于几何中心点(如图2-66)。但几何中心的位置又会使画面略显呆板,因此在使用时应注意景别的运用和主题表现的需要。

图 2-65　几何中心

图 2-66　《开国大典》

(2)视觉中心。

当我们观看影视屏幕时,在长方形的画框中,有易吸引注意力的注意中心区域和注意力反应模糊的注意边缘区域。而易吸引我们视觉注意力的区域往往是人两眼直视前方所形成的视觉中心区域,即图2-67中的四个圆形区域。其产生的依据是利用黄金分割线将画框上下左右进行分割形成四个交叉点,利用中国传统的三分法将画框横向、纵向划分成"九宫格",同样形成四个交叉点,两种划分方法使相邻的两个交叉点形成黄金分布区域,即我们所说的视觉中心。位于视觉中心的主体更易吸引观

众的兴趣点,使观众产生愉悦的审美感受,同时视觉中心构图能产生位置上的空间感和对比感,使画面更具动感与活力。因此,要想表现画面构图的形式美感,通常会将拍摄主体置于视觉中心区域(如图2-68)。

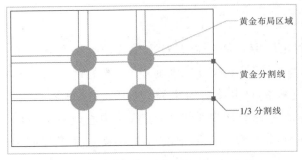

图2-67　视觉中心

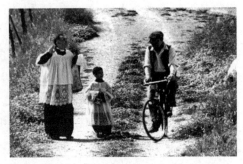

图2-68　《天堂电影院》

(3) 边缘位置。

边缘位置是将拍摄主体置于画面左右边线任意一边的位置,而其余部分做空白处理的构图方法。这种位置安排使人感觉主体受到靠近边线的拉力作用,仿佛要被拉出画面,表现出画面构图的不平衡感和主体无力支配画面的渺小和卑微,通常用于表现人物被排斥、挤压、屈辱的状态。如影片《天堂电影院》(图2-69)中,主人公多多三十年后再次回到家乡,看到放映机中出现当年的初恋艾莲娜的图像,画面中主人公被安排在边缘的位置,表现了主人公对当年逝去的美好爱情的追忆和无奈。

图2-69　《天堂电影院》

(4) 画面上方。

当拍摄主体处于画面上方位置时,如果主体面积较大,通常会基于地心引力的心理作用,感觉主体有一种居高临下、向下倾压的权威感。因此,在塑造英雄人物形象时,通常会采用仰拍将拍摄对象放在画面上方中央位置,以强化拍摄对象的压倒性气势和威望(如图2-70)。

图 2-70 《巴顿将军》

(5) 画面下方。

当拍摄对象处于画面下方位置时,它会因为上方空间对它产生的压迫感和下方边线对它的拉力,而有一种从属、无力的感觉。因此,如果拍摄对象安排在画面下方位置,通常会表现出拍摄对象的受压迫、压抑、脆弱的感觉。如影片《黄土地》中,女孩要嫁给大自己许多的男人,出现乡民围观的画面,乡民被安排在画面的下方并不完整表现,暗示了黄土地对人的挤压(如图 2-71)。

图 2-71 《黄土地》

2. 地平线在画面中的位置

所谓地平线就是天地之间的分界线,在远景系列的画面中,地平线表现得较为明显,在近景系列中常被淡化。地平线在画面中的位置,决定了画面的空间关系和透视效果。按地平线在画面中的位置,可以将其分为三种形式。

(1) 地平线在画面上方。

在远景系列镜头中,当地平线位于画面上方时,会增强画面的空间纵深感和深远关系,有俯拍的效果。尤其是当地平线位于画面上方 1/3 处时,在画面比例中天空占 1/3、地面占 2/3,从视觉心理上讲,这是最让人惬意和愉悦的画面构图比例。

(2) 地平线在画面下方。

在远景系列镜头中,当地平线位于画面下方时,会增强画面的空间宽广度和横向空间关系,有仰拍的效果。在画面中,地平线位置降低,使地面的比例减小,天空的范

围扩大,给人更加开阔、壮观的感觉。

(3) 地平线在画面之外。

在近景系列镜头中,地平线被淡化,或大角度俯拍及仰拍中,地平线被处理在画面之外,画面的空间感和透视感被弱化,而更多地突显构图的形式感和平面构成效果。

因为地平线在客观上会分割画面,因此,在构图中一般不宜让地平线中分画面或让地平线穿过人物主体的头部或脖子,而应让地平线处于黄金分割线的位置,以满足和愉悦人们的视觉心理。当然,如果拍摄有水面的风光画面,可以打破常规将地平线置于画面中间,使岸边的景物和水中倒影交相呼应,利用相似的重复,使画面形成对称和谐的美感(如图 2-72)。此外,除非基于作品特殊表现需要,一般情况下,画面中的地平线不宜倾斜,否则会给人以倾覆和失衡之感。

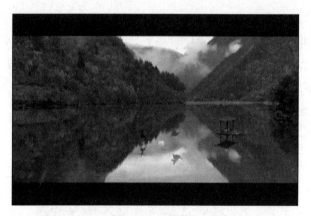

图 2-72 《英雄》

(二) 对比法则

对比也称对照,是将有差异、矛盾和对立的双方放在一个画面中,通过利用优势形象和其他形象所形成的反差吸引观众注意力,从而发挥突出主体、反映主题的作用。在视听画面的构图中,对比的形式包括大小对比、动静对比、方向对比、影调对比、色调对比及虚实对比等。

1. 大小对比

大小对比通常指的是体积的对比,即通过远近、长短、高低、大小的对比手法,将两个体积有明显差异的形体置于同一画面中,通过对比,强化观众对主体形象体积大小的鲜明认识。如拍摄宏伟的建筑,如果没有陪体做对比,观众对建筑物具体大小的认识是模糊的,如果在建筑物下面安排人物,通过对比,观众则会对建筑物的实际大小有清楚的认识。有时,为突出主体形象,会有意识地将主体置于画面中的突出位置,使主体占有大面积空间。如影片《辛德勒的名单》(图 2-73)中,辛德勒第一次出场就在画面中占有较大面积,通过画面构图中的大小对比暗示了辛德勒在剧中的主导作用和控制权。

图 2-73 《辛德勒的名单》

2. 动静对比

因为视听作品画面的运动性,因此在画面中运动的物体更能在周围的环境中跳脱出来,吸引人的注意力;反过来,如果是在川流不息的人潮中,静止的主体也能从人群中突出出来,因为人眼有求异功能。前者是以静衬动,后者是以动衬静(如图 2-74)。

图 2-74 以动衬静

3. 方向对比

主体和周围的人群以相反的方向运动,可以使主体更吸引观众视线,从而突出主体。因为人们总是会第一眼注意到那个画面中不同的物体。如电影《西西里的美丽传说》(图 2-75)中,主人公玛莲娜无视周围人的注视默然前行,显示出了她在这个宁静小镇中的与众不同和备受关注。

图 2-75 《西西里的美丽传说》

#### 4. 影调对比

物体在受光照射后,由于受光部位不同,会产生受光面和阴影面,从而形成明暗差异。在大面积暗调的画面中,明亮的阶调会显得更加突出,反之亦然。通过这种明暗变化,可以突出主体形象。同时,通过采用不同的曝光手法,会使画面形成不同的影调和基调。如塑造人物硬朗、果断的作风,可以选择明暗反差较大、层次丰富的画面;如果要表现人物柔和的性格和情感,可以选择明暗反差较小、层次细腻的画面。不论主体受光或是处于阴影当中,要注意应利用明暗对比的有利因素来突出主体。

#### 5. 色调对比

色调的对比通常指冷暖色的对比。在以冷色调为主的画面中,即使暖色只占少部分面积,也会很突出。反过来,在以暖色调为主的画面中,冷色调也会成为突出的视觉内容。而在冷暖色的对比中,互补色的对比成为最有表现力的色调,如红与绿、黄与紫、蓝与橙等。

#### 6. 虚实对比

虚实对比通常是运用长焦距、远距离拍摄形成小景深,从而使主体清晰、陪体模糊,以达到突出主体的目的。虚实对比一方面可以虚化杂乱的后景,避免陪体分散观众注意力,将观众视线引向清晰的主体,另一方面也使得画面的影调层次丰富,形成符合作品情节的意境(如图2-76)。

图2-76 《大红灯笼高高挂》

### (三)均衡法则

在视听作品的画面构图中,均衡主要指画面各要素的排列组合能给人以视觉上和心理上的力的统一和均等,形成视觉重量上的均势。因此,传统的画面构图都应遵从均衡原则,使画面各部分保持力的平衡,给人心理上一种稳定、和谐、完整的感受。均衡包括对称性均衡和非对称性均衡。

#### 1. 对称性均衡

对称性均衡是指被摄对象的自身结构、大小、数量在画面轴线两侧完全对应和对等,是最常见的使画面均衡的方法,如人体本身就是对称性结构。对称式构图宜于表

现静态,可以使画面表现出庄重、肃穆、稳重的视觉效果(如图 2-77 和图 2-78),但对称性构图的镜头如果持续时间过长,则会使画面呆板、单调、缺少变化,甚至表现出沉闷、压抑的情绪。

图 2-77 对称式构图

图 2-78 《加勒比海盗》

2. 非对称性均衡

和对称性构图的沉闷、单调相比,非对称性均衡更多地注重在均衡中求变化,针对画面各部分在明暗、大小、形状、色调和空间位置等方面的差异,利用观众的视觉心理和视线运动来重新参与画面创作,通过对不同视觉重量的物体进行构图安排和画面布局,使观众获得心理上的均衡和稳定(如图 2-79 和图 2-80)。

通常来说,体积面积较大的物体、处于运动中(或有运动趋势)的物体、色彩较浓重(或冷色调)的物体、亮度较低的物体均给人较"重"的感觉;反过来,体积面积较小的物体、静止状态的物体、色彩较清淡(或暖色调)的物体、亮度较大的物体均给人较"轻"的感觉。因此,在画面构图时要获得均衡,应将较"重"的物体安排在画面中轴线附近,靠近支点,较"轻"的物体应尽可能离中轴线稍远,或增加较小物体的数量,以达到视觉重量上的均衡。

图 2-79 均衡式构图

图 2-80 《天堂电影院》

 知识小卡片

> 视觉重量①
> 视觉重量是衡量画面内容在视觉注意力上的一种说法,不能完全量化。在画面在,人眼首先观察或着重观察的内容视觉重量较重,反之视觉重量较轻。如画面中,面积大的内容视觉重量要重于面积小的内容。

### (四) 统一法则

在视听作品拍摄中,镜头所面对的事物是千变万化、丰富多样的,而镜头画面所承载的内容和时空信息是有限的,因此,影视镜头在面对纷繁复杂的外部世界进行取舍时,既要保证画面内容的多样性与变化性,又要注意画面内部各元素之间的呼应与有机联系,使之成为和谐统一的整体。在组织、筛选画面内容时,应使各元素统一于一个主题思想,尽量排除和主题无关的内容,使画面内容在丰富多变中达到协调一致。

通常,要做到画面内容的统一,一方面在面对复杂多变的场景时,从中寻找具有共同性和一致性的景物,利用近似或相同的造型元素进行照应组合,实现画面的统一;另一方面,也可以在面对相对单一的景物时,通过不同的明暗、色彩、形状及线条构成差异对比,通过对比突出画面中的主要内容和主要特征,从而突出主体。

### (五) 简化法则

如果说绘画是做"加法"的艺术,那么摄影、摄像则是做"减法"的艺术。面对繁复多变的大千世界,视听作品的镜头只能表现画框内的世界,无时无刻地不在做选择和取舍。同时为了表现明确的主题思想,也必须不断地进行提炼和概括。而要避开妨碍主体表现的多余形象,画面构图必须简洁明快,以尽可能少的结构特征去表现尽可能多的思想内容。在造型元素的运用上,力图以最简单的元素解决最复杂的问题,用最简洁的画面传递最丰富的信息量。要做到画面简洁、突出,应在画面上留下相应空白,尽量隐去画面中不必要的内容,背景也要简化或虚化,不抢夺主体视线,使画面主次分明,疏密有致,主题突出。

## 五、画面构图的意义

### (一) 实现对现实空间的表达

视听作品通过单一的画面构图对现实空间进行了分解,又运用多画面构图连接与组合起现实空间,在镜头进行相对静止拍摄和运动拍摄的过程中,因为画面容量的

---

① 张菁,关玲.影视视听语言[M].中国传媒大学出版社,2014:54.

受限,只能截取表现少部分现实空间,从而省略了对画框外现实空间的完整表述并对观众形成暗示,这同时也给了观众不断建立起想象去参与和重构画外现实空间的机会,通过画面构图的表现,观众有了不断接近现实世界的可能。

(二)表现作品的创作风格和主题思想

对于创作者来说,画面构图往往是他们表达自己的一种重要的语言形式,他们通过构图表现主要人物的内部和外部特征,显示人物的内在情感,塑造作品的视觉风格,表达作品的创作意图和主题思想。如影片《大红灯笼高高挂》(图 2-81)中,运用了大量的对称性镜头,画面稳定但压抑,奠定了影片的基调。尤其在对陈家大院多次的俯拍性镜头中,严格按照建筑中的轴对称进行构图,通过封闭、深邃的宅院表现了封建传统对人性尤其是女性的压制和禁锢,暗示了陈旧传统和礼制的牢不可破。

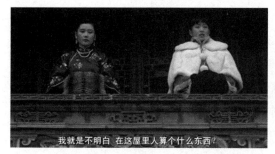 

图 2-81 《大红灯笼高高挂》

(三)画面构图是画面语言"有意味的形式"

画面构图是"有意味的形式",它通过安排主体在画面中的位置,运用对比和均衡的手法揭示人物与人物、人物与环境之间的关系,利用光线、色彩、形状、线条等造型元素表现形象特征,传递拍摄对象的形式美感和表现意味,使我们通过领悟拍摄对象的外在形式进而感受其内在品质。

## 第三节　线条与形状

从造型艺术的角度来说,每一个物体都有自己的外部轮廓和形状,呈现出一定的线条组合,如垂直的树木、弯曲的海岸线、方形的桌子、圆形的瓜果等。人们通过线条的组合,可以建立起对物体形象的联想和认知,表现物体的质感、量感和空间感。在视听作品中,线条和形状的运用成为画面形式美感的基础元素,有效地再现影像的轮廓和空间结构,表达创作者的思想感情和作品的主题内涵。

一、线条的类型及特点

从线条来源上看,一种是物体自身轮廓所构成的实体线条,如球是圆的、笔是直的;还有一种是由很多同类物体的规则排列所构成的关系线条,如天空中一队大雁排

列成一字形直线、舞台上舞蹈演员围成圆形图案等。从性质上看,线条可以分为直线和曲线两种。

(一) 直线

直线线条因为在点的运动中没有受到阻碍,给人的第一视觉感觉是直接、明确,并且充满着阳刚之气,因此又被称为"男性线条"。

1. 水平线

水平线在画面中向两侧延伸,可以使观众视线左右移动,从而产生开阔、伸延、舒展的效果,因此水平线条适合表现宽广、辽阔的自然景色,如草原、湖泊、海洋等都以水平线为主导线条(如图 2-82)。同时,水平线属于横向线条,在画面中与上下边线构成平行线,在视觉心理上会给人以稳定、平衡、宁静的感觉。但是,如果画面中出现两条以上水平线时,则会使画面因加倍稳定而给人以沉重、压抑的感觉。

2. 垂直线

垂直线在画面中有向上延伸的趋势,因而适合表现高耸、挺拔、修长的感觉,如直立生长的树木、高耸巍峨的教堂等。如果以仰角拍摄垂直线条的人物或建筑,则会进一步突显拍摄对象崇高、伟大的形象。同时,如果画面中出现整齐排列的垂直线,还会使人产生庄严、肃穆、有秩序、重心稳定的感觉,从而营造庄重、沉稳甚至紧张的气氛(如图 2-83)。

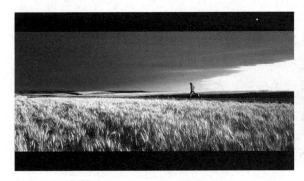

图 2-82 《阿甘正传》

图 2-83 垂直线

3. 斜线

斜线打破了水平线和垂直线之间的简单布局,并总处于水平线和垂直线之间力的作用中,因而易表现出不稳定感,使画面充满动感,表现出更多的活力。此外,斜线还意味着危险、不安、迷乱以及无法控制的感情,易产生跳跃的感觉。最典型、最有表现力的斜线是对角线,当画面以对角线作为主导线条时,会使画面表现出上升、延展的态势,不动的物体会表现出动感,运动的物体则会进一步强化其运动感和速度感。同时,因为对角线是画面中最长的线条,用它来表现人群、队伍、道路、河流等会强化拍摄对象的漫长线条,从而为表现主题服务(如图 2-84)。

4．放射线

放射线是由一点出发向周围发射的线条,利用放射线进行构图,会使画面产生扩张或收缩的视觉效果,如太阳放射的光芒或者烟花绽放的轨迹,都会通过放射线构图,使画面呈现出强烈的扩张性、爆发力和动感,产生强烈的视觉冲击(如图2-85)。放射线构图可以平衡画面,凸显发散中心,收紧画面主题。因此,可以将被摄主体置于放射线中心,以吸引观众的视觉注意力,表现被摄主体的开放性和力量感,并使画面形成开阔、舒展、扩散的视觉效果。

图 2-84　斜线

图 2-85　放射线

（二）曲线

曲线是点在运动过程中改变方向的线条,因为曲线的起伏变化会让人联想到女性的身体结构线条,因此曲线会给人以柔美、吻合、浪漫、优雅的感觉,是富有阴柔之美的线条。当画面构图的主导线条是曲线时,会使画面呈现出温柔、轻快、和谐的美感。曲线在构图中的变化形式复杂多样,常见的有"S"形、"C"形、"L"形、"V"形或"X"形等。

1．"S"形

当画面的主要轮廓线呈"S"形或运动主体的运动轨迹呈"S"形线条时,就形成"S"形构图,如蜿蜒流淌的河流、弯曲通幽的小路等(如图2-86)。"S"形线条是曲线中最富有魅力和优美的线条,它常让人联想起女性的身体结构线条和蛇形的轨迹,以它作为主导线条拍摄弯曲绵延的山脉、河流、运动轨迹等,会打破地平线对画面的分割,将人的视线延伸至远方,使画面更富于变化而意境深远。在画面中,运用多层次的"S"形线条可以使画面富于流动感和生命力,在画面千回百转的形式变化中,带给人一种流畅、温柔、和谐、悦目的美感。

图 2-86　S 形

2. "C"形

"C"形线条在画面中是半球形或半圆形的线条,它的弧度会使画面优美而富有动感,更具有艺术性。在以"C"形线条为主导的画面中,线条会引导视线沿弧度改变方向,使物体表现出活力和动势(如图 2-87)。

图 2-87　《巴顿将军》

3. "L"形

"L"形构图是一种边角构图形式,它占据画面的两边和一角,利用垂直方向的线条和水平方向的线条交汇形成半个围框,组成正"L"形或倒"L"形,将需要强调的主体围绕、框架起来,使之突出醒目,吸引人的注意力,突显主题。"L"形构图常给人以稳定、安静的感觉(如图 2-88)。

4. "V"形或"X"形

"V"形或"X"形构图是指主体位于画面中心,四周景物向中心集中或由中心向四周扩散的构图方式,这种构图可以把人们的视线汇聚到中心,从而突出和强化主体。这种构图方式利用线条汇聚产生强烈的画面透视感,使画面的空间纵深感表现鲜明,适于拍摄桥梁、铁路、公路、仪式场面等(如图 2-89)。

图 2-88 《辛德勒的名单》

图 2-89 《阿甘正传》

## 二、形状的类型及特点

形状是事物的存在或表现方式,也是事物的重要特征。正如美国心理学家鲁道夫·阿恩海姆所说:"形状,是眼睛所把握的物体的特征之一,它涉及的是除了物体在空间的位置和方向等性质之外的那种外部形象。换言之,形状不涉及物体处于什么地方,也不涉及对象是侧立还是倒立,而主要涉及物体的边界线。"[1]形状有规则与不规则之分,规则形状包括三角形、方形、圆形、菱形、扇形等,而视听作品的画面构图中,更多的是因为事物自身形状及画面中线条构成的不规则,使画面呈现出复杂多样的形状变化。我们可以在画面形状的规则变化或不规则呈现中去体会创作者的思想情感和作品主题。

### (一)"井"字形

"井"字形构图又叫九宫格构图,即将画面横向、纵向进行三等分,四条等分线交叉即形成"井"字形,"井"字形构图可使画面各部分形成照应,富于变化和动感,画面简练鲜明(如图 2-90)。同时,在四条等分线的四个交叉点任意位置上安排主体,可使主体易吸引注意力,获得较好的视觉效果(如图 2-91)。而四个交叉点的动感视觉感应有所差别,通常来说,上面的位置比下面动感要强,左边的比右边要强。

图 2-90 九宫格构图

图 2-91 《乔家大院》

---

[1] [美]鲁道夫·阿恩海姆.艺术与视知觉:视觉艺术心理学[M].腾守尧,朱疆源,译.北京:中国社会科学出版社,1984:56.

### (二) 三角形

三角形构图也称金字塔式构图,即画面中性质相同的三个兴趣点之间的连线或被摄主体的外部轮廓构成三角形的形状,从具体形式上分有正三角、倒三角以及斜三角等不同情况。通常来说,三角形会给人一种稳定、坚固、不可动摇的感觉,在画面中由三个兴趣点构成的三角形会使画面构图产生平衡感,满足人的心理感受。在三角形构图中,正三角形因为水平底边位于画面底部,因而给人稳重有力的感觉,如果拍人,会使人物显得沉稳庄重。如果将主体放在正三角形两条斜边的交叉点,则会将视线引向主体进而强调主体。电影《美丽人生》(图 2-92)中,爸爸、妈妈和孩子构成了稳定的正三角形,表现了一家人的幸福、和谐。而倒三角形又被称为陀螺形,因为水平底边位于画面顶部,只有两条斜线的交叉点位于画面底部,会给人一种摇摇欲坠、极不稳定的感觉,适于表现危机四伏、动荡不安的状态。至于斜三角则介于正三角和倒三角之间,比较灵活而富有变化(如图 2-93)。

图 2-92 《美丽人生》

图 2-93 《雨中曲》

### (三) 圆形(椭圆形)

圆形或椭圆形又称"O"形线条,是封闭性曲线,具有内在的充实感和饱满感。圆形构图易形成强烈的整体感,并使人们的视线随之旋转、运动,富有动感,充满活力。用圆形或椭圆形结构画面时,画面会显得更加活跃丰富,富有艺术性。同时,因为圆形的均衡对称,使画面呈现出和谐、一致的美感,适于表现场面或渲染气氛(如图 2-94 和图 2-95)。

图 2-94 圆形

图 2-95 《与狼共舞》

## （四）方形

方形包括正方形和长方形，其四条边线和画面边框平行，具有稳定感和力量感。同时，因为方形是封闭的框架，如果用方形作框来拍摄人物，会表现出环境的保守、死板、僵化以及人物所受到的禁锢，具有特殊含义。如《生之欲》（图 2-95）中以重叠延伸的方形作框，表现了官僚体制对主人公渡边的束缚；而《大红灯笼高高挂》（图 2-96）中的画面构图多为幽闭的四方形，人物置于画面中暗喻为"囚"，暗示了影片中的女性所面临的困境。

图 2-96　《生之欲》

图 2-97　《大红灯笼高高挂》

## 三、线条与形状的作用

### （一）导引视线，突出主体

画面中的线条是有运动性的，我们在观看画面时，会不由自主地被线条所吸引，并将视线投向线条延伸的方向。这时，如果将表现主体置于单一线条的末端或三分之二处，或将主体置于两条交叉线条的交叉点，都会因为线条导引视线的作用而将观众注意力很自然地引向主体，从而起到突出主体的作用（如图 2-98）。

图 2-98　《阿甘正传》

### (二)汇聚透视,表现空间深度感

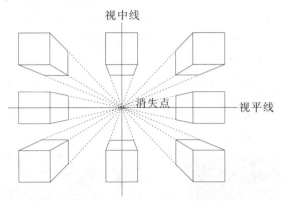

图 2-99　立方体的平行透视

在画面中,线条或形状产生的透视现象是源于眼睛对物体的感知会因为距离远近的不同而产生近大远小的视觉现象,对于物体的轮廓线,如果是纵向排列的平行线条或规律性线条则越向远处越集中,最后汇聚为一点消失在地平线上(如图 2-99)。其表现规律为:视平线以上的平行线,越向远处延伸则越往下走,视平线以下的平行线,越向远处延伸则越往上走,左边的轮廓线向右侧集中,右边的轮廓线向左侧集中。因此,线条的汇聚和透视可以确定物体的远近空间关系,突显画面的空间深度感和纵深感。在影片《阳光灿烂的日子》(图 2-100)中,两帮原本要群殴的年轻人因为一个威震京城的小混混而和解,双方涌入餐厅举杯庆贺,此时杯子形成的线条产生汇聚透视,将观众的视线导向位于线条交汇点的小混混,画面空间感强烈。

图 2-100　《阳光灿烂的日子》

### (三)表现节奏感与韵律感

所谓节奏,本是音乐术语,是指音响、节拍规律性交替出现的强弱长短的重复和变化。在影视画面构图中,可以通过线条和形状的重复运动或规律性变化,使观众的视线追随画面产生视觉节奏感,进而作用于人的心理情感,使观者得到心理上的愉悦和情感上的满足。这是因为人的眼睛在面对画面时,会本能地排除杂乱和无用的东西,而努力寻求画面中的秩序和规律,进而建立完整图形。在线条和形状得到统一和

趋于完整的过程中,画面所产生的形式美感使观者的视觉和心理都得到极大的满足。当画面中的形相要素因为重复性的变化和相似性的运动而产生节奏感和韵律感时,画面中的视觉要素高度秩序化和完形化,很容易使观者随之产生心理和情感上的共鸣(如图 2-101)。

画面构图要产生节奏感可以通过线条和形状的重复来获得,但也不能仅限于单纯的重复而无变化,优秀的画面构图会存在不同的节奏,会通过不同形相要素如大小长短、高低起伏、疏密明暗的对比和渐变而在形式中注入变化,从而使人产生轻重、缓急、强弱、刚柔的心理律动和情感节奏。节奏感强的画面具有强烈的动感,吸引观众的注意力,从一个形相过渡到另一个形相,使观众的视线随着画面的节奏而萦回流转,它也会以自身形相的感染力激发观众情感,震撼观众心灵,赋予作品动人心弦的艺术魅力。如图 2-102 中,运用俯拍镜头表现了屋内的圆桌和圆形地面结构,大圆套小圆的同心圆构图使画面充满动感,而围在圆桌周边的三人又形成三角形结构,表现了一定的稳定性,使画面动中有静,动静结合,赋予画面强烈的节奏感。

图 2-101　节奏　　　　　　　图 2-102　《英雄》

（四）运用框架,突出主体,平衡画面

在画面中,如果运用规则形状或不规则形状作前景框住主体,则会在画面的构图框中,再结构出一个框架,形成框中框的效果。框架式构图一方面可以产生"向心"作用,将观众注意力集中到框架中的主体上面,使画框内容成为视觉中心点,从而起到突出主体的作用。另一方面,框架式构图可以形成一种"画中画"的美学效果,使画面构图紧凑,富有装饰趣味和形式上的美感,如用富有装饰意味的门窗作前景设置画框,增加画面的装饰美。

对于尺寸相对较小无法支配画面的主体,框架式构图可以有效地突出主体;而对于距离较远的物体,用框架式构图则可以更好地表现出画面的空间深度感,增强画面的感染力和表现力。在视听作品中,用框架式构图常会表现出框中人物的无力感和被动性,从而营造压抑、沉闷、消极的基调。如影片《毕业生》(图 2-103)中,罗宾逊太太以翘起的大腿构成三角形的框架,将男主人公本框在其中,表现了罗宾逊太太的主导性和掌控性。而《天堂电影院》(图 2-104)中的框架构图也一样表现了小多多想要

学习放映电影却稍显弱小的态势。

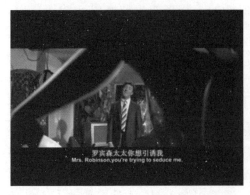

图 2-103 《毕业生》

图 2-104 《天堂电影院》

（五）具有象征意义和联想作用

虽然线条和形状本身没有任何具体的含义，但基于日常生活经验的积累和人们的视觉心理习惯，人们对各种线条和形状还是形成了一些固定的抽象认知。如看到直线，会感觉高大、威严、庄重，从而联想到男性的权威和尊严；看到曲线，则会感觉柔软、优美、婀娜，从而联想到女性的温柔和活力；看到斜线，则感觉到动势和不稳定，看到射线，则体会到膨胀、奔放的威力。形状也是一样，三角形让人觉得稳定，方形感觉严谨又庄重，圆形则充满动感和活力。因此，通过画面的整体结构和主体形象的线条及形状，我们可以体会画面所要传达的内在含义和潜在思想，感受画面中人物的个性特征和思想感情，进一步深入理解作品主题。如《霸王别姬》（图 2-105）中，程蝶衣和段小楼同在化妆室化妆，程蝶衣使用的镜子是圆形的曲线，而段小楼使用的镜子则是方形的直线，暗示了两人关系中不同的性别角色。

图 2-105 《霸王别姬》

> **案例 2-15**　　　　《雁南飞》开场部分的线条与形状运用[①]
>
> 因为前苏联电影注重以"有意味的形式"给观众以视觉和心理上的强烈冲击，

---

① 田卉群. 经典影片读解教程（上）[M]. 北京：北京师范大学出版社，2004：69-71.

因此1957年拍摄的电影《雁南飞》自始至终表现出鲜明的对比、构图简化的特点。而影片的第一段落更是以简洁而充满视觉冲击力的线条和形状进行构图,表现了女主人公薇罗尼卡和恋人鲍里斯之间的美好爱情。

　　影片的第一个镜头是薇罗尼卡和鲍里斯在河边约会,弯曲的河岸形成了典型的C形曲线构图,然后两人看天上的大雁,大雁成"人"字形排列,身后桥上的绳索构成了三角形构图。接着镜头俯拍二人,桥身和索架的影子又构成了"V"字形,最后二人沿着教堂边的大街回家,地面上的平行线和两侧建筑的边界线构成汇聚和交叉,导引视线,增强画面纵深感(如图2-106)。

图2-106 《雁南飞》

　　鲍里斯和薇罗尼卡回到她的家中,在楼梯上,鲍里斯和薇罗尼卡商量下一次见面的时间,这时影片采用了对角线构图,配合楼梯扶手形成的三角形,表现了恋人间的稳固爱情(如图2-107)。

图 2-107 《雁南飞》

《雁南飞》在影片开头表现男女主人公的爱情生活时,运用了曲线、三角形、"V"字形、对角线等线条和几何形状来简化构图,力求表现出爱情生活的美好和单纯,相较于之后残酷的战争场面,这些简洁美好的画面使女主人公对这段爱情生活的回忆变得更加完美和梦幻。

## 第四节 光线

摄影艺术就是光与影的艺术。如同画家手中的油彩一样,对于摄影师来说,光线是其进行创作的重要手段,从这个意义上来说,视听作品就是"用光进行写作"的艺术。所以,同一个物体,不同的光源、光线性质、光线方向,它所塑造出的物体特征和画面气氛是不一样的,进而会影响画面信息的传递和影片情绪的表达。通过控制光的方向、强弱、性质和基调,创作者会利用光线进行视听作品的叙事和表意,从而创造特殊的戏剧效果。正如世界著名摄影大师维多里奥·斯托拉罗所说:"当导演给我阅读剧本时,我主要是竭力考虑怎样用光写这个剧本。用文字写一部电影剧本有它的素材,而用光写也有它不同的素材,如颜色、阴影、光线。若改变一部影片的光的基调,便能改变整部影片给人的感觉,也会影响影片的情节。"[1]

### 一、光线的发展历程

光线是一切视觉艺术不可缺少的构建因素,在视听作品中,是最重要的画面视觉语言。没有光线,就没有我们看到的影像,就没有美的存在。光线参与了视觉艺术创作的全部过程,是"摄影画面创作的灵魂"。而视觉艺术中用光观念的演进,以电影艺术最具代表性。纵观电影艺术在用光方面的发展历史,可以看到它是随着电影本体艺术观念的演进和科学技术的进步而不断发展的历程。根据不同历史阶段用光观念

---

[1] 维多里奥·斯托拉罗.摄影经验谈[J].北京电影学院学报,1987(1):85.

的不同,可以将其划分为三个阶段:无光效阶段、戏剧光效阶段和自然光效阶段。

(一)无光效阶段

电影的诞生是现代科学技术的产物,在电影百年的发展历程中,可以看到没有哪一种艺术的发生发展受工具和手段的影响像电影这么大。电影中的用光观念同样具有这种代表性。在电影诞生之初的"默片时代"前期,人们对电影的认识还只是停留在电影是"杂耍"的粗浅认识时期,电影只是对日常生活的客观记录和对现实世界的机械还原,远谈不上对电影艺术本质的认识。而从技术上来说,那时候还没有发明高感光度的胶片,也没有先进的灯光照明设备,因此,这一时期的拍摄用光主要是运用自然光源(日光),保证胶片进行准确曝光,形成清晰影像,像早期著名的电影《工厂大门》《火车进站》《月球旅行记》等都是在日光条件下拍摄的。所以,这一时期的电影用光只是出于"无光效意识"的自然状态,对光线的运用只是纯粹的技术性用光,根本谈不上造型表现和反映艺术内涵。

(二)戏剧光效阶段

20世纪20年代末,随着声音元素开始进入电影,电影急速向戏剧靠拢。进入20世纪30年代后,随着戏剧电影的成熟和发展,人们不仅运用戏剧的表现手法来拍摄电影,也"开始意识到光线的造型作用,并自觉地追求光线的表现功能"[①],注重运用戏剧照明的方法来塑造人物外部形象和描绘人物内心活动,逐渐形成了典型的戏剧光效摄影风格。

其主要表现特征为以下几点。

1. 用光的风格化和假定性

这一时期的电影拍摄大部分由真实的自然空间转向影棚内拍摄,在用光上开始追求舞台效果,多用人工照明少用自然光线。在光效上以追求画面美感和特定造型为目的,因此人工布光不拘泥于光线是否自然合理,而只是精于布光技巧的规范和工艺的完善。而当时的有声电影又处于黑白片时期,黑白色调的单一使拍摄主体和背景很容易混为一体,而要打破这种局面,创造出画面的立体感和层次感,只能采用缺乏依据的假定性光源。因此,这一时期的好莱坞电影在布光方式上总结出了"三点式"布光方法,即每一个镜头都使用主光、辅光、轮廓光三个光源来表现被摄对象。通过主光突出被摄对象的重要部分或细节,通过辅助光弥补主光造成的阴影,通过轮廓光(即逆光)塑造被摄对象的立体感和轮廓感。因此,在戏剧光效阶段,用光自然与否不是最重要的,是否能塑造出轮廓清晰、精致完美的镜头画面才是这一时期的摄影师所关心的。因此,华裔摄影大师黄宗霑在谈到黑白影片与彩色影片的区别时,曾这样说:"在黑白片中,某些色彩的灰色色调是相同的,因而会混到一起去。这就是早期影

---

① 陈吉德,沈国芳,蒋俊,伏蓉,等.影视视听语言[M].北京:国防工业出版社,2012:141.

片使用那么多逆光的原因,为的是不致使影像和背景混为一体。"①

2. 表现人物形象唯美化

1910年之后,好莱坞兴起明星制。电影厂商网罗了一批观众欣赏和喜爱的电影明星,使其成为影片创作的中心,明星有权决定影片的风格和类型,也有权选择自己的摄影师。因此,摄影师为了把明星演员拍得很美,形成了一整套包括主光、辅助光、轮廓光、修饰光和背景光"五光俱全"式的人物中、近景照明方法,使人物肖像光和环境光的处理形成了规范化、风格化的模式。因此,为了让明星演员的每一个镜头都精致完美,拍摄者甚至每换一次机位都要重新布光。

3. 真实性表现欠缺

当时的电影拍摄因为多在棚内搭景拍摄,采用人工照明,包括汽车、街景、建筑物的拍摄多为布景拍摄,使影片具有强烈的虚假感。而因为戏剧光效的风格化和假定性,在拍摄者使用假定性光源时,往往只考虑到主光源的真实性,而忽略其他光源的真实性,使画面呈现出斧凿的痕迹,舞台化的戏剧色彩较为明显。

虽然戏剧光效使影片重视人工光线的装饰美化作用大于自然光线的真实感,但戏剧光效的出现仍然反映了影片创作者摆脱单一的技术性用光,对光线的运用从自发阶段走向自觉阶段的用光观念,使之在电影艺术的发展历程中成为一个重要流派。在当时的中西方国家,都出现过很多运用戏剧性光效拍摄的经典影片,如好莱坞时期的《茶花女》《一夜风流》《魂断蓝桥》《公民凯恩》等,中国20世纪30年代拍摄的《十字街头》《马路天使》《夜半歌声》等影片,都是运用戏剧性光效的经典之作。

(三)自然光效阶段

20世纪40年代中期"二战"结束后,经历过战争创伤的人们对艺术与生活的关系有了新的理解,尊重客观、追求真实成为一种新的美学观念。此时,意大利新现实主义电影运动提倡"真实记录、实景拍摄"的艺术理念,契合了战后人们对真实客观的审美追求。尤其是新现实主义提出"把摄影机搬到大街上去",拍摄中更多地采用自然光源,摒弃隶属于舞台观念的戏剧性用光,将真实的生活状态和社会环境在视像上呈现,缩短了银幕和客观现实生活之间的距离。

另一方面,由于感光材料和光学镜头的发展,出现了高感光度彩色胶片和大孔径的摄影镜头,这也为人们在实践拍摄中追求并实现自然光效提供了技术保证。人们可以在微弱的光线下进行拍摄,甚至一支蜡烛的烛光也可以进行合适曝光,即使不用假定性光源也可以在彩色片中得到立体化的人物形象和画面层次,而这些在戏剧性光效的黑白片时代是无法想象的。因此,在这一时期,出现了一批以反映现实生活为

---

① 黄天民.好莱坞传奇英雄的最后一课[J].世界电影.1981(6):74.

题材,注重实景拍摄,追求自然光效的电影精品,如《偷自行车的人》《罗马十一时》《现代启示录》《克莱默夫妇》等。

这一时期的电影作品因为强调"来源于生活",少用或不用人工光线,被称为"自然光效阶段"。当然,这里所说的"自然光效",不仅指绝对的或简单的运用自然光源,而且指创作者通过精心布光,使影片中的光效与日常生活中的真实场景光效趋于一致,使影片中的光线效果接近自然、再现真实,从而增强作品的真实可信度和感染力、表现力。因此,"自然光效阶段"的用光观念已不同于"无光效阶段"的简单还原,应属于自觉状态中有所创造和艺术化的用光观念。正如世界著名摄影师阿尔芒都所说,"三四十年代的一些影片,总是打上光彩夺目的逆光和花哨的光效。现在不允许你这样做。因为现代电影要求自然"。"我在彩色影片中绝对不运用包括主光、辅助光、逆光等人工照明。就光源而言,我更多地注重于逻辑而不是美学,在实景地我通常运用现有光,只是当它显得不足时才予以加强","我就是在大自然和日常生活中,发现我的灵感。光源必须合理,我把这作为一条原则"。

当然,在现代电影中,"自然光效"已成为主要的布光方式,但这并不意味着"戏剧性光效"就将从银幕上消失,任何时候,不同的用光观念和方式是可以共时并存的。而随着电影艺术观念的不断发展,创作者在影像形态和视觉风格上也越来越多地呈现出鲜明的主观意识和表现主义色彩,在这些方面的拍摄实践和用光观念的风格实验,也必将开创出更多风貌迥异、风格多样的艺术美。

> **案例 2-16**　　　　　《一夜风流》中的"戏剧性光效"运用[①]
>
> 在《一夜风流》的开头部分,富家女艾伦在与父亲发生争吵后,逃出父亲的监视,上了一辆长途汽车。可以看到,不论汽车行进到什么地方,女主人公艾伦的脸上始终有漂亮的柔光,体现了20世纪三四十年代好莱坞电影对"戏剧性光效"的运用。之后,艾伦在车上认识了新闻记者彼得,二人为了躲避侦探的追寻,逃到了一条小河边,这一场戏中,导演也运用了十分精美的光效。逆光拍摄波光粼粼的小河,人造月光为二人打了一道漂亮的轮廓光,艾伦的卧姿正好突出了她身材的曲线美;她的脸上有一个明亮的光区,眼角有一颗明亮的泪珠,逆光突出了这颗泪珠透明的质感。这些"戏剧性光效"的运用,虽然人为痕迹较重,却有一种毋庸置疑的精致(如图 2-108)。

---

[①] 田卉群.经典影片读解教程(上)[M].北京:北京师范大学出版社,2004:19-22.

图 2-108 《一夜风流》

## 二、光线的类型及特点

表 2-3 光线分类图

| 光线类别 | | 光线名称 | 光线效果 |
|---|---|---|---|
| 光线的性质 | | 直射光（硬光） | 有明确方向，明暗反差大 |
| | | 散射光（软光） | 照明均匀、柔和，明暗反差小 |
| 光线的方向 | 水平方向 | 顺光（正面光） | 清晰呈现主体样貌，色彩饱和度高，但画面平淡缺少立体感 |
| | | 侧光（立体光） | 善于表现主体表面结构、立体感和空间感，不利于色彩表现 |
| | | 逆光（背光） | 善于勾勒主体轮廓，制造剪影效果，不利于表现主体色彩和细节 |
| | | 侧顺光（前侧光） | 善于拍摄人像，表现主体立体感和质感 |
| | | 侧逆光（后侧光） | 善于勾勒人物形态和轮廓，增强主体立体感和空间深度感 |
| | 垂直方向 | 顶光（天空光） | 反常光线，丑化人物形象 |
| | | 底光（骷髅光） | 反常光线，塑造人物恐怖形象 |
| 光线的来源 | | 自然光 | 亮度大、范围广，光线均匀，色温比较一致 |
| | | 人工光 | 光照面积有限，色温相对固定，创作自由度较大 |
| 光线的功能 | | 主光 | 决定主体的形态、轮廓和质感，影响画面的造型、影调和气氛 |
| | | 辅光（补光） | 平衡亮度，减弱阴影，提升层次，辅助造型 |
| | | 轮廓光 | 勾勒轮廓，突出主体，增强主体立体感和空间感 |
| | | 背景光（环境光） | 交代时间、地点，渲染环境气氛，突出主体 |
| | | 装饰光（修饰光） | 修饰主体局部或重点部位，消除缺陷，完美造型 |

（一）按光线的性质分

美国电影理论家波布克曾说过："光使我们看见影像，我们看见什么和怎样看见，

这往往取决于光的性质和拍摄质量。"[1]无论是人工光还是自然光,按照光线的性质可以将其分为直射光和散射光。

1. 直射光

直射光又叫"硬光",一般指光源不经遮挡直接投射到被摄体上的光线,如晴天时的太阳或亮度较大的人工聚光灯。直射光有明确方向,会使被摄体形成明显的受光面和阴影面,通常用作拍摄照明的主光。

直射光的表现特点有以下几点。

- 光线方向明确,被摄体明暗反差较大。
- 能较好表现被摄体的颜色、质感、形状、结构、轮廓感和立体感,具有良好的造型功能。
- 可能会产生局部光斑,影响被摄体的整体表现。

因为直射光照射物体时,明暗对比强烈,层次过渡少,光质较硬,如果光源较为强烈的情况下,如正午或夏季的太阳,用直射光拍摄人物、景物会使被摄体棱角分明,投影鲜明,适合表现强硬、沉重、粗糙的物体和雄壮有力的场景,有利于呈现景物、人物的力量感、强硬气势和坚毅色彩。如影片《一个和八个》(图 2-109)中,外景拍摄中多采用强烈的直射光,运用大反差表现画面的"力之美"。

图 2-109 《一个和八个》

2. 散射光

散射光又叫"软光",通常是光源被遮挡后,间接投射到被摄体上形成的光线,如多云天气的光线或晴天阴影处的光线都属于散射光。散射光没有明确的方向,照明均匀、柔和,不会形成明显的受光面和阴影面。

散射光的表现特点如下。

- 光线均匀、柔和,被摄体明暗反差小。
- 能细腻描绘被摄体的外貌和层次。

---

[1] [美]李·R.波布克.电影的元素[M].伍菡卿,译.北京:中国电影出版社,1986:65.

- 画面空间较平,不利于表现被摄体的立体感和空间感。

图 2-110 《金色池塘》

散射光因为光比小,光线散射、均匀、柔和,层次细腻,拍摄景物或人物,会强化被摄体的宁静、温柔、平和的外部形象,适于拍摄质感细腻的物体,如表面光滑的金属器皿、玻璃制品等,以及悠然闲适的自然风光或少女、儿童等,可以营造出温暖、恬静、诗意的画面氛围和画面美感,适于塑造温柔善良或弱小无力的人物形象。如影片《金色池塘》(图 2-110)很多地方运用柔和的散射光,使画面呈现出沉静、细腻的视觉基调。

(二)按光线的方向分

当被摄体和摄影机位置固定后,按光线照射方向的不同可以将光线大致分为顺光、侧光、逆光、顶光和底光(如图 2-111)。

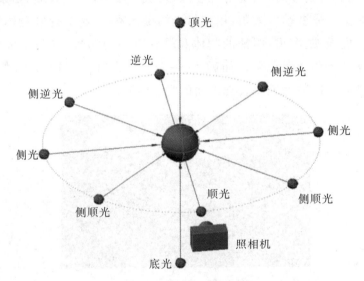

图 2-111 光线方向示意图

1. 水平方向

(1)顺光。

顺光又叫"正面光",是指光源照射方向与摄像机拍摄方向相同的光线,光源高度与摄像机高度大体相当,处于同一水平面,是画面拍摄中最常见的方向光线。顺光条件下,被摄体面向摄像机的一面完全受光,几乎没有阴影,受光面积大,亮度大,受光均匀,曝光易把握。因为被摄体在顺光条件下只有受光面,没有阴影面,因此能清晰呈现被摄体的样貌,并有助于消除物体表面的凹凸不平和粗糙纹理,如果拍人,则会弱化人物面部的细小皱纹,使人面部肌肤更显平滑年轻。同时,顺光拍摄也有助于还原和表现景物的亮丽色彩,色彩饱和度高(如图 2-112)。

但顺光因为没有明暗对比和反差,因此画面会显得平淡而缺乏立体感,主体和背景看起来好像贴合在一起,使画面缺少空间纵深感,因此顺光也被称为"平光"。

图 2-112　《乱世佳人》

（2）侧光。

侧光也叫"立体光",是指光源照射方向与摄影机拍摄方向形成90°夹角的光线。侧光条件下,被摄体面向摄影机的一面一半处于光线照射中,一半处于阴影中,受光面大体等于阴影面。侧光拍摄可以鲜明表现物体凹凸不平的表面结构和物体自身的立体结构,因此又被称为"结构光线"（如图 2-113）。因为侧光有明暗对比和反差,因此有利于表现被摄体的立体感和空间深度感。用侧光拍摄人物,人物面部形成半明半暗的强烈对比,可以表现人物亦正亦邪的性格特征。因为侧光拍摄使被摄体面向摄影机的一面有一半面积处于阴影中,因此不利于表现被摄体本身的色彩和细部质感。

（3）逆光。

逆光又称"背光",是指光源照射方向来自于被摄体后方,与摄影机拍摄方向形成180°夹角的光线。逆光使被摄体面向摄影机的一面完全处于阴影当中,但背部受光使被摄体的边缘轮廓变得异常明亮,从而鲜明地勾勒出被摄体的轮廓特征,突显主体,因此,逆光又被称为"轮廓光"。如果逆光照射角度较低时,可以通过曝光控制得到剪影或半剪影的效果,或给观众留下想象和思考的空间,或使画面呈现出特殊的美感。如雅克·贝汉拍摄的纪录片《迁徙的鸟》（图 2-114）当中,在表现黄昏时分一只独自站在高处远眺的小鸟时,运用了一个类似剪影的镜头,不仅将鸟拟人化了,也使画面更富有诗意。此外,运用逆光拍摄透明或半透明物体,如水滴、露珠、花瓣等,可以强化被摄体的晶莹剔透的质感,使画面具有特殊表现力。在外景拍摄中,逆光拍摄可以使景物具有良好的空气透视效果,从而获得层次丰富、空间感强烈的画面效果。

因为逆光拍摄使被摄体的表面特征难以清晰呈现,因此在表现悬疑、恐慌、神秘的场景气氛时,用逆光拍摄可以强化相应的戏剧效果。但是逆光拍摄不利于表现被摄体的细节和色彩,而且逆光拍摄要做好准确曝光。

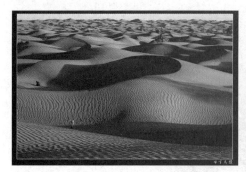
图 2-113　侧光

图 2-114　《迁徙的鸟》

（4）侧顺光。

侧顺光也叫"前侧光"，即光源照射方向与摄影机拍摄方向形成 45°夹角的光线。侧顺光条件下，被摄体受光面大于阴影面，层次丰富，影调变化生动鲜明，可以较好地表现被摄体的立体感、质感和空间感，是拍摄人像的最佳光线，常被用作主光（如图 2-115）。

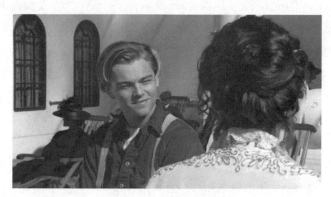
图 2-115　《泰坦尼克号》

（5）侧逆光。

侧逆光即"后侧光"，是光源位于被摄体的斜后方，光源照射方向与摄像机拍摄方向形成 135°夹角的光线。侧逆光条件下，被摄体受光面小于阴影面，表现特点上兼具侧光和逆光的特长，既可以刻画人物的基本面貌和形态，又可以勾勒物体外部轮廓。光源位置较低时，利用侧逆光拍摄垂直物体可以使物体投下长长的影子，影调丰富，增强物体立体感和画面空间感。同时，使用性质柔和的侧逆光低角度拍摄时，可以使画面呈现出诗意的美感。在影片《我的父亲母亲》（图 2-116）中，女主人公招娣在外拍时的肖像大部分采用了逆光或侧逆光处理，突显了少女楚楚动人的形象。

图 2-116 《我的父亲母亲》

2. 垂直方向

(1) 顶光。

顶光又称"天空光",是指来自被摄体顶部、自上而下照射的光线。顶光拍摄人物,会让人物面部凸起的部位如头顶、鼻梁、颧骨等处异常明亮,而在眼窝、两颊、鼻翼的下方形成浓重的阴影(两颊处形似蝴蝶翅膀的阴影图案使顶光又名"蝴蝶光"),从而形成强烈的明暗反差,影调对比生硬,丑化人物形象,达到反常的造型效果,适于塑造凶恶、神秘的反面人物形象。如影片《沉默的羔羊》(图 2-117)中,在亦正亦邪的反面人物汉尼拔教授出场时,多处运用顶光来表现人物的冷酷、凶残、神秘而又无法捉摸。

图 2-117 《沉默的羔羊》

(2) 底光。

底光又名"脚光",是指来自被摄体底部、自下而上照射的光线,和顶光一样属于反常光线。用底光拍摄人物,会突出人物深陷的眼窝和嘴巴周围的阴影,使人物显得狰狞可怕,制造阴森恐怖的气氛,因此底光又称"魔鬼光""骷髅光"。如希区柯克的影片《精神病患者》(图 2-118)中,在表现"个性善良"的男主人公诺曼出场时,运用底光进行人物造型,使观众隐约感受到了诺曼这个人物形象隐藏在"善良"表面背后的诡异和反常。

图 2-118 《精神病患者》

（三）按光线的来源分

1. 自然光

自然光包括日间的太阳光、天光和夜晚的月光、星光。在晴朗的白天，通常可以运用的是太阳发出的直射光，当阳光被云层挡住，则会形成散射光，即天光。而随着感光材料和拍摄器材在技术上的不断革新，夜间的月光、星光也逐渐成为可以拍摄的自然光源。以日间光源为代表的自然光主要的特点是亮度大，范围广，光线均匀，色温比较一致。当然，随着季节和时间的变化，自然光的明暗强弱也会发生变化。如一年四季中，夏季光线亮度最大，冬季光线亮度最小，春秋两季光线亮度居中。而在一天的时间变化中，中午的太阳位置高，光照强度大，明暗反差强烈；日出、日落时分的太阳位置较低，光线比较柔和，光线亮度变化较快；而上午和下午太阳光线的亮度和表现特点则介于前两者之间。当然，自然光的表现效果和地理位置、气候的变化也有关系，拍摄时要善于选择最适合的光线来进行表现。

2. 人工光

人工光包括灯光和反光器所形成的光线，比如白炽灯、荧光灯、碘钨灯、反光镜、反光板等。人工光的光照面积有限，不同发光体的光线色温也相对固定，比如白炽灯的光线是暖调性的低色温，荧光灯的光线是冷调性的高色温。但是和自然光无法任意调动造型光线的方位相比，人工光的创作自由度较大，它不受季节、天气、地理位置和时间变化的影响，可以根据剧情拍摄的需要，任意控制光线的强弱、色温、方向和角度，设置主光、辅光和装饰光，尤其在室内或影棚内拍摄，可以对人物形象和场景气氛进行相对自由的光线造型处理，得到想要的戏剧效果。

（四）按光线的功能分

1. 主光

主光就是诸多造型光线中最主要的光线，它决定被摄对象的形态、轮廓和质感，并影响着画面的造型、影调和气氛。通常情况下，主光是直射光，具有明确的方向性，有较强的亮度，可以形成一定的明暗反差。在外景拍摄中，主光以自然光为主，而在室内拍摄时，主光一般使用聚光灯进行照明。在拍摄单人单景的情况下，主光只能有一个，即人物面部最吸引人的光线，它确定了画面中的影调和光影结构。然后根据人

物的自身特点和画面基调,将主光安排在合适的位置进行拍摄,但要完成对人物的总体造型,主光往往要配合辅助光、轮廓光、背景光等一起使用才能得到想要的光效。

2. 辅光

辅光也叫"副光""补光",是为了弥补主光的不足而设置的辅助光。和主光相比,辅光发挥着不同的作用。正如张会军所说,"主光决定形,辅光决定神;主光决定效果,辅光决定感觉。"①辅光一般采用散光灯,也可以是反光板,布位在主光的另一侧,以柔和的散射光,减弱主光照明后留下的浓重阴影,提升影像暗部的细节质感和层次表现,减小受光面和阴影面之间的反差,起到平衡亮度、辅助造型的作用。运用辅光的原则:①辅光的光照强度不能超过主光,应约为主光的二分之一左右,否则会因为产生光影而破坏主光的光线效果;②辅光照明的阴影部分应保证,在保留阴影特征的前提下,尽量提升阴影部分的层次感和质感;③辅光的高度一般情况下不高于人物头部。

3. 轮廓光

轮廓光是光源位置处于逆光或侧逆光位置的光线,通过来自于被摄体后方的光线,勾勒被摄体的边缘轮廓,使主体与背景分离开来,突出主体,增强被摄对象的立体感和画面空间感。轮廓光应该是画面中亮度最大的光线,其照射指数比主光的照射指数还要大0.5～1级,但轮廓光亮度也不宜太强,否则会使被摄体边缘轮廓"反白",破坏画面。常见的轮廓光一般多用于深色背景中,采用回光灯和聚光灯,在被摄体后方的一侧或两侧布光,高度稍高于人物头部向下投射。

轮廓光和前面提到的主光、辅光一起构成了人物照明的三种基本光线,构成了经典好莱坞电影时期所推崇的"三点布光法"的主要光线,三种光线之间既相辅相成,又相互制约,因此,平衡和控制好三种光线之间的光比和明暗反差,明确三者之间的各自分工和角色功能,才能发挥三种光线的合力作用,获得具有美感和表现力的画面。

4. 背景光

背景光又叫"环境光",主要是用来照明被摄体背景及其环境、突出主体的光线。背景光一般采用天幕灯和散光灯,一方面通过形成大范围的光线,来交代时间、地点,渲染环境气氛,如对于早晨或傍晚光线的模拟和再现所表现出的不同气氛;另一方面通过背景光线突显被摄体与背景深度之间的对比,从而突出主体。

背景光可以布置在人物的背后向背景打光,也可以在背景的后面向背景打光,在实际运用中因为被摄对象、创作想法、表现要求的不同而有所变化。比如在高调画面中,如果需要明亮的背景,背景光的亮度甚至可以超过主光的亮度;而在低调画面中,较暗的背景使得背景光的亮度可以小于主光亮度,甚至不用背景光。如果要提高背景的色彩饱和度,则可以在背景光上面加入与背景颜色相同的色片。总之,背景光可

---

① 张会军.电影摄影画面创作[M].北京:中国电影出版社,1998:99.

以通过控制背景的亮度和色彩饱和度来影响画面的基调和影调。此外,在拍摄大场面的背景用光中,要注意准确把握用光的均匀、色调的要求以及环境气氛的烘托等,利用好背景光线的微妙变化,来表现剧中人物思想感情的微妙变化。

5. 装饰光

装饰光又叫"修饰光",主要是用来修饰被摄对象的局部或突出某一重点部位,以达到造型完美,画面生动。眼神光、头发光、服饰光等都属于装饰光。装饰光一般用小功率照明灯或方向性较强的反光板来修饰局部亮度和层次,使画面整体照明达到平衡。同时,装饰光还可以用来消除被摄对象表面的轻微缺陷,在人物造型上发挥光线的"化妆"作用。

以上五种光线构成了光线造型的骨架,在实际拍摄过程中,要完成一个完整的人物(或景物)形象的塑造,常常是多种光线综合运用,形成综合效果的光效。在多种光线综合运用的过程中,需要把握以下原则:①分清主次,按步骤进行布光。不论画面中运用几种光线进行造型,主光永远居于核心地位,主光决定场景中总的照明格局,其他光线应以不破坏主光影调为准。布光时,也应按顺序进行,先布置主光,然后是辅光、轮廓光、背景光,最后装饰光。②多种光型分工协作,各司其职,达到动态平衡。五种光型通过合理配置扮演好各自角色,在通力协作的同时,做到不破坏总体光效的动态平衡。③拍摄对象离背景不宜过近,以留有足够空间,使各光型可以互不干扰,发挥各自功能。

 知识小卡片

> 三点布光法(伦勃朗式布光法)
>
> 所谓"三点布光法"又叫"伦勃朗式布光法"(如图2-119),是指利用主光、辅光和轮廓光三种基本光型对被摄体进行形象造型,是能有效表现出被摄对象立体感、空间纵深感和画面质感的最基本的布光方法。一般情况下,三种光型的关系是:主光强,辅光弱,主光左,辅光右,主光高,辅光低;而轮廓光则根据主光和辅光的位置来决定其具体位置和高度。在20世纪三四十年代,经典好莱坞电影经常运用"三点式布光"来美化人物形象,表现精致唯美的镜头画面,是"戏剧性光效"的代表性布光方法(如图2-120)。

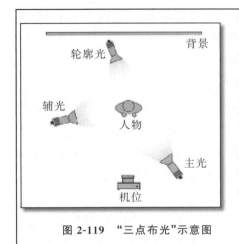

图 2-119 "三点布光"示意图

图 2-120 《魂断蓝桥》

（五）混合光

混合光是指两种或两种以上不同性质、不同色温或不同光源的光线的混合使用，具有变化大、视觉效果强、难控制等特点。如午间的室内，既有窗口射进来的自然光，又有天花板上的人工照明灯光，即形成了光源混合的混合光。有时，基于拍摄环境的光线特点和视听作品的主题表达，创作者会有意识地利用混合光线去表现作品的思想情感。世界著名摄影师斯托拉罗在拍摄《巴黎最后的探戈》时到巴黎采外景，发现巴黎的冬天光线很暗，白天也必须点灯。因此，在拍摄巴黎外景时，采用了人工光与自然光同时存在的混合光线，影片由此而形成的橙黄色的暖色调准确表现了男女主人公之间的强烈情感（如图 2-121）。

图 2-121 《巴黎最后的探戈》

## 三、光线的基调

光线的明暗、强弱、反差、层次等构成画面中的基调，常会构成影像的整体风格。

具体看,按画面中大面积的光线亮度来划分,可以将画面的影调分为低调与高调;按光线的明暗反差和光比的大小可以将画面基调分为硬调与软调。

(一)低调与高调

低调又叫"暗调",画面主要由浅灰至黑色及亮度较低的色彩构成,有时也运用少量的白色调节影调反差。低调画面一般采用色彩单一的暗背景来构成画面中大面积的深色影调,调性沉重、压抑,通常表现悲痛、哀伤、严肃、忧郁或神秘的情绪色彩。要拍摄低调画面,常用硬性的直射光,在侧光、侧逆光、逆光的位置安排主光,追求大反差的画面效果。同时,低调画面使用的光源亮度不宜太亮,被摄对象也不宜离背景过近,以免画面色调变浅,破坏画面整体的暗调效果。

高调又叫"明调",与低调相反,画面主要由白色至浅灰及亮度较高的色彩构成,少量深灰及黑色影调有时作为点缀出现。高调画面通常以明度较高的纯色背景为主,以背景高光来突出画面的明亮、纯净、轻盈的气氛,适于表现轻松、愉悦、欢乐、幸福、明朗、恬静的情绪和感觉,常用于拍摄少女和儿童。拍摄高调画面,通常以柔性的散射光为主,用顺光获得反差较小的画面效果。高调画面被摄对象同样不宜离背景太近,保证光线照射的均匀性。

**案例 2-17　　　　　低调与高调**

在黑色类型片《七宗罪》(图 2-122)中,创作者在天气、环境选择方面,多注重表现雨天、阴暗的街道及室内黑暗的角落,环境内陈设的道具也多为深色物体,并注意使用手电筒、台灯、冲锋枪内置探灯等点光源,表现阴郁的低调画面。同时运用逆光、侧逆光表现大反差和大光比,营造出画面厚重、沉闷、压抑的影像风格。

图 2-122 《七宗罪》

而在日本影片《情书》(图 2-123)中,导演在女藤井树回忆中学时代的校园生活时,采用了高光加柔光拍摄的方式,使画面呈现出白色的高调,将少年时代初恋的朦胧、神秘、若有若无的情感表现得恰如其分。尤其是在图书馆的经典场景中,男藤井树倚在窗边看书,不断飘动的白色窗帘和男孩身后强烈的阳光,将画面营

造得空灵而又梦幻。

图 2-123 《情书》

（二）硬调与软调

硬调主要是使用明暗对比强烈的影调构成影像。硬调画面中，被摄对象的受光面和阴影面之间产生明显的光影对比，明暗反差大，光比大，明暗分界线明显，中间缺少层次过渡，影调衔接生硬。硬调画面因为影调对比鲜明，常常传递激烈、尖锐、紧张的高强度情绪，适于表现质地坚硬、棱角分明的物体。如果拍摄人物，则适合表现粗犷豪放、坚毅阳刚、有力量感的男性。

软调则采用总色调为中间色的均匀布光方法，使画面亮度均匀一致，没有受光面和阴影面之分，画面反差小，明暗对比柔和。软调画面常给人以松弛、舒缓、温和的低强度情绪，适于拍摄柔软、细腻、轻盈的物体，表现性格温柔、含蓄、恬静的人物和宁静、舒适的环境。

### 案例 2-18　　　　　　　　硬调与软调

影片《杀手里昂》（图 2-124）开始部分，里昂接受任务要"警告"胖子。开始，胖子所在公寓内光线比较柔和，呈现软调画面，但是当里昂到来后，铁闸门放下，屋内变阴暗，接着胖子扫射铁闸门，在门上打出无数弹孔，室外光线透过弹孔射进昏暗的室内，形成了变化丰富的光柱，并使光线反差加大，使画面风格变硬，为之后"里昂用刀逼住胖子"所呈现的紧张、激烈的情绪做了铺垫。

图 2-124 《杀手里昂》

## 四、光线的作用

鲁道夫·阿恩海姆曾说过:"光线几乎是人的感官所能得到的一种最辉煌和最壮观的体验。"正是借助于光线,我们感受到了这个大千世界中各种形式的美。而在视听作品中,当人们有意识地去利用光线进行创作时,它自身所具有的功能和发挥的作用也为人们多角度解读作品提供了可能。

### (一)造型作用

#### 1. 人物造型

(1)塑造人物形象。

当被摄对象位置不变时,不同方向和位置安排的主光可以使人物形象呈现出不同的具体形态,如顺光下的人物比较平面,侧光下的人物比较立体,逆光下的人物被勾勒出轮廓,而顶光和脚光则会丑化人物形象。同时,当不同性质的光线营造出画面不同的影调和基调时,人物形象也会表现出不同的力量感和软硬度,如直射光较硬,人物会显得坚毅而有力,散射光较软,人物会显得柔美而轻盈。诚如学者刘书亮所说:"以硬光表现动,以软光表现静;以硬光表现力,以软光表现美;以硬光表现男性,以软光表现女性。"[①]因此,在视听作品中,根据主题需要和人物自身特点,可以利用不同类型的光线来塑造人物形象。

> **案例 2-19      塑造人物形象**
>
> 在影片《大桥下面》中,大部分戏在早晨、黄昏或半阴天拍摄,即使运用人工光,也多采用漫反射照明来布置环境和人物光,利用散射光的软调来塑造剧中的人物形象。如影片开始女主人公秦楠出场,买菜、做饭、照顾父亲吃早点,影片运用散射光来表现秦楠贤惠、勤快的人物形象。但室内幽暗的散射光照明,又使观众微微感觉到郁积在秦楠内心深处的苦痛("文革"中的坎坷遭遇)(如图2-125)。
>
>
>
> 图 2-125 《大桥下面》

---

① 刘书亮.影视摄影的艺术境界[M].北京:中国广播电视出版社,2003:156.

(2) 刻画人物心理,揭示人物性格。

光线的变化不仅可以塑造人物外部形象,还可以简洁传神地描绘手法深入刻画人物的内心世界,揭示人物性格。如侧光下拍摄的人物面部会形成半明半暗的效果,可以表现人物的矛盾心理和犹豫不决的性格,而不稳定光源的明暗不定如闪烁的烛火及光线瞬间的明暗变化也可以表现人物内心情感的波动和起伏。波兰导演基耶斯洛夫斯基的"红蓝白三部曲"中的《蓝》(图 2-126)一片,多处运用了可折射光源所营造的流动的光影来刻画人物内心和情感。如其中一场戏中,外景为游泳池,摄影师利用水面折射的自然光照亮室内,粼粼的波光映射在女主人公面部形成了不断波动的光影,仿佛带领观众触摸到主人公内心因为强烈的忧伤(丧夫丧女)而产生的情绪变化。

图 2-126 《蓝》

2. 空间造型

(1) 利用光线营造空间深度感。

要营造画面的空间深度感,可以利用透视规律来达到目的,包括线条透视和阶调透视。而光线可以发挥作用的则是阶调透视,即空气透视。其表现规律为:近处的景物轮廓和质感较清晰,明亮度较低,颜色较鲜艳,明暗反差较大;越往远处去,景物的轮廓和质感越模糊,明亮度增加,颜色变清淡,明暗反差变小。因此,空气透视的规律可以使画面呈现出空间感和纵深感。在光线较暗的封闭环境中,如果使用逆光拍摄,会使画面远处较亮,视觉感受上与外部空间融为一体,表现出明显的空间开放性和延伸性;反过来使用顺光拍摄则会大大削弱空间深度感。在外景拍摄中,逆光的空间造型能力也更为显著,尤其是在大场面活动拍摄中,逆光会勾勒人物或景物的轮廓从而强化场景的层次感和各物体的分离感,而且逆光也会进一步加强空气透视所造成的影调、色调和清晰度的变化,使空间深度感表现强烈。影片《阳光灿烂的日子》中多处使用逆光(如图 2-127),不仅营造出青春期的惆怅与朦胧,也从空间造型上营造了空间深度感。

图 2-127 《阳光灿烂的日子》

(2) 交代时空状态,表现时空转换。

在视听作品中,观众可以根据光线的亮度轻易判断出白天和夜晚,根据光线的色调分辨清晨和黄昏,根据光线的来源区分户外和室内,也可以根据投影的浓密和长度来区分拍摄的季节,甚至可以根据光线的表现特点联系到拍摄的地理位置。因此,光线的运用常常可以交代事件发生的地域、季节、时间、地点时空状态,并通过光线的转换表现时空的转换。在影片《末代皇帝》中导演设计了两条并行发展的叙事时空系统:组织时空和插入时空,前者是影片时空结构的线索,后者是溥仪回忆的主观心理时空(如图 2-128,2-129)。斯托拉罗在为两个时空进行光线设计的时候,运用了不同的光线形态和结构:组织时空的光线设计基本上以自然光为依据,气氛以日景为主,光线运动少,光比大,影调反差大,色调以冷调为主,带有自然主义用光倾向;而插入时空的光线设计以戏剧化用光为依据,光线跳跃,光比小,影调暗淡,色调以暖调为主,带有表现化用光的倾向。这两个交错的叙事时空系统的光线特征的差异、对比和反差,成为影片整体光线设计的立意和风格所在。

图 2-128 《末代皇帝》组织时空

图 2-129 《末代皇帝》插入时空

(二) 构图作用

在画面构图中,视觉重心会随着光线的方向而发生变化,而且光线的造型作用也会影响画面的构图质量。一方面,可以通过明暗对比来突出主体。在背景为暗调的画面中,如果有一个主体相对比较明亮,则会吸引人们的注意,这是因为人眼对明亮的物体特别敏感,在观看画面时会第一眼被明亮的物体所吸引。反过来,如果背景明亮而主体灰暗,则相对暗调的主体也会因为明暗对比而吸引人的注意力,这是因为人

眼又具有"求异功能",总是会容易注意到画面中不一样的物体,比如剪影效果。前者是"以暗衬亮",后者是"以亮衬暗",通过明暗对比,可以在背景中突出主体,在群体中突出个体,在整体中突出局部。

另一方面,还可以利用明暗程度和面积的大小来平衡画面,使构图具有形式上的美感(如图 2-130)。在视觉重量上,通常亮度数值越高、面积越小的物体视觉重量越"轻",反过来,亮度数值越低、面积越大的物体视觉重量越"重"。因此,在画面构图中应利用和安排好明暗要素,使画面达到视觉上的均衡。

图 2-130　《霍比特人》

(三) 戏剧作用

1. 建立影片基调,表达主题情绪

"光就像音乐一样可以很直观地对情绪和氛围产生影响。"①光线通过画面整体的明暗度和画面中影像的明暗反差影响到人们的情绪及情绪的强度。通常来说,明亮的光线使人兴奋,低暗的光线使人压抑。因此,高调画面多运用于喜剧片、爱情片、音乐歌舞片等,烘托出作品轻快、温馨、浪漫、热烈的气氛;而低调画面多运用于恐怖片、悬疑片、黑色电影等,表现作品惊悚、紧张、沉重、压抑的气氛。而反差较大的硬调光线会加大观众的情绪强度和情绪波动,强化作品惊恐、焦躁的情绪;相反,低强度的软调光线会使观众情绪缓和,契合了作品舒缓、悠扬的主题情绪。在影片《走出非洲》(图 2-131)中,因为拍摄地在肯尼亚,位于赤道附近,白天光线为强烈的直射光,拍出的人物明暗反差过大,调子过硬,不利于表现出导演之前设想的温暖、浪漫的基调。因此在外景拍摄时,只选用黄昏前后的两个小时进行拍摄,黄昏时分的柔光使画面呈现出温和的软调,很好地表现了男女主人公之间的浪漫爱恋及女主人公与非洲那片土地之间相互眷恋的浓郁感情。

---

① 杨远婴.电影概论[M].北京:中国电影出版社,2010:6.

图 2-131 《走出非洲》

2. 渲染环境气氛，升华情感表现

"气氛指观众对画面中物象所在环境的某种精神上的或物质上的强烈感觉"，"气氛是存在于具体可感的光线形式之中的，……用光线营造气氛、形成光线的艺术感染力，是光线体现画面美的魅力所在。"[①]在画面创作中，环境气氛的烘托和渲染是观众理解画面语言的重要因素。常说"环境喻人""环境造物"，用光线营造出的环境氛围可使置身其中的物象表现出鲜明的"性格特点"，观众借由创作者构建出的情景交融的美妙意境，去体会作品中物象的情感表达，从而唤起自身的情感体验和心理共鸣。在纪录片《舌尖上的中国》第一季中，第一集《自然的馈赠》谈到了"大自然给人们提供了食物的原材料"的主题。其中，说到当地人为了腌制大理诺邓火腿，每年冬天要现搭炉灶熬制井盐。在熬制井盐的画面中，摄影师利用现场光线逆光拍摄，人物在斑驳的树影下熬盐的形态形成了接近剪影的画面，锅内冒出的热气在逆光的照射下增加了画面的空间感和透视感。画面中现场光线的运用很好地渲染出环境的自然美，并有力地表现了人与环境和谐共处、相互依存的自然状态（如图 2-132）。

图 2-132 《舌尖上的中国》

3. 创造特定节奏，推进情节发展

"光的气氛本身就是一种节奏。如日月之光、黄昏之光、流水之光、晨雾之光、残烛之光、篝火之光、朝阳之光、透过树林烟柱之光、透过雨丝街灯之光……特别是光的

---

① 李兴国.光线语言的魅力与审美价值[J].当代电影,2000(7):57.

运动更能创作出特定的节奏。"①在作品画面中,创作者可以通过光线的运动使影调重复变化或加速运动,以推进影片节奏和情节的发展。在前苏联影片《雁南飞》开始部分,女主人公薇罗尼卡得知恋人鲍里斯报名从军后,并不支持,只想两个人能幸福地在一起生活。在此情节背景下,有一场戏表现两个人在房间里安装窗帘,窗外的光线透过百叶窗照射到二人脸上,二人的面部不时陷入局部的明暗转换中,光影的视觉冲突揭示了二人之间的心理矛盾。此时,房间突然变得明亮——鲍里斯的战友打开房门,带来了鲍里斯从军的确切消息。矛盾明朗化——鲍里斯从军已成定局。在这里,光影之间的冲突、变化形成特定节奏,推动了剧情向前发展(如图2-133)。

图 2-133 《雁南飞》

4. 通过象征和寓意展现作品内容

光线具有象征功能和表意功能。在《圣经》中,光明象征着上帝、真理、善良、美德、幸福和生机,而黑暗则象征着地狱、邪恶、凶残、痛苦、厄运和死亡。因此,创作者可以利用光的象征意义进行"暗喻",表达某种特殊意义或特别情感,通过对光线的提纯性运用,使光线的作用突破一般意义上的照明功能和造型功能,而进入到更高的思维表现境界。可以说,"光线的表意、象征功能,使画面美的语言更为理性化和哲理

---

① 林洪桐.银幕技巧与手段[M].北京:中国电影出版社,1993:356.

化,使画面审美特征更趋内涵化,更有理性评判与思考的余地。"①

> **案例 2-20    《末代皇帝》中光线的象征意义**②
>
> 　　影片《末代皇帝》中在表现清朝最后一个皇帝溥仪曲折的人生历程时,光线在其中扮演了重要的角色,并发挥了象征和隐喻的意义。小溥仪初入宫至登基,场景中很少出现阳光,人物基本处于阴影当中,象征着小皇帝的压抑和被禁锢。外国人庄士敦的到来带来了西洋文化的影响,溥仪周围的光线开始增多,光与影的平衡被打破,光线开始占据优势,表现了溥仪精神状态上决心变革的转变。20世纪30年代,溥仪策划利用日本人复辟,黑暗的室内、桌上的台灯和窗外的月色成为主要光源,画面中的阴影表现了溥仪的内心状态。伪满洲国时的溥仪成为日本人的傀儡和木偶,画面表现溥仪走过光影交替的大厅,反映了人物内心的矛盾与挣扎。1959年,溥仪从战犯管理所被释放,成为一个普通的中国人,此时,阴影消失,象征着自由的光线又重新回到画面。在影片中,不同的叙事阶段都有效地运用了光线的造型作用,不仅增加了影片的信息量,也丰满了人物性格,隐喻着人物内心情感的变化和命运的变化。

## 第五节　色彩

　　在视听作品中,色彩同形状、线条、光线一样,是重要的视觉造型手段。如果说光线赋予了画面以灵魂的话,色彩则给画面注入了情感。正如张艺谋所说:"我认为在电影的视觉元素中,色彩是最能唤起人的情感波动的因素。"在早期的电影发展阶段,电影还是无声的黑白灰的世界。有声电影出现之后,人们又渴望能在电影中真实还原现实生活中的色彩,正如爱森斯坦所说:"有声电影之吁求彩色,正如无声电影之吁求音响。"③因此,进入20世纪30年代中期,彩色电影的诞生促成了电影发展史上的第二次技术革命。20世纪50年代中期,美国国家广播公司(NBC)正式播出彩色电视节目,标志着电视也进入彩色画面时代。色彩进入视听作品,绝不仅仅是对自然色的简单还原,而应该是艺术家对现实色彩的再创造。视听作品中的色彩具有更强烈的审美魅力和情感上的冲击力,"将与形象和主题、内容和戏剧性、动作和音乐等有机地融合在一起"④,"成为表现思想主题、刻画人物形象、创造情绪意境、构成影片风格的

---

① 李兴国.光线语言的魅力与审美价值[J].当代电影,2000(7):60.
② 张会军,陈浥,王鸿海.影片分析透视手册[M].北京:中国电影出版社,2003:168-174.
③ 谢尔盖·爱森斯坦.爱森斯坦论文选集[M].北京:中国电影出版社,1982:425.
④ 同上书,第429页.

有力艺术手段"①。

### 一、色彩与光线

光波从本质上来说属于电磁波的一种,是速度为 30 万公里/秒、波长大约为 380～780 毫微米的频率很高的电磁辐射波。在这个波长区间范围内的电磁波是人们肉眼能感受到的,称为"可见光",而超出这个波长范围人们肉眼感受不到,但能使胶片感光的电磁波称为"不可见光",如红外线和紫外线。1666 年,英国物理学家牛顿利用三棱镜对人们肉眼能看到的日光进行分析,发现由于折射率的不同白光在通过三棱镜时被分解,分解后依次呈现出红、橙、黄、绿、青、蓝、紫七种色光,又称"光谱"。七种色光的波长和频率不同,其中,红光的波长最长,紫光的波长最短。非发光体所呈现出的颜色是由其对不同光谱色的吸收、透射和反射所表现出来的。因此,色彩其本质上可以说是光波的一种物质存在形式,是光的一种特殊表现形式。

说到可见光的光谱成分,还有一个概念不得不提,即色温。色温即色温度,也称光源温度,是专门用来量度和计算光线的颜色成分的方法,因为由英国物理学家洛德·开尔文所创立,其温度单位为"K",即开尔文度。其计算标准是:将绝对黑体在绝对零度(-273℃)时开始加温,温度每升高 1℃,色温为 1K。当温度加热至 0℃时,色温为 273K。当温度升至一定程度时,绝对黑体开始发光,而光谱的成分也开始随着温度的不断升高而开始发生改变,黑体呈现出由红—橙红—黄—黄白—白—蓝白的渐变过程。黑体的温度越高,光谱中蓝色的成分越多,红色的成分越少。因此,颜色温度就有了标准,自然光中,中午的日光是 5500K,日出日落时的光线色温大约为 1800K 左右,多云天气时的散射光为 7000K 左右;人工光线中,碘钨灯的色温为 3200K,荧光灯的色温为 6000K(表 2-4)。所以,我们在阴天或室内用荧光灯拍摄时,会发现画面偏蓝色调,而在日出日落或室内用碘钨灯拍摄时,画面偏红色调。因为以中午日光的 5500K 为标准,低于 5500K 时,光线色温偏低,光谱中的红光居多;而高于 5500K 时,光线色温偏高,光谱中的蓝紫光居多。因此,在实际拍摄时,要注意色温对色彩还原的影响。比如新闻摄影中,拍摄前要调白平衡,而影视拍摄中,可以通过使用滤色片或滤色镜等来校正色温或强化某一色调,以达到自己想要的艺术效果。

表 2-4　常见光源色温表

| 不同光线下的色温表(自然光) | | 不同光源下的色温表(人造光) | |
| --- | --- | --- | --- |
| 时段 | 色温(K) | 光源 | 色温(K) |
| 日出/日落时 | 1800K | 烛光 | 1850K |

---

① 张浩岚.视听语言[M].北京:中国电影出版社,2006:106.

续表

| 不同光线下的色温表（自然光） | | 不同光源下的色温表（人造光） | |
| --- | --- | --- | --- |
| 时段 | 色温（K） | 光源 | 色温（K） |
| 日出后／日落前1小时 | 3500K | 手电筒 | 2500K |
| 日出后／日落前2小时 | 4400K | 碘钨灯 | 3200K |
| 中午前后2小时 | 5500K | 电子闪光灯 | 5500K |
| 夏季中午 | 5800K | 荧光灯 | 6000K |
| 多云天空的散射光 | 7000K | | |
| 晴天阴影下 | 7500K | | |

## 二、色彩的特征

对于人眼来说，肉眼所见的色彩空间通常由三种基本色组成，即"三原色"。在绘画中的三原色是红、黄、蓝，而光谱中所形成的三原色是红、绿、蓝，两者虽有细微差别，但在色彩含义和观念上并无不同。光谱中的三原色光通过混合或滤减，可以生成自然界的一切色彩，这是色彩的最根本特征。在此前提下，色彩还可以根据种类、鲜艳程度和明暗程度的不同表现出色别、色彩纯度和色彩明度的特征。

### （一）色别

色别也叫"色相"或"色调"，是由波长决定的不同种类的色彩。色别是颜色的最基本特性，由光的光谱成分决定。通过三棱镜解析出来的光谱色：红、橙、黄、绿、青、蓝、紫是人眼能看到的最纯色别。通常情况下，人眼能区分出180多种色别。

色彩从种类上划分既丰富又复杂。首先，光谱中的三原色红、绿、蓝，是不能通过其他颜色混合调配而成的基本色。在此基础上，由三原色两两混合，可以产生第三种颜色，也叫"间色"：红色＋蓝色＝品红；绿色＋蓝色＝青色；红色＋绿色＝黄色。而间色再和原色相调或间色和间色相调，则生成"复合色"。以此类推，复合色的种类难以穷尽，便构成了自然界姹紫嫣红、五彩缤纷的颜色。在12色色环上（图2-134），正三角指向的三原色按比例均衡混合时，会产生白色光，倒三角指向的三种间色按比例均衡混合时，会产生黑色。色环上相对的色彩互为补色，补色相混合也会产生白光。

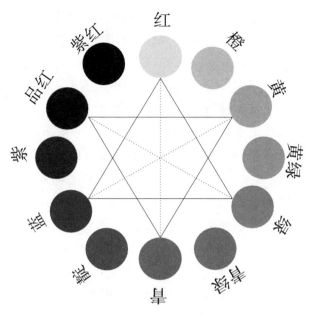

图 2-134 色环

（二）色彩纯度

色彩纯度又叫色彩饱和度，是指色彩的鲜艳程度或相对强度。理论上，光谱色是纯度最高的颜色，但在现实生活中，人眼所看到的色彩都因为混合了其他波长，变得并不纯粹。通常来说，一种色彩中所含的消色（黑、白、灰）成分越多，其色彩饱和度越低，越青冷暗淡；所含的消色成分越少，其色彩饱和度越高，越浓烈鲜艳。

（三）色彩明度

色彩明度指的是色彩的明暗程度，即同一色彩或不同色彩具有不同的亮度等级，和色彩的反光率、透光率及光线照度有关。一般来说，反光率、透光率越大的颜色，其色彩明度越大；反之，反光率、透光率越小的颜色，其色彩明度越小。和消色影响色彩纯度一样，消色也会影响色彩明度。明度适中的纯色色彩，加入黑色、灰色会降低色彩的反光率和色彩明度，加入白色则会提高色彩的反光率和色彩明度。

三、色彩的心理影响

色彩与心理之间有密切的关系。科学家多次实验证明，不同的色彩会影响人的温度知觉、空间知觉甚至情绪。曾有一个实验，让实验者握住两杯温度相同的水，一杯水为蓝色，一杯水为红色，让实验者感觉哪杯水的温度高。其结果是几乎所有实验者都表示红色的水温高，蓝色的水温低。而人们也发现，在红色环境中，人的脉搏会加快，血压有所升高，情绪易兴奋；身处蓝色环境中，脉搏会减缓，情绪变得较沉静。因此，可以毋庸置疑地说，色彩会影响人们的生理、心理乃至情绪。

从生理角度看，有科学家发现，色彩会影响人的脑电波。看到红色时，人的脑电

波呈现出清醒、紧张状态时的β波,而看到蓝色时,则转变为安静、放松状态下的α波。从心理角度看,看到红色会让人联想到太阳、火、鲜血等,易产生温暖、热烈、危险的感觉,看到蓝色则会联想到天空、海洋等,易产生寒冷、理智、平静的感觉。因此,从生理学和心理学角度,可以把色彩分为暖色调和冷色调两大类。暖色调,是指波长较长、穿透力较强的色彩,包括红色、橙色、黄色等,这类色彩具有刺激性和扩张性,颜色明度高,比较鲜艳醒目,给人温暖、昂扬、兴奋的感觉。冷色调,是指波长较短、穿透力较弱的色彩,包括蓝色、青色、紫色等,这类色彩具有收缩性和内敛性,易让人心情平静,产生沉静、阴冷、忧郁的感觉。此外,因为绿色在光谱色中处于中间位置,达到了生理和心理刺激上的平衡状态,因此属于中间色调。而黑、白、灰三色因为不属于彩色,本身只有明暗变化,没有色调和饱和度的变化,被称为"消色"。

此外,色彩对人的心理影响和情感的激发还要受到宗教、民族、地域、文化等因素的影响。如中华民族偏爱红色与黄色,前者代表着吉祥与兴旺,后者象征着尊贵与权力;而同样的色彩,在西方国家,红色被认为代表血腥与暴力,黄色则是警戒、引起敌意的颜色。中国的葬礼,丧服以白色为主,白色与死亡联系到一起;而西方国家,白色则被作为婚礼的主要颜色,白色在这里喻意着圣洁、美好。当然,现在随着不同文化的融合,色彩对不同国家和地域的影响也出现融合现象,如中国年轻人结婚也穿白色的婚纱,出席葬礼也穿黑色的服装等。

(一)暖色调

1. 红色

红色是波长最长的颜色,也是最具有穿透力的颜色。自原始社会开始,红色就成为人们崇拜的颜色。在佛教中,红色是生命和创造性的色彩。在中国的民俗文化中,红色代表着吉祥如意、兴旺发达。红色的太阳、火焰、鲜血,使红色成为生命、温暖、热烈、旺盛、奋进、激情的象征。歌德曾说过:"红使人感到真挚和威严、爱和优美。"红色是能量充沛的颜色,但有时也会给人以血腥、暴力、危险、嫉妒的印象,造成观众的心理压力。中国导演张艺谋在其拍摄的影片中偏爱运用红色来表达情感,《红高粱》《大红灯笼高高挂》《菊豆》等影片中都运用了大量红色来表现生命、激情、暴力和性(如图2-135和图2-136)。

图2-135 《红高粱》

图2-136 《大红灯笼高高挂》

2. 黄色

黄色是象征阳光的色彩,在所有色彩中,是明度最高、极醒目的一种颜色。因为它的明亮、轻盈,有助于表现欢乐、明快、乐观的情绪,又因为它是秋天丰收的颜色,也会给人带来喜悦和充实的感觉。在东西方国家,黄色在文化语境中的含义有很大不同。在中国,黄色具有特殊的意义。一方面,它代表着中华文明的起源与民族身份的象征,炎黄子孙、黄土地、黄河水、黄皮肤;另一方面,它是中国封建社会皇权的象征,寓意着财富与权力。在影片《末代皇帝》"小溥仪登基"(图 2-137)一场戏中,太和殿内金碧辉煌,正黄色的布帷遮挡着太和殿的大门迎风飘舞,彰显着皇帝权力的至高无上和皇恩浩荡。但是在西方国家,黄色则具有完全不同的感情色彩。在基督教中,因为叛徒犹大喜欢穿黄色的衣服,因此在欧洲国家,黄色通常意味着无耻与背叛。在法国词典中,黄色代表"受骗的丈夫",而法国也有把背叛者的家门涂成黄色的习俗。在美国的俚语词典中,黄色还有"怯懦、害怕、不可靠"等含义。

图 2-137 《末代皇帝》

(二)冷色调

1. 蓝色

蓝色波长较短,属于收缩、内敛的冷色调。在古希腊神话中,传说蓝色是美神阿佛洛狄忒的象征。而在基督教中,深蓝色(ultramarine)是象征圣母玛利亚的尊贵色彩。因此,在欧洲,蓝色是纯正与高贵的标志。蓝色会让人联想到天空与海洋,海空无限延伸的开放性会带给人永恒、深远、幽静、安适的感觉。蓝色在视觉心理上给人以清冷的感觉,在英语中,蓝色(blue)也代表着忧郁。因此,蓝色既能唤起人的理智与冷静,又能带给人凄凉、寂寥、忧郁的心理感受。在基耶斯洛夫斯基的影片《蓝》(图 2-138)中,贯穿全片的蓝色基调很好地表现了女主人公在失去丈夫和女儿后无法自拔的悲伤状态和不断寻找自我的痛苦经历。

图 2-138 《蓝》

2. 紫色

紫色是所有颜色中波长最短、明度和醒目度最弱的一种色彩。因其在自然界中很少见到,因此紫色象征着神秘、庄重、华贵、高雅、傲慢等意象。因为紫色罕见、提取不易,不论是在中国古代还是在欧洲中世纪,紫色都为权贵阶层所青睐,属于高贵之色。因为紫色是在暖红色中加了冷蓝色,在物理和精神感觉上是被冷化了的红色,属于偏冷色调,因此紫色也会给人一种哀伤感和压抑感。爱森斯坦认为,某些民族选择紫色专用于葬礼,绝不是偶然的。但在东方的藏传佛教中,紫色和黄色一样,被认为是祥瑞之色,具有虔诚与奉献之意。

(三)中间色调:绿色

绿色波长居于光谱色的中间,同时具有蓝色和黄色两种颜色的特性,是冷暖平衡的色彩,属于中间色调。因为绿色抵消了蓝色向心力和黄色离心力的作用,视觉感受上既不扩张也不收缩,因此给人一种"真正的满足",是看起来最宁静和稳定的颜色。因为绿色是春天和大自然的颜色,因此绿色往往代表着生命、和平、青春、生机、希望等情感含义。在影片《杀手里昂》(图 2-139)中,里昂作为杀手,无论走到哪里都随身携带着一盆绿色植物,在这里,盆栽中的那一抹绿色生动表现出了里昂内心深处的温情与人性,成为"这个杀手不太冷"的最好写照。

当然,绿色也有其负面象征意义。古希腊的舞台演出中,深绿色一定情景下带有不祥的含义。在欧洲,绿色也有嫉妒、稚嫩的意思。中国的京剧脸谱中,绿色代表着恐怖和残忍。

图 2-139 《杀手里昂》

(四) 消色

1. 黑色

严格地说,黑色和白色不属于色彩,只是与色彩的明度、纯度有密切关系。因为黑色完全不反射光线,视觉上是一种消极色彩,对人的神经系统会产生抑制作用,因此看到黑色,人的情绪会降落到低点,容易让人联想到死亡,心理上产生沉重、压抑、悲伤、绝望、自我封闭的情感特征。同时,黑色也会让人联想到黑夜和无边的黑暗,具有恐怖、诡异、邪恶的象征意象。因此,在恐怖片、惊悚片、黑色电影中,常用低调的拍摄手法,将黑色作为影片的主要基调,从而渲染出影片惊恐、悬疑、神秘、罪恶的主题氛围。当然,因为黑色明度最低,显得稳重、有力,有时也会表现庄重、严肃、高贵、低调等情绪。在伊斯兰教中,黑色则是顺从、谦逊、端庄、严谨的标志。

在黑色电影《七宗罪》(图 2-140)中,影片运用大面积的阴影和逆光拍摄营造出黑色电影中典型的黑色氛围,正如导演大卫林奇所说:"这是一部描述完全失控状态世界的电影,是一个被涂黑的世界。"影片运用黑色的影像表现了作品中"幽闭的恐怖和近乎偏执狂的绝望气氛",为我们展现了一个肮脏、冷漠、亟待拯救和救赎的狂妄世界。

图 2-140 《七宗罪》

2. 白色

白色是光明的象征,因此它代表着正义、神圣与净化。在西方国家,白色具有美好的感情色彩,代表着纯洁无瑕、高雅尊贵。西方的新娘结婚要穿白色的婚纱,是纯洁的象征;而白色也一直是西方教皇和贵族的专用色,是高贵的象征。在中国,白色有美好的成分,如"一片冰心在玉壶";也有悲哀的含义,如葬礼时穿的孝服。此外,白色还具有宁静和安定的情绪,让人心情平和,甚至可以运用它隐喻梦幻的超现实时空或虚幻的梦境。当然白色也可以表现人物的病态或苍白无力,喻示人物的软弱和胆怯。

在影片《剪刀手爱德华》(图 2-141)中,爱德华爱上了美丽少女金,在圣诞节到来的时候,爱德华用剪刀手为金做了一个美丽的冰雕,剪刀手落下,飞溅而起的冰屑仿佛雪花一般从天空落下,身着一袭白裙的金在漫天飞舞的"雪花"中翩翩起舞,脸上露

出幸福的笑容。在这场戏中,无处不在的梦幻般的白色既代表了金的纯洁无瑕,也象征着爱德华纯洁的内心和纯洁的爱情,成为影片的高潮段落。

图 2-141 《剪刀手爱德华》

### 四、色彩的控制手段

虽然每一种色彩都有自己的心理倾向和情绪表现,但在视听作品中要利用色彩语言来刻画人物心理、表达主题、深化作品思想,需要通过一定的规则和方法,建立起色彩之间的关系和秩序,使色彩通过不同的组合和匹配,形成具有语言表达能力和情感表现功能的色彩基调、色彩环境以及色彩结构,从而为整部作品服务。

#### (一)色彩基调

所谓色彩基调就是对应表现一部视听作品的主题情绪基调所使用的色彩控制手段,具有鲜明的情绪倾向性和作品风格特色。在一部作品或作品的某一个片段中,以一种色调为主导、融合作品中其他不同的色彩而构成和谐统一的总体色彩倾向,表现作品或凝重或明朗、或压抑或唯美的情绪基调。因此,色彩基调是视听作品中最重要的抒情手段之一,赋予作品特定的总体情绪气氛。比如《情书》是纯洁梦幻的白,象征着少男少女之间朦胧唯美的爱情;《红高粱》是热烈奔放的红,寓意着生命力的蓬勃旺盛与自由激情;"红白蓝三部曲"之一的《蓝》是忧郁内敛的蓝,表现了女主人公内心的痛苦、挣扎与自我寻找的历程。

一部作品的色彩基调可以通过场景(背景、服装、道具等)内部色彩的使用、镜头滤光镜的使用及后期的洗印技术来呈现。不论使用何种方法来控制色彩基调,需要注意的是主导性色调应在时间和空间两个因素上占据主导性地位,即在作品中持续的时间长度和画面中占据的空间面积都应保持优势地位,传达作品的主题情绪。当然,一部作品中不一定只有一种色彩基调,也可以有两种或三种主要的色彩基调在作品中和谐共存,只要处理好这几种不同色调之间的关系,使之从整体上有助于表情达意、深化主题即可。如电影《我的父亲母亲》中,将现实的部分处理成黑白颜色,而回忆的部分处理成彩色。影片《魔戒三部曲》中,则根据描写对象的不同,以白色、绿色、黑色三种色调刻画了三类人物形象。白色对应仙界和精灵族,凸显了他们正义的一

面;绿色对应矮人族和人类,预示其顽强的生命力和不屈的斗志;黑色对应魔界,表现了其丑陋、邪恶的一面。

(二)色彩环境

在视听作品中,画面中的主导性色彩往往是处于不同环境中的色彩,其色彩特征的呈现不可避免地要受到季节、天气、地域、时间、光线、环境、背景的影响。如冬季的北方,多雪而萧索,景物的色彩以白色、深灰等单一的消色为主,色彩的类别、饱和度都不具有表现力;夏季的南方,多雨而青翠,景物色彩既朦胧写意又富有生机,色彩类别丰富,但明度、纯度不足。晴天时的光线使色彩看起来鲜艳明快,阴天时的色彩则显得灰暗而缺少光泽。早晨与傍晚时拍摄的画面呈暖色调,而凌晨时分的画面则会表现出冷色调。因此,在视听作品中表现出的色彩同日常生活中的规律一样,都要受到环境因素的左右。

正如韦尔登·布莱克(Weldon Blake)所说,"本色经常淹没在光和空气中——处在有多种影响因素的环境中,不仅阳光在一天中会不断地改变,而且有色物体之间也会相互影响。相邻的色彩会互相增强或抵消效果,有色的灯光会吸收彼此之间的反射;即使是空气中的尘埃,也会给物体增添色彩"。[1] 在环境因素中,除了季节、天气、地域、时间、光线等会影响色彩的特性表现外,不同色彩之间的相互作用也会影响色彩的色相、亮度和饱和度。比如在消色环境下,色彩的饱和度和亮度会发生视觉上的变化,在白色环境下,色彩饱和度降低,显得较暗;而黑色环境下,色彩饱和度提升,看起来更亮。此外,面积接近的互补色如黄色与蓝色、红色与青色、绿色与品红等处于同一个画面中时,双方的饱和度都会提升,显得更为鲜艳。而色环上相邻的两个色彩作为接近色出现在一个画面中时,面积大的环境色彩会让面积较小的接近色表现出远离环境色彩的趋势。如红色、橙色、黄色是色环上的相邻色,在红色背景下橙色会显得更黄,而在黄色背景下橙色则会显得更红。

(三)色彩结构

视听作品中的色彩很少单独存在,总是几种色彩组合、匹配在一起,通过建立色彩结构来表达主题情绪。对于创作者来说,要控制好多种色彩语言的传情达意,使之和谐统一,需要运用好色彩手段对其进行协调和组织。总的来说,在一部视听作品中,常见的色彩结构主要表现为两种:和谐与对比。

1. 和谐

色彩结构的和谐是指不同色彩之间关系的协调统一,即色彩结构的情绪呈现同一倾向性。和谐的色彩结构可以是将色别上反差较小的相近色组合在一起,如黄色、橙色、红色、紫红和品红这五种颜色组合在一起可以构成和谐的暖色调结构,而紫色、蓝色、靛色、青色可以构成和谐的冷色调结构。和谐的色彩结构也可以将明度和纯度

---

[1] Weldon Blake. Creative Color:A Practical Guide for Oil Painters[M]. New York:Waston-Guptill,1972:141.

反差较小的色彩组合在一起,如深红、褐色、浅红都属于红色色别,但明度和纯度不同,组合在一起也可构成和谐的色彩结构。

除了将反差较小的色彩组合表现和谐外,也可将反差较大的色彩放在一起,表现多样色彩中的统一。当然,要使反差性色彩表现出和谐统一,需要考虑到人物情绪的变化、情节发展的需要、主题思想的表达等方面。比如影片《红高粱》中,虽然主导性色调是红色,但在情节发展到"九儿被抬到洞房即将面对她的麻风病丈夫"一场戏中,导演却运用了蓝色调来表现人物的内心情绪和作品情节。而在影片《英雄》中,导演运用了红、蓝、白、绿、黑五种色调来讲述故事,不同的色彩既区分了叙述者身份和叙述视角的不同,又推动了情节发展,使其构成了一个完整的叙事整体。

2. 对比

与和谐的色彩结构相反,对比是将色别、明度、纯度反差较大的色彩相组合,利用对比关系制造对抗性的情感倾向和鲜明的视觉效果。从色彩的性质看,对比包括彩色与消色对比及彩色与彩色对比;从时间和空间的角度看,对比包括同时对比和相继对比。

(1) 按照色彩的性质进行对比。

从色彩的性质看,可以将彩色与消色进行对比。在早期的黑白默片中,已出现过利用后期制作手段,将某一个具有重要寓意的物体染上颜色,通过黑白画面来凸显这一彩色物体,从而表达主题思想。如1920年爱森斯坦拍摄的影片《战舰波将金号》中,水手们因不堪忍受沙皇军官的非人虐待而反抗起义,当起义成功时,水兵们升起了一面红旗。这里,通过将旗帜染红凸显了革命的意义。现代影片中,也有通过将黑白画面与彩色形象进行对比来表达主题的经典例子。如影片《辛德勒的名单》中,在以黑白画面表现成千上万的犹太人被屠杀的场景中,突然出现一个穿红衣服的小女孩,通过极具冲击力的黑白与彩色的对比,一下子吸引了观众的注意力。而当犹太人的尸体被焚烧的场景中,小女孩的红衣服再次出现,影片所积聚的情感达到高潮,使画面传达出深刻的思想内涵和主题价值。

除了将彩色与消色作对比,还可以将彩色与彩色作对比,如冷暖色调的对比、互补色之间的对比等。如影片《剪刀手爱德华》(图2-142)中,在环境色彩和人物形象上,多处运用了色彩对比。爱德华所住的古堡、他的服装和自身形象无一不呈现出深蓝、深灰及黑色、银色的冷色调,当他来到阳光明媚的小镇后,看到的是蓝天绿地、黄色和粉色的房屋以及暖色调着装的小镇居民,这里冷色调与暖色调形成了鲜明对比。

图 2-142 《剪刀手爱德华》

（2）按照色彩的时空进行对比。

同时对比是指人眼在同一时空中，接受两种以上的色彩所产生的视觉比较关系。同时对比要考虑在同一画面空间中，色彩之间的相互作用对表达色彩情感所产生的影响。如前所述，亮背景和暗背景下的物体，色彩明度会发生视觉上的变化。而主体和背景在色彩的色别、明度上反差越大，越能凸显主体，反之，则会湮没主体。因此，同时对比需要安排好同一画面中的局部配置和局部效应，使画面中的色彩对比可以为作品的主题表达服务。在影片《阿甘正传》中，阿甘在公路上奔跑的时候，后面出现了越来越多的追随者，此时画面中远景蓝色调的雪山占了画面三分之一的面积，而下方暖色调的公路和大地占据了三分之二的面积，冷暖色调的对比暗示了阿甘并不孤单。

相继对比是指人眼在连续的时空中，接受两种以上的色彩所产生的视觉比较关系。相继对比要考虑不同场景或镜头画面之间的承接关系，在色彩的整体配置和连续运动中凸显色彩的对比关系。如通过不同色别和明度的彩色画面前后相接，使视觉豁然开朗，推动作品节奏变化和情节发展。如影片《现代启示录》（图 2-143）中，随着时空的演进，影片多处运用橙红色的夕照、炮火，红色的鲜血等构成的暖色调和战场上的灰暗，越南丛林中的暗绿所构成的冷色调形成相继对比，为观众淋漓尽致地呈现了两种文明之间的冲突和生命的残酷。

图 2-143 《现代启示录》

## 五、色彩在视听作品中的作用

### (一) 表达作品的主旨情绪

巴拉兹曾指出:"在剪辑一部彩色片的时候,彩色的相似或显著的不同起着很重要的作用。这不仅是由于形式方面的原因,而且因为彩色具有一种特殊的象征效果,一种唤起联想和激起情绪的强大力量。"[①]一部视听作品,可以通过建立作品的色彩基调,利用色彩鲜明的象征意义,表达作品主题和主旨情绪。如波兰电影导演基耶斯洛夫斯基导演的"红白蓝三部曲",就是通过蓝色、白色、红色三种颜色表达了三部作品自由、平等、博爱的主题。而在影片《黄土地》中,创作者将"沉稳的土黄色"作为影片的色彩基调,表达了黄土地上生活的人对那片土地的热爱和对光明的追求。在影片《一个和八个》中,创作者运用最简单的黑与白的色彩对比,表现了在灾难深重的土地上所进行的一场艰苦的斗争。

### (二) 表现人物心理与情感变化

著名摄影师斯托拉罗曾说过:"色彩是电影语言的一部分,我们使用色彩表达不同的情感和感受。就像运用光与影象征生与死的冲突一样。"因此,色彩是有生命的,在视听作品中,常会运用色彩的变化来表现人物内心情感和心理上的变化,包括人物的服装、道具、背景、环境及光线等在色彩表现上的影响。在电影《生死恋》中,女主人公夏子服饰色彩的变化就很好地反映了人物内在情绪的变化。夏子开场部分穿的都是白色、浅黄色这种明亮色彩的衣服,反映了她内心的无忧无虑;后来生日舞会上穿玫瑰红,去恋人大宫家穿白和服束红腰带,表现了她的热情奔放;而结尾部分她与前男友决裂及死前去实验室,穿的都是黑色衣服,表现了内心的沉重及不祥。影片《法国中尉的女人》(图 2-144)中也有类似的运用。女主人公萨拉在影片开头穿着黑色的斗篷站在灰蓝色的大海边,压抑而沉重;后来,当她遇到爱人查尔斯并与之定情之后,人物的色调开始变得柔和;最后,当萨拉终于开始新生活时,她穿上了白底素花的连衣裙,住在温暖明亮的房子里,让人觉得心情豁然开朗。

图 2-144 《法国中尉的女人》

---

① [匈]贝拉·巴拉兹.电影美学[M].北京:中国电影出版社,1986:88.

### （三）营造画面和作品节奏感

在视听作品中，不同镜头画面之间利用色彩的相似与反差可以建立起画面和作品的节奏感。通常，色彩相似、和谐的画面组合给人以舒缓、安静的节奏，而色彩反差较大、形成强烈对比的画面组合则会让人觉得刺激强烈，节奏加快。因此，可以利用色彩强弱的变化、冷暖色调的变化、色块大小的变化、远近距离的变化来建立起画面的节奏感。比如《阿甘正传》在越南战争中的一场戏，阿甘在大雨滂沱中行军，画面是蓝色调，雨停后画面变成绿色，突然枪声响起，阿甘与战友们卧倒在地，画面又变成了暖色调。在这组画面中，画面色彩由冷色调变为中间调又变为暖色调，有力地推动了节奏的变化。因为冷色调有收缩感和后退感，易使人冷静，而暖色调有膨胀感和前进感，易使人兴奋。因此，冷暖色调的交替运用为情节的推进和节奏的变化添加了催化剂。

### （四）表现作品中的时空转换

著名摄影师斯托拉罗曾说过："我认为拍摄一部影片可以说是在解决明与暗、冷调与暖调、蓝色与橙色或者其他对比色之间的各种矛盾，必须使人感觉到活力，感觉到变化与运动，使人感觉到时间正在过去，白天变成了黑夜，黑夜变成了早晨，生命变成了死亡……"因此，在视听作品中，可以通过运用不同的色调、色彩来表现时间的流逝和空间的变换。这里，可以运用冷暖色调的不同，也可以运用消色与彩色的对比来表现时空的不同。如影片《末代皇帝》中，作品采用时空交错式的剧作结构，将"溥仪作为战犯的现实时空"与"溥仪作为皇帝的回忆时空"相交错，折射了溥仪的性格命运的变化和中国社会政治历史的变迁。拍摄者在处理时空变换时，以橙红色的暖色调来表现回忆时空，而以偏灰蓝的冷色调来表现现实时空，反映了不同时空阶段溥仪的内心状态和性格命运，形成了节奏鲜明的空间对比和色调对比。而更多时候，创作者会运用彩色和黑白颜色来表现现实时空与回忆时空的不同。如电视剧《天下粮仓》中，现实时空的正常叙事采用的是彩色画面，而回忆镜头都采用了接近于消色的茶色画面，使观众一目了然作品在叙事上的时空转变。

## 第六节　运动处理

作为视听语言的重要元素，运动是由视听作品的性质所决定的。因为，从本质上来说，视听作品是运动的艺术，尤其电影艺术表现得更为鲜明。正如让·爱浦斯坦所说："摄影美首先是作为易动性的职能出现的，表现运动是电影存在的理由，也是电影超越一切的基本能力和它的性能的基本表现。"[①]因此，表现被摄对象的运动及在运动中表现被摄对象成为视听作品最大的魅力之一。视听作品的运动包括画面内部主体

---

① ［法］亨·阿杰尔.电影美学概述［M］.北京：中国电影出版社，1994：8.

的运动和画面外部摄影机的运动两方面,本节所阐述的运动主要指后者,即摄影机运动所进行的拍摄。

## 一、对运动的认识与理解

在电影初诞生时,摄影机是固定不动的,它模拟观看舞台演出时的固定视点,用固定机位做连续拍摄。1896年,卢米埃尔的摄影师将摄影机固定在船头,移动拍摄了威尼斯的风光,人们才发现用运动的摄影机进行拍摄可以呈现出更多精细微妙的东西和与众不同的视觉体验。1916年,格里菲斯在电影《党同伐异》中开创出有史以来最早的一组运动镜头。镜头在古巴比伦城门上,从两个方向运动:先是自上而下的运动,展现古巴比伦城邦的概貌,然后从门外移动到门内,进一步表现城内人们活动的细节。发明新式摄像机运动系统的电影人加勒特·布朗认为这组镜头实现了画面的"三维效果",他说:"就在镜头运动起来的那一瞬间,镜头之外的即将被丢失的信息(如事物的轮廓、形状、大小等),又补偿给我们了。这样一来,二维的平面影像唤起了我们的三维空间感,让我们逐渐感到仿佛置身于屏幕所构造的世界中,虽然我们并没有脱离我们身体实际所处的环境。"

法国印象派电影导演阿倍尔·冈斯认为"三脚架就跟拐杖差不多,它只能支撑起残缺不全的画面"。1927年,阿倍尔·冈斯拍摄了代表作品《拿破仑》,受到了加勒特·布朗的大加赞赏。他认为"(冈斯)把摄影机放在一切能动起来的工具上,在《拿破仑》中有很多在当时看来是非常超前的东西。直到三十年后,他在这部电影里所做的尝试才被人们重新认识"。

20世纪40年代,从德、法、移居到美国的马克斯·奥菲尔斯,将"横移拍摄"手法引入好莱坞,并拍摄完成了电影《一个陌生女人的来信》。1955年,乔舒亚·洛根在电影《野餐》中运用了早期的航拍,此后,航拍镜头成为20世纪五六十年代电影的一大特色。20世纪60年代末,电影人再一次尝试着把摄影机放在车上,以求进一步增添电影镜头的动感。进入20世纪70年代,吊臂一类的升降拍摄设备应运而生,使摄影机达到了摄影师本人无法到达的机位。进入20世纪90年代,数字技术的发展使运动镜头看起来变得轻而易举,近些年来小型遥控航拍设备又开始广泛应用。但在加勒特·布朗看来:"在以往那些粗笨的升降机或轨道车上,诞生了流传至今的佳作。那些影片中的运动镜头是切实的、重要的,而且是富于意义的。"

在这里,运动镜头表现出它有别于其他造型的艺术特点。一是多视角。运动摄影脱离了戏剧美学中固定视角的观察特点,使用运动镜头多视角、多方向的再现被摄对象的立体形态,还原了人们在日常生活中观察事物的真实状态。二是时空完整性。运动摄影通过移动拍摄在二维平面上创造出三维立体的空间变化,并保证被摄对象所处的空间和时间得以完整展示和连续表现,保持了画面时空的延续性和统一性。三是视点主观性。有时,运动拍摄的角度和过程不同于观众观察的视点,往往表现出

创作者的主观视点和主观意图,引导观众产生作品介入感。

## 二、运动的方式及特点

一个完整的运动镜头通常由起幅、运动过程和落幅构成,起幅和落幅是指运动开始前和开始后的短暂固定镜头。影响镜头运动的因素是多方面的。一种是摄影机通过机位的移动所拍摄下来的连续运动的画面,第二种是摄影机本身不发生位移变化,但是镜头方向或角度发生变化拍摄的运动画面,还有一种是摄影机各部分均保持不动,但是通过改变镜头焦距的方法形成具有运动感的画面。

运动镜头从运动方向看包括以下几种。一是纵向运动,即主体静止不动,摄影机面向主体做有位移变化的推拉运动,或者改变镜头焦距,使视觉距离由远及近或由近及远,画面景别及空间感发生相应变化。二是横向运动,代表性的方式是摄影机和被摄主体同时移动,并保持相对位移不变,使主体的画面构图大体不变,而后景改变。当然也可以通过横向运动从一个主体摇移跟摄另一个主体,或跟摄一群人当中的某一个人。三是垂直运动,摄影机沿垂直方向做自下而上或自上而下的运动拍摄,一般采用升降镜头进行俯拍或仰拍,从而产生强烈的视觉心理上的变化。如果具体细分的话,运动拍摄的方式包括推、拉、摇、移、跟、升降等类型。

### (一)推

推镜头是指被摄主体位置不变,摄影机沿镜头光轴方向向前移动不断接近拍摄主体的拍摄方式。其接近的方式有两种:一种是变化机位不断靠近拍摄目标的方式,俗称机位推;另一种是改变镜头焦距,由短焦变为长焦,使拍摄目标被拉近到面前,俗称变焦推。二者在视觉效果呈现上的差别为:前者是镜头与拍摄主体之间的距离发生改变,视觉效果是镜头画面逐渐接近主体,对纵向空间的描述十分具体,画面角度会产生变化;后者是镜头与拍摄主体之间的距离没有发生变化,利用焦距变化将被摄主体拉近到镜头前,有视线集中的效果,人物与背景空间产生压缩感,画面角度不会产生变化。但不论是哪一种推镜头,其共同特征都表现为:拍摄范围由大变小,景别由远景系列向近景系列不断递进,拍摄主体在画面中所占的比例由小变大,主体由不清晰到清晰,背景和陪体逐渐被排除在画面之外。

推镜头符合一个运动中的人物或静止的人物对环境中某一主体的视觉关注,是主观视点镜头中常用的手法。其在视听作品中的表现力包括以下几点。

#### 1. 突出主体细节和重点

推镜头的画面语言相当于"在这儿",它善于从环境中突出和强调被摄主体。推镜头使画面从一个较大的空间范围逐渐接近空间中的某一个具体形象,景别由大景别向小景别逐渐递进,画面包容的范围越来越小,随着陪体和背景内容不断移出画面,主体在画面中的面积逐渐变大、变清晰,使画面信息由环境信息向细节信息过渡。这种镜头运动的变化会"迫使"观众视点范围不断缩小,引发观众对主体某一局部细

节或细小动作的注意,这也符合人们在日常生活中观察事物从整体到局部、不断突出重点的顺序和规律。推镜头的落幅最后会使被摄主体处于画面的视觉中心点,给人留下鲜明深刻的视觉印象。在电影《魔戒》首部曲《魔戒现身》中,至尊魔戒的诞生便运用了推镜头加以突出和强调。影片中,当至尊魔戒炼成并亮相时,一个渐推镜头强调了它的特殊性,围绕魔戒的一圈咒文显现并逐步发射出耀眼的光芒,突显了至尊魔戒强大的力量。

2. 带领观众进入故事情境

推镜头变化的过程往往是先交代环境,然后带领观众去一步一步发现主体。因此推镜头叙述的过程是一个循序渐进的过程,它会暗示观众推进的结果将有所发现,这使得观众在利用推镜头获取信息的过程中,获得一种探寻的体验感,并深入故事情境中去揭示和发现。因此,推镜头常被作为视听作品的开场镜头,将观众带入某种场景或气氛中。如吕克·贝松几乎所有的作品都会在开始的第一个镜头运用纵深推进的运动长镜头,把观众带入导演设立的故事情境当中,让人流连忘返。

3. 介绍环境与主体、整体与局部之间的关系

推镜头在开始时往往先通过远景或全景交代事物的全貌或所处的环境,然后将镜头渐渐推向主体,通过近景或特写表现主体的局部或细节。这样的镜头语言给观众展示了环境中的主体或整体中的部分,使观众能够很好地了解环境与主体、整体与局部之间的关系,使观众能够在事物的联系当中更好地理解人物形象和情节发展。

4. 影响和调整画面节奏

在多数推镜头中,运动速度都是匀速缓慢的,有利于观众随着镜头的不断逼近逐渐发现细节,揭示因果关系。但是,如果加快推镜头的运动速度,或使景别快速变化,则会使画面变化剧烈,画面节奏加快,给观众强烈的视觉冲击,营造出紧张、不安、急迫的气氛。如影片《荆轲刺秦王》中,燕太子丹为了考验荆轲的胆量和勇气,将荆轲绑在一个悬空的木桩的前端,让人将木桩像撞钟一样往墙壁的方向推,这时镜头模拟荆轲的主观视点使用推镜头进行拍摄,每次在几乎要撞到墙壁的时候,木桩就荡回来,再重复向前撞去。推镜头的速度越来越快,观众感受到撞击的速度也越来越快,离墙壁越来越近,墙上的血迹触目惊心,画面节奏加快所营造的紧张感和惊心动魄的感觉扑面而来。

5. 增强或减弱运动主体的动感

在推镜头中,如果主体的运动速度不变,那么镜头面向主体的运动方向推进,则会营造出主体运动速度加快的视觉效果,反之,背离主体的运动方向或和主体向同一运动方向推进镜头,在视觉效果上则会减缓主体的运动速度。当然,在拍摄运动物体时,也可以通过非匀速的推进镜头,形成时而慢时而快的视觉效果,使画面形成特殊的美感。

6. 刻画剧中人物的内心活动和情绪状态

推镜头的运动变化本身就是一种强调,提醒人们关注画面中被刻意放大的拍摄对象,当画面的景别不断近景、特写递进变化时,镜头的落幅如果集中于人物的面部或肢体的局部细节,则对人物面部表情的突出表现或人物肢体动作的细节展示会有力地揭示人物的内心世界和情感活动,以"迫使"观众去揣摩人物的内心状态,推测情节的演进发展。如影片《好家伙》中,几个人成功抢劫后,其中一个成员摩尔迫不及待地要求分赃。而此时团伙头目吉米并不打算分钱,在他和摩尔谈过话后,镜头慢慢推向吉米正在深思的脸,观众可以预感到吉米打算对摩尔要有所动作了。

运用推镜头进行拍摄时,要注意画面构图的完整,使拍摄主体始终处于画面的结构中心位置,镜头推进的速度应与画面的情绪、节奏相一致。

(二)拉

拉镜头是摄影机沿镜头光轴方向向后移动,不断远离拍摄主体的一种拍摄方式。其远离的方式同推镜头一样,也是包括机位拉和变焦拉两种。二者在视觉效果呈现上的差别和推镜头类似。其特征表现为:拍摄范围由小变大,景别由近景系列向远景系列不断变化,拍摄主体在画面中所占的比例由大变小,主体的细部特征逐渐模糊,空间环境越来越具体明确。

拉镜头和推镜头一样,同属于摄影镜头的纵向运动,只是运动方向相反。推镜头是表示接近,拉镜头是表示离开。推镜头是表示进入某一场景,告诉人们"在这儿",拉镜头则是退出某一场景,告诉人们"处于……中"。推镜头最突出的特点是突出主体和细节,拉镜头最突出的特点则是交代主体所处的环境及其与环境之间的关系。前者会一开始就给观众造成感情期待,吸引观众急于去探寻结果;而后者一开始并不会引起观众的感情共鸣,随着镜头画面的不断展开,观众了解了更多的画面信息后,才得到情感上的震撼和升华。因此,推镜头是不断推理和发现的过程,拉镜头是不断演绎和总结的过程。

拉镜头在视听作品中的表现力包括以下几点。

1. 介绍主体所处的环境与空间

因为拉镜头往往是先告诉观众主体的细节信息,然后再通过镜头的向后运动,取景范围不断扩大,逐步展现主体所处的环境和空间,最后的落幅通常以远景或全景来展示丰富的环境内容和画面信息,使观众视点最终停留在主体身处的环境空间的观照上,从而更好地交代主体所在的环境特点及主体与环境之间的关系。在动画片《美女与野兽》中,表现城堡的第一个镜头就采用了拉镜头:镜头的起幅从一个特写——罩着玻璃罩的玫瑰花开始,慢慢地拉出。从窗口,到阳台,到塔楼,到半个城堡……直至城堡的全景。通过这一拉镜头对整个场景的逐步展示,引发了观众对玫瑰花与古堡的神秘猜想。

2. 通过画面信息的逐步交代,制造悬念,形成对比、联想、暗喻等艺术效果

因为拉镜头拍摄时向后运动,随着拍摄空间的不断展开,越来越多的环境信息和陪体信息涌入画面,这样的镜头处理好像变魔术一样,往往能够给人展示未知的、新鲜有趣的东西,达到制造悬念、出人意料的效果。同时,利用景别不断变大,将不同拍摄对象置于同一画面,使观众发现不同被摄体之间的关联和对比,从而产生戏剧效果。如影片《末代皇帝》中,1924 年,虽然溥仪已经深受老师庄士敦带来的西方文明的影响而准备变革,但北京仍然再次发生政变。在表现这场戏时,摄影机先是跟拍一个滚动网球的小全景,然后用拉镜头拉开故宫的空旷的室外全景,画面中身着西式服装的溥仪和太和殿的古朴传统的中式环境形成了鲜明对比。然后镜头继续纵向后拉,伴随着枪声,长长排列的民国军队依次入画,溥仪被逼出宫,结束了紫禁城内的生活。在这里,运用拉镜头逐步交代画面信息,通过鲜明的对比暗喻了溥仪在中国传统腐朽的政治体制下,寻求西方式变革的无力和失败。①

3. 作为镜头的结论,抒发感情,升华情绪

因为拉镜头在空间表现上是不断远离被摄主体,主体日益缩小,视觉信号日益减弱,给人感觉上仿佛在营造一种退出感和结束感,因此很多视听作品将拉镜头作为一个段落的结束或是一部作品的结束,作为镜头的转场或者是影片的结尾,跟观众挥手说再见。随着主体逐渐远去,拉镜头的内部节奏由紧而松,画面的落幅停留在远景或全景镜头,观众的情绪也随之慢慢升华,回味悠长。影片《肖申克的救赎》《杀手里昂》《雁南飞》等结尾都是镜头慢慢升高,然后逐渐拉开,拉镜头配合升镜头,表明了影片的结束。

(三)摇

摇镜头是指摄影机在不发生位移的情况下,摄影机镜头借助于三脚架、云台等设备进行上下、左右、旋转等运动拍摄。摇镜头符合人们在日常生活中寻找事物或观察某一物体的生理特征,因为需要保证在摇摄时影像清晰,所以镜头的转动通常平稳缓慢,需要花费一定的时间。摇镜头通常为单向摇动,根据摇动的方向可以将摇镜头划分为水平摇、垂直摇、旋转摇等。摇镜头可以使拍摄对象处于连贯的镜头空间内,保持画面时空的完整性和统一性,并通过摇摄表现同一空间内不同主体之间的关系,使画面产生情感意蕴。具体看,不同的摇摄镜头有不同的表现特点和使用方法。

水平摇是指摄影机镜头在水平方向做转动拍摄,有利于表现横向空间,具有叙事性。水平摇从视觉习惯上看通常是从左向右摇,很少从右向左摇。如果是全景系列的景别,水平摇适于展现横向空间的宽度与广度,通常用于表现宏大场面或广阔环境及视野,如战争片、史诗片中运用水平摇对战争场面的表现等。如果是中近景等景别,水平摇通常可以表现环境中的人物,或是一个场景中对话人物之间的叙事关联和

---

① 张会军,陈浥,王鸿海.影片分析透视手册[M].北京:中国电影出版社,2003:171.

因果关系,以及场景内存在的逻辑关系等。

垂直摇是指摄影机镜头在垂直方向做转动拍摄,有利于表现纵向空间。因此垂直摇适于表现纵向分布的建筑或自然景观,如高楼、瀑布、参天大树等,会反映其高大、雄伟、壮观的气势。也可以表现人物在垂直方向上的观察视线,或是被摄体在垂直方向上的运动状态。当然,垂直摇也可以强调空间和人物心理上的关联作用,暗示人物心理和影片主题。

甩摇又名"闪摇",是指摇镜头从起幅快速摇到落幅,因为中间过程摇动速度过快,而常使画面景物虚化,视觉模糊。甩摇镜头中时空、镜头画面变换过快,会产生让人意外、反应不及的视觉冲击,给人造成心理紧张感和压迫感。如影片《刺杀肯尼迪》中,肯尼迪遇刺后,一个男性目击者在讲述他的见闻,当他说到枪声来处的时候,镜头甩摇到他指的方向,使观者产生心理紧张感。

摇镜头在视听作品中的表现力包括以下几点。

1. 描述空间、场景和环境,展示事物全貌

摇镜头仿佛模拟人的视线和注意力的变化在环顾四周,通过缓慢摇摄出的画面,来展示和描述所看到的场景、环境和存在空间。正如巴拉兹所说,摇镜头"可以在同一镜头内表现一个人在某一个空间内的全部活动情况,以及他眼中的所见的一切"。如影片《冈拉梅朵》开始就运用一个缓缓的摇镜头,把西藏雪山圣湖的绝美景象展现在观众面前。

因为摇镜头可以保持时空的完整性和连续性,因此,对于过于宽广或过于高大的建筑和景物,摇镜头也可以通过运动拍摄展示事物的全貌,这可能比一个远景镜头要更具有表现力和描述性。

2. 表现环境中人物或事物之间的内在联系

如果摇镜头从画面中的一个人物或事物摇向另一人物或事物,毫无疑问,镜头语言是在暗示两者之间所存在的内在联系或逻辑关系。如影片《末代皇帝》"小溥仪登基"一场戏中,小溥仪来到太和殿外接受群臣的跪拜,镜头由溥仪的全景摇摄太和殿前下沉广场万众臣服的大全景,表现了溥仪和群臣之间的主从关系。

3. 制造紧张的戏剧效果

摇镜头从起幅到落幅,中间的运动过程节奏比较平稳缓慢,有机会按顺序逐一呈现画面,为镜头叙事提供了方便,使画面有意突出某个戏剧性变化。在惊悚片、动作片、恐怖片中常会使用这种"戏剧性摇镜头"来制造紧张效果。如被追杀的人物刚躲好,镜头摇摄到近在咫尺的追杀者,被追杀者会不会被发现,紧张的氛围充满画面。

4. 表达画面比喻、衬托、对比等修辞语言

利用摇镜头表现画面中易形成对比、衬托、比喻等关联意味的性质相反或相近的人或物,通过具有修辞手段的镜头语言,表达画面的象征、暗示、讽刺等潜在意义。如画面中出现一位容貌渐衰、暗自神伤的女子,然后镜头摇向旁边花瓣凋零、渐趋枯萎

的花朵,两者之间的关联和喻意不言自明。

5. 表现运动主体的运动方向、运动态势、运动轨迹等

在拍摄运动主体时,可以运用横摇或纵摇表现主体的运动方向和运动轨迹,也可以运用旋转摇来表现主体的运动态势,如运动会中对运动员、各种球类的摇摄等。在黑泽明的影片《七武士》中,当强盗来袭时,镜头从骑马奔驰的强盗摇向林中,通过一个横摇镜头展示了武士带领村民向不同方向奔跑的运动状态,表现出画面的危机感和节奏感。

6. 表现人物主体的注意力变化,制造悬念

摇镜头可以模拟主体注意力的变化,并通过画面呈现出引发主体注意力关注的物体而制造悬念,引发观众兴趣。如影片《阳光灿烂的日子》中,马小军无意中进入米兰家,摘下墙上的望远镜在屋内旋转。随着屋内的景象在眼前飞速划过,他好像发现了什么不一样的东西从眼前闪过。他一次次举起望远镜旋转,尝试发现目标,当第三次举起望远镜时,他终于发现了挂在墙上隐藏在蚊帐后面的米兰的照片。在这场戏中,摇镜头让观众跟随马小军的视点变化,去感受他青春萌动的激情,为米兰出场做了很好的铺垫。

此外,使用摇镜头时应注意摇动过程要均匀,起幅、落幅要保证影像清晰,摇摄的速度和节奏要和画面的情绪相对应。如果摇摄静止物体,要注意保证构图的完整性;如果摇摄运动物体,则要考虑物体的运动方向、运动速度等因素,根据拍摄需要设计拍摄方案。

(四) 移

移镜头是指摄影机机位发生位移所进行的移动拍摄。移镜头通常需要借助一定的摄影辅助器材如移动轨道、移动车、摇臂等进行拍摄,也可以把摄影机固定在飞机、火车、汽车等交通工具或飞行的动物身上进行移动拍摄,当然也可以手持摄影机进行跟踪拍摄。移动拍摄按移动方向可以分为横向移动、纵向移动、斜线移动、曲线移动等不同拍摄方式,相应的拍摄画面也会形成画面角度、景别、构图、方向上的不同变化。

移镜头和摇镜头的区别在于前者是摄影机机位可以移动,以线为轨迹,不间断且不受限制的展示立体空间和主观视觉感受,模拟出"边走边看"的视觉效果;后者是摄影机机位不做移动,镜头以点为轴心做弧线型旋转拍摄,拍摄空间有限,仅能表现机身周围的空间,模拟出"静止不动进行寻找和观察"的视觉效果。

移镜头将空间完整呈现的真实感和强烈的主观感受结合在一起,带来令人难以想象的视觉效果。无论被摄对象是处于静止状态还是运动状态,移动拍摄都有利于表现画面空间的完整性和连贯性,并借助于空间的连续性保持了时间上的连续性。移动拍摄中画面背景的变化所带来的视觉变化,有助于表现镜头的运动感,在跟踪和记录运动状态的同时,带来观察视点的变化。此外,移镜头还可以和推拉镜头、摇镜头等结合使用,使画面呈现出独具特色的视觉效果。

移镜头在视听作品中的表现力包括以下几点。

1. 独具魅力的空间开拓作用,适于展现气势开阔的宏大场面

因为移动镜头拍摄方向的灵活性和跨越空间的无限性,使其在空间表现力和开拓力方面具有极大优势,其对空间景物的展示,具体而细致、完整而连贯,使移动镜头在表现大场面、宏大空间、开阔场景时,具有独特的艺术表现效果。如影片《可可西里》的开场部分,运用移镜头展现了可可西里美不胜收的原始风光。

2. 兼具客观性与主观性,体现真实纪录感和深度参与感

当一个镜头把观众摆在旁观者的位置去目睹所发生的一切时,镜头便具有了客观性。而当镜头使观众处于剧中人物的位置去进行观察和发现时,镜头便具有了主观性。难得的是,移镜头从画面视觉观念上看,兼具了客观感受与主观感受的矛盾统一。一方面,移镜头天然具有表现人物日常生活或事件自然流程的能力,在位移的过程中真实记录下现实时空中完整的生活场景,表现了镜头客观性的一面。尤其是在新闻纪录片中,客观性镜头可以通过如实展示形成"纯粹纪实"的印象。但另一方面,客观性镜头并不一定是对现实"真实纪录"的全部,有的时候,"为了显得客观,恰恰需要强烈的主观性"。① 移镜头可以通过跟随拍摄模拟个人的主观视点,去记录和观察人物眼中的真实世界,使观众从事件的旁观者变为事件的参与者,深入镜头内部去挖掘真实记录的本质。

3. 表现场景气氛,营造画面情绪

反复运用移动镜头表现具有相似性质的人物或场面时,会使画面由于镜头语言不断的积累和强调而不断推动场景气氛和画面情绪的发展,最终达到情绪的顶点和高潮。在影片《黄土地》农民打"腰鼓"的一场戏中,镜头一反前面的平稳与静态,运用移动拍摄加摇摄使画面充满了生命活力,使这一镜头段落成为影片情绪的最高点。

4. 通过镜头叙事,表现人物关系和戏剧冲突

移动镜头可以在无限的空间范围内自由移动而不受主观视点的限制,能连续记录和呈现场面中有相互关联的人物和细节,有利于表现情节发展和人物关系。而随着移动的进行,不断有新的信息进入画面,通过未知信息和已知信息之间的对比、关联,可以满足观众的好奇心理,使画面产生戏剧效果。在影片《吃南瓜的人》中,前妻到前夫的家中询问他是否还在想念她,被前夫所否认。在两人对话的同时,镜头移动拍摄前夫的房间,展现了房中摆设的前妻照片和纪念物。后入信息与已入信息之间的对比,戳穿了前夫的谎言,表现了人物心理和戏剧冲突。

5. 利用转拍表达抒情色彩

当摄影机以拍摄对象为圆心做 360 度环形移动拍摄时,不但能充分体现画面空间感,制造特殊的视觉效果,而且转拍的旋律和节奏也能与人物的内心世界相契合,

---

① 让·米特里.电影美学与心理学[M].江苏:江苏文艺出版社.2012:196.

使画面具有强烈的抒情意味。影片《纯真年代》中,男主人公纽伦虽已和湄订婚,但倾慕爱兰,并送花给爱兰表达自己的感情。爱兰接受纽伦的鲜花时,镜头采用了360度的旋转拍摄,来表达自己内心的陶醉感觉。法国电影《一个男人和一个女人》结尾,男女主人公有情人终成眷属,摄影机围绕男女主人公转了三个360度,将二人的欢乐与甜蜜表现得淋漓尽致。

此外,移镜头的运用也要注意起幅、落幅及移动过程要平稳、均匀,移动的速度应与画面情绪相对应。拍摄过程中,要注意拍摄对象是否为运动物体,以及移动过程中镜头光轴的方向是否发生改变,根据拍摄需要提前设计好拍摄方案。

(五)跟

跟镜头也叫"跟摄",是指摄影机与被摄对象保持等速运动而拍摄的镜头。跟镜头属于移动镜头的一种,但又和一般的移动镜头不完全一样。跟镜头要求始终跟踪拍摄一个行动中的拍摄对象,二者之间的相对距离保持不变,景别不变,形成连贯流畅的视觉效果;而移镜头的拍摄对象可以是静止的,也可以是运动的,摄影机和被摄主体之间的拍摄距离时有变化,景别也会发生相应变化,创造出连贯而有变化的视觉效果。跟镜头在人物拍摄中经常被运用,既能连续而详尽地表现运动中的主体,又可以展示主体运动的方向、速度、姿态及其与环境之间的关系,很好地表现运动中人物的动作及表情。其表现特征为:因为跟摄某一主体进行拍摄,拍摄主体明确;而镜头与主体之间相对距离不变,只有背景环境发生变化,主体相对静止;同时因为跟摄拍摄,尤其是摄影机在主体后方的跟摄,使观众视点与剧中人物视点重合,具有强烈的现场感和参与感。

跟摄可以是手持摄影机进行跟摄拍摄,如《有话好好说》或一些纪录片中所运用的拍摄手法;也可以是在移动的汽车中进行拍摄,如好莱坞动作片中激烈追捕的镜头场面。从跟随的方位来看,跟摄包括前跟、后跟、侧跟三种拍摄方式。前跟是摄影机在被摄对象的前方,让拍摄对象面对镜头,侧重表现运动当中人物的面部表情。如果前跟时镜头离人物过近,会让画面感觉失焦,给观众造成不舒服的视觉感受。后跟是摄影机在被摄对象的后方,拍摄对象背对镜头,强调跟踪的视点感。后跟通常在纪录片中常用,以表现画面的纪实性风格。而侧跟是摄影机在在被摄对象的一侧,着重表现被摄对象的运动感。如影片《罗拉快跑》(图 2-145)中,运用了大量侧面跟拍的手法,衬托和强化了主体的运动感。

图 2-145 《罗拉快跑》

跟镜头在视听作品中的表现力包括以下几点。

1. 有利于展现主体

在跟镜头中,摄影机与被摄主体虽然一直处于运动状态,但因为二者运动速度相同,距离保持不变,因此被摄主体可以一直位于画面结构中心,表现出背景变化而主体相对静止的状态,使主体的动作和表情能很好地得以展示。在影片《雁南飞》中,恋人鲍里斯送薇罗尼卡回家,薇罗尼卡已经上到四楼,这时依依不舍的鲍里斯从二楼飞快地追上去,一个中景的跟移镜头从二楼一直跟着鲍里斯冲上四楼。鲍里斯飞快地向上跑,背景空间飞快地变换,镜头前景上的楼梯栏杆飞快地向后退,强烈地渲染了鲍里斯内心的激情。

2. 有利于表现主观视点,吸引观众注意力

很多跟摄镜头从拍摄对象后面跟随拍摄,使观众和拍摄对象的视点一致,表达出主观意味。而跟随拍摄的方法也会暗示观众在跟随的过程中可能会有事情发生,因此,将观众的注意力牢牢吸引。1927年,德国导演茂瑙在电影《日出》中,把摄影机从固定的机位上解放出来,开创出"游走式拍摄风格"。其中一段被称为"默片时代最经典的镜头之一"是男主角走入一片漆黑的树林中,要进城去幽会一个风流女子。当男主角穿过层层雾霭的时候,摄影机悬在演员的头顶上方跟随拍摄,通过他的主观视点反映出男主角当时急切与冲动的情绪,营造出一种刺激紧张的气氛。

3. 有利于观众产生身临其境的伴随感

因为跟镜头始终跟随运动主体进行拍摄,因此可以突破时空的限制,连贯流畅的表现运动主体。而主观视点的跟摄表现,可以使观众和剧中人物一起,目击眼前发生的一切,产生身临其境的现场感和参与感,维护观众对所表现事物信以为真的情绪。1957年,导演库布里克拍摄了一部关于一战的历史题材电影《光荣之路》,片中最值得称道的就是一组在战壕中的运动长镜头。当时镜头站在一位冷酷将领的视觉角度,审视着战壕里这支溃败不堪的军队。然后,将领发出命令,部队便从战壕中越出,发动一轮自杀性的进攻。这时镜头也跟着他们向前移动,摔倒在地,然后又爬起来继续前进。当时,某电影公司总裁安迪·罗曼诺夫对于这组运动镜头评价说:"这组运动镜头,让你强烈地感受到一切发生的必然性,将你推入其中,给你身临其境的感受。"

在运用跟镜头进行拍摄时要注意,和运动主体保持等速运动,使画面构图稳定,主体不至于出画面。同时,在主体运动起来之后,镜头再开始运动拍摄,在相对自然状态下表现拍摄主体。还要注意跟摄过程中,光线、色彩的变化对突出主体的影响。

(六)升降镜头

升降镜头是指摄影机在垂直方向上下移动所拍摄的画面,是一种从多个视点表现场景的方法。因为升降镜头是因高度变化而改变画面构图,因此在镜头表达上不可避免地具有主观性,起到强化情绪的作用。因为升降镜头具有较大的空间灵活性

和随意性,常和其他运动镜头相配合,用来表现气势磅礴的场景、空间或事件规模,或者是纵深空间中的点面关系,又或者是跨越障碍实现同一镜头内的内容转换和调度,以及"上升或下降时人物的主观感受和视点变化"①。升降镜头的拍摄可以借助摇臂、升降车等进行拍摄,按升降方式的不同可分为垂直升降、斜向升降以及不规则升降等。

升降镜头在视听作品中的表现力包括以下几点。

1. 升镜头适于展示环境与场面

升降镜头中,当机位逐渐升高形成升镜头,地面会成为画面背景而形成高度感,随着视野逐渐扩大,会产生"会当凌绝顶,一览众山小"的视觉效果。升镜头适于表现大场面或高大物体,营造宏大气势和高大形象。在电视直播的大型综艺晚会或体育赛事中,常用升镜头形成远景或大远景,来表现宏大场面和气势。

2. 降镜头适于表现接近和强化

当机位逐渐降低形成降镜头,天空等会成为主要背景,视野由远及近,物体由小变大,利用前景会强化空间深度感。降镜头适于拍摄垂直降落的物体,如瀑布、降落伞等,会强化物体降落的速度和节奏。

3. 升降镜头在构图上具有象征性和写意性,表达画面情调

因为升降镜头视觉变化鲜明,主观意念明确,如果速度和节奏运用得当,可以反映人物的心态和情绪,创造性地表达一场戏的情调。影片《纯真年代》开始,男主人公纽伦在剧场中看到他的表姐爱兰和表妹湄坐在包厢里,于是去包厢看望她们。当纽伦走上旋转型楼梯时,镜头缓缓升起,贵族生活那种优雅舒缓的氛围顷刻间萦绕画面。

(七)综合运动

摄影机的综合运动是指在一个镜头中综合使用推、拉、摇、移、升降等运动方式,进行或水平或纵深或垂直等不同方向的运动拍摄。当然,从更广泛意义上讲,综合运动也包括摄影机运动和主体运动的结合,以及运动方向、运动速度、运动形式等不同运动元素的组合。因此,综合运动内容变化丰富且动感流畅,在运用时,需根据主题表现需要设计拍摄方案,以达到完整、和谐、统一的语言风格。在影片《纯真年代》开场部分,对音乐会中的歌剧演员及歌剧院的豪华场景,摄影机在一个镜头内运用升降、摇、移等综合运动形式以圆舞曲般流畅的节奏进行拍摄和表现,动感强烈。镜头经常通过迅速的升降和推拉等方式,在一瞬间就将俯拍全景变成仰拍近景,充分表现了歌剧院豪华的空间感。

---

① 张会军.电影摄影画面创作[M].北京:中国电影出版社,1998:272.

> **案例 2-21　　《雁南飞》中的综合运动镜头运用**①
>
> 　　有时,对综合运动的运用往往用长镜头来表现。如前苏联影片《雁南飞》中薇罗尼卡去车站为未婚夫鲍里斯送行的一场戏中,导演运用了一系列运动元素来表现人物的内心情感和心理感受。镜头起幅是薇罗尼卡坐在公交车内,她不时起身探头窗外;而车窗外的景物也不断掠过镜头。薇罗尼卡下车后,镜头继续跟摇,从近景调整为中景、全景、大全景,拍摄她寻找鲍里斯的过程。当她穿过拥挤的人群时,镜头的运动与人物的运动和谐结合;当她走进人群,穿过轰鸣而过的坦克车队时,镜头拉升为俯视的大全景,车站上数以千计的送别人流及其送别情景尽收眼底。这一组综合运动镜头创造了特殊的气氛与节奏,不仅细腻刻画了薇罗尼卡焦急无奈的复杂心情,同时也成功地将薇罗尼卡个人的不幸与整个社会时代联系到一起,揭示了战争给苏联人民带来的苦难。

### 三、运动的意义

斯坦利·梭罗门认为:"一部影片中的运动应当有特定的电影意义,而绝不能只是单纯的动力学活动。"②"事实上,在构思形象的时候,就应当考虑摄影机是活动的,还是固定的。"③因此,作为视听作品重要的语言元素,运动镜头应承担起叙事、表意、渲染情绪、建立风格的功能。

#### (一)发挥叙事功能

视听作品中的运动镜头可以通过对时空的完整表现、模拟主观视觉效果、表现同一空间内不同元素之间的关系等来发挥它的叙事功能。

视听作品不同于其他造型艺术的最大特质是在于它的时间性,而时间性是展开叙事的基本保证。在视听作品中,可以通过运动镜头表现时间的流逝,也可以通过运动镜头将时间转化为空间,因为镜头的运动特性,可以在一个镜头内完整地表现时空的变化,为叙事的展开奠定基础。

不同的运动镜头能模拟人们日常生活中的某种视觉运动经验,表现人们观察、搜索、发现、追踪的视线特征,具有强烈主观性。运动镜头中主观视点的存在,会缩短观众与剧中人物的心理距离感,从而在心理上对其产生认同,与其融为一体。这样,运动镜头会随着人们主观视点的运动而不断带来新的叙事信息,扩展了镜头的叙事能力。影片《杀手里昂》的最后,里昂在办公楼内被警察围困,在扮成突击队员走出重围时被警察头目发现,里昂被杀的过程是一个缓慢前移的高速主观镜头,以里昂的视点

---

① 王丽娟.视听语言传播艺术[M].北京:中国广播电视出版社,2006:149-150.
② [美]斯坦利·梭罗门.电影的观念[M].齐宇,译.北京:中国电影出版社,1983:7.
③ 同上书,第297页。

角度模仿中弹、倒下、翻转,画面变白、淡出,这种运动镜头的运用强化了视觉感染力,在完成叙事的同时,也使画面情绪达到最高点。

随着运动镜头中新的人物、情节、细节等叙事信息的不断加入,运动镜头可以利用它相对静止的起幅和落幅画面,在同一空间内建立起两个形象之间的关系,包括并列、对比、因果、隐喻等关系,来完成运动镜头的叙事目的。如运用摇镜头、推拉镜头、升降镜头等表现横向空间、纵深空间及垂直面中的并列关系,用相对静止的起幅和落幅表现画面中的对比关系、因果关系和隐喻关系等,也可以运用综合运动镜头来完成同一空间内不同人物之间的关系建立和叙事作用。日本影片《典子》讲述一个没有双臂的女孩典子,在家庭和学校的共同关爱下健康成长,最后成才的故事。其中典子高中毕业典礼的一场戏,因为典子在毕业前凭借自己的努力考入政府做公务员,学校为典子举行了隆重的毕业典礼。在毕业典礼的会场,镜头从站成一排的老师面前慢慢摇过,摇到会场中央的学生们,镜头横移划过,最后移动到典子身上,而站在典子身后左侧的家长队列中有典子的妈妈,镜头随之向典子的妈妈慢慢推去,推成近景,妈妈已经热泪盈眶。这里,影片运用了一个综合运动的长镜头将老师、学生、家长三位一体的内在关系交代了出来,也表现了他们对典子能够健康成长所发挥的重要作用。

(二)表达主题思想

镜头的运动不仅仅只是一种机位变化和焦距变化的镜头表现技巧,它也可以作为视听语言的一种,成为表达作品主题思想的重要方式。丰富多彩、生动流畅的运动镜头,其自身的韵律感、节奏感和运动感,常常赋予情节和内容更丰富的内涵,具有无限表现力,服务于作品主题的表达。张艺谋的影片《有话好好说》是最典型的代表。《有话好好说》拍摄于1997年,是对20世纪90年代经历过市场经济变革之后的中国能否找到精神归宿进行文化反思的一部影片。全片拍摄几乎无一固定机位,都是手持摄影机进行近距离的跟随晃动拍摄,这使得影片出现大量不规则构图,人物面部变形或被挤在一角,创作者运用运动镜头语言成功地传达了作品主题——现代都市人在经济变革的时代背景下,内心躁动不安却又不知所措、焦虑迷茫的情绪和状态。

(三)渲染画面情绪

在视听作品中,通过镜头结构叙事表意是作品的基本追求,在此基础上,通过镜头表现和渲染画面情绪成为更高追求。无疑,运动镜头的运用在渲染画面情绪、将画面情绪推向高潮方面,成为重要的表达方式。通常来说,镜头的运动速度会影响画面情绪的表达。正常的运动速度会表现冷静、客观的中性情绪,而缓慢的镜头运动速度会表现压抑、悲伤、沉闷的画面情绪,当镜头运动速度加快,画面情绪会被强化,表现紧张、激动、兴奋、狂躁等情绪。在影片《罗拉快跑》中,长焦横移跟拍可以让观众看到罗拉奔跑的速度有多快,而跟镜头、晃动镜头的运用也表现了罗拉为救男友快速奔跑的紧张感,让观众在观看这部影片时有如坐过山车般的感受,也体会到了罗拉为爱情不顾一切的内心状态。

在渲染烘托画面情绪方面，跟镜头是最有力的表现手段。跟镜头以同等速度与运动主体保持一致，主体始终在画面中而背景处于不断变化中，结合了固定镜头中人物稳定和移动镜头中空间变化的优势，营造和强化了画面情绪。如影片《红高粱》中，先是以侧跟镜头横向拍摄"我爷爷"和"我奶奶"在高粱地中的追逐，然后是两架摄影机进行前跟和后跟，拍摄"我爷爷"扛起"我奶奶"向高粱地纵深走去。用这种运动镜头方式既突显了人物性格，也表现了狂野、激烈的画面情绪。

此外，推镜头也是渲染烘托画面情绪的有效手段。镜头在推进的过程中，画面景别由大景别递进到小景别，画面节奏由松到紧，感情不断递增和上升，最终达到最强烈状态。影片《阿甘正传》中，阿甘初识珍妮后，在雨中等待珍妮回学校，镜头用斜侧角度平拍，很好地展现了阿甘的动作和表情，然后镜头缓缓推进，阿甘在雨中一动不动等候的姿态表现了他对珍妮深厚的感情。

（四）建立影片风格

不同类型的影片，风格不同，对运动镜头的处理方式也不同。如史诗片会通常运用大景别镜头表现浩大的场面和气势，用跟摄等运动镜头来增加现场感和参与感，注重以动作来表现事件；而心理片则多用小景别镜头，用推镜头等运动镜头来表现深度和细节，以反应来表现事件内涵和人物内心。在影片《拯救大兵瑞恩》中，斯皮尔伯格拍摄的战斗场面真实而激烈。为了表现战争的真实与残酷，影片开始的"诺曼底登陆"一战中，摄影师即扛着手提摄像机跟着"战斗"的演员四处拍摄，跟镜头的运用使观众以战士的视角直接到战争现场，与战士一起所见、所想，一起躲避、冲刺，体验战争中的恐惧、紧张、流血甚至死亡。从画面传达效果看，随着步伐随意晃动的镜头和纪录片般的纪实风格，既有真实感，又展现了战争壮美的一面，给人以返璞归真的感觉。而在希区柯克的影片《精神病患者》中，影片的开场与结束都采用了推镜头前进运动的方式进行拍摄。影片开场的三个镜头中，由城市上空横摇、推进，进入一座建筑，镜头穿过百叶窗最后进入一间旅馆的房间。结尾是男主人公诺曼靠墙坐着的前景，然后镜头推进到脸部特写，画面伴随人物的内心独白。可以说，在整部影片中，推镜头一直重复出现，从大景别递进为小景别，并经常处理成剧中人物的主观视角，表现人物的内心世界。

风格是影片创作中很个人化的一种倾向。摄影机的可移动性，与通过电影展现个人风格的特点不谋而合，这就意味着镜头的运动将衍生出千变万化的风格与个性。而导演是否在影片中使用运动镜头，对运动镜头形式的选择、运动速度、方向的运用，也在一定程度上体现了导演的风格。如台湾导演侯孝贤所拍摄的影片多用固定机位和固定镜头进行拍摄。在他的影片《恋恋风尘》中，全片运动镜头仅为5个，其余大部分镜头都是在固定镜头的切换中完成的。侯孝贤以静止的镜头记录符号化的生活，以"机位不动来表达心境的沉着"，展现和还原了现实生活真实的朴素美。与此相反，日本国宝级电影大师黑泽明则喜欢将运动镜头作为营造影片风格的主要语言形式。

在他的代表性作品《罗生门》中,黑泽明采用了始终变幻不定的摄影机运动模式来进行拍摄。通过那些穿越森林的出色推拉镜头,飞速移动的摄影机在某些部分形成了极度激动的情调。尤其是在影片中"跟拍樵夫"的一段镜头,摄影机从前、后、侧、俯、仰多个角度跟随拍摄,给观众形成主观视点不明的印象,与作品扑朔迷离的故事氛围遥相呼应。这段镜头在1951年的威尼斯电影节上震惊评委,使黑泽明一举成名。此后,运动风格在他的作品《白痴》《七武士》《乱》中均得到进一步发挥。

## 本章小结

作为视觉语言的基本意义单位,镜头语言承担着叙事写意的功能。而从视听作品的创作实际来说,镜头语言又居于艺术创作的核心地位。镜头语言中对于景别、焦距和拍摄角度的运用,都会影响到画面造型上的空间感和距离感,通过带来不同的影像观感和视觉效果,使观众产生不同的心理情绪和艺术美感。而从平面造型和框架结构的角度看,视觉语言中的画面构图将画面中分散的景象要素有机组织在一个画面中,构成一个完整的艺术整体,表现视觉美感效果,表达主题思想。同样,作为画面形式美感的基础元素,线条和形状的运用能够有效再现影像的轮廓和空间结构,表达创作者的思想感情和作品的主题内涵。作为视觉语言的重要构成要素,光线与色彩给画面分别注入了灵魂和情感,使画面变得生动、丰满、有血有肉,充满了打动人心的力量。前者可以通过控制光的方向、强弱、性质和基调,创造画面特殊的戏剧效果;后者可以通过对现实色彩的再创造,使画面呈现出更强烈的审美魅力和情感上的冲击力。而所有这一切构成要素都离不开视听语言镜头的运动本质,只有在镜头运动的过程中,镜头、画面、光线、色彩等元素才会真正表现出它们的巨大魅力。

### 思考与练习

1. 结合作品,谈谈镜头语言在塑造空间感方面的功能作用。
2. 在画面构图中,有哪些基本法则?它们如何做到突出主体?
3. 光线的语言含义及基本功能是什么?
4. 如何合理运用色彩语言?
5. 常见的运动技巧有哪些?

# 第三章 听觉语言构成

> **学习目标**
> 1. 了解视听作品中声音的属性和功能。
> 2. 了解视听作品中声音的类型及其造型特点。
> 3. 了解声画构成的形式和效果。

科学家告诉我们,视觉是一个非常复杂的现象,整个过程中只有一小部分(不足5%)是在眼睛内发生,其他超过95%的视觉过程发生在脑中,加入了触觉、听觉和本体感觉的联想。由于自然界本身就是有形有声的世界,人的视觉感官和听觉感官以不同的方式互相配合才能进行感知和理解,因此缺少声音的世界是不完整的世界,而缺失了声音的视听作品也不能算作完美的艺术作品。在视听作品中,声音作为一种艺术的存在,与视觉画面共同构筑了无限广阔的视听空间和丰富多彩的视听形象。

声音的出现和创造性运用无疑具有划时代的意义。它不仅是一种技术的革新,使视听传播在媒介属性上从早期的纯视觉、单通道的传播转变为视听结合的双通道传播,使声音的表现力逐渐提高,成为与视觉相对平衡的存在;声音更是一种艺术的革命,它有效拓展了视听艺术的表现空间,丰富了视听语言的传达手段,使视听创作能够自由处理真实与虚拟的关系,充分发掘各种题材的内涵意蕴,灵活表达人类各种思想感情,使"形美以感目、声美以感耳"的美学理想得以完整实现。

## 第一节 声音的属性与功能

什么是声音呢?《说文解字》中记载:"音,声也。生于心,有节于外,谓之音。"[1]《礼记·乐记》中写道:"凡音者,生人心者也。情动于中,故形于声。声成文,谓之音。"[2]随着录音技术的巨大进步和创作观念的不断更新,声音的表现力在视听作品创作中被不断地挖掘和提升,成为塑造人物形象及时空观念的强有力的手段。匈牙利电影理论家贝拉·巴拉兹在《电影美学》一书中就曾说:"声音将不仅是画面的必然产物,它将成为主题,成为动作的源泉和成因。换句话说,它将成为影片的一个剧作元

---

[1] 许慎原,汤可敬.说文解字今译[M].长沙:岳麓书社,1997:368.
[2] 杨天宇.礼记译注[M]上海:上海古籍出版社,2004:468.

素。"诚然，声音进入视听作品就不再是单纯的声音了，它作为有声语言及音乐、音响的独立性被消解，与画面结合起来之后，表意功能得到成倍增长。声音与画面二者相互依存、相辅相成的关系得以确立。

**一、声音的具象功能与真实性**

视听艺术的世界是用光和声来体现时空的世界。它以客观纪录的真实为基础，主观创作的虚拟同样是建立在真实的基础之上，只不过这种真实已经由客观具体的真实升华为具有创造性的艺术真实。声音首先是这个世界中具有时空特性的一种客观事物，由于音高、音强、音长、音质的物理特性比较容易识别，人们能实实在在感受到它的客观存在。在长期的视听艺术探索中，它又被赋予了一定的主观性。从时间、空间的立体多维性及映现、描摹事物的方式方法上看，声音所具有的具象功能准确而强大，在表现现实时空及虚拟时空、塑造生活真实与艺术真实等方面具有独特的魅力。

（一）声音的时空特征

声音是以波的形式传播运动的，声源振动时压缩周围的空气，使之产生一定幅度和一定强度的变动，变动的空气由密而疏、由疏而密地向四周的空间传播，就形成了声波。人耳能够识别的声波频率在 20Hz～20kHz 之间，这就是声音。

从时间的角度来说，声音是稍纵即逝、片刻也不会停留的。它不间断地延续而又无可追逐，不能像色彩一样涂抹成和谐的画卷，也不能像陶土一样塑造成精美的雕塑。如白驹、如疾矢、如水流，都是对时间流逝的形象比喻，而声音正是在时间的线性流程上匆匆而过的一段有头有尾的过程。虽然机械复制时代的来临让人们可以很容易地把声音录制在磁带上、储存于电脑里、传播于网络中，但无论它记录、存储和传播的手段如何先进，每一次重放，都是一段同样的由始到终的线性流程。

从空间的角度来说，声音具有立体、多维的空间属性。声音产生在一定的空间中，振动物体使声波能在一定的介质和环境中传递。声波总是携带着振动物体的信息和周围环境的信息，因而具有空间感、方位感、距离感、透视关系等特征。站在声源的发出点上，声波由于物体的振动而向四面八方扩散开来，在某一立体范围内的任一点都可以接收到；处于声音的接收点上，某一声音固然来自于一个特定方向，有一定的方位感和距离感，但人对周围声音的感知是立体的。人的听觉在任何时候都容纳着周围的全部空间，不像视觉只能看到一个相对狭窄的范围。因此，听觉会立体地帮助人们了解外部世界的信息。视听作品中经常用声音来加强空间感。如电影《公民凯恩》中，幕启之际，摄影机面对舞台缓缓上升，观众听到的声音不仅音量越来越小，而且产生回声效果，与画面上的空间完美地融合在一起。

将时间和空间结合起来考察，声音的出现无疑增强了屏幕时空的真实性，可以让观众有身临其境之感。更进一步的是，声音使纵深空间的可能性大大增加，画面的层

次和声音的层次变得异常丰富,所能传达的含义更加复杂了,基于声音时空属性的艺术创造也得以更大限度地发挥。

当然,进入视听作品的声音所塑造的时空,与现实的、具体的物理时空有所不同,因为它是关于时空的幻象,是在人的内听觉中通过心理的机能而还原出的时间和空间。内听觉总是与内视觉及内感觉一起协同工作,三者处在一个相对平衡的状态。人们在使用内听觉时,也会像用外感官来感知世界时一样,循声探源,不自觉地为进入内感官的声音寻找画面依据。也正因此,声音能够给画面以具体的深度与广度,而声音自身也会带上时间感、空间感,更好地参与到形象塑造中。

知识小卡片

> 感官经验的整体判断[①]
>
> 在高清晰度电视刚刚萌芽的时候,当时在媒体实验室工作的社会科学家拉斯·纽曼进行了一个划时代的实验,测试观众对显示质量的反应。他安装了两套一模一样的高清晰度电视和录像机系统,放映一模一样的高质量录像带。不过,他在A组用的是录像机的普通音质和电视机的小扬声器,而在B组中,则使用了很棒的扬声器,可以播放出比CD还要好的音质。
>
> 结果令人吃惊。许多实验对象报告说B组的图像清晰得多。事实上,两组影像的品质完全一样,但B组的收视经验却好得多。我们倾向于把感官经验作为一个整体来加以判断,而不是根据各个部分的经验来加以判断。

(二)声音对事物的映现与描摹

视听作品可以直接反映大千世界中的各种声音。客观事物是声音的发出者、制造者,从这个角度说,声音所携带的信息是客观事物的有机组成部分,具有很强的识别度。而声音经过加工处理,按一定的目的、意图和一定的韵律、节奏形成千变万化的组合后,就具有了形象生动的叙事能力和描摹能力。视听语言中复杂的声音系统,首先就是用声音来凸显事物特征,进行叙事和描摹的。

1. 音响、声乐、同期声等与事物的伴随性、现场感

很多声音原本就是某些具体事物的伴生物,如一个人在打鼓,必然伴随着不同节奏的鼓点;一个人在歌唱,也会有不同音色的歌声;一群人在讲话或接受采访,观众必然期待亲耳听到他们在说些什么;即便是画面没有出现具体事物的形象,当一些特定环境出现时,人们也会不由自主地期待环境中特定的声音适时出现,如盛夏里悠长的蝉鸣、乡村夜晚偶尔的狗吠、战场上激烈的炮火声、车间里机床的转动声等。

---

① [美]尼葛洛庞帝.数字化生存[M].胡泳,范海燕,译.海口:海南出版社,1995:154.

这些原汁原味的声音,作为事物的有机组成部分,可以很好地还原具体环境和具体事物,加强作品的纪实性。如纪录片《最后的山神》中,孟金福砍削树皮的声音和在树干上描画树神的声音,面对树神、月亮神、火神等虔诚祈祷的声音,他和老伴不多的对话声,马的嘶鸣和狗的低吠,劈柴烧火的声音,以及在雪地上拖行猎物的声音等,一直伴随着动作和环境适时出现,使观众仿佛来到这位鄂伦春族最后一位萨满的山林生活中。视听作品中更多的声音是经过加工的,有代表性的声音能将地域、文化、习俗、时代等特征表现得更加突出,更加真实生动。如电影《霸王别姬》中,反复出现的鸽哨声和"磨剪子锵菜刀"的吆喝声、天桥杂耍曲艺的表演声就起到了描绘地理环境和传达文化信息的作用,将影片的地域特色、文化背景鲜明突出、丰富生动地表现了出来,有效地构建了故事发生的时空,也奠定了作品的整体基调。

音响还可以替代那些不便诉诸视觉形象、难以拍摄的镜头画面。如在囚室中,用行刑时啪啪作响的鞭子声和凄惨的呻吟声就可以取代严刑拷打的场面。在交通事故中,尖利的刹车声、人体撞击的声音、人群聚集的嘈杂声就可以表现车祸惨烈的伤亡情况。有些音响的运用还可以建立同一时间不同具体空间叙事上的联系。如电影《钱》中,主人公伊玛因为经济窘迫去抢银行,本应是花开两朵,各表一枝:伊玛在外面车内等候,同伙进入银行实施抢劫。通常会使用平行蒙太奇的方式叙述这一过程,而此片的处理是完全省略了抢劫过程。画面是伊玛在车内等候同伙抢劫后出来,声音是几声枪响,明显表明抢劫进行得不顺利,伊玛赶紧发动车子逃跑。虽然没有具体抢劫场面的出现,但这几声枪响已经替代了实际过程,在不同的具体空间之间建立了叙事上的联系,巧妙地完成了两条线索的故事情节。

2. 音乐、对白、解说等对情绪的抒发、心理的刻画、动作的描摹、节奏的创造

视听作品中的声音有多种不同的形态,这些声音形态之间的默契配合,以及它们与画面之间的相互映衬,能够完成抒发情绪、刻画心理、描摹动作、创造节奏等诸多功能。譬如声音不仅使节奏的形成因素更加丰富了,并且表现得更加复杂和细腻。可以说,所有的光和声都是用来形成视听节奏的,所有的光和声都不能失控。比如电影《巴顿将军》开场的演讲,每一句话的重音和停连都处理得恰到好处。其语句紧连处,一句紧跟一句,一句高过一句,形成排山倒海的气势;其舒缓转换处,顿歇有致,开合适度,形成抑扬顿挫的势能,蓄积着无声的爆发力。加上演员以气托声、虚实结合的发声方法和喉音色彩颇重的独特嗓音,仿佛每一句的重音都落在定音鼓上,每一个段落都有着强有力的节拍和韵律,而整个演讲形成内在紧张急促、外在控制适度的节奏,很好地诠释了巴顿的性格特点。

## 案例 3-1　　音乐、音响与解说对事物的映现与描摹

纪录片《可爱的动物》是一部以声画配合精彩默契而著称的纪录片。亦庄亦谐、严丝合缝的解说,拟形拟态、恰到好处的配乐,加上动物们真实的叫声、奔跑声等,使画面浑然天成,妙趣横生。片中随处可闻由世界名舞曲、故事片插曲、合成声音等改编而来的背景音乐,夸张的展示出音乐所具有的造型和表意功能。不同风格的音乐,配合鲜活灵动的画面,与画面的气氛、意境互为协调、互相诠解,与动物的神情举止默契配合。如动物们吃发酵的果子时,其浅醉软萌、憨态可掬的样子,配上轻松滑稽的音乐,让人忍俊不禁。小疣猪逃避印度豹的追捕时,配上的是急促、焦虑的音乐,起伏跌宕,扣人心弦。逃跑成功却发现和妈妈跑散时,音乐变成了凄惶、低抑的感觉。当非洲大陆遭遇干旱,成千上万的动物辗转迁徙时,音乐显得悲壮而凄凉;当大雨终于降临,动物们成群结队来往于重现生机的大地时,音乐又变得盛大而喜悦。音响的使用也格外贴切和灵活,与解说密切配合,形成独特的节奏和韵律。描述各种各样的甲壳虫时,解说中说:"这里的甲壳虫有降温系统,像大众汽车。"此时除了使用描绘甲壳虫飞速跑过的音乐,声音中还配上了一声刹车的音响。"他们必须跑得很快来避免高温。甚至求爱都要在奔跑中进行。奔跑中来一个吻,浪漫也就结束了。"幽默的解说配合的是模拟接吻的音响,浪漫而滑稽(如图 3-1)。

图 3-1　《可爱的动物》小疣猪逃避印度豹追捕

## 二、声音的意象功能与造型性

意象是外物形象与意趣、情感的融合,是审美对象的感性形象与创作者的心意状态碰撞交融而形成的具体形象。对声音来说,除了客观的具象功能之外,主观情思无处不在的渗透与介入使其具有了强大的意象功能,视听作品可以借此完成人物性格

的塑造,形成丰富的修辞效果,制造各种出人意料的戏剧性,进而使听觉语言具有与视觉语言并驾齐驱的造型性。

（一）心理性造型

视听作品中人物的形象不但可以通过外貌、服饰、身体语言等来刻画和描摹,也可以用声音来塑造。人的音色本身可以显示性别、年龄等特征,说话的语气、语调、语速则负载着大量情绪情感的信息,显现出鲜活具体的思想感情的色彩,因而人声是刻画人物心理、表现人物性格的重要元素。音乐和音响同样具有心理性的造型功能。

人声在塑造人物方面有着十分丰富的表现力,如电影《老无所依》的片头旁白,声音低沉有力,速度不疾不徐,传达出冷漠中的困惑、绝望中的挣扎,完成叙事的同时也点明了主题。在一些武侠、神话作品中,类型化的声音是非常重要的造型手段。猪八戒的声音像是从鼻子里哼出来的,松脱而憨顽;孙悟空说话又快又尖,精明而果断;妖魔鬼怪说话的声音或尖锐刺耳,或狰狞嚣张;那些德高望重、鹤发童颜的大侠则多半声如洪钟、不怒而威。

有时,创作者也可以直接用听觉形象替代视觉形象,达到刻画人物、交代事件、推动情节的目的。如电影《花样年华》中,和男女主人公密切相关并具有重要剧情作用的两个人物——苏丽珍的丈夫、周慕云的妻子,都是利用"画外音"的方式来交代和刻画的。当苏丽珍敲开周慕云家的房门时,一个略带醋意的、不耐烦且冷冰冰的女人声音从画外空间传来;而苏丽珍的丈夫,也是由苏丽珍与不露面的他的对话和周慕云与不露面的他的对话来塑造的,那种客套、冷淡、慵懒使人心生寒凉。

（二）修辞性造型

通过与画面的巧妙配合,声音可以产生对比、比喻、隐喻、夸张、反复、拟人、反讽、象征等修辞性效果。这些效果,有些是利用画面和声音的不和谐而产生的反讽,如电影《现代启示录》中,美国士兵在轰炸越共据点的场景中,一边是机枪扫射的哒哒声、突突声,一边是瓦格纳的抒情音乐,两相对比产生了非常强烈的讽喻意味。电影《邦尼和克莱德》中,每次抢劫的场面都伴随着活泼欢快的音乐,使抢劫成为一种新奇有趣甚至充满欢乐的游戏,这实际上是借用声画对位的形式,批判和讽刺暴力成灾的现代社会以及社会舆论对暴力活动的隐性助推。有些是音响被赋予具象功能之外的其他意义,从而产生象征性或夸张性的修辞效果。如新生婴儿的啼哭声,在某些情境中被赋予新生的意义,新年的钟声也象征着一元复始、万象更新。在表现一个人焦急等待的心情时,可以将滴答的时钟声放大开来。电影《两个人的车站》中,薇拉告别了普拉东后,走向天桥的步伐愈来愈快,而此时飞速驶去的列车的震荡声也愈来愈响,强烈的节奏和夸张的声音其实是主人公激动不已的内心世界的写照。有些人声和音响的叠加或变形处理也可以产生对比性修辞效果。如电影《生死恋》中,夏子打球时嘭嘭嘭的声响回荡在空荡荡的网球场上;电影《魂断蓝桥》中,罗依在滑铁卢桥上孑然一身独望流水的画面,配上了他第一次邂逅玛拉时的对话声。这种手法造成了时空的

交错,今昔的对比带来了忧伤、叹惋的追忆之情。

此外,声音的运用还有一种类似修辞的特殊手法就是静音。中国古典画论中有"画留三分白,生气随之发"的说法,古典绘画作品中也常见到繁密处密不透风、疏阔处疏可走马的构图处理技巧。视听作品中声音的留白也是同样的道理、同样的效果。这种留白被电影理论家波布克在《电影的元素》中称为"寂静",也有一些学者称之为"静音""静默""无声"等,通常用来表现死亡、痛苦、恐惧、惊慌、紧张、危险、孤独、不安等。作为一种具有强烈艺术效果的表现手段,有声与无声的对比会形成"此处无声胜有声"的效果,甚至可以起到比各种声音齐鸣共响更有感染力和震撼力的作用。它是节奏的停顿,也是情绪的凝滞,它能带观众长驱直入人物内心的隐秘世界,也能让观众摆脱情节发展,营造出属于自己的意象空间。在电影《拯救大兵瑞恩》的开头,登陆时就使用了这种手法。主人公望着正在接近的海滩,忽然周围的一切声音都消失了,其内心剧烈的惊慌与紧张跃然而出。电影《爆裂鼓手》中,每一次使用静音的时间不长,但在鼓手的极速敲击和老师的嘶吼怒骂之间,这些经常出现的静音效果具有格外震撼人心的力量。它使观众产生一种压迫感、窒息感,有力地传达了师与生之间个性和追求的激烈冲突和终极共鸣。

（三）戏剧性造型

在交代事件的发生发展过程、揭示人物命运的转折与改变时,声音往往能够起到凸显矛盾、设置巧合、制造悬念、呈现骤变、表达讽刺、强调偶然性等作用,从而加强视听作品的戏剧性。

很多视听作品中,音乐的旋律与节奏始终和故事的演进及人物情感的变化结合在一起,用以增强戏剧性和感染力。如电影《四百下》中,叛逆期少年安托万单独在家时,有音乐伴随着他,当他的母亲回家时,音乐骤然停止。而每当母亲向儿子流露出一点温情爱怜的时候,影片又会出现音乐。音乐的有无实际上代表了安托万心理和精神方面的不同状态和不同感受,是一种抽象和复杂的现实冲突与内心冲突的衍生物。

音响在一些视听作品中也往往会结合着不同的情境,令观众感受到主人公内心的悲喜交加、起伏不定,情节的跌宕起伏、峰回路转,制造喜剧性、悲剧性、恐怖性、悬念性等。比如希区柯克的电影《鸟》中,经常用鸟的尖叫声和群鸟的飞翔声来制造悬念和莫名的恐怖。

在制造戏剧性方面,人的有声语言当然最为直接也最为多彩的。如电影《有话好好说》中,赵本山所饰演的角色举着喇叭用东北话大声朗读诗歌;张艺谋所饰演的角色用陕西话高喊:"安红,我想你!";潘长江所饰演的角色扯着嗓子拼了命地喊:"警察来啦——"。各具特色的人声扩大了演员本身的明星效应、戏剧效应,形成出人意料的喜剧效果。

此外,声音还可以塑造画面所无法直接展现的客观事物与主观精神,从而有效地

扩大视听作品的审美空间。如丹纳在《艺术哲学》中所说,"音乐比别的艺术更宜于表现漂浮不定的思想,没有定型的梦,无目标无止境的欲望,表现人的惶惶不安,又痛苦又壮烈的混乱的心情,样样想要而又觉得一切无聊。"① 一些暴力恐怖的场景、激情危险的时刻、隐秘幽悬的情节、非现实的世界等,都可以借助声音尤其是音乐来塑造和刻画,并进行烘托和渲染。比如《星球大战》《侏罗纪公园》《龙卷风》《猛犸复活》《超能陆战队》《末日崩塌》《阿凡达》《ET外星人》《超体》等影片中,都通过很多人为制作的特殊音响使画面空间突破画框的限制,突破现实的空间,创造出逼真而又神秘的视听世界。这些都属于创造性的听觉造型语言。

### 三、声音的抽象功能与观念性

人之所以区别于其他生物,一个很重要的标志是人总在孜孜矻矻地探求生命的意义。艺术的终极使命或曰最高境界,恐怕也像人的终极精神追求一样,还是在观念的层面体现于对生命目的和人生意义的思考。在视听艺术创作中,不乏一些思想的追寻与叩问、一些哲学的反省与凝思。它们或深藏于流动变换的光影之中,或跃动于抑扬起伏的声音之中。因此可以说,声音在视听艺术中的出现,不唯以其具象功能和意象功能而造就了一个感性的世界,同时也以其抽象功能而成就了一个理性的王国。"叔本华把音乐认为是最高的艺术,因为其他艺术只能表现意象世界,而音乐则为意志的外射。图画所不能描绘的,语言所不能传达的,音乐往往能曲尽其蕴。"②

首先,视听作品中的有声语言最直接地利用了声音的抽象功能。有声语言的内核是文字意义,它是人类精神文化成果的符号化传达。它能直抒胸臆、铺陈事理,也能借物言志、点染论议。它能在矛盾的特殊性上发表观点、阐明态度,也能在矛盾的普遍性上把握规律、探寻真理。创作者总是将自己的思维成果灌注在视听作品中,并不失时机地用各种艺术手段传达出来,有声语言就是其中最直接、最有力的一种。电影中的台词、专题片中的解说词、采访中的同期声等都具有观念造型的作用。一些具有理论色彩的电视专题片如《土地忧思录》《人间正道》《资本市场》《法制中国》《软着陆》《大国崛起》《香港十年》《岩松看日本》等,很多画面表达不了的抽象意义都是由解说词和现场采访的同期声来完成的。

其次,各种音乐和音响其实也是有立场、有观点、有态度的。在特定的情节段落中,它们能适时适度地升华作品中的感性内容,使之上升到观念的层面,完成对事物本质的探寻,对宇宙人生各种具体规律、类规律和总规律的把握,在哲学的、道德层面上实现艺术的本质。

如电影《菊豆》中一段声画对位的运用,鲜明揭示了男主人公思想与感情的对立,

---

① [法]丹纳.艺术哲学[M].傅雷,译.桂林:广西师范大学出版社,2000:94.
② 朱光潜.朱光潜全集(第一卷)[M].合肥:安徽教育出版社,1987:501.

也使作品的内在观念跃然而出。杨天青在山路上背着掉落山谷昏迷不醒的杨金山,不断叫喊着"叔——叔——",此时画外出现了一连串"咚咚咚"的声音,这是菊豆和天青婶侄二人在染坊交合的场景中,象征着情欲倾泻而下的染布从杆子上掉落的声音。几声混乱的"咚咚"声,唤起另一个时空,也唤起另一种内心。这是杨天青灵魂的对立面,一个内在的精神敌人。人情人欲与伦理道德正在通过这声音进行激烈的交锋,并如此鲜明地呈现在银幕上。它不仅仅展现了生命形态的扭曲多样,更促发人们的思考,让人在唏嘘慨叹中生出一丝超越情与欲的悲悯来。

最后,视听作品中的各种声音有机融合起来,不仅能在造型层面形成巨大的艺术张力,而且能在观念层面传达更为深刻的思想内涵和价值判断。在特定意识形态拘囿下或者历史文化局限中,在人与社会、人与自然的对立统一中,那些不能说、无法直接说或者不知该怎么说、甚至根本说不出的世界观、价值观、人生观,可以通过声音的多重交融以及声音与画面的多元关系而得到意涵深广的呈现。如艾伦·帕克导演的电影《鸟人》的开头,在完全的黑场画面上,一行行白色的字幕次第出现,画外音中交融着出现了人声:"鸟人,鸟人!""他像天使一样,还有翅膀";出现了音响:群鸟的鸣叫和鸟儿扇动翅膀的声音,火车行进的声音;出现了音乐:有如梦幻的天堂之音,美妙而又舒缓……所有这些声音组成了一个非常有张力的表意空间,以其模糊性和暗示性完成了对主题和人物的塑造。那是用画面,甚至用有声语言都难以真正揭示和塑造的关于自由与禁锢的主题。自由是"鸟人"柏第唯一的向往和追求,而禁锢却来自四面八方,那种禁锢甚至已经不是俗世的打击与社会的嘲讽,不是冷酷的战争与黑暗的现实,而是直接来自人本身,来自肉体的局限和灵魂的逃避,来自人不肯面对生命和生活的实相。创作者表面上刻画的是一个精神病人,而在对其独特的成长体验和精神追求的刻画中却消弭了病与非病的界限,将灵魂对自由的向往寄予整个人生,在无望中追寻着希望,并以这种方式告诉人们:幻灭即再生。

诚如黑泽明所言,电影声音不是简单地增加影像的效果,而是其两倍乃至三倍的乘积。从声音的具象功能、意象功能、抽象功能上,以及与之相应的真实性、造型性、抽象性上,我们的确可以感受到声音的巨大表现潜能。

知识小卡片

<div style="text-align:center">第一部有声影片①</div>

《爵士歌王》这部影片还是一部无声影片,只在片中插入了几段道白和歌唱而已。

---

① [法]乔治·萨杜尔.世界电影史[M].徐昭、胡承伟,译.北京:中国电影出版社,1995:273.

> 第一部"百分之百的有声"（借用当时的说法）影片《纽约之光》，直到1929年方才产生。美国之所以迟迟不拍有声片，与其说因为技术上有原因，倒莫如说是由于经济上的原因。因为全部有对白的影片将妨碍好莱坞影片在国外的销路。巴黎在第一次上映美国对白片时，观众就喊叫道："用法国话讲吧！"在伦敦，观众对这种影片中的可笑而几乎为广大英国公众听不懂的美国佬腔调，也报之以嘘声。可是从此以后，无论是企业家、艺术家或某些观众的反应，都阻止不了有声电影的日趋普遍。

## 第二节 声音的类型

视听作品的声音可以分为人声、音乐、音响三部分。

人声又称有声语言，指人类发音器官所发出的具有一定语音语调、情感色彩和表意功能的声音，是剧中人物或剧外人物以解说、对话、朗读、念白等方式表达思想、交流感情、传递信息的最基本的方式，也是视听作品塑造人物形象、刻画人物性格的重要手段。

音乐是指视听作品中原创或非原创的，要通过演奏、演唱才能形成的有组织的乐音。视听作品的音乐包括器乐、声乐、有声源音乐、无声源音乐、背景音乐、主题音乐及主题歌、片头片尾曲、插曲等，在深化主题、参与叙事、刻画人物、渲染气氛等方面发挥着重要作用。

音响是指除了人声和音乐以外，视听作品中出现的自然界和人工环境中所有声音的统称。音响是听觉语言的一种重要表达手段，通常可以分为动作音响、自然音响、背景音响、机械音响、特殊音响等。音响能够充分展示环境空间、营造艺术氛围、塑造人物性格、表达创作者主观意图。

概要地说，有声语言以表意为主，音响以表真为主，音乐以表情为主。三者各具特色而又交融互渗，构成了具有强大表现力的听觉造型系统。

### 一、人声

在所有的声音元素中，人声无疑有着不可替代的重要性，原因首先在于所有的视听作品都是由人出发，感受人、思考人、传达人的，其手段和目的都是人——人性、人情、人理、人文。以"人声"表"人生"，正所谓"以我观物，故物皆着我之色彩"。其次，强调人声的重要性是因为人是一种语言的存在，人一生下来就把自己交给了寂静的语言的轰鸣。人的有声语言具有极强的表现力，其语义无所不包、精准深刻，其语音语调形式多样、变化无穷，与之相配合的身体语言和境态语言则微妙复杂、寓意丰富。也正因此，人声在揭示主题、交代情节、塑造人物、抒发感情等方面功能独到而强大。

（一）人声的性质和特点

1. 筋肉感

有声语言是由人的发音器官发出的具有一定音高、音强、音长和音色，并能表达约定俗成的社会意义的声音。小腹、肺部、气管是人体发音的动力调节器官，喉头和声带是成声器官，口腔和鼻腔是咬字和共鸣器官。人声的明暗、虚实、刚柔、强弱、长短、疾徐的变化，都依赖于发音器官的筋肉感觉和协调运作。而人对语义的感受理解，包括整体感受、具体感受、形象感受、逻辑感受等，形之于声时也要以心理过程为内在动力，最终落实在发音器官的筋肉感觉和协调运作上。因此，有了健康、健全的发音器官，科学的用声方法，良好的感受理解能力，才能够获得良好的发声状态，包括气息运用、口腔控制、吐字归音、声音共鸣等。而好的发声状态可以使人声获得宽广的音域，富于吸引力的黏性、弹性和磁性。如此纵收自如的人声便有了极强的形塑能力，带有丰富的层次感、空间感，也能表达非常丰富精微的情绪情感状态及其变化。

由于有声语言是具有筋肉感、节奏性和音乐美的人类声音的运行，是富于流动感和跳跃感的语言艺术的创造过程，所以在运用有声语言时，要从视听作品整体内容表达的需要出发，结合不同体裁和题材，灵活使用有声语言的内外部技巧。其中内部技巧包括情景再现、内在语、对象感等，外部技巧包括停连、重音、语气、节奏等。以内部技巧为根据，以外部技巧为手段，有意识地促使情、声、气三者有机结合，因情运气，以气托声，以声传情，以连贯而得体的声音效果达至和谐悦耳的境界，从听觉上增加视听语言的表现力和感染力。

2. 口语化

在人类发展历史上，口语是伴随人类进化的先在语言，是"听和说"的语言，书面语是文明高度发展以后人类精神文化成果的书面凝结，是"看"的语言。视听作品中的人声属于口语的范畴。

口语与书面语有很多差别，其中最大的差别是口语属于活的语言。严格地说，书面上写的语言是不完全的语言。语气、语调、语势、语感、抑扬顿挫、轻重缓急等都表达不出来。语言学家说"言语要比语言的材料（词汇、语法）丰富得多。"这里所谓言语，就是口语。丰富在哪儿？就是语音所表达的东西。口语因为多了一层语音语调的作用，才增加了活力，有了跳跃着的生命。

抛开语音这个层面，单就文本来说，口语与书面语也有很大差别：用词上，口语讲究自然、灵活、通俗、生动、语气词多，书面语则多选择严密、规范、文雅、庄重的词汇；句式上，口语一般句式灵活、句子短、结构简单、不完整、同义反复或补充重复比较多，书面语一般句式完整、复杂、有集中性、逻辑性、层次性。

视听作品中的人声所运用的口语，有的是原汁原味、灵活变化的生活口语，如一些新闻、纪录片中的采访同期声、一些电影中的对白、独白和旁白；有的是经过提纯、指向明确的精粹口语，如多数电视节目中的主持语言；有的是严谨加工、稳定规范的

书卷体口语,如新闻播报、专题片解说等。无论是哪一种口语,用在视听作品中时,都要充分发挥口语的特点,善用口语的优势,注意以声传意,以声带情,注意表达与反馈的双重性和即兴即景的应变性,最大限度地发挥有声语言的功能和魅力。

3. 具象化

视听作品中的人声,虽然不是实时实境的语言交流,但由于声音与画面彼此映衬、相辅相成,因而不能仅考虑其语音和语义的层面,还要看到它的副语言系统,即由体态系统和境态系统组成的表情达意、传递信息的符号系统。

体态系统由发声主体的形象气质、面目表情、身体动作以及服饰着装等组成。在完整的有声语言表达中,语义内容负责传达信息,即说什么、说到什么程度、按什么次序去说、选择什么样的文字去说,是意义的主要承载者,实现叙事、描摹、说明、议论、抒情等功能,完成告知、说服、感召等目的。语音语调负责传达感觉,同样的文字内容,用不同的语音语调说出来,给人的感觉是截然不同的。身体语言负责传达态度。头眼身手情,站坐走看状,都是态势语言,或曰身体语言。它和有声语言相伴随,负载着大量情感与心态方面的信息,这是真正能打动人心、进入人心的东西,直截了当,直观方便,直指人心,力量强大,并且不容易误读,因而在视听创作中受到格外的重视。

境态系统由与发声主体密切相关的时空环境、时空感觉构成。人是环境的产物。视听作品要塑造人物就无法忽视环境的力量,就要进行合乎语境的表达。而合语境需要明察:历史与文化的传统是什么,国家和时代的特征是什么,大众文化的生态和主创者的追求是什么,观众的期待和当下的视听氛围是什么等,既要宏观把握,又能洞幽烛微。

体态系统和境态系统共同构成了人声的副语言系统,并使人声带有具象化的特点。它们虽然不是人声的直接表现形态,而更多地属于表演的范畴,却因其具有共通性、民族性、符号性、表意性、模糊性、可塑性、伴随性、集成性、形象性等特点,而对人声起着决定性作用,具有补充、替代、强调、否定、重复、调节言语信息等功能。

4. 间接性

从人声的表层结构即语音层面来说,有声语言所塑造的听觉形象具有直接唤起观众审美愉悦的特点,悦耳的声音、起伏的音流能直接拨动人的心弦,发挥"声美以感耳"的作用。而从人声的深层结构即语义层面来说,有声语言作为一种符号系统,是"能指"与"所指"之间的中介之物。和其他信息媒介如线条、形状、色彩、音乐、音响等相比,有声语言在视听艺术中的作用是间接性的。有声语言是对客观世界的符号化反映,词汇、语法与所指代的客观事物之间是一种约定俗成的关系。人在生存发展的过程中,用这样一种高度文明的符号化的方式,赋予宇宙万物以意义。而观众在接收和欣赏人声时,除去直接发生作用的语音层面,对语义的反映要有一个理解、分析、还原、回味的过程。

要应对有声语言这种间接性的影响,就要求创作者要有高超的观察力、感受力、

思辨力、表现力，在生活的源头活水当中发掘那些有意味、有内涵、具有时代感和民族特色、符合人物个性和心理的语言。做到言之有物——语义内容要充实饱满，把真正有价值的东西拿出来，能满足人们的信息需求，能带给人知识、技巧、能力等方面的提升，能给人以思想上的启迪。言之有理——思路清晰，观点明确，前后一致，逻辑严密。观点、态度要立得住，说得准确、无误，说得有条理、有道理，才能做到以理服人。言之有情——感情是连接所有人的纽带。"感人心者，莫先乎情"，剧中人有"感"，观众才能有"应"，互动与交流便在这一感一应中。言之有趣——人天生的趋向就是"追求快乐、逃避痛苦"。除开那些庄重严肃的、有特定要求的主题，人们总是希望视听作品带着风趣幽默，用轻松、笑声、趣味调剂生活，并在会心微笑、开怀大笑中感受对生活的热爱，享受生命中的智慧及创造力。言之有味——这是对有声语言更高层次的追求，通过品味、韵味、回味的创造，形成一种妙不可言的精神享受，如孔子闻韶，余音绕梁，三月不知肉味。

（二）人声的种类与功能

1. 非叙事类作品中人声的种类

非叙事类的视听作品，如电视新闻、纪录片、专题片、科教片中，人声的分类与影视剧等叙事类作品有所不同，通常分为解说词和同期声。

央视文献纪录片《抗战》第一集《不愿做奴隶的人们》开篇就运用到这几种人声形态：

> 主持人：历史的长河往往会淹没人们的记忆，然而这一天，中国人民始终没有忘却。
>
> 这一天是中国的"国耻日"，9月18日。每年这一天，历史的警钟都会在中国人的头上回响。74年前的9月18日，日本帝国主义处心积虑地在中国东北沈阳燃起了侵略的战火，这就是历史上的"九·一八事变"。
>
> 解说：3分钟的鸣笛，短暂而又漫长，仿佛浓缩进了70多年的时光。这一天也是沈阳老人胡广文终生不会忘记的日子。
>
> 胡广文（沈阳居民）：就有一声惊天动地的这么一个巨响，把我们家的土房就给炸震了，倒塌了。当时是家破人亡，我没满周岁的小弟弟，当时就砸在那个土房里，我的母亲砸伤了三根肋骨，我和我的奶奶都埋在土房里的废墟里。每当我想起这些来，真是声泪俱下，但是现在老了，我没有那么多的眼泪了。

其中解说语言在文本上就体现为解说词，词句工整，文气较浓，起到上下串联、交代背景、揭示主题等作用。主持人语言和被采访对象的语言都属于同期声的范畴，两者之间又有很大差别。

（1）解说词。

解说词是以画外音形式出现的旁白，即运用有声语言，反映社会生活，阐发创作

思想,参与叙事抒情,并最终作用于观众听觉的一种重要语言形态。

解说词的目的在于交代和阐释画面里没有的信息,如事件发生的时间、地点,人物身份、经历,事件发生的环境、背景等,发挥结构全片、叙议抒情和转场过渡等作用。它与画面、字幕和其他声音元素共同构成一个艺术整体,因而是具有非独立性、非阅读性的。有时它可以独立成篇,如我国电视节目发展史上早期出现的一些政论性专题片,解说词洋洋洒洒,文气纵横,主观性突出。更多的时候它显得支离破碎,缺少完整的框架结构,甚至偶尔在句式上都残缺不全。电影《可爱的动物》里有这样一段解说:

> 一位小姐的卷发;斑马和吸尘器中间的交叉;一条德国猎犬和它摇摆的尾巴;一副让人晕眩的着色面孔;其他漂亮的家伙。一个胖乎乎的绅士;流浪汉;贫民窟里可怜的家伙;长发嬉皮士;古怪的家伙;浮肿的,吃得太多的懒汉……

如果只看解说词,一定会让人一头雾水,根本摸不着头脑,可是看着画面上毛毛虫一伸一缩地游走在音乐的节拍里,就会慨叹这简直就是神来之笔,因为每一句话都极准确地描述了一种毛毛虫的样子,从体态到步履。画面和解说之间互为补充、互为诠释,形成了形神毕肖、诙谐幽默的表达效果。

近年来创作观念发生极大变革后所涌现的很多纪录片,解说词让位于画面、音响等纪实性、客观性元素,只起到补充提点的作用。

一般情况下,解说词主要以两种形式出现。一种是独立于其他创作元素之外,以全知全能的他者第三人称出现,使人产生客观、权威的感觉。偶尔也采用第二人称的方式,增加亲和力、交流感。大多数专题片、纪录片都是这种形式的解说。另一种是以片中主人公第一人称的讲述为主,类似于故事片中的内心独白,使人产生真实感、亲切感。

解说词与文学语言较为相近,同时兼具新闻语言的特性。文学语言自主性很强,主要功能为表象和表情,通过构建审美意象,写意抒情,反映人的精神世界,侧重于表现事物的表面形态和作者的主观情感。它拒绝简化,常运用"扭曲""变形"的方法对语言"施加暴力",造成语言的"反常化"和"陌生化",形成多元化的审美价值。新闻语言则是一种传播信息的语言、报道事实的语言、解释问题的语言、快速交流的语言,这是由新闻报道的特点和受众的需求所决定的。因此新闻语言要做到准确、简练、鲜明、生动。要确保构成新闻的六个基本要素即何时、何地、何人、何事、何因、何果完全真实准确,对事物的属性、特征、数量、程度等的描述要精准全面,并做到言简意赅,文约意丰。由于新闻体裁和题材多种多样,新闻语言还要做到风格各异、与时偕行。多数专题片、纪录片既有很大的主观创作空间,又有很强的纪实性,因而其解说词介于文学语言和新闻语言之间,应该是最自由、最主动、最不规则、最有弹性、最富于变化的有声语言。一方面,它有足够的信息密度、透彻的洞察分析、亲切的沟通交流、真实

的情感传递、通俗的叙事策略、富有感染力的表达方式;另一方面,它又自然清新如信手拈来,情趣思致似浑然天成。看似平易朴实,冲淡和顺,却又平中见奇,淡而有味。

解说词的创作有很多类型,如直接叙述式、客观描写式、心灵表现式、口语对话式、点评议论式,等等。无论哪一种类型,在创作中都要注意遵循一定的原则。

其一,上口入耳、声韵传情。解说词的创作不是为了看,而是为了说和听。有人形容口语的特点是"热烈的、自然的、高贵的,""普通人不用什么规则就学会的语言"。它强调的不是严谨规范的语法和密不透风的逻辑,而是生动自然、气韵酣畅。如纪录片《苏园六记》第六集《风叩门环》里的一段便很好地说明声韵的重要性:

> 居住在这里的苏州人的生活就是这样的怡然自得。篮子里,是鲜鲜的菜;杯子里,是嫩嫩的茶;笼子里,是活泼的情趣;院子里,是恬淡的闲花。外地人曾说,苏州人的生活悠悠然就像是园林里安闲的游鱼,道出了由衷的美慕。

看上去是散散淡淡的口语,听起来却顿歇有致、长短相宜。尤其是叠音词的运用,"茶"与"花"的韵脚相押,带来了清新活泼的韵律感。

其二,朴实亲切、自然畅达。对象感、亲和力是有声语言表达的重要目标,要达成这一目标,从解说词的文本构成上来说,就要追求朴实亲切、自然畅达。朴实是亲切的基础,自然是畅达的前提。做到朴实自然,才能平坦安稳地叙事,才能在起承转合中渐进,才能在举重若轻中传神。

纪录片《宋人弦歌》的开篇就是个很好的例子:

> 今夜,让我们沿着时光之河向回航行,在一千年前的长江上岸。展现在我们眼前的,是祖国历史上一个著名的王朝,它辉煌到了极点,又屈辱到了极点,留下的是不尽的怀念,不尽的惋惜。
>
> 绵延了三百余年的宋朝,前半期统一而繁荣,后半期丧权而偏安,有太多的欢笑,也有太多的眼泪,而这欢笑和眼泪,共同催放了中国文学的一朵奇葩——宋词。

以第一人称、祈使句的方式开头,带引观众走进一个诗的国度、词的世界。那原本是一个在唐诗里繁华、在宋词里馥郁的时代,拥有问鼎高峰的文化奇观,但解说词却能洗尽铅华,直抵宋王朝本质,在一幅全景画卷中轻轻拈出一朵名叫"宋词"的奇葩,可谓出语不俗而又亲切自然。

其三,真实准确,形象生动。无论叙事状物还是说理抒情,都要真实准确、有凭有据,这是非叙事类、非虚拟性作品的真实性、客观性所要求的。解说词虽然可以具有文学色彩,可以适度修饰和使用各种修辞手法,但不能信口雌黄,搞"客里空"。真实准确是最基本的要求,形象生动是更高的境界。这就要从源头上确保信息的真实准确,以存疑的精神反复核实、多方验证,多做些采访工作和案头工作;也要在表达上确

保内容的真实准确,用词上注意语义差别,仔细推敲词语色彩,结句上注意句式灵活,易于理解,谋篇上注意结构完整,有逻辑性。

纪录片《新丝绸之路》第六集《敦煌生命》有段解说可资借鉴:

>  莫高窟分南北两个区域,位于鸣沙山东麓断崖之上,总跨度1700余米。石窟在崖壁上上下下相接、左右比邻、状如蜂巢,最密集处上下多达五层。

方位、跨度、形状都真切可信,用笔俭省,表意精准。

其四,风格多样,个性独具。文章最忌随人后,解说词的创作一样要强调独创性,要有自己的独特风格和个性色彩。《文心雕龙》中说,"才有庸俊,气有刚柔,学有深浅,习有雅郑,并性情所铄,陶染所凝。"[①]风格即人。创作者的主体风格不能生硬地灌注在作品中,机械地浮在字面上,而要如水中盐、花中蜜一样,了无痕迹地融在字里行间,创造出一个个由主体情思统辖的意象群落,做到体匿性存、无痕有味。

纪录片《宋之韵》第一集《宋词概览》:

> 如果把唐诗比做黄河,"黄河之水天上来,奔流到海不复回",气势壮阔,旷莽浑厚。那么宋词则像自古就以风景优美而闻名的富春江,一路幽幽静静地流去,一曲一种气象,一弯一种景色。水的碧绿,山的青翠都那么含蓄有致,秀丽无比。
>
> 如果把唐诗比作泰山,磅礴雄伟,巍峨峻拔,有阳刚之气,一望就使人产生"会当凌绝顶,一览众山小"的豪情壮志。那么宋词,就是构成桂林山水的峰林,小巧玲珑,晶莹润泽,有层次,有深度,具阴柔之美。
>
> 如果把唐诗比作松树,枝粗叶茂,高耸入云,像巨人一样矗立着。那么宋词就是垂柳,长条摇曳,婀娜多姿,像一个风姿绰约的美人。

三段排比、三组比喻道尽唐诗与宋词在风格、气韵、神采、境界上的不同,实在是酣畅淋漓。

其五,深入浅出、通俗易懂。视听作品的对象是普罗大众,视听文化的本质是大众文化,因而要强调作品的大众性。另外,声音的稍纵即逝性也要求观众在最短的时间抓住要点、理解作品,因而,解说词要直截简白一些。从解说词的创作来说,要求创作者先把事物的本质吃透了,把深刻的道理弄通了,把复杂的情思理顺了,然后用观众能够理解、乐于接受的方式表达出来。当然,通俗不等于庸俗,浅近不等于浅薄,虽不能故作高深,但也不能平庸粗鄙、顽劣露根。

纪录片《生命》中有这样一段解说词:

> 我们可以想象一下,去喂饱一千万张饥饿的嘴,这就是在这个地下城市栖息地面临的挑战。这座城市被草包围着,不幸的是居住在这里的"剪草蚁",并不是

---

[①] 刘勰,祖保泉.文心雕龙解说[M].合肥:安徽教育出版社,1993:539.

真正的吃草,他们把一根根草截断,然后把他们搬回自己的穴里,而且他们365天,天天如此,他们为什么这么做呢?答案在地下,他们把草剁碎,然后用草来喂养一种可以吃草的真菌,然后他们再来吃这种真菌。蚁冢是一个巨大的地下农场。他们设计得很完美,真菌会产生太多的二氧化碳,这样的地下的空气是有毒的,但是蚂蚁们已经解决了这个难题,他们修建了特殊的通风竖井,来保持他们洞穴里的空气清新,他们是一群农民、建筑师、工程师,每一只蚂蚁虽然只有一个像针尖大小的脑袋,但是所有的蚂蚁一起,他们就会找到养活自己的方法。值得骄傲的是,这一方面我们人类可与其匹敌。

这一段落涉及复杂的科学道理,包含一些专业词汇,但作者采用打比方的方式把蚂蚁们生存的智慧说得晓畅清晰、一听就懂。

(2) 同期声。

同期声的概念相对复杂。从技术的角度来说,它是指采录视频信息的同时所记录的音频信息,通常包括现场人物采访和环境背景音响。从创作的角度来说,它更多的是指被拍摄者与记者交流、与真实环境中的人物交流或无交流语境下面对镜头的自言自语。这里是指后者。

视听作品的优势在于声画合一,同期声是听觉形象的重要组成部分,随着近年来创作观念的转变,在非叙事类视听创作中越来越受到重视,并有创造性的发挥。同期声采撷自录制现场,生动直观,具有更强的真实性和现场感。用好同期声,能够产生多方面的效果。

- 可以弥补画面及解说的不足,增加信息含量,使内容更为翔实。
- 可以丰富造型手段,将生活况味和人生感悟原封不动地搬上屏幕,使观众产生新鲜感、伴随性。
- 可以让人物自主表述自己的情感和观点,增加客观性、说服力。
- 可以为充满技术特性的现代传播增加血色和温度,使作品具有更多的人格化内涵。
- 可以借助专业眼光、智慧头脑,将某一题材领域表现得更专业、更深刻,提升作品档次和水准。

每一个人都是独特的全息载体,有着不同的个性特征、心理状态和品貌风情。作为被表现对象,他们会在镜头中展现出独属于"这一个"的风姿神采,小到一颦一笑、片言只语,大到文韬武略、惊世之举。记录和选用同期声时要注意挖掘每个人身上的个性气质,把握最具表现力的瞬间,灵活、立体、多元地塑造人物、利用人物,发挥人物自身的表现力。创作中,需要不动声色地纪录,费尽心机地选择,才能使同期声最大限度地服务于作品。无论主题是先期确定于开拍之前,还是拍摄已毕在剪辑的过程中慢慢"磨"出,同期声的选用都要慎之又慎。在所录制的大量同期声中,要选择那些

最具神采、最合身份、最有说服力、最感人肺腑的部分,也就是最有典型性和代表性的部分,干净利落地用在片子中。总体来说,需要遵循以下原则。

其一,抓住感人瞬间,注意同期声的传情性。

纪录片《抗战》第六集《铜墙铁壁》用当时为359旅战士江冰的同期声来描摹开荒种地的情景:

> 一天能开了两三分地就不错了,那是很辛苦的。开地,上午天不亮就出去,到晚上黑了部队才回来。挖一天地手啊拿筷子都拿不了了,吃饭的时候拿筷子,都把筷子这样抓着,就这样子往嘴里舀饭吃。

语言上没有任何夸饰,情感上却能很好地带动观众走进艰苦卓绝的革命斗争中,使人获得感同身受的效果。

其二,挖掘思想内涵,拓展同期声的达意性。由于题材的广泛性和目标的多元化,非叙事性作品会涉及很多专业领域或观众不太熟悉的范畴,有时可以通过同期声对作品信息进行说明、提示和补充、深化。这样的同期声可以确保信息准确无误,传递到位,以使接受者不会出现沟通上的困难,同时能够获得更多有价值的信息,加深理解,引发思考。

纪录片《先生鲁迅》第一集《故乡记忆》中,引用作家莫言的同期声,评价鲁迅先生对现当代文学的影响:

> 从鲁迅开始以后,我们中国的当代文学和现代文学里面,作家跟故乡的关系就变成了一个谁也摆脱不了的一个永恒的主题。而且多数都是跟鲁迅视角差不多的,作为一个离开故乡在外边闯荡世界,然后在外边学到了很多的学问,然后重回故乡这么一个视角。返乡的游子、返乡的视角,应该是鲁迅开创的。

以文学界当代翘楚去评价往昔泰斗,具有两座高峰穿越时空的对话意义,同时莫言以非常平实的语言、中肯的评价帮观众了解了鲁迅在故乡题材上的开创性意义,带给观众以有价值、有意义的信息。

其三,突出人物身份,放大人物的内心状态及精神信仰。对于一些更为特殊的表现对象,有时可以浓墨重彩,不惜篇幅反复运用同期声,用以凸显人物的身份及信仰。如纪录片《最后的山神》中,孟金福作为鄂伦春族的最后一位萨满,在自画的山神像前,在享用食物之前,都用本民族的语言反复祷告祈福:

> 山神啊,请您赐福给我们,赐福给山林。
> 火神啊,我们向您祈求平安。山神啊,每天都赐给我们福气吧。
> 遥远的月神,正月十五我们虔诚地敬拜您。恭请您保佑我们幸福永驻,保佑我们猎运兴旺……

如歌似诉的祷告声伴随寂落的山林生活,很好地凸显了古老智慧与现代文明的

碰撞,与人物平日的静默寡言相映照,形成了艺术的张力。

其四,在同一主题下集成多人观点和意见,形成表达合力。这也是常见的一种同期声应用方式,为了挖掘同一事物的深层内涵,或者站在不同角度、不同层面上介绍和评价事物,而请专家学者或相关人士分别发表观点和意见,形成全面系统、层层推进的表达效果,将某一事物说深说透。如专题片《互联网时代》的结尾:

互联网是人类在过去四、五十年最大的成就。
——罗伯特·梅特卡夫,以太网发明人
美国德克萨斯大学奥斯汀分校教授

互联网像蒸汽机一样,掀起了一场革命。
——彼得·克斯汀,英国互联网之父
英国伦敦大学计算机学院教授

信息技术正在前所未有,彻底改变着全球化进程中各种联系。
——劳伦斯·H.萨默斯,前哈佛大学校长

与其说互联网是一场技术革命,不如说他是一场社会革命。
——克里斯·安德森,《连线》杂志高级制作人,《长尾理论》作者

……

十余位互联网科技或经济、哲学领域顶层专家的同期声,言简意赅,掷地有声,就互联网产生的革命性意义、未来人类社会在其影响下的发展走势等作出权威的评价和预判。这种特定领域重量级人物的集成性意见力量,是解说词等任何其他视听手段所达不到的。

其五,把人物还原到环境中,充分发挥体态语和境态语的功能。境态语是同期声的有机组成部分。片中脱离了具体生活和工作环境的人,会变得孤立和抽象,缺乏现实感、鲜活性。所以,运动员的同期声背景最好是在训练场或比赛场上;医生的同期声背景最好是在手术室、急诊室之外或办公室、病房之中;农民的同期声背景最好是在蔬菜大棚里、田间地头上;孩子的同期声背景最好是在幼儿园、游乐场。体态语与同期声的关系更为密切,其信息含量、可信度与感染力等甚至超过同期声,所以,录制同期声时就要注意,让人物以最本然的面貌、最自然的神态举止出现在镜头中,根据作品追求的风格、样式的不同,在能摆拍的片子里,给厨娘一把青菜去摘,边摘边说;给电焊工人一把焊枪,在需要焊接的物件前表达;在不能摆拍的片子里,机智灵活地隐藏自己,含蓄内敛地节制自己,对采访对象实现零干扰、零摆布,通过调度自身和耐心等拍、多拍而积累足够的素材、捕捉精彩的话语。

2. 叙事类作品中人声的种类

按照表现方式不同,叙事类视听作品即影视剧中的人声主要分成对白、独白和旁

白三种。

（1）对白。

对白，指的是两个或两个以上的人物或角色之间进行交流的有声语言。它是视听作品中使用最多，因而也是最为重要的人声。

语言最基本的功能是提供信息，视听作品中的有声语言功能就更加丰富。对白能交代人物基本信息，参与人物形象塑造，展现人物性格特征；能揭示人物情绪情感，透露人物的意绪和心境；能配合画面和主体动作交代说明故事情节并推动叙事；能传达潜台词的丰富内涵，形成含蓄、幽默、深刻的表达效果。

由于声音具有很强的造型能力，其明暗、虚实、刚柔、强弱、疾徐的对比与搭配，变化万千，极富表现力。同时，不同的音色、强度、语调、语气和节奏等可以体现人物不同的修为和个性心理特征，因此，对白要符合人物身份、年龄、性格、气质等特点，还要尽可能地口语化、生活化，与特定的语境结合起来。声音要能尽量满足观众对于角色的期待和想象，具有一定的识别度。如在影片《教父》中，不同人物的声音在表现人物个性方面起到了至关重要的作用，尤其是马龙·白兰度扮演的教父那种沙哑的、喉音很重的嗓音与由艾尔·帕西诺扮演的儿子迈克那种并不浑厚但咄咄逼人的嗓音形成了鲜明的对比。

（2）独白。

独白，又称"内心独白"，是指画面中人物独自说话的声音。它既可以是人物面对镜头的自言自语，也可以是人物内心的声音；既可以是画内音，也可以是画外音。一般情况下，独白的声音与画面基本是同步进行的。

独白带有强烈的主观色彩，是画面中人物心理活动的外化，是人物内在思想感情的一种表达方式。它所要传达的不是能够从人物外部言行举止中看得见和听得到的东西，而是人物内心隐秘的情感体验、曲折的思想历程。独白往往是视听作品主旨的重要承载者，是探寻人物行为动因的重要门径，也是揭示人物内心世界、创造人物形象的重要手段。

根据交流对象及画内画外音的不同，独白一般分为三种形式。

第一种形式是人物面对一个或多个人物的大段述说，如演讲、答辩、祈祷等，虽然有交流对象，但以人物的自我表达为主，姑且称为独白。如电影《巴顿将军》的开头有一段巴顿的演说，就属于这种形式。

第二种形式是人物以自我为交流对象，或面对物而说话，即通常所说的自言自语。电影《重庆森林》里，除了王家卫叙事时流露出的独特的时间观和晃动游离的唯美镜头，还有大量触动心弦的悲伤独白。如编号为633的警察在失恋后对着香皂、烂毛巾、玩偶、衣服絮絮而言，看似对物，其实是对自己。

第三种形式表现为画面中人物默不作声，而画外却传来这个人物说话的声音。它常常是人物内心世界极度矛盾、冲突情况下的产物，如冈萨雷斯导演的电影《鸟人》的片

头部分,年过半百的里根·汤姆森背对镜头盘膝悬浮着坐在空中,画外传来他的内心独白:"我们怎么会来这里的?简直糟透了。闻着一股蛋蛋味儿,我们真不该来这粪坑。"

此外,根据作品风格和故事情节、人物形象的需要,独白也可以处理成内心对白的方式。一个人物在内心"分裂"为两个角色,进行对话式的精神交锋,把人物内在的矛盾纠结传达得形象生动。如《鸟人》中的大量独白。有时,片中人物也会直接面朝镜头,与观众进行直接交流,交代情节或表明心情。如《天使爱美丽》中除了大量旁白之外,也有几处情节、细节是由主人公爱美丽对着镜头交代的。

### 案例 3-2　　　　　内心独白

冈萨雷斯导演的电影《鸟人》中,有一大段主人公的内心独白:"……快点,起来。多美好的一天啊。别管什么《纽约时报》了。没人在意了……你这辈子都在努力挣钱,建立名望,现在一下全没了。挺好的,去他们的。我们会卷土重来的。……你比生命本身意义更重大。你把人们拯救于无聊又悲惨的人生,让他们上蹿下跳,大笑不止,屁滚尿流,你只需要……有人被击中了,我说的就是这样的。骨头都在吱吱作响。大片,又吵又快节奏。看看这些人吧。看看他们的眼神,都发着光呢。他们就喜欢这种烂货……听我说,再回去最后一次,让他们看看我们的能力,我们必须用自己的方式结束它,用一种伟大的姿态……"这是过去的自己与现在的自己、精神的自己与肉体的自己、不肯服输的自己与消极抑郁的自己、追求艺术崇高的自己与妥协金钱名望的自己的对话。无奈、愤怒、矛盾、挣扎等种种内心冲突都随着富有角色感的声音而昭示于观众面前。随着这一大段内心对话的展开,画面是一场宿醉后从街头返回剧场的里根·汤姆森,内心形象以戴着头盔、长着翅膀的鸟人形象跃然而出,时而紧紧附贴在他的身后,时而变形为铁鸟战侠驰纵于楼顶。昔日饰演超级英雄时的种种神力重回自身,使他自由翱翔于人群之上、摩天大楼之间。不同的发声方法和语音语调把两个自己鲜明地区分开来,两者之间唇枪舌剑,你来我往,互不相让,交相应答,把主人公濒于精神分裂的幻听幻觉表现得淋漓尽致,有力地推动了剧情发展,揭示了主人公所面临的严重的中老年危机,为他最后充满向往、面带微笑的纵身跃向空中做好了铺垫(如图 3-2)。

快点 起来
Come on, get up.

你比生命本身意义更重大
You were larger than life, man.

图 3-2　《鸟人》宿醉后内心独白

（3）旁白。

旁白，指由画面时空以外的人所发出的声音。旁白是视听作品中最为客观的一种声音，它独立于画面，能生成一个完全自主的意义和情感世界。

旁白通常是用来介绍背景、交代环境、叙述剧情、转换时空、评说故事、形成美学风格的一种手段。旁白具有如下功能。

- 灵活便捷的叙事能力。可以直接介绍和讲述剧情，解释和说明故事发生的时间、地点、人物等要素，对观众了解视听作品的内容起辅助作用。
- 在转换时空方面功能强大。由于旁白可以出现在故事发生、发展、高潮及结局的任何地方，也能够在任何角度上自由往返于它所叙述的故事内外，因而成为一个"在场的缺席者"。它能强有力地压缩或衔接视听作品中的时间与空间，顺畅地完成时空转换。
- 有利于形成鲜明的美学风格。绝大多数影视剧类视听作品，其主题、意旨都是通过人物形象和故事情节来间接传达的，偶尔也会有风格独特的导演，通过旁白直接表达作者的观点和作品的主题，并形成独特的表达方式和鲜明的艺术风格。如费穆导演的《小城之春》和王家卫的许多影片，都大量运用了旁白，从故事之外的维度体现影片的基调和风格，叙述者与片中人物之间存在一种间离感，使影片具有散文化的气质。
- 使作品具有理性色彩。旁白往往是以局外人的身份出现，并以一种纯客观的态度来说话，能使作品蒙上一层理智、冷静的色彩。

依据声音发出者性质不同，影视作品中旁白大体可以分为两种类型。

一种是作品中的人物或与作品中的人物有密切关联的其他人物，以第一人称的方式说话，如电影《我的父亲母亲》《红高粱》中，分别以作为主人公儿子的"我"和作为主人公孙子的"我"的口吻展开叙事，贯穿首尾。《阳光灿烂的日子》和《城南旧事》的开头，分别以成年后的马小军和成年后的英子的口吻开始讲述，奠定了浓厚的怀旧基调。同样，《小城之春》的叙述者以人物玉纹的身份出现，"现在的我"讲述"过去的我"，不仅具有叙述功能，而且显示了创作者独特的美学追求，很好地表达了女主人公

内心矛盾的情感状态。

另一种是与作品中的人物完全不相关的人物站在全知全能的视角上，以第三人称的方式交代时间、地点、人物、背景，抒发感情，进行议论、评说等。如电影《英雄》的开头，画面中呈现的侠客无名坐在马车内，表情严肃、沉默不语。而此时出现画外音形式的旁白。"这种手法能使观众和故事拉开一定的距离，在某种情况下能轻而易举地造成影片故事的历史感和沧桑感等特殊效果。"①

总之，人声的表层是语音，而深层则是语义，二者圆融一体，构成视听艺术里完整而鲜活的有声语言系统。语言即思想，即人类的生存家园。更进一步说，语言不仅仅是思想，语言其实就是人。高尔基说文学即人学，其实视听艺术又何尝不是人学。作为视听作品中一种重要的语言形态，人声所具有的性质和特点不仅为塑造屏幕形象提供了具有独特魅力的工具，打造了韵律和谐的形式美感，而且为视听作品带来了灵魂，构建了蕴旨丰足的意义世界。

## 二、音乐

音乐被称为"在时间中流动的艺术"，是具有空间特性并长于表现情感和意志的特殊艺术品类，如贝多芬所说，"音乐是比一切智慧、一切哲学更高的启示"，是人类艺术的瑰宝。

音乐也是视听语言的一种重要表达手段，被称为视听作品"灵魂的伴生物"。它一经进入视听艺术的创作，就不再是单纯的、拥有独立品格与形式的听觉艺术了，而是与画面紧密结合起来，形成浑然天成、不可分割的艺术整体。它既保留着自己的天性和本质，以旋律、和声、节奏等构成独特而丰富的意志表现形式和情感表现形式，又带上了明显的片段性、非连续性和他律性，要服从和服务于视听作品的总体构思，配合视觉语言完成表意功能。同时，音乐还以深刻的内在性直接作用于观众的深层心理，形成丰富的人文内涵和直指人心的力量。因此，彼得·拉森说"电影音乐是一种功能性音乐。"②

在视听作品中，音乐呈现出不同的种类、风貌，并具有极其强大的功能。它和视觉语言一同完成艺术形象的整体塑造，承担着深化主题、推动叙事、刻画人物心理、渲染环境氛围等多重任务。

（一）音乐的性质与特点

在漫长的历史发展过程中，音乐早已成为一种臻于成熟的艺术形式。不同民族、不同风格的音乐都有严整的结构方式和丰富的表现手段，能够独立地完成描摹事物、抒发情感和评价议论的功能。但音乐进入视听艺术之后，就丧失了自身的独立性和

---

① 王志敏.现代电影美学基础[M].北京：中国电影出版社，1996：187.
② [挪威]彼得·拉森.电影音乐[M].聂新兰，王文斌，译.济南：山东画报出版社，2009：30.

完整性,而是受到各方面因素的影响,具有了明显的片段性和非连续性,也因此其表意功能呈现出相对确定性,其具体形式呈现出明显的他律性,而其作用机制表现出更强大的内在动力特征。

1. 相对确定性

音乐是听觉艺术,它区别于其他艺术的最大特征是高度的抽象性与概括性。虽然它所塑造的形象不会像建筑、绘画、摄影那样具体明确,它所表达的思想和感情也不会像文学那样清晰透彻,然而它对作品主题、人物、情节的抽象与概括能力以及由此产生的吸引力和感染力是任何其他艺术形式所无法比拟的。在独立的音乐作品中,音乐总是以连续不断的时间运动和规范严谨的曲式结构来展现丰富复杂的人生和充沛丰茂的感情状态,不仅具有细腻精准的感性特征,而且内容指向鲜明,不乏逻辑性。但视听作品中的音乐,由于受到视听作品的总体构思、总体结构和视觉形象的制约,而使其表意功能向两个极端发展。

一方面,音乐的内容和意义更加开放,在不同情境中得到最大限度的开掘和发挥。声画蒙太奇的存在,使声音与画面的结合不是两者简单的相加,而是新质迭出的乘积关系。相同的音乐与不同画面组合时会产生不同含义,其丰富的内涵也会因为"欣赏音乐的耳朵"的不同,而在不同层次、不同面向上被解读。有时,音乐在一些视听作品中发挥着主导作用,可以有充分的发挥空间,如 MTV、音乐片、歌舞片、音乐家传记片等;有时,音乐可以脱离视听作品而广为传唱,获得比母体更大的艺术生命力。

另一方面,音乐的内容和意义更加具体,向某一明确的意涵上集中和加强。视听作品的主题和内容、人物与情节设置就像音乐的方剂一样,将其规约在一个特定的范围内。画面和情节赋予音乐以较为具体和确定的情绪情感特征,观众也会据此来欣赏音乐,产生较为具体、明确的认知和感受,并形成一定的现实感。此时,音乐的含义就是固定的、唯一的,其存在的意义在于渲染和强化。

这两者的结合就使视听作品中的音乐具有相对完整性和相对确定性,在受到制约的同时也获得了更为独特的艺术表现力。

2. 他律性

关于画面和声音谁是本体语言、谁是第一性的争论一直伴随着视听艺术的发展历程。但无论怎样争论,视听艺术的综合性、整体性是无法辩驳的,作为视听双通道的传播,每一种表达手段都是系统中的一个环节、一个基本组成部分。部分与整体之间具有从属关系,而部分与部分之间也一定相互影响、密切关联,在一种动态平衡中保持和谐统一。由此可以联想到视听语言这个大系统的存在,看到系统动力的作用和系统内各元素之间的和合与联动关系。

如果把整部视听作品比作一支庞大的交响乐队,音乐只是这个大系统中的一个元素。它不仅要听命于乐队的总指挥,即作品的主题,而且要受制于每一个具体的部分,即时空环境、叙事策略、人物设置等。曾为《勇敢的心》《燃情岁月》《泰坦尼克号》

《阿凡达》等影片配乐的詹姆斯·霍纳认为,作曲家可以被电影画面深深感动,却不能天马行空的发挥,作曲时必须紧紧盯着电影画面,数着秒针和底片格数,清清楚楚地计算出音乐的起承转合。而且,电影导演留给音乐发挥的空间通常不过三五分钟而已,音乐气势才要酝酿上扬,马上就得草草结束。的确,这种他律的性质体现在音乐表达的各个方面。音乐有自身的自由与灵动,也有自己的范式和走向,但其风格类型、曲式结构、旋律特征、具体技法等都必然受到系统中其他元素的制约和影响,时间的长短、空间位置的远近、声音的大小以及乐器的选择等,都要与画面、人声及音响相协调,为作品总体的表现基调和艺术风格服务。存在于视听语言的大系统中,音乐只有遵循视听作品的总体构思和艺术表现原则,和题材、内容相一致,和主题、结构相配合,和情节、节奏相依存,才能更好地展现视听艺术的独特魅力。

3. 内在性

音乐是所有视听语言中作用观众情绪最直接、最强烈的一个元素。丰子恺曾说,作为时间艺术的音乐比作为空间艺术的绘画更为神秘。美国电影作曲家赫尔曼也说,音乐实际上为观众提供了一系列无意识的支持。它不总是显露的,而且你也不必要知道它,但是它却起了应有的作用。

这种神秘且无意识的支持,恰恰是视听作品中的音乐区别于画面、区别于人声和音响的一个重要方面。音乐凝结着视听作品丰富的内涵,是深刻的思想和充沛的情感的抽象,其语义既有精准性、细腻性,又有一定的模糊性、不确定性,能够引起多层面、多角度的移情和投射,能够激发无限的联想和想象。虽然它所表达的内容不是直接而具体的,不可能像视觉元素那样准确鲜明地呈现客观表象,也不可能像人声和音响那样来源确切、表意具体,但它在激起人的情绪情感的反应方面是最为准确和细腻、真实和深刻的,因为它直接作用于人的意识和潜意识、生理和心理,具有直指人心的力量,形成巨大的内在推动力。

人们通常以为音乐只属于精神范畴,主要发挥情绪情感方面的作用。其实,音乐刺激的内在机制是物质性的,对生理和心理同时发生作用。人的生理和心理之间互为表里、密不可分,所谓"身体是可见的灵魂,而灵魂是不可见的身体"。人作为物质性实体与精神性存在,接收音乐时实际上是生理、心理结构和音乐之间的协调运动。音乐以声波振动的非语义性组织结构与人类的生理状况和心理活动直接同构对应。声波对听觉器官的刺激会引起相应的生理反应,如呼吸频率、脉搏强弱、血液成分及血压、内分泌状况、脑电波的变化等,这些物质基础的变化又会引起相应的情绪情感反应以及意志、行为的变化。因此,音乐不仅能在意识的表层发挥作用,而且能在意识的深层乃至生理层面产生影响,从潜意识里刺激出情绪的高点,其内在性作用机制强大而直接。

(二) 音乐的种类

凡涉及事物分类,必先寻找分类的依据。依据不同,则划分的种类也不同。视听

作品中的音乐，可以依据音乐的创作方式、音乐介入视听作品的方式以及声源的产生形式等来划分。

1. 依据音乐的创作方式，可以分为原创音乐与非原创音乐

原创音乐是由作曲家根据主题、内容、情节、人物、环境等需要，为视听作品专门创作的音乐。由于目的明确、动机强烈，原创音乐能够兼顾整体设计和细节表现，深度契合视听作品的创作意图，形成独特的审美风格，为视听作品锦上添花。

非原创音乐是由音乐编辑和导演等主创人员共同选编而成的。人类文明积淀下来的音乐资料不计其数，各种曲式、风格的音乐基本可以满足各类视听作品的需要，创造出独特的使用效果，同时可以节省大量资金和人力。不足之处是有时涉及版权问题，有时无法做到前后纵贯一致，形成鲜明的总体风格，有时在一些细节表现上不能做到天衣无缝。

2. 依据音乐介入视听作品的方式，分为有声源音乐和无声源音乐

有声源音乐，也称画内音乐、现实音乐或客观音乐，指叙事时空中由声源所提供的音乐，例如作品中出现的演唱者、乐器演奏者、电视机、录音机、广播喇叭等发出的音乐。无论画面中是否出现具体声源，观众都会依据日常生活经验，确证音乐的客观属性，认定声音的现实来源。有声源音乐既是画面不可分割的组成部分，也是情节、内容的有机构成物，在视听作品中起到组织情节、推动叙事、丰富表现内容以及渲染烘托气氛等多重作用。

无声源音乐，又称画外音乐、功能性音乐或主观音乐，指影片中的音乐并非来自画面时空所提供的音乐。这种音乐，多是围绕主题，根据情节和人物设置，根据画面需要而专门创作或编选。这样的音乐，在作品中起着解释、补充、渲染、烘托、抒情、评论、推动叙事和连贯画面等重要作用。

3. 依据声源的产生形式，可以分为器乐和声乐

器乐主要指单纯由乐器演奏的音乐。又可分为片头音乐、主题音乐、场景音乐和插曲。片头音乐起开场白的作用，主要用于奠定全篇基调，引导观众进入特定氛围和情节；主题音乐贯穿始终，起到阐释和深化主题的作用，也用以辨识视听作品作为"这一个"的独有气质，给观众留下深刻印象；场景音乐主要用于交代时空、地域等特征，点染情绪，渲染气氛，烘托环境；插曲主要用于对某些重要情节进行渲染和强化，为情节的展开推波助澜，升华情感，调控整个作品的节奏感。

声乐指由人演唱的歌曲，不但有音乐旋律，还有可以直接表情达意的歌词。又可分为主题歌和插曲。主题歌指表达作品主题或概括作品基本内容的歌曲，是全片音乐的核心。插曲指为某一场戏或某一场景所写的歌曲。

有声源音乐和无声源音乐在视听作品中可以灵活地相互转化。例如某一首歌曲，在片头出现时可以是演员在特定情节中的现场演唱，而在后面出现时，就可以成为配乐的形式，将客观音乐变成主观音乐。在一些电视节目中，声源的出现与否、出

现形式与位置就更加灵活。比如《实话实说》《艺术人生》等谈话类节目中设置了现场乐队,这时音乐成为有声源音乐。而一些真人秀节目,如《爸爸去哪儿》《奔跑吧兄弟》,在节目的后期制作中,会在令人捧腹之处、故作玄虚之处加入特殊的音乐效果声,这时使用的是无声源音乐。

（三）音乐的功能

美国作曲家齐墨尔曾说:"我从导演停下来的地方接手工作,讲述那些你不能用画面或字词表达的东西,而且还要做得优雅。"音乐的进入给视听艺术的创作带来了新鲜元素和有力手段,担负着听觉造型的重要责任。总括而言,音乐具有形式功能和叙事功能,具体而言,它不仅参与叙事、传达情绪、表现主题、塑造时空、凸显时代感、刻画人物、结构影片,还能够影响或者控制影片的节奏、形成独特的声画蒙太奇。

1. 直接参与叙事,推动剧情发展

在一些特定题材和风格的视听作品中,如音乐纪录片、音乐家传记、专题音乐节目、MTV 等,音乐本身就是主题,就是结构的主要线索和叙事的核心动力。而在大量的影视剧中,音乐也往往起着至关重要的作用,会像人声、音响一样,作为剧作元素参与到叙事当中去,在关键时刻有力地推动剧情,甚至决定情节的走向。某种意义上说,用音乐参与叙事和推动剧情,比人声更含蓄、更具韵味,又比音响更强烈、更具感染力。

---

**案例 3-3　　　　　　音乐参与叙事,推动剧情**

电影《放牛班的春天》讲述的是以音乐化育心灵、以音乐升华生命的故事,音乐成为架构全片、统领情节的灵魂和主线,也成为影片节奏的创造者和调控者,发挥着重要的叙事功能。

才华横溢却生不逢时的助理教师马修初上任时便见识了一群劣迹斑斑、迷惘无助却又渴望理解、充满活力的少年。通过他们在宿舍里自发的脱口创作和率性高歌,马修了解了他们内心的愤懑扭曲,也明白了他们的快乐渴望,于是决定成立合唱团。在音乐的灿烂金光照耀之中,马修发现了有着奇迹般嗓音的皮埃尔和他异乎寻常的天分。然而皮埃尔孤傲自闭,不肯当众展示美丽的歌喉,宁肯以戏谑的方式主动出局。他屡次打架斗殴,甚至将墨水泼向马修。马修则一次次宽容、激励并督促他参加合唱团,给他开小灶,帮助他把自己的音乐天赋发挥得淋漓尽致。他适时而果断地惩罚犯了错误的皮埃尔,去掉他的独唱部分,又在皮埃尔失魂落魄时智慧地将他伸手迎回,令这个顽劣少年懂得了什么叫感激,什么叫艺术,什么叫人生真正的快乐。当合唱团纵情高歌哈默的《黑夜》时,所有的音乐教育成果卓然显现在孩子们明亮的脸庞和充满希望的歌声里,从扭曲心灵深处迸发的热忱将整个生命照亮。歌声与乐声,写实与写意,人物和情节,已经不分彼此,水乳

交融地将影片推向高潮（如图3-3）。

图3-3 《放牛班的春天》剧照

2. 揭示和深化主题，抒发情绪情感

主题是视听作品的灵魂，情感则赋予视听作品以鲜活的血色和温度。音乐之所以能起到揭示和深化主题的作用，是因为作为一门抽象的艺术，音乐是有态度、有立场的，它能用独特的方式表达观点和判断，也能用自身的理性点醒观众。而音乐的本性更在抒情，它能细腻传神地表达人类用有声语言和画面无法表达的思绪与情感，并且比其他任何艺术都更能深入人心，在潜意识层面影响人的情绪、塑铸人的情感。感人心者，莫先乎情。以情感人几乎是所有艺术形式的旨归，音乐尤其能以其宏大、温暖、深沉、细腻、灵动、幽默等各具神采的品质直指人心、触及灵魂。

视听作品中的音乐，在抒发情绪情感、揭示和深化主题方面发挥着不可替代的功能。难以想象，在电影《放牛班的春天》中，如果没有温煦动人的钢琴、暖人肺腑的交响乐，没有那遗失在人间的天籁童声唱出赞美诗般圣洁、庄严、优雅、和谐的大合唱，这部电影的育人主题和感人指数还能剩下多少。音乐已经不仅仅是结构全片、推动情节的一种叙事手段，而是构成了主题的深度和情感的热度，让人们看到了音乐感化人心、启迪性灵的神圣力量。

电影《亚瑟王》中的音乐同样是对主题的呈现和深化。影片起伏不断地响起宏大而悲情的交响乐，用它营造中世纪黯淡了的辉煌，用它描绘战争的壮烈与苍凉，用它托举爱情的浪漫，用它涂抹死亡的宿命色彩，关于忠诚、自由，关于爱情、荣耀的悲剧主题跃然而出。这一主题音乐的反复出现，使影片的叙事在宏大壮阔中转而变得生动细致，把作为个体的人处身大时代之中的那种悲剧性勾勒得鲜明立体，充满了历史的厚重与传说的神秘。

3. 渲染气氛，营造意境

气氛是观众的心理需要，意境是作者的审美追求，两者在视听作品中都是一种无形的存在，却由很多具象的事物来渲染和营造，例如光的变幻、色彩的搭配、镜头的运

动等。而同样作为无形无相的事物,音乐在渲染气氛和营造意境方面有着得天独厚的优势。一个音符就能生出一丝禅意,将人的思绪牵得悠长;一段简单的和旋就能制造或恐怖、或悬疑、或讶异的气氛。视听作品的象外之旨,韵外之致,多由音乐来渲染、营造。因此,彼得·拉森说:"电影音乐能够积极地塑造叙事的气氛,更准确地说,向观众指示出某一特定场景应该怎样理解和体验。"①

例如,结构、风格都很独特的散文诗电影《城南旧事》,前后共出现了八段音乐,其主题歌是20世纪二三十年代盛极一时的校园歌曲《送别》,由弘一法师填词。歌词本身就有极强的画面感,淡远忧伤的曲调更蕴涵着一种强烈的怀旧和感伤情绪。"长亭外,古道边,芳草碧连天,晚风拂柳笛声残,夕阳山外山。天之崖,海之角,知交半零落。一壶浊酒尽余欢,今宵别梦寒……"词曲的反复重现,使影片首尾相衔,连贯统一地串起情节各异而韵致相同的三个故事,南城风物,家国离怀,都化作"淡淡的哀愁,沉沉的相思"。黯然销魂者,唯别而已矣。每当骊歌又起,英子身边就会离开一位可亲可爱之人,童年就会离英子又远了一些,观众的心灵就会再一次被深深地触动。

又如《美国往事》中脍炙人口的配乐,一段由排箫演奏的空灵、舒缓的旋律让人印象格外深刻。这样一件充满神秘和梦幻色彩的乐器,这样一种悠远呜咽、飘忽如絮的声音,很容易就将观众带回多年前美国的犹太人区,仿佛置身在被蒸汽和烟雾笼罩的纽约街头。反复出现的特定旋律与交织穿插的特定情节水乳交融,使影片所着意刻画的"黑帮美学"充溢着感伤怀旧的气氛,时代的变迁里晃动着哀伤的挣扎,岁月的流逝中积蓄着平静的悸动。当主人公"面条"在人潮涌动的火车站目送已注定要消失在自己生命和情感世界里的初恋岱博拉乘着火车缓缓离去时,耳畔响起女高音歌唱家饱含深情而又飘逸蕴藉的哼鸣,那种爱而不得的幽怨和哀而不伤的萦绕,的确堪称经典。

4. 交代环境,展现民族、地域和时代特征

音乐虽然是一种抽象的、无形的存在,但在岁月的洗礼和文化的浸染中早已带上鲜明的地域色彩和习俗特征,由不同乐器、以不同技法、按不同结构组织起来的乐音总是对应着不同时代的风情、不同社会的场景、不同民族的特质、不同意识形态的面貌等。因此,视听作品中的音乐可以作为第 N 个睿智的叙述人,在一个特定的轨道上展开不同时代、不同民族、不同地域的生活场景和习俗特点,准确交代作品整体的背景气氛和时空特征,浓郁凝缩民族风情和地方色彩,深度展现人物的精神气质、性格命运。人是环境的产物,是民族、地域、时代特征的综合体。所以,这种交代和展现绝不是简单意义上人物生存背景的复现,而是要借此给环境以文化,给主题以风格,给人物以生命,给故事以情怀。

例如《角斗士》《亚瑟王》等片中故事情节所需要的音乐都具有罗马民族色彩。

---

① [挪威]彼得·拉森.电影音乐[M].聂新兰,王文斌,译.济南:山东画报出版社,2009:207.

《钢琴师》中大多选用肖邦的钢琴曲,而肖邦是波兰的著名浪漫派作曲家,并处于波兰被侵略的年代,与主人公的出身和境遇相契合。《阿甘正传》中以轻快的、具有时代特色的美国音乐而使观众浮想联翩。《勇敢的心》的音乐出自大师詹姆斯·霍纳之手,很多地方都运用了苏格兰民间乐器风笛,表现出质朴、纯情、动人的韵味。

同为中国第五代导演张艺谋的作品,《有话好好说》中大量使用说唱音乐,京腔京韵,具有浓郁的北京特色。《摇啊摇,摇到外婆桥》的主题音乐根据同名童谣改编而成,并采用民族乐器琵琶独奏的形式加以表现,充满时代感和民族性。《金陵十三钗》里则根据人物和情境精心打造了多种风格的音乐,兼有风尘女子世俗气息和秦淮风情的《秦淮景》,是以江苏民歌《无锡景》为素材改编、填词,以苏州评弹的演唱方式表达,无疑成为影片的一大亮点。而女学生们口中原汁原味的教堂颂歌来自瑞典的阿尔麦纳合唱团,天真圣洁,盈满宗教情怀。

这些成熟的视听作品中的音乐,词曲本身有着很高的艺术造诣,一经与特定画面和情节相结合,往往洋溢出更加浓郁的生活气息,沉淀着更为厚重的民族意蕴,铭刻着更加鲜活的时代烙印,焕发出更加动人的艺术魅力。

5. 刻画人物形象,外化人物心理

音乐具有传神的描摹能力,可以通过独特的方式刻画性格各异的人物形象,根据特定主题和特定角色的规定性,区分不同人物的个性特点和相同角色在不同情境下的情绪情感状态,以细腻贴切的手法突出强调"这一个"的独有风采。同时,在揭示人物层次丰富的心理感觉和微妙回转的心理变化,使人物心理得以呈露和显化方面,音乐可以做得自然而然、水到渠成。对于画面上无法直观表达的人物复杂的内心情感,往往可以借助音乐进行揭示和传达,在观众内心引起强烈共鸣。

例如,电影《法国中尉的女人》中,为女主人公萨拉量身定制的"萨拉的音乐",优美典雅中略带一丝黯淡的忧伤,唯美孤独中又深藏着桀骜和热烈,伴着萨拉孤独的身影和迷蒙的眼神,那小提琴声虽幽远和神秘,却不失明确与醒觉,恰是女主人公内心状态的写照。而为欧内斯蒂娜点染的"未婚妻的音乐",则是甜俗轻松、一览无余的感觉,充分表达出这个富家女缺乏主见、随许世俗的心理特征,以及她在情感与审美上的浅薄造作。

再如电影《红高粱》的音乐,大都采用声乐演唱的方式,狂野直辣的男声配以高亢明亮的喇叭、唢呐,释放着无拘无束、无法无天、浓浓烈烈、张张狂狂的生命的舒展与酣畅。在这样的音乐声中,轿夫可以踏起漫天黄尘唱着自娱自乐的民歌颠轿,"我爷爷"可以肆无忌惮地对着酒缸撒尿,"我奶奶"可以面无惧色地对着劫匪粲然一笑,在光滑的高粱秆床上完成圣洁热烈的野合。这样的音乐,刻画的是一群人,他们活得像红彤彤的高粱酒,不沾则已,一沾就让人热血沸腾。他们周身上下充溢着的狂野之气、勤善之气、正义之气,汇流成全片的传奇风格,铺天盖地、排山倒海般形成压倒一切的气势。

**6. 连贯画面，形成流畅的声画组接**

音乐像一条活泼的溪流，隐显自由，起伏随性。它既能跳进作品内部，深刻理解剧情，和人物同呼吸共命运，又能跳出作品，与画面齐头并进，形成自身意蕴。这就使音乐具备了使画面显得连贯和流畅的可能性，成为画面组接的依据。用一段音乐将几个不同的画面连接起来，会形成一种整体脉络和流畅感觉。尤其是当画面与画面之间缺少连贯因素，在视觉上稍显跳跃的时候，音乐可以通过联觉联动，减轻这种跳跃感，而使画面过渡显得顺畅自然。在场景与段落的转换中，音乐同样可以发挥这样的作用。也就是说，可以用音乐衔接前后两场或更多场戏，连贯同一时间不同事件的若干组画面、同一事件若干个环节或侧面的各组画面，完成时空的跳跃、交错等。

在很多电视专题片中，都用背景音乐的方式来实现片段式画面的流畅剪辑和不同段落之间的转场过渡。如纪念改革开放三十周年系列专题片《北京记忆》中的《京华春早》，以刘炽作词作曲的一首歌曲《让我们荡起双桨》连贯起北海公园的风光和两位嘉宾的回忆与感触。歌声从不同角度、不同景别的北海风光延续到人物画面和同期声，显得自然而妥帖，干净而凝练，不需要使用任何其他转场技巧。

**7. 代替音响，形成特殊音效**

音乐具有很强的描绘事物的能力，不仅可以模仿鸟叫、刮风、汽笛、子弹呼啸等种种声音，而且可以描绘富于动作性的事物或情景，如武打动作、动物奔跑、机器运转等。古今中外的音乐作品中，不乏一些拟声性的乐曲，如罗马尼亚的《云雀》，中国的《百鸟朝凤》《空山鸟语》《赛马》、俄罗斯的《野蜂飞舞》等。它们所描绘的蜂飞虫鸣、莺啼鸟啭、万马奔腾、水声潺潺等声音，不仅效果逼真、活灵活现，而且具有夸张、装饰等特性，成为一种艺术的升华。视听作品中音乐也时常负载着拟声的功能，对画面中富于特征的声音、富于动作性的事物或情景用独特的音色和手法加以描绘，并通过变形处理来刻画特定形象，助推情节发展，形成特殊心理感受。

如深受几代人喜爱的动画片《猫和老鼠》，几乎完全没有对白，如果生动的形象与情节曲折、想象丰富的故事之外，没有诙谐幽默、活泼灵动的音乐参与其中，恐怕很难吸引如此之多的跨代观众。配合着汤姆和杰瑞这对欢喜冤家充满机智、妙趣横生的斗法，影片使用了很多古典音乐，诸如《塞维利亚的理发师》《蝙蝠序曲》《闲聊波尔卡》《睡美人圆舞曲》等。其中大量音乐都涉及对猫和老鼠动作的模仿及塑造，童趣十足，夸张而妥帖，充满喜感和动感，富于造型性。

**8. 表达主观态度，形成评价意见**

视听作品不仅要以情感人、以事明人，还要能够以理服人、以论导人，不仅要发挥审美、娱乐功能，还要发挥教育、引导作用。在观点、态度的形成和表述过程中，音乐虽然不能像有声语言那样直陈其事、直抒其理，但仍然可以积极地参与其中，甚至可以超越有声语言而发挥更大的作用，就像前苏联电影音乐理论家切列姆兴说的："音乐继续着语言的作用并使之更深刻，达到语言所不能达到的紧张性和情绪。"

音乐所抒发的情绪本身就代表着一定的主观倾向性,可以用来表达喜悦、幸福、兴奋、崇敬、无奈、冷漠、哀悼、惊恐等,引导观众形成亲和或疏离的心理感觉。更为重要的是音乐可以通过特定结构来表达自己内在的意志,歌颂、赞美、同情、接受、质疑、否定、控诉、嘲讽,等等。这种内在意志直接作用于观众的深层心理,能发挥比有声语言更直接、深刻的影响和带动作用。

例如,电影《入殓师》的背景音乐,固然有死亡底色的哀伤与黯淡,用大提琴的浑厚低缓烘托出来,但更多的是对人生积极的感受与思考。在大多数人的观念里,死亡是一个禁忌,是生命最深的恐惧。然而,配乐大师久石让通过他的音乐让人更深入地了解死亡,豁然洞悉原来死亡是又一个轮回的开始,是灵魂升飏的契机和中转,死亡也是一份珍贵的提醒,要人们真真正正活出自己的生命,让生命经由爱恨而获得完整的成长。那深情而温婉的琴声,透着智者的平静,涌动着生者与逝者之间彻底的和解,也包含着一种前行的力量。它是抒情的,同时也是省思的、论断式的,它的结论和启迪就是:生命是成长,而死亡是生命的开花。活着要给人以温暖和力量,死时要给人以尊严和希望。

### 三、音响

音响是除了人声和音乐以外,视听作品中所出现的自然界和人工环境中所有声音的统称。在视听作品的创作实践中,音响约占声音总和的三分之二,因此是听觉语言的一种重要表达手段。这不仅仅是基于纪实和再现的需要,而且是因为音响能够充分展示环境空间、营造艺术氛围、塑造人物性格、表达创作者主观意图。

(一)音响的种类

根据声音来源的不同,音响通常可以分为动作音响、自然音响、背景音响、机械音响、特殊音响等。

1. 动作音响

人在行动时所产生的声音,有时也称为"动效"。比如开灯关灯的声音、颠勺刷锅的声音、上楼下楼的声音、敲击键盘的声音、打架斗殴的声音等。

2. 自然音响

自然音响是自然界中由非人类的行为力量发出的声音。例如狂风怒吼、波涛咆哮、雷声隆隆、大雨哗哗、风过竹林、蛙入静潭等。动物发出的各种啼鸣、吼叫、扑翅、跑动的声音也可以归入自然音响中,如狗吠、鸡鸣、狼嚎、虎啸、马蹄声等。

3. 背景音响

背景音响有时可称群众杂音,亦指作为环境和背景出现的嘈杂人声或音乐等。如人物生活环境周围有幼儿园的话,背景声中就会包括儿童的嬉闹声或儿歌声;人物走在火车站中,就应该有火车鸣笛或播发列车到站时刻、提示旅客检票的广播声;清晨的菜市场,会有小贩们此起彼伏的吆喝声;车水马龙的街头,各种车辆行驶和鸣笛

的声音也会不绝于耳。

4. 机械音响

机械音响即机械设备的运行所发出的声音。例如工厂里各种机床、吊车发出的声音,汽车、火车、轮船、飞机等各种交通工具发出的声音,电话、钟表、风扇、洗衣机等家用电器转动的声音,警报器的声音等。和战争有关的各种枪炮声、爆炸声等也可以归在这一类音响中。

5. 特殊音响

特殊音响是指人工制造出来的非自然声音或者是对自然声音进行变形处理后得出的音响。像树的汁液在根干中流动、记忆在大脑神经网络中的游走、信息在电子线路中的传播、幽灵在异次元中的穿行等都属于特殊音响。这类音响在神话、科幻等作品中运用较多,如电影《侏罗纪公园》中恐龙发出的声音就是对多种动物声音合成后的结果。一些电视综艺、娱乐节目中,会为很多出糗、滑稽的场面配上相应的音响来活跃气氛、娱乐观众。有时也会用特殊音响来表达嘉宾或观众震惊、失落等。

(二) 音响的作用

1. 增强真实感

最直观的意义上,音响的出现主要是为了增强环境及人物行动的真实性,因为在人的感觉中,一个有声有色的世界才是真实的、完整的且可以感知和碰触的。因此,音响在视听作品中首要的功能是纪实。很多作品,尤其是电视节目,会采用同期录音的方式,努力使音响与画面中被摄物所发出的音响相一致,包括音响的种类、层次、方向、大小等。音响还可以用来展现不同时代、不同季节、不同地域的风貌特征等,如苗族少女头顶银饰所发出的窸窸窣窣的碰撞声,20世纪七八十年代自行车的叮铃声,盛夏时节电闪雷鸣、大雨如注的声音等。电影中更会用音响来增强真实感,使观众如临其境。如《拯救大兵瑞恩》开场的诺曼底登陆作战,用惊心动魄的音响效果把战争的残酷、惨烈表现得淋漓尽致。那子弹射入水中、打进肉体的可怕效果声会持久地刻在观众心里。

2. 渲染氛围

在视听作品中,如果与情节、故事密切相关的主要音响在丰富、逼真的音响层次中更加清晰和突出,就能使观众很快很深地进入到故事情节及其展现的情感氛围中。电影《英雄》厚葬无名的段落中,万千脚步整齐划一,齐声震烁,伴随着弦乐、男低音和士兵们"大风!大风!大风!"的呼号声,配合画面黑压压的士兵战服与头上的红缨帽,形成了强烈的视听冲击力。《黑客帝国》里用"嗖嗖"的音响刻画高速拍摄的子弹速度。这些音响都成为重要的声音造型,增强了影片潜在的刺激度,形成了情节和人物所需要的特定氛围。

3. 参与叙事

在视听作品中,音响除了能和画面配合塑造生动逼真的场景外,还能够在一定程

度上打破原有画面的平衡状态,使情节向前推进。作为叙事的动力,突然出现的画外声音如电话铃声、打碎东西的声音能使原来的场面陡然一转,新的事件、新的人物、新的矛盾随之出现,从而顺畅自如地完成叙事转折。

4. 转场过渡

用音响将几个不同内容的镜头连接起来,会产生一种秩序协调的统合感、整体感。声音是视听作品极其重要的转场过渡手段,它不仅可以使上下镜头建立联系,还可以使画面的转换显得流畅自然,减小视觉的跳跃感。相似声音的剪接、声音延宕、声音前置、声音交叠等,都是利用声音进行转场的好方法。

5. 刻画人物性格或表现人物心境

很多音响是人物行为的伴生物,能很好地负载人物的个性特点和情绪状态。如电视专题片《雕刻家刘焕章》的片尾镜头,画面是从刘焕章家出来,在小胡同中渐行渐远,声音是刘焕章雕刻作品时叮当的敲击声,这声音既是一种纪实的需要,同时逐渐过渡为一种艺术化的表现,表达出人物对雕刻艺术的热爱和造诣的精湛、兴味的悠长。

6. 制造特殊效果

特殊情境下,用音响可以造成强烈的戏剧效果、恐怖效果、煽情效果等。在悬疑片、恐怖片中,运用这种音响效果可以大大增强紧张感、恐怖感,特别是当人们只听到音响效果却看不见声源的存在时,会惊恐倍增,情绪效果显著。恐怖的音响比恐怖的场景还要加倍恐怖。如影片《小岛惊魂》中,经常出现不明来历的脚步声、从房顶传来的物体移动声、方向不明的垃圾桶里啼哭的声音等,大量画外空间音响使影片充满神秘感、悬疑感。

7. 象征和隐喻作用

音响使用的更高境界是超越其真实性而使其变成观念的符号,产生深刻的象征意义或隐喻作用。如电影《大红灯笼高高挂》里的捶脚声,是旧式封建大家庭中奇观化的仪式的一部分,在充满压抑和冲突的时空中,这个声音混合着音乐,以及点灯的动效声,形成了特殊的音响效果,暗示着太太们之间的争斗,也代表了她们对情爱以及特权的渴望。作为地位和特权的象征,捶脚声一声声敲在了明争暗斗的女人们心里,也敲在了观众心里。电影《雷雨》中片头出现的一声惊雷,以及影片发展到高潮时不断出现的雷雨声,既是环境的重要组成部分,同时更隐含着多重寓意。它代表着繁漪等人物畸形的爱恋和欲望的冲动,饱受压抑后触目惊心的爆发,也隐喻着大时代的风云变化,两个阶级之间激烈的矛盾冲突。

8. 打破画框,扩展空间,增加信息量

二维平面、框架结构是视听作品造型的主要艺术特征,屏幕的四条边框自然而然地限定了画面空间,声音却能相对自由地突破这种限定,使感知更加立体、多维,信息含量也相应增加。如电影《爆裂鼓手》中,画面是安德鲁走在街头,声源没有出现而打

鼓的声音出现了,循着这个声音,他看到街边打鼓的艺人和不远处的一张海报,从而引出了鼓手与老师再次相见的下一段情节。这一声音的设置,既是主人公生活环境的真实构成,又在心理上起到唤醒对艺术的热爱、重建与老师的联结的作用,空间层次显得丰富而生动,信息含量已不局限于生活表层。

## 第三节 声画构成

人类用自身感官感觉世界的方式已被证明有19种之多,包括视、听、触、嗅、味等五种对外的远程感觉,本体感觉、受触觉与平衡觉等三种基本对内的近程感觉,以及其他十多种功能表现比较隐晦的感觉(例如磁觉)。各种感官之间不是独立操作、各自为政的,而是同属一个总体的感觉系统,有着复杂的相互影响和作用关系。一些本来以为只是某感官的专属功能(例如视觉的景深和透视角),其实也可以通过别的感官得以实现。在某一实时实境的全息环境中,视觉与听觉只是发挥作用的其中两种感官,身处其境的全息感受依托于整个身心的投入和诸多感官的联动联觉。

而对于视听作品的创作与欣赏来说,视觉与听觉的作用就几乎成为全部。在经历了只有画面没有声音、画面为主声音为辅的实践历程和谁是本体语言、谁占主导地位的理论纷争后,视觉与听觉进入了相对平衡的动态关系中。"声音能以独立的美学线索呈现出和谐的、含蓄的和富有节奏的美。但影视艺术中的声音系统,只有与画面、色彩聚合在一起,形成一定空间关系,才显示出电影化的造型力量来。"[①]人们不再纠结于到底是影像优先还是声音至上,而是充分发挥二者自身的表现潜力和各自承担的职能,并努力开掘二者结合后以乘积倍数增长的表意功能,构筑了一个包罗万象、无所不能的视听世界。

在这个绚烂多姿的视听世界中,画面与画面、声音与声音、画面与声音之间有着极其复杂的组合关系,每一种关系都有呼有应、有承有接、有并列有比较、有引申有促进、有暗示有象征等。本节讨论的重点是画面与声音之间的组合关系。虽然理论界关于声画关系的说法用词各异、莫衷一是,但大体上可以概括为声画对称与声画对位两大关系。其中,声画对位又可以具体解析为声画分离和声画对立两种关系。另外,从剪辑的角度说,声画措置也是声画构成的一种重要方式。

### 一、声画对称

声画对称又称声画同步或声画合一,是视听语言中最基本、最常见的声画组合关系。它要求声音和画面同步出现或消失,相互吻合,严格匹配,相对一致地表现内容、抒发情感或阐释某种观念。

---

① 周安华.现代影视批评艺术[M].北京:中国广播电视出版社,1999:213.

现实生活中,声音是各种自然现象、身体动作或机械运转的伴生物。看见闪电,总会听到轰隆隆的雷声;走在静谧的秋夜,耳边就会传来唧唧虫鸣;集会中鼓掌的场面,一定少不了热烈的掌声;进入热火朝天的建筑工地,随之而来的就是马达的轰鸣。人感知世界的视听统一性,正是视听语言中声画对称的依据。作为一种有着强大纪录功能和再现能力的技术与艺术形式,视听语言以声画对称的方式加强了作品的现场感、临在性。

当然,声画对称绝不仅止于对现实生活进行客观真实的再现,它还要通过艺术加工的方式来提高视听作品的感染力,凸显视听艺术的表现功能。所以,当画面中出现黎明红日初升其道大光、海面白帆点点群鸥翔集、草原万马奔腾蹄花纷落的意象时,所匹配的音乐往往是宏大、壮阔、有升飏之势的风格。而当画面中出现的意象是小桥流水的村舍、雨烟迷蒙的江南、油纸伞下的婉约女子时,所匹配的音乐往往是清新、静谧、稍显低抑的风格。声音与画面之间相辅相成,以同质、共情的方式有效达成特定的表达效果。

在这种严格的匹配关系中,声画对称强调以下三个一致性。

一是声音与画面在出现时间上的一致性。发出声音的人和物与其声音保持同步进行的关系,声音与画面同时出现,同时延续,同时消失,使视听作品获得自然主义的真实感。如画面中出现战士冲锋的场面,声音上就少不了呐喊声、枪炮声和雄壮的进行曲;画面中出现走街串巷担着货担的小贩,声音上就应该有悠长的吆喝声和询价、买卖的交谈声;画面上是喜鹊登枝、猎狗追逐,声音上最好有喳喳鹊噪和汪汪狗吠。并且,这些声音出现的时间和状态要与画面保持一致。

二是声音与画面在内容和性质上的一致性。如果声音仅仅是画面主体的伴生物,视听语言就会停留在技术发明的原始状态,而体现不了其作为艺术的创造性。声画对称的关系,其实也是声音和画面相互促进、交相辉映的一种关系,声音和画面不分主次,起到相互描述、解释和渲染的作用,因而要在内容和性质上保持完全的一致性。在很多MTV作品中,这种一致性尤为鲜明。例如由钢琴男孩儿(*The Piano Guys*)改编的《功夫魔琴:大提琴的崛起》,其音乐改编自电影《功夫熊猫》主题曲,具有明确的主题性和鲜明的中国风格,体现中国功夫的神奇莫测、灵动变幻,表达武学奥义与积极人生的精神契合,把昂扬向上的精神气质、刚柔并济的哲理意蕴融在刚健灵动、流畅自如的旋律和新鲜而精密的演奏技法中。其画面同样用充满灵感的想象和生动活泼的创造表达了这一境界。一黑一白的服装设计与脚下的阴阳鱼相契相合,巍巍古长城映着落日余晖,两位有着异国脸孔的演奏者陶醉的神情、灵动的指法更是重要的画面元素,带来中西交融的气质神韵。这种声音和画面在内容和性质上的一致性,取得了令人惊叹的艺术效果,仿佛那充满杀伐之气、慷慨之声的高潮段落与深柔绵婉的前奏尾声自由地流淌在天地之间。

三是声音与画面在情绪和节奏上的一致性。视听作品中,内在的情绪变化、外在

的形式技巧等都会形成特定的节奏,如果声音能与画面的情绪和节奏保持一致,将更加凸显声画合一的性质。如电视剧《宰相刘罗锅》中"平安蔬菜杀头鱼"的段落,宰相刘墉入狱后,与送饭的小公公约定,蔬菜代表平安,鱼代表皇帝要杀他的头。当某一天动作拖沓、声音沉缓的刘墉接过食盒,眼前赫然出现几条鱼时,具有强烈震撼力的打击乐伴着食盒盖子落地的声音瞬间响起,仿佛直击心扉。通过演员出神入化的表演,通过十几个特写镜头的交替出现快速剪切,同时也通过带有强烈情绪色彩的快节奏音乐,将毫无心理准备的刘墉得知皇帝要杀自己时震惊、抗辩、恐惧、无奈、伤心、寂落的心理过程淋漓尽致地表达了出来。

通过这三种乃至更多的一致性,视听对称运用视听的双重作用,促成它们的同向运动,产生强烈的映衬和渲染效果。美国电影理论家梭罗门在《电影的观念》一书中曾说,声音和画面必须以主题为基础实现某种不言而喻的统一,才能表现一个重大的电影观念。对电视而言也是如此。声画对称表现的正是这种围绕着主题的统一,同时又在形式上严格遵循着同步隐显的对称关系。电视新闻及专题片、纪录片中大量的采访同期声,主持人与出镜记者的现场报道,以文字描述事件或阐释内涵的解说,以及绝大多数电视音乐的运用等,采用的都是声画对称的形式。

## 二、声画对位

"对位"一词,借用于音乐术语,指的是在音乐创作中使两条或者两条以上相互独立的旋律同时发声并且彼此融容,是复调音乐创作的主要技法。用于声画对位之中,借指声音和画面所表达的内容有其各自的表意目的和独特意涵,呈现平行发展的关系,而同时又以某种方式彼此关涉,借某种因素而结聚为一个艺术整体,形成更高质态的表意功能。

声画对位既强调声音和画面在其各自轨道上的独立性,又重视二者在更高层面上的同一性。"同一"是一个哲学概念,事物内在矛盾形成该事物的对立同一(马克思语),同一体的对立双方都为对方存在的合理性提供了依据(黑格尔语),这就形成了事物发展中的悖论,悖论的整合与扬弃,形成更高质态的新事物。声画对位,强调的正是一个艺术整体内在的对立同一。情绪和情感、意义和观念的表达不是直观的、显在的,而是通过对比、隐喻、象征、夸张等方式隐含着进行。声音和画面之间不是彼此相承、并行不悖乃至相互强化的关系,而是以悖论的方式运行,表面上互不关涉甚至彼此对立,实际上在更高的目的上融汇一体,新意迭出,获得令人惊叹的艺术效果。

更细致地去分析,声画对位又可以按照程度和方式的不同,分为声画分离和声画对立两种形式。

### (一)声画分离

声画分离又称声画平行,是指声音脱离了对画面的依附性,和画面一同沿着各自的轨道齐头并进。二者像两条平行线一样,在表层形式上互相剥离,而在深层内涵上

相继互依，在艺术整体上形成通感和联觉。

这种声画构成，声音和画面在内容、情绪、节奏等方面，既不是对称关系，也不是对立关系，而是双轨并进，各行其道，从不同的角度叙事，在不同的时空抒情，用不同的方式表意。具体处理可以有不同的形式：同一现实时空中，画面不包含声源而仅出现声音，从而突破画框的局限性，拓宽画面空间；两个不同的时空中，分别采用一个时空的画面和另一个时空的声音，今画昔声或今声昔画，从而完成时空转换或情绪情感的变化。其功能与效果体现在以下几个方面。

其一，推动叙事，揭示内心。由于在画面之外增加了声音这一叙事手段，使场面显得含蓄隽永，并能有效激发观众的想象力。电视剧《红楼梦》黛玉离开家乡乘船赴贾府的途中，牧童依旧骑着水牛，孤雁已飞过雾霭缭绕的远山，昔日熟悉的江南景致而今格外诱人愁怀。黛玉忧思寂寂的特写画面持续了一分多钟，与之并行的是父亲连声咳嗽中的画外音："你自小多病，上无父母教养，下无兄弟姐妹服侍，外祖母派人来接你，正好解去顾盼之忧。你为什么不去呢？你不要惦念我，去吧，啊……"一滴清泪潸然而下，一叶孤帆渐行渐远。这种分离并行的声画构成，极为俭省而又恰到好处地交代了故事情节，刻画了人物心理，揭示了黛玉寄人篱下的命运和孤僻性格的初因。

其二，增加容量，生发新意。如电影《黄土地》中，翠巧一边纺线，一边唱歌，歌声和画面内容是平行发展，二者并没有必然的意义联系，但通过这种声画构成，使观众一方面了解到翠巧的心灵手巧和勤劳能干，另一方面也了解到她的不幸婚姻，这样就增加了画面的容量，交代了人物内心真实的情感和精神境界，生发出画面和声音以外的新的意义。

其三，转换时空，丰富内涵。声音有时可以作为连贯过渡的因素，声画分离是一种很好的转换时空的技巧。如电影《魂断蓝桥》的开头，上校军官罗依·克劳宁伫立于滑铁卢桥上，凝望着匆匆流去的河水，从口袋里掏出一个象牙雕的"吉祥符"，画外传来他和玛拉的对话。之后时空变换，两鬓斑白的罗依叠化成了年轻时代的罗依，影片开始从头展现他和玛拉相遇、相识并深深相爱的时光。依靠声音与画面的巧妙剪接，影片把现在时空和过去时空、现实时空和心理时空有机联系在一起，使之互相比照、互相推动，形成一个多层次的视听结构。

其四，形成讽喻，意在言外。声画分离可以形成特定的修辞效果，诸如对比、夸张、象征等，尤其是能够巧妙含蓄地揭示象外之旨，言外之意，构成讽喻效果。如电影《苦恼人的笑》中，画面是工厂里工人在印刷报纸，声音却是一个人在讲"狼来了"的故事。这种声画分离是对当时谎言满天飞的社会现实的一种揭露与嘲讽。

声画分离意味着声音和画面以相对的独立性完成各自的表意功能，同时在一个新的整体基础上求得和谐统一。它不仅丰富了声画构成的形式、内涵，而且突显了声音的作用，使其从依附、从属地位中解放出来，成为一个独立的艺术元素。

（二）声画对立

声画对立也称声画分立、声画对列，指的是声音与画面在时空、内容、性质、情绪、气氛、节奏等方面相互对立，从而产生对比、反讽、象征、隐喻等新的表意效果。

这是声画分立的极端形态，把声音和画面作为矛盾的双方对列在同一个段落中，为一个更高的目的服务。如斯坦利·所罗门所说："有的电影创作者可能把声带和画面对立起来，使电影意义来自这两者的冲突，而不是来自这两者的结合，也不是通过声音与画面交替表达观念的方式来表现意义。"① 在这种声画关系中，声音和画面不仅由对称、并行转为对立、分行，而且相悖相反。声音不再是画面主体及其动作的天然附属品或主观补充物，而是从完全相反的方向去挥发。无论是挖掘人物内心，还是凸显某种情绪，或是营造某种气氛，暗示某种思想，在对立的两极上，善恶、美丑、正邪、真假、哀乐、动静等都得到倍数增长的表达，并且在此基础上产生了新的意象，形成了新的质感。

声画对位能使视听语言巧妙地完成从再现到表现、从形式到观念、从具象到抽象、从感性到理性、从表象到内涵的跃升。这种跃升主要体现在三个方面。

一是在对比之中加大反差，强化情绪。通过将内容、含义、情绪、节奏等刚好相反的声音和画面组合在一起，产生强烈的反差，从而使作品所要传达的主要情绪成倍增长，裹挟着撼人心魄的力量，从而刻画人物心理，揭示并深化人物命运。这正是王夫之《姜斋诗话》中所说："以乐景写哀，以哀景写乐，一倍增其哀乐。"电影中不乏这样的应用，如《祝福》中，祥林嫂被逼婚时一头撞在桌角，血流不止，混乱中人们抓起一把香灰堵在伤口上，不顾死活地拖着已经撞晕过去的她完成了拜堂成亲的仪式。旧式婚礼上充满喜庆的喇叭声、唢呐声与这悲惨的场面正好形成鲜明的对比，封建社会"吃人"的本质昭然若揭。

二是在对列之中抽象意义，升华主题。声音在具象层面独立于画面，而在抽象层面与画面更紧密地联结在一起，用暗示性、象征性、隐喻性揭示主题，创造出美以及美之外的凝思。电影《现代启示录》中，美国士兵在飞机上一边扫射越共据点，一边欣赏瓦格纳的歌剧。如果把这种声画对位关系仅仅理解为杀戮者的残忍和冷漠，就低估了作品的反思价值。在一场旷日持久的战争中，弱小者的概念已经不仅仅是手无寸铁的农妇，那些被更大力量裹挟进战争的美国士兵何尝不是弱小者。他们需要用歌剧来逃避愧疚感和罪恶感，掩饰恐惧和无奈的心理，来安慰他们同样迷茫和孱弱的灵魂。这时的音乐就不仅仅强化着被杀者的惨烈，而且在更深刻的意义上揭示了杀人者的悲剧，反思的意味由此而出。再如电影《夺面双雄》中，画面是激烈的枪战、面对面的厮杀，声音是孩子戴的耳机中传来的抒情音乐，浪漫舒缓，温暖宏大，纯净如耶稣之光。此时四溅的火花犹如烟花绽放夜空，动作的慢镜处理使杀戮变成了生命之舞，

---

① ［美］斯坦利·梭罗门.电影的观念[M].齐宇，译.北京：中国电影出版社，1983：380-381.

暴力上升为可供观赏玩味的美学,并在非现实主义的浪漫中注入了人性探索的深刻。

三是在对立之中达成同一,拓展艺术张力。声画对立的本质是要在矛盾中寻求同一,用对立来探索和谐。当艺术家洞悉了冲突的不可避免与不可和解时,通过对立可以形成抽离的效果,在移情与反移情之间,形成一种充满神性的审美体验,悲悯地俯瞰与审视冲突双方的命运,超越对错,超越人性中固有的无力感和局限性,在审美和哲学层面获得解放和自由。例如在电影《辛德勒的名单》纳粹屠杀犹太人的段落中,当辛德勒跨着马从高处俯瞰德军疯狂屠杀犹太人时,画面上是丧心病狂的纳粹兽性大发,大肆搜捕、屠杀犹太人,大批犹太人犹如失去抵抗力的、温和的动物一样被驱赶着上车,抑或被无情地就地枪杀。画面外到处传来枪声和犹太人的尖叫声,整个动效声令观众胆战心惊。恰在这一片人间炼狱之中,影片突然响起了一组天籁般纯净、清透的童声合唱,至纯至美的歌声回荡在哭声冲天、机枪横扫的血腥残酷的现实之上,同画面产生天差地别的强烈反差,把影片情绪推向高潮,形成了对残酷现实的审美超越,完成了人物灵魂的转化。

声画分离和声画对位都是特殊的声画关系,前者强调形式的差别,而后者则强调内涵与意蕴上的对比、矛盾、冲突,运用巧妙得当时能够产生令人震惊的视听效果。

知识小卡片

> 音画对位[①]
> 
> 这个概念是苏联导演爱森斯坦、普多夫金和亚历山大洛夫三人于1928年在《未来的有声影片》(创作宣言)一文中首次提出的。普多夫金于1933年导演的影片《逃兵》中第一次有意识地运用了这一原则。在结尾的场面中,音乐并不追随画面表现工人斗争的受挫,而是始终处于不断引向高潮的过程之中,表现了对罢工斗争的必胜信念。

## 三、声画措置

从剪辑的角度来说,无论是内容、情绪和节奏上处于对称关系还是对位关系的声音和画面,组合在一起时,既可以完全同步,同时出现同时消失,也可以不同步出现,而是前后串位,出现在不同的时段上,这种情况叫声画措置。

在正常情况下,声画应当是同时性的,但有时为了表现某种主观情绪,或制造特殊氛围,可以让声音先于画面或后于画面出现,形成声画出现上的时间差,这便叫声音串位,它又分声音串前和声音串后。

---

① 许南明.电影艺术词典[M].北京:中国电影出版社,1986:499.

1. 声音串前

声音串前就是声音先于画面出现，如在《爱国者》中有多次声音串前的镜头，每次表现战争前，都是苏格兰风笛演奏的进行曲响起，然后画面才出现两军对垒的厮杀场面，这里用声音串前的方式，先声夺人地表现出战争的一触即发性和连绵不断，营造出炮火连天的战争氛围。

2. 声音串后

声音串后指画面已经隐去，但声音仍在延续。这种情况较多的用来表现人物的心理状态，如一场浩劫过后，人们由于恐惧惊吓而形成了心理失衡，精神异常，耳际老是出现浩劫时的声音，说明人物还没有从噩梦中挣脱出来。如《大决战·淮海战役》中有这样一个串位，一场激战过后，我军有重大伤亡，烈士们静静地躺在一间大屋子里，老大娘在给他们净身，大嫂们在撕扯白布包裹遗体。当一排排裹上白布的烈士遗体被慢慢地推出画外，撕布声却依然存在，且音量越来越大，带来震动人心的力量，给观众巨大的感受和联想空间。

总之，由于声音和画面都具有多义性、可选择性，而声画结合的意涵又具有多重性与不确定性，因而在视听语言实践中产生了多种声画关系。声画对称是最基本、最常见的声画组合关系，声音和画面完全同步，在情绪和节奏上基本合拍，在多个层面上保持一致性，从而达到增强画面真实感，加强视听作品艺术感染力的目的。而声画对位则是特殊的、创造性的声画组合关系，包括声画分离和声画对位两种形式，其中，声画分离指的是声音和画面沿着各自独立的轨道分头运行，相互分离但又有某种内在联系，可以表现不同的时空，丰富作品整体内容及含义，也能产生某种独特的艺术效果。声画对位则是声画关系的一种极端形式，即声音和画面反向运动，借助强烈的反差、不和谐而达到对比、隐喻、讽刺和象征等特殊的艺术效果。无论是声画对称还是声画对位，它们其实都是各自独立而又相互作用的一种结构形式；无论是齐头并进还是分轨运行，作为一个艺术整体，它们在整体意义上都会彼此交融、殊途同归。人们正是通过声音和画面的有机融合，创造出单是画面或单是声音不能完成的更加复杂的浑然一体的艺术效果。

## 本章小结

听觉语言构成是视听语言的基本组成部分。本章从声音的基本属性与功能入手，探讨视听作品中声音的属性和功能，对其具象功能与真实性、意象功能与造型性、抽象功能与观念性进行了详细的剖解。从人声、音乐、音响三方面，分别介绍视听作品中声音的类型，总结提炼三者的构成方式、性质特点、艺术效果和创作规律。本章的重点在于对声音与画面关系的解读，详细分析了声画同步、声画分离、声画对位、声画措置等声画构成的形式与特点，对每一种声画构成的艺术效果进行了探讨。

## 视听语言

**思考与练习**

1. 怎样理解视听作品中声音的属性和功能？
2. 结合作品，谈谈人声、音乐、音响的种类及各自的创作规律。
3. 声画构成包括哪些形式？各自的特点是什么？

# 第四章 视听作品剪辑

**学习目标**

1. 了解蒙太奇的含义、类型。
2. 掌握镜头组接的方式和转场的技巧。
3. 了解视听作品的结构和节奏。

本章是视听语言学习的核心内容。首先从视听思维的整体性、多样性、直观性、对接性上理解蒙太奇,将其作为视听作品的基本结构手段、叙事方式和镜头组接的全部技巧来认识和学习。然后,具体探讨画面组接的技巧和场面过渡的方式,介绍视听作品的各种结构类型,视听作品的内外部节奏类型及其成因。

## 第一节 蒙太奇

蒙太奇是视听语言学习中最为重要的一个概念,是视听艺术创作与欣赏的基础和核心。作为视听作品反映现实、传递信息、塑造形象和表达思想的一种以形象思维为主要特征的手段,没有了蒙太奇,也就没有了视听技术上的革命性进步,也不会有视听艺术上超出想象的探索与创造。相反,只有深层次的理解和掌握蒙太奇,才能更好地进行视听艺术创作与欣赏。

### 一、蒙太奇的含义

(一)蒙太奇概念及由来

蒙太奇原为法国建筑学上的术语,是法文 montage 的译音,意为组合、构成、装配。引申到视听艺术中,来譬喻和说明镜头组接的技巧和视听作品构成的规律。简言之,即为剪辑和组接。

这一概念的含义有广义和狭义之分。

狭义上,蒙太奇单指视听作品的组接技巧,即将前期摄录的画面和声音素材按主题和内容要求、总体构思、逻辑顺序及观众期待等组合在一起,产生某种预期的效果,形成一部完整的视听作品。其中最基本的含义是画面的组接。

广义上,蒙太奇指从视听作品构思开始直到作品完成的整个过程中,创作者所运

用的一种独特思维方式,以及基本结构手段、叙事方式和镜头组接的全部技巧。

从视听艺术的发展历程来看,早在19世纪末期卢米埃尔兄弟拍摄历史上最早的影片时,他们是把摄影机固定在某一个位置上,以固定的距离、全景的方式从头到尾记录下生活中的某一个片段,如《水浇园丁》《火车进站》等。"他的影片具有一种特别的风格,即它们是一种有系统的'活动照片'。"① 他们虽然是电影的发明者和原初意义上剪辑的创始人,但尚未考虑到蒙太奇问题。

19世纪末20世纪初,法国人梅里爱在巴黎歌剧院广场拍摄街景时,由于机器出现故障,不得不停拍几分钟再继续拍摄,放映时出现了"街车变灵车"现象。梅里爱由此受到启发并继续探索,把电影由技术变成了艺术并开创了画面技巧剪辑。他"把厨房里走出来的灰姑娘和走进舞厅的灰姑娘连接在一起,而把它称作'场面的转换'。"② 这也是蒙太奇技巧的开始。

在随后的拍摄实践中,各国导演进行了积极探索。一般电影史上都把分镜头拍摄的创始归功于美国的埃德温·鲍特,他在1903年拍摄的《火车大劫案》是现代电影的开端,也是电影史上第一部运用蒙太奇手法的影片。而美国导演格里菲思在《一个国家的诞生》和《党同伐异》两部影片中,进一步发展了蒙太奇手法,利用蒙太奇技巧制造了时空穿越、交替的效果,独创了平行、交叉、并列等多种蒙太奇表现形式,使电影形成了真正的视听语言。

在理论上做出更深刻的探索和更全面的研究的是一些前苏联导演。20世纪20年代中期,库里肖夫、爱森斯坦和普多夫金等人相继进行了很多实验,探讨并总结了蒙太奇规律,并创作了《战舰波将金号》《母亲》《土地》等蒙太奇艺术的典范之作,形成了蒙太奇学派。其中,爱森斯坦堪称蒙太奇理论大师,他认为,蒙太奇不仅是电影的一种技术手段,更是一种思维方式和哲学理念。他的一个著名结论就是,两个对列的蒙太奇镜头,不是"二数之和",而是"二数之积"。这些学说直接影响和带动了世界各国电影理论家和创作者的观念和实践。

(二)蒙太奇的功能

蒙太奇的诞生出自偶然,但人们很快就发现不同形式的蒙太奇组接能产生令人震惊的艺术效果,就如匈牙利电影理论家贝拉·巴拉兹所说,上下镜头一经连接,原来潜藏在各个镜头里异常丰富的含义便像火花似地发射出来。

在蒙太奇发展的初期,人们带着惊奇不断进行实验、探索,蒙太奇的形式和功能逐渐被认识和揭示出来。

1. 不同镜头的组接可以形成表意功能

库里肖夫曾做过这样的尝试,把下面5个单独的镜头按先后次序组接起来:

---

① [法]乔治·萨杜尔.世界电影史[M].徐昭,胡承伟,译.北京:中国电影出版社,1995:14.
② 同上书,第25页。

1) 一名青年男子从左向右走来。

2) 一名青年女子从右向左走来。

3) 两人相遇,握手,青年男子用手指向远方。

4) 一幢有宽阔台阶的白色建筑物。

5) 两人走向台阶。

这5个镜头组接在一起,就形成了青年男女会面、一起走进白色建筑物的含义。这种由镜头组接而形成表意功能的效果被称为库里肖夫效应。

2. 镜头排列组接的顺序对意义的表达会产生重要影响

普多夫金曾做过一个著名的实验,把A、B、C三个镜头按不同的次序组接起来:

A、一个人在哈哈大笑(近景)。

B、另一人用手枪指着(近景)。

C、还是这个人露出惊惧的样子(近景)。

用A—B—C次序连接的时候,会使观众感到那个人胆小而怯懦。用C—B—A的次序连接的时候,观众则会得出刚好相反的结论,觉得这个人是胆大而勇敢的。就如同文字语言中说"我爱你"和"你爱我"意思完全不同一样,构成蒙太奇句子的镜头不变,而语序改变就完全改变了一个场面的意义,得出截然相反的结论和完全不同的效果。这充分说明了排列和组合的次序的重要性。由于镜头排列组合的次序不同,也就产生了正、反、深、浅、强、弱等不同的艺术效果。

3. 镜头组接能创造新的含义

爱森斯坦认为,A镜头加B镜头,不是A和B两个镜头的简单综合,而会成为C镜头的崭新内容和概念。这就像象形文字中的"吠"字一样,一个"犬"字加一个"口"字,两个名词的合成产生了一个动词,表示狗叫的意思。镜头的组接不仅起着生动叙述镜头内容的作用,而且会产生各个孤立的镜头本身未必能表达的新含义来。

库里肖夫所做的"莫兹尤辛特写组合"可以很好地证明蒙太奇的这种功能。他把演员莫兹尤辛的没有任何表情的脸分别与下面的镜头组接在一起:

1) 桌子上摆放着一盘汤。

2) 棺材里躺着一个老妇人的尸体。

3) 一个小女孩正在微笑着玩一个滑稽的玩具小熊。

原本演员的脸没有什么表情,但由于后面所组接的镜头在内容、情绪、气氛等方面有明显差异,所以观众对演员表情的感受也有很大不同,认为第一个片断表达出对那盆汤的垂涎欲滴,第二个片段表达出对老妇人过世的沉痛哀伤,第三个片段表达的是愉快的心情。所以普多夫金说,一个镜头只是一个字,一个空间的概念,是死的对象,只有与其他物像放在一起,才被赋予电影的生命。

格里菲斯在自己的电影中实践了这样的效果,把一个流落在荒岛上的男人的镜头和一个等待在家中的妻子的面部特写组接在一起,使观众感觉到"等待"和"离愁",对组接在一起的画面产生了一种超出原有单独画面的新的、特殊的意义。这个新的意义,已经不是原有单个镜头所能表现出来的东西了,而是一种新的想象、新的表象、新的概念和新的形象。

4. 把不同时空的镜头依据统一的逻辑关系加以组合,可以构成一个意义整体

前苏联导演维尔托夫说,我从一个人身上取得最强壮和最灵敏的双手,从另一个人身上取得最敏捷和最匀称的双腿,从第三个人身上取得最美丽和最富表情的头部——然后通过蒙太奇,创造出一个新的完美的人。他所做的下面这个组接实验完全证明了这一点:

1）英雄的棺材放下坟墓（1918年摄于阿斯特拉罕）

2）给棺材盖土（1912年摄于克朗士塔德）

3）鸣礼炮（1902年摄于彼得格勒）

4）脱帽致敬（1922年摄于莫斯科）

虽然这些镜头拍摄于不同年代、不同地点,表达的是某一类事件和行为中的不同环节和片段,但将之按一定逻辑关系组合到一起之后,鲜明地表达出安葬英雄的具体内容和赞美英雄的思想意义,散落的片段粘合为一个完整的意义整体。

以上是早期视听语言发展中创作者和理论家发现的蒙太奇构成的一些原初性规律和基础性作用。随着视听技术的飞速进步和视听艺术的日臻纯熟,在蒙太奇由发展走向成熟的阶段,更深刻的意义和更丰富的功能被发掘和创造出来。

（1）通过高度概括与集中、凸显与强调来完成叙事并创造思想。

蒙太奇的创作,是对镜头进行分解与组合的过程。一方面,创作者要根据主题设计结构,依照结构设置场景和段落,最终将一部视听作品分解为若干个承载具体故事环节、情感内涵和思想意义的镜头;另一方面,要对素材进行取舍加工,去芜存菁,撷取那些最有代表性、最富表现力的镜头,选择那些最能阐明生活实质、最能说明人物性格及关系的情节和细节。在这一相反相成的分解与组合过程中,创作者可以有详有略地交代好故事的来龙去脉,有主有次地刻画好人物性格,有轻有重地抒发好情绪情感,有隐有显地揭示好观念与思想,从而高度概括和集中地完成整体叙事任务,并通过某些方面的凸显与强调来完成情感与意义的生成和创造。

如电影《义犬救主》中,C.海布渥斯从义犬罗弗跳出窗口开始,跑出屋外——过河——奔向婴儿藏匿处——看到吉卜赛女人与婴儿——从藏匿处屋外往回跑——过河——跑回住处屋外——跳进窗——喊醒主人——与主人一起跑出屋外——跑出小区——过河——冲到婴儿藏匿处,此后紧接着就是婴儿、女主人和罗弗在家中幸福地团聚。海布渥斯在这里把归家的过程完全省略了,解救婴儿的过程也做了很大的省

略。与这种省略完全相反的另一种尝试,是爱森斯坦在《战舰波将金号》中对著名的"敖德萨阶梯"的处理。整个段落长度不到7分钟,台阶不到200级,导演却将不同方位、不同视点、不同景别的140多个镜头组接在一起,在屠杀者与被屠杀者之间快速切换,反复铺排,极力渲染出沙皇军队的残暴,手无寸铁的市民的弱势与无辜。

（2）通过悬念设置和情绪创造来引导观众注意力,规约其情感及思想走向。

与单个镜头的诗意、暧昧与开放性不同,很多个镜头围绕一个核心、按照一定次序组织起来之后,一方面可以碰撞激发出远远超过每个单个镜头的含义,另一方面又使这些新的含义向某一个方向集中,使蒙太奇具有引导观众注意、规约观众情感体验的类型与强度,甚至控制观众思想走向的作用。这种引导性的力量,来自创作者鲜明的主观意图,来自蒙太奇手法对镜头含义的操纵与控制,也来自观众长期积淀下来的普遍的审美感受和审美心理。创作者会有意识地将观众观赏视听作品时的知、情、意等心理过程纳入创作过程。通过悬念的设置,使观众产生紧张和期待;通过镜头积累,使情绪不断蓄积和高涨;通过节奏的变化,来加强情节的张力;通过渲染、烘托、强调等手段来调控观众的选择性注意、选择性理解、选择性记忆。和其他艺术形式一样,变化万千的蒙太奇手法可以通过最大限度的开掘每个镜头本身的表意功能,并通过连贯、对比、衬托等手法,激发观众的联想和想象,达到吸引人、感染人、启迪人、娱乐人的目的,起到告知、感召、劝服等作用。

比如巧妙而富于变化的悬念设置,能够制造出非同寻常的复杂情境和吸引效果。希区柯克作为悬念艺术大师,在很多作品中都显示出卓越的悬念设置技巧。《电话谋杀案》中,男主角汤姆萌生了杀妻谋财的念头。他与杀手约好以电话铃声为号,11点钟动手。

当杀手两次看表,时间越来越近时,汤姆也两次看表,却发现自己的表停了,他能否按时打电话?

当他冲到电话亭时又发现里面有人占用电话,他能否在约定时间拿到电话?

时间已过,杀手开始着急并疑惑不解,刚刚走到门前握住把手正欲离去时,桌上的电话铃突然响了起来,杀手会否离开?

妻子接起电话,被杀手从身后用丝巾勒住脖子,挣扎中摸到一把剪刀而顺势将杀手杀死,丈夫如何收拾残局?

可以说整个情节跌宕起伏,一会儿一个情势陡转,一会儿一次局面突变,气氛由紧张、放松、再紧张,始终紧扣观众心弦,牵引着观众的注意力。

（3）通过第三种运动来创造节奏,实现时空的重组与再造。

视听艺术的一个重要特点在于其具有运动效果。它既能够表现运动,如实记录画面主体的外在形体运动状态及内在情感运动状态,也能够进行运动表现,以焦距、光轴、位置的变化形成推、拉、摇、移、跟、虚、晃、甩等综合性镜头运动效果。进入剪辑过程中,各种蒙太奇手法的运用可以产生被摄主体运动和摄像机运动之外的第三种

运动,从而影响和创造作品的节奏。这种运动可以是镜头长短的变化,可以是剪切频率的快慢,可以是特技灵活的运用,可以是不同因素的对列等。所有这些运动综合起来,会创造出视听作品鲜明的节奏特征,或紧张、或舒缓、或高扬、或低沉。

同时,镜头之间的组接能自由地创造影视时空。通过不同的蒙太奇手法可以重组和再造时空,比如以升格镜头或多个镜头的积累组接来延展时间,把一个原本几秒、几分钟的场面扩展延伸开来,使观众充分感受到这几秒钟、几分钟里的壮美、崇高或惨烈、哀痛。也可以用几个具有代表性的镜头、段落来压缩时间,把上下几千年的历史或纵横几十载的人生浓缩在一两个小时、几十分钟里。还可以用闪回来制造回忆、重回过往,用平行或交叉蒙太奇来表现不同时空中的人物关系及情节发展,用反复、对比、隐喻等蒙太奇来表现人物的内心活动和情感状态,来象征和表达某种观念。无论是真实的空间还是虚拟的空间,技术的可能性和艺术的才情已经使创作几乎无所不能。创作者们经常会用蒙太奇来构造史前时代、塑造人类未来,重现或虚构重大灾难,乃至表达外星人的降临、异次元的世界等,时空的交叠与变换几乎没有任何限制。

(三)蒙太奇的特点

分析蒙太奇的特点,首先要站在不同的层面上去理解蒙太奇。

在最基本的层面上,视听作品的基本元素是镜头,而连接镜头的主要方式、手段就是蒙太奇。"蒙太奇实际上包含着两个操作程序:其一是连续性的中断,即如何把一个完整的动作或场面切换成若干零碎的片段;其二是中断的连续,即如何把零碎的片段重新组合成一个在观众意识中得到认同的行为或观念。"[①]实际上,从镜头的摄制开始,就已经有蒙太奇因素的介入了。因为在视听作品的创作中,首先要按照剧本或主题思想,将每一个段落分别拍成许多镜头,然后再按整体构思和艺术要求,把这些不同的镜头有机地剪辑、组织成为一个整体。以镜头来说,从不同的角度拍摄,用不同的景别拍摄,在拍摄中独具慧眼地抽象出不同的线条和形状、捕捉到不同的光线与色彩,都会产生不同的艺术效果。加之一些特技手法及运动方式的综合运用,拍摄时间长短的不同等,也会带来种种特定的艺术效果。因此,从某种意义上说,蒙太奇也是使用摄像机的手段。

从具体镜头的剪辑层面去理解,蒙太奇更多的是指镜头的分切组接以及场面、段落的组接、切换等具体方式。在连接镜头、场面和段落时,根据不同的结构设计、场面变化、节奏安排和情绪需要,既可以用直接切换的方式无技巧连接,也可以采用淡、化、划、叠、圈、掐、推、拉等技巧连接。这些具体方式已经发展成为一套完整的蒙太奇组接技巧体系。

更进一步说,我们可以把蒙太奇理解为画面与画面、声音与声音之间、画面与声

---

[①] 吴贻弓,李亦中.影视艺术鉴赏[M].北京:北京大学出版社,2004:53.

音之间的组合关系,以及由这些关系所产生的意义。此外,我们还可以把蒙太奇理解为视听作品特有的结构方法,包括叙事方式、时空结构、场景和段落布局等。关系和结构已经具有统领的意义,缺少这一层面的蒙太奇观念,视听作品的框架就可能不够明晰和硬朗,可能就会产生危危乎大厦将倾的结果。

在最高层面上理解,其实蒙太奇就是驾驭整个视听系统、贯穿全部创作流程的一种思维方式,是视听艺术的核心意义和主要脉络。意犹帅也,无帅之兵谓之乌合。蒙太奇思维就是视听创作的主帅,统领着主题、结构、关系、素材等全部创作要素,成为视听艺术的核心和灵魂。

"艺术的基本特征之一是形象性。或者换句话讲,艺术形象是艺术反映生活的特殊形式。哲学、社会科学总是以抽象的、概念的形式来反映客观世界,艺术则总是以具体的、生动感人的艺术形象来反映社会生活和表现艺术家的思想感情。"[①]从最高层面去理解,蒙太奇恰恰是时空高度自由的形象化的思维方式。它指导着编剧、导演、电视记者、摄像以及编辑等各类人员对形象系统的建立。从构思、分镜头、实拍到结束于剪辑台,形象思维应贯穿于创作的整个过程。创作者除了要考虑主题、线索、结构、节奏、韵律等文学因素外,更要考虑场面气氛、人物环境、色彩光线、言谈举止等视听因素。从画面构图、人物造型、演员表演、场面调度、情节安排、音响灯光、色彩布景到镜头组接、配音配乐等一系列因素,要在创作者的脑海里形成鲜明的视听形象。因此,蒙太奇思维具有如下特点。

首先,蒙太奇思维最显著的特点就是整体性。创作者要将镜头的运动、物体的运动、构图、光效、影调、音乐、音响及有声语言等诸多因素有机地糅合、统一在一起,进行综合分析、判断,根据各因素不同的特点和功能,控制各自的职责范围,分配各自所承担的不同任务,将其协调在一个有机统一体内,从而更好地表达主题。

其次,蒙太奇思维的特点在于其多样性。思维过程中所借助的媒介丰富多彩,从总体上说可以分为两大类——画面和声音。画面又可以分为构图、光效、色彩、影调以及镜头本身推、拉、摇、移、跟的运动等;声音又可以分为音乐、音响、人声等。

其三,蒙太奇思维具有直观性。不管是画面语言还是声音语言,都以鲜活的意象存在于创作者的心中,并在创作过程中通过各种蒙太奇手法,将鲜活的意象落实为流动的画面、流动的声音。

其四,蒙太奇思维具有对接性。蒙太奇所凭借的思维媒介直接为思维成果服务,二者之间具有一一对应的关系。构思过程中逼视内心,创作者应该仿佛能够看到声、电、光、影的流动,看到一幅幅画面的衔接。创作者内心的蒙太奇越鲜明、生动、具体并富有创意,创作出的视听作品也就越形象、越生动。

---

① 彭吉象.艺术学概论[M].北京:北京大学出版社,2006:9.

知识小卡片

> 蒙太奇思维①
> 
> 蒙太奇思维是电影创作的一种思维方法。特别是编剧和导演进行创作构思时，在想象中形成的连续不断、结构独特、合乎逻辑、节奏准确的画面与声音形象的思维活动。在创作过程中通过这种思维方法来表述影片的内容与思想、塑造人物、描绘场景，使之具有银幕感。

## 二、蒙太奇的类型

普多夫金在《论蒙太奇》一文中说："把各个分别拍好的镜头很好地连接起来，使观众终于感觉到这是完整的、不间断的、连续的运动——这种技巧我们惯于称之为蒙太奇"。但这种连接一定不是刻板的机械的操作，也不是盲目的任意的编排。要把镜头组织成"不间断的连续的运动""就必须使这些片断之间具有一种可以明显看出来的联系"。这种联系可以只是外在形式的，例如前一镜头有人开枪，后一镜头有人中弹倒下，但更重要的是内在形式的，要有"深刻的富于思想意义的内在联系"。普多夫金指出在简单的外在联系与深刻的内部联系两端之间，还有无数的中间形式，因此要"用各种各样的手法来全面地展示和阐释现实生活中各个现象之间的联系"。

百多年来，在对这些联系的探索中，逐渐形成了各种各样的蒙太奇手法和类型。爱森斯坦、贝拉·巴拉兹、阿恩海姆等都有过不同的蒙太奇分类法，甚至达到36种之多。参照影视艺术理论成果中已有的划分方法和视听艺术的当代发展，基于蒙太奇具有叙事和表意两大功能，本书重点介绍以下几种。

（一）叙事蒙太奇

叙事蒙太奇是视听作品中最常用的一种叙事方法，由美国电影大师格里菲斯等人首创。它的目的是交代事件的来龙去脉，展示情节，描述动作，按照事件发生、发展、高潮、结局的时间流程以及各环节之间的因果关系来分切组合镜头、场面和段落，引导观众深入剧情。叙事蒙太奇的主要特点是脉络清晰，逻辑连贯，每个镜头都含有事态性的内容，全部镜头按照时间顺序、空间顺序或逻辑顺序组合在一起，从戏剧角度和心理角度去推动剧情的发展。

叙事蒙太奇包括以下几种连贯和组接方式。

1. 连续蒙太奇

连续蒙太奇指沿着单一的情节线索，按照事件的逻辑顺序，有节奏地进行连续叙

---

① 许南明.电影艺术词典[M].北京：中国电影出版社，1986：201.

事。这种方式的叙事平顺朴实、自然畅达,易于理解和跟随。但由于缺乏时空转换和场面变化,容易产生平铺直叙、沉闷冗长之感。它也无法直接展示同时发生的情节,难于突出各条线索之间的对列关系,矛盾冲突不够激烈,缺少悬念和刺激,难免显得单调、乏味。所以连续蒙太奇很少单独使用,多与颠倒蒙太奇、平行蒙太奇、交叉蒙太奇等混合使用,相辅相成。

连续蒙太奇一般具有三种顺序、四种句式。

三种顺序分别是时空顺序、情节顺序和逻辑顺序。

- 时空顺序指的是按照时间的序列或者空间的方位,依次有序地交代事件或描绘场景。如介绍某一城市的专题片,就可以按照过去、现在、未来的时间发展或这一城市的地理位置及行政区划来进行。
- 情节顺序指的是按照序幕、开端、发展、高潮、结局、尾声等环节,有条理地展开事件,完成叙事任务。通常有一定故事情节、矛盾冲突较为激烈的戏剧性作品都会全部或部分地采用这种方式。
- 逻辑顺序指的是按照因果关系、并列关系、递进关系、转折关系等,有规律地组接镜头,交代事件过程及其中的关系和意义。例如上一镜头有人开枪,下一镜头就应该接另一人中枪倒下或侥幸逃跑。

四种句式包括前进式、后退式、环形句式和片段句式。

- 前进式句式是由远到近、镜头景别由大到小的叙事方式。人们观察与了解事物的方式一般都是由远及近,由全部到局部、到重点和细节。前进式句式就是依据这种心理特征和行为方式,由整体到局部逐渐地靠近和深入到事物内部去。很多视听作品的片头都采用这种句式,由一个大远景或远景镜头交代故事或事件发生的环境,再逐步采用中近景的方式展开叙述和刻画。
- 后退式句式与前进式句式刚好相反,叙述由近到远,景别由小到大,从事物的局部或细节逐渐后退到部分和整体。这种方式能够利用局部镜头在信息呈现上的不完整和不确定性,引发观众心理期待,突出重点或形成悬念。如电影《紫色》中,姐姐等待远方妹妹的来信一段,先是跑动中的马蹄特写,滚动的马车轮特写,随后是马车上的邮递员驾车中景,最后才是一辆邮递马车驶近农庄的信箱前的大全景。
- 环形句式是将前进式和后退式混合起来,考虑事件与环境、事物、人物的关系,加进情绪因素、气氛因素等之后形成的复合式句式。比如电影《罗马假日》中,公主从记者住处借钱出来后,先后到理发店剪短发、逛花店获赠鲜花、买冰淇淋,记者始终尾随追踪并假装在广场偶遇,这一段落使用的就是环形句式。

- 片段句式是围绕一个主题,将距离、景别、气氛等基本相似的镜头集纳起来,形成一种累积的效果,交代和说明事物的不同侧面、不同层次、不同环节。例如纪录片《鸟瞰中国》中表现西双版纳赛龙舟一段,就将空中俯拍的几条龙舟划动的镜头组接起来,交代了比赛的形式和规模,凸显了欢乐的节日气氛。

2. 颠倒式蒙太奇

颠倒式蒙太奇是在整体或局部结构上改变从始到终、按部就班的顺序式叙述方式,以倒叙、插叙等方式安排叙事顺序的蒙太奇。它可以先展现事件的结局或发展到某一阶段的状态,然后借助闪回、叠化、划变、画外音等特殊手法转入倒叙,交代事件始末,或穿插叙述与主要情节密切相关的其他情节,最后再回到主要情节线上来完成整体叙事。

颠倒式蒙太奇打破时间发展的自然顺序,对过去、现在与未来进行重新组合,对情节的展开进行重构,以达到先声夺人、强调重点、巧设伏笔、突出精彩瞬间的目的,造成伏脉千里、扑朔迷离的叙事效果。它能突破起承转合的传统剧情套路,使文本具有跳跃性。虽然事件顺序被打乱了,但时空关系仍需交代清楚,叙事上要有足够的心理依据,符合逻辑关系。

例如电影《边境风云》在整体上便采用了颠倒式蒙太奇手法。影片开头放大微小的细节,由此入手渐渐展开情节,并在全片中随处巧埋伏笔,使每一段故事都有一段小高潮。影片开头的两组镜头,一是头戴白色遮阳帽的女孩在堤岸旁缓缓转身,神情含蓄而哀伤;一是穿好西装的男人走出阴暗的房屋,窗前和门口的逆光下剪影率性而冷峻。这两组镜头毫不相关,既不是故事的开头,也不是故事的结尾,而是节选自故事的中间环节,但它们先声夺人,突出了主要人物,奠定了影片基调,也形成了强烈悬念,提醒观众好戏还在后头。

3. 平行蒙太奇

平行蒙太奇也称并列蒙太奇。指在一个镜头段落中,把不同时空、相同时空、同时异地或同地异时发生的有逻辑关系的事件、场面做并行处理,分头叙述,让它们交替着有条不紊地呈现在观众面前,使剧情得以平行发展,多姿多彩地向前推进。

用平行蒙太奇处理剧情,一方面可以节省篇幅,删减一些不必要的过程,高度集中地交代事件进程,加强作品的节奏;另一方面可以在更大范围内扩大信息量,增加叙事维度,展示同一事件的广泛影响和广阔空间,多视点多侧面地呈现事件及其发展过程,揭示其内在联系。同时,在多条线索的齐头并进中还可以形成相互烘托、映衬、对比的效果,深化内涵、烘托情绪,增强艺术感染力。

平行蒙太奇是使用广泛的一种叙事手段,但不是所有人物和事件都适合做平行

叙事的对列线索。对列的人或事，一方面要有一定的关联性、逻辑性，同时还要有相对的独立性，要有彼此的差异乃至对立。运用时要重视主题的一致、主线的明朗、情节的统一和事件的内在联系。要注意线索的有详有略，轻重得宜，多条线索不宜平分秋色。多条线索应统一在一个共同的主题或情节上。

例如格里菲斯的电影《党同伐异》把发生在四个不同世纪、不同区域的故事，并列在一部影片中分头叙述，中间用一个母亲摇婴儿摇篮的镜头进行连接，表明一个共同的主题，即任何时代都有排斥异己的事情。其中，电影史上有名的"最后一分钟营救"使用的就是平行蒙太奇。一组镜头叙述被误认为杀人凶手的青年被押赴刑场，眼看就要被处绞刑。另一组镜头叙述妻子发现杀人真凶，飞车追赶乘坐火车的州长以获得赦免令，终于在临刑的最后一分钟赶到刑场救下丈夫。两条线索交替进行，镜头速度越来越快，气氛也越来越紧张。这种平行蒙太奇的运用，达到了惊人的效果。

4. 交叉蒙太奇

交叉蒙太奇又称交替蒙太奇，是将同一时间不同空间发生的两条或两条以上情节线索快速而频密地交叉剪辑在一起，各条线索之间相互依存、交替共进，并始终指向同一个方向，最后通过汇聚而形成矛盾冲突的解决。

交叉蒙太奇适于设置悬念，加强矛盾冲突，烘托和渲染紧张气氛和激烈情绪，是引导和控制观众情绪的有力手段。战争片、惊险片、恐怖片、悬疑片等常用这种手段制造追逐场面和惊险情境。

使用交叉蒙太奇要注意并列的多个线索之间的交叉关系，这些事件之间有着密切的因果关系，是相互影响和相互促进的。交叉蒙太奇处理的往往是故事的高潮部分，交叉并行的事件之间具有严格的同时性和对比性，气氛紧张激烈，节奏激昂快速，各条线索要汇合一处，形成矛盾的最终解决。

例如电影《第五元素》，女主人公利露在男主人公科本去剧场听歌时独战外星人一段使用的就是交叉蒙太奇。剧场演出的段落与客房里利露应战外星人的段落交替进行。剧场里，科本在观看演出，舒缓悠长的歌声延伸向客房段落并贯穿两个场景的始终。此时，客房里来了不速之客——带着邪恶力量的外星人，利露认出了他们。剧场中，演唱继续，歌声节奏由缓而急；客房里，女主人公与邪恶的外星人展开搏斗；剧场中演唱继续；客房中打斗欲发激烈……两条线索切换频率加快，歌手的舞蹈动作与搏斗的动作快速交替组接在一起……客房中，女主人公制服外星人；剧场里演出结束，科本站起来和全场观众一起热烈鼓掌。

（二）表现蒙太奇

表现蒙太奇表现蒙太奇也称对列蒙太奇，是一种旨在加强艺术表现力和情绪感染力的蒙太奇类型。它通过镜头的对列或者镜头内部元素的变化造成积累、对立或冲突，引发观众的联想和想象，从而产生单个镜头本身所不具有的丰富含义，以表达

某种情绪或思想,给观众在视觉上和心理上造成强烈的印象,增加感染力,启迪思考。

这种蒙太奇技巧的目的不是单纯为了叙事,而是表达情绪情感,揭示内在意蕴和含义。镜头组合的依据也不单是连续的时空关系和逻辑顺序,而是前后镜头间的内在联系。其效果的取得需要依赖观众的联想和想象。

表现蒙太奇的形式主要包括如下几种。

1. 对比蒙太奇

对比蒙太奇指通过不同镜头或场景、段落之间在内容、形式上的反差,造成强烈的对比效果,产生形象、性质上的相互冲突,思想内涵上的反方向相互强调的作用,以表达某种寓意或强化所要表现的内容、情绪和思想。

对比蒙太奇类似文学中的对比描写。它是一种视觉上的并列现象,在我们思想里引起了一种对比。反复并列的手法,迫使我们把两者加以对照。构成镜头或场面的一切内容要素和形式要素之间,都可以并置比对,产生强烈的反差。其中,内容要素包括贫与富、苦与乐、生与死、多与少、新与旧、高尚与卑下、胜利与失败等。形式要素包括距离的远与近、景别的大与小、焦距的虚与实、光线的明与暗、色彩的冷与暖、角度的俯与仰、声音的强与弱、节奏的快与慢、主体的动与静等。

例如专题片《你好,我是中国》,通篇都采用对比蒙太奇来结构和表现。它的解说词用"这是中国的河水;这也是中国的河水"统一句式,列举了河水、空气、城市、公路、铁路、孩子、农村、中国制造、警察、官员、城管、中国人、战机、军舰、军队等15种人和事物。画面分别表现这些事物的两极面貌,如铁路方面,将人们扛着大包小裹追赶和拥挤于绿皮老火车的场面与轻松愉悦地乘坐动车、高铁的场面进行对照;再如中国制造方面,将生产力低下的手工作坊与现代化的流水线进行对照;官员方面,将身穿囚服陷于囹圄的贪腐分子形象与活跃在抗震救灾一线为百姓服务的官员形象进行对照。通过每一种人和事物两个极端的对照,来说明"从1949年到2015年,这个古老的国家正经历着一场时代与发展的巨变",文明与野蛮交织,进步与落后共存,形象地阐释了"她百病缠身,她也朝气蓬勃;她老旧凋敝,她也焕发新生;她令人揪心,她也让人安心"的现状,从而揭示出要辩证看待大时代中的中国现象,"你光明,中国便不黑暗"的主题。

2. 积累蒙太奇

积累蒙太奇指将一系列性质相同或相近的镜头组接在一起,通过视觉的不断叠加和积累,像水库蓄水一样产生蓄势之能,形成列锦堆秀般铺排与渲染的效果,从而强调主题、突出情绪,形成特定的韵律和节奏。

使用积累蒙太奇手法,能使画面更加丰富,单个镜头的含义可以被放大数倍,意境、内涵等也都成倍增加。使用时要注意围绕同一个主题,选择最有代表性、典型性的画面或声音,既能反应同一事物的不同侧面或组成部分,又具有流畅组接的相似性质、相似结构或内容,使人不觉得生硬和突兀。

在一些视听广告作品中,为了加深品牌和产品特征在观众心中的印象,常常会采用积累蒙太奇对产品特征进行创意表现。创作者在拍摄和剪辑时十分注意开掘具有相似性质的镜头,将之富有创造性地组接在一起,形成相对完美的视听综合艺术。巴塞罗纳残疾人运动会公益广告也使用了积累蒙太奇。在深情而恢弘的音乐声中,先是几张坚毅、果敢、专注、自信的面孔特写组接在一起,直接带观众逼视残疾人运动员的内心世界。然后随着一声枪响,分别将穿着义肢的奔跑者、飞速转动的轮椅上的竞赛者、盲人奔跑者、轮椅上投标枪掷铅球的运动员、肢残游泳者等参加比赛的镜头组接在一起,随着音乐逐渐上扬,节奏加快,这一组镜头的累加效果越来越突出,带给人一种珍爱生命、顽强不息的精神。

3. 隐喻蒙太奇

隐喻蒙太奇指通过两组或多组镜头、场面的对列与交替,将具有某种相似性特征的不同事物进行类比,含蓄而形象地表达某种寓意或情感。

不同形象和事物之中总是各自内蕴着多重含义,隐喻蒙太奇就是通过两者比对的方式,将其中某一种相同的性质或含义凸显出来,并加以强化。它以具象阐释抽象,用感性带动理性,因此用来形成隐喻的要素必须与所要表达的主题一致,并且能够补充和深化主题,而不能脱离主题和情节,将不具关联性的事物生拉硬拽在一起,尤其要避免那些肤浅的图解式表达。这一手法必须运用得妥帖、自然、含蓄和新颖,要求所连接的镜头或场面之间,存在某种微妙的可类比的关联,观众可以通过想象和联想,发现这些"相似点""抽象点"和"寓意点",突出事物之间的有关特征,领会深蕴其中的内在含义。

例如卓别林在《摩登时代》里,把工人群众赶进厂门的镜头与被驱赶的羊群的镜头组接在一起,用以隐喻机械化对现代生活和人的异化;普多夫金在《母亲》里把春天冰河融化的镜头与工人示威游行的镜头组接在一起,用以隐喻革命运动势不可挡。科波拉在《现代启示录》里把威拉德上尉奉命处死库尔茨上校的镜头与杀水牛祭典的镜头组接在一起,用以隐喻战争的荒谬、错误和士兵为所谓美国最高利益的牺牲。而当上一组镜头又与上千名土著人纷纷给威拉德下跪,尊奉他为丛林之王的镜头组接在一起时,又隐喻着人类集体无意识中对强权的崇拜。

4. 象征蒙太奇

象征蒙太奇指有意识地淡化或隐去某一视听觉形象本身的意义,而经过观众的联想和想象,经过创作者的强化和暗示,以特定的情境和共通性文化背景为依托,使视听觉形象产生一种表层以外的引申意义。

象征蒙太奇和隐喻蒙太奇有共同之处,两者都是从具象到抽象的表达,通过开掘比单纯的画面和声音本身更丰富的含义,引发情感共鸣,形成思想的穿透力。但两者也有明显差别。隐喻蒙太奇是借助不同事物之间在某一方面的相似之处进行类比,取得引申意义。而象征蒙太奇是将特殊寓意隐含于镜头及镜头序列当中,根据相应

语境进行一定的暗示和强化,使其寓意突显出来。象征蒙太奇要以作品中特定的情境为依托,以人们共通的文化语境为基础来表达引申的含义。因此,象征蒙太奇的实现需要观众的参与。如创作者通常会用皇冠象征权力、国徽象征威严公正、长江黄河象征中华文明、鲜花和太阳象征希望、洁白的鸽子象征和平等。这是因为在特定文化语境中,人们普遍理解和接受这样的形象象征作用。

使用象征蒙太奇时需要注意所选择的象征之物不能落入俗套或过于直白,也不可牵强附会或过于晦涩。要懂得综合运用各种表现方法,来开掘一些事物和意象的象征意义,给人耳目一新的感觉。

### 案例 4-1　　　　　　　　蒙太奇

电影《教父1》中,有一个既是情节高潮又是视觉高潮、既有叙事功能又有表现性质的经典蒙太奇段落。迈克成为婴儿的教父和组织杀戮两条线索以交叉剪辑的方式紧凑行进。导演科波拉精心组织了声画对位,在低沉的教堂音乐、婴儿的哭声和神父与迈克的对话声中,与洗礼程序同时进行的是迈克安排的各路人马循序渐进的杀戮准备动作。伴随着洗礼的核心仪式,在神父问"你弃绝撒旦吗?"迈克面无表情地回答"我弃绝"之间,他所策划的大屠杀简洁决绝地完成。整个段落不到5分钟,但信息丰富而有条不紊,形成了强烈的视觉震撼力和讽喻效果(如图4-1)。

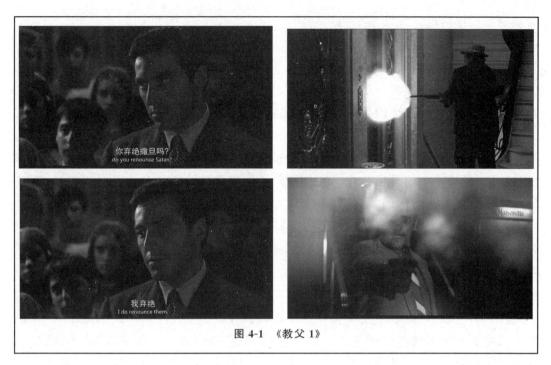

图 4-1 《教父 1》

除了以上所介绍的,还有抒情蒙太奇、心理蒙太奇、思维蒙太奇等等。蒙太奇手法的应用及其越来越丰富的变化给视听创作注入无限生机和活力,使简单平常的镜头组合变成充满创意的艺术创造,也给观众留下无尽的审美空间。可以说蒙太奇手法的应用是视听艺术发展史上的重大革命。

### 三、长镜头与场面调度

长镜头和场面调度原本都应该是在拍摄阶段完成的工作,可以放在《视觉语言构成》一章中去学习,但由于它们与视听作品整体构思和风格有密切关系,在后期剪辑中发挥着重要而独特的作用,并受到剪辑规律的制约,尤其是理论研究者通常会将长镜头与蒙太奇两种美学风格对举,所以本书将其与蒙太奇并列起来,从剪辑的角度上进行简略分析。

在 20 世纪 30 年代,蒙太奇手法在创作中已经达到高峰,艺术家们在看到蒙太奇突破时空限制、自由表达主观内涵、通过镜头组合而产生新意义的优势的同时,也深切感受到它的局限性。"蒙太奇由于过于强调主观表现,而对时间和空间进行了大量切割,从而破坏了时间与空间本身的完整性、统一性,失却了影像本身所能够呈献给观众的感性的真实。巴赞所提倡的景深镜头理论,强调镜头内部的场面调度手段,尊重感性的真实时空,因而在保证时间与空间的完整性、统一性这方面比蒙太奇美学更为优越。'场面调度'与'长镜头''景深镜头'被视为电影语言的写实主义倾向,与作

为表现主义倾向的蒙太奇美学相对立。"①

（一）长镜头

从剪辑角度来看，长镜头也被称为镜头内部蒙太奇。其基础表现形态是时间延续较长、动作时空连续的一个完整的镜头。其基本内涵就是通过改变摄像机焦距、光轴和距离，获得时间连续较长、空间层次丰富、能完成相对完整的表意效果的镜头。

用一个连续的长镜头来完成一组镜头所担负的画面组接任务，这种剪辑方式也被称为机内剪辑。实际上，剪辑意识要提前灌注到前期镜头的精心设计和精准拍摄中，通过摄像机本身的景别变化、角度调整、长短焦交替及主体动作和位置的改变，连贯流畅地完成镜头内部的蒙太奇运动。

长镜头和蒙太奇分别代表了两种美学风格，是最基本的两种画面语言。蒙太奇强调通过时空不连续甚至没有关联的镜头组合来表述意义，特别是产生新的含义，具有强烈的主观性和表现性。而长镜头则力求围绕着一个主题核心，尽可能在同一个镜头中完整地展现动作或事件，按照事物发生发展的自然流程进行记录，具有强烈的客观性和再现性。"摄影的美学特性在于揭示真实。"②"巴赞的'长镜头理论'首先阐明了长镜头在电影时空中所拥有的纪实价值，而长镜头的三大构成要素：景深镜头、移动摄影和场面调度，又从本质上决定了长镜头具有另一维度和更高层次的奇观审美属性。"③因此，长镜头成为纪实美学的典型表现手段，经常应用于一些纪实性电视节目，尤其是纪录片的创作中。如我国早期的纪录片《望长城》《远在北京的家》《最后的山神》，以及近些年创作的《大国崛起》《舌尖上的中国》《互联网时代》等。

长镜头通常与现场同期声、过程化记录等方式联系在一起，具有很强的纪实作用，可以不间断地记录事件的完整过程或者段落的连续发展，能够把包括环境、气氛、人物、动作等现实面貌真实自然地呈现在屏幕上，具有独特的纪实魅力。同时，长镜头也有很强的造型功能。含有内部蒙太奇元素的长镜头通常具有足够的信息量，能不断展现新的环境、新的人物、动作及其变化，带来新的可视因素。有些长镜头在表现情绪、制造节奏等方面有特殊感染力，常用于影视剧或纪录片、电视艺术片中。

"尽管作为一种电影语言，长镜头利用景深镜头，可以拍摄出比较完整的人物动作，再现现实事物的自然流程，让观众能更客观地看到空间的全貌和事物的实际联系，但如果只有连续拍摄的长镜头，缺乏导演的创造性运用，那么，无论谁的长镜头都只能是一种活动的照相的不断延伸，实际上无法真正实现反映现实或制作作者想象中的叙事需要。"④因此，在剪辑中使用长镜头，需要注意如下事项。

一是必要性。要摒弃那种为纪实而纪实、为长镜头而长镜头的技术主义倾向，真

---

① 邵清风,等.视听语言[M].北京:中国传媒大学出版社,2013:85.
② [法]安德烈·巴赞.外国电影理论文选[M].上海:三联书店,2006:288.
③ 闫新.论长镜头的奇观属性[J].电影文学,2011(12):16.
④ 金丹元.电影美学导论[M].上海:复旦大学出版社,2008:49.

正结合作品的整体风格,充分考虑结构要素,发挥长镜头的纪实与造型美学功能。使用中要注意长镜头内部各要素的远近结合、动静得宜、虚实相生,将这种内部蒙太奇的变化合理适度地展现在创作中。

二是完整性。通过长镜头的使用,要能够不间断地表现一段相对完整的事件,把生活中原滋原味的环境氛围、现场声音、人物关系、动作变化甚至细微表情一一呈现在屏幕上,使观众产生一种酣畅淋漓、过瘾带劲的视听感受,为观众创造一个自由的、没有任何强制性的理解和判断空间。

三是气韵的生动性与连贯性。精彩的长镜头一定是经过精心设计和拍摄的,不仅信息丰富、层次感强,而且具有连贯流畅的气韵和一气呵成的效果。这样的长镜头,无论在视觉效果上还是在心理感受上,都可以成为全片的亮点和透气孔,加强观众的参与性和伴随感,积累起生动连贯的审美享受。使用长镜头最忌拖沓、冗长和乏味,对于那些缺少信息含量和生动效果的所谓长镜头,还是弃之不用为好。

### 案例 4-2　　　　　　　　长镜头

影片《俄罗斯方舟》把导演亚历山大·索科洛夫偏爱的长镜头美学发挥到了极致。整部影片由一个镜头完成,用高清晰度数码摄影机直接拍摄在硬盘上,后期制作只对色彩、光线等画面效果作出调整,而没有进行剪辑。在圣彼得堡一座著名的宫殿里,影片连续不断地一次性拍摄 90 分钟,摄制场地包括 35 个宫殿房间,850 多名演员参加演出。影片内容跨越 4 个世纪,是对俄罗斯历史风云的一次巡礼(如图 4-2)。

图 4-2　《俄罗斯方舟》

### (二) 场面调度

场面调度的概念可以从狭义、广义两方面去理解。狭义上，它是针对单个镜头而言，指拍摄中创作者在现场对各种视听元素的调度和安排，主要包括被拍摄对象的调度和摄像机的调度。广义上，它是针对一个场景、一个段落乃至整个作品而言，指将所有视听元素考虑在内的综合调度，也包括后期剪辑中各镜头之间的综合性调度和配合。

场面调度既是时间的艺术，也是空间的艺术，与前期拍摄和后期剪辑的各个环节、各种元素都有密切关系。本质上，它要解决的是被拍摄对象与摄像机之间的关系，表现两者在特定空间内各自的运动状态以及相互结合的运动状态，以此来刻画人物性格，展现事物关系，渲染环境气氛，交代时间间隔和空间距离，完成叙事、抒情、表意的功能，并形成作品的造型性。

对被拍摄对象的调度，包括横向调度、正向或背向调度、斜向调度、向上或向下调度、斜向上或斜向下调度、环形调度及无定形的自由调度。要求就是不仅要保持构图上的合理与完美，还要符合人物身份和性格，遵循人物在特定情境下必然要进行的动作逻辑。这里需要格外注意的是，不是所有的被拍摄对象都可以人为、主观地进行调度。影视剧中对演员的调度理所当然，是一种重要的创作方式，但一些新闻类、纪实类电视节目就不能大张旗鼓地进行调度，以免失于摆拍的流俗，对作品真实性造成损伤。

对摄像机的调度，包括固定镜头的调度和运动镜头的调度。固定镜头也就是机位、焦距、光轴都不变的镜头，调度上主要指机位的确定、焦距的选择，这是摄像机调度的基础。运动镜头的调度是在明确了初始机位和焦距的基础上，选择合适的镜头运动方式，主要指推、拉、摇、移、跟、升、降、虚、晃、甩等的单独或综合运用。

两种调度形式的有机结合，可以形成丰富多彩的调度手法和实际效果。如纵深调度，在多层次的空间中，充分运用被拍摄对象的多种位置和动作行为，充分运用摄像机的多种运动形式，在透视关系上形成多样变化和动态感觉，赋予画面以强烈的造型表现力，加强立体感和空间感。又如重复调度，使大体相同的调度形式在同一部作品中重复出现，形成修辞效果，引发观众联想，促使观众领会其中蕴藏的思想感情和内在含义，从而增强作品的表现力。再如对比调度，运用动与静、快与慢、明与暗、黑与白、冷色与暖色、前景与后景等各种对比形式，形成更加丰富的艺术效果。

## 第二节 镜头剪辑技巧

镜头是构成视听作品的最小单位，也是视听语言的基本元素。通常情况下，单个镜头无法独立完成叙事、抒情、表意效果，意义的产生要通过成组镜头剪辑在一起，形成一个个相对完整的镜头段落，再由一个个镜头段落组接成具有完整内容和意义的

视听作品。镜头剪辑不仅要按照创作构思,围绕特定主题,还要遵循镜头匹配的原则,寻找画面与画面、声音与声音、画面与声音之间连贯的因素,确定恰当的镜头长度和剪接点,通过适当的手法将之组接在一起。其中,运动剪辑、轴线规律是剪辑中需要格外注意的方面。

## 一、剪辑的原则

### (一)剪辑的主要目的

"为了表现内在现实和普遍真理,或者是表现认真分析人类处境所必需的抽象概念,真正的方法是把镜头按一定方式组合到一起,使许多个别的具体细节(它们本身的价值是有限的)组成一个整体,使我们本能地超越具体而看到一般,超越表面现象而看到本质。"[①]镜头剪辑的主要目的有两个,一是用来叙事,二是用来表现。这就决定了镜头与镜头之间的连接有两大基本关系,一是连续构成,二是对列构成。

#### 1. 连续构成

连续构成指的是后续镜头是对前面镜头的自然延续和补充说明。比如,前一镜头是全景一个人打开冰箱门的开始动作,后一镜头就应该是这个动作的延续,接中景冰箱门被打开,使观众看清人物的表情和动作;再接下来可以接这个人的主观镜头,特写冰箱里的物品,或者接特写这个人伸手拿某样东西。这种连接镜头的方式是顺应事物发展流程、符合观众心理期待的,是可预见的一种剪辑,更具有客观性。这也是叙事蒙太奇的基本构成手段。

#### 2. 对列构成

对列构成指的是后续镜头不是前面镜头的自然发展,而为了强调某种意义,前后镜头之间存在着相辅相成的逻辑关联,能够彼此深化两个镜头的表面含义。比如,前一镜头是烈士英勇就义,后一镜头接旋转仰拍的青松翠柏,或成群的和平鸽飞过蓝天。这样的组接就可以形成比喻效果,深化烈士为和平事业献身的意义。这种连接镜头的方式是通过开掘两个镜头中可以类比、对列的逻辑因素,是相对主观、不可预期的一种剪辑,更具有创造性。这也是表现蒙太奇的基本构成手段。

### (二)剪辑的基本要求

"所谓电影剪辑,绝不仅仅是发生在前后两个镜头的。电影剪辑是一个从外在顺畅到内在呼应的有机的整体。"[②]因此,无论是连续构成还是对列构成,镜头剪辑的基本要求是要做到完整、连贯、流畅、精致。

#### 1. 完整

完整是针对整个作品的内容和结构,要求首尾具足、结构均衡、内容充实。

---

① [美]斯坦利·梭罗门.电影的观念[M].齐宇,译.北京:中国电影出版社,1986:34.
② 苏牧.荣誉[M].北京:人民文学出版社,2007:27.

### 2. 连贯

连贯是针对画面和声音的处理，要有合理的过渡因素，连接有序，气脉贯通，既要有视听觉效果上的连贯，又要有思想内容上的连贯和情绪上的连贯。

### 3. 流畅

流畅是针对人们对镜头剪辑的心理感受，要求没有跳跃、阻滞或者卡住的感觉，而是行云流水、通达酣畅。

### 4. 精致

精致是针对具体的剪辑点和组接方式而言，不能拖泥带水、模棱两可，而要干净利索，精准到位。

#### （三）剪辑的影响因素

要达到上述要求，镜头剪辑需要考虑两大因素，一是内容因素，二是形式因素。

##### 1. 内容因素

内容因素包括逻辑因素（包括现实生活本身的逻辑和视听思维的逻辑）和对列因素（包括积累、对比、比喻、象征等），也就是要考虑：连接这两个镜头的动机是什么？新的镜头是否带来新的信息？不清楚动机的剪辑必然导致语义混乱模糊、偏离主题和情节；而没有信息量的剪辑，则会导致拖沓重复，丧失观众的注意力。内容因素侧重于视听作品的内部动作，即戏剧动作的内在逻辑和主体内在的心理、情感，组接的依据往往并不直观可见，而是存在于人们的观念和心理之中，存在于视听作品的内在逻辑和内容之中。

##### 2. 形式因素

形式因素包括相似因素（包括具体内容相似、结构内容相似、动态内容相似等画面造型上的相似和不同主体的位置相似）和缓冲因素（包括主体动作缓冲和运动镜头缓冲等），要考虑的是：视觉和听觉效果如何？画面的连接是否舒适、自然？声音的连接是否顺畅、和谐？在两个或多个相互衔接的镜头中，外部画面造型是否能够较为明显地呈现出事物的动作连续？组接的依据往往直观可见可闻，蕴藏在镜头的景别、构图、光线、色彩、线条和形状之中，流转在人声、音乐和音响之中。

在镜头连接关系中，形式因素是使镜头连接在视觉效果上保持连贯，而内容因素则决定了思想上的连贯或情绪上的连贯，因而是更关键的因素。这两个因素处理好了，镜头剪辑才能够做到"形美以感目，声美以感耳"，在和谐流畅的审美愉悦中带给观众更多的情绪感受和思想意义。

#### （四）剪辑的基本原则

将上述因素综合起来，剪辑过程中就要遵循以下基本原则。

首先，要合乎生活逻辑。事物的发展总是有其自身矛盾运动的规律，生活对我们所处的环境及经历有很多潜在的规定性，即使是主观性、虚拟性很强的视听艺术创作，也要建基于现实主义大地上，就如好莱坞的经典总结："情节越是虚构，细节越要

真实"。镜头的剪辑首先就要注意人物关系是否合理,事件发展是否有生活依据,故事情节的推进是否属于主题内容演进的必然。

其次,要合乎思维逻辑。也就是人们在观看视听作品时的心理活动规律、思维活动规律。外部世界是一个全然客观的存在,而每个人脑里的、心理的世界却必然带着强烈的主观性,这也是视听艺术创作的基础。剪辑中也要注意观众接收视听作品时的心理规律和思维规律,要合乎人们认识事物的普遍规律。

最后,要合乎视听逻辑。视听艺术是时间的艺术,也是空间的艺术。镜头剪辑是塑造时空的基本手段之一,也是最为重要的手段。剪辑中要注意时空的转换。反映同一空间的镜头,要保持空间关系的正确性,遵循镜头调度的轴线规律。

任何视听作品在镜头组接时都要考虑镜头衔接、场景转换、段落构成的逻辑性。在剪辑中正确处理好以上三种逻辑关系,才能够使视听语言的表达完整、连贯、流畅、精致。

**二、镜头的匹配**

剪辑中的"匹配",是指上下镜头在衔接时具有协调性和对应性,在内容、情绪上一脉相承,在视听觉效果上顺畅连贯,使观众的注意力能够自然而然地从一个镜头转向另一个镜头,不产生视觉的跳跃或心理的隔断。这种协调性和对应性可以通过很多因素来体现,如主体的位置,人物的视线,运动的方向,色彩、影调、光线等造型因素,以及形状、动作等其他因素。可以说,"匹配"是保持镜头衔接流畅的基本原理之一。匹配的思想渗透在每一个剪辑点的确定中,贯穿在镜头剪辑的每一个环节中。

相反,如果上下镜头间在形态、色彩、影调、位置、景别、动作、方向、视线等方面不能保持统一或呼应,因为缺乏形式上的和谐以及内容上的连贯而产生明显的对撞、冲突、跳跃的感觉,甚至前后关系不明确,导致歧义或其他意义的产生,就属于剪辑中的"不匹配"现象。

当然,匹配和不匹配都是镜头剪辑的方式之一,不需要褒此贬彼。剪辑中绝大多数情况下,创作者追求的是和谐一致的匹配效果。但有时候为了特定目的,如创造新的意义、形成强烈的视觉冲击力、产生出人意料的戏剧效果等,会有意识地制造不匹配效果,形成丰富的变化效果和独特的个性风格。因此,在创作过程中,对匹配性原则不能当做教条来理解,要根据不同目的,具体情况具体分析,在充分掌握一般性规律的前提下,发挥主观能动性,创造性地运用这些原则。有意识地控制各种因素之间的变化,灵活创造匹配或不匹配的效果。

(一)位置的匹配

每个画面都会有主体、陪体、环境等构图元素,相互之间有统一的空间关系,因此镜头要注意各构图元素之间位置的匹配。同时,屏幕通常被划分为两到三个垂直区域,同一主体和不同主体在这些区域的位置匹配会有不同情况。

1. 位置关系的匹配

构成画面的各元素之间在空间关系上要保持前后一致,在视觉衔接上要形成一种流畅和呼应的感觉。如电影《傲慢与偏见》中,班纳特一家在吃早餐时,大女儿吉英接到彬格莱妹妹的邀请信。一家人的总体空间和座次关系由第一个镜头交代,其余递信、读信、交谈的镜头都要遵循这个总的关系,桌上物品、背景、作为前景的人物局部等要保持前后一致(如图 4-3)。

图 4-3 《傲慢与偏见》

2. 同一主体位置的匹配

上下镜头在同一角度或同一方向变化景别时,同一主体在上下画面中要保持在大致相似的位置上。如上一画面中,主体在右侧位置,下一画面中无论景别如何,主体也应该保持在右侧位置。如《天使之城》中,玛姬在更衣室里独坐,在前一个近景镜头和后一个中景镜头中,人物都处在画面右侧(如图 4-4)。

图 4-4 《天使之城》

当主体向同一方向运动时,剪接点的位置应选择在上下镜头主体形象重合的时候或者在同一区域中的时候。

在组接大全景时,可以考虑将主体放置在对称位置上进行镜头组接。

3. 不同主体位置的匹配

具有对应关系的不同主体应放在相反的位置上,如一人在左侧,另一人就应该在右侧,两人一左一右向内对应。如《天使之城》中,赛斯与玛姬的首次对话,赛斯始终在画面左侧,玛姬始终在画面右侧,形成对话的态势(如图4-5)。

图 4-5 《天使之城》

不具有对应关系的不同主体,应把两者放在相同的视觉注意中心上,保证前后画面视觉注意中心位置的重合。通常情况下,主体的位置就是画面的视觉注意中心。如电影《魂断蓝桥》中,老年罗依和青年罗依都处在画面的几何中心,景别、角度完全一致(如图4-6)。

图 4-6 《魂断蓝桥》

(二) 方向的匹配

在视听作品中,绝大多数情况下,镜头段落都是由一系列从不同角度拍摄的镜头

构成，在剪辑时需要注意各种关系，设定相同的方向。否则就会造成方向的不匹配，导致空间关系的混乱和观众的错误理解。方向的匹配通常包括运动方向的匹配和人物朝向、视线方向的匹配。

1. 运动方向的匹配

画面中主体运动的方向性是由主体实际运动方向、拍摄角度和画面边框共同造成的。画面中主体运动的方向包括横向运动、垂直运动和环形运动。

横向运动指主体在画面中从左向右或从右向左的运动，也包括斜向的从左向右或从右向左运动。垂直运动指主体在画面中从上到下或从下到上的运动。环形运动指主体在画面中运动方向出现明显变化，如由从左向右变为从上到下。

运动方向的匹配指运动的同一主体，在两个画面中如果既没有出画，也没有入画，切换时，应保持运动方向的连续性。如上一个镜头中，人物从左向右运动，下一个镜头中，该人物依然从左向右运动。如《马语者》中，汤姆与安妮牧场骑行，在远景和全景中都是由画面右侧向左侧行进（如图4-7）。

图4-7 《马语者》

2. 人物朝向、视线方向的匹配

人物朝向和视线方向通常是剪辑的重要依据。人物朝向指人的身体尤其是脸部朝着的方向。视线方向指人物眼睛所看的方向。人物朝向和视线方向的匹配指剪辑时人物方向要合乎生活逻辑，符合人物之间的空间关系，符合观众心理感受。如两个相互对视的人物，他们的视线方向应该是向内、相反的。两个一同看向远方的人物，他们的视线方向应该是同向、一致的。如《天使之城》中，玛姬车祸后倒在地上，弥留之际与赛斯对话，彼此注视对方，视线方向相对（如图4-8）。

图4-8 《天使之城》

（三）光线、色彩和影调的匹配

一般情况下，在选择镜头和组接镜头时，还需要考虑光线、影调、色彩的匹配，要

保持全片视觉风格的统一。光线、色彩、影调的过渡要自然,在总体效果上保持前后的顺承一致和画面风格的和谐统一。相邻镜头的光线、色彩和影调不能反差太大,如果把明暗或者色彩对比强烈的两个镜头组接在一起,就会使人感到生硬和不连贯,影响内容的流畅表达,影响整体的接收感受。如风光片《土耳其瞭望塔》中,热气球上的火焰效果和颜色与清真寺里蜡烛的火苗和颜色形成流畅过渡(如图4-9)。

图 4-9 《土耳其瞭望塔》

另一方面,也可以通过有意的明暗对比、色彩变化、影调搭配来抒发特定的情感,表达人物的情绪,构成叙事段落的区分和转换,使画面衔接生动而富于艺术性的变化。

(四)线条与形状的匹配

剪辑中除了"动接动、静接静"的普遍规则外,还可以提炼出"圆接圆、方接方"的规则,也就是利用线条、形状等的相似因素来完成镜头的匹配。线条与形状的匹配往往用来转换时空。

1. 利用线条、具体内容的相似匹配

画面中的线条和具体内容等都可以用来形成过渡的因素。如电影《漂亮女人》中,爱德华赤裸双足在外面草地上逡巡,薇薇安赤裸双足在屋内行走。利用两人小腿部的纵向线条、赤足状态和从左向右的运动方向一致性和运动速度相似性,镜头衔接顺畅,且实现了从外景到内景的转换(如图4-10)。

图 4-10 《漂亮女人》

2. 利用形状、结构内容的相似匹配

画面主体的形状、结构内容如果相似,可以形成很好的匹配效果。如电影《精神病患者》浴室谋杀场面中,下水道旋转的水涡与被杀女人放大的瞳孔在形状和结构内容上相一致(如图4-11)。

图 4-11 《精神病患者》

3. 利用动作内容相似的匹配

依据上下镜头之间人或物动作的相似或相关性完成镜头的组接。动作匹配应注意上下镜头间动作速度和趋势的一致性。如风光片《土耳其瞭望塔》中,猫咪跳下来的动作趋向和速度与两个人潜入水中的趋向和速度基本一致(如图 4-12)。

图 4-12 《土耳其瞭望塔》

(五)景别的匹配

不同的景别代表着不同的画面结构方式,上下镜头间景别的大小、远近、长短的搭配变化,可以形成不同的表意功能和视觉效果。在保证镜头内容意义的前提下,必须考虑到景别的作用,注意建立景别成组运用的意识。运用不同景别的镜头组合可以实现有层次描述事件的目的。景别由大到小、由远及近的安排,符合一般人们观察生活的心理感受和逻辑,是一种常见的平铺直叙的方式。有时为了制造悬念,可以反向安排景别。如电影《夺面双雄》开头,凯斯·特罗依枪杀尚·亚瑟的独生子一场戏,景别由凯斯的唇部、眼睛特写,退行到亚瑟父子乘木马、中弹倒地的近景和全景(如图 4-13)。

图 4-13 《夺面双雄》

景别的过渡要自然合理。

同一主体（或相似主体）在角度不变（或变化不大）的情况下，前后镜头的景别变化不宜过大或过小，否则都会带来视觉上的强烈跳动。通常的解决办法是插入其他镜头作为过渡，或者改变摄像机的机位。一般不能把同主体、同机位、同景别的镜头相接。

对不同主体的镜头组接时，同景别或不同景别镜头都可以相接。同类景别的组合在相似的积累过程中，同样的元素被强调，制造一种积累效应，组接也显得流畅自然；两极镜头的对比和连接（大远景和近景、特写的组接）容易加剧视觉的震惊感，切换速度慢时还可营造凝重肃穆的氛围。

**三、镜头长度与剪接点**

选择恰当的剪接点是视听剪辑最重要的基础工作。对于一个镜头来说，剪接点就是取舍镜头的入点和出点。对于上下镜头的衔接来说，剪接点就是两个镜头之间的转换点。剪接点选择是否恰当关系到镜头转换与连接是否流畅，是否符合观众的视觉感受，是否满足作品的叙事需要，是否能体现艺术的节奏。剪接点的选择意味着镜头长度的取舍。要把握准确的剪接点，就要合理确定单个镜头的长度。有时镜头长度和剪接点把握得准确与不准确，直接影响剪辑的流畅与不流畅、自然与不自然之间，其差别或许只有一帧。

（一）镜头长度

每一个镜头长度的确定，首先取决于镜头所表现的内容，以充分表达内容、体现情节节奏为依据。一般情况下，镜头有一个"低限长度"，也就是说，一个镜头必须有能够保证让观众看清内容的最低限度的时间长度。这个低限长度以展示画面内容为基础，同时要考虑情节发展和节奏快慢。由于大多数视听作品缺乏动作的连贯因素，因此，镜头长度的判断一般是基于镜头内容要求和观众对这一内容所产生兴趣的时间。

其次，影响镜头长度的因素还包括以下几点。

1. 景别因素

在相同的时间长度中，景别越小，时间感越长。也就是说，特写和中近景别的剪辑时间应该小于全景、远景及大远景的景别。原因是大景别包含的内容信息更多，需要留给观众更多的时间看清楚画面内容，而小景别如果镜头长度过长，在已经看清画面内容的情况下，会给观众以冗长、缓慢的感受。一般情况下，不同景别的镜头需要停留的时间：特写通常是2秒左右，近景通常是3至5秒，中景通常是5至7秒，全景通常是7至8秒，远景通常是8至10秒，大远景通常保持在10秒钟以上。这些时间值都不是绝对的，需要根据具体情况灵活处理。并且，在追求特定的艺术效果时，可以反其道而行之。比如，1987年版《红楼梦》中黛玉出场的特写镜头，配合音乐和同

期声,持续了1分钟之久。

#### 2. 声音因素

声画的配合是确定镜头长度的重要因素之一。在影视剧类视听作品中,有对白或独白的部分,通常会依据对白或独白的声音长短来确定镜头长度并做灵活处理;在纪录片、专题片等有解说和同期声的电视节目中,通常会根据解说和同期声的情况,决定相应镜头的长短;有音乐和音响的地方,也要充分考虑乐句和旋律的长短以及音响的大小与长短,综合性的考量镜头长短。

#### 3. 明暗因素

通常明亮的画面容易在更短时间内看清全部内容,节奏上也会偏向轻快活泼些,所以镜头时间会偏短一些。晦暗的画面不太容易一下子就看清全部内容,节奏上也会偏向缓慢沉重些,所以镜头时间会偏长一些。

#### 4. 运动因素

运动着的主体动作上会有起始、高潮、收束等不同过程,镜头的运动也会有起幅、落幅、中间的运动过程等不同阶段。镜头的长度要充分考虑主体运动状态和镜头的运动阶段,确保运动过程的相对完整性和上下镜头之间衔接的顺畅、流动性。

#### 5. 情绪因素

以情感人是视听作品重要的表现手段。情绪情感有着自身内在的运行规律,通过演员的表演、通过富有象征性的镜头可以获得充分传达。确定镜头长度时要充分考虑这个因素,本着宁长勿短的原则,让观众可以充分感受画面中的情绪和氛围。

#### 6. 节奏因素

每一部视听作品都会有一个总的节奏,而每一个段落或场景又会有节奏的变化。在充分考量每个镜头的景别、声音、明暗、运动、情绪等状况的基础上,还要把镜头放在成组的场景、段落中,根据总体节奏确定其长度。如表现大学生业余生活丰富多彩的一个段落,可以把郊游、舞蹈、竞赛、会餐等每一个镜头都处理成10帧长度,通过十几个快闪镜头的积累来完成意义的表达。

### (二)剪接点

镜头长度确定以后,基本上就可以顺利确定镜头的剪接点了。在镜头转换中,选择恰当的剪接点位置是保证镜头转换流畅的首要因素。剪接点的选择非常微妙,几帧之差便会带来视觉感受上的巨大差别,所以,剪辑者需要综合考量各种因素,精准判断剪接点的位置。

总体而言,剪接点可以分为两大类:画面剪接点和声音剪接点。

#### 1. 画面剪接点

(1)叙事剪接点。

叙事剪接是以观众明了情节发展和看清画面内容所需要的时间长度为依据,决定剪接点的位置。这是最基础的剪接依据。画面剪接不仅是创作者艺术表现的需

要,同时必须考虑观众观赏的需要。每一次镜头转换都意味着观众注意力的转移,因此叙事剪接点是从一个视觉形象转移到另一个视觉形象的转换点,需要保证让观众看清画面的内容,理解画面的含义。

(2) 动作剪接点。

动作剪接也是为了使叙事更加清晰明了,要结合实际生活规律,但更要着眼于动作的连贯性,以人物动作、摄像机运动、景物活动等为依据来确定剪接点。动作剪接点可以更进一步分为主体动作剪接点和镜头运动剪接点。这种剪接目的是使内容和主体动作的衔接转换自然流畅,使镜头转换处不着痕迹,使观众产生行云流水般流畅的视觉感受。这是构成视听作品外部结构连贯的重要因素。

(3) 情绪剪接点。

情绪剪接是以人物的心理活动和内在情绪起伏为基础,以人物在不同情境中的喜、怒、哀、乐为依据,结合镜头造型的特征而确定的剪接点。情绪剪接是主观色彩比较明显的剪接,画面视觉的流畅性被放在次要的位置,表达思想和抒发情感、激发情绪表现成为最主要的诉求。它可以很好地表现创作者情绪的起伏和情节的跌宕。情绪剪接点取舍余地较大,不受画面内人物外部动作的局限,而是着重描述人物内心活动和渲染情绪、制造气氛。因此,通常会选择人物情绪的高潮处,本着宁长勿短的原则来决定镜头长短,同时根据情节发展、人物的情绪状况及心理造型等因素来确定剪接点。

(4) 节奏剪接点。

视听作品在叙事和表现的过程中,其动作、情绪、剧情等都会产生一定的节奏,因此可以以故事情节的性质和剧情的节奏线为基础,以人物关系和规定情景的中心任务为依据,结合戏剧情节、造型因素、语言动作、情节节奏以及画面造型的特征,用比较的方式处理镜头的剪接点。根据内容需要可以选取固定画面快速切换产生强烈的节奏感,也可以选取舒展的运动镜头组接产生徐缓的节奏,同时还要考虑声画结合,即画面的长短与解说、独白、旁白的长短要匹配,使内外统一,产生明显的节奏感。

2. 声音剪接点

声音剪接点是以声音因素(解说词、对白、音乐、音响等)为依据而确定的剪接点。处理声音剪接点时需要注意保持声音(包括采访、现场声音等)的连贯性是和保持画面的连贯性同样重要的。前后镜头在声音过渡上要平缓连贯,不要忽高忽低;在处理比较复杂的现场同期声时,一般选择相对连贯又能反映现场情况的声音线,铺陈对应于画面中,以保持声音连贯。声音剪接点大多选择在完全无声处,即声音的停顿或暂时停顿处,比如人物说话换气处、音乐乐句、乐段转换点等,这样可以保持声音完整,也比较容易衔接。

(1) 对白剪接点。

对白的剪接主要以语言动作为基础,以对话内容为主要依据,结合规定情景中的

人物性格和语言速度、情绪节奏来确定剪接点。对白剪接包括平行剪辑和交错剪辑。

人物对话的平行剪辑（也称同位法），指上下两个镜头的画面和声音同时出现，同时切换。包括两种情况：一是上个镜头的话音一结束，声音和画面都留有一定的时空，下一镜头切入时，画面和声音也留有一定时空，根据对话的情绪决定所留时空的长短。这种剪辑适用于人物之间的对话，会议上的人物发言等。二是上一镜头话音一结束，声画立即同时切出，下一镜头切入点则根据人物的外部表情和心理变化来决定。上下镜头都直截了当地切入切出。常用于吵架、争执等场景。

人物对话的交叉剪辑（也称串位法），指上个镜头人物画面切出后，声音拖到下个人物的画面上，或者上个镜头人物声音切出后，画面拖到下个镜头的声音上。根据具体情况，形成丰富的画面与声音组合形式。

（2）音乐剪接点。

音乐剪接点主要着眼于视听作品的情绪与氛围、旋律与乐段，以乐曲的主题旋律、节奏、节拍、乐句、乐段和戏剧的锣鼓经为基础，以剧情内容、主体动作、情绪、节奏为依据，结合镜头造型基本规律，处理音乐长度，选择剪接点。其中，以音乐节奏、乐句、乐段的出现、起伏与终止为主要依据而确定的剪接点，常用于歌曲、戏曲、器乐曲等音乐类节目的画面组接中；为烘托画面内容而配置的画外音乐，要注意将音乐的节奏、乐句、乐段与画面内容的情绪及长度有机结合起来，避免出现不合理的音乐长于或短于画面的情况。

（3）音响剪接点。

音响剪接点的确定要与环境特征和主体动作相匹配，根据剧情设定的具体情境，以人物的动作和情绪为依据，衬托人物情绪、渲染人物内心活动、烘托人物性格，同时凸显环境特征，形成特定氛围。音响的剪接不像对白和音乐那样受画面的严格限制，它既从属于画面，又有着很高的自由度，可以根据剧情和环境气氛的需要，对音响的强弱、远近做处理。可以在某一段音响效果的首尾选择剪接点，音响起止与强弱要和主体动作相一致。

（4）解说词剪接点。

解说词剪接是以解说词的内容为依据，与画面内容搭配进行剪接的方式。解说词与画面的配合主要考虑内容的对位或交错，注意两者的相互补充、互为阐释，在画面的处理上留有一定的余地，防止解说过满的现象，同时也要防止出现两者各自为政、互不干涉的情况，也就是要避免"声画两张皮"的现象。

虽然以不同因素为依据，剪接点划分的类型不同，但在实际操作中，各种类型的剪接点之间并不是对立的，而是处于相互影响、相互制约的关系之中。画面、情节、动作、声音、情绪、节奏等因素其实在同时起作用，都对剪接点的选择产生影响。因此，剪辑者必须全面综合地考虑各种因素，以制定剪接点选择的最佳方案，实现最佳的剪辑效果。

**四、运动剪辑**

视听语言最重要的内容之一就是运动。表现运动和运动表现,是视听语言区别于摄影、绘画等艺术的最根本标志。在视听作品中,构成屏幕运动的因素主要有三种,一是主体的运动,二是摄像机的运动,三是镜头剪接形成的运动(即剪辑率)。主体的运动、摄像机的运动和剪辑率三者的有机结合,共同构成视听作品的运动剪辑。剪辑者必须从整体上把握各种因素,使剪辑既保持外部运动的流畅,又符合内部运动的逻辑。

运动剪辑有以下三条基本原则需要遵循。

第一,为确保运动剪辑的连贯流畅,选择运动镜头时,首先要明确主体或摄影机运动的目的性。比如,推镜头表示空间的迫近与缩小,由远至近,由事物的外部逐步深入到事物的内部,用以介绍环境或强调重点,所以常常在段落或场面的开始使用;拉镜头表示空间的远离与扩展,用以增加表现内容或收束场面,所以一般作为段落或场面结尾;摇镜头和移镜头、跟镜头,通常用于展示相互关系和环境场面,交代动作的具体过程,具有介绍性和联系不同重点的作用,因而使用方式更加灵活、多样。运动剪辑中需要避免连续推拉(拉风箱式)或左右横摇(刷墙式)的镜头剪接方式,因为这样镜头连接的目的性和动机不明确。比如,推镜头是表示"接近",拉镜头是表示"远离",一推一拉剪接在一起,不仅视觉感受不协调,而且会在意义理解上误导观众。

第二,剪辑中要充分考虑前后镜头中运动的速度、方向和动势三者的关系。速度、方向和动势是运动剪辑的三个形式要素。一般情况下,要遵循等速度连接和同趋向(动势)连接的原则。等速度连接就是保持前后镜头在运动速度上的一致性。如果前后镜头的运动速度明显变化,则视觉感受不协调。同趋向(动势)连接就是保持前后镜头运动方向的一致,动势上也尽可能保持一致,使之产生"顺势而接"的流畅感。当然,特殊情况下,如表现纷杂、激烈的运动场面中,反向运动的交叉剪接对展示运动的丰富性、强化运动节奏会起到更大的作用。

第三,镜头剪辑中一个很重要的原则就是动接动、静接静,在运动剪辑中,通常要遵循这一原则,使剪接点前后的主体运动状态或摄像机运动状态保持一致。这里的"静"和"动"都是相对的概念,指的是在剪接点上主体动作或摄像机的运动状态是处于"相对静止"还是"相对运动"之中。由于运动可以分为摄像机的运动和静止、画面内主体的运动和静止,这就使得动静关系的组接具有多种可能性。比如,两个固定镜头相接,前后镜头的主体运动形态明显不同,一个主体动,另一个主体不动,那么剪接点一般选择在运动主体动作相对静止的停歇点处,采用"静接静"的方式。再如运动镜头接固定镜头,一般也采用"静接静"的方式,即运动镜头的转换点选择在运动的起幅或落幅部分,也就是摄像机本身不动的部分,与固定镜头相接。两个运动镜头的剪接,也会有多种不同情况出现,需要在考虑速度、方向和动势的基础上灵活处理。"动

接动、静接静"的原则有助于保持视觉的流畅和谐,但这种衔接不是绝对的、教条的。

在遵循这些基本原则的前提下,运动剪辑可以因应灵活地确定剪接点。

(一)主体动作剪接点

在主体动作剪辑中,要保持前后动作衔接的连贯,并且清楚描述一个动作过程,剪接点的位置选择至关重要。剪辑中,要以形体动作为基础,以剧情内容和人物在特定情境中的行为(包括情绪、节奏等内在行为)为依据,结合实际生活中人的活动规律,选择主体外部动作发生显著变化之处作为动作剪接点。一般来说,动作剪接点通常选择在动作的相对静止点上。一个完整的动作在人们的视觉中都是连贯不停顿的,但是在剪接台上可以看到,一般情况下,任何动作在起始、终止以及动幅最高点(动势最大点)上都分别有 1 至 2 帧的停顿瞬间,这个静止点一般是动作、景别转换的最佳契机,可以确定为运动镜头的剪接点。按照这一规律,我们可以比较容易地找到镜头转换的动作依据,比如,转身、起坐、头的转动、手的起落、眼睛的闭睁等,都可以作为镜头切换的契机。

主体动作的连接大致分为相同主体动作的连接和不同主体动作的连接。

1. 相同主体动作剪接点

大多数情况下,相同主体的动作过程是将不同镜头重新安排剪辑后重现的动作,包括了动作的分解和组合,并非实际动作的全过程。总的原则是在动作中切、在动作刚发生变化的瞬间切。具体说来,相同主体动作的剪接可以采用以下两种方法。

(1)分解法。

分解法即对总体动作过程不作省略,用不同景别或角度表现同一个完整的动作过程,基本上可概括为对半式剪辑,也就是上一镜头是动作前半部分,下一镜头是动作后半部分。动作变换的停留处、高潮点也就是镜头的剪接点。

> **案例 4-3**　　　　　　　　**分解法**
>
> 电影《美人鱼》中,雷蒙纵身跃下护栏,去抢救摔倒在地的美人鱼的过程,被分解为 6 个镜头:先是雷蒙近景、慢镜头沿走廊迅速前行,右手按住护栏向上一纵,切全景、快镜头向上跃的过程,再切近景并处理成慢镜头的雷蒙向上跃至高点,切雷蒙越过护栏、向下落的全景、慢镜头,然后切他在空中向下落的慢镜头,最后是远景正常速度镜头,雷蒙落地并向门口走来。整个剪接连贯流畅,具有抒情和赞美意味(如图 4-14)。
>
>

图 4-14 《美人鱼》

采用分解法要注意：选择动作的相对静止点，一般选择在动势大、动感强的动作转换处；要注意上下动作的方向的连贯性，避免方向错误；要注意避免动作的重复；在特殊情绪和前后镜头景别相差较大的情况下，分解法的剪接点选择要采用非常规方式。

（2）省略法。

省略法即一个完整动作由若干主要动作片断构成，而省略了其他无关紧要的过程。一般可以用代表性的动作片断直接跳接或插入镜头使两个动作局部被连接在一起。

### 案例 4-4　　　　省略法

电影《饮食男女》片头，用了近 40 个镜头表现名厨老朱为女儿们准备美餐，其中烹鱼一段用了 8 个镜头，将抓鱼、杀鱼和刮鳞、剖鱼、片鱼肉、裹面粉、炸鱼等动作片段干净利索地组接在一起，省略了每个动作首尾拖沓或冗杂的地方，建立起完整的动作序列（如图 4-15）。

图 4-15 《饮食男女》

采用省略法要注意：有代表性的动作片断直接跳接时，剪接点一般仍选择在动作有瞬间停顿处，即相对静止的那一两帧处；连续运动的动作缺乏停顿时，则应该依据动作的运动方向和内外动势关系来保持连贯；利用插入镜头使两个动作局部被连接在一起时，要依靠有利的转换时机使被省略过的动作组合仍然能够建立起完整连贯的印象。好莱坞典型的三分之一原则也是省略法的应用，如电影《美国往事》中，面条的情人倒在床上的动作用两个机位拍摄，在她倒在床上的瞬间切换镜头，第二个镜头

她在床上滚动的过程就省略了一部分,使整个动作衔接更为流畅。

2. 不同主体动作剪接点

不同主体动作的剪接,可以采用错觉法,即利用人的视觉暂留现象和上下镜头内主体动作在运动方式、运动速度、运动态势、空间位置及景别等方面的相似性,将不同动作片断连接在一起,造成动作连续的视觉错觉。具体说来可以有几种处理方式。

(1) 选择两个不同主体具有相同动势的地方作为剪接点。

如《阿甘正传》中,童年阿甘去找珍妮,两个人为逃避珍妮爸爸的骚扰而跑进绿地,爸爸随之追来,一前一后两个镜头运动方向一致、动势相同(如图 4-16)。

图 4-16 《阿甘正传》

(2) 选择两个不同主体具有相似形态的地方作为剪接点。

如纪录片《互联网时代》第二集《浪潮》中,将几个敲击键盘的手部动作剪接在一起,形成流畅的视觉效果(如图 4-17)。

图 4-17 《互联网时代》

(3) 保持不同主体在画面中所处的位置相似。

如《舌尖上的中国》第一集《自然的馈赠》中,将两个倒油的动态镜头组接在一起,油向下流动的位置都处在画面右侧视觉趣味线上(如图 4-18)。

图 4-18 《舌尖上的中国》

多个主体运动的镜头相互连接时,要选择精彩的动作瞬间,并保证这一瞬间动作的相对完整性。比如一组表现竞技体育的镜头,110米栏的起跑或跨栏、跳水的弹起或入水、篮球的投篮或传球、滑冰的转弯或超越、射击的扣动扳机或射中靶心等,这些镜头长度可能不一致,但对观众的视觉和心理冲击是一致的。如果选择的都是动作的精彩瞬间,观众就会感受到持续的视觉冲击所形成的节奏感。

此外,错觉法常用来弥补主体动作不连贯、节奏感不强等失误,广泛应用于一些段落镜头的转换上,也常见于富有动态效果的场面剪辑中。一些电视广告、形象宣传片、部分类型的纪录片等常常采用这种方法来达到移花接木的效果,制造悬念和强烈动感。

(二)运动镜头剪接点

这里的运动镜头指摄像机的视点、光轴、焦距有变化的镜头,也就是利用摄像机推、拉、摇、移、跟、虚、晃、甩等动作实现画面运动的镜头。这些镜头的剪接,要以动接动、静接静、动接静、静接动为基础,根据前后镜头的主体运动状态及镜头本身的运动状态来选取剪接形式。

1. 运动镜头间的剪接点

两个运动镜头在运动方向相同,运动速度基本一致时,采用"动接动"原则,即去掉上一镜头落幅和下一镜头起幅,直接相接。

两个运动镜头运动方向不一致时,采用"静接静"原则,上一镜头落幅接下一镜头起幅。例如:

镜头1:游行方队(右摇镜头)
镜头2:游人观看(左摇镜头)

这两个镜头都是摇镜头,前一个是右摇,后一个是左摇。在剪接时,两镜头衔接处的起幅和落幅都要作短暂停留,让观众有一个适应的过程。如果把衔接处的起幅和落幅去掉,形成了动接动的效果,那么观众便会随着镜头晃来晃去,感觉不太舒服。

2. 运动镜头与固定镜头的剪接点

运动镜头与主体静止的固定镜头之间,采用"静接静"原则,即利用运动镜头的起幅和落幅作为缓冲因素与静止画面组接。

运动镜头与主体运动的固定镜头之间,采用"动接动"原则,即利用固定镜头中主体的动势为连贯因素,去掉运动镜头的起幅或落幅接动态主体。

此外,运动镜头和固定镜头相连还要考虑一个因素,就是前后镜头中的主体是否具有呼应关系。当两者具有呼应关系时,比如运动员带球前进、射门的跟镜头与观众欢呼的固定镜头相连,或者一个人坐在行进的车窗边远眺的固定镜头与他所看见的田野风光的移镜头相连,就可以去掉起幅或落幅,直接相接。在表现呼应关系时还有一个小规律:运动镜头是跟和移两种形式时,与固定镜头相接处的起幅或落幅往往被

去掉;运动镜头是推、拉、摇等形式时,与固定镜头相接处的起幅和落幅就要保留。比如,一个人进门发现家中被盗的固定镜头,接他看到家中一片狼藉的摇镜头,摇镜头的起幅就应该保留。当两者不具有呼应关系时,固定镜头与运动镜头相接,运动镜头的起幅和落幅要保持短暂的停留。

总的来说,运动剪辑处理的不仅是主体的运动和静止、摄像机的运动与静止及由此形成的不同组合关系,视听作品中的动静关系也包含着内在形象或内在节奏的动静协调问题,除了遵循上述各种规律之外,还可以利用主体动势、因果关系、情绪节奏的变化和利用相对运动的因素(如遮挡)等手段处理动静关系。"影视的运动性,其含义应当是相当广泛的,既包括一般意义上的运动,即物理运动,也包括特殊意义上的运动,即心理运动。从一定意义上讲,影视的运动性,同整部影视作品的叙事方式、美学追求和艺术意蕴,都有着十分密切的关系。"[①]因此,我们需要在实践中具体分析、变通处理。

### 五、轴线规律

轴线是一条假想的直线,指被摄对象的运动方向、视线方向或不同对象之间关系而产生的一条假想连接线。

轴线规律指的是拍摄时摄像机的位置始终保持在轴线的同一侧,以确保画面中主体的运动方向和位置关系总是一致的,避免空间关系的混乱。

轴线一般分为以下三种。

#### 1. 主体运动轴线

主体运动轴线指被摄主体运动的方向、路线或轨迹。如铁轨是火车的运动轴线,河道是船只的运动轴线,马路是车辆的运动轴线,人的运动路线则是人的运动轴线等。运动轴线可以是直线,也可以是曲线。拍摄时要求机位、方向保持在轴线的同一侧。剪接时要求将在轴线同一侧拍摄的镜头组接到一起(如图 4-19)。

图 4-19 《琅琊榜》

---

① 彭吉象.影视美学[M].北京:北京大学出版社,2009:249.

## 2. 人物关系轴线

人物关系轴线指两个人之间的连接线或两个以上静态主体每两者之间的连接线。如果屏幕上只出现两个主体，形成一根关系轴线，那么拍摄各个镜头的总方向，必须保持在这根线的同一侧180°以内。如果出现的主体不止两个，就要根据具体情况进行分组，确定一条主要的关系轴线（如图4-20）。

图4-20 《琅琊榜》

## 3. 人物方向轴线

人物方向轴线是静止的单一主体到它对面支点的假想线，也就是人的视线。分切镜头的机位必须在这根轴线的同一侧（如图4-21）。

图4-21 《琅琊榜》

当画面中既有动作方向轴线，又有人物关系轴线时，可以以其中一条轴线为主，参考另一条轴线进行剪接。

在前期拍摄时，由于创作者未充分意识到轴线问题，或者即使前期拍摄时建立并遵守了轴线原则，但后期剪辑时需打乱原来的镜头次序重新组合，就可能产生跳轴现象。跳轴指的是跳过轴线到另一侧去拍摄，结果是主体的运动方向和位置关系前后不一致，主体的背景也会呈现不一致的状况。一般在镜头拍摄、剪辑中不允许跳轴，

因为如果把跳轴拍摄的镜头剪接到一起,就会造成观众理解上的混乱。如把不在同一侧拍摄的一个人行走的两个镜头连接起来,就会看到这个人一会是从左到右,一会又从右向左,破坏了空间的统一感。如前一个镜头表现刚启动的火车离站,火车自右向左行驶,如果下一个镜头越轴拍摄,火车会变成自左向右行驶,给人开回车站的感觉。因此,不论镜头的拍摄角度和运动方式如何变化,同一组相接的镜头拍摄一定要遵循轴线规律,保证被摄主体的位置关系和运动方向总是一致的。

虽然在实践中,通常情况下跳轴的镜头是不能组接的,但我们可以借助一些缓冲因素或其他画面过渡,进行合理越轴。如:

- 插入中性方向镜头或特写镜头来淡化方向性,即前后镜头中间插入一个跨轴拍摄的镜头来越轴。需要注意的是,插入的特写镜头要与前后镜头有一定联系,否则显得生硬。
- 插入与运动主体有关的事物局部镜头。
- 插入运动中人物的主观镜头或空镜头而越轴。
- 插入全景镜头。由于全景镜头中主体在画面所处的位置、运动的方向或动作不很明显,插入后即使轴方向有所变化,但观众的视觉跳跃不大,可减弱"跳轴"现象。
- 依靠主体自身运动合理越轴,即画面上出现主体运动方向的改变。
- 利用摄像机的运动越过轴线,跟拍展示越轴过程。
- 利用淡入/淡出、叠化、划变等特技方法跳轴。

轴线规律主要是为了保证画面组接的连贯流畅和空间关系、人物关系的统一和谐。但剪辑并非机械的照本宣科,除了保持视觉流畅和空间统一外,更应注重情绪发展的连贯及观众心理感受的连续。有些创作者会为了追求特定艺术效果,刻意将跳轴的镜头组接在一起,这些都是在实际创作中的宝贵尝试。

## 第三节 转场的方式

在视听作品剪辑中,蒙太奇句子一般是指由一系列镜头有机组合而成的逻辑连贯、富于节奏、含义相对完整的视听语言片断。场面通常是指由若干个蒙太奇句子有机组成的,能表现一段相对完整的意义和内容的视听语言单元。段落则是由若干场面构成,含有单一主题和完整内容的更大的意义单元。一部视听作品总是由若干个场面和段落构成,场面和段落是视听作品基本的结构形式。

转场,实际上就是镜头剪辑中的时空转换问题。场面与场面、段落与段落之间的剪接,一般都要涉及时间或空间的过渡与转换,即不同场景之间的转换,因此也把这种剪接称为转场。作为比蒙太奇句子含义更丰富,而比段落意义更紧凑的结构单位,

转场在视听作品剪辑中具有格外重要的意义。在进行时空转换中,如果处理不好,会造成观众视觉与心理上的混乱和不适应。在处理转场时,既要考虑到每个场面的相对独立性,同时又要考虑场面与场面之间的有机联系,要借助一些艺术手法和过渡因素,使场面、段落的转换自然、合理、连贯、流畅,使人感到易于理解,脉络清晰。

## 一、转场的视觉心理依据

### (一)场面的含义和划分依据

场面,是指特定时间里,动作发生的空间位置与空间环境。它是视听作品叙事的基本载体和最小的动作单位,也是相对完整的较小的表意单位,是视听作品重要的造型元素。

要深入地认识和理解场面,首先就要看到它是一个空间的关系,规定和制约着某一个段落的人物、情节、动作对话的构成与处理。从空间角度说,场面既可以是一个宏观的概念,包含广阔的空间环境,可以有或没有地域限制,如某一国家、民族或地区,某一虚拟的星球或超现实场景;也可以是一个微观的概念,指向具体的空间,如操场、街道、河边、厨房、车内等。同时也要看到,场面是一个时间的关系,规定和制约着某一个段落所表达的叙事、动作的时间关系。无论是纵贯大时代的历史风云,还是刹那之间的激烈交锋,人物和事件总是发生在或长或短一段封闭的时间流程中。转场其实就是转换时间。

作为特定的时空单元,场面既可以是现实时空,也可以是非现实时空,甚至是交相错杂的虚拟时空。按照其作用和性质的不同,场面可以分为叙述性场面、抒情性场面、氛围性场面、主观性场面、意象性场面等。多种类型的场面以不同的顺序和方式构成完整的视听作品。无论哪一种场面,都体现着视听作品中规定的情境。

一般情况下,一个场面是在同一时空中完成(当然有时候在同一时空中也可能有好几个场面),可以清楚、明确地完成一个相对独立和完整的意义单位,也可以仅仅表达一个意义单位的某一部分。因此场面的划分通常有以下三种依据。

1. 时间的转换

当时间有明显的省略、中断或者转移时,通常就意味着上一个意义单元的结束和下一个意义单元的开始。视听作品中的时间与真实的时间不同,它往往是对真实时间的一种压缩。这种压缩不仅体现在同一个蒙太奇句子内部,更多的是体现在场面的转换、段落的更迭上。一般相对明显的时间中断处,就可以是场面的转换处。如我们经常可以在分镜头脚本中看到的关于时间的因素,如日景、夜景、某年代、某月某日、夏、秋等,即意味着场面和段落的转换。

2. 空间的转换

同一组蒙太奇句子往往展现着同一个空间环境,如分镜头脚本中关于内景、外景、居室、沙滩等的标注。当拍摄的场景发生变化,也即表意的空间发生转换时,一般

就意味着场面的转换。如果空间变了,仍不作场面的划分,就可能会引起观众接收信息上的混乱。

3. 情节的转换

对于叙事性视听作品来说,情节结构一般都是由内在线索发展而成,包括开端、发展、转折、高潮、结局、尾声等过程。无论是平叙、倒叙、插叙、闪回等,这些情节的每一个顺延或者转折处,都会形成一个个感觉的顿歇,来标示上一情节的完成和下一情节的开始,这些顿歇就是划分场面的最佳落脚处。

4. 主题和意义的转换

对于非叙事性作品而言,段落层次的划分主要依据主题和意义。一般一个段落就是一个单一的主题,而一个场面往往表达着这一单一主题下的某一角度、某一侧面的意义。当一个相对完整的意义表述完成时,也就意味着转场的时机成熟了。

总之,场面的划分首先是内在的叙事逻辑上的要求,要体现情节的发展停顿、高涨低落,同时它也是外在的节奏上的要求,要体现动作的跳跃和对接,高潮的形成和解决等。其内在依据与外在依据相辅相成、互为呼应,共同构成一个个清晰的段落和场面,构成了作品的条理性、层次感,也增强着作品的吸引力和感染力。

(二)转场的作用和依据

在创作实践中我们看到,场面的划分、运用、组合、转换,不仅会影响到视听作品的空间感觉和时间表达,而且对人物塑造、影调构成等具有重要意义,甚至影响到作品的总体风格。在当代视听艺术创作中,场面构成的方式越来越灵活,场面的数量越来越丰富。对于叙事类作品而言,同一场面内可以开展和表现一场戏,也可以开展和表现多场戏。一场戏可以在同一个场面中展开,也可以在多个场面中展开。对于非叙事类作品而言,场面的转换和变化就更加趋向于多元化。由于场面的视觉效果更广泛地参与到作品的叙事和造型之中,并能够有力地推动情节发展,所以转场的作用和技巧就受到越来越多的重视。

所谓转场,即场面的转换,有时是指情节段落的变化,有时是指时空关系的变化。就像文章的写作一样,一句话说完,自然要画上一个句号,一段意思告一段落,自然要另起一段。场面的转换也是内容发展到一定程度的要求。转场担负着廓清段落、划分层次、连接场面的职能,其本质就是转换时空和情节,其核心任务就是承上启下。

要完成好这样的转场任务就要寻找最合适的视觉心理依据。场面与场面之间既有区分又有联结,因此在转场的意图和手法上要形成既分割又连续的效果,也就是要创造心理的隔断性和视觉的连续性。

所谓心理的隔断性就是要使观众有比较明确的分隔感觉,制造上一段内容的收束感和下一段内容的开启感。尤其是对于非叙事性作品而言,如一些电视专题片、纪录片等,很少有事件、人物的贯穿和非常具体的空间概念,也很少能用情节因素来做场面的划分。如果不能用特定的转场方式来使观众产生明确的分隔感觉,就很容易

出现层次不清、逻辑混乱的结果。

所谓视觉的连续性就是利用造型因素和叙事因素使人在视觉上感到场面与场面之间、段落与段落之间的过渡天衣无缝、流畅自然。这是视听作品剪辑中的基本要求，也是转场过渡的基本要求，既照顾到观众心理上的舒适感觉，也形成视觉上的形式美感。

在具体的转场处理中，这种心理的隔断性和视觉的连续性要受到作品内容的制约。在意义连接相对紧密的场面之间，要凸显视觉的连续性而缩小心理的隔断性。就如同句子和句子之间使用逗号、句号一样，虽然有分隔作用，但从意义上看，仍处在同一个段落内。因此要利用画面的相似性、内容的逻辑性、动作的连贯性等来减弱内容的断裂感。在意义连接相对松散的场面之间则要减弱视觉的连续性而强调心理的隔断性，就如同自然段和自然段之间要另起一段一样，转场强调差异性、变化性，利用定格、突变、两极镜头等方法造成明显的段落感。

转场的方法有很多种，依据手法不同可以划分为两大类：一是使用特技手段来转场，即利用特技效果或光学技巧（如渐隐渐显、叠化、划像等）作为镜头之间的连接方式，也叫技巧转场；二是直接切换，即利用硬切的方式将两个镜头直接连在一起，实现自然过渡，又叫无技巧转场。

## 二、技巧转场

数字技术的发展使视听语言中的特技类型品类繁盛、样式众多。传统的隐显、叠化、划像、定格、翻页等方式仍然占据技巧转场的主导地位，而在此基础上衍生变化的各种二维、三维特技样式已难以穷尽，既有新的特技类型产生，如球形爆裂、水滴样滴落、多画屏分割等，又有基于传统特技的变化形式。单是划像这种特技就可以演绎出几百种样式，诸如上下划、左右划、对角线划、圈出圈入的圆形划、菱形划、方形划、百叶窗式划、雨丝效果划等。数字特技的发展不仅在形式上极大丰富，而且在制作和使用上更加方便灵活，既可以按照模板中已经做好的样式直接应用，也可以通过简单设计加工而赋予其创作者的灵感和创意，形成自己独特的特技转场风格。

用特技方式连接镜头是视听语言的基本表现手段之一，也是转场过渡的基本形式之一。不同的特技方式会产生不同的视觉效果，直接关系到视听作品时空的变化、内涵的发掘和场面转换的风格与力度，因此必须慎重选择和准确把握技巧转场的方式。

（一）渐隐、渐显

渐隐、渐显又称淡出、淡入。渐隐（淡出）指的是画面逐渐暗淡直到完全消失成为黑场，光度由正常递减到零。渐显（淡入）指的是画面从全黑中逐渐转亮直到完全显露，光度由零渐增到正常。

二者既可以单独使用，也可以相互配合，或与其他转场方式配合使用。一般隐显

的时间长度各为1秒半至2秒左右,不同节奏的作品要根据情绪、情节的要求做适度调整。有时隐显速度加快,中间垫上一个白场,就成为"闪白",既有掩盖镜头剪接点的作用,又可以增强视觉跳跃性,形成动感效果;有时则可以放慢隐显的速度,并在中间加上一段黑场,称之为"缓淡",用于强调抒情、思索、回味等情绪色彩。

渐隐渐显通常用于表现大幅度的时空变换,表示某一情节或内容的结束,另一情节或内容的开始。犹如幕起、幕落一样,渐显一般用于段落或全片开始的第一个镜头,引领观众徐徐进入作品;渐隐常用于段落或全片的最后一个镜头,带给观众一种渐渐收拢和悠悠绵长的回味。当两者连在一起使用时,通常意味着大的情节或意义段落的转换,给人一种间歇的感觉,形成较为明显的隔断感。

巧妙地使用渐隐渐显进行转场,可以使叙事更加精练,有效地省略中间过程。有时可以产生戛然而止、悬念丛生的戏剧性效果。有时可以制造视觉节奏,利用有规律的隐显赋予影像以一明一暗的变化,形成音乐一般打节拍的感觉。有时能够改变叙事的节奏,渐隐与硬切连在一起,可以使画面节奏由慢变快,硬切与渐显连在一起时,则会使节奏由快变慢。

由于渐隐渐显表现大的时空转换和内容转换时视觉效果突出,过多使用会使作品结构松散、节奏拖沓,因此要慎重地加以判断和使用。

(二) 叠化

叠化又称"化""溶",指的是将上下两个镜头渐隐和渐显的过程相互重叠起来,在前一镜头逐渐模糊、消失的过程中,后一镜头逐渐显现、清晰起来。叠化方式可以是前一画面叠化出后一画面,也可以是在主体画面上叠加其他画面,最后结束在主体画面上。

通常情况下叠化的时间为3至4秒,如果两个画面重叠的时间达到6、7秒以上,就具有舒缓、柔和的抒情意味或引人思索的对列效果。根据上下镜头的内容和风格,以及上下段落的主题和节奏,叠化也有快化、慢化之分,并由此产生不同的情绪效果。如电影《我的父亲母亲》中,有很多招娣奔跑镜头的连续慢速叠化,充分展现出恋爱中的年轻女孩追逐、等待的期盼之情和奔跑、张望的灵动之美。电影《罗拉快跑》中则有一组罗拉奔跑镜头的连续快速叠化,使简单的奔跑形成了绚烂的视觉效果,由于快速叠化而制造了紧张的氛围,强化了焦躁的情绪,形成了流动的美感。

叠化的功能和作用较之其他转场技巧来说更为多样和强大一些。

- 它可以柔缓地表现明显的空间转换和时间消逝,既能简化时空转换过程,又能避免硬切的跳跃感、不适感,强调前后段落或镜头之间的关联性和过渡的自然性。
- 它能鲜明地揭示叙事手法,引导观众进入插叙、倒叙等段落中,表现梦境、想象、回忆等内容。

- 它能表现事物的变幻莫测、商品的琳琅满目、景致的目不暇接等,在丰富信息的同时引发特定的情绪效果。在一些电视节目的片头、片花或宣传片中,会大量采用这种多层套叠的方式。
- 在找不到其他缓冲因素时,叠化可以很好地去除两个镜头硬切时的跳跃感,形成舒适流畅的过渡效果。比如,反映校园生活的专题片,前一段落表现操场上的虎跃龙骧、生机勃发,后一段落表现课堂上的用志不分、乃凝于神,这两者之间就可以用叠化转场。
- 在镜头拍摄角度、景别、构图方式等均没有变化,变化的只是个别元素时,叠化也可以去除跳切时的不适感,并形成某种铺排、重复的修辞效果。

**案例 4-5　　　　　　　　　叠化**

电影《我的父亲母亲》中有一段表现年轻时代的母亲每天给当教书先生的父亲送饭。镜头中绝大部分元素都太相似,只有饭菜在不断地变着花样。如果硬切,镜头跳动感强,就会引起观众视觉心理的不适,而用叠化就很好地表现出日复一日的时间韵律和情真意切的良苦用心(如图 4-22)。

图 4-22　《我的父亲母亲》

虽然叠化是连接镜头的最常用方式之一,但人工痕迹明显,并不适用于所有的场合和段落。在使用这种转场技巧时仍然要适时适度,而不能随心所欲。

（三）定格

定格又称静帧,指的是前一段落的结尾画面作静态处理,产生一定时间的视觉停顿,接着切换下一段落的画面。

一般来说,定格具有强调作用,比较适合不同主题段落的转换。采用定格技巧进行转场时,前一段落的结尾镜头通常选择更有造型性、更有冲击力的镜头,以揭示段落核心思想,强调画面意义,表达主观感受,或制造某种悬念。

定格在转场过渡中有一种将前一段落中所有的一切凝固成历史的感觉,好像重音符号一样将全段重点落脚在最后一个镜头上,并进行浓墨重彩的渲染。同时,定格画面还可以实现画面动静的转变,以突然地静止而形成强烈的震惊、赞叹、点染、画龙点睛等效果。定格也可以弥补前期素材长度的不足,在镜头捉襟见肘时起到延长时间、均衡画面的作用。

## （四）划像

划像指的是前一画面从某一方向或位置退出，后一画面紧随划出画面而出现，开启另一个叙事或表意段落。根据画面退出方式以及出现方式的不同，划像有多种可快可慢、花样变幻的具体方式，大量应用在综艺、体育、真人秀等节目类型中。

划像一般用在两个内容意义差别较大的段落转换过程中，可以造成时空的快速转变，可以在较短的时间内展现多种内容，所以常用于节奏紧凑、行进速度简洁明快的专题片中。尤其是用于表现同一时间不同空间的事物时，能够展现较大的信息量，具有生动灵活又和谐一致的形式美感。比如，世锦赛中百米赛跑与四百米赛跑、跳高项目与跳远项目等之间的段落转换，一个演播室与新闻现场连线节目中现场记者报道部分与演播室中主持人串联与评说部分之间的转换等，都可以使用划像技巧。

在视听特技诞生的早期，划像是创作者十分钟爱的转场过渡技巧。但由于人为痕迹明显，划像有时失之生硬，形式感大于对内容的表现、情绪的抒发和意境的开掘，现在很多纪实性视听作品已很少使用这种转场方式了。

## （五）翻转、翻页

翻转指的是画面以屏幕纵向或横向中线为轴旋转，前一画面作为正面画面消失，寓示前一段落的结束，而背面画面转至正面，寓示下一个段落的开始。翻页指的是前一个画面像书页一样被翻过去，后一画面随之显露。

一般来说，翻转比较适宜于对比性或对列性强的两个段落之间。

翻页通常用在时空连接紧密的转场镜头之中，在技巧表现上与划像类似，可以在基础方式上根据翻页速度、方向、卷页方式等发展出多种变化形式，一般应根据前后镜头的画面形态，运动方向和速度，以及内容的相关程度而确定具体的翻页方式。

## （六）多画屏分割

多画屏分割指的是在同一屏幕上同时出现多幅影像，产生多空间并列、对比的艺术效果。这些影像可以是同一内容，也可以是不同内容。

多画屏分割可以使发生在不同地点的相关事件和人物同时出现，然后各自表述，具有花开两朵、各表一枝的效果。比如，在演播室的主持人与新闻现场记者或其他演播场地的嘉宾进行连线报道。两者可以同时出现在一幅画面上，根据内容进展情况，可以先将主持人画面扩展成整屏画面，然后缩至多画屏，再将记者或嘉宾画面扩展至整屏。在一些体育比赛中，也经常用多画屏的方式来展现同一时间内进行的各项比赛，各个小画面之间又有飞动、穿插、大小、交错等不同表现，使整个画面充实丰满，富于动感，信息量大。

各小画幅之间的对比或者对列运用还可以深化作品内涵，形成讽喻效果。比如，在某新闻专题片中，前一画面是某局长笑容可掬地接受采访，表明自己一直在按规章办事，利用多画屏分割特技，同一画面上出现了前一天拍摄到的她在破口大骂被该局无理罚款者的镜头。尽管编辑未加任何评说，但是，官僚作风的虚伪从多画面的对比

中显现。

（七）虚实互换

虚实互换又称变焦点，指的是利用焦点的变化使画面内一前一后两个形象在景深范围内互为陪衬，达到前实后虚或前虚后实的效果，使观众注意力集中到焦点清晰突出的形象上，达到不变换镜头就实现内容或场面的转换。虚实互换也可以是整个画面由实而虚或者由虚而实，前者一般用于段落结束，后者一般用于段落开始。

（八）甩出、甩入

甩出、甩入指的是镜头突然从表现对象上甩出或者镜头突然从别处甩到表现对象上。

甩镜头既是一种特定的运动拍摄手法，也可以用来进行转场过渡。用于转场的甩镜头，既可以是原镜头拍摄将要结束时直接甩的流动影像，也可以是单独一个影像模糊的甩画面，接在前、后两个镜头之间。甩的方向、速度及过程长短等应与前后镜头的动作、速度、长短等相匹配。

甩镜头具有动作快速、指向性强的特点，可以产生快速转换效果，因此，比较适于表现紧张气氛和强关联性呼应关系，也常常被用于快节奏的表现上。比如，在一些新闻节目的衔接中，就可以直接以一个甩镜头，从一条新闻甩到另一条新闻，突显新闻节目的快节奏和大信息量。同时，甩镜头反映的是事物之间的空间联系，即通过甩入或甩出，将一个空间与另一个空间快速地联系在一起，或者表现同一时空中不同主体之间的呼应，强化两者之间意义的关联。在一些电视片中，就可以利用甩出、甩入的突然过渡将几个空间或不同人物联系在一起，强化这几个对象之间情绪上的呼应关系。在一些强调运动性、快节奏的广告、MTV、宣传短片的剪辑中，甩镜头往往单纯地作为辅助性手段，来强化动感效果，制造极速节奏。运用甩出、甩入，还可以非常清楚地表示从现实时空转换到历史时空。

（九）正负像互换、黑白与彩色互转、泼墨、褪色、木刻、纹理等

技巧转场中还有很多特技方式，诸如正负像互换、黑白与彩色互转、泼墨、褪色、木刻、纹理等。在一些专题片，尤其是人物专题片中，这些特技转场能够产生特定的抒情和表意效果，形成历史沉浮的沧桑感、流年飞逝的时光感、死亡或新生的变化感、庄重肃穆的崇敬感或淡淡忧伤的回忆感等。虽然有些特技效果已经显得老旧落伍，但如果应用得恰到好处，还是可以为视听作品增添很多独有的韵味。

（十）更为复杂的数字特技

随着计算机技术的发展及 3D 动画技术、虚拟演播技术的完善，数字特技已经成为不可或缺的一种手段，给视听创作带来新的突破。它改变了传统的画面剪接方式，甚至在某种程度上颠覆了剪辑的概念和传统的时空转换手段，创造了自由的时空王国。由于数字特技可以将任何来源的视频信号和音频信号进行各种各样的复制、混合、改变，因此创造出各种视听觉奇观。画面不再是一个镜头接一个镜头的线性组

合,而是将分别拍摄下来的影像成分经过处理后有机地、按照人的意志随心所欲地复合在一起,形成一个天衣无缝、如同单一镜头拍摄下来的影像,一个连续画面就可以集合多个场景,实现多种出其不意的变化,由此诞生了无缝剪辑的方式,转场技巧因此有了革命性变革。在数字技术的参与下,许多画格与画格、镜头与镜头间的接缝被取消,创造出人眼无法看到的运动走向,能够展现时空的无限绵延,将梦幻般的运动构造成现实的自然形态。其美学向度指向人类深层的潜意识领域,极大地拓展了视听语言的叙事和表现空间。

### 案例 4-6　　　　数字特技转场

全新大型数据新闻节目《数说命运共同体》中有很多数字特技转场,尤其是主持人欧阳夏丹通过各种无实物、有实物表演的方式进行即兴动态主持,利用虚拟演播室技术、叠化、遮挡、划像等传统技巧转场方式和更多新的数字特技方式,制造了很多一镜到底的主持段落。如第六集《中国制造,您选啥?》中,借助主持人抬头的动作,镜头很自然地摇向上方,通过叠化,将前后两个背景镜头剪接在一起,再借助主持人低头向下看的动作,镜头顺势摇下,场面已经转换到了东莞的商场之中,而主持人也借助这样的特技效果完成了不同场景间的穿越(如图 4-23)。

图 4-23　《数说命运共同体》

类似效果在电视广告、MTV 等各种强调视觉效果的节目中大量运用。在这里,前期画面素材只是整个电视画面的一个组成部分,重要的是后期根据特技效果的总体设计,将各种视觉元素加以创造性融合,从而开拓出电视画面难以估量的表现潜力。

### 三、无技巧转场

无技巧转场是充分发掘上下镜头在思想、内容、动态、结构、节奏等方面的连贯因

素,利用其内在逻辑上的关联和外在造型上的协调与反差进行直接切换,实现连接场景、转换时空的目的。

切换是视听作品剪辑最基本、最常用的方式,在实践中已经发展出一整套成熟的经验和规律。用直接切换的方式进行转场过渡,则比一般的镜头剪接有着更高的要求。希区柯克曾说,最好的技巧是没有技巧。表面上看,无技巧转场没有人为添加的技巧痕迹,镜头连接、段落过渡如行云流水般自然流畅,实际上,这是一种匠心独运的更高超、更内在的技巧。它需要创作者在前期拍摄时就有所规划和设计,在镜头内部埋入一些线索,而在后期剪辑时,更要用心体会、着意筛选,深刻发掘场面与场面、镜头与镜头之间的内在逻辑,寻找能够使观众视觉和心理感到连贯、流畅、舒适的外在形式,把握恰当的转换时机,使直接切换不仅起到承上启下、分割场次的作用,还能创造抑扬缓急、错落有致或水到渠成、妙不可言的效果。

常用的无技巧转场包括以下几种。

(一)利用相同主体或相似因素

上下镜头具有相同或相似的主体形象,或者镜头中所包含的物体形状相近,结构相似,动势相同,位置重合,在运动方向、速度以及面积、影调、色彩等方面具有一致性等,都可以用来进行转场,以此来达到视觉连贯、过渡顺畅的目的。

通过相同或相似主体转场时,镜头自然而然地随主体由一个场景过渡到另一个场景。例如在报道一个外国代表团在中国参观游览的活动时,从幼儿园转场到果园,就可以借助玩具苹果的特写和挂在枝头的真苹果的特写来完成。而从果园过渡到商店,可以用果园里堆集的水果接罐头商标上的水果特写。从工艺品商店转场到八达岭长城时,就可以把工艺品长城的画面和真正的长城画面连接起来。这都属于相同主体转场。如《安娜·卡列尼娜》中,安娜从圣彼得堡乘火车去莫斯科,用儿子玩的玩具火车从左侧向右出画,接安娜乘坐的真火车从右侧向左入画进行转场(如图4-24)。

图4-24 《安娜·卡列尼娜》

电视片《丹麦交响曲》剪辑效果非常流畅,这在很大程度上得益于大量采用相似性的直接切换技巧,比如,利用固定镜头中的玩具士兵与现实中皇家卫队仪式活动连接;森林中一棵大树正倒下,与顺势倒在切割机上的木桩相接,从森林伐木场转至木材加工点;从切割机将木头切割成块,再拼接成木地板,转换到排练厅内的木地板特写,木地板上有舞者的身影,自然接了一组芭蕾舞演员的镜头;跳舞者正抬起的足尖

特写,又与下一镜头中顺势抬腿跳民间舞的形象对接,场景转换由排练厅转到舞台上民间舞演出,由演员抬头,雷声大作,跳接到户外镜头,雨中行色匆匆的人们。这一组时空的转换非常精妙,丹麦森林茂盛、木材丰富与丹麦人热爱舞蹈艺术、介绍丹麦民间舞似乎是跨度很大的两方面内容,但是通过相似关联,很紧凑地结合在一起,毫不牵强。

(二)利用承接因素

承接因素指的是上下镜头之间在造型和内容上的某种呼应关系,以及动作上的连续或者情节上的连贯。利用这些因素,可以使场面转换顺理成章,段落过渡轻松自然。有时,利用承接的假象,采用偷梁换柱的手段,还可以制造某种联系上的错觉,使场面转换既符合视觉心理要求,又兼具幽默、搞怪、悬念、惊悚等戏剧效果。

这是按逻辑性关系进行的转场。重要的是要在两个场面之间寻找和确定承接因素。

1. 情节的承接

上一场中主人公准备出差去机场,当他与妻子温情告别,挥手说"再见"后,下一镜头就可以立即承接这一段落,切换到机场外景。这是利用情节上的承接因素来直接转换场景。

2. 动作的承接

利用人们自动承接的心理定势,往往可以造成联系上的错觉,使转场流畅而有趣。比如,前一场镜头是指挥家在家中对镜练习,指挥棒扬向空中一个旋转,就可以接下一场中舞台上的乐队演出,这是由动作连续造成的自动承接心理定势。

3. 意义的承接

前一场是画家野外写生,笔下有流泉飞瀑、蝶舞鸟鸣,镜头落在画家屏气凝神、专注落笔之际,就可以接下一场中已经裱好的画作挂在展览厅中,嘉宾云集,与画家一边交流一边欣赏了。这是由意义连续造成的自动承接心理定势。

4. 感觉的承接

有时也可以利用感觉上的一些错位,利用联想和想象作为承接因素,使转场既在情理之中又在预料之外,显得轻松流畅而又意趣盎然。例如电视风光片《丹麦交响曲》中的两个场面,前一个场面是运动员在绿茵场上激烈拼抢,最后一个镜头是草地上一只足球的大特写,一只脚飞入画面将足球一脚踢出画面;后一个场面紧接了一组从空中俯瞰大地、山川的航拍镜头,其运行方向和飞行力度、速度与人们想象中的足球刚好一致。这就是利用观众自动承接的心理定势,将足球做了拟人化的处理,把观众带到足球的主观视角上去,使观众好像乘着足球在空中飞翔、饱览山河大地一样。

(三)利用反差因素

利用前后镜头在动静、影调、色彩、景别等方面的巨大反差和对比,来形成明显的段落间隔。

1. 利用动静反差来转场

比如，上一个镜头是某人静静地、忧伤地注视远方，下一个镜头跟拍她策马飞奔，利用一静一动强烈对比来暗示人物情绪上的转变。又如，上一个镜头是某人在家中安静地看着小说，下一个镜头是迪厅里霓虹闪烁、人头攒动、音乐声震耳欲聋。显然，这样的静接动在衔接上是跳跃的，却能很好地反映人物两种状态的差别，是鲜明而有力的段落转换方式。

2. 利用影调反差来转场

演绎公路爱情的微电影《切线》中，影调是转场过渡的重要依据。女主人公怀孕、犹疑和痛苦的现实场面几乎都以暗调来表现，而男女主人公的广场邂逅、公路相爱的浪漫和欢乐场面几乎都以亮调来表现。在两种影调的交互转换中，观众会随着导演的思路交替穿行在梦想的光耀和现实的黯淡之中，去深刻体会逐梦的代价和接受生命的必然。影调的反差既是叙事的线索也是情绪的倾泻，在转场过渡中发挥着不可替代的作用。

3. 利用色彩反差来转场

色彩的反差也是转场的重要依据之一。比如在电影《我的父亲母亲》中，反常规地以黑白表现现实、以彩色传达过去，通过这种色彩对比极力烘托出父亲母亲从一见倾心到终生相守的爱的美丽与纯真。在电影《英雄》中，则以黑、灰为贯穿现实的主要基调，以红、蓝、绿、白来摹写飞雪、残剑、无名、长空等人的内心状态、武功境界及情感纠葛，给了观众以分外鲜明的转场依据。

4. 利用景别反差来转场

利用反差因素转场中，最常见的方式是两极景别的运用，也就是特写和远景、大远景直接切换。它属于镜头跳切的一种，由于前后镜头在景别上的悬殊对比，能制造明显的间隔效果和强烈的段落感。一般来说，利用两极镜头转场时，如果前一段落以大景别结束，那么下一段落就以小景别开场，这样会使叙述节奏加快，场面转换有力；反之，如果前一段落以小景别结束，那么后一段落就以大景别开始，这样会形成明显的段落分隔，叙述节奏相对从容。

---

**案例 4-7　　　　　　　　两极镜头**

两极镜头转场是区分段落层次的有效手段，可以大幅度省略无关紧要的过程，可以强化视觉对比效果，使段落间隔非常清晰，在节奏上形成一种由快转慢或由慢转快的变化，在情绪上形成一种由紧迫转舒缓或由舒缓转紧迫的起伏，在动静上形成一种由动转静或由静转动的映衬。这种方法适于在较大场面的转换时使用。如电影《安娜·卡列尼娜》（2012年版），陷入精神绝境的安娜卧轨自杀，镜头缓慢推向她的脸部并做较长时间停留。光影明灭，爱恨全无，一道血痕犹如泪

痕从额头纵贯而下。生命便定格在这一凄美的特写上。接下来一个镜头便是列文所经营的农场远景,稻麦金黄,云天旷远,人们在土地上生息劳作。两极镜头的运用舒缓了观众情绪,转变了影片节奏,实现了转场(如图4-25)。

图4-25 《安娜·卡列尼娜》

### (四)利用遮挡因素

所谓遮挡,又称挡黑镜头,是指镜头被画面内某形象暂时挡住。依据遮挡方式不同,大致可分为两类情形:一是主体朝摄像机迎面而来挡黑镜头,或摄像机推到主体上形成暂时黑画面;二是画面内前景暂时挡住画面内其他形象,成为覆盖画面的唯一形象,比如,表现车水马龙的镜头,前景出现的汽车、行人、雕塑、路牌等都可能在某一瞬间挡住主体形象。当画面完全被挡黑或主体形象完全被遮挡时,就可以成为转场切换的契机。

遮挡转场通常表示时间和地点的变化,是一种带有悬念的比较巧妙的转场方式。

主体挡黑转场通常在视觉上能给人以较强的冲击,并能省略过场戏,加快叙述节奏。典型的做法就是前一段落在甲地点的主体迎面而来挡黑镜头,下一段落主体背朝镜头走向纵深,转瞬已到达乙处。如电影《罗拉快跑》中,罗拉放下电话跑出家门,跑至小区大门时,前腹部挡黑了镜头。随后场面一转,她背朝镜头向前跑开时,已经转到了其他场景。采用挡黑镜头来转场,主体必然最大限度逼近镜头,实际上赋予主体动作以一种强调、夸张的作用,能够塑造角色果断的性格,或者突出其急切的心情,给观众留下更深刻的视觉印象。和此相类似的前景遮挡转场也是视听作品中运用较多的转场手法,如案例4-8。

### 案例4-8　　　　前景遮挡转场

前景遮挡转场显得更为自然,通常与主体运动或镜头运动结合起来,有行云流水、挥洒自如的感觉。如电影《时尚女魔头》中,为了表现安吉丽娅·桑切丝对服装的品位、对时尚的追寻,安排了一组她穿行几条街区、走过办公场所的镜头。前景中的汽车、墙壁等成为典型的遮挡之物,每穿过一种遮挡物,她就会换上另一身行头、展现另一种风姿,使严苛挑别的女老板也不禁侧目、赞叹。这种遮挡转场

最大限度地节省了叙事时空,将一个人一段时间内的觉醒与变化集纳在一条上班路上。有时这种遮挡转场甚至可以囊括一生、穿越古今,创造出人意料的时空感觉。(如图 4-27)

图 4-27 《时尚女魔头》

(五)利用运动因素

视听作品中的运动主要包含两种,一种是被摄对象的运动,一种是摄像机本身的运动。利用运动因素转场就是利用前后镜头中人物、交通工具等的动势的可衔接性及动作的相似性,或者利用摄像机的运动来完成时空的转换,推动情节的发展。

如果上下镜头中被摄物体的运动在方向、态势、力量上有相似之处,而且所处的前后段落具有内在关联性,就可以作为转场镜头组接在一起。由于运动的冲力和本身的连贯性会给人非常舒适的感受,一旦找准前后镜头主体动作的剪接点,有时场景的转换甚至能达到让人不知不觉的程度。如电影《罗拉快跑》便是利用前后镜头中绿色钱袋和红色电话话筒从上空降落的动作的相似性进行转场(如图 4-28)。

图 4-28 《罗拉快跑》

在利用运动转场的技巧中，人物的出画、入画是转换时空的一种重要手段。在表现大幅度空间变化时，比如，从生活区到工作区，从一个城市到另一个城市，经常可以让人物从前一镜头走出画面，再从另一镜头中走入画面，这时空间已实现了转换。有时，也可以前一镜头人物出画，后一镜头人物已在画中，从逻辑关系上衔接起两个镜头、两个时空。一般情况下，出画代表着暂时结束，入画代表着新的开始。如电影《东京物语》中，前一场景是初到东京的老两口晚餐后与大儿子和儿媳道别回卧室，从左侧出画，大儿媳送公婆至走廊，从右侧出画；后一场景是老两口从左侧入画进入卧室（如图 4-29）。

图 4-29 《东京物语》

除了主体的运动，摄像机本身也有着丰富的运动形式，如推、拉、摇、移、跟、升、降、虚、晃、甩，以及各种运动形式的综合运用等。这些运动就如同人用眼睛观察和审视事物，可以从一处转向另一处，也可以从外部进入内部，从低处升至高处。如果在前期拍摄中就能埋入一些伏笔，进行充分的考量和设计，就可以利用这些运动来显示空间的调度关系。

---

**案例 4-9　　　　　　摄像机运动转场**

电影《霸王别姬》中利用动势转场及其他手法的配合实现了两次转场。一是镜头从左摇向右，落幅以童年小豆子为结构中心淡出，再淡入一个从右摇向左的镜头，起幅以少年小豆子为结构中心，利用主题位置相似因素，配合"力拔山兮气盖世"的京剧唱腔，实现了由童年向少年时代的过渡。二是紧接着上一个在河边从右摇向左的吊嗓镜头，切换了一个在室内从左摇向右的吊嗓镜头，利用镜头的左右横摇实现了室外向室内的过渡。4 个镜头的拍摄主体相同，动作相似，都是背着手吊嗓的画面，前两者之间实现了较大段落的转换，后两者之间实现了较小段落的转换。虽然在普通的镜头组接中，左右横摇的镜头反复组接会带来一种"刷墙"的感觉，应是比较忌讳的一种方式，但用在这里，配合淡出淡入的技巧和声音转场的技巧，反而觉得巧妙得体，自然顺畅（如图 4-30）。

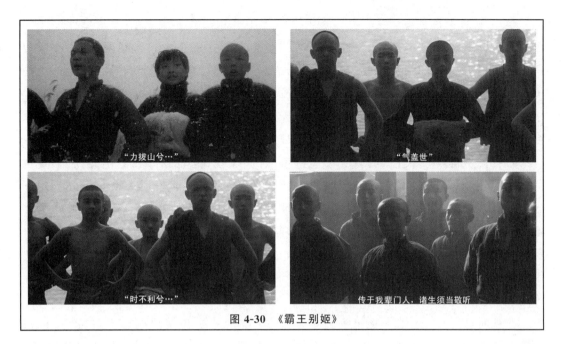

图 4-30 《霸王别姬》

## （六）利用特写

特写是一种精神刻画性镜头，具有强调画面细节，引导观众进入人物内心，凝聚观众注意力等作用。由于特写镜头的环境特征不明显，画面效果又具有新奇感、显豁性和冲击力，所以利用特写进行转场，可以在一定程度上弱化空间感和方向性，使观众在凝神的瞬间忽略时空转换的跳跃感。通常前面段落的镜头无论以何种方式结束，下一段落的首个镜头都可以从特写开始。

### 案例 4-10　　　　特写转场

在电影《霸王别姬》中，前一场是伙伴们在戏班踢腿练戏的画面，后一场是小豆子感动于小石头为自己跪地受罚的画面。转场就由小豆子在窗前的脸部特写完成。虽然踢腿练戏的动作和小豆子的脸部特写在内容、动态、结构等方面毫不相称，但也不会使观众觉得唐突或不适，因为小豆子的脸部特写瞬间就已牢牢抓住了观众的注意力。这是特写转场的典型应用（如图 4-31）。

图 4-31 《霸王别姬》

### （七）利用景物镜头

景物镜头又称空镜，指不含主要人物的镜头。景物镜头大致包括两类：一类是以景为主、以物为辅，如河流纵横、群山连绵、浓荫匝地、彩霞满天等自然风光，用这类镜头转场既可以展示不同的地理环境、景物风貌，又能表现时间和季节的变化。另一类是以物为主、以景为辅的镜头，如老旧街道、壮观建筑、飞驰车辆、各式雕塑等人文风物，也包括家具、字画、盆景等室内陈设和微缩景观。

景物镜头能够交代地域特征、季节特点、时代风貌，也能修饰和美化画面，形成留白和不同意境，同时具有丰富的比喻和象征意义，能够婉转地表达人物心情和人生况味。写景状物、借景抒情是视听语言的一种重要表现手段，而将景物镜头用来作为转场镜头时，不仅可以弥补主要素材在情绪传达上的不足，为抒发情绪提供更广阔的空间，为延伸意义提供更丰富的联想和想象，还可以引发高潮情绪，使前一段落的情绪积累得以有效爆发，或者舒缓激烈情绪，使前一段落浓郁的情绪得以延展、平和，从而转入下一段落。

在视听作品中，运用景物镜头转场是很多的，尤其是在间隔两个大的段落时，景物镜头能发挥独有的作用。如《天使之城》中，赛斯由天使变成人后与玛姬初次缱绻。一个含蓄的木墙双影之后，用景物镜头由室内过渡到了外景（如图 4-32）。

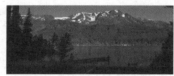

图 4-32 《天使之城》

### （八）利用主观镜头

主观镜头是借屏幕中人物的主观视点而拍摄的镜头。用主观镜头转场就是按上下镜头之间的逻辑关系来处理场面转换问题。比如，前一镜头是人物回首顾盼，下一镜头就要接他所看到的场景，也可以利用错觉接完全不同的事物、人物，诸如儿时玩耍的庭院、千里之外的父母、正气得暴跳如雷的上司等。下一个段落就可以由此开始。一般情况下，上一个镜头和下一个主观镜头之间在内容上要有因果、呼应、平行等逻辑关系，才能实现顺理成章的转场过渡，否则会使观众感觉生硬或造成歧义。

 案例 4-11　　　　　　　　主观镜头

电影《柏林苍穹下》中有大量主观镜头，以柏林两位守护天使的视角，有时在空中俯瞰整座城市，有时沿着街道、社区缓缓前行，有时围绕在某个人的身边，一边注视一边聆听。这些主观镜头如天使之心一样悲悯、和缓、凝重，具有很强的代入感。片中也有很多孩子、老人、病者看见天使的主观镜头，无论他们在高高的塔

顶还是环绕身边,这些"看见"里都包含着一种会心会意、与神对话的感觉。这些主观镜头中有一些就起到转场作用(如图4-33)。

图4-33 《柏林苍穹下》

(九)利用声音

利用人声、音乐、音响等和画面的配合也可以实现顺畅乃至精妙的转场效果。

最常见的声音转场是利用解说词承上启下的作用和与画面的紧密配合、相辅相成,来贯穿上下镜头的意义,实现时空及意义的转换。这是电视剪辑的基础手段,也是转场的惯用方式。我们还常见到创作者有意识地把上一镜头的声音延续到下一镜头的起始处,或者让下一镜头的声音提前进入,或者把前后镜头声音的相似部分进行叠化处理,都可以发挥声音的吸引作用,减弱画面切换的跳跃感。这是因为声音过渡的和谐性有助于加强画面过渡的顺滑感,形成人接收信息的一种联觉机制。如电影《铁皮鼓》中,把前一个镜头纳粹党徒在收音机里演讲的声音与后一个镜头纳粹党徒在现场演讲的声音叠化在一起,很好地实现了场面转换。

声音的呼应关系有助于实现大幅度的时空转换。比如电影《紫色》中,上一段落夏普父亲不同意他结婚,最后镜头是已怀孕的未婚妻在门口大叫"夏普",夏普正面对父亲犹豫,不敢回头应答;下一段落开始,夏普回头应答"我同意",此时已在婚礼上,孩子也已出生了。一喊一答,加之回头动势,错觉带来了戏剧性效果,实现了转换时空的目的。电影《克莱默夫妇》中,前一个镜头是克莱默在拨打电话,与后一个镜头电话铃声响起叠在一起,实现时空转场。类似的手法也可以应用在新闻节目、调查性节目中,如记者提问同一问题后,采用不同对象的回答,可以利用回答中的呼应关系连

接不同的时空,甚至剪辑出观点交锋的效果。

利用声音的巨大反差,也可以加大段落间隔,加强节奏感。其表现常常是某声音突然戛然而止,镜头转换到下一段落,或者后一段落声音突然出现或增大,促使人们关注下一段落。比如,上一段落是一个人在家安静地学习,下一段落是热闹的足球场上的比赛,突如其来的比赛现场的嘈杂声直接反映了另一段落性质,镜头就可以直接切入球场比赛。

总体上看,技巧转场一般适合于用在较大段落的转换上,容易形成明显的段落层次。无技巧转场则更多地用于相对较小的段落层次之间的场面转换上。转场方式还有很多,比如利用情绪转场,利用字幕转场,利用内容和情节上的呼应关系转场等。这些方式本身没有优劣之分,也无高下之别。只要是适合作品体裁、题材和风格样式,能够清晰表达作品思想内容,形成流畅舒适的审美体验,实现时间、空间及情节、意义转换效果的方式,都是恰当可行的。无论是使用特技连接的技巧转场还是直接切换的无技巧转场,前提都是要结合作品内容,遵循各种方式的表现特点,精准恰当地把握剪辑语言。

## 第四节　视听作品的结构

视听作品的结构,是视听创作最重要的艺术形式之一,是构成作品风格的要素。

结,意为结绳;构,本指架屋。合二者原意再引申开来,结构指的就是事物的具体组织方式,或称布局。李渔在《闲情偶寄》中曾说:"至于结构二字,则在引商刻羽之先,拈韵抽毫之始。如造物之赋形,当其精血初凝,胞胎未就,先为制定全形,使点血而具五官百骸之势。"[①]对于视听语言来说,明确结构也正是为整个视听作品"制定全形、点血成人"的工作。将一堆杂乱的素材毫无章法和次序地罗列在一起时,只能是一盘散沙,或一群乌合之众,而一经严谨构思、巧妙安排,明确其相互关系,赋予其逻辑次序,将所有的素材、情节乃至细节安放在恰如其分的位置上,就将成为一个活的肌体和灵魂。

简单地说,"作品结构"指的就是视听作品的整体布局情况和段落层次安排的具体样态。而"结构作品"指的就是围绕主题,把所选取的素材和内容逻辑地、艺术地组编搭配起来,使之成为一个有机的整体。从形式与内容的关系看,视听形象的内容是特定结构中的内容,离开这个结构形式,内容也就无所依附、无法存在,所以结构既是显在的作品形式,又是内容的有机组成部分,结构自身可以作为"有意味的形式"而直接参与到内容的组织中。从创作环节上看,结构是已具雏形的内容和尚无细节的形式,是内容与形式之间的过渡地带。因此,剪辑中结构的把握和处理既总关全局又事

---

① 李渔著,杜书瀛评注.闲情偶寄[M].北京:中华书局,2007:7.

涉具体,既是形式要素的提前谋划,又是内容要素的有序安排,兼具战略性与战术性。

**一、结构的依据和要求**

视听作品的结构形式通常要做到完整统一、严谨精致、自然流畅、新颖生动、和谐均衡。这就要求结构形式的确定,首先要根据题材和风格表现的需要框定其体量和类型;然后再根据主题和人物塑造的需要搭建其框架和关系;最后要根据情节发展、时空变化和声画关系等的需要去组织和安排具体材料,运用各种手段和方法将诸多要素合理、有机、完整地组织在一起,形成一个统一的视听整体。

（一）结构的依据

从总体上说,结构的确立必须首先考虑作品的主题和人物塑造。

"电影剧本安排题材、人物、情节的方法是多种多样的。它甚至有些像转魔方,结构可以是千变万化的。当然,变化再多都要有一个原则'结构为主题服务'。"[①]对于各种类型的视听艺术创作来说,主题无疑是作品的统帅和灵魂,是行动的纲目,是表达的重点,必然地对结构起着主导作用。结构是基于主题之下的结构,是对人文价值的理解形态和对社会问题的阐释方式。创作中只有明确了主题,才可能确定表现这一主题的结构;同时也只有确立了适于表现某一主题的结构,才可能准确、充分地揭示出这一主题的全部内涵。因此,视听作品的结构必须服从和服务于主题的需要。

同时,塑造鲜明生动的人物形象是结构的中心问题,是作品的目标和着眼点。视听作品必须着眼于典型形象的塑造,即紧紧围绕着人物成长经历、性格特点及与其他人物之间的关系和矛盾冲突去安排作品的总体结构。因此,结构的确立也必须服从和服务于人物塑造的需要。可以说结构的最终目的就是为了突出主题和塑造人物形象。

在此基础上,视听作品所要展现的时间与空间关系,事物发展的逻辑规律,创作者对事物的认识过程及作品中人物的意识流动也可以成为结构作品的有力依据。

1. 以时间与空间元素为依据

无论结构形式怎样千变万化,如果深入其内部,就不难发现,归根到底作品的结构无法脱离时间和空间这两大元素的制约。

时间的推移是安排结构的首要依据。从目前人类对时间的普遍感受来说,事物的发生发展总是在一个线性的时间流程里进行。视听作品完成叙事、造型等任务,首先就可以遵循时间的先后次序,依据时间的推移来安排层次段落和情节内容。具体说来,从历史进程上,可以是王朝更迭、时代兴衰;从人生成长上,可以是从童年、青少年走向中年、老年;从自然季候上,可以是四时交替、日月递照;从事物发展上,可以是从初露端倪到显现荦荦大端,再到落幕收场。过去、现在、未来,所有事物发展的历时

---

[①] 苏牧.荣誉[M].北京:人民文学出版社,2007:331.

性过程都像一根红线一样,将内容——贯串起来,有序地展现给观众。

空间的变换也是安排结构的重要依据。围绕某一特定目的,把彼此相关联的、在不同空间内发生发展的事件按一定顺序组织起来,从不同角度、不同层次、不同距离上表现同一个主题。这种空间结构可以是由远及近、由表及里,也可以是由小到大、从头到尾,按照一定的次序,有条不紊、主次分明地组织起全部材料。

更多的时候我们需要把时间元素和空间元素综合起来考量,以时间推移为经,以空间展开作纬,把同一时间同一空间、同一时间不同空间、不同时间同一空间或不同时间不同空间所发生的事件紧凑地交织成一个立体结构网络。这时格外需要我们交代好来龙去脉,处理好轻重缓急,规划好详略分合。

2. 以事物发展的逻辑为依据

时间空间因素之外,布局谋篇的重要依据就是事物发展的普遍逻辑。也就是说,要从生活本身出发,尊重事物发展的主客观规律,以作品所反映的现实生活为依据,使整体结构的安排符合生活真实。

事物的发展总是遵循着一定的客观规律,事物和事物之间、事物发展的不同阶段之间总是存在着一定的逻辑关系,如并列关系、因果关系、转折关系、递进关系等。以并列、交叉、转折、递进、分合、对比等方式安排结构,就可以客观展现事物之间的内在联系,以生活真实来奠定艺术真实的基础。

3. 以创作者认识的发展为依据

客观事物有其自身发展的普遍规律,也就是说视听艺术的表现之物是鲜明而具体的。但创作者对客观事物的把握总是有一个由模糊到清晰、由不确定到确定的认识和感受过程。通常这个过程会由浅入深、由表及里,伴随着去粗取精、去伪存真的思维活动,也伴随着独特细腻的心理感受。可以说创作者对客观事物的认识因人而异,具有独特的致思理路和情感脉络,其路径、观念、情意、旨趣等都具有展示的价值。在客观事物的发展与主观认识的升华之间,既可以发掘出丰富的意蕴内涵,也可以碰撞出精彩的表现形式。因此,创作者对事物的认识过程和思维流程,可以成为某些题材很好的结构依据和切入角度。

以创作者认识的发展为依据,其实是一个主题不断深化、作品力度层层加强的过程,也是一个不断开掘新内容、新观点,不断展现新发现、新体会的过程,因此需要创作者的思想认识不仅具有一定的条理性、逻辑性,而且要严谨周密、清晰顺畅,并具有独特性、创造性,这样才能以人格化、个性化和带有人际交流感觉的组织结构,带引观众层层深入地进入作品的叙事说理、抒情论议之中,深刻理解作品的思想内涵。

4. 以作品中人物的意识流动为依据

随着社会生活的极大丰富与人们思想意识的多元化和复杂化发展,同时随着各种艺术形式的日臻成熟和人们审美经验的极大拓展,创作者们更多地将注意力和切入点放在个体的人的意识表象下,注重表现人内在的各种层次的自我意识和情绪情

感,并由对个体潜意识的探求进一步深入到对深层集体意识和集体无意识的探求及表现。关切点的变化和思维方式的变化带来了作品结构方式的变化,视听作品的结构再也不是情节冲突和因果关系为基础的线性叙述方式了,也不再是首尾闭合、中间一环套一环的故事性结构范式,而是越来越多地以意识流动作为结构的依据,以时空交错的立体网络作为结构的基本方式。

这种依据人物的心理活动和意识流动而设计的结构,将过去、现在和未来交织穿插在一起,追求表达上的主观性和心理性。它使用时空跳跃和情节交错的逻辑表现而不是线形的叙述方法,属于人物思维、情感的逻辑本位而不是时空本位或情节本位。人物心境的变化和意识的流动成为基本动因,对过去的回忆,对现在的感受,对未来的想象,都会以超时空的闪回、插入、变形等方式灵活安排在整体框架中。本质上,它仍然遵循事物发展的内在逻辑,但由于作品中人物(其实相当于创作者)心理因素的介入,而带有了更多的主观色彩、个性特点和不确定因素,使这种带有意识流特点的结构方式有时会显得支离、扭曲、凌乱或不完整。而更多时候,它会与传统结构方式结合起来,以局部嵌入的方式,使作品结构具有内生性品质,在表现力上增加灵性色彩和个性魅力。

(二) 结构的要求

一般情况下,视听作品的结构分为两大层次:一是整体布局,即对作品系统和整体形式的把握,首尾与高潮的设计,使作品上下贯通,结构完整;二是内部构造,即作品系统内各部分的构成和转换,各要素的搭配和排列,使作品层次分明,过渡自然。综合而言,对结构的把握有如下要求。

1. 完整统一

完整指的是结构的饱满匀称、首尾圆合。统一指的是结构的格调一致、和谐贯通。结构应该是一个有头有尾、完整统一的有机体,各部分内容要安排得匀称、齐整而有次序。叙事作品一般都有头有尾,中间有若干相关联的情节,并由一条或多条线索贯穿起来,比较容易形成清晰完整的架构。非叙事作品则经常要把一些不完整的、片断的材料组织在一起,按一定的逻辑关系或认识顺序排布其次序,形成一个有机体,因此更需要对主题的明确把握和思路的连续贯通,尽力避免材料零乱残缺、思路混沌不清、因果关系交代不完整、前后风格有割裂现象。通过对主题的深刻理解和材料的精心安排,在结构上要力争做到各部分的比例关系分配得当、有详有略;情节和细节的设置前后关照、有呼有应;首尾的设计和高潮的处理符合统一基调、出奇制胜。这样才能用完整统一的结构形式带给观众以鲜明的脉络、均衡的美感、和谐的韵律、浑然一体的效果。

2. 严谨精致

严谨指的是结构的严密审慎、无懈可击。精致指的是结构的精巧别致、工整细腻。结构之法也如炼字锻句一样需要精细地淬炼提升。总体上的完整均衡、统一和

谐之外，还要做到线索清晰、层次分明、详略得宜、前后呼应。视听作品引人入胜的力量主要来自它的内部和深层，即它所反映的生活内容的本真性和它所塑造的具体形象的典型性。在结构上我们可以草蛇灰线、伏脉千里的巧设伏笔，也可以欲擒故纵、疑窦丛生地设置悬念，但都需要在一定的逻辑框架内，遵循主题、人物、风格的先在规定性，避免杂乱无章、生硬唐突，切忌颠三倒四、漏洞百出。要通过精细严整的思维方法和一系列结构手段，使各个部分之间紧密关联并能够相互依赖、彼此照应，使整个作品成为详略得当、布局合理、线索分明、层次清晰的艺术整体。

3. 自然流畅

自然指的是结构的顺理成章、行止自如。流畅指的是结构的过渡顺滑、行进无阻。视听作品的创作在时空处理、场景布局上有很大的自由度，可以不受现实时空的限制，也可以极尽想象地独创特殊事物和超验感受。尽管如此，在剧作结构及情节结构的安排上，仍然要以朴实自然为基准，以生活真实、艺术真实、心理真实为依循，尽量避免结构上为形式而形式的主观随意性，避免牵强附会、生硬拼接。艺术的创造常有"心不欲然而笔使之然"的客观强制性，结构之法也存在着"常行于所当行，常止于不可不止"的势所必然，因此要遵循事物的内在规律，协调好主客观之间的对立和差异，在结构安排上自然而不做作，朴实而不雕琢。层次和段落之间要有顺承性，衔接紧密、过渡畅达。情节和细节的安排要有呼应性，种因得果、生动真实。结构的整体感觉要如行云流水、芙蓉清涟一般。

4. 新颖生动

新颖指的是结构的推陈出新、富于创意。生动指的是结构的活泼灵动、生机焕发。借鉴、模仿固然是艺术创作的重要途径，但突破传统、求新求变更应该是艺术家长远的追求，是艺术创造力的源泉。一部好的视听作品从内容到形式都应该有自己的个性特点、有自己的新知新见，这样才能准确地传达事物本质、建构合理的艺术想象。视听创作题材广泛，手法多样，结构安排也应是新意迭出、变化无穷的，不能一成不变地模仿或套用他人模式，甚至也不能一味重复自己、故步自封。结构的具体处理上也要体现一些因应灵活的变通、随缘适变的机巧，处理好长短、详略、张弛、起伏之间的辩证关系，使起承转合之间颇具奇思妙想，使整个作品显得生气灌注、生机盎然。

## 二、视听作品的结构样式

视听艺术从诞生发展到今天，其结构样式已经从最初单纯的纪实性片段发展到现在的多线索交叉、多时空转换、多视角变化的多元状况，产生了很多新的组织方式。不同题材和内容都能找到最适合自己的结构样式，而相同题材和内容也能在不同的创作者手中被赋予不同的结构方式。结构方式的多样性反映出更多的视听思维规律，是视听艺术趋于成熟的标志。

分类标准不同所划分的结构样式的种类也一定不同。按照叙事时空的变化可以

分为时空顺序式和时空交错式;按照情节和线索的安排可以分为单线结构、网状结构、平行结构、环形结构等;按照结构所呈现的美学特征可以分为戏剧式、小说式、散文式、综合式等。简而述之,我们从叙事类作品和非叙事类作品的角度,把视听作品的结构形态做如下区分。

(一)叙事类作品的结构样式

1. 单线条叙事

(1)顺序式。

顺序式是沿着单一的线索,按照时间流程、空间布局或事件的因果关系进行叙事的结构样式。除了时间和空间的秩序上是按照某种方式连续铺展的,在情节的叙述上也是按照事件前后发展呈现的逻辑关系。这里的逻辑关系可以是矛盾冲突的激化,也可以是人物情感的转化,还可以是自然时空的变化。这种结构样式一般不打破时间流程,空间处理上也依次依序,因果关系比较简单、直接,且环环相扣,给人一气呵成的感觉。

(2)倒叙式。

倒叙式是将事件结局、高潮部分或发展部分移至叙述的开端,起到强调、渲染或设置悬念的作用,然后再按时间或空间顺序依次叙述。这是顺序结构的一种特殊形态,往往通过人物的回忆来展开故事,在时间的向度上表现为过去时态,但就回忆部分所叙述的故事则依然是采用顺序方式来进行的。

(3)插叙式。

插叙式是在顺叙的过程中,插入不同时间流程或空间场景中的片段,然后再回到原来的顺序结构中。所插入的片段,可以是过去的事件,也可以是未来的想象,可以短到一两个镜头,也可以长到几个场景甚至几个段落。所插入的内容能够起到交代背景、解释动机、揭开悬念、拓展时空等作用,是总体叙事链条上必不可少的环节。

(4)补叙式。

补叙式是整个顺序式叙事完成后,在作品的末尾补充交代相关背景、后续发展情况或未来预期等。在时间和空间上,补充的部分与前面的叙事形成一定间隔,同时能够很好地拓展叙事时空,丰满主题和人物。

2. 多线条叙事

(1)时空交错式。

时空交错式是打破现实时空的自然顺序,按照特定的艺术构思和心理逻辑,将不同时间和不同空间中存在的人物或事件交叉组接在一起,以此组织层次段落推动情节发展的叙事方式。在时间上,可以将过去、现在、未来交织在一起;在空间上,可以将室内室外、城市乡村、陆地海洋、天上地下、真实场景与虚拟场景交织在一起;在心理时空上,可以将回忆、联想、梦境、幻觉等超时空体验穿插在现实感受中,形成复杂多变的时空关系,造成独特的叙述方式。其中,套层式结构是比较独特的一种时空交

错式结构。它往往设置"过去"和"现在"两个时空,将两个独立时空的叙事交织在一部作品中进行平行或交叉的展现。实际上就是以戏中戏、片中片的方式,将两个具有内在相关性的故事组织在一起,旨在结构出一个多视点、多层次展现作品深层寓意的框架,使叙事丰富且充满变化,内涵意蕴相得益彰。有时甚至还会出现更多的套层结构,各条线索相互交织,相互渗透。不同时空的叙事呈片段式交叉行进,互有渗透、互有隐喻,形成参照、映衬、引申、对比、补充等效果,彼此推动故事情节向前发展。

### 案例 4-12　　　　　套层结构

电影《法国中尉的女人》是典型的套层结构。"过去时空故事和现在时空故事,它们是在各自层层递进的同时,二者又相互衬托、相互呼应。影片既平行地展开两个时空的叙事,同时,两个叙事又互相衬托、巧妙呼应。两个时空的故事若即若离,实际上是貌合神离。这样做的结果,不仅会使故事丰满并富于变化,更重要的是它能更有力地表现影片丰富的内涵和主题。"①(参见表 4-1,表格左边为过去时空的故事,右边为现在时空的故事。)

表 4-1 《法国中尉的女人》套层结构

| 电影拍摄现场,安娜扮演萨拉走向大海。时空由 19 世纪 80 年代过渡到维多利亚时代 ||
|---|---|
| 查尔斯向欧内斯蒂娜求婚 | 迈克与安娜晨睡,安娜乘车去剧组 |
| 萨拉失业,被推荐到波坦尼夫人家;查尔斯在海边初见萨拉,为之倾心 | 迈克与安娜谈论维多利亚时代的妓女 |
| 查尔斯与农场主议论萨拉,并再遇萨拉 | 迈克与安娜排演"萨拉摔倒"一场戏 |
| 萨拉摔倒,与查尔斯散步交谈;萨拉递纸条约查尔斯;两人晚上在教堂墓地见面 | 安娜与迈克睡在旅馆,梦中喊出丈夫名字 |
| 萨拉被辞退;查尔斯与萨拉谷仓相拥 | 安娜告诉迈克要去伦敦见丈夫 |
| 查尔斯资助萨拉,两人小旅馆相会,发现萨拉是处女 | 迈克送安娜上火车 |
| 查尔斯取消婚约;萨拉离开旅馆 | 迈克打电话到安娜住处,安娜丈夫接电话 |
| 律师帮助查尔斯寻找萨拉 | 安娜到商店买衣服 |
| 律师读报纸 | 安娜镜前试衣 |
| 欧内斯蒂娜父亲迫使查尔斯在保证书上签字 | 安娜出商店乘车离开 |
| 查尔斯寻找萨拉,未果 | 安娜夫妇等人到迈克家做客 |
| 三年后查尔斯与萨拉重逢,终成眷属 | 剧组举行关机舞会,安娜与迈克分手 |

---

① 苏牧.荣誉[M].北京:人民文学出版社,2007:141.

(2) 团块缀合式。

团块缀合式是作品在整体上并没有贯穿始终的中心情节,而是将几个各自独立的故事或没有线性因果关系的故事片段连缀和叠加在一起,形成一个完整的视听作品的叙事方式。因此这种结构也被称为"搭积木式""冰糖葫芦式"或"团块式"结构。更具体地划分,这种缀合式结构可以是前面出现过的人和事以后就不再提起,而后面将出现的人和事在前面又没有任何伏笔的单视点结构(如《城南旧事》),也可以是多个人物分别从自己的感受和经历出发,观察或参与同一事件的多视点结构(如《罗生门》),还可以是同一组人马、同一个故事从头再来的重写式结构(如《罗拉快跑》)。整体结构中所缀合的每一个团块并不要求与其他团块或片段存在因果关系,也就是没有统一、连续的情节线索来贯穿故事,没有上承下延的必然因果或逻辑关系,但它们之间的关系需要由某一个主题统领,由某一个人物贯穿,由某一种思维或理念管带,或者由某一种风格或基调集纳,实际上存在着一种非线性因素的逻辑来维系。

(二) 非叙事类作品的结构样式

1. 并列式

并列式是将所有材料横向展开,平行、并列地组织在一起的结构样式。并列式的各个材料看起来是各自独立、自成一体的,其实际是紧密相关、不可分割的一个整体,它们从不同的角度、不同的侧面揭示生活和社会现象,传达创作者观念和思想。因此,材料选取的角度要统一,不能彼此包含或交叉,也不能相互矛盾或重复。选择和设计并列式结构的每个部分时,要注意所有的材料之和能够涵盖或阐释主题思想。各并列项之间的关系,要区分轻重、主次、先后等因素,在分布安排时要注意材料的顺序和分量。并列式结构具有一目了然、清晰全面的优势,能使内容得以广泛展开,同时使结构形式具有精练严谨的特点。

2. 对比式

对比式是把两种相互对立又相互关联的内容组织在一个整体里,利用对比和冲突提高各部分的自身价值的结构样式。在内容上可以有正反对比、新旧对比、哀乐对比、贫富对比、传统与现代对比等;在形式上可以进行前后对比、平行对比、整体对比、片段对比等。内容对比要具有可比因素,能通过比较突出两种事物或同一事物两种属性之间各自的特点,挖掘并升华其思想内涵;形式对比条理要清晰,内部安排要自然、合理,不可牵强附会。

3. 递进式

递进式是在纵向上组织材料,将所有材料按其逻辑关系和分量轻重依次展开的结构样式。这种结构形式通常用在带有议论性质的专题片中。在阐述中心论点时,各层次、段落之间的关系是环环相扣、逐层深入的关系,前一部分是后一部分的基础,

不能随意调换或穿插。递进式结构往往遵循着从现象到本质、从原因到结果、从一般到特殊、从具体到抽象等次序对材料进行纵向开拓、步步推进,一层比一层更深入地揭示作品的内涵,使主题得到深刻阐发。每一层材料之间呈现出一种先后有序、环环相扣的结构美,逻辑上呈现出由浅入深的阶梯性思维过程。它比并列式和对比式更能体现思维的缜密、逻辑的严谨,同时也更具有个性化色彩。

4. 总分式

总分式根据主题需要,先用一个较短的段落总领全片,概要交代或说明作品的题旨与核心,然后对所涉及的内容进行分头表述,可以是按照时间演进的连贯式分述,也可以是时间性不强而逻辑关联较强的并列式分述。分述中若干并列的材料内容既具有较强的独立性,不是交叉或从属的关系,又与主题密切相关,能够从不同侧面深刻揭示主题。这种结构有三种具体方式,先总后分式、先分后总式和总分总式。无论哪种方式都能给人以清晰的脉络感,鲜明的形式感。

5. 板块式

板块式是围绕一个主题,把能够反映这一主题思想的不同材料按一定次序组织在一起,形成一种典型材料的集合。所选择的材料必须具有一定的典型性,能从不同侧面反映出一个完整的主题。每个典型材料对表现主题有自己独特的价值,材料之间具有互相印证互相补充的关系,避免千篇一律、简单堆砌。相关材料的分量和价值具有均衡性,每个材料具有相对完整性,能够形成一个自足的意义系统。材料与整体之间具有点和面的关系,每个典型材料内部也包含点和面的关系。

---

**案例 4-13　　　　　　非叙事作品结构**

电视纪录片《大国崛起》第三集《走向现代》讲述的是与欧洲大陆隔海相望的英国如何逐步崛起而成强国。其结构基本呈现总—分—总的特点,在中间分述部分又采用倒叙手法和递进方式,由1588年英国在与西班牙无敌舰队的海战中大获全胜说起,展现英国君主制早期的辉煌,继而回溯整个封建制的政治传统,阐明了从中世纪走向现代社会的过程中,强有力的君主制、君主立宪制如何成为关键因素,促使英国抢占先机,一步步走向了世界舞台的中心位置。整个结构条理清晰而又环环相扣、过渡自然、首尾呼应,给人以完整、均衡、清晰、严谨的印象。(参见表 4-2《走向现代》的结构)

表 4-2 《走向现代》的结构

| 英国概况 | 地理位置、面积、人口等自然概况 | | | 总 |
|---|---|---|---|---|
| | 英国的历史地位 | | | |
| 英国崛起的过程及原因 | 君主制统治使英国走出成为大国的第一步 | 英西之战与早期辉煌 | 原因：宗教、军事，尤其是利益。伊丽莎白一世发展海洋贸易，支持德雷克航海，抢走西班牙利益 | 分 |
| | | | 结果：英舰以弱胜强。英国以强国姿态进入霸权之争 | |
| | | | 伊丽莎白一世统治特点 | |
| | | 君主制的建立与传承 | 威廉一世建立起英国的封建制 | |
| | | | 约翰王由于盘剥贵族和市民而遭到讨伐，签订《大宪章》 | |
| | | | 议会的出现 | |
| | | 伊丽莎白一世的统治：维持《大宪章》，创造稳定宽松的社会环境，用君主制把英国带入强国之列 | | |
| | 君主立宪制使英国完成向现代社会的转型 | 查理一世解散议会，英国革命爆发，成立共和国。英国走出中世纪 | | |
| | | 克伦威尔独裁，解散议会 | | |
| | | 詹姆斯二世继位，统治失败。贵族精英进行"光荣革命"，威廉夫妇由议会授权，共任国王 | | |
| 英国崛起的结果 | 从 1588 年到 1688 年，一面调整制度，一面实施扩张，在人口、商业、手工业，尤其是对外贸易等方面不断崛起 | | | 总 |
| | 与当时世界主要国家形势的对比，英国抢占先机，走进现代文明的入口 | | | |

### 三、结构的处理技巧

结构之法受不同因素的影响和制约，具有多种多样的可能性。在具体的排兵布阵之前有两项工作要先行处理，一要理清思路，二要立定格局。所谓思路就是致思的路径，也就是在所立之处和所抵之处中间创榛辟莽，开出道路。先要明白作品的总体风格和基调是什么，结构所要达成的目标是什么，有多少素材可以依凭，有几个关节点必须突破，人物的关系、情节的走向、意义的分合具有怎样的内在规定性等。这一切了然于胸后，才会厘清主次，有所取舍，进入到对结构的具体设计中。所谓格局，即作品的间架、轮廓、大纲，也就是整体布局。格局之功用，"若筑室之须基构，裁衣之待

缝缉矣"。① 这是对整体结构的把握,目的是使作品前后一贯、完整统一。在此基础上,还需要重点处理好以下几个部分。

### (一) 安排好层次、段落

层次、段落是事物发展的阶段性以及人们认识事物、表达思想的深入性在结构中的具体表现。层次指相对完整的较大的意义单元,段落指相对完整的较小的意义单元。几个不同的自然段落可以构成一个内容层次,不同层次按照一定的顺序组织在一起就形成一个完整的结构形态。

选择恰当的方式安排层次、段落是为了交代好事件的来龙去脉,解决好意义、内容的分合关系,处理好局部与全体、观点与材料、情节与内容的总体关系。通过层次和段落的具体安排能给观众以明晰的线索、易于把握的结构形式,并形成铺垫和积累的效果。因此,需要具有较强的逻辑思维能力和整体驾驭能力。

通常层次、段落的划分会根据内容、情节的发展,根据时间、地点的转换,根据动作、节奏的变化来进行。层次和层次、段落和段落之间既有显著的分隔性,又有紧密的联系感。所以,安排层次、段落要紧密结合上述因素,注意整体布局的均衡和前后的照应,处理好各部分内容之间的逻辑性和形式上的间歇性。

### (二) 处理好情节和细节

层次和段落都是由具体的情节和细节构成的。从实践的角度考察,情节和细节既是结构的有机组成部分,属于作品形式的要素,更是人物性格的外化形式,故事本身的构成方式和主题意义的基本载体,属于作品内容的要素。

叙事性作品往往有着或单纯或复杂的情节,而情节又由许多"情节点"组成,"情节点"中就包含了一个个完整的细节。几个"情节点"组成一个情节段落,几个"情节段落"组成一部完整的作品。传统的叙事作品,情节的推动往往依赖于偶然与巧合,外部动作的设计十分重要。而现代的叙事作品,情节的推动一般不依靠外部的力量,而着重依赖于人物的动作和细节的设置,情节的编排往往和人物的心理线索及其发展变化有密切关系。非叙事性作品情节的作用就相对弱化,但细节的功能却格外凸显。行为的细节、心理的细节、语言的细节、场面的细节等往往能起到点化作用、积累效果,构成形式的张力和内容的魅力。

处理情节贵在内容发展既在情理之中,又在意料之外。情理之中是艺术真实的要求,意料之外则是艺术魅力的显现。故事和情节之间有着天然的密不可分而又不相等同的关系,故事是笼统的情节,情节是具体的故事。在将一个笼统的故事转换成具体的情节时,首先要设定一个叙事的目标,交代好环境和背景,然后要精心设计一个个情节的落点,并使之一环套着一环,沿着特定的逻辑关系不断推进。推进的过程中不能直截了当、浅露直白,而要起伏错落、宛转延宕。这时,冲突、转折、悬念、细节

---

① 刘勰.文心雕龙解说[M].合肥:安徽教育出版社,1993:842.

等就成为情节链条上宝贵的吸引力要素和动力来源,要格外做好这些元素的设计和处理。

处理细节贵在真实。好莱坞有句名言,情节上越是虚构,细节上越要真实。细节的处理要符合人物性格特点,符合生活真实和逻辑真实,符合画龙点睛、以少胜多的美学规律。要在关键处出彩,而不是不分轻重地随处滥用。如果说情节铺垫中需要惜墨如金,那么细节点染处就要泼墨如土,细腻刻画,精致描摹,以近景、特写等景别手段,人物正反打镜头的反复对接,慢速升格镜头、定格镜头的运用,长镜头的紧跟不舍等等,制造强烈的渲染效果和强调作用。

(三)设计好开头、结尾和高潮

开头、结尾不仅事关结构的完整性,同时奠定整个作品的基调,形成引人入胜的吸引力和诱人遐思的收束感,因此是结构处理的重中之重。

好的视听作品必须要有一个好的开头,新鲜开启、生动引领才能促使观众层层深入地走进作品。开头的风格可以各具神韵,或精巧如凤首,或磅礴如开山,或隐晦悬疑如暗云藏月,或直白显豁如日在中天。开头的方式更是多种多样,既可以开篇显其目,直截了当地进入核心内容,接触问题实质,引发观众思考;也可以曲径通其幽,由远及近地先交代背景、烘托气氛,再展开内容、切入主题;还可以采用抒情、寓意等方式,以强烈的视听冲击或含蓄的比兴手法,达到开启全片、吸引观众的目的。

结尾不仅要与开头有所呼应,均衡和稳定整体结构,而且要形成明确的收束感,形成"曲终收拨当心画"的力度和韵味。俗语所言"编筐编篓,全在收口"十分生动地说明了结尾的重要意义。作为全片的终结,它要回答开头和中间部分提出的各种问题,揭示各种疑问和悬念,给情节以最终的落点;它要概括总结全片的内容,点化深藏的意蕴,使内涵得以显豁地呈露。有时结尾也担负着把全片推向高潮的功能,在情节水落石出、矛盾得以解决的同时结束故事,完成人物塑造和主题升华。好的结尾可以简捷如豹尾,力扫千钧;可以悠长如撞钟,清音有余;可以层层如登攀,终至绝顶豁然开朗;可以翩翩如舟楫,追日逐波渐行渐远。常见的结尾方式有总结提炼式、提问引申式、寓意联想式、启迪开放式等,这些结尾方式都能起到收拢全片,同时诱人回味与遐思的作用。

高潮的设置同样是结构处理的重点。它是矛盾冲突发展到顶点时紧张的突然释放和纾解,是情绪蓄积到高点时冲决堤坝般的一泻千里,是意义层层剖解后豁然显现的核心和本质。无论是叙事性作品还是非叙事性作品,都会有几个这样关键的节点,使结构起伏跌宕,重点鲜明突出。高潮处理得好,能够形成情绪的爆发、思想的震撼、结构形式的华彩部分。

在明确结构时,必须要考虑好在哪里出现高潮,用什么材料来制造高潮,用什么手法来铺垫和推动高潮。在高潮之前一定要有铺垫和过渡,如筑坝蓄水一样有一个循序渐进的过程。要事先交代清楚事件的来龙去脉、人物关系和因果关系,运用简略

而平稳的发展过程作铺垫。在大的高潮到来之前可以安插设置一些小的高潮,使整体结构起伏错落,并在节奏上形成回环往复的美感。高潮的设置一般都在情节激越或情绪高涨之处,充分利用材料的说服力,细节的张力,环境的气氛,主体的动感,声音、运动或剪辑等所形成的强烈节奏等,进行浓墨重彩的铺排,倾情着力的渲染和刻画,以促成高潮的到来。

### 案例4-14　　　首尾呼应式结构

在电影《魂断蓝桥》的结尾,玛拉重新出现在滑铁卢桥上,在刺耳的车鸣声中倒在车轮下,从散乱的手提包中滚落出那只象牙雕刻的吉祥符,使人不禁联想到开端部分玛拉的吉祥符也掉落在地上。前后两个场景的"重复",从结构意义上完成了整个情节的叙述,构成了封闭性的呼应。彼时话音清脆,眸光灵动,此刻香消玉殒,美好之物被撕碎,悲剧性跃然而出(如图4-34)。

图4-34　《魂断蓝桥》

总之,剪辑是一项实践性很强的工作。如果说掌握蒙太奇思维及手法、熟悉镜头组接技巧是必备的基本功的话,那么对作品结构的整体把握和具体处理则更见功力,具有全局性和挑战性。只有用心体会并反复实践,再加上较强的艺术感觉和较高的灵感悟性,才能剪辑出具有感染力和创造力的视听作品。

## 第五节　视听作品的节奏

节奏是视听艺术的重要造型手段之一,是剪辑中需要格外用心处理的内容与形式的混合体。视听作品中节奏无处不在,它既是隐含在叙事结构、情节发展、人物心理等内在逻辑、情绪和氛围中的抽象之物,又能在镜头长短、景别取舍、色彩与影调对比、声画配合、剪辑率高低等方面有很具体的表现。节奏犹如一根弹性的红线,时强时弱、时松时紧,伸展在抑扬、开阖、张弛、疏密、详略、虚实、曲直、擒纵等对比关系中,

由始至终贯穿着屏幕内容,牵动着观众心理,在创作与欣赏中发挥着重要作用。对剪辑来说,创造节奏就是创造气氛和情绪,就是创造视听作品的个性风格和艺术魅力。

## 一、节奏的形成及其功能

节奏是事物内部结构或外部联系的和谐统一,是美的普遍规律。从词源的角度来说,"节奏"一词早在几千年前已在古希腊出现。古希腊文的rhythms含有程度、程序、匀称活动之意。英文rhythm又是从rhin即"流动"一词引申出来的。不列颠百科全书说:"节奏是对比因素有规律地交替出现。"我国古代,节奏一词与礼法、音乐、舞蹈等有关。《礼记·乐记》中有"节奏合以成文"[①]的表述,也就是说,节奏,谓或作,或止。作则奏之,止则节之。这里揭示了节奏源于止起、静动的实质及有规律的变化。

在音乐中,人们说音响运动的轻重缓急形成节奏,其中节拍的强弱或长短交替出现而合乎一定的规律。

在建筑艺术中,人们说在建筑物表面结构上的线、面、体和它们之间的平衡、对比、对称等变化就是节奏。

在绘画艺术中,节奏指的是由运动的形式因素或色彩,以一种相同或相似的形式按一定规律交替出现的构成。

综合而言,节奏是事物均匀而有规律的发展变化,如声音的刚柔、强弱、虚实、疾徐,线条的长短、疏密、曲直、重复,动作的张弛、轻重、凝滞、流畅,布局的高下、紧松、平稳、跳跃等,一系列对比因素的合乎规律的状态,都可以让我们感受到节奏的存在。

各种艺术都用自身的造型因素和表现形式去形成自身的节奏。视听艺术也不例外,构成其节奏的"交替出现的对比因素"就是一个个镜头内部构成画面与声音的各种形式和内容要素,以及一个个场面、段落的组成形式和变化规律。

(一) 节奏的形成

朱光潜先生曾言:"节奏是主观和客观的统一,也是心理和生理的统一。"[②]节奏是运动的产物,源于生命本身对各种有规律的变化现象的感受。德国心理学家冯特把由声音、光线、颜色和其他刺激引发的直接和简单的感知及感情称作灵魂生命之"要素"。他认为,节奏感的产生有赖于大脑皮质的兴奋与相应的感觉经验之间存在着直接的对应关系。他在大量实验中发现,当人在聆听节拍器的嘀嗒声时,内心会产生一种与这种嘀嗒声的节律相对应的反应。等待每一相继的嘀嗒声时会产生微妙的紧张感,而当所期待的嘀嗒声发生后会产生极微妙的松弛感。人们之所以会产生这种紧张、松弛的生理感知,是因为在等待滴答声时会有一种心理预期,在听到嘀嗒声之后

---

① 杨天宇.礼记译注[M]上海:上海古籍出版社,2004:505.
② 朱光潜.谈美书简[M].上海:上海文艺出版社,1980:78.

会有一种心理满足。紧张—松弛的生理感知与期待—满足的心理反应在聆听节拍器的过程中同时产生，不需要借助任何中介的参与。这就是节奏感的产生，人们对于有节律地出现的外来刺激的生理感知与心理反应过程。

对于观众来说，每一个镜头的出现便相当于一个嘀嗒声。当这些镜头按照大致相等的长度和一定的节律更迭显现，观众的内心便会产生一种与这些镜头更迭显现的节律相对应的节奏感。当然视听作品的节奏形成远不是镜头长度相等这么简单，其形成包含了各种内容和形式要素，其类型也是花样繁多、不一而足。一部视听作品或者作品中的某个段落，其节奏可以是简单纯粹的，也可以是复杂多变的；可以是清新、明快的，也可以是压抑、紧张的；可以是平稳、流畅的，也可以是起伏、跳跃的；可以是高亢、急骤的，也可以是低沉、舒缓的等。

尽管形成节奏的方式多种多样，节奏的类型也是千变万化，但是，每一种节奏的形成都离不开两种要素：一是时间因素，即运动过程；二是变化因素，即可比成分的交替更迭。也就是说，节奏既体现在时间流程里又表现在空间的运动形态上；既依附于活动的影像中又渗透在变化的声音里。同时，某一种节奏也不会一成不变地贯穿在整部作品中。求新求变原本就是人们的审美心理需求，千姿百态的节奏类型及其变化形态更是视听作品的有机组成部分。因此，创作者要以生活中复杂的节奏体验为依据，顺应人们身心感受变化的特点，以可控的方式创造节奏，强化人们对于节奏的审美感受。

（二）节奏的功能

视听作品在节奏表现上有着得天独厚的优势。它可以把在自由的时空中运动着的画面与声音直接诉诸人们的视听感官，使人们直接感受到运动的速度和强度，形成丰富的心理感受和审美体验。节奏实际上是一个过程，在这个过程中时刻都体现着内容的有机组织和形式的具体表现。从节奏形成的条件与过程看，必须是内容与形式反复整合，才能使二者完美地统一在一起，体现出特定的节奏来。所以节奏是一切艺术表现的最基本的组织力量，它存在于一切艺术的情节、结构、语言、动作、场景、形象之中，一切内容与形式的和谐交融与完美塑造都与精确、巧妙地处理节奏紧密相关。

1. 塑造形象，推动情节

节奏本身就是一种欣赏对象，节奏的形成有助于塑造人物形象，推动情节发展。视听作品中，无论是五光十色的画面还是变化无穷的声音，未经剪辑时已经蕴含着各种各样的节奏形式，或是圆转的流畅，或是错落的跳跃，或是逼仄中收紧，或是简阔中疏放。当我们用各种技巧把这些节奏各异的画面及声音剪接在一起时，会创造出更加多样的节奏之美，如几个同方向、大景别、匀而缓的遥摄镜头剪接在一起形成的优美抒情，一组小景别、短镜头疾风骤雨般的快速剪辑所形成的劲健火爆等。一部视听作品，既有鲜明有力、具有统摄作用的整体节奏基调，又有不同段落和场景中因应变

化、精致微细的具体节奏处理。作品中的情节、人物等,本是节奏的构成者、决定者,但一经汇入全片强有力的节奏之流,就不得不受其裹挟与辖制,为形成和调控节奏服务。反过来理解,整体和局部的节奏曲线一旦确定,就可以顺势而为,事半功倍地决定人物行动的缓急、画面时间的长短以及情节的跌宕起伏、光影的明暗比例等。

2. 调控观众心理

起伏变化的节奏能够吸引观众注意力,调整观众抑制或兴奋的观影心理,帮助观众加深情感体验。节奏的安排一般是以吸引观众兴趣、引发观众情感同频共振为目的。无论是快节奏还是慢节奏,是高亢的节奏还是舒缓的节奏,都应起到一种心理调节器的作用,通过对运动世界快慢缓急变化的有效调控,不断突破人们固有的心理程序,增加心理活动,强化心理过程,造成新鲜感、牵引力,使屏幕形象与观众心理在同一条节奏曲线上律动。创作者通过对情节发展、人物造型、镜头剪辑、光影色彩、音乐音响等视听觉元素变化强度、幅度与长度的控制,来激发或抑止观众各种各样的情绪情感。当视听觉元素对人的生理刺激达到一定程度时,人们的心理感受会随之增强或改变,单纯的生理刺激就会内化为心理反应过程,从而形成深刻的审美感受。也正因此,在实际创作过程中要充分考虑观众的心理需求,以情绪情感的变化作为安排节奏、控制各种元素幅度与强度的依据。

3. 形成艺术风格

鲜明的节奏特征有助于形成作品的独特个性和艺术风格。风格与个性的形成是创作者成熟的标志,也是作品脱颖于同类题材和类型的区别性特征。节奏特征是风格与个性的重要组成部分。同样是以东京为背景的人情世故,同样是含蓄内敛的日本导演,青山真治的《东京公园》如一个大大的漩涡,不疾不徐地旋转着,又漾出一圈圈轻快、温馨与宁静的涟漪;小津安二郎的《东京物语》则是典型的静水流深,生命的厚重与庄严在静静流淌,而嘴角的呢喃却那样波澜不兴、冷静淡然。同样是对死亡的叩问,《遗愿清单》的表达是豁达舒朗的,甚至有很多激越和活泼的成分;《入殓师》的表达则是温婉抒情的,大提琴一般的低沉和流动。

总之,节奏的把握对视听创作来说是至关重要的,正如摩西纳克所言,"最后确定影片本身价值的那种特殊价值还是节奏""是节奏,不然就是死亡"。

**二、节奏的类型及影响要素**

(一)节奏的类型

由于选题和主旨的不同、情节和人物的不同、镜头运动及构成元素的不同,剪接方式的不同等,视听作品中呈现的节奏类型可以说千变万化,难以备述。从总体上看,既有统摄全篇的总体节奏,又有构成每一个部分的具体节奏;既有每一个画面或声音中蕴含的简单节奏,又有多个画面和声音交融在一起的复合节奏;既有表现空间要素的视觉节奏,又有表现时间要素的听觉节奏,还有声画组合、时空交织在一起的

视听觉综合节奏等。

从构成视听作品的内容与形式两大要素出发,节奏一方面是由作品矛盾冲突和人物内心状态,即推动情节发展的力所决定,另一方面是由表现时间与空间的各种形式要素组成。所以综括而言,我们从两大方面来划分节奏的类型,即由内在矛盾冲突、人物情绪变化等构成的内部节奏和由镜头运动、镜头转换等构成的外部节奏。

1. 内部节奏

内部节奏也称心理节奏,与创作者的心理基础和观众的心理感受密不可分,因为节奏是人类知觉感受的一部分。人的情绪情感来自于感知、记忆、思维、联想等丰富复杂的心理活动。创作的过程实际上就是一个由感知到内孕、由内孕到外化的过程,作品无不浸染和折射着创作主体的情思意态。而欣赏的过程同样是复杂而精微的心理活动过程,涵容着大量认同与移情作用。内部节奏正是创作者和观赏者这两种心理过程的感应与共鸣。这种源自内心冲动的内部节奏,落实到视听作品中,通常会含而不露地潜藏于人物情绪的延宕或突转、情节结构的起承转合、矛盾冲突的对立与解决之中。由于视听作品的基本内容如矛盾冲突、情节结构和人物性格等已经在剧本中规定下来,因而内部节奏就成为整部视听作品的总体节奏。

2. 外部节奏

外部节奏又被称为视听语言本身的节奏,指的是主体与镜头本身的运动、光影色彩的变化、时空的转变、声音自身的融会贯通及与画面的配合、镜头的剪辑技巧等共同构成的直接可感的节奏形态。它外在于每一个镜头及多个镜头的衔接中,在不同段落和场面中呈现出不同的节律和力度。外部节奏的形成取决于镜头内所蕴含的关于时间和运动的张力。这种张力不仅仅来自镜头的长度,而是画面中各种造型元素和运动形态的综合体现。它和色彩有关,红色的张扬与热烈显然有助于形成夸张的、有力的节奏冲击,而黑色则会让人感觉凝滞和停顿。它和光线有关,晨曦微露时氤氲在林间或水面的雾霭、流岚带给人一种淡远静谧的节奏感受,而闪烁在城市夜晚的车灯和霓虹,则带给人一种流动不息的节奏感受。它和线条有关,几条横线了无变化的叠加,就会使人感到沉闷和滞重,而延展的C形线或螺旋形曲线却能展现流畅和轻盈。当然这种张力的形成和运动、景别、声音、剪辑等有着更为紧密的关系。我们需要精微感受和严谨考量,才能利用诸多外部形势与技巧而调控作品的具体节奏。

(二)影响节奏的要素

内部节奏和外部节奏之间有着彼此相依又相互制约的关系。尽管内容本身规定着视听作品不同的节奏性质,结构、情节与人物的设置在很大程度上确立了相应的节奏类型。但是,最终要形成这些节奏特点并被观众准确感知还需要借助各种造型手段的外部运动,并且使内外运动协调统合,才能产生最佳的效果。下面几种造型手段就是在形成作品节奏的过程中需要重视和协调的要素。

1. 运动对节奏的影响及其处理技巧

运动是形成节奏的最重要的因素之一。屏幕上的运动主要包含主体的运动和摄像机的运动两种形态,以及两者的结合所构成的综合运动形态。

主体的运动主要体现在人物上。人的形体不同、性格各异,所呈现的举止风貌也就各不相同,譬如张飞与林黛玉的差别。即便是同一个人,在不同心态、不同情境下,其言语的速度、行为的方式等也会有很大差别。譬如电影《魂断蓝桥》中,原本娴静优雅的玛拉在窗前看到罗依在雨中等她时,快速擦抹玻璃,慌张地拿出鞋子,穿上衣服,紧张慌乱之中伴随着较大的响动。主体运动的速度与方式,既是人物个性特点的必然呈现,也是塑造人物的重要手段。声音高低、行动快慢、力量强弱都能体现在人物的一举一动、一颦一笑之中。主体运动的速度、方向、幅度等,包括声音的大小与强弱,都会对视听觉节奏产生明显的影响。主体运动快,节奏就快;主体运动慢,节奏就慢;主体动作铿锵干练,节奏就行进有力;主体动作拖沓懒散,节奏也跟着散漫冗长。

摄像机的运动同样对节奏有至关重要的影响。它不但能加强原有运动物体的动感,而且能赋予静态事物以鲜明的运动特征,从而有助于节奏的形成。无论是摇移镜头还是推拉镜头,或者是与主体同步运动的跟拍镜头,机位的移动、光轴的变化和焦距的调整,其速度和幅度具有自身的节奏感,而当它们按照一定目的组接成有机整体时,原有的节奏要么不断积累,进一步叠加,要么逐渐或突然被打破,转换成其他的节奏效果。

依托这两种运动形态来处理和调控节奏,就需要很好地把握运动的形式、方向、速度、幅度、力度等,以"动接动"的方式加快节奏,以"静接静"的方式放慢节奏,以"动静相接"或"静动相接"的方式改变节奏。以同向同速顺势相接的方式使节奏相对平稳和流畅,以逆向变速交错连接的方式使节奏变得活跃和跳动。

2. 声音对节奏的影响及其处理技巧

声音本身具有高低、强弱、明暗、虚实、刚柔、长短的变化,所以可成为节奏形成的重要手段。而且听觉节奏一般会比视觉节奏更有力地作用于人们的情绪情感,引领某一段落或整部作品的节奏风格。

各种不同性质的声音组合可以形成不同的节奏变化。比如电视节目中的人声,不仅是电视叙事中最基本的构成因素,也是镜头剪辑中的重要依据。解说词和人物同期声采访具有不同的节奏推动力。通常,解说词可以涵盖各种语速、情绪,但总体上仍然会显得比较单调。而现场采访具有较强的动感,能原汁原味地呈现不同人物的性格特征。所以在电视节目剪辑中,需要考虑两种声音形态的搭配,借以形成鲜明的节奏特征。相比于人声,音乐对节奏来说有着更为重要和多样的意义。音乐最为本质的美就是利用旋律和节奏的组合,调动情绪,引起情感反应,促使观众产生一种由生理到心理,由联想到幻觉的审美愉悦。节奏是音乐在时间上的组织,是音乐的骨架和灵魂。同时音乐的节奏通常也是视觉节奏起承转合的重要依据,有时甚至是唯

一的依据。音响在产生节奏和改变节奏方面的功能毫不逊色。一些重要的转场段落都是由音响来带动的。音响的节奏产生变化时也可以强烈表现一个人的心理变化。玛拉在桥上行走时,迎面驶来的汽车声由慢节奏逐渐变快,寓示着玛拉的彻底绝望,急促且刺耳的响声淹没了她的希望,显示了她自杀的决心。

声音与画面之间又有着复杂的对称与对位关系,在节奏调控方面可以发挥更加多样的作用。

运用声音的节奏功能在实际操作中有以下几点需要注意。

一是注意综合运用各种声音形态,发挥人声、音乐、音响各自的表意和抒情功能,开掘其本身的节奏意义,并在三种声音形态的相互补充、相互配合中形成更为变化多姿的节奏形态。比如在一些以音乐旋律为基础的视听作品中,适时地加入某些同期声或者音响效果,形成变化的美感和强调的效果。

二是注意声音与画面的配合,有主有次地发挥声音节奏对画面节奏的引领或配合作用。声音具有强烈的情绪感染力,而且声音与画面的配合可以增加叙事的内在动力,加强节奏感。但也不是所有的画面都要配上声音,或者每一个节奏转折点都要由声音来完成。

三是注意反差和对比的运用。声音在速度、强弱等方面的反差可以吸引关注或衬托情绪、调节节奏,不同性质的声音之间的对比可以形成节奏的变化。动与静之间的对比,也会在很大程度上强化节奏表现。相对于画面的"静",可以有意识地运用声音的"动"来促成节奏变化,来完成承上启下的功能。

3. 剪辑对节奏的影响及其处理技巧

通过剪辑手段来形成节奏是视听创作中节奏控制最基础也最重要的部分,其中包括镜头长度的变化、镜头转换的速度、镜头结构的方式等。

镜头长度与转换速度之间紧密相关,其关系体现为剪辑率的变化。剪辑率是单位时间里镜头变化的比率。它是镜头转换速度的反映,在很大程度上决定着剪辑的节奏。单位时间里镜头数量越少,镜头长度就相对较长,镜头转换速度就慢,剪辑率低,节奏相对较慢;反之,单位时间里镜头越多,镜头长度就相对较短,镜头转换速度就快,剪辑率高,节奏相对较快。

不同的剪辑速度能展现不同的感情色彩,形成相应的表达效果。慢速剪辑多用于情感的抒发,氛围的营造,节奏显得舒缓悠长。如电影《城南旧事》中用了很多长镜头和较多的大停顿,比如秀贞给英子染指甲的结尾镜头、妞儿告诉英子她不是父母亲生的结尾镜头、秀贞母女被火车压死以后英子在医院的病床上醒来的镜头、小偷被抓后英子在教室里发呆的镜头、宋妈孩子死后在厨房里的一组镜头以及英子去医院探望父亲后半段父女对视的镜头等。这种慢速节奏上的重复恰到好处地表现了"淡淡的哀愁,沉沉的相思"。快速剪辑则用于激发强烈的情绪感受,突显矛盾冲突和悬念对比等。如电影《搜索》中,为了表现网络人肉搜索中的集体暴力现象,使用了大量镜

头来反映网络舆论的情况。网页全貌、"墨镜姐"信息的特写、网络评论和点击量等交叉出现,固定镜头、横移镜头和由固定镜头与鼠标滑动制造的假移动镜头快速剪辑在一起,营造出一种主人公在公交车上不给老人让座问题受关注程度迅速攀升,群众舆论十分激烈的紧张感和压迫感,节奏呈不断上升、递进的态势。当然,剪辑的速度是由镜头的情绪和内容决定的。只有使剪辑的速度同镜头的情绪和内容相适应,才能使速度的变换流畅自然,使作品的节奏鲜明生动。

镜头结构方式既体现为镜头连接的次序,又可以指镜头连接的技巧。镜头次序不但能改变局部蒙太奇结构的含意,甚至能使整个作品的主题完全改变,通过景别安排、动势作用等,同样可以调整情绪和节奏,因此其作用也不可小觑。镜头剪辑技巧诸如叠化、渐隐渐显、变焦、划像等都包含有节奏因素,更需要根据作品的具体要求来精心安排、慎重使用。

剪辑是对时间的操纵,也即对节奏的调控。在有限创作的条件下,创作者主要依靠直觉把握每一个场面的诸多元素,因此要善于判断每一个镜头内部及各组镜头剪接在一起时所蕴涵的节奏因素,结合情节内容和情绪发展,有机地安排好镜头次序,确定适宜的镜头转换方式和速度。事实上,精确的节奏是在剪辑台上实现的,正是一些剪辑手段和技巧的灵活运用,才使节奏基调得以确立并在此基础上形成跌宕起伏的变化。

剪辑是在遵循视听作品总体内容、结构和情节设置的前提下,将多条线索的时空关系,不同景别、不同角度及长度的镜头按照一定的次序和技巧有机组织在一起,形成每一个段落或场面的具体节奏,使细节得以真实地展现,情节得以有力地推动,人物命运和内心世界得以合理的传达。好的剪辑就像一首回环激荡的交响曲。它的每一个动作都赋予镜头以鲜明的节奏感,可以制造惊奇或者悬念,并传达深刻的思想,激发观众的审美感受。剪辑的创造性就表现在它能使我们感受到镜头里看不到的东西,包括节奏这样的抽象感受。无论内部节奏还是外部节奏,都是作品内容与形式的统一体。外部节奏受内部节奏的制约,而内部节奏通过外部节奏来表现。二者相辅相成,共同构成了一部作品统一协调的欣赏目标和创作动力。

此外,利用字幕的变化、利用构图的形式、利用景别的远近、利用色彩和影调的反差与对比等,都可以形成节奏的变化,因为只要镜头内某些元素有形式上的变动,就可能对视听节奏产生影响。

总之,节奏是各方面因素融和汇通之后的整体产物,在创作中不能仅仅依靠剪辑或者剧情结构来实现,还要将镜头的光影变化、人物的情绪起伏、摄影机的运动速度、声音的抑扬顿挫等因素考虑在内,充分了解各种元素的变化情况,综合利用各种造型手段,使作品形成统一的艺术风格,在节奏上呈现出一种统一、和谐的美感效果。

## 案例 4-15　　　　剪辑对节奏的影响

通过《精神病患者》可以看出希区柯克是如何通过视觉语言来表现凶杀场面的。影片中女主角玛里恩在浴室被杀的这场戏可谓是全片最摄人心魄的暴力场面,希区柯克为了拍摄这场戏,不同寻常地花了7天的时间,把摄影机的方位变换了60次,剪辑出了44个镜头,得到了45秒长的胶片。这场戏完全由近景和特写组成,速度快、节奏快、冲击力大,造成了凶杀场面的恐怖感和刺激性,给人留下了深刻的印象。值得注意的是,这场戏里没有对话,只靠动作,运用电影语言在银幕上表述出来。它所以令人惊骇、恐惧、刺激,完全是由画面形象的张力和信息传递给观众的(如图4-35)。

图 4-35 《精神病患者》

### 三、节奏的统一与变化

一系列连接在一起的镜头构成了场面和段落,不同的场面和段落又按照设定的主题和结构连接在一起,形成了完整的视听作品。一部视听作品往往是一个统一的、不可割裂的艺术整体。但是,由于每个段落所表现的场面不同,每个场面所展现的情节不同,每个情节所演绎的细节不同,而每个细节外在的构成形式和内在的意蕴含义也都各不相同,所以,每个具体的段落、场面、情节或细节中的节奏也往往是各不相同的。每一次节奏的变化都是对上一个段落节奏的突破和否定,同时也意味着下一个段落节奏的建立和稳固,所有的变化组合在一起又形成一个新的变化更丰富的节奏,这就是所谓的整体节奏。

无论是整体节奏还是具体节奏,无论是复杂节奏还是简单节奏,都需要创作者仔细揣摩每一个镜头内部所蕴含的节奏因素,以及两个镜头之间的衔接关系,充分考虑将每一组镜头衔接在一起后产生的相互影响和新的意义与感受,形成一条与意义表达和情节走势相契相合、浑然一体的节奏曲线。

#### (一)节奏基调的确立

在安排节奏曲线的诸多变化之前,首先应该确立统一的节奏基调。一般来说,任

何作品都应该有一个节奏基调,每个具体段落的节奏统一于这个基调上。只有在统一中有变化,在变化中见统一,才能构建和谐一致的艺术风格。

作品整体节奏是叙事性内部节奏和造型性外部节奏的统一。节奏效果来自于内部与外部的协调,外部形式上的变化受制于内部情节和情绪的发展。因此,节奏基调的确定首先取决于内部节奏的安排。而影响内部节奏的因素,核心在于作品的题材和主题,重点在于作品的结构方式和叙事策略。题材带有事物本身的规定性,如老年题材的作品与青年题材的作品,在节奏基调上一定会有缓与疾、低沉与高昂的差别,侦破悬疑的题材与家庭爱情的题材相比,也一定会有紧张与舒缓、跳跃与平稳的差别。主题是作品的灵魂和统帅,表现乡愁、相思、爱等主题的节奏与表现反抗、暴力、孤独等主题的节奏注定有云泥之殊。节奏的基调也取决于作品的结构方式和叙事策略。采用顺序式叙述策略,按照开端、发展、高潮、结局的顺序依次叙述的作品,往往节奏基调会显得平稳安定,而采用颠倒叙事策略,将结局提前、在过程中闪回穿插、将几条线索交叉措置在一起的作品,往往节奏基调会显得紧张、跳跃,有时产生重复和对比的效果。

当创作者选好题材、明确主题、安排好结构的方式和叙事的策略之后,节奏的基调也就基本得以确立。一些外部因素的安排,就可以很好地遵循和体现这一基调。如《刺客聂隐娘》中大量饱含情绪张力的空镜,简而又精的人物语言对形成沉稳有力、冷静干练的节奏基调起到很大作用。《鸟人》中紧追不舍的长镜头跟拍,情绪饱满激烈的人物对话,有助于形成一种动荡不安、急促压迫的节奏基调。《五十度灰》中富有冲击力的人物动作、极为精确的剪辑点以及适时适度的音乐烘托,促使影片形成一种规则律动、隐秘压抑的节奏基调。

总之,节奏基调的确立要以题材和主题为依据,以内容展现和情节发展为主线,以内部节奏为推动力,以外部节奏为表现形式,用一定的基调统一贯穿整部作品。这样才能凝聚作品的灵魂,形成统一的风格。

(二)节奏变化的安排

节奏基调的统一性并不等同于没有变化的单一性,因为单一节奏持续时间过长,就会使作品显得呆板单调,引起观众的疲劳和厌倦。要想牢牢抓住观众的注意力,形成起伏错落、摇曳生姿的审美快感,就要在遵循统一基调的前提下,安排好节奏的更迭与变化。

节奏变化的安排基本上可以遵循两种方式。

一是渐变式,强调节奏变化的自然有序。动静关系的转换是建立在情节逐步推进、内容不断铺垫的基础上,节奏变化的界限不是很明显,比如,从下课铃声响起,逐渐过渡到学生收拾书包、走出教室、参加各种体育竞赛或文化娱乐活动,镜头动感逐渐加强,节奏由慢和静顺理成章地过渡为快和动。

二是突变式,强调节奏变化的突然激烈。动静反差突然加大,心理刺激得以强

化,节奏变化界限分明,效果强烈。这种变化通常用在大的段落转换处,或者情节急转直下、矛盾冲突一触即发之际,比如在安静闲适的日常生活中,突然发生暴恐事件,节奏就会骤然加快、变紧,形成动人心魄的急迫感、恐怖感。

无论是渐变还是突变,节奏变化的处理,一定要与片子的整体节奏相吻合、相匹配,同时要有内部因素依据和外部因素支持。有吸引力的节奏线注定不是毫无变化的直线,而是上下起伏的曲线。这就要把握张弛有致、动静相生的基本原理,有效利用内容提供的节奏因素,巧妙安排好节奏的发展变化。具体操作中,既可以采用加速剪接的方法,使越来越短的积累镜头走向一个高潮,并在高潮点后留出一个缓冲释放的空间,给观众以回味和联想的余地,也可以在平稳运行一段时间后令情节陡转,矛盾激化,用突然变化了的节奏使观众精神一振,或者耳目一新。

应该说,每一部视听作品的整体节奏以及节奏的变化方式都是创作者根据统一的艺术风格和每个部分的实际需要精心设计出来的。节奏基调的把握和节奏曲线的设计需要精巧、严密的节奏处理。同一内容可能有不同的节奏效果,不同的节奏效果又会对观众产生不同的心理影响,因此,创作者要紧密围绕作品的节奏基调,有规律地安排好节奏的变化形式,从而形成足以感染观众、引发情绪共鸣的节奏感。

**本章小结**

蒙太奇是作品的基本结构手段、叙事方式和镜头组接的全部技巧。理解好蒙太奇的种类、特点的同时,也要从剪辑的角度理解好长镜头和场面调度。剪辑的目的是用来叙事和表现,主要通过镜头的连续构成和对列构成来实现。基本要求是完整、连贯、流畅、精致。剪辑中需要考虑内容和形式两大因素,使之合乎生活逻辑、思维逻辑、视听逻辑。剪辑中要处理好位置、方向、光线、色彩和影调、线条与形状、景别等的匹配,综合考量各种因素,精准确定剪接点。转场的本质就是转换时空和情节,核心任务就是承上启下,包括技巧转场和无技巧转场两大方式,前者是利用特技完成转场,后者是发掘上下镜头在思想、内容、动态、结构、节奏等方面的连贯因素进行直接切换。对结构的把握和处理要求做到完整统一、严谨精致、自然流畅、新颖生动、和谐均衡。结构样式十分丰富,在把握好整体结构的基础上,需要重点安排好层次、段落,处理好情节和细节,设计好开头、结尾和高潮。节奏是视听艺术的重要造型手段之一,分为内部节奏和外部节奏两大类型,运动、声音、剪辑等因素对节奏都有直接影响。在剪辑中要把握好节奏基调的设计和节奏曲线的处理。

**思考与练习**

1. 怎样理解蒙太奇的含义?蒙太奇包括哪些类型?各自的特点是什么?
2. 剪辑要遵循哪些原则?镜头匹配的因素有哪些?剪辑点如何确定?

3. 视听作品转场的依据是什么？技巧转场和无技巧转场各包括哪些方式？
4. 怎样理解视听作品的结构？结合作品谈谈结构的处理技巧。
5. 视听作品有哪些节奏类型？影响节奏的要素有哪些？

# 第五章 视听语言类型化

> **学习目标**
> 1. 了解视听语言类型化的演变流程。
> 2. 了解视听纪实语言和视听艺术语言的风格特征及其区分。
> 3. 掌握视听产品的选题策划、采访拍摄、编辑包装的具体过程。

本章内容将结合国内外众多的视听作品实例,分析总结视听语言的流变、分类及其特点。在此前提下,重点关注电视中的视听语言发展及演变,通过分析具体案例,探讨电视中的视听纪实语言和视听艺术语言的不同风格和艺术特性,以及不同类型视听节目的表现力及相互关系。最后对视听产品的生产流程加以介绍,为理论应用于实践做好准备。

## 第一节 类型化的视听语言

### 一、类型与类型化

对于"类型"一词,上海辞书出版社出版的《辞海》(1989版)中,将"类型"界定为三种含义:在自然辩证法上,同"层次"组成一对范畴;在文学上,指作品中具有某些共同或类似特征的人物形象;在辞书学上,指辞书等工具书按照一定的标准划分成的种类。而商务印书馆出版的《现代汉语词典》(2005版)将"类型"解释为:具有共同特征的事物所形成的种类。

其实,"类型"不仅是一个技术词汇,更在文学艺术、建筑学、电影学、大众文化等社会科学领域中早已有所运用和研究。在文学领域,亚里士多得时期已将文学划分为悲剧和史诗两种类型,至今仍被沿用。在艺术领域,日本美学家竹内敏雄在《艺术理论》一书中认为:类型具有"对于自己的共同性和对于他物的相异性"两方面含义。一方面,"我们可以比较许多不同个体、抓住它们之间可以普遍发现的共同的根本形式",将其"作为一个整体来概括";另一方面,我们可以通过比较其他整体抓住这一整

体"自己固有的、别的任何地方均看不到的特殊形象"所形成的特征表现。① 同时,竹内敏雄还认为人文社科领域的类型概念具有"类型的具象性""类型的相对性""价值的相关性"三点特征②。后来,电影借鉴了19世纪文学中的类型研究,将"类型"一词引入电影研究,使电影出现了西部片、歌舞片、喜剧片、犯罪片、恐怖片等众多类型。而随着工业化社会的到来和商业化媒体的发展,电视节目的类型化也已成为不可避免的发展趋势。在丽莎·泰勒(Lisa Taylor)和安德鲁·威利斯(Adrew Willis)撰写的《大众传播媒体新论》中,"类型"被界定为"可归类划分媒介产物的一组可辨识组成"。因此,从视听语言的角度看,"类型"应指对视听作品进行认识、区分、归类的一种认识方法。

在文学作品中,"类型化"可能表现为一种以追求表现事物的普遍性质为目的而排斥个性和特征的观念和手段。但在视听作品中,"类型化"更多的是指作品或节目依据某一程式系统化、规范化、规模化渐变转化成某一类型的过程和状态。它是系统内部性质的变化,并具有规模化生产的意义,比如类型电影和类型电视节目。因此,类型的出现和发展的终极目的都要达成类型化,从这个角度来说,类型是类型化的前提和基础,类型化是类型不断创新发展的必由之路。前者是视听产品客观存在的系统和体系,不带有功利色彩和商业属性;而后者则体现了人类主观意识的作用过程,并反映了工业化生产中文化产品成为商品后,对经济价值的不断追求。因此,随着视听产品的工业化生产和商业化发展,类型化在生存与竞争上的迫切需求会促使类型不断的融合、创新,呈现螺旋式的上升和发展。

**二、电视语言的类型化发展**

(一)电视语言的类型化阐释

电视语言的基本组织形式和播出形式是电视节目,是电视台利用视听语言播出或交流具有特定内容和形式的电视作品。而一组内容、形态相近的电视节目如果固定播出名称、播出时间、播出时长,形成集约化和版块化的组织方式,称为电视栏目。在电视节目形成初期,电视节目和电视栏目并无严格区分,后来,随着电视栏目的出现并被固定指称为电视台各时段定期播出的内容单元,电视节目便慢慢区别于电视栏目,演变为电视栏目中的基本内容单元,如《新闻联播》是电视新闻栏目,而2015年7月27日的《新闻联播》是一期电视新闻节目。有时,电视节目也被指称为在特殊时间单独播出的独立内容,如纪念中秋节的"中秋节晚会",国庆节播出的特别综艺节目《国庆七天乐》等。

电视栏目相对于电视节目来说具有三方面特点,"节目制作的标准化、节目播出

---

① 竹内敏雄.艺术理论[M].卞崇道,等译.北京:中国人民大学出版社,1990:81.
② 同上书,第81-82页.

的契约化、节目传播的人格化"。① 而"节目制作的标准化"无疑要求同一栏目中的节目应属于同一类型,而不同的电视栏目也应做到类型化。最早对电视类型进行讨论的是美国学者珍·福伊尔,20世纪80年代她将类型研究引入电视,提出从美学和仪式两个角度来研究电视类型,并倾向于仪式的研究角度。她认为观众看电视是一种反复进行的仪式,在这种仪式的进行中,电视类型表现为观众与电视之间交换意义和快乐所共享的一些规则,成为制作者、文本和观众之间的连接点。

除此之外,大卫·麦克奎恩还注意到电视类型还具有"意识形态意味",即"当类型的内容、形态和信息通过反复得到加强,那些不包含在这些模式里的媒介形式在被接受时就会面临着更大的困难"。② 这种认识和美国著名的电视文化研究者约翰·菲斯克对电视类型的阐述不谋而合,"类型(类别)是一种文化实践。为了方便制作者和观众,它试图为流行于我们文化之中的范围广泛的文本和意义构建起某种秩序,……电视是一种高度'类型化'的媒体,很少有在既定类型范畴之外的一次性节目。"③因此,从美学取向看,电视类型是从"艺术表现"的角度来判断作品是否合乎类型需要;从仪式取向看,电视类型是从"文化交换"的角度去寻找电视的意义和文化表达的能力;而从意识形态取向看,电视类型作为控制工具帮助诠释社群定位,再现优势的意识形态。总的来说,"电视节目类型不应仅仅是一种文本意义和艺术表现上的类别划分,而更应该是一个涵盖了更大文化范围、融合了更多社会因素的综合性概念,其范围和内涵应延及工业生产、收视消费、文化建构与社会流通等各个领域。"④

(二)电视语言的类型划分

对于电视节目类型的划分,大卫·麦克奎恩认为,"类型的划分依据不同节目所使用的特殊程式,这些程式是一些重复出现的元素,在重复中这些元素能够被观众所熟悉和预见,并将其与某一特定的节目类型联系在一起。这些程式包括人物、情节、场景、服装和道具、音乐、灯光、主题、对话、视觉风格。"⑤比如中国的电视新闻节目在"程式"元素方面的表现为:选择相对成熟稳重的中青年作为主持人,说普通话,在服饰、发型、装扮方面表现出端庄、亲和、易信任感;演播室的主持台、背景屏和周围环境设计简单、开放,体现出新闻资讯节目的紧迫感和流动感;色调以深色的冷色调为主,给人一种值得信任的庄重感;音乐简洁、有力,在布光上采用均匀、柔和的冷光源灯,没有阴影,反差小;节目中的对话风格严谨、简短,会出现"亲切友好""深入学习""高度重视"一类的套话用语,所有这一切均构成了中国电视新闻节目的类型风格。

第一个对美国电视展开研究的学者霍拉斯·纽卡姆在他的《电视:最流行的艺

---

① 熊忠辉,张晓峰,刘永昶.广播电视节目形态解析[M].北京:化学工业出版社,2010:6.
② [英]大卫·麦克奎恩.理解电视[M].苗棣,赵长军,李黎丹,译.北京:华夏出版社,2003:28.
③ [美]约翰·菲斯克.电视文化[M].祁阿红,张鲲,译.北京:商务印书馆.2005:157.
④ 杨状振.简析美国电视节目类型观念及其谱系划分[J].中国电视,2008(11).
⑤ [英]大卫·麦克奎恩.理解电视[M].苗棣,赵长军,李黎丹,译.北京:华夏出版社,2003:27-28.

术》一书中将电视类型划分为9种：①情景剧；②家庭剧；③西部片；④神秘剧；⑤医生律师剧；⑥探险节目；⑦肥皂剧；⑧新闻节目、体育节目和纪录片；⑨新型电视节目。纽卡姆认为虽然类型是流行艺术"模式化"的表现，但电视作为"文化论坛"依然是文化表达的媒介，反映大众的情感和观念。① 而T.G.艾尔斯沃思教授在其著作《图解美国电视史》中，按照节目类型标准列举每一类型最具代表性的节目，对整个美国电视发展史进行了梳理和归纳。艾尔斯沃思涉及的类别有综艺节目（variety shows）、情景喜剧（situation comedies）、犯罪片（crime shows）、科幻片（science-fiction shows）、冒险片（adventure shows）、电视剧（drama）、肥皂剧（soaps）、西部片（westerns）、少儿节目（children's shows）、医生片（doctor shows）、游戏节目（game shows）和新闻（news）。②

按照节目的内容方案和叙事方式可以将美国电视节目的类型大体划分为两大类，即信息性节目和娱乐性节目。信息性节目包括新闻类节目和纪录性作品；娱乐性节目则种类繁多，包括游戏综艺节目、肥皂剧、喜剧、真人秀、脱口秀、体育类节目、儿童节目等。当然，不同的类型节目下面还可以细分出更多的亚类型节目，如喜剧可以细分为情景喜剧、动画喜剧和综艺喜剧等；真人秀可以细分为游戏类真人秀、竞赛类真人秀、表演类真人秀等。

中国的电视节目类型划分是随着电视开始进入市场，进行市场化操作后，逐渐引起了人们的关注。因为划分标准的不统一，中国的电视节目可以按照内容性质、专业领域、节目体裁、节目组合方式、传播对象等不同标准划分为不同的节目类型。而简单易学又较受学者青睐的划分方法是按内容性质，采用"四分法"将电视节目划分为新闻类节目、娱乐类节目、社教类节目和服务类节目。在此基础上，王振业、方毅华和张晓红教授提出的"多层节目分类系统"，刘燕南教授等人提出的"电视节目多维组合分类法"，张海潮提出的"中国电视节目分类体系"等进一步细化和补充了中国电视节目的分类标准和划分维度，在一定程度上弥补了"四分法"的粗略和简单，但过于偏重理论而实践操作性不强。而央视—索福瑞媒介研究有限公司（CSM）在进行收视率调查和央视节目市场分析时，把我国的电视节目分成了15总类、81分类。节目总类为：新闻/时事类、专题类、综艺类、体育类、教学类、外语类、少儿节目类、音乐类、戏剧类、电视剧类、电影类、财经类、生活服务类、法制类、其他类。

而从视听语言的角度看，电视节目中的视听语言因为电视节目类型的不同，也呈现出高度类型化和模式化的特征。根据电视节目在视听语言表现特点上的不同，可以将电视语言分为视听纪实语言和视听艺术语言两大类。其具体的表现特征和涵盖的节目类型在本章第二节和第三节将详细阐述，在此不赘述。

---

① 易前良. 美国"电视研究"的学科起源与发展[J]. 中国电视，2009(5):78.
② Aylesworth, Thomas G. Television in America: a Pictorial History[M]. River Falls Public Library, 1996.

## （三）电视语言的类型融合与创新发展

类型是指具有共同特征的事物所形成的种类。从概念上看具有趋同性和相对稳定性，是静态的概念。因此，在电视节目语言中，电视节目类型会表现出重复性和同质化的类型特征，引导制作者掌握节目制作的标准化规范，提高节目生产效率，并构建起制作者、节目与观众之间的联系纽带，造成观众的收视期待和参与兴趣。但电视类型的相对稳定并不意味着一成不变，电视节目类型的"求异性"与"趋同性"一样重要。"在某些时候那些看起来是'标准的''可接受的'和'常规的'东西，几年以后就会变得陈腐、过时，不再能被接受。"[①]观众需要在对既有的电视节目类型过于熟悉并开始感觉"审美疲劳"时，增加一些新鲜感和好奇心。因此，电视节目类型在本质稳定的前提下，一直在不断地寻求改变与发展、融合与创新。

一方面，一档电视节目在创立之初所形成的节目样式会随着节目定位的改变、观众欣赏口味的变化、媒介产品竞争环境的变化，在节目发展延续的过程中自身不断发生一定程度上的位移、置换甚至变异。这方面最有代表性的电视节目无疑是湖南卫视于1997年开播的《快乐大本营》。这档节目作为中国本土制造的综艺先锋，创办至今已走过19年发展历程，其不仅是湖南卫视最有号召力的品牌节目，也是中国电视界综艺娱乐节目的领头羊。而《快乐大本营》之所以会有这么坚韧的生命力，和它在发展历程中一直不断坚持的求新求变有很大关系。1997年7月，《快乐大本营》刚创办时设立多个游戏环节，不仅邀请明星嘉宾参与，还鼓励场内外观众参与，注重体现节目参与性，不久即引发强烈反响。从2004年开始，节目确立"以阶段性活动为亮点、以普通观众为主角"的节目改版方向，逐步淡化"大综艺"的明星套路，尝试"海选""真人秀""现场PK"等"泛娱乐化"概念。在此指导思想下，节目于2005年主办"闪亮新主播"活动，选拔了两位主持新成员——杜海涛和吴昕，与何炅、谢娜、李维嘉组成"快乐家族"主持群体，该群体具有较强的开创性和品牌号召力。2007年《快乐大本营》创意新的主题性综艺节目，为普通观众和草根团体提供展现自我和分享快乐的平台，创建"全民娱乐"的节目样态。2008年《快乐大本营》又转变为主要邀请偶像明星来进行互动游戏、访谈等形式，因改动使节目的收视率节节攀升。这些年来，《快乐大本营》的节目类型一直未变，始终是比较传统的电视游戏娱乐类节目的形态，给观众一种约会意识和熟悉感。但节目在内容选题和嘉宾选择上，每期都能迎合本周的时尚、娱乐、文化热点，节目的游戏环节设置也总是定期做相应的调整和改变以增加观众的新鲜感，这些都成为这档娱乐栏目在走过19年历程后依然能保持旺盛吸引力和蓬勃生命力的重要原因之一。

另一方面，电视节目类型的创新还可能是融合和嫁接了多个节目类型的突出元素，但这种融合与嫁接应把握好新节目类型中固有元素和新鲜元素之间关系的度。

---

① 刘晓慰，徐敏.关于都市观众对电视节目类型偏好的调查[J].中国广播电视学刊，2002(8)：51.

因为对电视节目类型中固定的程式元素改变过多,会使观众产生混乱的感觉或失去对节目的兴趣。因此,电视节目类型的创新并不是要求诞生一个全新类型的节目,而是在借鉴或融合过去成功产品突出要素的基础上加入一些新的元素,形成所谓的"创新"类型。并且这种节目类型的创新往往是在原有的节目类型基础上进行局部创新,使观众在熟悉的节目环境中呼吸到一丝新鲜的空气,让节目文本既没有超出他们的过往经验范畴,又能够带来一些新鲜体验。因此,节目类型的创新应该是借鉴多于创造,渐变多于突变,改良多于变革。在这个过程中,通过对某些类型相关元素的不断选取和组合,类型本身也在不断扩张,通过不断的替换和融合,最终形成具有自己鲜明特征的创新类型。

以中国电视娱乐节目的发展历程为例。中国电视娱乐节目的出现最早脱胎于20世纪90年代初中国的电视综艺节目。在20世纪90年代末,以《快乐大本营》《欢乐总动员》为代表的游戏类娱乐节目风靡全国,和当时以《综艺大观》为代表的传统综艺节目相比,这类节目最大的不同在于在文艺表演的基础上加入了游戏成分和观众参与的成分,使观众的心理体验发生了变化。之后,《幸运52》《开心辞典》等益智类游戏节目出现,节目中添加了竞技博彩的成分,使观众完全参与到具有竞赛性质的游戏规则中,成为节目的主角之一。2003年真人秀节目出现,它借鉴了纪录片中的纪实手法和跟踪拍摄,移植了游戏节目中的比赛和竞争,拿来了电视剧中的悬念和人性冲突,以窥私和人性展示为卖点,重组为一种新的电视节目类型。在这种节目类型中,观众完全成为主角,中国的电视娱乐节目也由明星个人娱乐大众时代进入到全民娱乐的时代。在这个过程中,电视娱乐节目由综艺节目一步步"裂变""改编""替换""重组",发展出符合现代观众口味的"真人秀"节目类型。而"真人秀"节目类型并不会是终点,它们会在不断的整合和变异中被不断消费,直至完全僵化,耗尽自己的新鲜感和刺激力,最终被新的节目类型所取代。

---

**案例 5-1　　　　　《天天向上》的类型创新**

《天天向上》是湖南卫视2008年8月播出的一档大型礼仪公德脱口秀节目。在节目类型方面,《天天向上》其实是借鉴了湖南经视2002年开播的一档娱乐脱口秀节目《越策越开心》。《越策越开心》由汪涵、马可等人主持,将节目分为"前戏、歌舞秀、越播越开心以及嘉宾"四个版块,通过选取各界人士包括行业人士、知名艺人、话题人物、普通老百姓等参加节目,运用方言笑话、短剧、访谈、音乐表演等方式传递轻松和快乐,成为湖南观众最喜爱的电视节目之一。

《天天向上》节目即是沿用了《越策越开心》中的"汪涵""策"(湖南方言:逗,调侃)、"节目版块化"这些原有的突出元素,选用汪涵做节目主持群体中的核心主持人,将节目分为"歌舞、访谈、情景戏"三个版块,采用娱乐脱口秀的方式营造轻松、

欢快、幽默的节目氛围。同时，又加入了"男子偶像组合主持群""半山学园""世界礼仪知识"这些让人耳目一新的元素，选用来自日本、韩国及中国台湾地区与内地的七位男主持人组成"天天兄弟"同台主持，主持群同时作为"天天向上一班"的学员，以诙谐幽默的方式解读传统礼仪和公德，使节目既担当社会责任，又兼具"策"的神韵，并在节目定位上完成了从《越策越开心》时的"地域化色彩"向《天天向上》的"国际化路线"的转变。

细看《天天向上》的节目类型，可以发现其融合创意了几类成熟节目形态中的突出要素并为己所用。《天天向上》的节目类型中，既有综艺娱乐节目的表演搞笑内容，又有谈话类节目的访谈形式，既有科教类节目的知识宣讲和教育功能，又有传统文化礼仪的宣扬和公益节目的责任担当。《天天向上》对不同节目类型成熟元素的组合创意产生了 1+1>2 的优化效应，使观众在熟悉的节目模式中找到了与众不同的新奇感，成就了节目的品牌忠诚度和满意度。

### 三、电视语言类型化的意义

（一）制作者角度

1. 视听语言类型化是电视节目工业化生产的必然

20世纪的下半叶，电视逐渐成为典型的大众文化产业，而电视节目则成为这种文化工业流水线上的产品。为了应对上百个电视频道 7×24 小时的节目播出需要，电视节目不可避免地要进行批量复制和规模化生产，而视听语言类型化可以保证电视节目在较短时间内按照模式化的标准和程式来进行大量复制和再生产，这也是电视栏目产生的原因之一。而在电视频道不断专业化和数字化的今天，视听语言类型化更是成为电视工业能够不断规模化发展和规律化发展的重要保证。电视专业频道在分类上的不断细化和数量、规模上的不断扩张，也促使节目类型不断的分化、创新、融合、发展。

2. 视听语言类型化可以减少市场风险，保证经济收益

在电视节目中，"超类型"的节目并不存在。而"电视工业提供了一种重新组合的文化，在这种文化之中，新产品被用于模仿过去的成功之作，将几个同类产品的特点结合在一起，或使用过去在其他媒体获得成功的产品"。[①] 因此，在电视节目进行类型创新时，可以对已被市场验证成功的节目类型中的某些元素加以借鉴，在此基础上融合进新鲜的视听语言元素，使观众对新的节目类型因为"似曾相识"之感而热切关注，同时又因为节目的"新鲜感"而引发好奇心理。这可以使新的节目类型大大降低在市场上的不确定性和由此带来的风险，保证收视率和经济效益。

---

① ［美］戴安娜·克兰.文化生产：媒体与都市艺术［M］.赵国新，译.南京：译林出版社，2001.

因此，在电视节目的生产、销售环节，电视节目视听语言的类型化一方面通过工业化生产相似的节目来保持稳定的受众群体，即"趋同"，另一方面对节目类型中的部分程式元素进行改造，以营造新奇感来激发观众新的兴趣和关注度，即"求异"。正如约翰·菲斯克所说，类型满足了人们对于商品的双重需要：一方面是标准和熟悉，另一方面又要有所区别。

（二）接受者角度

1. 满足观众的收视心理需要

"使用与满足"理论指出受众接触媒介是基于某种心理需求和心理动机。因此，观众在接触电视时，对电视节目的选择也会受到心理需求的影响。而节目类型则在很大程度上为观众的选择行为提供了参考标准。电视节目类型中的"通用语言"和"标准公式"可以指导观众选择和安排自己的收视行为，满足自己的收视需求。作为一名普通观众，如果想了解最近时间的外界信息和发生情况，会选择收看新闻类电视节目；想放松心情、消磨时间，会选择收看娱乐游戏类电视节目和电视剧；想学习知识、开阔眼界，会选择收看科教类、旅游类电视节目。总之，观众会根据收视心理的需要，基于节目类型带来的收视经验去选择自己想看的电视节目。

2. 制造观众的收视期待

电视节目类型可以利用不断重复的元素建立节目视听语言的标准"程式"，观众在长期的收视经验中，按照类型的既定规则去理解节目。在熟悉节目类型或对某种节目类型产生偏好后，会因为类似的节目类型出现所带来的亲近感而产生收视期待。而观看的过程中，观众会按照节目视听语言的类型要素去更顺畅的理解电视节目，从而为后续的收视行为和收视体验奠定基础。因此，节目类型是建立节目与接受者之间联系的纽带，它通过"有序化"的播出，维系观众稳定的收视期待心理，保持观众的忠诚度和群体黏性，有利于节目品牌的塑造和维护。

3. 划分节目的收视群体

观众对电视节目类型的偏好与观众群体的性别、年龄、职业、文化教育程度有很大关系，根据节目定位甚至频道定位，通过确定节目的类型可以划分节目和频道想要争取的收视群体。调查表明，在性别方面，女性更偏爱电视剧、综艺、音乐类节目，男性更偏爱体育、新闻、科教、经济类节目。在年龄方面，年龄越大的观众越喜欢新闻类、经济类、谈话类、电视剧等节目；年龄越小的观众越喜欢娱乐类、体育类、游戏竞赛类、音乐类节目。在职业因素方面，文职人员偏爱谈话节目，工人群体偏爱游戏竞赛类节目，离退休人员偏爱电视剧，机关干部群体偏爱新闻类节目，学生和其他职业者偏爱娱乐类节目。在文化教育程度方面，高学历和低学历人群都青睐娱乐类和体育类节目；同时，学历越高越偏爱谈话类和经济类节目，学历越低越偏爱电视剧和科技

类节目。① 由此可见,节目类型对收视群体的有效划分可以帮助我们在节目的策划阶段,即可以根据节目的核心受众定位来确定节目类型,瞄准市场空白,增加节目的市场接受度和成功率。

## 第二节 视听纪实语言

因为电视是高度类型化的媒体,在电视媒体中不存在超类型的电视节目,所以视听语言在电视媒体中的类型化表现最为鲜明。在下面的视听语言分析中,将以电视节目产品中的视听语言为主要研究对象进行分析。根据电视节目中视听语言的结构要素特征、形态特征、符号运用等标准,可以粗略地将电视语言划分为视听纪实语言和视听艺术语言。本节将针对视听纪实语言展开分析论述。

视听语言是一种广义的语言,是指能够表达思想或感情,使接受者获得感知信息的符号、方式和手段,包括画面构图、光线、色彩、镜头运动、音乐、音响、造型等。电视中的视听纪实语言即是指运用纪实性的表现手法,通过客观叙述和真实纪录去展现对现实生活的本真认识,传递信息,表达思想和情感,把生活的原始形态素材和主观结构结合在一起的语言形式。其主要的节目形态表现为电视新闻类节目、电视谈话类节目和电视纪录片。

**一、中国视听纪实语言的发展轨迹**

(一)第一阶段:1958 年至 20 世纪 70 年代末

中国电视中的视听纪实语言最早出现于 1958 年 5 月 15 日北京电视台(中央电视台前身)自办的第一个电视新闻节目——《图片新闻:东风牌小轿车》。之后,反映我国社会主义建设中的新人、新事、新面貌的电视新闻节目开始在屏幕上大量涌现。包括对原子弹、氢弹爆炸,人造卫星发射,南京长江大桥建成等重大事件的报道和对雷锋、刘英俊、王进喜、焦裕禄等先进人物的报道。1966 年,中央电视台播放了纪录类的电视作品《收租院》,开创了以文学性见长的散文体纪录片。到 20 世纪 70 年代末,电视荧幕上又相继出现了《深山养路工》《向青石山要水》《种花生的哲学》等电视作品。

这一时期的电视产品都是采用摄影机和电影胶片来拍摄,因而纪实手段和思维方式都深受电影影响。电视的纪实语言并没有形成自身独立的表述形态和表意系统,而只是处于一种打着电视旗号沿袭电影语言的混沌状态。这一方面是因为技术条件的限制,另一方面是由于拍摄观念受到文学思维限制而滞后,使这一时期的电视纪实语言追求精致唯美的画面和文学气息浓郁的解说词。虽然构图完美、镜头完整、

---

① 刘晓慰,徐敏.关于都市观众对电视节目类型偏好的调查[J].中国广播电视学刊,2002(8):51.

配乐优美、解说字正腔圆、完整独立,但电影画面加解说词的平行解说模式,使声画分离严重,解说与配乐痕迹严重。

(二) 第二阶段:20 世纪 80 年代初至 80 年代末

1978 年 8 月 1 日,《新闻联播》的开播树立了新闻消息类节目的样板。进入 20 世纪 80 年代,国内电视台又相继创建了第一个新闻评论栏目——《观察与思考》(1980)、第一个新闻杂志节目——《新闻透视》(1987)等,电视新闻栏目不断繁荣。这一时期的电视新闻类节目因为大量引进国际新闻,扩大了新闻领域电视纪实语言的视野。而进入 20 世纪 80 年代中后期,ENG(电子新闻采集)技术的普及使纪实语言开始回归电视本体。虽然同期声在电视新闻中使用不够丰富,但偶有突破。

20 世纪 80 年代初,中日合拍的专题类纪录片《丝绸之路》(1981),成为中国电视界开放的标志。《丝绸之路》对中国电视纪实语言产生了观念和技术上的冲击,观念上开始重视现场,重视拍摄过程,技术上开始进行改造,引进电视录像设备。之后,《话说长江》(1983)、《话说运河》(1986)、《让历史告诉未来》(1987)等一批专题类纪录片蓬勃发展,并开始出现系列化、长篇化的创作倾向。这一时期的纪录片开始使用长镜头移动跟踪拍摄,使用抓拍,开始出现无意识的主持状态以调动观众积极参与、交流和反馈。虽然改变的过程很缓慢,可以看到在整个 20 世纪 80 年代的电视纪录片中仍然时有出现固有的旧的表达方式,但技术设备的改进、同期声、ENG 的取材方式带来了新鲜的纪实语言,主体意识不断增强,镜头与百姓和生活的贴近与交流使隔离感逐步消除。

(三) 第三阶段:20 世纪 90 年代初至 90 年代末

1989 年 1 月,中央电视台开播了"地方台 50 分钟",为全国摆脱电影的纪实方式、形成电视的纪实语言提供了一个舞台,推出了地方台制作的《西藏的诱惑》《半个世纪的爱》等一批高质量的纪录片。尤其是《半个世纪的爱》,虽然对声画结构重视仍不够,但是仍以平民化的视角及拍摄态度、影像结构的场性结构,形成了新的纪实语言创作和富有电视特点的纪实方式。1991 年第一次获得亚广联国际奖的纪录片《沙与海》,所呈现出的交流状态以及对人的重视,表现出了电视纪实语言开始走向"人本化"的前进步伐。之后央视播出的《望长城》(1991),虽然还留有一些旧思维的尾巴,但其在声画同步、对过程的重视、对人本性的关爱、对场性结构的运用等方面都有新的开拓,而这些无疑是开创了电视纪实语言更加人本化的新篇章。这之后,《壁画后面的故事》《远在北京的家》《大动迁》《山洞里的村庄》《婚事》《平衡》等一批优秀的纪录片,尊重生活、进入生活去结构作品,进一步完善了纪实语言的美感,培养了观众真正的审美情趣。

进入 20 世纪 90 年代,纪实语言在电视新闻里也发生了很多改变。电视新闻中记者开始出镜,并发挥电视纪实语言现场性、体验性、整体性的优势,满足人们对新闻的"深度涉入"。之后,中国的电视新闻节目形态开始多样化。1993 年 5 月 1 日,中央

电视台推出电视新闻杂志节目《东方时空》,其子栏目"生活空间"中播出的一系列纪实类作品在当时中国电视纪实语言的发展历程中站在了前沿位置。"生活空间"中早期播出的《黑管道班》《姐姐》《小丫西西》《第一次上镜》等作品都难能可贵地表现出了对人的尊重与理解,对生活的真实呈现和开放式对待。1994年4月1日,中央电视台推出新闻评论节目《焦点访谈》。这一栏目不仅成为中国电视新闻舆论监督的"尖刀",更是表现出主观性的摒弃和对生活的接近与尊重,实现了对电视纪实语言的自觉突破。1996年4月1日,中央电视台推出中国第一档电视谈话类节目《实话实说》;5月17日,推出深度新闻评论类节目《新闻调查》。两档节目都努力做到还原第一现场的信息,重视对氛围的表现、过程的纪录和心态信息的真实呈现。而技术的变革所带来的新的节目形式的出现,如直播类节目、跨时空传播的远程交流等,也促使电视纪实语言不断向前发展并逐步走向成熟。

自20世纪90年代以来的电视纪实语言,在对电视本体认知和技术发展的作用下彻底摆脱了电影语言的影响,开始独立发展并形成自身特色。这一时期的纪实作品通过对日常生活实践的把握和人文层面的思索,在叙事方面改为解说词带画面的模式,让形象直接呈现;画面编辑上既保持清晰的线索,又注重保持单元镜头的完整性;声音成为重要的元素;使交流、对话、主持人的参与、观众的反馈等成为表现内容和表现形式;形成了展现生活原始氛围的场信息结构及段落之间的蒙太奇手法等新的电视纪实语言特征。

(四)第四阶段:2000年至今

进入新世纪,电视制作规模不断扩大,电视频道也步入数字化和专业化的发展道路。在此背景下,中国电视纪实语言的发展也出现规模化和专业化制作的转向。2001年7月9日,为响应国家"科教兴国"战略,中央电视台科教频道开播。2002年1月1日,上海广播电视台纪实频道(Docu TV)成立,其成为中国第一家纪录片专业电视频道。2003年7月1日,中央电视台新闻频道正式开播,中国终于拥有了第一个24小时滚动播出的专业新闻频道。2011年1月1日,中央电视台纪录频道开播,这意味着中国电视纪实语言从栏目化向专业频道化的转变已基本完成。与此同时,一批在收视率和影响力上引发关注的电视纪实类栏目也相继出现,如纪录中国影像和见证中国变革的《纪事》和《见证》(2003),带有浓郁故事讲述色彩的新闻故事类栏目《传奇故事》(2005)、《王刚讲故事》(2008),立足解密的档案资料还原历史解读历史的揭秘讲述类栏目《档案》(2009),还有凤凰卫视的《凤凰大视野》、央视的《探索·发现》等,都在满足观众好奇心理的同时引发观众一定程度上的思考。而以央视为代表的电视媒体也制作了一批有影响力的纪录片,包括《故宫》(2005)、《大国崛起》(2006)、《复兴之路》(2007)、《舌尖上的中国》(2012)、《互联网时代》(2014)等。

进入新世纪以来,中国电视的纪实语言因为种种原因处于一种停滞甚至是倒退的状态,在电视新闻、谈话节目以及纪录片中的纪实语言呈现出边缘化的发展趋势。

一方面,因为电视媒介生态环境的变化,电视纪实类节目的生存空间不断受到电视剧和综艺娱乐节目的挤压,使得电视纪实语言的良性发展步履维艰;另一方面,为了争夺市场环境中更多的播出平台和播放时间,纪实类节目也不得不悄悄向商业靠近,表现出娱乐化倾向。如电视新闻节目重画面,轻解说;重软新闻,轻硬新闻;重调侃戏谑,轻深度解读;在叙述方式上出现了对新闻的故事化讲述。纪录片中出现的所谓"真实再现"、表演的纪实以及对某一种艺术性纪录片的偏向等,以及直播形态、远程对话、谈话节目等节目样式和类型因为受到诸多因素的制约,走向纪实娱乐化,都表明今天的电视纪实语言在向市场妥协后,其视听语言边界所受到的侵蚀。尤其是在"真人秀"节目兴起之后,纪实手法日益演变为一种表现娱乐效果的催化剂,一批引发高收视率的"真人秀"节目包括《超级女声》《爸爸,去哪儿》《中国好声音》《奔跑吧,兄弟》等,在收获不断刷新的话题热度、节目关注度和广告收入的同时,"纪实"与"娱乐"之间的界线也变得日益模糊。

## 二、视听纪实语言的结构要素

视听纪实语言的结构是指电视纪实语言的叙述方式和表意系统。其结构要素包括纪实画面内部声画素材的选择与安排,画面与画面之间的组接及文字、解说、音乐、图表、音响等其他信息的介入和组合方式。总的来看,视听纪实语言的结构要素主要包括画面要素和声音要素两部分。

### (一)画面要素

画面语言是电视纪实语言的基本构成要素,也是电视语言区别于其他媒介语言最根本的语言元素,如果没有画面语言,也就不存在电视纪实语言和电视纪实作品了。所谓画面语言,是指运用构图、光线、色彩镜头运动等视觉语言表述方式构建视觉形象,表达创作构思的结构要素。电视纪实作品中的画面要素主要特征表现为以下三点。

1. 原生态和纪实性

电视纪实作品中的画面素材应最大限度地接近信息的发源地,提供可信度高的真实信息,充分尊重生活的真实。这要求电视新闻节目的采制者应在事件发生后的第一时间赶到现场,将直接取材于现场、未经干预的原生态信息呈现在观众眼前,使观众产生身临其境的现场感和参与感。现场报道使新闻恢复了本来面目,让远在千里之外的观众也可以通过电视的镜头画面看到并感受到现场发生的一切,而这些都和电视新闻节目对画面素材的原生态表现和纪实性传递是分不开的。2012年5月12日,四川省汶川县发生8.0级强地震,对地震给当地人民带来的巨大破坏和灾难性后果,汶川地区之外的国内外人士正是通过电视,亲眼目睹了地震后的惨烈状况,真切感受到了汶川人民所遭受到的苦难。因此,才有了后来"一方有难,八方支援",社会各界捐款、赠物、出人,帮助灾区渡过难关,进行灾后重建。

此外,电视纪实画面语言的原生态和纪实性特征,还表现为真实的记录生活,再现生活,通过电视画面语言给观众呈现出原汁原味的生活原貌,这在电视纪录片中表现得尤为明显。电视纪录片的最大特征是"在于发现,而不是虚构",它通过记录"在真实的环境真实的时间里的真人真事",来真实地"复原"客观现实。但是,真实又不完全等同于纪实。电视纪录片中的纪实应该是一种独特的叙事方式,一种参与的观察,一种思维的品格。因此,在电视纪录片的创作实践中,纪实应该表现为"拍摄过程",即将生活的流程按时间顺序真实的记录下来,贴近生活,贴近普通人,然后以真实性为基础,通过创作者的概括和提炼,完成画面的造型和叙事。因此,纪录片多使用长镜头来作为纪实手法,以保证拍摄画面的连续不中断,从而给影像以令人信服的力量。如电视纪录片《望长城》拍摄历时两年,节目组拍摄了七百多个小时的素材呈现了找长城的全过程,最后经过筛选和提炼制作成十个小时的纪录片。在拍摄过程中,节目组经常将普通的日常生活流程记录下来,完整地展现给观众。因此,"纪实,从拍摄角度讲,实际上是电视摄像记者,对被拍对象的观察过程……是电视摄像师的认识与情思,……不过这种情感的投入是含蓄的,以物化形式表现,不是直抒心胸,这是纪实与表现之区别"。[①]

### 2. 共时体验性

　　通过卫星传输进行现场直播和远程交流的电视新闻节目中,电视可以"零时差"地满足观众对外界信息同步关注的第一需求,现场直播使新闻成为正在发生和刚刚发生的事件报道。观众可以在事件发生的同时共时感知,在发生的过程中同步体验,使个体生命在集体的共同关注中产生巨大能量。而电视新闻的现场直播按时间顺序记录同步发生的现实事件,对于观看者来说,每一个即将出现的画面都具有不确定性,这种不确定性使接受者在接收画面信息的过程中产生心理上的"悬念",而这种"悬念"成为和画面内容信息量相关的一个重要变量。在重大事件的现场直播中,观众和事件的亲历者一样,对下一秒会发生的事情充满未知。1984年洛杉矶奥运会女子3000米比赛中,美国名将德克尔因与英籍南非小将巴德相撞摔倒,而痛失夺取金牌的机会。此时,观看现场直播的观众同德克尔一样震惊和痛心。而2006年7月12日,当刘翔以12秒88的成绩在瑞士洛桑田径超级大奖赛中打破沉睡13年之久的110米栏的世界纪录时,电视屏幕前的观众和刘翔亦是一样的惊喜和自豪。因此,同步直播的全保真、进行式的视觉效果使电视纪实的画面语言赋予了观众前所未有的共时体验,而这是其他任何一种大众传媒所不具备的优势。

### 3. 概括性和思辨性

　　电视纪实的画面语言因为要面对现实世界中的万千素材,因此创作者在选择素材的同时就具有了主观意义上的概括。而创作者基于纪实语言的表现特点,常用事

---

[①] 朱景和.电视专题论集[M].北京:人民出版社,1993:310-317.

实来说话，将自己的立场、观点、情感、倾向隐藏在事实和素材背后，通过对画面内容的取舍来传达无形的意见和观点。而观众对于电视画面中所展现的现实生活也会采取不同的心态来看待并思考它的意义所在。同时，电视纪实的画面语言还可以通过对个体、具象的展示来表现普遍和一般，突显出纪实画面概括、阐明、升华现实的能力。

而电视纪实语言的思辨性体现在它的可视性上，表现为生活中客观事物本身的多义性及不同人对同一事物不同的主观解读。事物本身的多义性使一个镜头画面可以表达出丰富的画面信息，而不同人因为经历、阅历、受教育程度、兴趣爱好的不同，对同样的事物可能"仁者见仁，智者见智"。因此，从接受者角度来说，一部电视纪实作品会受到观众的选择性注意、选择性理解和选择性记忆等因素的制约。不同的观众对同样的电视纪实画面会有不同的认识和体会，甚至观众的认识和反应会与制作者的期望有所差距。

同时，电视纪实画面可以通过现场画面、资料图片、屏幕文字等多种手段的综合，使形象的直观性与理论的思辨性融于一体。如在电视评论节目《焦点访谈》中，画面不仅可以为节目"用事实说话"提供最佳载体，也可以为节目说理论事增加可信度和权威性。

(二) 声音要素

在电视纪实语言中，声音和画面一样是塑造时空的重要手段。在电视纪实作品中，没有声音就构建不起屏幕的完整形象，也构建不起作品的叙事体系。在20世纪80年代以前，因为受到技术的限制，电视纪实作品中的声音和画面是分离的，电视新闻和纪录片只记录可视形象，后期配上解说词和音乐。这造成了当时的电视纪实作品画面构图异常讲究，而说话声、现场声、环境声等真正的声音缺失等现象。20世纪80年代后，随着ENG的普及使用，电视纪实作品才逐渐认识到声音的魅力，实现声画同步，使纪实表现出电视的视听特点。所谓"声音语言"是指在电视屏幕上能够表情达意的一切声音形态，包括人声、音乐、音响等。电视纪实作品中声音要素的特征表现为以下三点。

1. 现实接近性

听觉语言的具体性可以弥补电视画面对现实反映的局限，缩小电视纪实作品与现实之间的差距，增加作品的现实接近性。听觉语言可以缩小电视画面的现实假定性，让画面中的人物形象更丰满、更形象、更具体，从而使观众在收视时进一步获得现场感。尤其是声音语言中的人声语言，能增加画面的真实、客观，使作品增加纪实感。如电视新闻中的街头调查式采访，电视谈话节目中的交谈、对话，纪录片中的人声语言及现场声音的运用，都是很好地通过听觉语言的运用，增加了作品的真实可感性和现实贴近性。

### 2. 自然的戏剧价值

视听语言中的有声语言,不论是人声语言还是音响语言,都具有人类语言的特征,不可避免地要传递信息、表达含义、表现出声音的表意性。而真实纪录日常生活中具有表意功能的声音,一方面可以弥补画面信息的不足,另一方面可以利用声音本身所具有的信息功能营造出自然的戏剧性效果。将真实发生的对话、交谈、争吵记录下来,声音内容本身所具有的表现力和内在张力,就已凸显出足够的戏剧价值。例如央视的《新闻调查》栏目,常会在节目开头通过设置悬念的方式,勾起观众的观看兴趣。因此,在节目开始时主持人会向观众抛出问题,让观众在思考问题的同时跟随记者到节目中求解。而节目故事化的讲述也会不断地营造悬念与冲突去吸引观众。主持人在采访过程中,通过和被采访者语言上的双向交流,来不断地揭示问题本质,带给观众暗示和指引。

---

**案例 5-2**　　　　　　　《新闻调查》听觉语言的戏剧性

2006年5月1日播出的《一只猫的非正常死亡》中,记者柴静采访"虐猫视频"的拍摄者——黑龙江萝北县广播电视局的李某时,有一段质疑式的追问,使对话充满了冲突和张力。

记者:利益会让一个人丧失感觉吗?

李某(黑龙江萝北县广播电视局):你说呢。

记者:我不知道,所以我想问你。

李某(黑龙江萝北县广播电视局):那我也得请教你。

记者:你的这个原则如果是发生在人和人的身上,你也会用这个原则吗?

李某(黑龙江萝北县广播电视局):在朋友之间多少钱都不行,做人也得有底线。

记者:你的底线是什么?

李某(黑龙江萝北县广播电视局):在这方面我自认为我还可以,我从来不出卖朋友,不做有损于朋友的事,至少在主观上。

记者:那你为什么会把朋友之间这种感情看得比利益更重要?

李某(黑龙江萝北县广播电视局):这还用问吗?

记者:用。

李某(黑龙江萝北县广播电视局):这么简单的问题。

记者:不简单。

李某(黑龙江萝北县广播电视局):如果一个人真正的是为了追求利益什么都不顾了,那他也根本就没有什么利益可谈了,谁能去跟你谈利益去。

在这段访谈中,记者柴静连用了几个追问和质疑式提问,将李某的立体化个性完整展现了出来。

#### 3. 时空扩展性

在电视纪实作品中，声音所具有的叙事作用以及声音的远近、方向都成为扩展时空深度和广度的有力元素。声音在纪实作品中贯穿始终，可以联结不同场景，和画面语言一起推动情节发展，实现叙事的连续性和完整性。因此，在时间轴方面，声音在追溯过去、展望未来，以及诉说内心活动方面有不可替代的作用。另一方面，声音的远近、方向也成为观众认识空间的手段。在纪实作品中，不同的声音效果可以烘托出不同的环境气氛，而且人们可以凭借声音的强弱、声调的高低来判断声音距离的远近、方向，从而营造出作品的空间感。如在纪录片中，高亢激昂的音乐适于去表现粗犷辽阔的草原，而温婉细腻的歌声则有利于营造精致婉转的江南。尤其是同期声的运用，要保证声音的逼真效果，在录制时就要注意声音与画面在空间距离上的统一，即摄影机拍到哪录音设备就应该跟到哪，使画面上声源与观众的距离同声音与观众的距离相一致。如纪录片《愚公移山》，在同期声的录制时就非常注意去保持现场讲话和自然音响的空间距离感与画面景别的一致性。

在电视纪实作品中，声音与画面的配合性使用往往可以详尽地解读纪实性信息，强化传播内容的真实性、及时性、可信性及完整性。在常见的声画关系中，有两种处理手法："声画合一"和"声画对位"。声画合一是指声音和画面同步进行，完全一致，互为作用，具有"写实"特性。如电视纪实作品中的同期声，声音和画面保持高度一致。在电视新闻节目和谈话类节目中，同期声可以保证传递信息的真实感和现场感。而在纪录片中，同期声可以增强视觉画面的感染力和说服力。声画对位是指声音和画面不同步进行，相互独立又相互作用的一种声画关系，具有"写意"特性。表面上看，声画对位中的声音和画面没有直接联系，但二者会利用声画之间所形成的比喻、象征、对比、反差等关系，调动观众的想象力和思维能力，使观众通过联想创造出新的意境，推动叙事进程的发展，使声画的结合产生新的意蕴。比如在电视新闻节目中，有些抽象的内容像数字、评论观点等无法用具体的画面来呈现，便会经常运用声画对位的手法，利用与事件相关的画面配以深度剖析与解说，揭示作品的内涵深度。或是画面本身表现力不够，利用声音去扩展时空，调动观众的视听感受力，弥补画面表现的不足，延伸画面的意境。

### 三、视听纪实语言的节目形态

根据电视纪实语言的表现特征，视听纪实语言的节目形态主要包括新闻类节目、谈话类节目和纪录片。

#### （一）新闻类节目

从1958年中国出现第一个电视新闻节目开始，中国的电视新闻类节目已走过了近六十年的发展历程。随着电子摄录技术和通信技术的不断发展，不但节目的摄录形式和传递方式大为改进，大大提高了节目的时效性和现场感，而且在节目内容方

面,也适应不同受众群体的需求,出现了日益丰富的新闻节目类型。从新闻节目的形式和内容上看,电视新闻类节目从类型上可以划分为信息资讯类、评论类、调查类、杂志类和直播类电视新闻节目,代表性的电视新闻节目包括《新闻联播》《焦点访谈》《新闻调查》《东方时空》等。电视新闻类节目作为电视纪实作品中的一个重要节目形态,是各种新闻节目类型和新闻报道形式的总称。其主要表现特征有以下五点。

1. 时效性

新闻是易碎品。虽然新闻消息和新闻调查在时效性的具体要求上有所差别,但新闻类节目都应该在新闻事件发生后,争取抢夺新闻时效性,迅速传播新闻事实,保证新闻信息的新鲜度。因为新闻事实每天层出不穷,并且总是不断变化,而新闻类节目要报道最新的事实并能够抓住新闻事实瞬间的变动,需要新闻工作者将新闻报道中的时间观念摆在第一位。而在瞬息万变的信息社会,受众对外界变动信息的强烈需求以及激烈的新闻竞争,都使得新闻类节目的时效性得到日益凸显,并变得越来越重要。因为传播技术的变革,新闻消息的新鲜度越来越高,以前以天、小时为单位来衡量消息的时效性高低,现在分秒必争、同步传播成为新闻传播的更高要求。即使是对于深度报道类、调查类新闻节目,也应在节目制作允许的时间范围内争取达到高时效性。

2. 综合性

从形式上看,电视新闻类节目在传播符号上综合了声音、图像、文字等,诉诸人的视觉和感觉器官,声形并茂,发挥符号综合传播的优势,使新闻报道更有表现力。从内容上看,电视新闻类节目可以涉及各个领域的报道,全方位、共时空地反映新闻事件的综合信息,满足人们的信息需求。从功能上看,电视新闻类节目既要发挥传递信息、沟通外界情况的作用,还要完成宣传整合、舆论监督、教育娱乐、服务公众等任务,体现出传播功能的综合性。

3. 现场性

电视新闻类节目可以通过把新闻事件发生现场的图像直观展现在观众面前,使观众仿佛亲自看到、听到并感受到事件发生的过程,使观众产生身临其境的现场感,从而对新闻事件产生感同身受的同理心。这种心理体验可以使观众通过自己的内心感受产生对事实的判断和评价,从而拉近了观众与事件之间的距离,使观众具有现场参与感。如2015年为纪念中国人民抗日战争暨世界反法西斯战争胜利70周年而举行的纪念大会和新中国第15次阅兵式上,中央电视台在现场共设置了90多个摄像机位进行全程无缝直播,对纪念大会和阅兵式上50个方队、1.2万受阅人群以及地面500多件装备、空中近200架飞机的盛大场面进行了全方位、多角度的呈现。如此庞大、复杂的直播系统给观众带来的现场感和参与性是可想而知的。

4. 准确性

现代社会中,大众传媒成为社会整合的重要工具,而电视新闻类节目无疑成为人

们了解这个社会发展变化的一个重要途径。因此,新闻类节目要对各阶层、各领域所报道内容做出合乎实际的准确描述,从而避免公众因为误解而发生不必要的冲突,影响社会稳定。电视新闻类节目中的直播报道可以保证新闻事件的真实、生动、准确的呈现,具有较大魅力。

5. 完整性

电视新闻类节目在报道新闻事件的过程中,应做到客观、真实、公正、完整、全面地将现实信息传递给受众,不能添枝加叶,也不能隐瞒事实,更不能断章取义,要保证信息的完整性,还事实本来面目。而在涉及国计民生的重大事件时,电视新闻报道者既不能瞒报,也不能漏报,更不能不报,应该对重要新闻进行及时报道,保证每个公民能够平等地分享信息。

2013年有调查显示,受个人电脑、平板电脑、智能手机的冲击,北京地区电视机开机率从三年前的70%下降至30%,40岁以上的消费者成为收看电视的主流人群,电视观看人群的年龄结构呈现"老龄化"趋势。电视新闻类节目作为电视节目类型中的主体,其受众群体也不可避免地出现"老龄化"倾向,而要吸引不断流失的年轻观众,电视新闻类节目应寻求创新和改变。在节目制作观念上,吸纳新媒体思维,适应全媒体传播的需求,培养全能记者,关注新媒体及社交媒体上的热点问题,在节目内容和形式上进行创新,适应受众群体的发展变化,吸引和争夺各年龄层的观众群体。

> **案例 5-3**　　　　　　《全媒体全时空》的全媒体融合分析[①]
>
> 《全媒体全时空》是凤凰卫视 2013 年 1 月 1 日推出的一档全新的电视节目,也是凤凰卫视中文台晚间首档新闻资讯节目,每周一至周五晚上 18:30 在凤凰卫视中文台、美洲台、欧洲台、凤凰新媒体、U-Radio 五大平台同步直播。该节目糅合全媒体资源,就当天热点话题打造一个全媒体参与报导、民众互动讨论的平台。
>
> 《全媒体全时空》电视新闻节目中大量融合报纸、广播、互联网、微博、手机微信等媒体的信息,既有报纸的摘要、广播现场连线,又有网络论坛的互动参与,更有电视直播、微博播报等内容,打造了多层次、多向度、多视角的节目内容。
>
> 在节目版块设置上,《全媒体全时空》设有《时空要闻》《微言送听》《全城热连》《全民街报》《E 网无边》《有话直说》《全新全议》等若干个板块。《时空要闻》从当天的各大媒体,包括报纸选出当天最重要的新闻。《E 网无边》集合了当天网络上各大门户网站的重要新闻。《凤凰最 top》则选取了凤凰网、凤凰 U-Radio、凤凰卫视各大平台的头条新闻,《周刊抢先读》则是对《凤凰周刊》内容最新的解读。《全媒体全时空》通过电视的手法对报纸、杂志、广播等传统媒体和网络、微博、微信等

---

① 王凯山,罗促建. 2013 年中国电视新闻媒介融合案例新解——以《全媒体全时空》为例[J]. 采写编,2013(6).

新媒体的内容进行了跨媒体整合。

在报道方式上,《全媒体全时空》通过电视这个平台整合各种媒体的资源,融入多种媒体的报道方式。在节目中我们看到电视媒体的视频采访、现场直播,还有广播电话采访、网络爆料以及微信来访等,从而多角度、多层次展示新闻事件的报道。另外,在节目中还采用了普通民众拍摄的照片、视频等,丰富和拓展了电视新闻内容。

在平台搭建上,《全媒体全时空》与以往电视新闻节目不同,节目通过不同的方式和平台与观众产生互动,力求打造一个全民参与、全民互动的媒体讨论平台。通过电视采访、视频连线、电话采访、网络互动、微信播放等多媒体多方面地反映受众的声音。该节目每天选出国内外两条最重要的新闻,例如:"奥巴马中东之行""香港奶粉限带令"等新闻引发的话题进行探讨,引发观众讨论对新闻深层次的思考。

在演播方式上,《全媒体全时空》为了在演播室中体现全媒体全时空的理念,在布景上使用了具有3D立体效果、充满层次感的"太空舱"设计,加上一些触摸式互动荧幕、电视屏、投影屏,既丰富了背景,又通过主持人很好地把各种媒体的平台连接在一起,展示在观众面前。节目中还运用了一些现代科技,丰富视觉效果。例如,在民意调查中,演播室中用了动态的3D数据模型生动直观地向观众展示调查结果,一目了然。主持人也改变了传统播报方式,在好似时光隧道的演播室内边走边说,通过口语化、聊天似的语言甚至有意模仿新媒体语态,借用网络语汇拉近与观众的距离。比如,在节目中主持人问到观众的看法时经常说:"各位亲,您怎么看?"这种播报方式的改变也不失为吸引新媒体受众,创新电视新闻表达方式的一种探索。

(二)谈话类节目

谈话类节目的源头可以追溯到18世纪英国咖啡馆里的公共论坛,20世纪二三十年代开始在美国广播电视中出现,被称为"talk show"。中国的电视谈话类节目始于20世纪90年代。第一个电视谈话节目是1993年上海东方电视台推出的《东方直播室》,此后其他电视台纷纷效仿,相继推出《羊城论坛》(广州电视台)、《社会话题》(山东电视台)等。1996年,中央电视台开播《实话实说》,使之成为有全国极具影响的电视谈话节目。随后,掀起了电视谈话类节目的创办高潮,一批有影响力的谈话类节目相继出现。如央视的《对话》《艺术人生》《讲述》,凤凰卫视的《锵锵三人行》《鲁豫有约》《一虎一席谈》,北京电视台的《真情互动》,湖南电视台的《背后的故事》,东方卫视的《东方夜谭》,重庆电视台的《龙门阵》等。具体来看,电视谈话类节目在内容上可以划分为新闻时事类、民生生活类、综艺娱乐类、人物访谈类谈话节目;在形式上,可以

划分为讨论类、聊天类、访谈类、辩论类谈话节目。作为电视纪实作品中日益产生重要影响的节目形态,电视谈话类节目的表现特征有以下四点。

1. "场"式传播

电视谈话类节目在主持人、嘉宾乃至观众之间的谈话过程中,可以形成一个完整、动态的"谈话场"。正如《实话实说》的制片人时间所说:"电视的生命在于有人的说话和说话时的表情"。谈话节目中的"场"式传播可以完整地传递和接收人们在谈话进程中的语言、表情、姿态、动作、心态、氛围等不同要素,还原人们在日常生活中的谈话状态,是现实生活中人们面对面的进行人际交流的延伸。因此,谈话节目中的"场"式传播有利于营造一个轻松、真实的谈话氛围,还原谈话嘉宾的本色性格。如著名京剧大师童祥苓在一次电视谈话节目中,开始还有所顾忌、比较拘谨,聊到后来进入状态慢慢放松起来,开始连说带比划,话也多了,肢体动作语言也用上了。童祥苓的乐观、开朗、豁达和对京剧艺术如痴如醉的热爱的本色性格也真实、自然地表现出来。

2. 即兴式的讨论

在电视谈话节目中,参与交流的各方主体对于节目话题的讨论,事先应是没有演练的。在谈话现场的特定空间内,谈话场会最大限度地激发谈话主体的交流欲望,在主持人的引导中,形成即兴式的讨论和动态的意见碰撞。通过这种动态的撞击激发出充满智慧和情感的思想火花,强化谈话中人际交流互动中的张力。清华大学的尹鸿教授认为:"对话者之间的差异引发的交流和碰撞才使得节目称得上是真正的谈话节目。"

3. 平等交流

电视谈话节目应该是主持人、嘉宾以及观众等围绕一个话题,在谈话现场以类人际交流的方式进行双向平等的交流。这里,平等交流应该是排除社会差异和个体差异的交流。在谈话节目中,不论是社会精英还是普通百姓,都应该有机会自由进入谈话场这一公共领域,表达自己的意见和想法。优秀的电视谈话节目,主持人应努力搭建与嘉宾进行平等交流的平台,使平等交流成为电视谈话类节目存在的根基和价值所在。

4. 意见的真实表达

电视谈话类节目最可贵的品质便是对"真实"的追求,真实的交流过程,真实的人和事,真实的意见表达。在谈话节目中,谈话是实现真实的重要元素。通过谈话,观众感受到交谈主体真实的言语交锋和真实的意见表达,使观众在观赏中因为真实、自然的感染而感受到审美的愉悦。在电视谈话节目"真实"的品质追求中,意见的真实表达最为重要。如果嘉宾在谈话现场一直怀揣顾虑,不能真实言说,则会阻碍其情感投入,无法实现真情实感和思想观点的双向交流,从而破坏节目的表现力和生命力。

在当今的电视谈话类节目中也表现出了纪实性原则的缺失。在内容方面,显露

出日益脱离生活的倾向,缺乏纪实的深度和广度。在制作技巧方面,谈话主体的交流中缺少思辨性和探讨性,而有时刻意制造的言语冲突反而损害了节目的纪实性。同时,很多谈话节目中,表演胜过交流,谈话过程中充满着虚假的情感和表演的味道,长此以往会极大地损伤节目的信誉度和持久生命力。

---

**案例 5-4　　　　　《一虎一席谈》的成功特色**

2006年4月29日,凤凰卫视《一虎一席谈》开播,并连续两年(2006、2007)在《新周刊》发布的"中国电视排行榜"中摘得"最佳谈话节目"桂冠。总结《一虎一席谈》的成功特色,会发现这个节目除了具有一般谈话节目所具有的共性特征外,还闪耀着难能可贵的个性品质。

第一,话题设置体现公共性特征

《一虎一席谈》选择多是具有冲突性的公共热点话题,这类话题新闻时效性强,具有公共性和冲突性。以《一虎一席谈》2015年3至4月份播出的片目为例(见表5-1),可以看到很多话题都是结合现实热点选取的,关系到国计民生和公民切身利益的公共话题。这样的选题契合了公众的渴求,易激发公众的表达欲望,具有丰富的话语空间。

表 5-1　《一虎一席谈》2015 年 3—4 月份播出片目

| 序号 | 《一虎一席谈》片目 | 播出日期 |
| --- | --- | --- |
| 1 | 中国制造能否再回巅峰 | 2015－3－7 |
| 2 | 经济新常态能否带来羊年大牛市 | 2015－3－14 |
| 3 | 环保新政能否破解环境之殇 | 2015－3－21 |
| 4 | 延迟退休应对养老是良药还是猛药 | 2015－3－28 |
| 5 | 亚投行背后的中美之争谁占优势 | 2015－4－4 |
| 6 | 中国经济稳增长是否需要激活房地产 | 2015－4－11 |
| 7 | 希拉里当选会不会展开"鹰派"外交 | 2015－4－18 |
| 8 | 中国股市是否正上演步步惊心 | 2015－4－25 |

第二,辩论形式彰显语言魅力

《一虎一席谈》的宣传语是"这里不是一言堂,所有的意见都备受尊重"。节目通过设置具有冲突性的话题,让具有多元思想的当事人和代表嘉宾在现场针锋相对,更赋予现场观众随时插话、发表个人意见的权利,开启"多口辩论"的节目形式,构建传媒领域中的公共话语空间。因此,在《一虎一席谈》的节目现场,经常会看到现场嘉宾、观众热烈发言甚至是言语"乱战"的场面。但这种辩论的形式不是

为了形成无序的争吵，而是力图通过广开言路和话语交锋使多元意见在各抒己见中走向共识。所以，谈话中的矛盾与冲突不仅没有破坏和谐，反而进一步促进了民主协商的构建。

第三，现场参与模式遵循平等原则

"一虎一席谈，有话大家谈"。正如节目的宣讲口号所突显出的节目理念，《一虎一席谈》的话语空间会在平等参与的原则基础上对尽可能多的公众开放。因此，节目的参与者具有社会群体的广泛代表性，既有新闻事件的当事人，也有政治精英或公共知识分子代表，还有持有不同观点的现场观众。在节目现场他们平等地参与讨论，平等表达，每个人的意见和观点都备受尊重。平等参与使精英阶层和草根阶层的意见话语开始走向融合。

第四，主持人呈现"挑拨离间"技巧

2007年，胡一虎因为《一虎一席谈》荣获"年度节目主持人"和"最佳脱口秀主持人"。对于主持谈话节目，胡一虎说："我觉得把一个火爆的话题炒热并不是一个了不起的主持人，而在一个冷僻的话题中如何煽风点火，如何帮观众点燃热情，还要让观众觉得这个冷僻话题背后是有含义的，这才是一个了不起的主持人。"所以，胡一虎认为优秀的谈话节目主持人应该挑起每个人说话的欲望，播撒倾听别人声音的种子，离弃中国人在公开场合表达意见的怯弱性格，营造求同存异的美好空间。而这一认识也是节目成功的重要原因之一。

（三）纪录片

国外的电视纪录片最早可以追溯到电影诞生初期，并在20世纪二三十年代进入繁荣发展时期。发展至今，纪录片经历了创作主体由说教向客观中立转化，进而向参与者、目击者转化的过程。中国的电视纪录片在20世纪20年代开始萌芽，进入20世纪50年代开始有所发展。1953年7月，北京成立了中国第一个摄制新闻片和纪录片的专业机构——中央新闻纪录电影制片厂。1966年，中央电视台播放了纪录类的电视作品《收租院》，产生一定影响。20世纪80年代初开始，中国纪录片得到蓬勃发展，出现了包括《丝绸之路》《话说长江》《话说运河》《让历史告诉未来》《望长城》等一批有影响的代表性作品。进入新世纪，虽然央视也制作了一批有影响力的作品包括《大国崛起》《舌尖上的中国》《互联网时代》等，但纪录片的发展在娱乐化倾向的侵蚀下开始走向边缘化。

提到电视纪录片，不得不提到中国特色的另一种电视节目形态——电视专题片。多年来，在中国电视界，电视专题片和电视纪录片的关系一直成为争论的焦点。常有人将这两个概念相混淆，因为二者之间有很多相似之处。两者都取材于真实的现实生活，采用纪实主义的拍摄手法，以非虚构性作为创作前提，反映生活真实，表现审美

属性。但具体看,二者也有所不同,最大的差别表现在创作过程方面。电视专题片是先有主题思想,后去寻找素材,主要目的是为了表现一种思想和观念,宣传性和功利色彩很浓厚;电视纪录片是先拥有素材,然后提炼主题思想,通过时间的积累,完整的再现和还原生活的原生态,有一定的公益性质。但是因为二者共同具有纪录片两个本质特点——非虚构性和审美属性,因此,可以将电视专题片看做是电视纪录片的一种。这样根据创作过程的不同,可以将中国的电视纪录片划分为专题型和纪实型两种。其主要表现特征为以下三点。

1. 非虚构性的还原

纪录片的英文"Documentary",在英文中还有"文献、文件"的意思,也就是说纪录片具有文献史料价值。纪录片大师伊文思也不止一次说过,纪录片把现在的事物记录下来,就成为将来的历史。而这一切都因为纪录片的本质特征就在于它的非虚构性,纪实性的表达成为纪录片的灵魂所在。要保证纪录片的纪实性,要求纪录片做到对真实素材进行客观纪录,对零散真实素材进行整体性复原,以呈现生活的本来面貌,展现生活的意义和价值。因此,选取真实素材、纪录真实人物和事件、保证时空和细节方面的真实性成为纪录片非虚构性还原生活的基础保证。而在创作手法上,纪录片利用长镜头展示客观时空,还原事物的本来面目;运用主持人加同期声,缩短观众与表现对象之间的距离,真实记录生活;运用细节描写真实再现生活原貌,表现了纪录片本质纪实的规定性意义。

2. 人文化的审美属性

纪录片对客观物质世界的忠实再现,并不意味着纪录片仅限于对客观世界"直线式的照相纪录",其作为一种艺术表现形式,最终还是要通过表现现实和反映现实,来引发人们的审美思考。对于人类普遍的生存价值和道德意义,对于主体人群的生存状态和文化变迁,通过纪实性手法的"同步记录",引起人们普遍的情感体验的审美感受。这些审美感受尽管会受到价值观念、生活经历和意识形态的影响,但是对人的尊重和关照,对人文精神的回归,会超越种种因素的差异,而具有恒久的生命力。如雅克贝汉历时三年多拍摄的纪录片《鸟的迁徙》,虽以鸟为主角,但实则是通过反映鸟与自然之间的和谐与抗争,反观人类对自然与生命的尊重。作品拍得浪漫、诗意而唯美,让人们在为某些画面而流连忘返的同时,也在反思人与自然之间的关系,带给人们情感和思想上的审美体验。

3. 故事化的叙事特征

纪录片的内在发展需要决定了它要追求故事化的叙事特征。纪录片的本质特征是纪实性,这一本质特性要求纪录片必须真实记录现实生活中发生的真人真事,叙事性成为必然。在叙事的过程中,纪录片可以按照时间发生的顺序,运用一些叙事策略来进行真实"讲述",比如设置悬念、省略与铺垫、交叉叙事与平行叙事、细节与节奏的运用等,来呈现出纪录片的故事性。因此,纪录片中的故事完全是对生活本身的记录

呈现出来的,生活中的跌宕曲折成为纪录片中故事的基础。而纪录片中故事的真实性、鲜活感以及真人真事所具有的共时关切又成为吸引观众的主要原因。此外,故事化的叙事手法已成为当下纪录片创作的一种共识。"通过具体故事讲述人生命运、生活经历和社会事件,成为纪录片创作的普遍思路。"①

当然,故事化的叙事手法在纪录片中的运用要把握好"度",尤其是在电视历史纪录片中,"真实再现"等故事化的讲述手法应注意在作品中所占比例以及虚化处理等问题,以免纪录片中的故事性元素运用过度,而损害纪录片的真实性和可信性。

### 案例 5-5　　　　　《互联网时代》的创新性

《互联网时代》是中央电视台历时三年拍摄的全面、系统、客观、深入解析互联网的 10 集大型纪录片。2014 年 8 月在中央电视台播出后,10 天内累计关注用户达到 2154 万人次,评论转发超过 15 万条。在 2014"金熊猫"奖国际纪录片评选中,《互联网时代》获得社会类纪录片大奖;在北京大学电视研究中心主办的"2014 中国电视掌声•嘘声"评选中,《互联网时代》被评为四个"年度掌声"之一。香港创业学院院长张世平认为,这是迄今为止全球最好的一部反映互联网历史、现实与未来的纪录片。中国互联网协会前任理事长、中国科学院院士胡启恒认为,《互联网时代》是一个精品,是"中国给世界的又一种贡献"。这部纪录片之所以能收获业界人士和普通网民的好评和热议,和它的创新特色是分不开的。

第一,题材类型创新

历数国内拍摄过的较有影响的纪录片,在题材上多以历史、人文类题材为主,如《丝绸之路》《话说长江》《望长城》《故宫》等,而对其他类型的题材较少涉及。而耗时 3 年、拍摄足迹遍布 14 个国家、采访互联网精英近 200 人的《互联网时代》,则将视线对准影响人类社会和文明的互联网技术,关注互联网技术发展的历史、现在和未来,站在人类社会的高度去认识互联网可能给我们这个时代带来的影响和改变。这部纪录片对科技类题材的关注,改变了中国纪录片一直以历史、文化类题材为主导的单一类型,不但拓展了国内纪录片在类型和题材上的创作空间,也填补了中国科技类纪录片缺少代表性作品的空白。同时,这部科技类纪录片在制作水准和资金投入上都达到了新高度,保证了作品的制作质量,提升了中国科技类纪录片在国际上的竞争力和影响力。

第二,讲述方式创新

作为科技类纪录片,《互联网时代》面对宏大的拍摄内容和大量的拍摄素材,选取有说服力的典型人物和典型故事,由这些小故事形成的散点叙事来自然表现

---

① 马伟晶.戏剧性因素——纪录片新的魅力元素[J].声屏世界,2005(5).

每集主题,将枯燥乏味的科技主题讲述得生动有趣。如谷歌利用数学题广告牌进行招聘,北京暴雨中打着双闪的爱心车队,互联网造就了贾斯汀·比伯的走红等。这种运用有说服力的故事来进行讲述的方式增强了纪录片的感染力,也调整了作品的节奏感,缓解了观众的疲劳心理。同时,这部作品还经常利用对互联网领域顶尖人物的采访来激发观众的兴趣和兴奋感,通过这些权威人物的讲述让观众了解到互联网发展背后的故事。

第三,创作方式创新

在创作方式上,《互联网时代》突破了以作者为中心的传统单一创作模式,在节目策划阶段就充分利用互联网平台进行网络调查,以了解中国网民的典型网络行为和当下状况,并将部分调查结果作为纪录片的一部分。而在作品中多处使用的国外著名高校的航拍画面以及城市风光等景象,都是节目组在网络上搜索到的国外资料片库中购买所得,既保证了节目质量,又节约了节目成本。作品在国外部分的采访拍摄,也体现了节目组与国外相关团队的协作能力。因此,《互联网时代》的创作是网民、网络媒体、主创团队互动、协作的过程,其创作本身就体现了开放、协作、共享的互联网精神。

## 第三节 视听艺术语言

客观地说,视听语言的纪实化和艺术化是不能截然分开的,在视听纪实语言中也有视听语言的艺术化表现,如纪录片;在视听艺术语言中也有视听语言的纪实化表现,如真人秀。因此,我们对于视听纪实语言和视听艺术语言所做的划分,是将视听作品主体语言的类型表现作为划分依据的。这里我们所说的视听艺术语言是相对于视听纪实语言而言,运用艺术化的表现手法,通过设计、排演和提取具有视觉冲击力的现实素材,戏剧化地展现对现实生活的认识和感受,具有较强矛盾冲突性和情绪感染力的视听语言形式。其主要的电视节目形态表现为电视综艺娱乐类节目、电视剧和电视真人秀节目。

**一、中国视听艺术语言的发展轨迹**

(一)第一阶段:1958年至1978年

中国的视听艺术语言伴随着中国首个电视台的诞生而出现。1958年5月1日,北京电视台正式开播第一天播出的内容全部是文艺节目,包括诗朗诵《工厂里来了三个姑娘》等,舞蹈《四个小天鹅》《牧童和村姑》《春江花月夜》以及电影。同年6月15号,北京电视台直播的电视小戏《一口菜饼子》,成为中国第一部电视剧。

1960年,北京电视台第一次播出春节综艺晚会。此后几年,电视台的播出内容以实况转播舞台演出的节目为主,包括诗朗诵、歌舞、戏曲、曲艺、音乐、电影及直播电视剧等。"文革"期间,视听艺术语言的发展陷入停滞,直到20世纪70年代末才逐步复苏。

这一时期的视听艺术作品,主题上以思想教育为主,如《一口菜饼子》的忆苦思甜主题。早期的直播剧剧情单一,场景变换少,人物设置简单且动作性不强,有很强的舞台假定性。但在视听艺术语言的表现上,也做了一些探索。借助多机拍摄、镜头分切、同期声播音等艺术处理,使演出、摄像、录音合成同时进行,在一定程度上突破了舞台的表现方式。电视文艺节目主要体现为借鉴和模仿其他历史传统较为悠久的传媒样式与艺术样式,尚未形成自己鲜明独立的传媒特征与艺术特征。

(二)第二阶段:1978年至20世纪80年代末

随着"文革"的结束、政策的调整及文化环境的变化,1978年5月,中央电视台播出彩色电视剧《三家亲》,揭开了中国电视剧全新发展的序幕。1980年,中央电视台播出了第一部电视连续剧《敌营十八年》,引发追剧热潮。之后,电视剧的题材日益多样化,如名著改编剧《西游记》《红楼梦》《四世同堂》等,农村题材剧《辘轳女人和井》,改革反思剧《新星》等,在当时都成为观众追捧的热门电视剧。这一时期,小型摄像机、录像机、录像磁带的出现,演播室设备的更新,甚至是特技设备的应用,都为电视剧的发展成熟创造了良好的技术条件。随着电视剧数量的增加,题材日益丰富,电视剧也逐渐摆脱了曾经赖以借鉴的戏剧、电影等母体艺术的特点,开始向视听艺术本体回归,完成了舞台化向电视化的过渡。在电视剧类型上,由之前的直播剧发展为可以录播、兼具夹叙夹议、跳进跳出等特点的单本剧,以及电视连续剧。这一时期的电视剧艺术语言借助声、光、电、多媒体等手段,获得了比传统文艺作品更大的优势。

这一时期的电视文艺和电视综艺节目也有所创新。1983年,第一届春节联欢晚会举办,它把中国传统的文艺形式和曲艺形式搬到电视上,创造了中国电视新的艺术品种。此外,一些新的电视文艺节目样式如电视诗歌、电视散文、电视小品、音乐电视(MTV)等,也都对这一时期视听艺术语言的创新做出了重要贡献。可以看到,这一阶段的电视文艺节目和综艺晚会,努力摆脱之前模仿和借鉴的状态,探索具有中国特色和电视个性的节目内容和艺术新样式。

(三)第三阶段:20世纪90年代初至21世纪初

1990年,大型电视连续剧《渴望》的播出为电视连续剧如何走通俗化、大众化的路线探索出一条新路,引发观众强烈的审美共鸣。与此同时,上海某电视台率先在电视剧播放过程中加进一则贴片广告,使电视剧艺术向市场化道路迈出了第一步。之后,平民剧、历史剧、武侠剧、侦探剧等各种题材剧作的出现标志着电视剧的成熟与市场化的开端。而电视剧成为中国最早进入市场的电视节目类型。这一时期的电视剧主题和题材更为丰富,长篇电视剧逐渐成为创作的主体,电视剧播出有了更加统一的

长度标准和技术制作标准,风格样式也在与世界文化的相互借鉴中得到促进和发展。

进入20世纪90年代,电视文艺晚会成为视听艺术语言的一种主要节目形态而逐步走向日常化和普遍化。而《综艺大观》《正大综艺》《曲苑杂坛》等节目的相继开播成为中国电视综艺节目栏目化的标志。当时对于游戏娱乐元素的探索虽已在多家主流媒体进行,但并没有取得良好的传播效果。1997年7月,湖南卫视推出一档新的游戏娱乐类节目——《快乐大本营》,使人们看到了纯粹游戏和娱乐的节目新形态。之后,《欢乐总动员》《超级大赢家》等一批游戏娱乐类节目相继出现,游戏娱乐在中国电视长期的发展中获得了相对独立的地位。世纪之交,晚会类综艺节目日渐式微,而以中央电视台播出的《幸运52》《开心辞典》为代表的益智游戏类节目掀起了综艺娱乐类节目发展的新高潮,综艺娱乐类节目逐渐由以前的嘉宾表演型向全民互动型转变。这一时期的综艺娱乐节目的发展反映了观众与节目关系的转变,由原来的仰望节目和主持人转变为节目的评价者和参与者,视听艺术语言日益亲民化和平等化,这和受众地位的转变有关系,同时也反映了市场因素和受众需求变化对视听艺术语言的影响。

(四)第四阶段:新世纪以来

新世纪以来的国内电视剧市场日益多元化,电视剧发展也不断走向市场化和产业化。热播电视剧的题材集中在家庭伦理、军旅题材、农村题材、历史题材等领域。2003年8月和2004年6月,国家广电总局先后两次给24家实力雄厚的民营影视制作机构发放了长期的电视剧制作许可证,为电视剧市场化创造了更为便利的条件。而近两年,视频网站逐渐开始重视投入自制精品剧,朝"大制作、大明星、大导演"的方向发展,网络自制剧的质量和关注度不断提升。2015年由搜狐视频投资拍摄的网络自制剧《他来了,请闭眼》于2015年10月在搜狐视频和东方卫视同步播出,成为首部反向输出到一线卫视的网络剧,开创了行业内的一个新纪录。总的来看,这一时期的电视剧自觉追求思想性与艺术性的和谐统一,注重反映人物的精神世界,在注重深度和广度的同时,也注重情节性和观赏性。

2000年,风靡全球的真人秀节目类型进入中国,使平民走到观众面前,成为娱乐节目的主角。第一个在国内出现的真人秀节目是广东电视台于2000年推出的《生存大挑战》。之后,中央电视台的《非常6+1》(2003)、湖南卫视《超级女声》(2005)激发了国内选秀类真人秀节目的能量,使参加节目的普通人成为名副其实的明星。之后,选秀类真人秀节目火爆荧屏,各省级卫视纷纷推出多档选秀类真人秀节目,一度出现疲劳轰炸的乱象。在广电总局2006年和2007年两次发布的相关通知整顿下,选秀类真人秀节目逐渐衰落。2012年暑期,浙江卫视推出购自国外版权的选秀类真人秀节目——《中国好声音》大获成功,选秀类真人秀节目开始复苏。2013年,湖南卫视相继推出购自韩国版权的亲子户外互动类真人秀节目《爸爸,去哪儿》、明星歌唱类真人秀节目《我是歌手》均大获成功。2014年,江苏卫视推出科学类真人秀节目《最强

大脑》,浙江卫视推出大型户外竞技真人秀节目《奔跑吧,兄弟》,湖南卫视推出旅行类真人秀节目《花儿与少年》等也收获众多好评。进入 2015 年,已收获好评的一系列真人秀节目已制作多季,而各省级卫视新推出的真人秀节目依然在不断刷新人们的眼球,如东方卫视的《极限挑战》、湖南卫视的《偶像来了》等。可以看到,真人秀节目采用纪录片的纪实手法,通过真实记录的拍摄和戏剧化的剪辑,融合电视剧的故事性、游戏竞争的残酷性、诱惑性,在假定情景下,对原始人性和个人隐私予以公开展示,极大地满足了观众的窥视欲望。而近几年在中国产生影响的真人秀节目,一方面大多是从国外原版"拿来"的节目模式,原创的极少。另一方面,现今中国的真人秀节目大多重视"真人秀"三个字中"人"的因素,多以选择明星参加节目来吸引观众注意力,而较少注意挖掘真人秀节目中的真实与真诚。如果中国的真人秀节目想要保持可持续发展,需要在这两个方面下功夫。

## 二、视听艺术语言的结构要素

### (一)画面要素

区别于纪实作品画面,视听艺术语言的画面造型具有冲击力,在景别、色彩、构图上对现实素材进行一定程度的提炼、加工,使视觉符号具有情感表达和情绪渲染的作用,具有一定的夸张表演性。具体来看,视听艺术语言的画面特征表现为以下三点。

1. 冲击力

区别于报纸和广播,电视画面的直观形象成为电视语言的最大传播优势之一。而利用直观形象的视觉符号所具有的冲击力,带给观众感官和心理上的双重体验,在视听艺术语言中则表现得比较鲜明。因此,在电视综艺节目、电视剧和真人秀节目中,为了追求情绪和意境的视觉表达,往往选取富有冲击力的画面,并在影像造型上突显画面冲击力,如综艺节目《快乐大本营》中明星在游戏中受罚的画面,真人秀节目《来吧孩子》怀孕妈妈分娩的画面,电视剧中常出现的突发意外事故现场的画面等。同时,在视听艺术语言的视觉表达中,常运用特写或大特写镜头或是光线、色彩的对比以及画面特效等来反复强化细节,通过奇异的道具和场景设计以及大胆、开阔的想象组接来营造一种炫人视听的情境,给观众以强烈的视觉冲击,从而提升节目的情绪感染力和吸引力。

2. 戏剧表演性

视听艺术语言区别于纪实语言的最大特征就是它的戏剧性。它将粗糙的现实素材进行设计和排演,提取现实生活中的典型形象,运用戏剧化的表现手法和蒙太奇的剪辑手段,将日常生活中的冲突集中表现出来。而在视听艺术语言中,设置悬念常成为画面戏剧化表现的方式之一。如歌唱类真人秀节目《中国好声音》中,设置的四把转椅不但吸引了观众的注意力,转椅是否转动也成为观众心中最大的悬念,从而增加了节目的可看性和吸引力。

此外，视听艺术语言的画面有一定程度上的虚构，也允许表演性的表现，镜头、构图、光线、色彩的运用都要为画面的戏剧性和表演性服务。比如，电视综艺娱乐节目中有唱歌、跳舞等舞台表演，电视剧中有推进情节发展和演进的戏剧化表演，而真人秀节目中有为了"秀"而人为设计的生活化表演。在视听艺术语言中，通过创造性的画面剪辑和无处不在的表演形式，可以艺术化、戏剧化地表现生活，表达创作者的所感、所思、所想。

3. 情感同化

在视听艺术语言中，可以通过写意式的镜头语言，来表现浓郁的主观情感。而画面的形象冲击力可以说服观众，产生强烈的心理共鸣，并感染观众，使观众的思想感情被带入画面所反映的情景中，被深深打动，进而产生深刻的情感体验。有时为了强化视觉表达，雨、雪、风等物化形象都可以成为表达情感的视觉符号，增强画面的情感冲击力。同时，视听艺术语言也会利用其他表现手段如画面特效、字幕等来加强情感和艺术表达效果。如湖南卫视自2014年播出的旅行类真人秀节目《花儿与少年》中，每一期都会在屏幕上出现几句点题的文案，提炼出节目的真情实感，成为节目的一大看点。如第二季第二期节目中的几句文案（如图5-1）：也许，每个人都是孤单的史努比/也许，一上场，队友就变成了对手/可是，胜利，有时候又不是因为战斗/只是因为学会了/勇敢的举起白旗和自己的手。正如有网友所言："这些点题的文案就像一碗心灵鸡汤，每喝一口就容易让看的人相信这世间总有些美好的情感，或是颠扑不破的道理，值得去相信和坚守。"

图5-1 《花儿与少年2》

（二）声音要素

在视听艺术语言中，声音要素发挥着重要作用。在电视综艺类节目中，声音有时

成为节目的主体表现元素,如音乐电视、文艺晚会等。而随着视听艺术语言的发展,声音要素除了表现为人声、音乐、音响等要素外,在当下的综艺娱乐类节目和真人秀节目中,音效被大量使用,增加了节目的表现力和娱乐性。总的来看,视听艺术语言的声音特征表现为以下三点。

1. 抒情性

在综艺娱乐节目、电视剧和真人秀节目中的配乐,大都具有抒情性的特点。尤其是出现在电视剧中的音乐,通过"联觉"和"联想"的心理体验活动,吸引观众注意力,成为电视剧叙事过程的组成部分。每当剧情发展到节点或是小高潮,音乐总会适时响起打动观众,将观众情绪一次次带入到音乐营造的情境当中,使观众的情感得到了升华。如在韩国电视剧《蓝色生死恋》的结尾,当女主人公的骨灰被撒向大海,一首挪威音乐家格里格的《索尔维格之歌》慢慢响起,歌声中出现深爱女主人公的两位男主角凝望大海的画面,关于女主人公往事点点滴滴的画面也不断浮现,配合着剧情引导下的情感体验,歌声所营造的哀婉动人和对生命的咏叹格外的感人至深,深入人的灵魂深处,一切配合得如此诗意和完美,音乐使童话般的爱情悲剧变得更加打动人心,唯美梦幻!

2. 冲突性

在视听艺术语言中,人物的言语对于表现戏剧性冲突或人物性格之间的冲突具有重要的作用。俗语说"言为心声",在综艺节目、电视剧以及真人秀节目中,剧中人物的对白或节目参与嘉宾的说话特点往往反映了人物的性格和情感状态,成为矛盾冲突形成的重要催化剂。因此,我们可以看到,在电视剧中人物的台词和对白推动着戏剧性冲突的出现和发展。在综艺娱乐节目和真人秀节目中,节目嘉宾会因为赢得游戏、完成任务而产生与节目组或其他嘉宾之间的冲突,而言语上的冲突会将这种矛盾外化出来,增加节目的表现力。

3. 娱乐性

在综艺娱乐节目、情景喜剧或真人秀节目中,声音往往也会强化节目或电视剧的娱乐性效果。情景喜剧《我爱我家》中的笑声,几十年后还留在人们的记忆里,成为这部剧的经典标志之一。而在综艺娱乐节目和真人秀节目中,会经常使用一些特殊音效来渲染现场欢乐的气氛和搞笑的桥段。而且,这些特殊音效的使用,常常要配合画面效果,共同作用,强化当时诙谐、快乐的情绪。如两个主持人对峙,会出现闪电效果和电流的声音;主持人很尴尬或无奈,会出现"流汗"的画面和类似弹簧弹起的声音;场面很冷或场面很尴尬,会出现"乌鸦飞过"的画面和"嘎嘎叫"的声音;表示心动的感觉,会出现爱心画面和心跳的声音。(如图5-2和图5-3)这些特殊音效的运用,与画面配合相得益彰,加强了喜剧效果,感染了受众情绪。

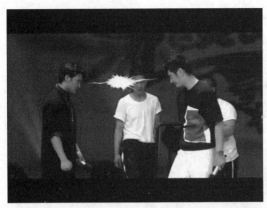 

图 5-2 《天天向上》(2015—7—24)

图 5-3 《爸爸,去哪儿 3》(2015—8—7)

### 三、视听艺术语言的节目形态

根据电视艺术语言的表现特征,视听艺术语言的节目形态主要包括综艺娱乐类节目、电视剧和真人秀。

**(一)综艺娱乐类节目**

所谓"综艺",英文是 Variety,意为杂耍、综艺。《综艺大观》把"综艺"解释为"综合文艺",即歌唱、舞蹈、曲艺、杂技、戏曲、短剧等各种文艺形式的汇合。因此,在中国,电视综艺节目是在早期电视文艺节目的基础上发展而来,将之前相对独立的电视文艺节目形态如电视戏曲、电视舞蹈、音乐电视、电视文学、电视小品等相融合,将电视文艺晚会的播出常态化和栏目化,就有了 20 世纪 90 年代的代表性电视综艺节目《综艺大观》。

而随着视听艺术语言的发展,在电视综艺节目发展至 20 世纪 90 年代末时,出现了一种游戏性和娱乐性更强的节目类型,以湖南卫视在 1997 年创办的游戏娱乐类节目《快乐大本营》为代表。这类节目在吸取综艺节目中文艺表演元素的基础上,大大增加了节目中游戏娱乐的成分,在节目形态上具有变化性,对传统的艺术形态不断进行创新甚至解构,以娱乐为纯粹目的,让观众在观看时获得完全的放松和愉悦。因此,电视娱乐节目的成长和发展离不开电视综艺节目的滋养和培植,二者有前后相承

的关系,虽有区别,又不能完全分割。所以,在这里将两种节目类型合并在一起进行阐述。作为视听艺术语言中具有重要影响的电视节目形态,电视综艺娱乐类节目的主要表现特征为以下三点。

1. 集约化传播

在综艺娱乐节目中,它采用矩阵组织架构的方式,将逗趣喜剧、人物访谈、歌舞表演、游戏竞赛等不同的视听艺术语言要素集中在一起,将原有的各种艺术手段交叉融合使用,以综合性的手段和内容来丰富观众感知。在电视综艺娱乐节目中,基于电视媒体灵活自由的传播方式,它还可以将录播与直播相结合,将演播室与外景相结合,将台上与台下相结合,将异地表演相结合。节目可以根据传播需要,将适合的艺术形式、传播手段以及编辑方式整合到一起,发挥集约化传播的最大优势,提高节目关注度。如《正大综艺》中,既有游戏、知识介绍、外景游览,还有温情剧场等,出入于现场和外景之间,在时空的重新结构中,节目以一种轻巧和赏心悦目的流畅感来取悦观众。

2. 互动参与性

如果说综艺节目还只是停留在明星表演、观众被动欣赏的一种明星娱乐的状态的话,电视娱乐节目的出现则使观众走到台前,成为节目的重要参与者甚至是主角,娱乐节目逐渐成为大众的狂欢。20世纪90年代末出现的益智类节目如《开心辞典》《幸运52》等,近几年出现的户外闯关游戏类节目《快乐向前冲》《冲关我最棒》等,即是以普通人为主角,在节目精心设计的一套游戏规则内,参赛选手与主持人及场内、场外的观众围绕游戏内容及游戏规则形成互动,从而营造出让场内外观众感同身受的现场游戏氛围,调动观众参与欲望,引发收视行为。在这类节目中,参与者完全是观众身边的普通人,这使观看者会以对等和代入的视角,来关注参赛选手在节目中的知识问答、闯关表现,或激动,或叹息,从而在心理上与节目参与者产生情感共振。

3. 审美的游戏化

电视综艺节目因为保留了相对稳定的传统的艺术样式,所以更多的时候它是引导观众以欣赏的态度来观看节目,在观众得到愉悦和放松的同时,提升观众的审美情趣,注重对观众进行艺术上的熏陶。而电视娱乐节目的出现,使观众的审美情趣游戏化,观众彻底卸下心防,通过接触赏心悦目的声音、画面和非艺术、非思考性的娱乐内容,获得纯粹感官上的愉悦和满足。从大众意义的层面来说,"审美游戏化"的典型特征是:不用思考,不用联想,内容直白而形式感极强。而从观众的心理需求来说,娱乐节目可以抚平大众的创伤内核,舒缓紧张情绪,释放心理压力,获得身心的放松;满足大众自我实现的心理需求;安慰不幸人的心灵,使孤独的人能打发时光;满足大众的好奇心和窥视欲。因此,娱乐作为人类的基本需要之一,电视娱乐节目有其存在的社会心理基础。

需要注意的是,随着现代传媒的市场化运作加剧,规模复制和商业因素也开始不

断渗透到综艺娱乐类节目的制作内容和表现方式上。综艺娱乐节目的消费性内涵使它开始追求高收视率和广告收入,而节目制作者在追逐收视率的推动下,不断地降低节目的准入门槛,去迎合观众的最低欣赏品味,使综艺娱乐节目中的娱乐性不断突破传统文化的限制,媚俗化倾向明显。因此,综艺娱乐节目在娱乐大众的过程中,应秉承健康的核心价值观,使节目品味做到通俗而不庸俗,浅显而不低俗,欢乐而不媚俗。

---

**案例 5-6　　　　　　《年代秀》的文化创新**

《年代秀》是深圳卫视于 2011 年 5 月推出的一档代际互动综艺节目,推出当年便获得"中国年度掌声奖",成为全国唯一一个获此殊荣的电视综艺娱乐节目。光明日报评论说:《年代秀》为中国综艺节目和文化产业的良性发展提供了借鉴。

《年代秀》引进国外热播的综艺节目《Generation Show》的节目模式,由 10 位明星嘉宾领衔五个年代小组,通过年代答题、游戏竞技等环节进行同场 PK,并且结合影像、实物、音乐表演、时尚秀等元素带领观众回味"那些年"专属的历史和厚重文化。这种新颖独特的节目形式吸引了国内观众的关注,首播即取得了全国同时段收视第四的好成绩。节目开播四个月后,一跃成为同时段的收视冠军。同其他综艺节目相比,《年代秀》不仅有丰富的娱乐搞笑元素,更洋溢着浓郁的文化气息,是综艺节目中少有的雅俗共赏、老少皆宜、健康娱乐的电视节目。

在《年代秀》节目中,从环节设置到节目内容再到明星和观众的互动,整个节目洋溢着浓厚的文化气息,"文化怀旧"成为最显著的标签。节目邀请不同领域、不同年龄段的 10 位明星嘉宾,2 人一组,按年龄分别率领 60、70、80、90、00 五个年代队,通过年代答题进行互动比拼。这些题目往往涵盖不同年代生活的方方面面,通过明星嘉宾熟悉而又有趣的问答激发不同时代、不同层次观众的情感共鸣、文化认同和参与动力。此外,它通过唱歌、跳舞、朗诵、实物、短剧、Cosplay、跳皮筋、做体操等多种多样的娱乐形式,将不同年代的文化潮流和精神风貌搬上荧屏,赋予其个性化的新生命,解读其具有时代性的文化内涵,寓教于乐,在给人们带来愉悦的同时,也发挥了传承传统文化、引导社会责任的作用。如对雷锋、草原小姐妹等动人事迹的重现,告诉观众奉献并不是吃亏和老实,而是一种对事业的热爱;邀请李宇春等草根偶像讲述亲身经历,鼓励观众要追求梦想,不轻言放弃;通过西游记、八仙过海、一代京剧宗师梅兰芳先生等题目的设置向中国的传统文化致敬。

《年代秀》以时代为标准、以文化为主题、以主流为导向,没有媚俗讨好、没有低俗迎合,以轻松诙谐的方式演绎传统文化和怀旧情怀,通过创新表达的娱乐方式巧妙传递人文内涵,为当下的电视综艺节目注入一股清新之风。

## (二) 电视剧

从1958年北京电视台播出第一部直播电视剧《一口菜饼子》开始,"电视剧"这一名称就成为对这一新兴艺术样式具有中国特色的称谓。对于电视剧的认识和界定也是随着中国电视技术与观念的不断发展而发展。中国电视剧诞生初期,因为多为直播剧形式,更多的是借鉴戏剧表现的模式和特点,因此这一时期对电视剧的界定为:"在演播室里演出的戏剧,经过多机拍摄、镜头分切的艺术处理,运用电子传播手段,通过电视屏幕,传达给观众特定的艺术样式,它主要以戏剧美学为支撑点。"[①]

进入20世纪70年代,随着电子技术的发展,中国的电视剧拍摄由室内走向室外,由直播剧演变为单本剧,更多的开始借鉴电影的叙事方法和表现技巧。进入20世纪80年代,电视连续剧开始出现,电视剧在表现手法上开始摆脱对戏剧和电影的依赖,而逐渐成为一门独立的艺术。进入20世纪90年代,中国电视剧的艺术观念逐步成熟,并开始市场化、产业化的发展道路。这时,对于电视剧的界定因时代发展而有了新的认识。例如"电视剧是融合了文字、戏剧、电影的诸多表现手法,运用电子传播的技术手段,以家庭传播方式为其主要特征的一种崭新的综合艺术样式"[②]。再如"电视剧作为一种新兴的审美的社会意识形态,是在电视屏幕上演剧的艺术,它驱动观众通过电视接收机的屏幕显示加以接受,使观众参与它的艺术审美活动"[③]。

以上定义具有当时的时代特色,但现今随着新媒体技术的不断发展,电视剧在新媒体领域的传播及新媒体对电视剧制作播出的影响已不容小视。因此,结合当下的时代特点,我们将电视剧的定义界定为:电视剧是融合了戏剧、电影、文学的诸多表现手法,运用电子传播技术和新媒体传播手段,通过多屏幕接收,进行线上和线下传播的一种综合艺术样式。

电视剧的主要表现特征为以下三点。

### 1. 现实再造

电视剧区别于纪录片的最大特征是它对现实的艺术加工和再造。如果说纪录片是再现生活原生态的话,电视剧则是利用模仿和想象,对现实生活进行再创造。因此,某种程度上,电视剧的文本同小说一样是来源于生活而又高于生活。只是小说是通过文字来展现作者对现实世界的体验和想象,而电视剧是通过视听艺术语言、利用蒙太奇的剪辑手法,来展现编剧和导演基于现实体验的艺术创作。其声画并茂的形象性和直观性使电视剧对现实的艺术加工和再创造更具表现力和感染力,因而成为反映现实、反思现实的一种重要的视听艺术语言。

### 2. 叙事性

电视剧是一种叙事艺术,即讲故事的艺术。因此,一部电视剧当中会有按照时间

---

[①] 高鑫.电视艺术学[M].北京:北京师范大学出版社,1998:215.
[②] 赵玉明,王福顺.中外广播电视百科全书[M].北京:中国广播电视出版社,1995:158.
[③] 吴素玲.电视剧发展史纲[M].北京:北京广播学院出版社,1997:3.

的顺序,围绕着人或动物等生命体发生过或正在发生的事情。因此,电视剧的叙事性体现为它在时间的链条当中,将众多的场景或事件联系起来,组成一个有前因后果的完整故事。而要想让观众爱听这个故事,就要注重去探索叙事规律,即一套格式化的符合观众审美的叙事模式,也就是讲故事的艺术。因此,在电视剧中要有开头、发展、高潮和结局,要有情节的设置和展开,通过人物性格和一系列事件的发生来推动情节向前发展,从而完成对主题的表现。

3. 戏剧性

因为电视剧借鉴了戏剧和电影的叙事技巧和表现手法,因此,戏剧冲突成为支撑电视剧的重要特性。如果一部电视剧没有了戏剧冲突,也就没有了可看性和存在的价值。因此,电视剧强调戏剧冲突,往往将人与自然、人与社会以及人与人之间的矛盾冲突作为表现对象。一方面,在主要人物设定上,通过表现人物不断起落变化、危难多舛的命运以及复杂纠葛的人物关系来吸引观众视线。如《甄嬛传》就是以甄嬛这一主要人物为线索,讲述甄嬛从一个不谙世事的单纯少女成长为一个善于谋权的深宫妇人的故事。电视剧以皇宫中的女性人物为主,将甄嬛在皇后和华妃两派势力夹击下,小心周旋、命悬一线的多舛命运作为情节发展的主线,塑造了一个个性格鲜明而又各怀心机的深宫女人。另一方面,在情节发展中,往往通过设置困难与绝境、发生巧合与误会等戏剧性因素,使情节发展曲折、离奇而有悬念,从而使观众"牵肠挂肚",不断追看。如《潜伏》中余则成为获取敌方情报深入军统内部,同敌方人员智勇周旋,几番遇险,又几番成功脱难,却因为潜伏工作和相爱的妻子最终失散。因为《潜伏》情节惊心动魄,演员表演真实到位,赢得收视和口碑的双丰收。

进入新世纪,随着经济全球化的浪潮以及中国电视剧的市场化和产业化发展,中国的电视剧市场也面临着国外电视剧的输入式竞争以及网络自制剧的新型挑战。而反观国内电视剧市场,却似乎并没有做好迎接竞争及挑战的准备,戏说历史、穿越历史、抗日神剧、篡改经典、这些在利益驱动下以颠覆历史和传统文化为卖点的电视剧一再挑战人们的审美底线,而内容题材低俗化和同质化的现象也成为国产电视剧为人诟病所在。国产剧如何应对外来竞争,打破瓶颈,提升剧作质量,在媒介融合的背景下实现社会价值与艺术价值、社会效益与经济效益的良性结合是值得思考的问题。

(三)真人秀

所谓"真人秀",广义理解就是真人在镜头前的非职业性表现。上海交大的谢耘耕给出的具体解释为,"真人秀节目是指由普通人而非扮演者,在规定情境中按照制定的游戏规则展现完整的表演过程,展示自我个性,并被记录或者制作播出的节目"。真人秀节目最早源于20世纪50年代西方国家的"真实电视",1999年荷兰《老大哥》的节目模式被十多个国家广泛复制,在全球掀起了真人秀节目的浪潮。真人秀在中国的出现几乎与国外同步,但早期试验性推出的生存挑战类真人秀(《走入香格里拉》)、情境体验类真人秀(《完美假期》)并没有产生太大影响,直到2005年《超级女

声》的推出使平民选秀类真人秀火爆各大荧屏。近几年,中国电视中的真人秀节目类型日益多样化,相继出现技能比拼类(《创智赢家》)、亲子互动类(《爸爸,去哪儿》)、明星歌唱类(《我是歌手》)、明星户外竞技类(《奔跑吧,兄弟》)等真人秀节目。经过十多年的发展,真人秀节目现在已然成为中国电视节目类型中的一个重要类型以下三点。

真人秀节目的主要表现特征为以下三点。

1. 真实性

真人秀的第一个字就是"真",这反映了真人秀节目的本质特征之一——真实。从拍摄手法上看,真人秀吸取了纪录片式的跟随拍摄与细节展现手法,将节目选手在相对封闭环境下的日常生活及心理状态、情感反应、活动能力等——记录,真实呈现,甚至会播放节目选手的隐私内容,以满足观众的好奇心和窥视欲。所以在拍摄真人秀节目时,一个封闭的空间内,往往会有十几个乃至几十个摄像头去记录节目选手的一举一动;而在户外活动中,每个选手也都会有固定的摄像师跟随拍摄,其目的都是要保证尽可能完整地记录节目的具体进程和有趣细节。这种真实记录会让节目选手随着节目的拍摄而忘记摄像机的存在,从而表现出真性情,尤其是当真人秀节目的参与者是明星时,明星身上的光环和神秘感被还原为日常生活的本真状态,满足了观众的窥视心理。如《爸爸,去哪儿3》中的刘烨、《极限挑战》中的孙红雷,其本人的真实性情和银幕形象的巨大反差都成为节目中的一大看点。

2. 平民性

真人秀的第二个字是"人",这反映了真人秀节目的平民化特质。从真人秀的定义不难看出,真人秀多指由普通人参与的真实表现节目。它记录和表现普通人在特定情境下所激发出的本真人性,使平民走到观众面前,成为大众关注的焦点。即使是明星参与的节目,真人秀也试图去除其明星色彩,更多呈现出其普通人的一面,消除了观众的心理距离。另一方面,真人秀颠覆了屏幕内外的界限,强调大众的选择与参与。2005年的《超级女声》使"海选"成为当年的流行词汇,而节目坚持平民理念进行不设门槛的海选,也使"超女"活动成为那年夏天重要的媒介事件和文化景观。有外国人开玩笑称,"超女热"体现了中国老百姓对民主选举的热情,这说明以《超级女声》为代表的中国真人秀节目,很好地把握了中国普通民众的心理,为普通人进行自我展示提供了一个舞台。而普通观众通过投票参与整个比赛进程甚至影响最终结果,也表现出真人秀已成为平民娱乐和大众娱乐的最新节目类型。

3. 对抗性

真人秀的第三个字是"秀",这说明真人秀以真实拍摄作为表现手段,选取普通人在人为设计的规则内或特殊情境内进行对抗和冲突,其根本目的都是为了在短时间内制造戏剧性效果,吸引观众注意力,赢得高收视率。所以,真人秀从根本上看更多的是一种娱乐形式,其视听语言更多的属于视听艺术语言的范畴。

一方面,真人秀节目在情境设置和规则设计上有人为干预的因素,这可以保证节

目在有限时间内凸显相对集中的矛盾冲突，使节目更具吸引力。《超级女声》当年创造的另一个流行词汇是"PK"，这鲜明的凸显了真人秀节目中不可缺少的对抗性元素。而在明星竞技挑战类真人秀《奔跑吧，兄弟》《极限挑战》等节目中，明星选手们在完成节目组设定的主题任务过程中，也一定会表现出竞争、对立、情感纠葛、背叛等戏剧性元素，使节目在真实表现的基础上增加了有趣、轻松的娱乐元素。

另一方面，节目在拍摄和剪辑部分，采用了部分电视剧的制作手法，来增强人物与环境、人物与人物之间的矛盾冲突。真人秀节目很看重后期音乐、特效的全新包装，通过后期包装，在节目"剧情"每每发展到高潮时刻总是突然"打住"，将悬念留到最后，使节目跌宕起伏，让人欲罢不能，增加了节目视听语言的冲突性和戏剧性。

西方的真人秀节目在出现之后，其对原始人性阴暗面的凸显和对道德底线的挑战曾引发西方学者的讨论和担忧。而中国的真人秀节目在发展进程中所出现的乱象也曾引得广电总局对电视选秀节目进行整顿。近年来，随着韩国户外真人秀节目的走红，韩式明星真人秀节目也大批输入到中国，使明星真人秀成为中国荧屏上的主流节目品种。而明星真人秀中更多的人物设计和人为的戏剧冲突，使节目越来越远离"真"而偏向了"秀"。2015年7月，国家新闻出版广电总局发布《关于加强真人秀节目管理的通知》强调："真人秀节目要体现真实和真诚，应反映人在特定情境下的自然活动和真实情感，符合事物发展和人际互动的一般规律，不能为了追求戏剧化效果，故意干预事态发展、违背生活逻辑，设计制造与日常生活经验反差较大的环节和'看点'，引起观众对节目真实性的质疑。""限真令"新规是期望真人秀节目能够正本清源，回归到节目所具有的社会观察功能上去，使观众通过观察人、观察人与人的互动、观察社会结构的形成，将他人的生活经验与自己形成比较，从而内观自身，形成对生活的思考。因此，中国的真人秀节目应该坚持以健康的核心价值观念为导向，关注普通人的真情实感，在适应中国媒介生存的文化土壤上，创新出真实而又真诚的本土特色的真人秀节目。

---

**案例 5-7　　　　　　　　《我们 15 个》的真实性探索**

《我们 15 个》是一档由腾讯视频与荷兰 Talpa 公司联合研发制作的生活实验类真人秀节目，于 2015 年 6 月 23 日起在腾讯视频开启 24 小时/360 度全时直播。节目中选取了 15 位职业涵盖社会各界、年龄覆盖老中青的普通人，于荒芜的平顶之上共同生活一年，在极其有限苛刻的资源条件下，努力生存乃至实现他们的理想生活方式。在相对封闭的空间里，技能不一、性格差异极大的 15 个人，无异于构建了一个微观的社会形态，通过观察这个窗口可以很好地反思我们自身的生活状态。

为了全程呈现节目的真实可触，节目组开创性地动用 120 台 360 度全高清摄

像机、60个麦克风以及全球最先进的内容管理系统,采取7×24×365小时的全时直播方式,整个过程没有剧本,没有任务,没有后期剪辑,也没有特效配乐,导演唯一能选择的是播出哪路信号。因此,节目可以说是最大程度地还原了生活的本来面目和原生状态。而节目设置有严格的淘汰机制,使15个陌生人的共处又充满了不确定性。这或许是这个节目和纪录片最大的不同之处了。

在节目开播后,节目组也始终秉持着绝不介入干涉的原则。节目在开播一个多月后,节目成员中性格最鲜明、最能引发网友互动的刘洛汐意外被最先淘汰,之后,因节目成员的情绪波动,4天内又有3人相继离去。这应该是节目组始料未及的,但根据节目规则,节目组也无法干预事态的发展走向。因此,节目依然按照自行运转的生态向前发展,正如现实生活的自行发展充满着未知,这或许是这个节目的魅力所在。当然,节目组通过设置严格的淘汰、补选机制,会有效避免这个微观社会走向负能量的极端,最终使15个人"不断磨合,走向团队合作",实现自己的理想生活。

## 第四节　视听产品生产流程

以电视节目为代表的视听产品生产过程中,电视节目的制作者既要做好前期的选题、策划、采访、拍摄等工作,又要做好后期的剪辑、配音、包装、合成等工作。具体来看,电视产品的生产流程要分别经历选题策划、采访拍摄、编辑包装三个阶段。

### 一、选题策划

任何电视节目的制作与生产,选题策划是首先要做的重要工作。对于一个节目编导来说,选题策划做好了,往往会起到事半功倍的效果,而选题策划如果没做好,则会使后期的拍摄与制作有可能化为一场空。

(一)题材的选择

在电视节目的制作生产过程中,对题材的选择要受到电视节目类型与栏目定位的影响。如新闻节目要考虑到选题是否具有新闻价值与宣传价值,谈话节目要考虑到选题是否具有重要性、针对性及思辨性,纪录片可能要考虑选题的人文性、历史性及审美性,而真人秀节目则要考虑它选取题材中可能蕴含的娱乐性效果。总之,在题材选择上首先要考虑到节目的类型特点和栏目定位,有针对性地去寻找合适题材。

而在具体获取题材的过程中,要保证找到高质量的选题,需要不断开拓和收集广泛的信息渠道和题材线索。除了上级部门在重大活动、庆典时布置交代下来的选题外,电视节目制作者也可以自己努力寻找选题。一个途径是从相关媒体的报道中寻

找和发掘可用题材。如通过报纸、杂志、广播、电视、网络、社交媒体等信息渠道去寻找选题。虽然有些选题已被媒体报过,但因为节目类型、栏目定位、表现方式的差异,如果对同一题材策划制作得好,同样可以产生好的社会效果。如央视的时事新闻评论直播节目《新闻1+1》,在2010年11月25日播出的《整容行业须"整容"!》节目,就是源于微博上最早传播的"超女王贝整形出现意外不幸身亡"的消息,《新闻1+1》在当期节目中对这一事件进行了详细解读,产生了一定的传播效果。同时,节目制作人还可以发挥职业敏感性,通过自己对生活的细心观察,去发现好选题。此外,还可以通过身边的朋友、同事甚至是节目观众,获取题材线索。如江苏电视台城市频道的新闻栏目《南京零距离》,拥有千余名新闻"线人"及一百多位兼职摄像,每天约三分之二的新闻线索来自观众。

要在众多的题材线索中判断并选取值得挖掘的选题,需要了解一个好的选题应具有的价值标准。题材选择的价值标准包括以下三点。

1. 思想价值

不论是纪实性节目还是非纪实性节目,电视节目的选题都应该是创作者对事物的认识和主张。创作者应通过反映代表先进思想、先进文化和先进生产力的人和事,发挥电视节目的指导作用和示范意义。具有思想性的选题,应该及时反映国家重大的路线、方针、政策,体现社会主义核心的道德观和价值观,代表社会发展的进步方向,展现人性的魅力和对人性的尊重等。因此,选题的思想价值是题材选择的价值标准中最重要、最基本的标准,是成就电视节目品质和影响力的关键。

2. 现实价值

"文章合为时而著,歌诗合为事而作",说的是艺术与时代之间的关系。电视节目的选题也一样,要反映时代精神、具有时代特征、应该注意贴近社会现实、把握时代主题、弘扬社会主旋律。具有现实性的选题,应该关注现实生活中群众关心、忧虑的问题,对于关系到社会公共利益的热点事件和焦点问题,应及时反映和监督,对社会现实中内涵深远、感人至深、有人文思想和现实意义的人和事,应积极反映和表现。如2015年8月12日,天津滨海新区发生特大危险品爆炸事故后,央视的《新闻1+1》在8月13日、8月14日、8月17日连续做了三期有关天津爆炸的节目——《天津:"危险"的爆炸!》反映了电视新闻节目的强时效性,选题体现出重要的现实价值。

3. 市场价值

电视媒体作为文化产业的一部分,也必然要遵循市场化规律进行运作和发展。因此,电视节目的选题也要考虑到市场价值,建立"以消费者需求为中心,以市场为出发点"的指导思想。尤其是在一些市场化运作程度较高的节目类型中,如综艺娱乐节目或电视剧等,选题往往要运用市场原则来衡量和判断题材的可行性、成本预算、社会效益及经济回报。因此,在选取节目题材时,应考虑目标受众的群体规模及心理需求,在明确的受众市场细分和准确定位的基础上更好地保障节目的收视预期。

此外,选题时还要注意题材的可操作性,即一个选题由设想变为现实,要具备一定的条件。这些条件既包括节目制作人员的素质、技术条件等节目自身内在因素,也包括政策限制、播出时机、嘉宾意愿等外在因素的影响。

(二)策划的内容

策划本意为"设计,规划",在电视节目的制作过程中,通常指对整个节目的制作,包括节目的主题、内容、风格、节目结构或框架、节目制作方案等作出详细的规划,从而为节目之后的生产和运作提供指导作用。因此,策划是节目生产运作的思想指导,是节目能否成功生产和运作的重要保证,在节目的制作、发行过程中具有不可替代的重要意义。

在进行节目策划时,需要遵循以下原则。

1. 把握受众心理

要策划出好节目,首先要了解受众心理。一方面,不同历史时期,社会大众的一般心理是不断发生变化的;另一方面,在同一时期,基于年龄、性别、职业、文化程度等人口统计学要素所划分的受众群体的特殊心理是不同的。因此,节目策划要把握好受众的一般心理和特殊心理,才能策划出符合受众心理需求的好节目。如湖南卫视的亲子互动节目《爸爸,去哪儿》,之所以在播出后能引起受众广泛关注,是因为节目以创新式的真人秀类型所展示的明星父亲和孩子的相处过程以及教育孩子的观念,满足了受众对于家庭生活中的明星的窥视心理,对于他人的育儿观念的求知心理,追求节目所带来的新奇感以及引发童年回忆的怀旧心理。

2. 应时而变

事物是不断发展变化的,策划方案即使已经制订,如果现实情况发生了变化,策划方案也应根据客观情况的变化而随时做出调整。因此,对于节目策划来说,随机应变、快速反应是节目策划者应具备的基本素质。如 2008 年北京奥运会刘翔参赛一事,之前央视的策划是如果刘翔卫冕成功,就用直升机将刘翔第一时间接到演播室参加直播。但让人没想到的是,刘翔在预赛开始前宣布因伤退赛,于是央视对节目内容很快做了调整,使节目围绕宽容、理解来界定这件事,有效引导了舆论。

3. 具有创新性

节目策划要想出彩,创新性是很重要的把握原则。在当今竞争激烈的媒介环境下,节目策划只有在内容、形式上做到打破传统的固有思维,敢于寻求突破,出奇制胜,才能在激烈竞争中立于不败之地。如湖南卫视 2006 年开播的生活类角色互换节目《变形记》,即是将生活环境和身份背景相差悬殊的两个人物(多为青少年),如城市网瘾少年与农村贫困学生进行身份互换,到对方的生活环境中生活 7 天,从而表现出不同的渴望与梦想,不同的世界观与生活态度之间的差异与碰撞。节目在内容和形式上均有所创新,为真人秀节目在中国的本土化发展进行了有益的探索。

在节目策划的具体实施过程中,节目制作者要对选取的题材进行审视、构想、安

排和组织,具体要完成的工作包括:其一,确立主题。任何一个好的电视节目,都应该有一个明确的主题,这是策划阶段首先要做的工作。节目制作者会在选择和甄别素材的过程中,形成对主题的猜想。而主题的最终提炼又往往与选题角度有密切关系。好的选题角度,往往是最能表现主题思想的创新性角度。其二,表现方式。在节目策划中,制作者的审美价值和题材的自身特性会影响到节目的表现方式,而节目的表现方式又常常会影响到观众的收视情绪和传播效果。因此,表现方式的运用对节目的影响很大。一个电视节目通常是由两种或两种以上的表现方式组合嫁接而成。所以,节目在表现方式上的创新常常成为节目创新的重要途径之一。其三,设计结构。对于节目内容的整体编排、局部转换和组织连结,构成了电视节目的结构设计。节目策划最后要考虑的是对节目整体布局和内部构造的把握,使作品上下贯通,过渡自然。总的来看,电视节目的结构包括纵式结构、横式结构和纵横结合式结构。

## 二、采访拍摄

在完成对节目的选题策划后,就进入到现场的采访拍摄环节。现场,成为节目制作者拍摄制作节目最基本的空间依托。在现场,节目制作者需要处理现场调度、现场采访及现场拍摄三方面问题。

(一) 现场调度

电视节目中的现场调度引申自电影中的场面调度,原意是指"摆在适当的位置"或"放在场景中"。电视节目中的现场调度是指节目制作者为达到某种目的,在节目现场对人物和镜头进行组织安排和统筹调配的过程。因此,电视节目中的现场调度包括人物调度和镜头调度。

人物调度是指拍摄中安排现场人物的运动方向、行走路线、所处位置及人物与人物交流时动作与位置的变化等视觉画面形象。如主持人和嘉宾的站位、出场路线、出镜记者在拍摄现场的选位、采访路线等。镜头调度是指拍摄中安排摄像机镜头拍摄的取景范围、拍摄角度、运动方式及拍摄时长等现场拍摄方式。如选择不同的景别(远景、全景、中景、近景、特写),不同的拍摄角度(正面、侧面、背面、仰视、俯视、平视),不同的镜头运动方式(推、拉、摇、移、跟、升降)等。

电视节目中现场调度的统筹安排,会影响到电视画面的表现力和观众对现场实况的视听感受,在电视节目制作中发挥重要作用。首先,电视节目中的现场调度,可以通过有机的镜头调度方式,极大丰富画面形象的表现样式,渲染环境气氛,是电视画面造型表现和艺术效果呈现的重要手段。其次,可以通过电视节目中的现场调度,组织好表现人物形象和人物活动的镜头语言,利用蒙太奇的剪辑手法,省略事件发展过程中繁琐的、无意义的一般流程,突出明确地表现事件发展中的任何局部。再次,电视节目中的现场调度,也是刻画人物性格、揭示人物内心活动表现手段之一。最后,通过不同镜头语言的调度和组接,可以使画面产生不同的视觉节奏。如画面景别

小、拍摄时间短、运动式镜头组接在一起时,画面的节奏感要更强烈一些;画面景别大、拍摄时间长、固定式镜头组接在一起时,画面的节奏感要相对减弱。

> **案例 5-8　　　　　　　　会议新闻的镜头调度**
>
> 在拍摄会议新闻时,可以选择拍摄的镜头内容和景别包括:
> (1) 会场画面(全景)
> (2) 会标画面(近景)
> (3) 主席台的主要领导(中景)
> (4) 参加会议的与会者场面(全景)
> (5) 主席台领导人发言画面(近景)
> (6) 与会者听报告或记录场面(中景或近景)

(二) 现场采访

在电视节目制作过程中,现场采访是具有电视特色的报道方式,它以强烈的现场感和真实感使观众产生身临其境的感觉。现场采访不同于电视节目中画面加解说的报道方式,也突破了"结论式"报道的传统,只是通过记者在采访现场边观察、边叙述、边提问、边倾听的采访方式,同步记录新闻事实的变化发展过程,属于"进程式"的报道。

现场采访最大的特点就是采访者采用交谈的方式,在与被采访者沟通交流的过程中,提出自己的问题。因此,在现场采访中,采访者不仅要善于提问,提出自己的疑问和看法,引导采访对象发表观点和见解,更要善于追问和倾听,与采访对象进行互动交流,使访谈顺利地进行下去。在现场采访中,提问问题和采访技巧是决定访谈能否顺利完成的两个重要因素。

在现场采访前,对所提问题应有充分的准备。首先要充分了解采访对象,然后才能有针对性地罗列出问题提纲。准备提问的问题应尽可能的详细罗列,然后再选取所需问题。柴静刚进央视时,有时采访前会提前准备 100 多个问题,再慢慢进行筛选。在罗列的问题中应该有指向性不强的开放式提问和明确具体的封闭式提问,而在现场采访中,提问要通俗具体、客观准确,应以封闭式提问为主。在所列问题中,既要有铺垫式问题,又要有尖锐式问题,更要有关键式问题。问题的顺序应按照采访思路的设计进行排列。在抛出尖锐问题之前,应安排有 2~3 个问题做铺垫。如果采访时间较宽裕,或采访问题较敏感,可以尝试开放式提问,以给采访对象发挥的时间和空间;反之,则可以多采用封闭式提问。当然,两种提问方式也可以配合使用,以获得更好的采访效果。应尽量避免问题过大、过硬,避免诱导式提问和审问式提问。

在现场采访中,采访者还要善用采访技巧,学会采访的艺术。

首先，在现场采访中，要根据采访对象有针对性提问，针对不同类型的人要采用不同的提问方式与其交谈。比如采访官员、学者、知识分子等文化程度较高的人士，可以直接抛出问题，进行采访交流；而采访农民、工人、儿童等文化程度较低的人士，可以提前熟悉沟通一下，然后一步步抛出问题，求得答案。如果采访对象性格直爽，快人快语，可以采取开门见山式提问；如果对方不善言谈，对谈话有顾虑，则可以采取迂回曲折式提问。

其次，在现场采访中，采访者要深度挖掘主题价值，需要发挥追问式的技巧和穷追不舍的劲头。正如美国著名记者约翰·布雷迪所说，"现场采访不要面面俱到，但需要追问挖掘"。因为采访对象的多样性、采访心理的复杂性以及表达能力的有限性，决定了采访者要想引导和挖掘出更有价值的内容，就需要在倾听中思考，运用追问技巧去扩展采访对象的回答，开掘节目主题的深度和广度。

---

**案例 5-9　　　　《新闻调查》中的追问式技巧**

2006 年 5 月 1 日播出的《一只猫的非正常死亡》中，记者柴静在采访"虐猫视频"中的虐猫女——黑龙江萝北县某医院的王某时，运用追问式的采访技巧，一步一步揭示了采访对象的心理状态，使观众对虐猫女的拍摄行为有了更全面立体的认识。

记者：你希望大家怎么理解你？

王某（黑龙江萝北县医院）：内心深处有一些畸形吧，可以说用"畸形"这个词。

记者：为什么要用这么严重的词呢？

王某（黑龙江萝北县医院）：心里有病，真是的确是心里有病，病态的心理。

记者：你指什么？

王某（黑龙江萝北县医院）：心里这种发泄呗。

记者：你想发泄什么呢？

王某（黑龙江萝北县医院）：内心的压抑和郁闷，如果说我不发泄出去的话，那我会崩溃的。

---

第三，在现场与采访对象的访谈交流中，学会倾听，并保持适时的沉默，有时会达到比提问更好的访谈效果。美国著名的语言心理学家 D. 萨尔诺夫说："良好的谈话有一半要靠聆听"。而迈克·华莱士也说："我发现，在电视采访中，你可以做的唯一一件最有意义的事就是提一个巧妙的问题，在对方答复之后停止它三四秒钟，好像你还在等待他说点什么。你说怪不怪？对方会觉得有点窘迫，于是说出更多的东西"。当然，这样一种采访技巧并不一定具有普遍意义，但是它说明倾听和沉默有时会比进一步发问得到的还要多。

最后，在现场采访中，运用一些问题激发采访对象的表达欲望和交谈心理，使受访者逐渐进入状态，愿意交谈。针对因为种种原因而无法进入采访状态的受访者，采访者可以采用激将法，有意抛出一些比较尖锐的问题刺激对方，激发对方的交谈心理。也可以采用抛砖引玉法，说出一些可以引发对方联想的事例，从而让采访对象说出更多有价值的内容。

（三）现场拍摄

在现场拍摄中，拍摄者要处理好两个问题，一个是拍什么，另一个是怎么拍。前者涉及拍摄内容的问题，后者涉及拍摄形式的问题。不论是拍摄内容还是拍摄形式，拍摄者都需要对镜头的把握和摄像机位置的安排做到心中有数。

在现场拍摄中，镜头成为最基本的叙事单位。一个一个的镜头组接在一起，才能完整的呈现现场人物和现场画面。而节目镜头要能够恰当、有机的表现和反映人物活动和事件进展，根据镜头的性质划分，一定要包含三种类型镜头：要素镜头、关键镜头和景物镜头。

正如新闻消息中的5W要素一样，一个电视节目的内容中也包含需要交代的基本要素，而对这些要素进行表现的镜头就是要素镜头。在电视节目中，要素镜头是构建节目必不可少的基础性镜头。比如要拍摄会议新闻，一定要有会场、会标、主席台、主持人、发言者、与会者等基本要素画面。而拍摄火灾新闻，必然要有燃烧或冒着浓烟的建筑、消防车、消防队员、受伤人员、医疗人员、指挥救援者等基本要素的镜头画面。因此，在正式拍摄前，拍摄者一定要提前预想节目有可能用到的要素画面，这样在拍摄时才不会有所遗漏。

如果说要素镜头构建了节目的躯干的话，关键性镜头则是节目的魂魄。在一个电视节目中，关键性镜头往往是最有表现力、最有内涵、最有概括力的核心镜头，它会传递节目的核心价值和主题意义。因此，一条关键性镜头往往成为节目具有可看性和精彩度的重要保证。拍摄者要想拍到关键性镜头，需要认真思考拍摄对象或拍摄事件的意义和价值所在，对节目主题和情感指向有清楚和准确的把握，从而在拍摄过程中判断和获取有价值的关键性镜头。

在电视画面构图中，应讲究空白的作用。镜头运用中，也需要留白，也即运用好景物镜头或空镜头。一个表现自然景象或人工场景的空镜头，不仅会很好地表现出画面的空间感，也会起到表情达意的作用。很多时候，景物的空镜头在后期编辑中，会被用来发挥抒情、叙事以及转换节奏的作用。

拍摄内容有了，如何来表现拍摄对象，就涉及怎么拍的问题，也就是如何安置摄像机来进行拍摄。拍摄者在布置摄像机进行拍摄时，需要注意遵循轴线规律和三角形布局原理。

两个静态主体之间的交流线所形成的虚拟直线称为关系轴线。而在关系轴线的一侧，任意构建一个底边与关系线平行的三角形，然后在三角形的三个顶端设置三部

摄像机进行拍摄，形成一个相互联系的三角形机位布局，这就是电视拍摄中的三角形布局原理（如图5-4）。利用三角形布局，通常只能在关系轴线的一侧设置机位，并始终保持在那一侧。三角形原理可以使观众对画面的方向性产生统一认识，不会发生混乱，同时还为摄像机提供了多种拍摄角度的选择，使拍摄画面丰富多变，相互补充，相互配合，共同完成电视画面的叙事和表达。

图5-4 三角形机位布局

### 三、编辑包装

电视节目的前期素材采录好之后，就涉及节目的后期编辑和包装合成了。节目的后期编辑和包装往往要考虑到节目的画面、解说词、同期声、音乐以及片头制作、字幕、色彩、特效等元素的处理，最终会影响节目的表现效果和视觉效果，是节目制作生产中的最后环节，也是重要环节。

#### （一）后期编辑

电视节目的编辑要做的工作包括两方面：画面素材的编辑和声音素材的编辑，具体会涉及镜头画面、解说词、同期声、音乐等不同元素的处理。节目编辑者在后期编辑过程中，要考虑到这些元素之间相互影响、制约、渗透和转换的关系，从而使画面和声音能够和谐统一地组织在一起，为表现节目主题服务。

对画面素材的编辑最终要落实到对镜头的选择和组接。节目编辑在开始编辑节目前，应根据节目的内容流程分段浏览节目素材带，然后根据镜头的内容表达、画面质量、精彩程度、镜头长度等作出判断，选择节目需要的镜头。然后根据节目内容的时空顺序来组接镜头。在组接镜头时，要注意保持画面的连贯性和统一性。节目编辑应将具有共同方向感或共同画面元素的镜头连接在一起，以表现一组镜头在叙事上的流畅性和完整性。如果两个镜头在叙事内容、存在时空和表现形式上有所不同，组接的过程中会出现跳跃或中断的感觉，这时可以插入空镜头使之产生连续感和节奏感。此外，在纪录片、真人秀、电视剧等电视节目中，还可以运用蒙太奇的编辑手法，如平行式蒙太奇、对比式蒙太奇、联想式蒙太奇等，来抒情叙事、表情达意、激发观众联想。

电视节目中的声音素材主要包括三种：一是前期拍摄画面时录制的现场同期声，包括人物谈话和现场音响；二是后期配加的解说词；三是后期编配的音乐。现场同期

声以"表真"为主，可以最大程度地增加节目的现场感和真实感。选择现场同期声应注意将同期声的真实性与艺术性相结合，避免因选用缺少美感的同期声而破坏节目的整体效果。另外，同期声的时间不宜过长，否则易拖慢画面节奏，让人产生心理疲劳。解说词以"表意"为主，可以补充和解释画面内容，延伸画外空间，加深观众对节目内涵的认识与理解。要写好解说词，首先要明确解说词与画面之间是互相配合、互为补充的关系，因此，解说词具有非独立性和不完整性。解说词的写作应以画面内容为依据，为画面服务。同时，解说词是"为听而写"的语言，应体现生活化和口语化特征。而在电视节目的声画关系中，画面永远是主体，因此，解说词还要凝练含蓄，适当"留白"，避免喧宾夺主，给观众留下思考和想象的空间。音乐以"表情"为主，可以抒发人们的自然情感，具有很强的表现力和感染力。对音乐的运用要注意选取的音乐类型应契合节目主题和画面内容，音乐的出现与消失应与画面情绪相一致，音乐的时长和音量的大小都应控制在一定比例等。

（二）节目包装

在电视节目市场化和产业化的今天，电视节目作为产品进入市场前都需要美化和包装。节目的包装往往能在第一时间对观众造成视觉冲击，给观众留下第一印象，进而影响到节目能否在外在形式上首先吸引到观众。电视节目的包装包括片头设计、主题音乐、字幕设计、色彩调配及特效运用等。

电视节目的包装应把握统一、规范、独特、渐变的原则。节目的包装要素和包装风格应与节目的整体定位相统一，要规范。同时每一个节目在包装上应体现节目的个性特色，并随着节目的变化而有所调整。如湖南卫视的《爸爸，去哪儿》，不论是片头的动画设计还是节目自行创作的主题音乐都很好的切合了节目主题，并与节目的整体定位相统一。同时，节目包装上体现了自己鲜明的个性特征，并随着每一季《爸爸，去哪儿》的制作而在片头设计、音乐演唱等方面有所变化，让观众觉得既熟悉又新鲜，有效地留住原有观众并不断地扩大影响。

电视节目的包装应有效运用数字技术手段，考虑节目的类型特点和节目性质，提炼节目的核心元素和特色精华浓缩在节目片头中，设计与节目形象贴近、自身协调的标志性色彩，选用与节目风格一致、认读性高的字体和简洁大方的字幕设计，创作独具特色的主题音乐，以富有艺术表现力的特效处理，来进一步强化节目的视觉表现力和感染力。在激烈的媒介竞争背景下，电视节目的包装不应被忽略，而应成为电视产品进行艺术化再创作的重要环节。

**本章小结**

在视听作品中，类型与类型化成为视听语言发展进程中的必然现象和阶段。从类型电影的出现到电视语言的类型化发展，视听语言的类型化是视听产品工业化生产和商业化发展的结果。尤其是在电视产品中，视听语言的高度类型化使电视节目

的类型日益多样,并不断融合和发展创新。按照电视视听语言的结构要素特征、形态特征、符号运用等标准,电视视听语言可粗略分为视听纪实语言和视听艺术语言。视听纪实语言以电视新闻类节目、电视谈话类节目和电视纪录片为代表,画面要素上具有原生态与纪实性、共时体验性、概括性与思辨性特征,声音要素上表现为现实接近性、自然的戏剧价值以及时空扩展性等,是客观叙述和真实纪录的视听语言形式。视听艺术语言以电视综艺娱乐类节目、电视剧和真人秀节目为代表,画面要素上具有冲击力、戏剧表演性、情感同化等特征,声音要素上表现为抒情性、冲突性和娱乐性等特征,是具有矛盾冲突性和情绪感染力的视听语言形式。而在电视产品的生产制作过程中,电视节目制作者要经历三个阶段,处理好前期的选题、策划、采访、拍摄等环节,以及后期的剪辑、配音、包装、合成等工作,使电视产品的生产制作能顺利完成。

### 思考与练习

1. 为什么说"电视是高度类型化的媒体"?
2. 电视纪实语言与电视艺术语言的区别表现在哪里?
3. 电视新闻类节目如何做到创新发展?
4. 如何理解真人秀节目的内涵与特征?
5. 电视产品的生产制作流程包括哪些?

# 后　记

秋晴日收笔。蓝天旷远,大地丰饶。

年华渐失水分,焦枯的荷叶上停留着阳光味道。一些花朵未及绽放,莲心微苦,子实饱满。刚好。

朱光潜先生曾言,不通一技莫谈艺。电影电视恰是技术与艺术的结晶。十余年电视行当里采写编播,十余年教学岗位上历练探索,虽仍不能说"通",也尚未敢"谈",但终是感谢王朋娇女士力荐,感谢北京大学出版社莫大的信任,感谢责任编辑唐知涵以精准的专业眼光给出很多意见和建议,让我能够有机会沉淀自己、略进一步。过程很艰难,但越写越热爱。

艺术乃文明之花、时代之镜。那些老胶片上所承载的历史命运,那些新媒体技术所催绽的艺术新蕾,那些以不同观念、才情所铸就的百转情怀,常常穿透岁月的风尘,奔来眼底袭向耳畔时令我们震惊、崇敬、感叹、热爱。人世间有多少情真意切,屏幕上就有多少风姿神采;屏幕上有多少颦笑感喟,人心里就有多少微妙的感通。立足于丰厚的影视美学理论基础和创作实践,着眼于日新月异的媒介技术发展和当代文化的视听转向,对视听语言的探讨也就有了更开阔的背景和创新的契机。本书力求将当代最新的技术、艺术及理论成果吸纳进来,着眼于视听语言的新变化、新需求、新动向,在以下三个方面做了努力——

一是承袭已有理论和技巧,将视觉语言构成、听觉语言构成和视听语言剪辑的基本规律和方法交代清楚,夯实本书作为教材的内容基础;二是拓展研究领域,力争跳出技术、技巧层面,从传播、审美与文化三重向度中观照视听语言,加强本书的理论性,并对视听语言尤其是电视语言的类型进行了全面总结和提炼,加强本书的实践性;三是深化对视听语言心理层面的探索,从相对专业的心理视角,探究视听语言生成的心理机制,并对创作心理和接受心理进行了别开生面的探索。不忘初心,方得始终。希望借此实现理论与实践紧密结合、传承之中有所创新的初衷。

由衷感谢我的搭档,也是我的同事和好友王杨博士,以清晰思路和利落手笔完成了第二章《视觉语言构成》和第五章《视听语言类型化》的撰稿工作。学子们感佩其人能将整部传播学熟稔于心,授课时踏实认真、精准干练,此次合作亦深有体会。

由衷感谢国家二级心理咨询师、海军大连舰艇学院政治系军事心理学教研室教师郑文军,以专业视角、跨学科优势,出色完成了第一章《视听语言生成的心理机制》撰稿工作。"关系的意义在于彼此提升",老同学亦兄亦友,其情也深,其交也淡,相信

这份关系会滋养我们一生。

丁文瑾、张旭、王洪英、刘晓巍等老友也从视音频资料、文献资料等方面给予多方协助,在此深表谢忱!

笔者完成了《绪论》、第三章《听觉语言构成》、第四章《视听作品剪辑》的撰稿工作及全书筹划组织和修改审订工作。

限于水平,疏漏之处在所难免,一并就教于方家。

<div style="text-align:right">

赵慧英

2015 年 11 月

</div>

# 北京大学出版社
## 教育出版中心 精品图书

### 21世纪特殊教育创新教材·理论与基础系列
|  |  |  |
|---|---|---|
| 特殊教育的哲学基础 | 方俊明 主编 | 29元 |
| 特殊教育的医学基础 | 张 婷 主编 | 32元 |
| 融合教育导论 | 雷江华 主编 | 28元 |
| 特殊教育学 | 雷江华 方俊明 主编 | 33元 |
| 特殊儿童心理学 | 方俊明 雷江华 主编 | 31元 |
| 特殊教育史 | 朱宗顺 主编 | 36元 |
| 特殊教育研究方法（第二版） | 杜晓新 宋永宁等 主编 | 39元 |
| 特殊教育发展模式 | 任颂羔 主编 | 33元 |

### 21世纪特殊教育创新教材·发展与教育系列
| 书名 | 作者 | 价格 |
|---|---|---|
| 视觉障碍儿童的发展与教育 | 邓 猛 编著 | 33元 |
| 听觉障碍儿童的发展与教育 | 贺荟中 编著 | 29元 |
| 智力障碍儿童的发展与教育 | 刘春玲 马红英 编著 | 32元 |
| 学习困难儿童的发展与教育 | 赵 微 编著 | 32元 |
| 自闭症谱系障碍儿童的发展与教育 | 周念丽 编著 | 27元 |
| 情绪与行为障碍儿童的发展与教育 | 李闻戈 编著 | 32元 |
| 超常儿童的发展与教育 | 苏雪云 张 旭 编著 | 31元 |

### 21世纪特殊教育创新教材·康复与训练系列
|  |  |  |
|---|---|---|
| 特殊儿童应用行为分析 | 李 芳 李 丹 编著 | 29元 |
| 特殊儿童的游戏治疗 | 周念丽 编著 | 30元 |
| 特殊儿童的美术治疗 | 孙 霞 编著 | 38元 |
| 特殊儿童的音乐治疗 | 胡世红 编著 | 32元 |
| 特殊儿童的心理治疗 | 杨广学 编著 | 32元 |
| 特殊教育的辅具与康复 | 蒋建荣 编著 | 29元 |
| 特殊儿童的感觉统合训练 | 王和平 编著 | 45元 |
| 孤独症儿童课程与教学设计 | 王 梅 著 | 37元 |

### 自闭谱系障碍儿童早期干预丛书
|  |  |  |
|---|---|---|
| 如何发展自闭谱系障碍儿童的沟通能力 | 朱晓晨 苏雪云 | 29.00元 |
| 如何理解自闭谱系障碍和早期干预 | 苏雪云 | 32.00元 |
| 如何发展自闭谱系障碍儿童的社会交往能力 | 吕 梦 杨广学 | 33.00元 |
| 如何发展自闭谱系障碍儿童的自我照料能力 | 倪萍 周 波 | 32.00元 |
| 如何在游戏中干预自闭谱系障碍儿童 | 朱 瑞 周念丽 | 32.00元 |
| 如何发展自闭谱系障碍儿童的感觉和运动能力 | 韩文娟 徐芳 王和平 | 32.00元 |
| 如何发展自闭谱系障碍儿童的认知能力 | 潘前前 杨福义 | 39.00元 |
| 自闭症谱系障碍儿童的发展与教育 | 周念丽 | 32.00元 |
| 自闭症谱系障碍儿童家庭支持系统 | 孙玉梅 | 36.00元 |
| 如何通过音乐干预自闭谱系障碍儿童 | 张正琴 | 36.00元 |
| 如何通过画画干预自闭谱系障碍儿童 | 张正琴 | 36.00元 |
| 如何运用ACC促进自闭谱系障碍儿童的发展 | 苏雪云 | 36.00元 |
| 孤独症儿童的关键性技能训练法 | 李 丹 | 45.00元 |
| 自闭症儿童家长辅导手册 | 雷江华 | 35.00元 |
| 孤独症儿童课程与教学设计 | 王 梅 | 37.00元 |
| 融合教育理论反思与本土化探索 | 邓 猛 | 58.00元 |
| 孤独症儿童干预的关键性技能训练法 | 李 丹 | 45.00元 |

### 21世纪学前教育规划教材
|  |  |  |
|---|---|---|
| 学前教育管理学 | 王 雯 | 45元 |
| 幼儿园歌曲钢琴伴奏教程 | 果旭伟 | 39元 |
| 幼儿园舞蹈教学活动设计与指导 | 董 丽 | 36元 |
| 实用乐理与视唱 | 代 苗 | 35元 |
| 学前儿童美术教育 | 冯婉贞 | 45元 |
| 学前儿童科学教育 | 洪秀敏 | 36元 |
| 学前儿童游戏 | 范明丽 | 36元 |
| 学前教育研究方法 | 郑福明 | 39元 |
| 外国学前教育史 | 郭法奇 | 36元 |
| 学期教育政策与法规 | 魏 真 | 36元 |
| 学前心理学 | 涂艳国、蔡 艳 | 36元 |
| 学前现代教育技术 | 吴忠良 | 36元 |
| 学前教育理论与实践教程 | 王维 王维娅 孙 岩 | 39.00元 |
| 学前儿童数学教育 | 赵振国 | 39.00元 |

### 大学之道丛书
|  |  |  |
|---|---|---|
| 哈佛：谁说了算 | [美]理查德·布瑞德利 著 | 48元 |
| 麻省理工学院如何追求卓越 | [美]查尔斯·维斯特 著 | 35元 |
| 大学与市场的悖论 | [美]罗杰·盖格 著 | 48元 |
| 现代大学及其图新 | [美]谢尔顿·罗斯布莱特 著 | 60元 |
| 美国文理学院的兴衰——凯尼恩学院纪实 | [美]P.F.克鲁格 著 | 42元 |
| 教育的终结：大学何以放弃了对人生意义的追求 | [美]安东尼·T.克龙曼 著 | 35元 |
| 大学的逻辑（第三版） | 张维迎 著 | 38元 |
| 我的科大十年（续集） | 孔宪铎 著 | 35元 |
| 高等教育理念 | [英]罗纳德·巴尼特 著 | 45元 |
| 美国现代大学的崛起 | [美]劳伦斯·维赛 著 | 66元 |
| 美国大学时代的学术自由 | [美]沃特·梅兹格 著 | 39元 |
| 美国高等教育通史 | [美]亚瑟·科恩 著 | 59元 |
| 美国高等教育史 | [美]约翰·塞林 著 | 69元 |

| 书名 | 作者 | 价格 |
|---|---|---|
| 哈佛通识教育红皮书 | 哈佛委员会 撰 | 38元 |
| 高等教育何以为"高"——牛津导师制教学反思 | [英]大卫·帕尔菲曼 著 | 39元 |
| 印度理工学院的精英们 | [印度]桑迪潘·德布 著 | 39元 |
| 知识社会中的大学 | [英]杰勒德·德兰迪 著 | 32元 |
| 高等教育的未来：浮言、现实与市场风险 | [美]弗兰克·纽曼等 著 | 39元 |
| 后现代大学来临？ | [英]安东尼·史密斯等 主编 | 32元 |
| 美国大学之魂 | [美]乔治·M.马斯登 著 | 58元 |
| 大学理念重审：与纽曼对话 | [美]雅罗斯拉夫·帕利坎 著 | 35元 |
| 学术部落及其领地——知识探索与学科文化 | [英]托尼·比彻 保罗·特罗勒尔 著 | 33元 |
| 德国古典大学观及其对中国大学的影响 | 陈洪捷 著 | 22元 |
| 大学校长遴选：理念与实务 | 黄俊杰 主编 | 28元 |
| 转变中的大学：传统、议题与前景 | 郭为藩 著 | 23元 |
| 学术资本主义：政治、政策和创业型大学 | [美]希拉·斯劳特 拉里·莱斯利 著 | 36元 |
| 什么是世界一流大学 | 丁学良 著 | 23元 |
| 21世纪的大学 | [美]詹姆斯·杜德斯达 著 | 38元 |
| 公司文化中的大学 | [美]埃里克·古尔德 著 | 23元 |
| 美国公立大学的未来 | [美]詹姆斯·杜德斯达 弗瑞斯·沃马克 著 | 30元 |
| 高等教育公司：营利性大学的崛起 | [美]理查德·鲁克 著 | 24元 |
| 东西象牙塔 | 孔宪铎 著 | 32元 |

### 学术规范与研究方法系列

| 书名 | 作者 | 价格 |
|---|---|---|
| 社会科学研究方法100问 | [美]萨子金德 著 | 38元 |
| 如何利用互联网做研究 | [爱尔兰]杜恰泰 著 | 38元 |
| 如何为学术刊物撰稿：写作技能与规范（英文影印版） | [美]罗薇娜·莫 编著 | 26元 |
| 如何撰写和发表科技论文（英文影印版） | [美]罗伯特·戴 等著 | 39元 |
| 如何撰写与发表社会科学论文：国际刊物指南 | 蔡今忠 著 | 35元 |
| 如何查找文献 | [英]萨莉拉·姆齐 | 35元 |
| 给研究生的学术建议 | [英]戈登·鲁格 等著 | 26元 |
| 科技论文写作快速入门 | [瑞典]比约·古斯塔维 著 | 19元 |
| 社会科学研究的基本规则（第四版） | [英]朱迪斯·贝尔 著 | 32元 |
| 做好社会研究的10个关键 | [英]马丁·丹斯考姆 著 | 20元 |
| 如何写好科研项目申请书 | [美]安德鲁·弗里德兰德 等著 | 28元 |
| 教育研究方法：实用指南 | [美]乔伊斯·高尔 等著 | 98元 |
| 高等教育研究：进展与方法 | [英]马尔科姆·泰特 著 | 25元 |
| 如何成为论文写作高手 | 华莱士 著 | 32元 |
| 参加国际学术会议必须要做的那些事 | 华莱士 著 | 32元 |
| 如何成为卓越的博士生 | 布卢姆 著 | 32元 |

### 21世纪高校职业发展读本

| 书名 | 作者 | 价格 |
|---|---|---|
| 如何成为卓越的大学教师 | 肯·贝恩 著 | 32元 |
| 给大学新教员的建议 | 罗伯特·博伊斯 著 | 35元 |
| 如何提高学生学习质量 | [英]迈克尔·普洛瑟 等著 | 35元 |
| 学术界的生存智慧 | [美]约翰·达利 等主编 | 35元 |
| 给研究生导师的建议（第2版） | [英]萨拉·德拉蒙特 等著 | 30元 |

### 21世纪教师教育系列教材·物理教育系列

| 书名 | 作者 | 价格 |
|---|---|---|
| 中学物理微格教学教程（第二版） | 张军朋 詹伟琴 王恬 编著 | 32元 |
| 中学物理科学探究学习评价与案例 | 张军朋 许桂清 编著 | 32元 |

### 21世纪教育科学系列教材·学科学习心理学系列

| 书名 | 作者 | 价格 |
|---|---|---|
| 数学学习心理学 | 孔凡哲 曾峥 编著 | 29元 |
| 语文学习心理学 | 李广 主编 | 29元 |
| 化学学习心理学 | 王后雄 主编 | 29元 |

### 21世纪教育科学系列教材

| 书名 | 作者 | 价格 |
|---|---|---|
| 现代教育技术——信息技术走进新课堂 | 冯玲玉 主编 | 39元 |
| 教育学学程——模块化理念的教师行动与体验 | 闫祯 主编 | 45元 |
| 教师教育技术——从理论到实践 | 王以宁 主编 | 36元 |
| 教师教育概论 | 李进 主编 | 75元 |
| 基础教育哲学 | 陈建华 著 | 35元 |
| 当代教育行政原理 | 龚怡祖 编著 | 37元 |
| 教育心理学 | 李晓东 主编 | 34元 |
| 教育计量学 | 岳昌君 著 | 26元 |
| 教育经济学 | 刘志民 著 | 39元 |
| 现代教学论基础 | 徐继存 赵昌木 主编 | 35元 |
| 现代教育评价教程（第二版） | 吴钢 著 | 45元 |
| 心理与教育测量 | 顾海根 主编 | 28元 |
| 高等教育的社会经济学 | 金子元久 著 | 32元 |
| 信息技术在学科教学中的应用 | 陈勇 等编著 | 33元 |
| 网络调查研究方法概论（第二版） | 赵国栋 | 45元 |

### 教师资格认定及师范类毕业生上岗考试辅导教材

| 书名 | 作者 | 价格 |
|---|---|---|
| 教育学 | 余文森 王晞 主编 | 26元 |
| 教育心理学概论 | 连榕 罗丽芳 主编 | 42元 |

## 21世纪教师教育系列教材·学科教学论系列

| 书名 | 作者 | 价格 |
|---|---|---|
| 新理念化学教学论（第二版） | 王后雄 主编 | 45元 |
| 新理念科学教学论（第二版） | 崔 鸿 张海珠 主编 | 36元 |
| 新理念生物教学论 | 崔 鸿 郑晓慧 主编 | 36元 |
| 新理念地理教学论（第二版） | 李家清 主编 | 45元 |
| 新理念历史教学论（第二版） | 杜 芳 主编 | 33元 |
| 新理念思想政治（品德）教学论（第二版） | 胡田庚 主编 | 36元 |
| 新理念信息技术教学论（第二版） | 吴军其 主编 | 32元 |
| 新理念数学教学论 | 冯 虹 主编 | 36元 |

## 21教师教育系列教材·学科教学技能训练系列

| 书名 | 作者 | 价格 |
|---|---|---|
| 新理念生物教学技能训练（第二版） | 崔 鸿 | 33元 |
| 新理念思想政治（品德）教学技能训练（第二版） | 胡田庚 赵海山 | 29元 |
| 新理念地理教学技能训练 | 李家清 | 32元 |
| 新理念化学教学技能训练 | 王后雄 | 28元 |
| 新理念数学教学技能训练 | 王光明 | 36元 |

## 王后雄教师教育系列教材

| 书名 | 作者 | 价格 |
|---|---|---|
| 教育考试的理论与方法 | 王后雄 主编 | 35元 |
| 化学教育测量与评价 | 王后雄 主编 | 45元 |

## 西方心理学名著译丛

| 书名 | 作者 | 价格 |
|---|---|---|
| 拓扑心理学原理 | [德] 库尔德·勒温 | 32元 |
| 系统心理学：绪论 | [美] 爱德华·铁钦纳 | 30元 |
| 社会心理学导论 | [美] 威廉·麦独孤 | 36元 |
| 思维与语言 | [俄] 列夫·维果茨基 | 30元 |
| 人类的学习 | [美] 爱德华·桑代克 | 30元 |
| 基础与应用心理学 | [德] 雨果·闵斯特伯格 | 36元 |
| 格式塔心理学原理 | [美] 库尔特·考夫卡 | 75元 |
| 动物和人的目的性行为 | [美] 爱德华·托尔曼 | 44元 |
| 西方心理学史大纲 | 唐钺 | 42元 |

## 心理学视野中的文学丛书

| 书名 | 作者 | 价格 |
|---|---|---|
| 围城内外——西方经典爱情小说的进化心理学透视 | 熊哲宏 | 32元 |
| 我爱故我在——西方文学大师的爱情与爱情心理学 | 熊哲宏 | 32元 |

## 21世纪教学活动设计案例精选丛书（禹明 主编）

| 书名 | 价格 |
|---|---|
| 初中语文教学活动设计案例精选 | 23元 |
| 初中数学教学活动设计案例精选 | 30元 |
| 初中科学教学活动设计案例精选 | 27元 |
| 初中历史与社会教学活动设计案例精选 | 30元 |
| 初中英语教学活动设计案例精选 | 26元 |
| 初中思想品德教学活动设计案例精选 | 20元 |
| 中小学音乐教学活动设计案例精选 | 27元 |
| 中小学体育（体育与健康）教学活动设计案例精选 | 25元 |
| 中小学美术教学活动设计案例精选 | 34元 |
| 中小学综合实践活动教学活动设计案例精选 | 27元 |
| 小学语文教学活动设计案例精选 | 29元 |
| 小学数学教学活动设计案例精选 | 33元 |
| 小学科学教学活动设计案例精选 | 32元 |
| 小学英语教学活动设计案例精选 | 25元 |
| 小学品德与生活（社会）教学活动设计案例精选 | 24元 |
| 幼儿教育教学活动设计案例精选 | 39元 |

## 全国高校网络与新媒体专业规划教材

| 书名 | 作者 | 价格 |
|---|---|---|
| 文化产业概论 | 尹章池 | 38元 |
| 网络文化教程 | 李文明 | 39元 |
| 网络与媒体评论 | 杨 娟 | 38元 |
| 数字媒体导论 | 尹章池 | 39元 |
| 网络新媒体实务 | 张合斌 | 39元 |
| 网页设计与制作 | 惠悲荷 | 39元 |
| 突发新闻报道 | 李 军 | 39元 |
| 视听新媒体节目制作 | 周建青 | 45元 |

## 21世纪教育技术学精品教材（张景中 主编）

| 书名 | 作者 | 价格 |
|---|---|---|
| 教育技术学导论（第二版） | 李芒 金林 编著 | 33元 |
| 远程教育原理与技术 | 王继新 张 屹 编著 | 41元 |
| 教学系统设计理论与实践 | 杨九民 梁林梅 编著 | 29元 |
| 信息技术教学论 | 雷体南 叶良明 主编 | 29元 |
| 网络教育资源设计与开发 | 刘清堂 主编 | 30元 |
| 学与教的理论与方式 | 刘雍潜 | 32元 |
| 信息技术与课程整合（第二版） | 赵呈领 杨 琳 刘清堂 | 39元 |
| 教育技术研究方法 | 张屹 黄磊 | 38元 |
| 教育技术项目实践 | 潘克明 | 32元 |

## 21世纪信息传播实验系列教材（徐福荫 黄慕雄 主编）

| 书名 | 价格 |
|---|---|
| 多媒体软件设计与开发 | 32元 |
| 电视照明·电视音乐音响 | 26元 |
| 播音主持 | 26元 |
| 广告策划与创意 | 26元 |

## 21世纪教师教育系列教材·专业养成系列（赵国栋主编）

| 书名 | 价格 |
|---|---|
| 微课与慕课设计初级教程 | 40元 |
| 微课与慕课设计高级教程 | 48元 |
| 微课、翻转课程和慕课设计实操教程 | 150元 |
| 网络调查研究方法概论（第二版） | 49元 |